油画色彩与技法研究

肖　峰　吴国荣　著

中国美术学院出版社

责任编辑：张惠卿

执行编辑：张松林

责任校对：杨轩飞

责任印制：张荣胜

整体设计：黄家荣 / 杭州彦和文化艺术发展有限公司

图书在版编目（ＣＩＰ）数据

油画色彩与技法研究 / 肖峰，吴国荣著. -- 杭州 ：
中国美术学院出版社，2022.4
ISBN 978-7-5503-2763-4

Ⅰ．①油… Ⅱ．①肖… ②吴… Ⅲ．①油画技法
Ⅳ．①J213

中国版本图书馆CIP数据核字(2021)第268281号

油画色彩与技法研究

肖　峰　吴国荣　著

出 品 人：祝平凡

出版发行：中国美术学院出版社

地　　址：中国·杭州南山路 218 号 / 邮政编码：310002

网　　址：http：//www.caapress.com

经　　销：全国新华书店

制　　版：杭州海洋电脑制版印刷有限公司

印　　刷：浙江省邮电印刷股份有限公司

版　　次：2022 年 4 月第 1 版

印　　次：2022 年 4 月第 1 次印刷

印　　张：57.5

开　　本：889mm×1194mm　1/8

字　　数：860 千

书　　号：ISBN 978-7-5503-2763-4

定　　价：398.00 元

作者简介

肖　峰

　　1932 年出生，江苏江都人。中国美术学院教授、油画家、美术教育家。现为中国美术家协会顾问。曾任中国美术学院院长、浙江省文联副主席、浙江省美术家协会主席、中国油画学会副会长、中国艺术教育促进会副会长、国家教委艺术教育委员会委员、中国美术报社社长、全国政协委员、文化和旅游部艺术品评估委员会副主任、中国艺术市场联盟副主席。

　　1994 年获法国"对人类科学艺术有特殊贡献"勋章；1999 年获"俄罗斯普希金文化"勋章，被聘为俄罗斯列宾美术学院名誉教授；2001 年获第 8 届圣彼得堡国际艺术节"艺术大师"称号；2002 年获浙江省人民政府颁发的"鲁迅文学艺术奖——特殊贡献奖"。

　　代表作品：《辞江南》《六三罢工》《创业年代》《战斗在罗霄山》《芦苇丛中任我行》《拂晓》《乘胜前进》《耀邦同志》《饮马扬子江》等。作品被中国美术馆等国内外文博机构收藏，先后在国内外参展和举行个人画展数十次，并多次获奖。

　　出版画册：《肖峰画选》《肖峰宋韧画选》《岁月履痕——肖峰宋韧作品集》。

　　出版著作：《谈艺论美》《油画技法》《肖峰谈艺录》等。

吴国荣

　　1952 年生于上海，毕业于浙江美术学院（现中国美术学院油画系），任教于中国美术学院基础教学部，2003 年至 2011 年主持设计基础分部色彩课程教学工作。现为中国美术学院副教授，中国油画家协会会员，浙江省美术家协会会员，浙江省油画家协会会员，浙江省水彩画、粉画家协会会员，浙江雕塑研究会会员。曾于 1995 年、1996 年、2013 年、2017 年多次赴巴黎国际艺术城访问，对法国、德国、意大利、西班牙、荷兰、比利时、奥地利、瑞士、捷克、挪威、瑞典、丹麦、芬兰、英国、希腊等艺术博物馆和艺术高校进行考察。

目　录

导　论

当今，作为视觉艺术的架上绘画——油画艺术，历经几百年的演绎至今似乎已经很完善了。仅就具象写实油画而言，有些作品中的视觉形象被画得如同高倍像素照片中的那样仿真，似乎抵达到了令后人无法逾越的巅峰。其实不然，要使油画艺术抵达真正的巅峰，还需我们乃至几代从事油画艺术的工作者，在视觉艺术领域与油画本体语言表现等方面，不断地实验与探索。因为，就视觉而言，我们人眼可以看出几百万种颜色，同时可以感受到无限量、各种倾向颜色的色彩调子——为我们在写生色彩或进行主题性油画创作时提供无限宽泛的选择范围，能让我们自觉地运用油画本体语言来表现色彩的多种可能性。而照相机对自然色彩的分辨率是无法与我们人眼对自然色彩的分辨率相比的，照片上的色彩也是由五彩合成的很有限的颜色。况且，在写实造型方面，照片上的形象，也无法与我们眼睛看到的视觉真实形象媲美，无论是在形象实体感方面，还是在视觉空间感方面，都是无法媲美的。同样，在非具象表现油画艺术方面，由于我们可选择采用多种多样的视觉方法，眼前必然会呈现出不同于一般所见的形态各异、形式多样、色彩纷呈的视觉形象与色彩氛围，供我们在更宽泛的油画艺术领域选择表现多种多样的具象的或非具象的表现。为此，本书以纲要举意的方式，从宏观上探讨油画艺术本体语言表现形式的多样性和多种可能性。在此，我们从绘画艺术发展历史角度来展示人类视觉方式的演进，追本溯源地概述油画艺术的发生—形成—成熟，解读欧洲古典油画色彩与技法，直至世界现代油画色彩与技法的演绎过程，其中包括：欧洲文艺复兴前后油画的形成（古典透明画法和半透明画法）；经历 19 世纪油画诸流派的形成与演进，直到印象派绘画前后，人类对光色认识

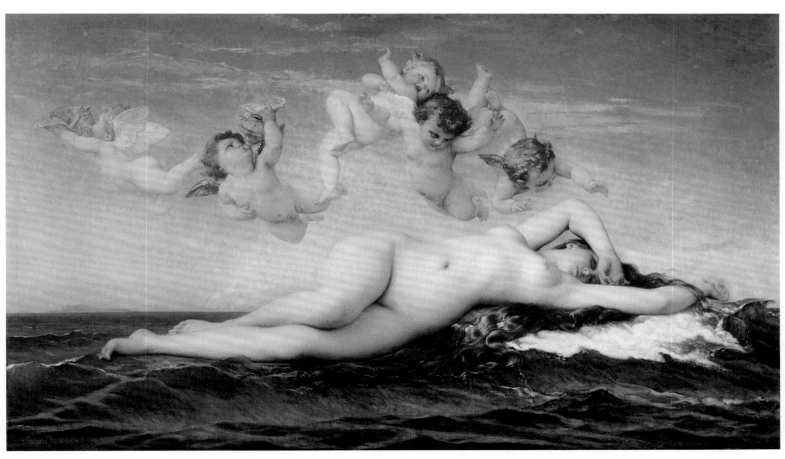

亚历山大·卡巴内尔　《维纳斯的诞生》　布面油画　130cm×225cm　1863 年

的革命性发展（直接画法的形成与发展）；20世纪末的油画（多种技法与多种材料运用的多种技法的形成）。当今，尽管一部分传统的绘画艺术已蜕变演化成视觉的或非视觉的概念艺术、大地艺术、空间艺术、多媒体艺术、光色效应等多媒体、多门类、相互交融渗透的综合艺术。但是，作为视觉艺术门类中不可替代的且极具旺盛生命力的品种——油画，还有许多潜能和更广阔的领域等待着我们去实验、尝试、探究和成型。众所周知，就写实绘画而言，19世纪末欧洲学院派具象写实油画的写实造型能力，似乎已经到了后人无法逾越的境地了。然而，后来的照相超级写实绘画，在视觉的洞察力和形象表现的精密度方面却向前演进了许多，而在表现色彩方面与印象派色彩相比却逊色了许多。同样，印象派绘画在色彩表现自然色彩光色关系之视觉效果的艺术感染力方面，是之前任何时期的绘画艺术所无法媲美的，但也仍与我们双眼看到的真实自然色彩视觉状态有距离。也就是说，就具象写实油画这个范畴，其视觉形象的表现方面与我们观看到的客体，仍有许多方面有待于我们尝试性的再现或表现给观者，而非模仿或貌似重复印象派绘画。纵然，每个画家在学习过程中，必然有一段模仿大师表现技法的阶段，但最终还得要设法跳出大师的影响，建树具有自己鲜明个性特征，且独一无二的油画艺术样式与美的特征。也就是说，学习大师，为的是与之不同。学习传统技法，为的是突破与建树——艺术贵在独具一格，独一无二。因为，艺术——要百花齐放！在艺术的花园里，每件作品都以自己独特的面貌、形式、色彩盛开着，各自就会在万花丛中相互衬托、相互映照、相互凸显，而引人注目，驻足欣赏每朵各具特色的艺术之花而流连忘返以获得美的享受和心灵的陶冶。试想，当观众在花园中只看见少数几种花成片成片地开着，每一片区只是一种花，一种色调，没过多久就会因视觉疲劳而索然无味，会快快浏览，迅速逃离。所以，我们要当艺术花园中一朵与众不同的花，至于这朵花开得如何，那要学习，不断吸取养分，不断修炼嬗变，力争把这朵独一无二的花朵哺育成型，美美盛开，夺人眼球，吸引众多观众来欣赏。因为，视觉艺术贵在视觉领域有所发现，有所独创，有所

建树，进而提升美学，而非以某种哲学思想来引导油画艺术实践的。因此，我们既要避免千人一面，百幅一色的无我窘境，又要避免沦为相机的附庸与非视觉概念艺术无思维意向表达的所谓"行为艺术"。而是要净化眼睛，纯净思维，以极朴实的真情，用心从视觉艺术的油画艺术本体层面，探究油画色彩与技法表现的多样性和多种可能性。以其画种特需的视觉方式和本体语言来推进油画艺术不断的演进。

回顾，长久以来困惑我们对视觉艺术与概念艺术之间的同与异，在界定上、本质上、学术上的混淆和模糊观念，以致当今画坛上，产生形形色色貌似油画艺术创新的所谓"当代油画"，以及把现代哲学研究成果，直接应用到油画艺术教育与油画艺术实践中，以期获得哲学理论的创建与油画艺术的创新等等的种种努力，都体现了油画艺术家与油画艺术教育家对真、善、美的追求。据此上述种种的状况，本书将以当今油画家所必备的色彩知识与表现技法，以及必须掌握的多种视觉方式，并能有效持续发掘的视觉思维方式和油画艺术的创造潜能，在油画写生中如何发展视觉与审美，遵循"所有的视觉现象都是由色彩和明度造成的"，以纯净清明的双眼来观察色彩，用真情实感来表现色彩，借以不断地拓展视觉的潜质；通过提取视觉因素、造型元素、形式要素和色彩要素，运用油画特有的工具与材料，进行油画技法的创造，丰富油画表现技法，提升油画视觉艺术表现力，并以此充分体验视觉思维意象表现色彩与油画本体语言的多种可能性。继而，在主题性油画创作中，如何展开创意思维，如何充分运用视觉因素与造型元素，如何运用造型艺术的形式法则，有效地把视觉、材料、意识和美学融为一体，创造出能充分彰显当今国民人文精神、时代气息和民族感情的创意思维意象语境。以油画实践与油画技法的开拓，来论证当今油画艺术创新思维——油画艺术创作是视觉、艺术、技法、意识与审美的融合。

本书也力求对广大美术爱好者、油画研习者、爱好油画的鉴赏家与收藏家都有所帮助。

第一章　本体与本源

——油画与色彩

第一节　油画概述

一、定义

顾名思义，油画是画家用以亚麻仁油、胶质剂、矿物质（或植物质，或化合质）的颜料粉调和成油性颜料，再以油为作画媒剂，在涂有防吸油基底材料的布（或木板，或纸板，或其他材料）上作画，描述视觉思维的结果，以美的形式和色彩来表现自我真切感受与意境，供人们欣赏，并从中获得审美教益。当画在画布上的颜料中的油分挥发变干之后，便牢固地黏附在基底材料上，不易脱落变色，适宜长期保存收藏。

抽象表现油画

二、特点

自油画发明、发展、成型至今，已有好几百年历史，且因为当今科学技术迅速发展，在油画的颜料配料方面，除了保留传统油画颜料用自然原料调配的方式，更在现代科学技术发展中，运用当代科研成果研制出更多丰富多样，适合当今架上绘画表现的油画颜料，以及各种各样的油画媒介剂和画布等附着材料。

画油画要用一种不易干的油剂，与固态颜料调和，形成厚稠颜色，便于画家运笔或画刀塑造形体作画，并利用油画颜料含有油不会马上干结，而且有光泽有滋润感的特点，便于画家厚堆颜料塑形或薄涂敷色，自由地在画面上把控色彩调子与形象表达和形式表现。由于油画颜色具有不透明、黏合力强、厚稠细润等固态颜料的特性，还具有较强的覆盖力，便于画家在油画基底材料上，可以反复修改画面的色彩调子和塑造物象形体，并能采用厚涂、薄染、厚堆，或者把颜料与其他材料混合（如细沙、立德粉、纸片、木削）来塑造形体，能创造出各种各样的肌理效果，表现力强而又丰富。如果，在已干透的画面上用细沙皮打磨，同时泼淋不易挥发的油或用水洗涤后，用布吸干擦净，再在画面上作画，并可以反复多次，便于画家运用多种多样的材料，做技法的探索和实验，可以获得较理想的艺术表现形式，能充分传达画家的想象力和作画构想及创作意图与艺术理念。

具象写实油画

由此可见，油画是表现丰富、包容广泛的画种，具有优于其他画种的特点。由于油画材料极具表现力的特性，油画家既可以慢慢深入精工细作地描绘，又可以大刀阔斧潇洒地一挥而就，更可以采用多层覆盖和复杂多样的技法来表现艺术形象，以求达到预期的效果。所以，一般写实性油画，可使二度空间的平面图画延展为具有三度空间深度的视觉效果，创造出三维视觉空间的视觉幻象，能"欺骗"观众的眼睛，令观众身临其境，神化于虚境之中，遐想联翩，从中获得美感和审美教益。同样，现代抽象油画，以其独特的点、线、面的合理有序组合，借助多种多样的材料与技法表现，造成有韵律感的线性流动和光感的色彩氛围，创造出非物似物的形状、图形、形象、形态和独具一格的艺术形式，从而传达了油画家的形象思维与视觉思维的结果，并隐喻在画家作画过程中的幻想与内心隐秘的意念。

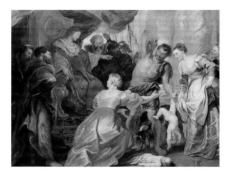

鲁本斯　《所罗门的判断》
布面油画　234cm×303cm　1617 年

第二节　油画发展的历史是人类视觉方法的发展历史

一、由来

　　油画作为一个独立的画种，从无到有的形成，是经过无数画师长期以来不断探索与创新的结果。虽然，油画的发明者与其成型的年代，已无法从任何的文献中找到确切的答案。但是，有一点可以肯定，油画的成型与欧洲中世纪广泛被画家在壁画、木版画上作画时采用的坦培拉技术有着密切的关系，特别是12世纪欧洲哥特式教堂的风靡。在哥特式教堂内，以无数穹隆尖顶向下连接的框架结构为主的教堂建筑内部的许多空间，为画家和雕刻家提供了施展才艺的舞台。为向世人、向信徒们宣传宗教教义，当时的教廷聘用了许多画家和雕刻家，在教堂内部壁面、穹隆顶、天顶等所有能够装饰或绘画的地方，画了许许多多宗教题材的壁画。这种壁画的制作工艺和方法，一般用混泥灰作为基底材料涂在壁面上，在半干未干的时候，画家就用尖头木笔在上面刻画出图形，然后用自制的植物的或矿物质的颜料粉调和鸡蛋清、树胶或水等液态媒介，趁混泥灰基底未干的状态，涂画上所要表现的形态和色彩，待混泥灰干透后，渗入其中的颜色也干而不易脱落了，从而固定了画在墙面上的图画。因此，用此类方法作的画被世人称为"湿壁画"，所用的技法是"坦培拉"。欧洲中世纪的画家和文艺复兴的米开朗琪罗和拉斐尔，在梵蒂冈西斯廷大教堂中的巨型壁画、天顶画中就是用了坦培拉技术。

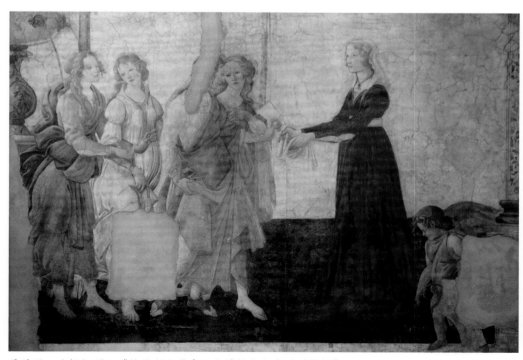

桑德罗·波提切利　《维纳斯和美惠三女神给年轻女孩送礼物》
布面油画　212cm×284cm　1486—1490年

二、形成

在宗教壁画方兴未艾之时，继14世纪中叶欧洲出现了严重的经济萧条之后，15世纪欧洲经济小有复苏，佛罗伦萨的绘画艺术，尤其是建筑趋向简朴。因为，在中世纪人们觉得在那些哥特式建筑上附加繁缛的装饰，需要用掉大量的黄金和天青石装潢祭坛和室内，而当时贵重金属的短缺，促使教主和显贵、商人和银行家把注意力转向那些能用廉价材料画出的优美诱人的图画，既装饰教堂的室内环境，又宣传了宗教的教益。已知最早的油画是佛罗伦萨画派佚名画家画在2.05米长的木板上的，现藏于哥本哈根皇家美术博物馆的，当时用于储放贵妇嫁妆的大柜木板箱外表的板面上的"箱柜画"，画中用鲜艳的色彩表现佛罗伦萨城市市民的日常生活场景与细节描述，箱柜的每一面都是独幅画。

在中世纪的欧洲，由于绘画的终极归属产生变化了，其需求方不仅是教堂，贵族和新兴商人也需要在自己家中布置独幅画来装饰私人家居环境。那个时期，画家们对自然形态与色彩的观察与认识，并没有达到今天画家们视觉感知认识到的那么丰富多彩，他们在色相上仅有红、黄、蓝等几种原色；在明度上也只有黑、灰、白等几种明度。所以，画家们在画油画时也只能采用"透明画法"，并过渡到"半透明画法"。因为，画家们在实验中逐渐认识到，用坦培拉技术作画有很多局限，而且也满足不了越来越多不同阶层客户的多样需求，如果把绘画的调和媒介剂，换成亚麻仁油与颜料粉调配成油画颜色，并在涂有防渗油的基底材料上作画，更能表现画中人物形象的造型和景物环境的空间深度。从中世纪向文艺复兴过渡的那些年，直至15世纪，欧洲画家们经过了大约两个世纪的不断试验、实践、应用与完善，逐渐演变形成了透明画法、半透明画法，直至最后形成直接画法——这三种技法交替并用，相互依存的表现方法与造型手段交融并举，丰富了多彩的油画技艺，从而形成了从意大利到北欧（荷兰、比利时），再经历西班牙、法国、英国、德国等西欧、中欧，然后转向东欧、俄罗斯、美国，以及亚洲的中国与日本广大覆盖面，使得油画成为一种世界艺术语言，乃至现今被世界各国油画家采用，并发展完善的技法多种多样的、造型手法多样的、色彩多彩美丽的油画表现技法，雄踞天下。

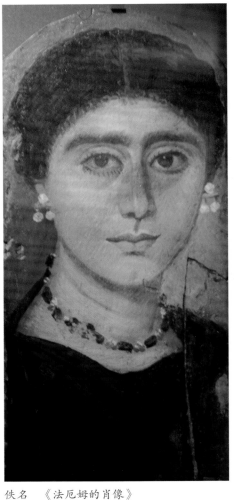

佚名 《法厄姆的肖像》
布面油画 38.1cm×18.4cm 年代不详

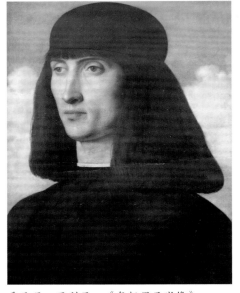

乔凡尼·贝利尼 《年轻男子肖像》
布面油画 32.8cm×25.5cm 约1490年

第三节 油画的工具与材料

含硫化合物颜料

含铁土质颜料

有机颜料

钴颜料

锌钛氧化物颜料

炭质颜料

钴颜料效果

含硫化合物颜料效果

含铁土质颜料效果

锌钛氧化颜料效果

炭颜料效果

一、颜料的种类与性能

当今，油画颜料是由颜料粉混合树脂和亚麻仁油制成。古代油画家多采用植物质颜料粉和矿物质颜料粉调制成油画颜料。随着科学技术的发展和化学工业的兴起，许多含化合物的颜料增加了油画颜料的种类。此类颜料大致可以分为六种：

（1）含硫化合物颜料：有中国银珠、群青、铬红、铬黄等。

（2）含铁土质颜料：有赭石、褐色、土黄、土红等。

（3）有机颜料：有柠檬黄、橘黄、粉绿、草绿、大红、玫瑰红、紫罗兰、湖蓝、钛青蓝等。

（4）钴颜料：有钴蓝、天蓝、钴紫、钴绿等。

（5）锌钛氧化物颜料：有钛白、锌白、锌钛白、铅白等。

（6）炭质颜料：有象牙黑、炭黑、骨黑等。

1. 颜料的性能与调色时必须注意的事项

（1）含硫化合物颜料，耐晒，具有较强的覆盖力，但是与含铁土质颜料调和时，会起化学作用而变色或凝固。

（2）含铁土质颜料是用天然土质研磨制作而成，其色质特别牢固而不易变色。

（3）钴颜料若与钛白颜料调和会起化学反应，若与含硫化合物颜料调和时比例不当，也会引起化学反应。

（4）锌钛氧化物颜料，具有较强的覆盖力，其中锌白透明而不易干，干后会变黄，若与其他颜料调和，则易干。而钛白干后易开裂和粉化。

（5）有机颜料与炭颜料或其他种类的颜料调和时，无明显反应，并具有较好的耐久性。

2. 颜料的特性

颜色除了有感觉上的色相与冷暖不同的色性之外，还有物质上的特征，如着色力、覆盖力、透明性、稳定性、耐光性、易干性等特性。

（1）着色力：指颜色的扩散性。一般色泽浓重的颜色，其着色力强，如普兰、西洋红、中黄、铬黄、赭石、深红等。

（2）覆盖力：是指覆盖底层颜色的能力。凡是粉质含矿物颜色，其覆盖力都很强。而那些透明胶质的颜色，其覆盖性能就差很多。

（3）透明性：是指颜色本身的透明度。如翠绿、群青、深红、柠檬黄等。

（4）稳定性：是指颜料堆积后不垂落，干后不脆裂、不折断，作画时笔触清晰肌理分明。

（5）耐光性：是指受光而不变色，受潮或受污染而不变色，一般矿物质颜料具有此性能。

（6）易干性：是指干燥得较快的颜色，如褐色类颜色和普蓝颜色，都具有这样的特性。

二、作画的媒介体

油画的媒介体是用于作画时调和颜料和稀释颜料的。媒介体质量的好与差，会直接影响画面视觉效果与物质材质品质效果，而它的特性与选用，又与作画的步骤和采取的作画技法有密切的关系。

在市面上出售的油画作画时用的媒介体的种类很多，常用的有亚麻仁油、松节油以及用于去除画面光泽的凡尼斯、上光的凡尼斯、补笔用的凡尼斯、达玛树脂，快干剂，等等。

一般初学者可以先选用亚麻仁油与松节油调和成媒介体，以后待逐渐熟练了，也可以用松节油稀释达玛树脂自制油画作画媒介剂，也可以直接到美术用品市场选用那些适合自己作画的媒介体。

三、画笔、画刀、调色刀、刮色刀

1. 油画笔

油画笔的质量、特性与形状，会直接影响到油画家的作画效果。所以，油画家可以根据绘画的表现形式与表现技法，选用不同材质、不同类型，不同特性的油画笔作画。

（1）笔的种类与特性

油画笔一般用猪鬃毛、狼毫毛、马尾毛、貂毛等精制而成。

猪鬃毛较坚硬挺拔，弹性较强。故被制作成扁平形状或椿粟形状的油画笔。油画家用其作画时可用它沾醮较厚稠的颜料，能自由挥毫，画出豪放潇洒的笔触。

狼毫毛，其质地较柔软，弹性较弱，一般被制成扁平形状或者圆形的画笔。它通常被画家用来画细部，或者在古典技法中处理比较平滑的暗部。

马尾毛是一种既有弹性又十分柔软的毛质，市面上现成的马尾毛油画笔，并不多见。一般需要画家自己找到这种马尾毛，经过化学处理后，使之不变质，然后理顺压齐，再用蜡线扎紧一端后，嵌入圆孔笔套固定后才能作画使用。用它可以画出纤细、挺直的线条，也可以描画出人像五官的精细之处。

而貂毛其特性与马尾毛相仿，一般被制成小号圆形画笔或扇形画笔，画家在采用古典技法时尤其适合用它。

着色力　　　　　　　透明性

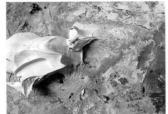

覆盖力　　　　　　　稳定性

耐光性　　　　　　　易干性

油画作画媒介体　　　达玛树脂

貂毛笔　　　　　　　猪鬃笔

大号笔刷

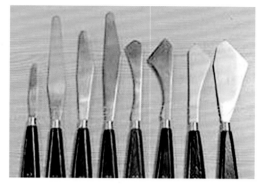

画刀

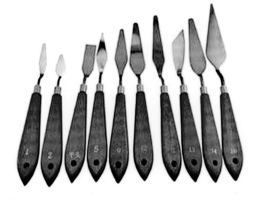

调色刀

刮色刀

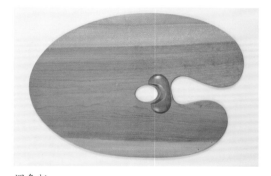

调色板

在调色板上合理地排列颜色

（2）油画笔的选择与保养

在选购油画笔时，首先要看笔杆是否呈一条直线。其次，笔端毛是否平齐，如圆形笔则要看它笔端的毛是否聚合，扇形的笔则要看它笔端的毛是否呈整齐的扇形弧形。并同时检查笔根的毛是否被金属包皮卡牢。然后试试笔毛是否有足够的弹性，此时要经轻压笔毛看是否马上恢复原形。如果恢复得好就说明此笔聚合性和弹性都很好，这便是一支好笔。

油画笔的使用得当与精心保养，乃是一面反映油画家的良好素质和专业修养的镜子，更能延续画笔的使用寿命。油画家在用笔塑造形体时，往往采用多种运笔手段，如摆、涂、扫、贴、点、沾等，也有顺势，斜侧锋，反相锋，运笔的力度与轻重缓急。下笔、提笔、重压等，都应运笔应用得法，才能做到既能发挥画家的创造才能，"如画"表现对象，又能尽可能地降低画笔的损耗程度。所以，在涂抹大面积色块时，尽可能不要用笔根部使劲地擦涂；在反向运笔时，多用猪棕笔。

当每次作画结束后，应马上洗净粘在画笔毛上的颜料。清洗画笔时应注意以下方法：首先需用纸把笔毛中的颜料擦掉，沾水在碱性肥皂上面来回拖，然后放在掌心上轻轻揉动，再用指尖捏揉笔毛，直至笔根中的颜料全部挤压出来为止，用清水冲干净后挤干其中的水分，再用吸水性能较强的纸按笔的形状包成纸笔套，待下次作画时只要去掉纸笔套，就可以发现笔毛如新似初般好用。因此，切忌把含有颜料的笔浸泡在煤油里，或者浸泡在水中，或者浸泡在松节油中。如遇油画笔根部积有颜料时，则要用肥皂水加温至 60 摄氏度，把笔浸泡在其中，再反复轻轻揉搓，直至洗净为止。

2. 画刀

一般画刀呈三角形的刀尖，刀身呈菱形，插装在一个木质的柄上。画刀有多种用途，可以用它画出各种各样的颜色肌理；可以用它平涂大块色面；也可以用它来平整画面色块，为第二次作画做好基底；画刀除了以上用途以外，还能拉出很细的颜料条纹，这些特技的表现，唯有画刀能做到。因此，画刀的质量与其弹性的优良，是密切相关的，也直接影响到油画表现色彩的效果。

3. 调色刀

一般调色刀，刀身修长，顶端呈半圆形，用它调和颜料，刮去调色板上剩余的颜料。在自制画布时，也可以用它涂平基底材料。

4. 刮色刀

刮色刀是被画家用来刮去画面上凸起而又干结的颜料的。所以，刮刀刀锋较锋利，刀身短而粗，呈十字形的剖面。

四、调色板与颜料的排列

调色板一般以木质三合板制成椭圆形或者长方形，薄而轻，其表面光滑、平整而不易变形。当要启用新的调色板时，先要用亚麻仁调色油涂在调色板的两面，让油浸入木纹之后，再使用调色板时，其三合板就不会吸收挤在调色板上的颜料油性物质了。在作画时，要根据画面所需要色彩调子倾向，挤够能作画的颜料。每天画完后，应刮去剩余的颜料，并用吸油纸把调色板擦干净，让调色板面始终保持平滑干净。

合理地排列颜色，是关系到油画家作画成功的关键所在。颜色的排列犹如钢琴家面前的琴键盘从高音键到低音键那样井然有序，即从亮色到暗色排列，在作画时才能做到凭感觉选择颜色调色作画。所以，颜色的排列应该严格按照颜色的明度，从亮色到暗色的次序，并依循颜色的冷暖倾向，从冷色到暖色渐移排列。一般把颜色挤在调色板的边缘一周排列，即从右到左：白色类、柠檬黄、淡黄、铬黄、中黄、土黄、橘黄、橘红、朱红、中国佛山银珠、土红、深红、紫红、赭色类、褐色类、绿色类、群青、蓝色类、青色类、黑色类等等的颜色，依次排列。还有另外一种排色方法，是冷色系列与暖色系列，即白色居中，其余按冷色与暖色在白色的左右两边按次序排列：左边由粉绿、淡绿等绿色系列至蓝色系列，再到黑色系列；右边由柠檬黄、淡黄等黄色系列至红色系列，再到褐色系列，按序排列。

因而，调色板上的颜色排列正确与否，直接影响到调子的组调是否能成功，也能直接体现油画家的专业素质。

五、画框、画架、画箱

1. 内框

一般用干燥、无裂缝、无蛀孔的杉木，或者经过加工定型的松木制作内框，其木质松软，便于固定画布，而且要选择轻的木料制作画框，便于携带。木框的木条紧贴画布的那面要呈外高内低的斜面，以增强油画布的弹性，木条与木条之间衔接处呈直角，并能自由装卸，衔接处的内角可塞小木楔，用于调节画布的张弛。木条的宽度应是厚度的两倍，并刨成由外侧向内倾斜的坡面，以使得油画布不直接触碰到画框内边，以保证作画时画布的弹性。油画框的尺寸大小，一般照国际通用标准、规格和编号，从 0 号到 500 号，其规格又分人物、风景、海景三种。

2. 画架

画架为室内用画架和室外用画架两种。室内画架样式多种，能垂直摆画，也可以根据需要升降高度，这种画架是用较坚固的木材制成，高度一般在 2 米 20 厘米左右，并附有调节高度的机械装置，底部装有滑轮，可以按需在室内移动。另一种是三脚式画架，结构简单，使用灵巧便捷，固定方便，可以根据需

油画内框

油画箱

油画架

亚麻布

绷油画布步骤1

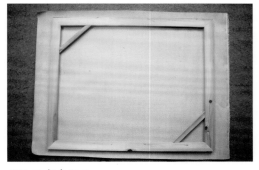

绷油画布步骤2

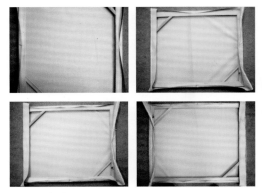

绷油画布步骤3

要随意倾斜画面，不用时，可以收拢呈一条棍子状，靠在墙角边而不占空间。

室外画架有铝制画架，便于画家携带。另一种是画架与画箱为一体，这种画架一般适用于油画家携带到户外对景写生。

3. 画箱

画箱有小画油画箱、携带式油画箱和画架画箱为一体的油画箱等。油画箱自制也不费事，也可以根据自己作画的需要自行设计制作。

六、怎样绷油画布、涂基底材料与制作程序

1. 油画布的选择

油画布料的选择，以纯亚麻布为最佳。因为，亚麻布质地坚固、耐磨，伸缩率小，不易变形。棉布或棉麻混纺的油画布，伸缩率大易变形，且不坚固。

选择何种油画布是油画作画创作中十分重要的环节。首先，要看亚麻布的经纬线是否垂直于纵横，且均匀排列；其次，是布纹间歇是否紧密；最后是看布面是否平整。无凸出结节且无集结线凸出的亚麻布是制作油画布最佳的面料。因为，油画布表面的平整与否会直接影响到以后作画的画面效果。

2. 绷油画布

亚麻布遇热会伸展，遇湿会收缩。棉布是受湿松弛，风干则收缩。所以，在绷亚麻布前需要把布放在太阳下面晒晒，使之舒展，而后绷在油画内框上，待绷好后随着布面冷却与受空气中的潮气影响，就会收缩，使画布绷紧。

在绷油画布时，必须在画框四边同时绷匀拉紧。具体方法是：先钉油画内框四边外延的中间，待固定好画布后，用木炭条沿四边画线以作标记，随后由两边对称，由中段逐渐向左右两边同时对称拉紧并迅即用钉固定，钉与钉之间一般为3厘米或5厘米之宽度，这要视画框的大小而定，画框越大，钉与钉之间的宽度就越宽，反之就越密。亚麻布经绷拉固定后，那条作为辅助绷拉的木炭线条，此时会呈弧形状，再次从弧形线的中间拉回并用钉紧绷与固定画布，最后在四角处包角固定，便完成了绷画布的作业了。此时的亚麻布恰似一张绷紧了的鼓皮那样有弹性，绷好的亚麻画布的经纬线相互垂直交错而十分均匀。

（1）将亚麻油画布摆在油画内框上测量，让其上下左右的边幅必须比木框大5~7厘米。

（2）按其摆放测量的尺寸把画布裁剪下来。

（3）将亚麻油画布的四边绷紧。

（4）用铆钉或枪钉先固定四边的中间和四个角，并用木炭条画线。

（5）再用铆钉或枪钉由油画框的左右或上下两条边框的中间对称地、均匀地绷紧。

3. 涂胶

涂胶是制作油画布的重要环节和工序，涂胶的作用是必须使胶封闭亚麻布经纬线间的空隙，其作用在于阻隔底素材料和油画颜料渗透画布。所以，制作油画布，一般要涂两遍或三遍胶，涂底素材料一般也要涂两遍或三遍，才能确保油画制作的质量。所涂的胶，可以是鱼胶、牛胶、兔皮胶或桃胶，其中鱼胶和兔皮胶为最佳，因其质地柔软。涂胶主要起阻隔作用，是极重要的环节之一。可是，所有的动物、植物的胶，与空气、水汽接触后容易溶解或霉变，如果使用乳白胶，同样也能获得较好的阻隔效果。

绷油画布步骤 4

4. 涂胶的方法

先把胶块捣碎，浸入水中浸泡，水与胶的比例是 20:1，一般让胶在水中浸泡 16 小时，使之充分膨胀软化，随后隔水加热至 60 摄氏度左右，使之充分溶解，放置在阴凉处冷却，冷却后的胶液呈稀的果冻状。涂胶时用 20 厘米宽的木刀将胶倒在画布上依次推平，要薄而均匀，让胶封闭布纹的孔隙。第一遍涂完胶后须将画布平放置于阴处晾干，待晾干后再用细砂纸轻轻打磨一遍，把画布表面的浮粒子和线集结打磨平，再涂第二遍胶，待晾干后再用细砂纸打磨平，直至用手抚摸画布表面时，感觉光滑平整为止。同时，还要将画布对着阳光或灯光处，仔细检查画布空隙是否被胶完全封闭了，如果仍然有空隙须再加工，直至完全封闭为止。

绷油画布步骤 5

5. 涂画布基底材料

涂画布基底材料作业是制作油画布很重要的环节，在完成涂胶工序后，方可涂底素材料，一般须涂三层，其目的在于基本封平布纹经纬线之间的间隙，从而加强油画颜料与画布间隔离的绝缘功能，防止作画时的漏油等弊病。

画布底素材料一般由画家自己调制，可制成非吸油性画布，也可以调制各种有色的基底涂料。

还有在涂料中可以调入适量的干酪素、甘油、松脂、蜂蜡等材料，可以避免油画颜料与调色媒介直接与画布布料接触，以增加颜料的黏合度和充分发挥笔触的表现性能，作画时运笔自如，得心应手。

如果，自行调制基底涂料不方便，可以到油画材料市场上选购各种各样现成的基底涂料。现在，也有很多油画家用亚克力颜料作基底涂料，因为它可以省去涂基底材料的工序。

用亚克力颜料作基底涂料时，可以用宽的油漆刷子依照同一方向来回地涂刷，刷完并待晾干后，要用细砂纸把表面打磨平整，再涂第二层、第三层，与涂第一层的方法一样。如果要做有色基底涂料的话，只要在亚克力颜料中加入有色颜料就可以获得自己想要的有色基底涂料的油画布。

涂胶步骤 1

涂胶步骤 2

颜料

（1）基底涂料配方成分表——一般基底涂料

一般基底涂料			
原料	第一层底	第二层底	第三层底
鱼胶	100 克	100 克	100 克
亚麻仁油	100 克	100 克	130 克
锌白粉	200 克	275 克	300 克
白烟粉	–	25 克	50 克
蓖麻油	0.3 克	0.3 克	0.3 克
水	2 公升	2 公升	2 公升

（2）基底涂料配方成分表——快干基底涂料

快干基底涂料			
原料	第一层底	第二层底	第三层底
钛白颜料粉	200 克	200 克	250 克
立德粉	200 克	200 克	250 克
聚醋酸乙烯乳胶	200 克	200 克	200 克
水	200 克	200 克	200 克

（3）基底涂料配方成分表——半吸油性基底涂料

半吸油性基底涂料			
原料	第一层底	第二层底	第三层底
甲基纤维素水	100 克	100 克	150 克
达玛树脂油	10 克	10 克	10 克
亚麻仁油	50 克	50 克	75 克
水	400 克	400 克	400 克
锌白粉	300 克	300 克	500 克

（4）基底涂料配方成分表——不吸油性基底涂料

一般基底涂料			
原料	第一层底	第二层底	第三层底
胶浆	100 克	100 克	100 克
水	1000 克	1000 克	1000 克
鸡蛋清	5 个	5 个	5 个
亚麻仁油	225 克	225 克	225 克
白烟粉	350 克	350 克	350 克
锌白粉	150 克	150 克	150 克

第四节 油画的色彩与构图

在绘画门类中，油画最具表现力。因为，油画不仅在造型上能表现极具形体感、物质感、空间感的物体在空间中的空间形态的幻象，还能通过色彩的极其微妙的色彩调子氛围与明度调子关系来表现光感。

古典油画家把色彩当作素描造型的外套，画出了一幅幅貌似真实形象的物象形态的油画，其色彩与常人所见的自然色彩感觉，却有很大的差距。所以，古典样式的油画，多以严谨且又求实的素描造型见长。而色彩的表现方面，则是油画家为表现主题，而渲染画面气氛，凭主观对色彩的认识，把颜色敷设在形体的表面上，创造出的具物质感的形象，其色彩效果谐和悦目，符合一般观者的审美需求。

而现代派的油画色彩表现，形式多样，相貌各异，其根本共同点基于色彩美学：印象——视觉上；表现——情感上；结构——象征上。且能充分运用色彩的表现语言和油画的肌理效果，表现"自我"意念中的空间形态，从而创造出具有"四维原"的全新视觉形象，把作用于油画的色彩表现，推向更自由的、更宽泛的艺术表现特色之境。

以反映自然色彩现象的视觉印象作为目的的油画色彩表现之鼻祖，当首推印象派画家。色彩之表现基于视觉，用物质材料的颜色来反映色彩感觉。就此，印象派画家表现获得了前所未有的成功。由他们在油画实验中创造的绘画色彩理论与写生色彩的方法，被 20 世纪写实性绘画的油画家们视为经典和范本，也是本作所要着重研讨的色彩理论的依据。毋庸置疑，现代派画家所做的各种各样表现色彩的尝试，均与印象派色彩理论有异。

一、基本的色彩原理

1. 什么是色彩?

人们置身于自然中，首先看到的是呈现于物象形体上的色彩。所有的颜色均与光照有关，光使万物有色。我们之所以能看到色彩，是某物接受光照反射出来的光色，它

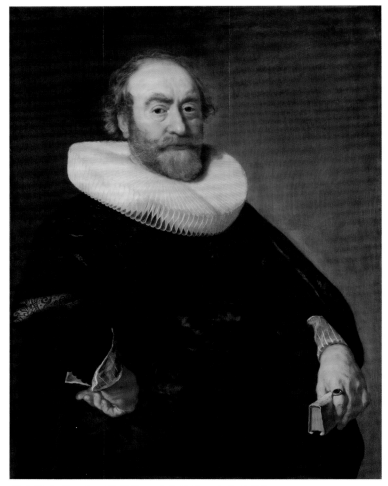

贝多罗默斯·凡·海斯特 《安德烈·比克画像》
木板油画 93.5cm×70.5cm 1642 年

们进入人的眼睛刺激视网膜后，由视神经传达给大脑视觉中枢神经产生色的感觉。所以，看颜色的过程是光色至眼睛至思维。

2. 光和色

能引起色彩变化的是光，光与电波、X 射线，均属电磁波辐射线。而我们的眼睛所能见到的光色，仅仅是其中的一小段。

1676 年，英国物理学家牛顿，用三棱镜折射，散射于白布上，就会呈现出光色带——俗称光谱。在光谱上——从红、橙、黄、绿、青、蓝、紫——这七种光色按序排列，

弗兰克·奥尔巴赫　《樱草山》
布面油画　32cm×39.7cm　1967—1968 年

雷诺阿　《一盆草莓》　布面油画
28cm×46cm　1905 年

安德烈·德朗　《餐桌》　布面油画
32cm×42cm　1922 年

从而获得阳光中的分子颜色。除了阳光以外，还有其他光源，如钨丝灯光中含有黄色和橙色光，其波长比例大于其他光色波长，所以看起来多有黄色光。而荧光灯、氙钨灯发射出的光，呈冷色，其光波则短，所以看起来带有蓝色光。综前所述，从光源发出来的光色，是由其各自的光色的波长所决定其光色的强与弱的。

当光源色投射在物体上，就会反射出来物体本来的颜色，并与该物体周围物体的受光部反射出来的色光，对该物体暗部的折射，在色彩上的相互影响，造成自然景物的色彩调子关系，均由光源色与环境色主导。

3. 颜色的三属性

在色彩斑斓的大千世界，颜色千差万别，无一类同。每一种颜色都包含着三种属性：明度、色相、彩度。

（1）明度——是指颜色的明暗程度。白是最亮，黑是最暗，它们是属于无彩色，灰色色阶，可含有彩色色阶，把它们按照明亮至灰暗的顺序排列，即是明度色阶的系统，一般把明度色阶分为八大层次，这样有利于我们分辨观看。例如：在绿色色阶系统里，粉绿色为明，深绿为暗。再如黄色和蓝色，它们的色相各不相同，却有相同明度的黄色和蓝色。

（2）色相——即颜色的相貌。颜色有各自不同的相貌特征，有红色味、蓝色味、紫色味等等，这种色味系统，称之为色相。光谱色是从红色开端，按照红、橙、黄、绿、青、蓝、紫依序排列，并渐变。再增加光谱中并没有的红、紫系列，就可以再循环至红色，这种环状的颜色搭配的颜色配表叫作色相环。

（3）艳度——就是颜色的饱和度、纯度、彩度和知觉度。颜色的饱和度，就是颜色的明度和色相度处于一种饱满状态，而未被稀释；颜色的纯度，就是颜色的色相与其明度与饱和度，均未被稀释或异化，保持着原有的纯净度或单纯度；而颜色的彩度，就比较复杂，它既包含饱和度与纯度的成分，主要是以其主颜色的色相外，更包含其他色相与其混合后的间色与复合色的成分，一般以其颜色附近相临近的颜色相混合，所呈现的该颜色的彩度，它可以形成无限宽广而又十分丰富的颜色艳度色阶，广泛用于油画写生色彩的艺术创作领域。

4. 色调

所谓色调，是由颜色的明度、色相、艳度和知觉度等颜色的三属性构成的。在明度关系中，无论是有彩色的，

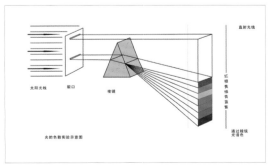
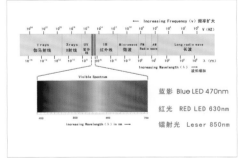

光与色

光谱

光的电磁波

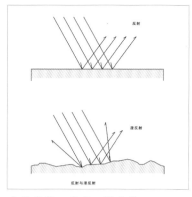

光的直射、反射、漫反射

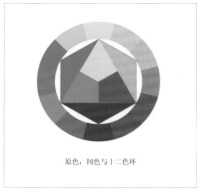

色彩原色、间色与十二色环

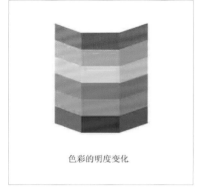

色彩的明度变化

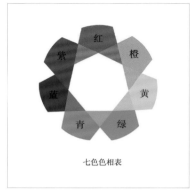

色相

还是无彩色的，凡是明亮色调的，就是明调；中明度的色调的，就是中明调；暗明度色调的，就是暗色调。而在颜色的艳度关系中，在纯度的色系里加白，则呈清色调；如加灰色，则变成浊色调。如在彩度的色系里分别加入不同的色相颜色，就会获得无穷宽大的几百万种倾向颜色。所以，就颜色的知觉度而言，可以分暖色调和冷色调，如红、橙、黄、赭等颜色属暖色调，蓝、绿、紫、青的颜色属冷色调。

作为油画家，对颜色的认识，须注意颜色的透明度、光泽度、物质感等感觉属性。

5. 颜色的对比

我们在观察色彩时，就要靠在整体范围内看出其整体色彩调子特征。在油画色彩调子中有七组不同类型的颜色对比。即色相对比、明度对比、艳度对比、冷暖对比、补色对比、面积对比和同时对比。它们在视觉上、表现上、与象征意义上的效果，构成了油画表现色彩调子的基本因素。

A. 色相对比——色相对比是七种对比中最显而易见的一种，它对人们观察颜色的视知觉感觉度的要求并不高。如：红、橙、黄、绿、蓝、青、紫——这七种色光颜色放在一起，尽管它们的明度相同，只要从色相上比较，就可以看见颜色上的差异。如果，它们从明度起变化，色相对比也随之产生变化，其表现效果也相对扩展至无限。

B. 明度对比——白与黑，明与暗是两极对比，中间是灰色，可以用不等量的白与黑调和成不同色阶的灰色，也可以用纯色加白或加黑复合成灰色阶。黑白灰调子是构成油画明调子的基础。一般白与黑占据一幅画的明显位置，其余靠大面积灰色调子来烘托。灰色调中有无限量的明暗层次，靠其明暗对比来显现。例如，添加不等量的彩色，即会呈现多种多样多彩度倾向的灰色调子。油画的写生色彩之比较方法，异类色比较其明暗差异，便可以获得较准确的多彩灰色调。在视知觉度方面，同样面积的白和黑，白看似大些，黑则向内收缩，会看似小些，这是我们人的视知觉对明暗有明显的视觉错，须注意利用视觉错，借以表现画面的三度视觉空间感觉。

C. 冷暖对比——冷或暖是人对温度上的直觉度的感觉反应。这里是指人对色彩的视知觉有冷暖的心理感觉反应。例如，我们看远山、物体阴影、稀薄迷雾，均呈黄绿色—蓝绿色—蓝紫色，所以会让我们感觉到有冷的知觉感觉，进而会引起平稳、镇定的情绪。一般冷色的物质特征是透明的、稳定的、轻盈的。又例如：我们再看物体的受光部，均呈现黄或橙，红或紫红，感觉是暖的，并有前突

红色的明度，艳度的渐变

绿色的明度，艳度的渐变

紫色的明度，艳度的渐变

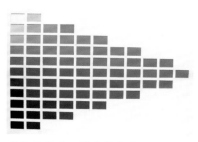

蓝色的明度，艳度的渐变

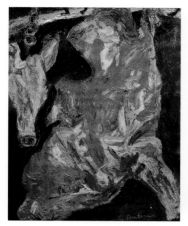
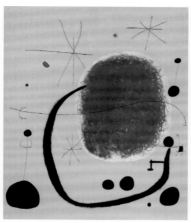

卡尤姆·苏丁　《牛与小牛头》
布面油画　92cm×73cm　1925年

约安·米罗　《蔚蓝的金色》
布面油画　205cm×173.5cm　1967年

亨利·马蒂斯　《国王的悲伤》
混合材料　386cm×292cm　1952年

理查德·蒂尔本库伦　《城市景象》
布面油彩　153cm×128cm　1963年

的趋势，能引起人的兴奋情绪，其颜色本身就具有一种张力。并有不透明、稠厚、稳定、厚重的物质特征。

由于，人对颜色的冷暖感觉尤其敏感，与此引起的情绪波动真可谓"一触即发"。所以，作为我们油画家来说，在观察与表现色彩的时候，我们应该关注其颜色的冷暖对比。因为，在同一色相的颜色色阶上，有冷色与暖色的差异，这就要看同类色，比较其冷暖色的颜色倾向。

D. 艳度对比——艳度对比是饱和的颜色与不饱和的颜色之间的颜色对比，其中艳度的强与弱的对比和比较有四方面：其一，用白颜色稀释任何一种颜色，如黄色调和白色，会变亮、变冷；如紫色调和白色，会使紫色中的红色味，减弱呈蓝色味；又如蓝色与白色调和，其颜色的彩度特性不会改变。其二，任何一种颜色与黑色调和，其颜色的彩度则会减弱，而逐渐变灰，变浊，变暗。其三，以某种饱和的颜色与其相邻近色相的颜色相调和，或者与灰色调，或与中性调和，便获得各种明或暗，且具颜色个性

的中性色彩调子，其颜色的艳度色调则变化无穷。以明度、艳度、色相三方面比较，便可以找出其无限量的颜色彩度对比关系。其四，用某种极纯颜色与不等量的补色相调和，即可获得补色中介色调。

E. 补色对比——在色相环中，相对位置的两种颜色为互补色。如：绿对红、橙对蓝、黄对紫。实际上每对互补色都由三原色配成——黄对紫（紫色就是由红与蓝混合而成的）、红对绿（绿色就是由蓝与黄混合而成的）、蓝对橙（橙色就是由红与黄混合而成的）。如果把相等量的三原色混合在一起，就会变浊黑色，那么，用不等量的补色相互混合，则呈现浊灰色。

由于，补色现象也会产生于我们在观察色彩时，所产生的一种视觉幻象。例如，当我们看久了红颜色，转而观看一面白墙，就会感觉到眼前的白墙会有一种绿油油的颜色感觉。实际上，这种绿色是不存在的，而之所以会有绿色的感觉，是由于我们人的视觉需要有与红色

克劳德·莫奈　《在迪耶普的悬崖》
布面油画　45.7cm×60.9cm　1882年

色彩的面积对比与艳度对比
马克尔·巴比艾　《印象——甜美》

颜色的混合变黑灰

乔治·莫兰迪 《静物组合》
布面油画 36cm×47cm 1943 年

安德烈·德朗 《两艘驳船》
布面油彩 80cm×97.5cm 1906 年

汉斯·霍夫曼 《门》
布面油彩 190.7cm×123cm
1960 年

相应的补色，来对红色颜色感觉获得平衡。假如，当我们观看眼前物象上某一种强烈而又耀眼的颜色时，马上转向白墙，就会感觉其颜色的补色显现在我们的眼前，这就是因为我们人的视觉会自动产生补色幻象颜色。颜色的互补色视觉现象，也是色彩调子和谐构图的基础。

F. 面积对比——面积对比是油画构图中，构成色彩调子氛围的主要因素。大面积的色块与小面积的色块在同一色域中的对比关系。其中，包含了艳度、明度、色相这三种对比关系，以及补色的平衡关系。

G. 同时对比——根据我们人的视知觉，求得色彩调子的和谐。因而，在观察几种颜色时，补色也同时产生了。例如：我们的眼睛观看某一组静物中某一种颜色时，感觉它的这块颜色的鲜艳度、彩度会即刻增强。如果，我们只观察物象的暗部颜色时，我们的眼睛瞳孔会自然扩大，就会感觉到原先看上去黑黑暗暗的颜色，慢慢会亮起来。还有，更重要的是余补色的产生，并非真实存在于客观自然色彩现象之中，而是以某种颜色为可视依据，而引发的视觉幻想色彩，或者是视错觉。

如想要正确地把握静物的色彩关系，只有同时观察所画物象整体空间形态中的色彩调子，在同时比较时，获得真实的色彩调子。几种颜色的感觉是同时产生的，并使视知觉中余补色的视错觉降至一定的程度，而和谐色调的稳定性和相对的准确性才能确立。

亨利·马蒂斯 《国王的悲哀》 纸本水粉 292cm×386cm 1952 年

色彩的色相对比与面积对比
琼·米罗 《午夜和晨雨中的夜莺之歌》
布面油画 38cm×46cm 1940 年

凡·高　《黄色的房子》
布面油画　72cm×91.5cm　1888 年

莫奈　《圣－拉扎尔火车站》
布面油画　75cm×104cm　1877 年

凡·高　《柠檬，梨和葡萄》
布面油画　48.5cm×65cm　1887 年

二、表现色彩

油画的表现色彩，体现在技法上和色彩调子的构成上，并由两大部分组成：其一，感觉上的色彩表现；其二，物质性材料的表现色彩。

油画家通过对自然色彩现象的观察与研究，可以获得整体色彩调子印象，借助色彩原理和规律，运用各种色彩对比方法，在画上表现色彩印象，寻找与感觉色彩相符合的表现色彩，属于感觉上的反应。

油画家采用各种技法，做各种肌理，注重画面层面的物质结构的营造，使颜色具有物质效果，以画上面的物质东西，替代自然物质形象中客观存在的物质的东西，从而达到油画物质材料本身所引发出来的色彩，来表现感觉上的色彩调子氛围，其效果大大超于前者，加强了审美意味。

1. 色彩的协调与对比

色彩的表现，依靠多种对比手法，包括同时对比和面积对比、明暗对比和冷暖对比。以上四种对比是由视觉引起的，而画面上的各种颜色在对比中得到统一。有画面主色调、主色块，以及光源色和环境色，来协调与之相对立的各类小面积分散的色块，使之形成表现自然色彩印象的色彩关系。

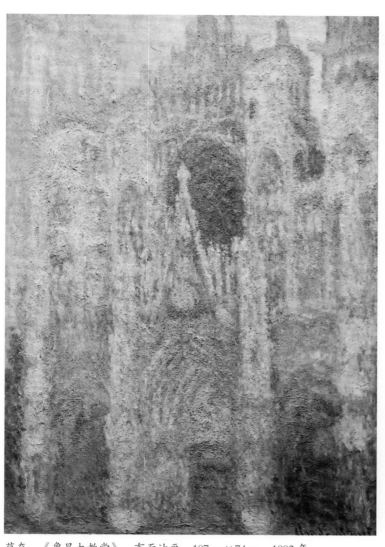

莫奈　《鲁昂大教堂》　布面油画　107cm×74cm　1892 年

2. 色彩的空间表现

油画色彩的空间表现，主要由色彩的冷与暖，艳度的强与弱，颜色的亮与暗，以及油画画面层面肌理等因素来体现。

一般视觉上所能感觉到的颜色，如蓝、紫色给人的感觉有深远的视觉效果，而黄、橙、红色则向前突出，即冷色感觉后退，暖色则感觉前进。由一组艳度浓郁、颜色饱

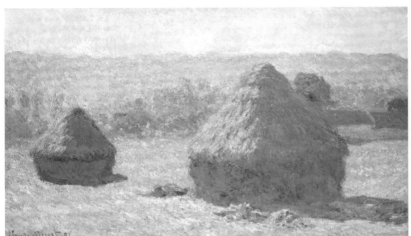

莫奈 《夏日的干草垛》 布面油画 60cm×100cm 1891 年

意象图像与意象色彩

亨利·德·图鲁斯·罗特列克
《新马戏团》 玻璃画
120cm×85cm 1894 年

和的颜色塑造形体，其明度对比是极度强烈的，一般居前景主体物。而相反，由灰色所构成的形体，其艳度较弱，色味偏低，明暗对比度十分相近，其颜色给人的感觉则是后退的感觉。作为油画层面肌理，表现空间，以厚堆和薄涂，用明显粗犷遒劲的笔触表现的油画色彩效果，与以模糊稀释的颜色，用柔和细腻的笔触，表现的油画色彩效果，它们之间所产生的肌理对比效果，来强调油画的色彩空间。

3. 色彩的和谐与变化

美的色彩产生于和谐之中，和谐的色调，具有多重含义的审美趣味。色彩的和谐靠画面上色与色之间的协调统一。同类色因与其彩度相近，最容易形成和谐统一的色彩调子。例如，红色与橙色，黄色与橙色，蓝色与绿色，蓝色与紫色，紫色与红色，它们都是邻近色。所以，由成对的相邻颜色为油画的画面主色调色，并以此来协调画面的

色彩调子关系，就会很容易组合形成油画的特征色彩调子氛围。另一方面，如果用对比色相搭配，只要其对比色之间的配置比例合适，也能形成具有鲜明色彩效果的统一色彩调子。色彩的和谐与统一，主要有以下五种类型。

（1）主色调协调

以一种色为主，组成画面色彩调子。如，蓝色调、红色调、黄色调、绿色调、紫色调、橙色调等等。

（2）同类色、邻近色调和

同类色的调和，就是属于暖色调的颜色或者冷色调的颜色调和。例如，黄色系列色调中的柠檬黄与淡黄或中黄、与橘黄或橘红、与土黄或朱红等等同类暖颜色的调和。邻近色的调和，就是属于一种色相的颜色，与之相邻近的几种颜色相调和。例如，蓝色系列颜色，钴蓝与湖蓝或淡绿、与蓝紫或粉紫、与翠绿或橄榄绿等等与之相邻近的几种颜色相调和。

色彩关系与色彩的结构

抽象变异为平面化的色彩构图

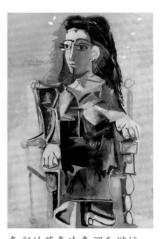

色彩的蓝色冷色调和谐统一
毕加索
《雅克琳娜在扶手椅里》

阿利卡　《六月广场》　布面油画　195cm×130cm　1983 年

（3）环境色相谐和

所谓环境色相谐和，就是运用物体之间相互影响的色彩关系，组成和谐统一的色彩调子。

（4）光源色调和

光源色调和，就是有光照射下的物体受光部，呈现光源色为主色调，并以此来统一整体画面色彩调子。

（5）对比色调和（又称补色调和）

对比色调和，有冷色与暖色的对比色相调和，也有余补色相对比调和。如蓝色与黄橙色相对比与调和，黄色与紫红或蓝紫相对比调和，红色与蓝绿或黄绿相对比调和。

三、色彩构成

油画色彩的构成，一般可以分为几种不同的类型。

1. 客观的色彩构成

以自然色彩为主要的描绘对象，客观地、真实地反映画家对自然色彩印象。故而，其油画的色彩构成的主要因素是光源色、物本色、环境色。

2. 主观的色彩构成

主观色彩的构成有几方面：

（1）意象图像与意象色彩；

（2）色彩的含义与知觉；

（3）同时色彩关系与色彩的结构；

（4）色彩的感情因素与习俗观念；

在构成色彩时往往为强调某种情绪、意念或主题内容，而夸张某种颜色的视觉效果，达到表现的目的。

3. 平面化的色彩构成

平面化的色彩构成，是凭借了色彩的面积对比，达到抽象表现之目的，要求油画家摆脱一般所见的描述，在绘画中变换对象的位置，抽象变平面化的色块，进而构筑二维空间。

平面化的色彩构成成分和构成因素：

（1）基础形的色彩构图；

（2）大小面积的色块位置；

（3）颜色的适量对比与均衡；

（4）同类色在构图中对位与谐和；

（5）色彩的同时效应。

平面化的色彩构成中的装饰性色彩类型可以分为以下几方面：

（1）形状与空间的表现，已不是绘画的目的；

（2）运用强烈色块对比表现意象；

（3）用变形、剪贴、空白或分离等等处理手法，表现象征意义。

4. 分析式的色彩构成

分析式的色彩构成油画，源于塞尚关于处理自然形象的艺术理论——应"运用圆柱体、球体、圆锥体，以及一切几何形体：每件物体都要置于适当的空间之中，使物体的每一面都直接趋向一个中心点"。

构成方式：在画中以几何形体组成的自然形体；使用视点移动与平面来分析对象的形与体；解构各自然形体，然后，在图上构成或重组。追求形式表现特征，那些压制

平面装饰处理
亚历克斯·卡茨作品

平面装饰色彩应用于人物头像表现
亚历克斯·卡茨作品

罗马梵蒂冈彼得大教堂天顶画

自然色彩效果，表现色彩更为自由。正如立体派画家则以此为油画色彩表现的处理油画画面的方式。

5. 装饰性的色彩构成

装饰色彩是依附于装饰造型之上的颜色之表情化，并赋予其独特的装饰美感。运用装饰色彩表现自然客观景物时是超自然的。因为，装饰色彩是采用启示的方法、借鉴的方法、象征的方法和比附的方法。

装饰色彩源于自然色彩现象，却重在对自然色彩进行提炼、概括、归纳和整合，总结色彩的对比调和规律，获得具有形式感的装饰色彩。

装饰色彩在表现方面，是重视直觉、重视表达、重视意味与心灵感知的统一与链接，注重内在形式与诗意表达。注重色彩与形式、意境、意味的多重表现。

装饰色彩在审美意味与审美价值方面，是从东方哲学意象造型观念中获得启迪的。人们把感知方式与感知自然色彩现象融为一体，充分体现了我国古代天人合一的宇宙

观和色彩有相的象征意义与多样的比附方式。所以，装饰色彩具有主观色彩表现的特征。

装饰色彩的表现方法有均衡、对称、呼应、连续、节奏与韵律、次序、比例、律动与统一等。

四、色彩表现空间

油画家如何用色彩来表现空间？这是油画至关重要的问题。研究、尝试与实现如何运用有限的油画颜料、油画表现技法、色彩调子氛围来充分地表现油画画面中无限深邃，且又丰富多彩的色彩空间，是每个油画家所要解决的主要课题。

我们回望整个世界造型艺术的演绎，就经历了原始具象—幼稚的、符号式的、象征性的、抽象图形—如实反映客观形状与色彩调子氛围的具象—表达画家"自我"意识与真实感觉的抽象表现—多种多样形式各异的直觉反应与视觉思维意象表现。无论造型艺术经历了多少次繁复的嬗变，尽管不同时期的形式各有特色，更有不断出现的各类

保罗·塞尚 《青苹果》 布面油画
26cm×32cm 1872—1873 年

拉尔夫·戈英斯 《两个服务员——午休》
布面油画 44cm×62cm 1986 年

拉尔夫·戈英斯 《巧克力甜甜圈》
布面油画 22.8cm×30.5cm 2004 年

拉尔夫·戈英斯 《馅饼和冰茶》
布面油画 38.1cm×55.2cm 1987 年

皮埃尔·博纳尔 《火车景观》
布面油画 77cm×108cm 1909 年

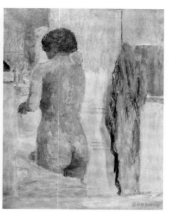

皮埃尔·博纳尔 《浴女背部》
布面油画 44.1cm×34.6cm
1919 年

艺术形式，但是，有一点可以肯定，它们都是建立在新空间秩序的创造。纵然空间艺术之空间概念，以及表现空间方式多种多样形式各异的色彩调子氛围。却总有某些共同规律可循。

"如实绘画"是在二度空间的平面上表现有三度空间的形象。油画家探究和表现空间深度——立体构成。

现代绘画以塞尚的理论为宗旨，把绘画导入思考的造型，探讨四度空间的表现，有时间、理念、视觉和空间的形象。油画家则可以采用的表现手段与前者相同，即点、线、面、色、调子、肌理等构成绘画形式的主要因素。

因此，综前所述，视觉空间的色彩表现，则体现在以下两方面：物象的立体形象和其空间位置与空间深度——立体构成。就油画而言，其立体构成可以由以下三种：

1. 远近透视法；

2. 表现光影的明暗法；

3. 实体感与物质感的肌理表现。

具体如下：

1. 远近透视法

远近法是透视法和空气远近法的体现，用透视法作画，须在画上设置视平线、视焦点和消失点，按物体所在空间的远、中、近的位置，来安排其各自的空间位置、比例、尺度。实际上，所谓近大远小是三维空间的真实的视觉现象。

空气远近法作为油画色彩空间的表现方法，运用色彩的"前进与后退"，颜色的强与弱的对比，用以表现有空间深度的感觉。

2. 表现光影的明暗法

即以光与影，表现立体感。运用线影画法（Hachure），以线组合明暗色调，画出物体的暗部和阴影。还可以用晕染法（Stumato），以模糊的色斑组成团块，表现具有空气感的色彩调子氛围，即着重表现那些忽隐忽现的轮廓来

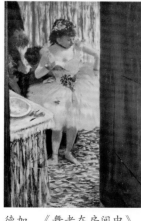

德加 《舞者在房间中》
布面油画 60cm×43cm
1879 年

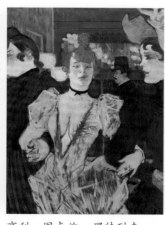

亨利·图卢兹－罗特列克
《高卢走进红磨坊》 布面油画
73cm×55cm 1891—1892 年

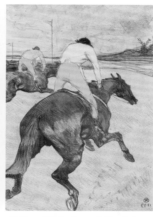

亨利·图卢兹－罗特列克
《赛马》 布面油彩
75cm×49cm 1899 年

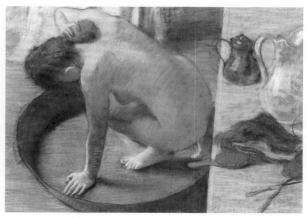

德加 《浴盆》 木板油画 60cm×83cm 1886 年

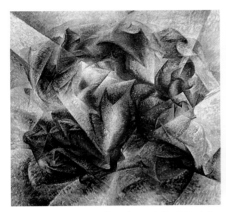

翁贝托·波邱尼 《足球运动员的活力》
布面油画 193.2cm×201cm 1913 年

色彩的艳度对比和色彩的冷暖对比
翁贝托·波邱尼 《1911 心境、告别》
布面油画 70cm×95cm 1911 年

翁贝托·波邱尼 《笑》
布面油画 110.2cm×145.4cm 1916 年

创造体积空间。

除此之外，大面积的明暗布置，也是创造空间的方法之一。其表现形式与构图、主色调的配置有关。但是，归纳起来可以有以下几种。

（1）以暗背景来衬托出明亮的物或景，使之从空间中凸显出来。

（2）以亮背景烘托深色物体，从而以增强空间的表现力。

（3）在亮背景前放置深色物体，在暗物体前置放置亮物体，以强化明暗相互衬托，又加强空间层次。

（4）在暗背景前放置亮物体，又在明物体前放置深色物体。这样有明暗—暗明—明暗的层次套叠，并相互依存，设定空间层次的深度。

（5）以灰色中间色调为背景，前置又以明—暗—明—暗交错重叠重复的构成，就会强化空间秩序。

3. 实体感与物质感的肌理表现

油画家想要在画面中如实地再现物象（或人像、或景象）的视觉空间效果，一般可用两种方式。

（1）以具象逼真写实的油画表现色彩的手法，选择运用适合再现所画物象（或人像、或景象）形体与色彩视感觉的油画表现色彩的技法，如透明画法、半透明画法、直接画法、晕染法、擦涂法、湿涂薄画法与多种笔法（干笔法、扫笔法、线画法等）等技法，和色彩的空间表现方法，如：色彩的前进与后退，色彩的强弱对比，色彩的艳度对比和色彩的冷暖对比，以及物象造型的虚实对比，实体空

间与虚空间等手法，把所画物象与色彩调子的空间感转移到在画面视觉空间中，呈现其物象的实体感和物质感。

（2）依据所画物象（或人像、或景象）在自然环境空间中所呈现出的视觉效果与物质效果，选择运用适合表现其形体与色彩效果的油画表现色彩的技法，如厚堆法、湿涂薄画法、间接画法——多层多重交错的综合技法并用、贴裱法、喷淋法、刮刀画法、压印画法与几种笔法（挫笔

翁贝托·波邱尼 《美术馆里的骚动》
布面油画 76cm×64cm 1911 年

拉斐尔 《基督变容》（构图分析示意图） 布面油画 376.6cm×264.8cm 16世纪

拉斐尔 《圣母子和圣约翰》（构图分析示意图） 布面油画 122cm×80cm 1507年

拉斐尔 《椅中圣母子》（构图分析示意图） 木板油画 71cm×71cm 1514年

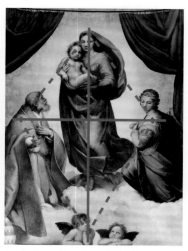

拉斐尔 《西斯廷圣母》（构图分析示意图） 布面油画 265cm×192cm 1513—1514年

法、拍画法、刷画法、划画法、踩画法、摆画法等）技法，和色彩的空间表现方法，如色彩的前进与后退，色彩的强弱对比，色彩的艳度对比和色彩的冷暖对比，以及物象造型的虚实对比，实体空间与虚空间等手法，把所画物象与色彩调子的空间感替换到在画面视觉空间中，替代其物象的实体感和物质感。

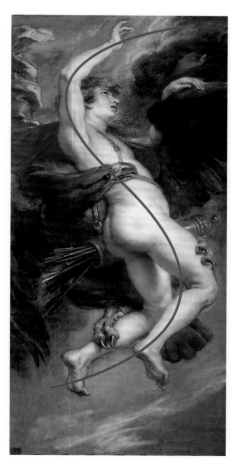

鲁本斯 《抢夺伽倪墨得斯》（构图分析示意图） 布面油画 181cm×73cm 1636—1637年

五、构图

我国古代南齐画家谢赫创导的"图绘六法"中的"经营位置"，就是指构图。英文"Composition"，其意就是"构成""组合"或"构图"。在西方画家看来，有三层意思。

其一，"构成"是画家按特定的主体构思，运用一切造型手段，在有限的二维空间内，构成具有三维空间的幻觉形象的图画的实际操作过程。其二，"组合"是指由点、线、面等造型元素组成的各种各样的形态，在画面中的位置安排，以求得一种视觉效果上的平衡关系。其三，"构图"是指画家在画布上处理空间关系的行为，即构造空间秩序。

构图的基本要素是"均衡"和"多样统一"。这里，均衡——一般人的视觉要求平衡，而视觉形象和色彩调子的均衡，则依赖于其面积大小、颜色的深浅，动与静，近与远，都能显示出不同的重量感和均衡关系。所以，油画家在构图时，必须给予形象与色彩调子以适当的位置与面积。

如何使构图均衡？以画面中心点为支点，在其周围不相等距离之地安排形象，使它们在图中保持视觉平衡。

视觉形象的比重关系——动的比静止的更重，近的比远的更重，人物比动物更重，动物比植物更重。

形式表现上的比重关系——深色的比浅色的更重，粗线比细线更重，鲜艳的颜色比灰暗的颜色更重。

多样统一——也是秩序，构图中的视觉形象的位置秩序，形式与布局，都要既多样富有变化，又要统一和谐。

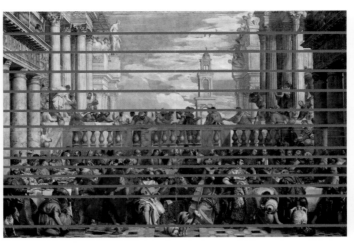

安德里亚·索拉里 《圣母子靠在绿色的软垫上》（构图分析示意图） 木版油画 59.5cm×47.5cm 1507 年

保罗·委罗内塞 《迦拿的婚礼》（构图分析示意图） 布面油画 660cm×990cm 1562—1563 年

鲁本斯 《劫夺留西帕斯的女儿》（构图分析示意图） 布面油画 224cm×210.5cm 1618 年

1. 关于画面的平衡

确立对角线的构图意识是极为重要的。在画面中划分对角线，是构成画面结构的基础分割线。这样做，使画面内的上下左右之间的均衡关系更加明显。由对角线组合的点、线、面，并在其内置各种形状，便于寻找到形体的位置，并获得画面的平衡关系。不过，它与画面构图的分割不同。

（1）等分比率分割；

（2）矩形黄金比率分割；

（3）有理数比率分割（$\sqrt{1}$、$\sqrt{2}$、$\sqrt{3}$、$\sqrt{4}$、$\sqrt{5}$）；

（4）无理数比率分割，如斐帕纳西等级差数（the Fibonacci Series）比率分割和柯布西埃（Le lorbusier）创建的"模数制"（The Modulor）。

2. 几种传统绘画的构图形式

（1）"穹"形的构图形式——穹形即半穹隆形，它可以让人们联想到宏伟、壮观、宽大、厚重的古罗马建筑的样式。——如《基督变容图》（拉斐尔）。

（2）三角形构图——画面的基础形为三角形，呈三角形构图。三角形构图具有稳定感。如《圣母子和圣约翰》（拉斐尔），是典型的正三角形构图。

还有一种倒置三角形构图，则会给人们一种极不稳定的构图。例如《椅中圣母子》（拉斐尔），这是一幅典型的倒置三角形构图。

（3）十字形构图——十字形本身具有宗教意味，以十字形构图支撑画面，成为构图的基础形，具有某种庄严稳定的感觉。例如：《战神》（拉斐尔），这是一幅典型的十字形构图。

（4）椭圆形构图——所谓椭圆形犹如蛋形，具有包容性和周而复始无限循环的含义，多用于象征寓意性绘画的构图。例如《圣母子靠在希腊的软垫上》（安吉利安·沙拉莱奥），这幅画是典型的椭圆形的构图。

（5）水平线的构图——以水平线为构图的基础框架，含有广阔、平稳、端庄、稳健、博大之感觉。例如《加莱家的婚宴》（维罗纳斯），这幅是水平线构图的典范。

（6）"S"形构图——或是闪电形状，或是锯齿形状构图，都是以"S"行为构图运动主线，构成画面基础形，能强调形式的特征，造型的节奏，色彩的韵律。例如《劫持》（鲁本斯）。

（7）"X"形构图——它不同于对角线均衡，是以"X"形为构图主线，来安排形象，一般用在处理群像活动场景的构图，由于"X"形本身具有向外扩张力或向内中心收缩之特征。所以，用于构图，能加强力度对比，突出群像活动的视觉中心兴趣点。例如《劫夺留西波斯的女儿》（鲁本斯）。

总之，构图规律的运用皆服从于突出主题和主体的需要，也就是我们今天画家所说的"形式服从内容的需要"。

等分比率分割

黄金比率分割

矩形——黄金比率分割

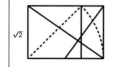 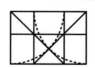

有理数比率分割，方根 2-3-4-5

有理数比率分割——斐波纳契数列之矩形

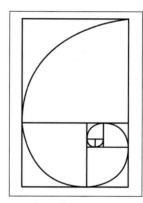

无理数比率分割——斐波纳契数列之向上螺旋形

有理数比率分割，方根 2

有理数比率分割，方根 3

有理数比率分割，方根 4

无理数比率分割——勒·柯布西耶（Le Corbusier）的模数制测定原理

第五节 油画技法

构成油画技法的基本要素是色彩、造型、笔法、构图、肌理（即点、线、面、色、调子、肌理）。作为一般油画技法的探讨，偏重于画法和肌理。也就是油画家所说的"Matiere"，源出于法语，其有三层意思：题材、物质、材料。

被油画家所用的是：1. 油画上的物质感的表现；2. 由颜料、画布、材料、经处理后所造成的画面表层肌理。其中，包括颜料的特性、笔触和肌理。同时，画布的粗和细的纹理，以及各种基底材料与颜料及其他辅助材料的结合，所造成的富有表现效果的肌理。

油画家通过掌握的娴熟的造型能力，运用色彩表现技法和素描造型手段，就能创造出具有三维空间的视觉艺术形象，更有直接运用各种技法，使用各种材料，表现物质感，使艺术形象更具有可触性，增强了艺术审美趣味。

古代画家偏重于用画法表现画面上形象上的质感、量感和空间感。现代画家更注重采用各种材料，在画面上进行多种多样的尝试，造成具有审美趣味的画面物质效果，借此表现作画意图。以下就古典技法和现代技法作探讨，供画家们参考。

一、透明画法

透明画法是用透明性质的颜料，在已经干透了的底层材料上薄涂，同时又让底层颜料透出来与上层颜色复合，塑造出作者所需要表达的形象。例如：在棕红色底子上以黑、灰、白的素色在棕色底子上画成油彩的素描，待其完全干透后，然后以手指、手掌或画笔在其油画素描上用红色、或黄色、或蓝色、或群青色和调色油调和后逐步上色于绘画，所绘上的透明油彩往往要一周左右才能干透，再上第二层透明颜色，由于油彩的表层有抗体，新的透明色与已干的表层不可能有效地衔接，因而须用砂石或砂纸把油的光泽面轻轻打磨掉，因为油的光泽面是衔接不上新涂绘上的油彩的，只有把这层油的光泽面打磨"毛"了，才能有效地衔接新涂绘的油彩，就这样反复涂绘与渲染上透明颜色，为了造型与色彩丰富，有时要多达三十或四十多次，才能使画面的造型和色彩获得丰富的视觉效果。也有油画家用大蒜汁涂在小面积前层油彩上，也可以衔接前后两层油彩，但是用此方法，会产生前后层油彩衔接并不牢固的结果。如提香、伦勃朗等画家的油画那样，涂上一层透明的蓝色或群青色，即呈紫色。在白色底子上遮上一层

油画的肌理、质感、色彩与视觉美感

油画肌理所产生的柔、韵、谐和的色彩效果

薄薄的褐色，就会产生淡黄味的白，其颜色效果透明。透明画法比用几种颜料直接调和的颜色效果更具有物质感，颜色更透明，色泽更明快鲜亮。如果用不透明颜料作透明化法，便将这种颜色薄涂，让底下颜色层透出，也可以用调色油或达玛树脂油来稀释颜料，增加其透明度。

当一幅画整体色彩调子需要调整时，有些画家用透明画法薄涂一层颜色，以统一画面色调氛围。也有用透明色调整造型。但现当代画家的"直接画法"，在厚涂色造型后，如果简单地依赖于薄涂调整，往往会破坏原来"厚涂"直接画法的肌理和韵味，恐怕只能局部地使用。

所以，透明画法类似薄涂颜色。油画家为表现视觉效果，可以借用水彩画那样的技法，用易挥发的松节油调和颜色涂抹在画布上，让稀薄的颜色自由流动，待松节油挥发后固定形与色，会产生另一种意想不到的效果。

二、半透明画法

半透明画法（以鲁本斯的作品为例），其方法是在涂有棕灰色木质或亚麻布面画面上，以棕褐色来起稿，并完成素描稿，在涂有棕灰色的光泽面绘以白色，使画面中形象的造型与神态逐渐显现出来。待干透后敷以黄色、或红色、或蓝色、棕褐色或青色等颜色于棕色的素描底子上，并以薄油渲染，与透明画法相类似，待每次涂层的透明颜色干透后再打磨后加下一层透明颜色。但是，这种半透明画法不完全是用纯透明的薄油彩颜色，也施以粉质颜色，以使画面中的人物形象的造型更完整，色彩更丰富。例如，鲁本斯画的人体画，他是在灰棕色底子上的素描上，不完全用纯油颜色渲染的，而是略加粉质颜料，这样画的人体的明暗交界处的棕灰色和粉质颜料一结合，就形成了一种十分微妙的带蓝绿味的中间色，由此而使得造型与色彩看上去十分丰富而微妙。这样的半透明画法是油画造型手法与色彩表现的一大进步，为油画的直接画法，乃至为以后用油画颜色直接厚涂画法的油画造型手法和色彩表现方法前进了一大步。肖峰、全山石、林岗、罗工柳在苏联留学时的最后一年，曾留在那里专门临摹一些不同时期的油画，先后在圣彼得堡的冬宫博物馆、俄罗斯博物馆临摹了一些名家的作品。如全山石临摹了提香的作品，林岗、肖峰临摹了伦勃朗的作品，还临摹了俄国克拉姆斯柯依的作品，而罗工柳则是以交流学者的身份到莫斯科普希金博物馆和

油画透明画法

厚堆底料与肌理

厚堆底料与肌理

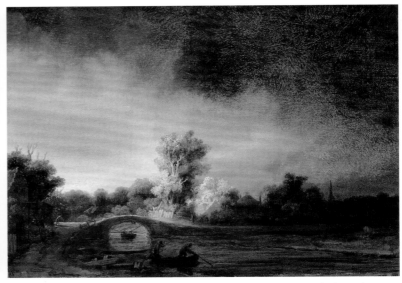

晕染法　伦勃朗　《风景》　木板油画　29.5cm×42.3cm　年代不详

特列嘉柯夫画廊临摹了许多俄罗斯 19 世纪的名家经典之作。例如，列宾的《伊凡雷帝杀子》《萨波罗隆人致信苏丹》，柯罗文的《女子肖像》。在临摹之前先由列宾美术学院油画技法研究室和冬宫油画技法专家专门上课，给中国留学生讲解各个历史时期油画技法的演变，特别是文艺复兴前后，从"坦培拉"蛋清画转向油画的整个详细过程，尤其谈到了透明画法、半透明画法和之后的直接厚涂画法的技法演变与色彩表现的演绎过程，对中国留学生研究历代油画演变的过程，以及临摹文艺复兴时期和俄罗斯 19 世纪大师的油画原作有着许多的启示与教益。

三、直接厚涂画法

　　厚涂画法一般有三种，一种是一次效果，即直接堆厚或者画厚，它往往能反映画家作画时意欲表现的意向，再现直观视觉印象。第二种是经过多次反复塑形与调整色彩调子，自然而成的厚涂效果。第三种是画家预期设想的，并有意识追求厚涂法的效果。

　　采用厚涂法的作画，须注意以下几点。

　　（1）颜料要厚稠，运笔要讲究，并有速度感，底层色不易上油，以免颜料滑动。

　　（2）必须整体考虑画面的肌理构成，全局安排，不能到处涂厚。如此，便没有肌理对比。

擦涂画法

直接画法（深度上各层次）
亨利·夏尔·芒更
《7 月 14 日的圣·特罗佩港》
布面油画　61cm×50cm　1905 年

点彩画法
安德烈·德朗　《科利乌尔的山》
布面油画　81.3cm×100.3cm　1905 年

湿画法 油迹效果

间接画法或多层画法（透明、半透明、厚涂）

（3）应该谨慎用笔塑形，在视觉上、触觉上，要有美感，追求表面效果的完整性，以免无意识厚堆而使画面表面肌理显得杂乱无章或像糨糊状。

四、厚堆法

用厚稠的颜料直接用笔或画刀塑形，塑造出形体效果。也可以用石膏粉或细砂调和乳胶或树脂或聚苯乙烯，在平面的画面上厚堆，制作成起伏不平的肌理效果，待颜料干燥后，再反复堆上厚的颜料或涂抹上稀薄的颜料，以表现物质的视觉效果。堆砌的方法是用画刀代替画笔，就是把油画颜色堆砌到画布上去，直接留下画刀痕。用堆砌方法，

可以有不同的厚薄层次变化，画刀的大小和形状，以及用刀的方向不同，也会产生丰富的对比。用画刀一次性调取几种颜色，并直接在画面上自然地混合，并塑形，能自然而然地创造出非同凡响的色彩表现效果。

五、晕染法

用较柔软的画笔、圆笔或扇形笔，根据形体关系，由明至暗部，由某一色相至另一色相，作渐缓层次变化的塑形，可以画出极其平整光滑的画面。也可以用小布团或用手指轻轻抹擦颜料，以舒缓面与面之间的过渡与转折，以使形体厚重。

贴裱法法（拼贴材料）
毕加索 《吉他》
混合材料 65cm×50cm
1913 年

喷淋法（泼、喷、淋、洒）

刮刀法

干画法

干扫法

六、擦涂法

擦涂法是把画笔横卧，用画笔的腹部在画面擦，通常擦时用较少的颜色大面积进行，形成不太明显的笔触，这也是铺底色的常用方法。在干了的底色或起伏的肌理上用擦的笔法可画出类似国画飞白的效果，使肌理更为明显，笔触更加浑厚。有些颜色缺乏覆盖力，如果用厚笔法也不会使其颜色发挥出色泽。但是，如果将这种颜色与油调和，擦涂在已干透的底子上，就可以获得滋润的色彩效果。另外，在调整色彩调子时，特别是在厚厚突出的亮部颜色上，将稀释的颜料擦涂其上，以获得统一的色彩调子效果。涂的方法有平涂、厚涂和薄涂等。平涂是画大面积色块的主要方法，均匀的平涂也是装饰性油画的常用技法。散涂灵活多变、气韵生动。厚涂则是油画区别于其他画种用笔的主要特征形式，使颜料产生一定的厚度并留下明显的笔触形成肌理。用画刀把极厚的颜料刮在画布上，称为堆涂。薄涂是将颜色稀释后薄薄地涂上画面，产生透明或半透明的效果。

七、直接画法

直接画法多用于直接写生色彩的作画方法，油画家在面对真实对象时，迅速捕捉色彩的瞬间感觉。所以要求画家作画时落笔果敢，大胆用色彩塑形表现空间，并且不间断地在为干燥基底上反复作画，以达到再现第一色彩印象为止。

八、点彩画法

点彩画法是以较小的色点并列、交织、叠加、复合、挤压等组合方式。并结合色彩学的有关理论，用纯度较高的颜色点并置在一起，由空气，即画面与观者的距离产生调和色彩的作用。早在古典坦培拉技法中，点彩画法就是一种表现层次的重要技法。在维米尔的作品中也使用了点的笔触来表现光的闪烁和物体质地。印象派画家如莫奈、雷诺阿和毕沙罗等人的点彩画法，都有各自不同的变化和个性，其点彩作画的笔法成了他们油画表现色彩的基本特征之一。而新印象派则走向极端，机械地将点彩画法作为其唯一的笔法。现代油画家在写实油画中，也有以点彩的疏密，来产生明暗层次的，并能造成明确而又柔和的形与色的过渡。还有，点彩作画的方法，在综合性画法中与线条和体面结合，则可以产生形式多样、色彩丰富的对比效果，用不同形状和质地的油画笔又可产生不同的点状笔触，对油画色彩表现某些物体的质感能起独特的作用。

九、湿涂薄画法

湿涂薄画法是趁油画颜料未干时一次完成。用湿涂薄画法作画，可以使笔触和颜色结合得十分自然贴切。而且，趁油画颜料未干时用轻揉的笔法，能把画面上两种或几种不同的颜色直接混合，当颜色混合后，可以获得色彩倾向鲜明，且颜色与明暗对比强烈，颜色过渡衔接十分融洽，颜色也能贴切形体地充分地表现物象的造型形象。

线画法作品
亨利·马蒂斯 《阿尔及利亚比斯克拉街》
布面油画 34cm×41cm 1906 年

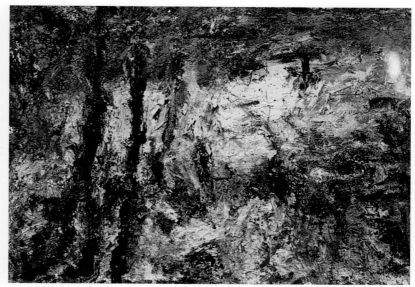

挫笔画

十、贴裱法

现代画家为了追求平面的装饰效果，用纸、布、丝网等等薄薄的软质材料拼贴在油画布面上，与描绘在油画布面上的笔触相融合，构成油画用色彩、材料、笔触来塑造空间形体，表现画面的整体色彩调子氛围，构成画面的肌理效果，意在追求新的材质感和物质感——油画层面的物质感。

十一、间接画法

间接画法实际上与多层画法相似，画家在作画前须谨慎考虑作画步骤，以及每一步骤为下一次敷色做肌理表现物象做准备。预想的最后画面效果不是能一次达到的，而是要多次敷色。比如：在薄颜色上画厚颜色的效果，在暖色上涂冷色的效果，在棕色底子上涂亮白色，则会呈冷色感觉等等，都应考虑到，或在作画过程中不断地总结运用，以丰富自身油画技法表现色彩的经验。间接画法即多重颜色做肌理，画家特别要掌握油画各种材料和颜料的特性与性能，才能有步骤、有计划地操作，最终获得预想的表现效果。

十二、喷淋画法

将油画颜料用油稀释，用笔或牙刷或小木片沾色，并弹在颜色底子上，使得画布上沾有许多不规则的色斑点，以表现物象的斑斑驳驳的质料感。如果，要色点均称，可以用喷淋法。

十三、刮刀画法

以刮刀涂色，调整画面颜色的饱和度和鲜亮度的颜色色层，也可以运用腕力刮出起伏不平的颜色肌理——用刮刀直接调色作画，所画颜色色泽新鲜，并有光泽。也可以清理画面，刮去表面颜料，使底层颜色露出，加强色彩变化和颜色质料的变化。若用其他手法在较厚的颜料上画出线条或者刻画出各种图案纹样，也可以造成表层丰富的肌理。在有些需要刻画特殊质感的地方，用刀的底面在湿的颜色层上轻轻向下压后提起，颜色表面会产生特殊的肌理，以达到预期的效果。油画刀还有别的用途，就是用油画刀刮去画面上不理想的部分，或减弱过于强的关系，让显得紧张的画面关系松弛。长期作业在一天结束时往往需要把没有画完的部分颜色用刀刮去以便及时干燥，待第二天接着画。颜色干后也可用画刀把高低不平处刮得平整一些。还可在颜色层上用刀刮出底色，以显现各种肌理。

十四、压印画法

在画布上涂抹上较厚的颜料，然后用纸或用布或其他材料覆盖在上面，再掀开，使颜料表层印有其材料的痕迹，以达到意想不到的表现效果。

拍画法

拉画法

刷画法

综前所述，油画表现色彩的技法，是多种多样形式各异的，手法也是五花八门的，可以不断拓展新颖的方法。并能为油画家表现视觉印象，反映创作意象，提供了多种多样形式各异的作画技巧与技法，逐渐引向对油画艺术本体的创新，以油画的物质体来替代或表现，油画家视觉中的自然物象或者意念中的形象。

十五、其他笔法

用油画的颜色、材料来表现色彩与空间形态，具体可用以下几种笔法。

（1）干笔法。就是无光泽画法，是用不透明的颜料，或用干稠的颜料，在画上画出枯笔和飞白效果的笔触，由于轻快运笔拖、扫、贴、提等笔法，让颜料在凹凸不平的油画布面基底上或留或无，变化无常，待到干后，其留存的颜色则无光泽，可以让人们感觉凝重浑厚之效果。

（2）扫笔法。就是用笔扫，常用来衔接邻接的色块，使之自然含蓄，趁颜色未干时以干净的扇形笔轻轻扫掠就可达到此目的。也可在底层色上用笔将另一种颜色扫上去来产生上下交错、松动而不腻的色彩效果。

（3）线画法。是用笔勾画颜色线条，画油画勾线，一般用软的狼毫油画笔，不同的绘画风格中，圆头、尖头和旧的扁笔，也可勾画出中锋般的线条。实际上，东西方绘画开始时都是用线造型的，在古典油画中通常都以精确、严谨的线条轮廓起稿，坦培拉技法中排线形式是形成明暗的主要手段。西方油画到后来才演变为以明暗和体积为主，尽管如此，油画中线的因素也未消失过。或精细或随意，

多种材料的混合运用　达比埃斯作品

以及反复交错叠压的各种线条运用，使油画语言更为丰富，不同形体边线处理十分重要。

（4）挫笔法。就是运用油画笔的根部落笔着色的方法，按下笔后稍用力，挫动然后提起，如书法的逆锋行笔，苍

划画法

踩画法

摆画法
莫里斯·德·弗拉曼克 《夏都的拖轮》
布面油画 50cm×65cm 1906 年

劲有力。笔尖与笔根蘸取颜色的差异、按笔的轻重方向不同能产生多种变化和趣味。

（5）拍画法。以宽油画笔或扇形笔蘸色后，在画面上轻轻拍打的技法。拍画能产生一定的起伏肌理，既不十分明显，又不致过于简单，也可减弱原先太强的笔触或色彩。

（6）拉画法。在画油画时，有时需要画出坚挺的线条和物体边缘，如画锋利即剑或玻璃的侧面等，这时可用画刀调准颜色后，用刀刃一侧将颜色在画面上拉出色线或色面，画刀画出的形体坚实肯定，是画笔或其他方法难以达到的造型效果。

（7）刷画法。刷是画面中大关系底色的常用方法，要用大画笔，用画笔的中前段在画面刷画，刷时用较稀薄的颜色大面积进行，可形成不太明显的笔触。

（8）刻划画法。该法有两种：其一，用各种不同形状的油画刀的刀面或刀锋，在未干的颜色上压印或刻划出凹陷的阴线条或形状，以获得色彩塑形效果，有时可露出底层色来，以强化油画色层面的肌理对比效果。其二，采用不同形状的画笔杆，在较厚的色层上压印或刻划阴线，能产生深浅、粗细不同的变化，与油画颜料笔触形成强烈的肌理对比效果。由此刻划画法技法产生的油画色面，会形成点、线、面起伏跌宕变化多端的肌理效果，可充分表现视觉形象。

（9）踩画法。是用硬的猪鬃油画笔蘸色后，以笔的头部垂直地将颜料踩在画面上。踩画方法在具象绘画中不很常用，只在局部需要特殊肌理的时候才应用。

毕加索 《宫廷的侍女们》
布面油画 161cm×129cm 1957 年

（10）摆画法。是用笔将颜料直接摆放在画布上，从而获得造型与表现色彩的油画效果。常用在油画开始和结束时，以较肯定的颜色准确的笔触，寻找色彩与形体关系，关键处只需几笔，就能使画面改观，获得预想的视觉效果。

第六节 作为视觉艺术与造型艺术的油画色彩

视觉艺术作为我们人传达信息的"语言"之一，有其自身的结构与规则。我们用眼睛观看视觉艺术品，就会感受到其中的视觉形象与色彩，就能从中领悟到它所传达的信息与意味。所以，视觉艺术是人们用可视形象与色彩，互相传达信息的一种无国界的世界语言。在照相机摄影技术尚未问世的年代里，艺术家就靠观察大自然的景色、各阶层的人物生活劳作状态，运用娴熟的技巧描写那些被广泛认同、具有审美价值与意义的美的人、物、景。而当代视觉艺术，除了一部分画家传承以往传统视觉艺术的形式，更有大批年轻有为的画家从多视点、多角度、多方法地探索符合当代审美需求的多种多样视觉表现形式。他们从视觉方法、视觉基本元素和造型形式构成三方面，来探索一系列构成视觉艺术传达意义的形式、图像、图形、符号、色彩系统。也就是画家如何来使用造型形式构成——布局、对比、节奏、平衡、统一；以及如何来运用视觉基本元素——线条、形状、明暗、色彩、质感、空间来画好或构成一件视觉艺术作品。在进行视觉艺术创造的过程中，视觉艺术家可以根据各种各样的需要，选择相应的材料和表现形式——雕塑或者绘画，具象或者抽象，等等。运用造型形式构成的原则和方法，在创作作品的过程中，得心应手，且又运用自如地，基本控制各种元素之间的关系，最终创造出能够传达特定信息的视觉艺术图像。

造型艺术是用可视的物质材料和视觉基本元素来表现形象，并存在于合适的空间中，以静止的形态来表现动态过程，依赖于视觉艺术家的视觉感受。因而，造型艺术又可以被称为空间艺术、静态艺术、视觉艺术。造型艺术的特点为再现，即可区分为再现自然和再现观念，分别可称物体造型和观念造型。因此，作为造型艺术的审美特征主要有如下几方面。

1. 造型性

造型艺术作为空间艺术形式，是由视觉艺术家运用某

阿里斯塔·伦托勒 《圣瓦西里教堂》
布面油画 170.5cm×163cm 1913年

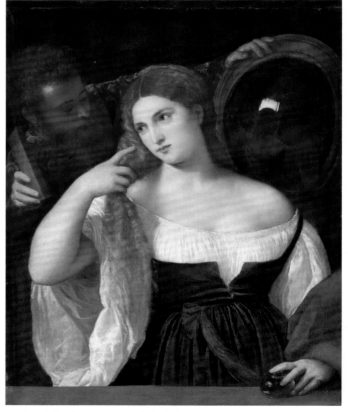

提香·韦切里奥 《梳妆的妇人》
布面油画 96cm×76cm 1514年

种物质材料和方式，在特定空间中塑造出物质形式的艺术形象，并在特定的空间中展示其美的特征，人们可以毫无障碍地观看到、感受眼前美的形象，从而引发审美感觉。造型艺术是以静暗示动，以无声暗示有声，以其作品的静态而又永久的物质形态，在其审美蕴含中表达深邃史实、爱国主义与人文精神。

2. 瞬间的凝固

由于造型艺术是艺术家运用某物质材料和方式，塑造可视静态艺术形象于特殊空间中，所表现的只能是某形象运动过程中，某一瞬间凝固的艺术形象。正如莱辛在《拉奥孔》中所说："绘画由于所用的符号或模仿媒介只能在空中配合，就必然要完全抛开时间……"所以，在一瞬间凝固的造型艺术是其审美的主要特征——只是一种空间艺术而非时间艺术。因而，在创作中，造型艺术家必须观察时间、生活与形象的过程，并在形象运动过程的动与静的交叉点上捕捉瞬间形象和色彩。

3. 再现与表现

善于再现而力求表现是造型艺术主要审美特征之一。莱辛认为绘画所处理的"是一个眼见的静态，其中各部分是在空间中并列而展开的。绘画由于所用的符号或模仿媒介，只能在空间中配合，就必然要完全抛开时间；所以持续的动作，正因为这是持续的，就不能成为绘画的题材。绘画只能满足于在空间中并列的动作或是单纯的物体，这些物体可以用姿态去暗示某一种动作"。毋庸置疑，造型艺术在再现事物的形象方面具有更大的优势。因此，作为一种静态的造型艺术，它既不同于通过语言直接抒发人物内心世界，表述人物思想感情的文学艺术，也不同于用音乐直接表现作者浓烈真挚情感的时间艺术，而现代造型艺术取向由再现转向表现，是通过造型创作活动来表现艺术家自我某种意识及情感倾向。

据此而言，作为视觉艺术与造型艺术的油画色彩，即是油画家运用适合其专业特征的视觉方式与思维方式，观察与研究客观世界中的所有视觉形态与色彩调子，并运用表现色彩的多种手段和各种技法，表述画家对色彩的感觉、情感、意境和象征意义。

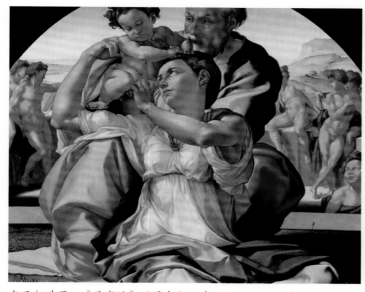

米开朗琪罗 《圣家族》（局部） 布面油画 1506 年

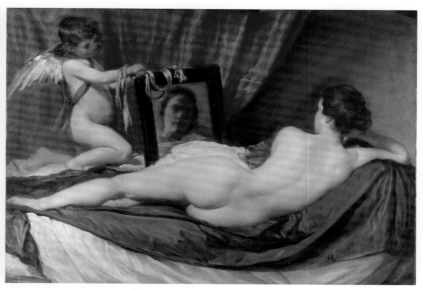

委拉斯开兹 《镜前的维纳斯》
布面油画 122.5cm×177cm 1648—1650 年

第七节　油画的写生色彩

　　油画的写生色彩，是油画家以敏锐的色彩感觉，观察与再现自然色彩关系，用色彩表现眼前观察到的自然色彩调子氛围与色彩的空间形态。油画家通过面对景、物、人进行写生色彩，逐渐建立自己的视觉方式，掌握和积累色彩表现的语汇，培养用色彩塑形的能力，探讨各类艺术的表现形式与油画表现技法。要求初学者在观察对象的同时，得到形象与色彩方面的表现启示。具体表现如下。

1. 建立正确的观察方法

　　限定所画物象的视域范围，确定与物象之间的距离和视觉范围；立体并比较着观看物象在空间中的整体色彩调子氛围与形态；要求同时观看，并记住所看见并感觉到的瞬间整体色彩调子印象。

2. 同时描绘物象

　　从横向入手，由主体物向四周展开敷色，摆准支撑画面的几块大色块，画出基本色彩调子的特征和基本形的特征。再从纵深发展，根据形体的空间位置，摆准暗部和投影的颜色，与受光部的颜色的冷暖对比关系，使画面逐渐显现出空间的色彩层次。并通过同类色的冷暖比较与异类色的明暗比较，表现出具有深度感的色彩调子氛围。此时，画面的色彩，逐渐形成几团块色彩团块和协和的色彩构图，它们相互渗融，在同时比较中，显现出形与色的空间关系。

3. 感情的表现

　　从观察美的造型与色彩中获得表现色彩美的启示。有感而发，流露于笔端，体现在画面。强调某种色彩倾向和

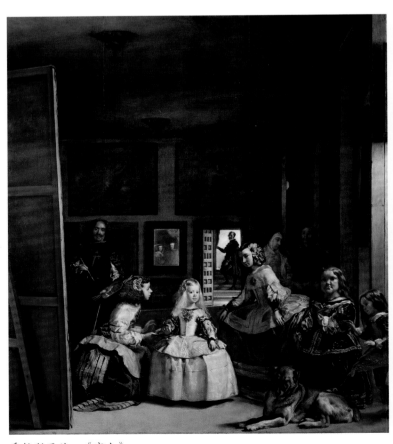

委拉斯开兹　《宫女》
布面油画　318cm×276cm　1656—1657 年

波拉·里戈　《吞下了有毒的苹果》
布面油画　178cm×150cm　1995 年

特征，有意识地加强或减弱某部分与表现对象无关紧要的颜色与形，都与画者的即景生情、感情抒发、表现意图有关，也就是油画艺术表现的特点。

由于色彩能直接激起人的情绪波动，因此在用颜色作画时，画者往往处于激动或亢奋状态，感觉敏锐，表现迅速，自然会尝试用各种笔法，各种肌理处理，来表现对象的色彩调子及质感和体量感，想方设法以最佳的视觉效果，来体现作画的意图，反映出自然界的美感。

4. 油画艺术技法的表现

把视觉感觉转化为油画艺术的视觉效果，需要用油画层面上的物质体来替代所画的物体，这就涉及油画本体的层面物质构成问题，这当然需要在写生色彩的过程中进行体验，并想方设法运用颜色的色调、厚薄，以及色层的粗细对比，笔法与手法等画法，发挥材料与画布表面的结合造成肌理效果。

自印象派以来，写生色彩的方法被列为美术教育的色彩基础课程主要的学习内容。其原因是：其一，有利于画家在写生中，建立正确的视觉方法；其二，我们置身的五彩缤纷、色彩斑斓的大千世界，恰似一本包罗万象的色彩字典，供画家们来选择与寻找，通过写生探索艺术表现色彩的语汇，提高表现色彩的技能；其三，通过写生色彩的过程中，探索艺术表现客观对象，挖掘油画艺术反映自然生活，及进而创新的潜能。

毕沙罗　《村庄的一角》　布面油画　54cm×65cm　1877 年

莫里斯·郁特里罗　《蒙马特尔》
布面油画　81cm×60cm　1934 年

第八节　视觉方式的发展将推进油画色彩与技法的创新

作为视觉艺术与造型艺术的油画色彩与技法的创新，是通过写生发展油画家的视觉，作用于激发油画家的色彩视觉思维表达与技法创新能力，进而提升视觉艺术的表现力。而油画色彩的视觉思维与技法创新，又是以作品创作过程中油画家所特有的视觉感受与观察的整体性、直觉性和探索性为基础的。实际上，视觉思维的创造性问题的提出，其理论渊源，可以追溯到格式塔心理学创始人韦特海默（Max wertheimer）关于"似动现象"的知觉实验。当油画家在写生色彩时，经常探讨色彩形式的组织方式，如果仅仅讲究色彩调子的组合方式，运用色彩调子和颜料肌质来构成画面，往往会仅关注画面的形式、色调、造型与色彩氛围等等纯色彩表现问题，却很少去关注客观对象色彩。这就会导致仅凭那些既定的色彩调子模式或约定俗成的色彩规律来构成画面。如此凭借模式和规律的拐杖来重复既定的色彩调子样式，所画出来的色彩调子只会是重复前人的东西，毫无新鲜感觉，也无创新精神可言，也会使油画家面对那丰富多彩的自然对象却熟视无睹，只是就形式而形式，为色彩而色彩，终将使油画家陷入困境，而被画面上所出现的那些似是而非的色彩而迷惑，搞得疲惫不堪而无所适从，到底想要表现什么，却说不清道不明，这也许是油画家经常会遭遇到的境况。究其原因，是油画家没有以诚恳的态度去观察对象。事实上，油画家所写生的客观对象色彩中，本来就客观存在着抽象因素，如点、线、面、形、形状、形体、结构、肌理、空间、运动、节奏、光影、色彩、明暗、色相、艳度、冷暖等这些造型的和色彩的要素。而且，由这些因素和要素自然形成物像形态及色彩现象，当油画家限定视阈时，就能看见对象呈现出特定的形态、形式、色彩与色调。问题是油画家采取怎样的视觉方式观察不同物象，才能真正发现其中显现出来的多种形式、色调、造型因素、色彩要素呢？怎样才能真正感受到其中美的、有意味的、有意义的形式与色彩呢？古人说得好：师古人，师造化，中得心源。他们以"师古而化

大卫·霍克尼　《安妮女王在基拉姆附近的蕾丝》
布面油画　171.5cm×259.7cm　2010—2011 年

之"，视"师法造化"为艺术创造之本源，大自然呈现给我们的是丰富多彩、千姿百态、千变万化的视觉现象，"山川万物之具体，有反有正，有偏有侧，有聚有散，有近有远，有内有外，有虚有实，有断有连，有层次有剥落，有丰致有缥缈，此生活之大端也"。用石涛的话说："夫画，天下变通之大法也。山川形势之精英也，古今造物之陶冶也，阴阳气度之流行也，借笔墨以写天地万物而陶泳乎我。"在石涛看来，大自然为视觉艺术创造之本源，借其意用于今，也是油画家从大自然万物中获得所隐含之生命活力运动形态与色彩调子，具有多种多样和多种可能性。当油画家面对丰富多彩的自然美景、物象时，拿起画笔，运用色彩的视觉思维方式进行"写生色彩"，并在写生中逐渐进入审美主客体的统一，色彩视觉思维意象与技法创新思维统一的油画艺术创造自由发展的新境况。正如，阿恩海姆在关于心灵所具有的真正创造性质时论述的那样，"真正的创造性思维活动都是通过'意象'进行的"新思想。而"意象"之所以能够把审美与科学联系起来，就是因为"创造性思维超越了审美与科学的界限"。这或许正是油画家期望通过油画色彩与技法创新的实验，获得真正能启开油画家自己的慧眼与心智的钥匙。

第二章　演绎与积淀

——色彩绘画的发生与形成，古典油画色彩与技法
的演绎历程，现代油画色彩与技法的特征

色彩艺术发展历史是人类视觉方法的发展历史，我们纵观整个艺术发展历史，实质上是一部关于人类视觉方法的发展历史。尽管，从古至今的画家们，在面对眼前客观物象色彩时总觉得"对视觉真实的模仿是一件极为复杂和难以捉摸的事"，但经过无数代天智聪颖画家的不懈努力，到了19世纪末，法国写实绘画的代表阿列席德·卡巴尼（Alaxandre Cabanel，1832—1889）抵达一个新的临界点。几乎与之同时，谢弗勒尔（M E Cheverereul）的"色彩的调和与对比法则"（1835年发表）理论和麦克斯韦"光的电磁波学说"（1857年发表）制旋转盘作光色彩空间混合的实验与理论，开启了印象派画家们视觉的高度敏感性，他们摒弃以往画家用室内光的色彩关系来创造风景画的习惯，跑到室外架起画布，面对自然光色景象直接用色"写生色彩"，把真实感觉色彩和理性规律结合在一起，创造出一幅幅色彩明亮的画卷。自此，画家们不断探索色彩的外在与内在的感性认识和理性规律，从更深层面探索视知觉和色彩再现之间的关系。我们可以从保罗·塞尚一系列写生色彩作品里看到统一色彩调子中，色彩与形体结构的贴切处理充分表现了不同环境下的光色关系与色彩调子氛围，塞尚不仅用色彩绘画语言来表达自我的视感觉和真情实感，从而也开创了现代视觉艺术发展的先河。继而，我们还可以从瓦西里·康定斯基那里看到多变的点、线、面的构成，从翁贝托·波邱尼（Umberto Boccioni）的《都市增长》（1910—1911）中看到他描绘了激烈运动与速度的特征，那些结实物体的形态似乎被那耀眼的光线所笼罩，画面呈现出一种运动、节奏与光色的综合体。而萨尔瓦多·达利则受弗洛伊德的"潜意识"理论启发，致力于把梦境的主观世界，转变成一种令人激动兴奋的客观真实世界。另一方面，自从马塞尔·杜桑（Marcel Buchamp）用"现存物体"来揭示与艺术之间的矛盾，从而"把观者的思想带到另外一种主要受文字支配的领域中去"的概念艺

术，以至于在1967年西格劳布（Seth Siegelaub）"发展了一种不需要挂起的'艺术'，……由于这种作品实际上不是供视觉观赏的，……而是需要一种能展示这种艺术内在思想的方式"，基本扬弃了视觉艺术的根本，使视觉艺术走向非视觉。然而，与之同存，欧洲有一批画家对现代派、纯粹艺术、概念艺术作了冷静思考，阿尔贝托·贾科梅蒂回过头来去"精确地表现物体和空间，而且要精确到一如亲眼所见的那样"，一味追求表现出他亲眼见的东西。当时还有一位在抽象绘画颇有建树的画家阿维格多·阿利卡，1962年2月他在卢浮尔宫仔细观看了卡拉瓦乔的作品，从中领悟到绘画的实质不在于记忆和重构，而是在于观察世界，于是他决定放弃抽象绘画，回归生活，回归自然，回归视觉，面对客观世界画素描，写生色彩，"以缓解存在于自己眼睛里的极度饥渴"。

阿利卡　《画家的桌子》　布面油画　38cm×46cm　1979年

第一节 人类色彩绘画的形成

一、史前洞窟岩壁彩绘

史前洞窟岩壁彩画的历史可以追溯到史前约一万年，原始人在洞窟岩壁上用木炭、红土、动物脂肪油与黏土调制为颜料，在洞顶及主要洞道两侧的岩壁上彩绘各种各样栩栩如生的动物形象，动物以马、野牛、鹿等狩猎对象为主，这无疑是研究古代洞窟与岩壁彩画艺术的实体依据。例如：韦泽尔峡谷洞窟群包括 147 个旧石器时代遗址和 25 个内有壁画的洞窟，其洞窟壁画彩绘，不论是从美学、艺术学，还是从人类学的角度来研究，都有着极高的价值。还有，在 1940 年发现的拉斯科洞岩壁画，在前洞壁画中有一幅长 5 米的野牛，这头野牛线条简练，整体塑造得强健有力，特别是那生动逼真的头部，虽然只用单色涂绘，却能完美地表现出体积感来。这么逼真的动感效果，令现代人叹为观止。从洞口往里望去，洞窟顶就像一条长长的画廊，在画上彩绘的动物，有大有小，密密麻麻，重重叠叠，连绵不断、向前奔腾的各种各样动物形象，构成了一幅幅表现史前人狩猎气势宏伟场景。其中，画面大多是粗线条的轮廓画剪影，在黑线轮廓内用红、黑、褐色渲染出动物身体的体积和重量。可见，史前绘画者对所画的动物十分熟悉，观察细致入微，下笔轮廓准确、神态逼真，再配上相应的颜色，不仅形象清晰，而且色泽艳丽浓重，便显出跃动的生命活力和群体奔腾的气势。

二、古埃及、古希腊、中国汉代、印度、两河流域、波斯的绘画

彩色壁画是古埃及陵墓装饰中不可或缺的部分，在表现形式上主要以横带状排列，用水平线来构图，在一条横向直线上以水平走向安排人与物的形象，人物头部表现为正侧面，眼为正面，肩为正面，腰部以下为正侧面，并以固定敷彩方法设色于男子皮肤为褐色，女子为浅褐或淡黄，头发为蓝黑，眼圈为黑色，人物的形象是严格依照其身份的尊卑，和其居于的位置远近不同，来规定其形象大小，安排井然有序，形成平面的视觉效果；运用填塞法，使画面充实，不留空白；画面中出现的人物、动物、道具形象描绘精微，叙述内容详尽和象形文字相互衬托，使得人、物、景图像的写实和象形文字的变形装饰两者相结合，从而形成古埃及彩色壁画具有两大特点：绘画的可读性和文字的绘画性。

古希腊学者通过"散发理论"来认识色彩。因为，他们认为人的眼睛散发出火焰，并以奇特的方式触及物体，

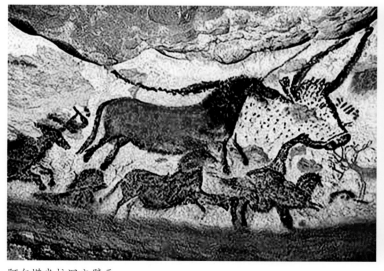

阿尔塔米拉洞穴壁画

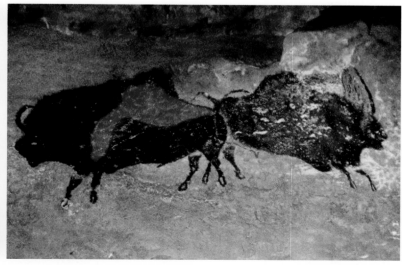

阿尔塔米拉洞穴壁画

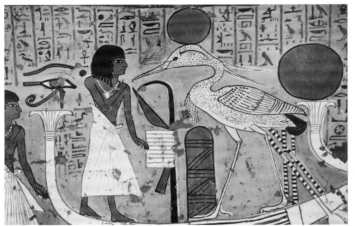

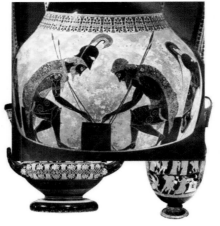

古埃及壁画　　　　　　　　　　　　　古希腊黑绘瓶画　　　　　　　　　古希腊黑绘与白绘瓶画

物体便以魔术般的色彩现象呈现于人们的眼前。恩培多克勒（Epedocles）认为：眼球内部存在着不熄的由土和气围绕着的火焰，火是色彩存在的第一要素，由此古希腊人便看到了浅色和白色的物体，继而，借助水，他们看到了深色和黑色的物体。柏拉图提出的"理性的色彩理论"中进一步阐述了"白色是眼睛在看的过程中发出的光线的效果，而黑色则是其相反的效果。更热烈的'火'和膨胀射线，则造就了我们称之为'炫目'的效果，而光线居中，就产生血红色"。而德谟克利特（Democritus）则认为色彩是由构成外部物象的原子所流出来的影像造成，当影像进入人脑并映像到脑膜，便会形成让人感觉到的物象形状和色彩的视感觉，也就是色彩的产生源出于原子形状和大小不同的几何形的排列，因而，色彩现象是从物体传达到眼睛，而非从眼睛传达到物体，由此纠正了之前"发散理论"认识色彩的错误观点，并为后来的色彩视觉理论奠定了基础。

古希腊画家一开始就认为人们之所以能捕获色彩感觉，既不是画家主观生成的幻象，也不是物体自身所持有的，而是以客观为基础的自然属性，也就是色彩之间的混合与产生基于一种几何级数尺度的原理，而非现代色彩理论中的色彩混合理论。亚里士多德总结了古希腊哲人的各种观点，提出了色彩三个要素：光、传达光的物质、反映光的附近物的色彩，从而奠定了视觉色彩理论。

古希腊画家阿佩莱斯（Apelles）只用四种颜色作画：米洛斯的白色、雅典的黄色或浅绿色、锡诺普的红色和发蓝的黑色。画家如此选择一方面由于当时的矿物质颜料的颜色种类少而所限，另一方面也是缺少植物质颜料，而是画家追求朴素和纯洁的表现力与当时的画家的哲理观有关，以其高贵的单纯性，显现精神的自然和伟大。画家在其绘画作品中表现自然美的形式，即实现和谐的比例、纯净的色彩、整一的造型。我们从庞贝古城的壁画中可以看到，由于色彩绘画技术条件的不成熟，使壁画很容易变色

古罗马壁画　　　　古罗马庞贝壁画　　　　　　　　　　　西汉马王堆帛画　　非洲部落壁画

唐卡

伊斯塔尔城门彩绘琉璃壁画

或褪色，很难表现画家的主观色彩倾向。我们还可以从爱琴文明时期克特岛壁画中看到景物、动物、风景、女神等形象自然、和谐而又典雅，色彩单一而又朴素。

我国汉代绘画，无论是墓室壁画、帛画、画像石漆画，还是陶器画，都是用毛笔为工具，以墨为主要材料，使用稳定性强的朱、青、黄色等矿物质颜料为主，间以其他颜色。例如，长沙马王堆汉墓出土的"2"字形旌幡帛画，是先用淡墨起稿，然后设色，最后是勾墨线。设色丰富的鲜艳，其中主要颜色可归纳为矿物色、植物色、动物色。帛画色彩以矿物质为主要原料为主，包括朱砂、土红、赭、棕、银粉、金铂，植物色包括青墨和藤黄、古青、古绿，还有动物蛤粉的白色等。

其实，当时古代非洲人的绘画，也使用天然泥沙、矿石土等矿物质颜料调配而成，绘画单色的或多色的图画。

古代印度中部"辛甘堡"洞的原始壁画，以黑白为主，配有土红、赭色，均用红色矿物质颜料绘制成各种丰富的图画。公元前6世纪，古印度释迦部的悉达多王子创立了佛教，随着印度高僧阿底峡大师在阿里、古格一带的上路弘法。尼泊尔和克什米尔的佛绘风格样式，也通过古格往东发展，使后来出现以尼泊尔佛绘风格为主的一些唐卡画派，主要体现在造型上的变化是画像比例缩短，在造型上、着色技法上，"唐卡"从一开始兴起到整个发展过程中不断受到印度、尼泊尔、克什米尔、汉代中国艺术的滋养，在形象构成与设色方式方面，表现出兼容并蓄的态势。在东汉时传入中国，随佛教而来的古印度样式风格的佛画也传入了中国、成就了恢宏气势的唐代佛画，鲁迅先生曾这

样评价唐代佛画："在唐，可取佛画的灿烂，线画的空实和明快。"由此形成后来吐蕃王朝时期产生的"唐卡"艺术样式，"唐卡"绘制技法上，与隋唐时期中国画传统的游丝描和铁线描相仿，这些佛画技法被吐蕃画家汲取，并巧妙地运用到唐卡绘画作品中，如唐代青绿山水样式，就不断渗入唐卡画的背景中。例如：现存于世的西藏布达拉宫清代唐卡样式壁画"红山宫"中的背景山体，视觉形式样式与设色特点就承传了唐代青绿山水技法。又如：隋唐前，南梁著名画家张僧繇在建康一乘寺，用朱、青、绿三色，吸取印度画技"凹凸法"，画成具有立体感的供花图样，我们可从敦煌壁画中的288窟窟顶壁画，可见这种画法和艺术样式。同样，唐代大规模的敦煌洞窟佛绘，无疑也对初生"唐卡"艺术产生巨大的影响。

两河流域与波斯的美术，主要表现与战争和武力有关的题材，具有宏伟、雄健的气势，在艺术处理上，虽受埃及美术的影响，却自由，并表现出活泼情调。巴比伦空中花园的绿荫和亚述猎狮图的血腥形成了人性的对比，新巴比伦伊斯塔尔城门，以及苏美尔绘画代表作：乌尔城出土的军旗，即在刷有沥青的木板上用贝壳、闪绿岩、粉红色石灰石镶嵌成的战争和庆贺的场面；在军旗的正反两面绘有三层的画面，根据故事情节发展逐步展开，表现出征和胜利归来以及庆贺胜利的场面，其中人物、动物、器物被安排得有条不紊，人物形象以侧面、正身、侧足为主，侧向于平面的描绘。色彩对比鲜明，四周和各层之间用几何形装饰，很像一幅挂毯，具有浓厚的装饰性。伊什塔尔城门分前后两道门，每道门有四个望楼，

大门墙上饰有黄、褐或黑色的动物形象，如牛、狮、蛇等，原来饰有好几百头壮牛、雄狮和鳗鱼式蛟龙等琉璃浮雕装饰。不同的动物是象征不同的神祇，它们以黄、白、褐、黑琉璃片被塑造成纯侧影形象，并以黄褐色的形象浮雕和蓝色的背景构成鲜明的对比，在阳光的照射下，表面光滑明净釉光灿灿，色彩艳丽华美夺目，让人感到无比华丽，有强烈的装饰效果。

三、古罗马、庞贝、拜占庭彩色玻璃镶嵌画和中国敦煌壁画

古罗马文明初期的伊特鲁里亚人与希腊语地区和埃及亚历山大地区，对罗马艺术有着最直接的影响，古罗马演说家、政治家西塞罗说："罗马人的审美是以希腊人的审美情趣、技艺修养、优美典雅为特点，并与他们自身传统的实用观点相结合。"这些可以从彩色壁画中可见一斑。

早在公元79年，维苏威火山爆发出来的熔浆把意大利古城庞贝城覆盖掉，无意之中把当时建筑里许多古罗马时期的壁画保存下来，直到18世纪考古学家把它们挖掘出来重见天日。实际上，公元前2世纪罗马帝国时期的庞贝壁画，不仅妆点公共建筑，也妆点民居建筑。这种装饰壁画是从希腊传入罗马的一种建筑装饰形式，吸收了公元前五六世纪"匀砌式"墙体建筑技术，用彩色灰粉摹绘出用这种技术砌成的墙基部分凸出的地方，墙壁主体是大平板，上方边饰是较小石块排列式样，也有用列柱饰增加墙面节奏感，并用不同颜色和不同质感的大理石所构成的形式，来表现壁画色彩调子，由于材质颜料比较鲜明，加上光影技法和色彩对比的表现，使画面色彩鲜艳夺目，充满生气。我们还可以在庞贝的萨路斯蒂奥宅（Sallustio house）宽敞的中庭中和赫库兰尼姆（Herculaneum）的萨莫奈之屋（Samnite House）里，看到这种色彩风格样式的壁画。例如，《采花的少女》这幅画非常耐人寻味，作者画了一个十分迷人、优雅的采花少女背影。画面中的少女，是传说中的时序女神，她正在采撷着花朵，而那被高雅的淡绿色彩调子衬托下，裹着粉红色薄丝衣裙的少女，她那丰盈细腻美妙的身姿，在初春的空气中柔若无骨飘荡，观众感觉到仿佛从壁画中散发出她温暖的芬芳。

欧洲中世纪形成了一个强大的拜占庭大帝国，由于拜

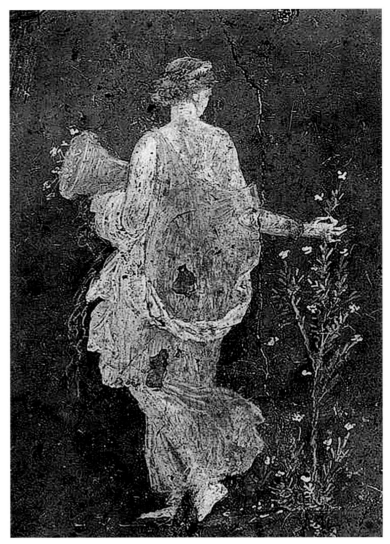

庞贝壁画

占庭建筑的穹顶不便于贴大理石，其装饰材料主要是砖头和厚厚的灰浆层。所以，玻璃马赛克和粉画就成了装饰壁画的主要材料和手段。因此，无论内部和外部，穹顶和墙垣都需要大面积的装饰。由此，拜占庭艺术多以彩色玻璃马赛克镶嵌画为主要。由于，玻璃马赛克色块之间的间隙比较宽，为了使大面积壁画和谐统一，在玻璃马赛克色块后面先涂一层底色，底色大多是蓝色的，也有用金色的金箔做底。鉴于玻璃马赛克色块表面光滑，嵌成不同方面的倾斜，能反射各种光源，使色彩斑斓的玻璃马赛克统一在金黄色的色彩调子中，造成光色闪烁、金碧辉煌的效果。但是，玻璃马赛克壁画由于材料的局限，大多不易表现空间，画面也没有深度层次，所表现的人物动态也较呆板，却适合建筑特点，也使得玻璃马赛克镶嵌画独具变幻、神秘、闪耀的特质，暗示宗教精神的诸多品质，更是基督教精神的最理想表现形式。

古罗马拜占庭时期的彩色玻璃镶嵌壁画

中国古代的色彩观念

中国敦煌石窟艺术是集建筑、雕塑、绘画于一体的立体形态艺术，是古代艺术家在继承中原汉民族和西域兄弟民族艺术优良传统的基础上，吸取外来艺术表现手法，兼容并蓄，融会贯通，逐渐发展成为具有中国民族风俗，敦煌地方特色的佛教艺术表现形式．敦煌壁画中的飞天众生形象是既不长翅膀，又不生羽毛，而是借助壁画中的云彩图形，凭借着自身飘曳的衣裙和飞舞的彩带造成在画中的空间中凌空腾起、自由翱翔的态势。因为，在佛教中飞天，是乾闼婆和紧那罗，乾闼婆栖身于花丛，飞翔于天宫，她的任务是在佛国里散发香气，为佛献花、供宝；紧那罗却不能飞翔于云霄，她的任务是在佛国里奏乐、歌舞。可是，当这两位菩萨传到中国后，在敦煌壁画中，乾闼婆和紧那罗的形象相混合，男女不分，职能不分，合为一体，变成飞天。敦煌壁画中的飞天被画在窟顶平棋岔角，窟顶藻井装饰，佛龛上沿，佛本生和经变故事的主体人物形象周围，

北魏时期所画飞天已扩大到说法图中和佛龛内两侧。经过东汉、魏、晋、南北朝到北魏、隋、唐代，敦煌飞天形象已完成了中外互补融合，逐渐形成了独具中国华夏特色的民族风格和艺术样式，并获得艺术形式的极致表现。例如，佛陀在极乐世界正中说法，飞天们就在佛陀的头顶上空飞绕，有的飞天脚踏彩云徐徐降落；有的飞天昂首挥臂腾空跃起；有的飞天手捧鲜花冉冉升上云端；有的飞天手托花盘横空飘游。那些身穿薄如蝉衣丝绸衣裙感的飞天，在天空中迎风摆动飘飘翻卷的彩带，显得格外轻盈潇洒，妩媚动人，令整幅壁画显得富丽多彩，魁伟壮观。此外，敦煌壁画规模巨大，艺术技巧精湛，内容丰富，以象征性、装饰性的色彩影响着亚洲及欧洲的现代绘画。当时的壁画绘制工匠用毛笔及矿物颜料等绘制材料，在洞窟壁上描绘佛教理想中的情景；在色彩的运用上，则是直接采纳了中国绘画的"五色体系"，它是建立在中国哲学"五行说"基础上，一般作为方位色彩——青、赤、黄、白、黑——称为五正色、五方色、五彩，随后把这五种色混合形成另外五种色叫作五间色。因为，在"五行"中，木、火、金、水代表东、南、西、北四方，土居中；东为"木"——青色，南为"火"——赤色，西为"金"——白色，北为"水"——黑色，中为"土"——黄色。由此，"青、赤、黄、白、黑"与"木、火、金、水、土"构成一组空间与色彩的对应与连接关系——"五色体系"。同时，在东、西、南、北、中的五个方位之间放置的色是阴色——绿色、碧色、红色、硫黄色、紫色五种间色。其中，绿色是东方青色和中央黄色之间的间色，青色和白色之间的间色是碧色，南方赤色和西方白色之间的间色是红色，北方黑色和中央黄色之间的间色是硫黄色，东方青色和南方赤色之间的间色是紫色。由此可见，中国传统的"五色体系"的色彩理论比后来的西方的"七彩色光体系"的色彩理论范围更广。因为，在"七色体系"中以"赤、橙、黄、绿、青、蓝、紫"构成一个色相环，其中以红、黄、蓝为三原色，三原色中任意两色相混可得第三色相的补色，分别为绿、紫、橙色。而在中国传统"五色"中之"赤、黄、青"，也可以分别对应"七彩色光"体系中的三原色"红、黄、蓝"，这也就说明中国古代十六国，经魏晋至隋唐时期成熟的"五色体系"就已具备了科学的现代性因素，与西方光学色彩

坦培拉技术

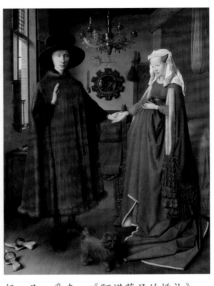

杨·凡·爱克 《阿诺菲尼的婚礼》
木版油画 82cm×59.5cm 1434 年

的"七彩色光"形成时空上的遥相呼应关系，且先于西方光学色彩近千年。敦煌洞窟彩色壁画，是用矿物颜料在石窟上晕染出自然生动明快活泼的色彩，并以稳重的土色协调整幅壁画的色彩调子，例如，敦煌 257 号洞窟《九色鹿经图》的彩色壁画，就是以土色为底色，用线绘形，再用叠加晕染等方法设色，所绘制的画面色彩丰富而又生动活泼。由此可见，以"五色体系"理论，对敦煌石窟彩色壁画所采用的颜料进行分析。

（1）白色颜料是采用混合石膏和滑石，主要用于在壁面涂以黏土，在形成黏土层之后再涂覆白色颜料，或者在黏土层上面不涂白色颜料，直接在黏土层上面画画，还有在白色颜料中混合铅丹或者雄黄等会呈现出淡红色。

（2）红色颜料有朱砂、铅丹、红土等矿物质颜料，其中红土颜料与白色颜料混合呈现淡红色。

（3）青色颜料是采用阿富汗生产的青金石颜料和蓝铜矿。

（4）绿色颜料是采用铜绿（盐基性蓝化铜）和石绿等。铜绿为第二矿物，是铅堆积层氧化而成，并与蓝铜矿和暗绿青混合。其中，铜绿由于完全没有混杂其他粒子，其颜料层粒子比较细密，如果在石膏等白色颜料层涂上铜绿，会与涂层紧密地结合在一起。

（5）黄色颜料是采用石黄、黄土与橙黄相混合。

综前所述，敦煌洞窟彩色壁画的"五色"色彩体系，其设色智慧之高超，绘画效果之和谐、丰富，充分体现了古代画师的聪慧。

四、欧洲中世纪壁画坦培拉技法与色彩运用和中国永乐宫壁画

欧洲中世纪神坛彩色壁画坦培拉绘画技法源于古代欧洲画家用特殊的媒介材质，简而言之，就是"蛋清"的液体为调色的媒介。采用独特的绘制方法，以神秘的宗教题材为内容，创造出丰富的画面效果。这种独特的绘画技法，有严格的做底方法，完整的制作程序，在绘制过程中充满着画家理智的选择，直接培育了油画的诞生。因为，坦培拉独特的间接绘画技法，拓展并完善了现代油画的发展和艺术语言。在中世纪，欧洲许多绘画大师都熟练掌握了坦培拉绘画技法，到文艺复兴以后，随着画家们对水性坦培拉技法进行油性的改良后，真正意义的油画才开始出现。然而，19 世纪以来，欧美艺术家在寻找新的表现方法和艺术形式时，又重新实践研究传统的坦培拉绘画技法。直至，当代艺术家在研究古典绘画作品时，又重新发现了它的艺术价值，而且开始探索坦培拉绘画更广泛的表现空间。其实，坦培拉是以一种乳液剂（黏合剂或媒介剂）与粉质颜料相结合命名的，乳液是一种多水而不透明的乳状混合物，可以分别与油或水混合，其本质在于色粉颜料是和什么样的黏合剂或媒介剂混合，便会成为何种绘画技术。也就是说，如果色粉颜料与油性媒介剂（亚麻仁油和树脂油）混合，就是油画颜料；如果色粉颜料与阿拉伯胶混合，就

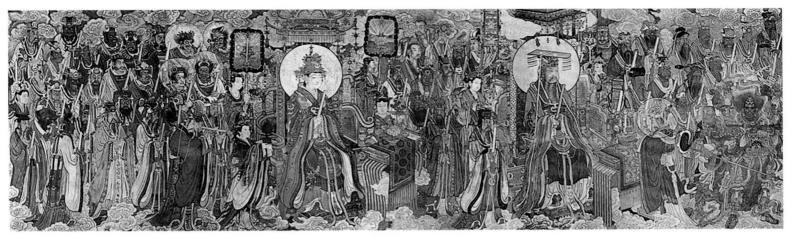

中国元代永乐宫壁画 《朝元图》 高 4.26 米，全长 94.68 米，总面积为 403.34 平方米 1206—1368 年

是水彩颜料；如果色粉颜料与植物胶或骨胶混合，就是中国画颜料；如果色粉颜料与蜡混合后固化，就是蜡笔或彩色铅笔；如果色粉颜料与鸡蛋等乳液水性媒介剂相结合，就是坦培拉颜料。

欧洲传统坦培拉绘画技术中，广泛使用鸡蛋坦培拉乳液，现代画家也使用干酪素乳液和甲基纤维素乳液作为坦培拉绘画的媒介剂。坦培拉乳液媒介剂分天然乳胶和人工合成两大类：

（1）鸡蛋坦培拉乳液

①水性蛋黄坦培拉乳液：一个蛋黄加入等量或二分之一的清水，再滴入几滴白醋，使其乳化并防腐。

②油性蛋黄坦培拉乳液：达玛上光油与亚麻仁油按 2:1 混合后，取两小勺混合剂加入一个蛋黄，再滴入几滴白醋。

③全蛋坦培拉乳液：即蛋清、蛋黄一起替代蛋黄使用，可以根据画家需要按上述两种方法配制水性或油性全蛋坦培拉乳液。全蛋坦培拉乳液的另一配制方法：一个全蛋、半份达玛上光油、半份亚麻仁油和一份清水。

（2）干酪素坦培拉乳液

在盛有 125 毫升清水容器中放入 50 克干酪素加热至沸腾，再加入 15～20 克碱式碳酸铵（先用温水溶化），不断搅拌，让干酪素充分溶解后，再注入 125 毫升清水，便制成胶液，为防腐，再加 1% 的铅白。该胶液作为水性坦培拉乳液媒介剂，可以直接用来调色作画，也可以加入适量的达玛上光油和亚麻仁油，就可以制作油画颜料。

（3）甲基纤维素坦培拉乳液

在 3 升清水中渗入 50 克甲基纤维素，搅拌溶解后，在直接用于绘画时，拌入半份等量乳胶。一份甲基纤维素加半份达玛上光油、半份亚麻仁油和一份水，就可配成油性甲基纤维素坦培拉乳液媒介剂。

运用坦培拉绘画技术，一般采用木板或纸板或建筑墙面等承载材料，然后在承载材料的底板上，涂上白垩底子或石膏底子或贴上一层纱布或其他布料，或涂上建筑墙面的紫金石灰的涂料，使底子不渗水或不渗油，就可以在做好的底子，上面用坦培拉乳液调和色粉作画了。

一般，要先在与画幅等大的素描纸上画素描稿，确定画面所需表现的形象，再拷贝到画底子上，喷上稀薄的矾水后便可着色绘画。在作画过程中，为了避免坦培拉乳液媒介剂时间长，变质或出现油水分离现象，需要随用随制坦培拉乳液媒介剂，调色时根据设色的需要而蘸水稀释：首先，用平头底纹笔敷大体色，再用小号毛笔以浑厚的小笔触逐步设色塑造形象。其次，由于坦培拉颜料的半透明性，大面积设色不易涂匀，故要由浅及深、先薄后厚敷色，用小线条排列的技法作细致描绘，由于落笔后几秒钟即干，便可反复多层绘制，既能精细描写画面形象，又能保持色彩的鲜艳度。

中世纪的欧洲画家们，在运用坦培拉绘画技法的同时，逐渐发现并意识到它的不足之处，主要是颜色之间难以晕接融合，势必要用小笔排线来使颜色与颜色之间结合，这

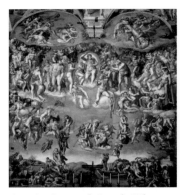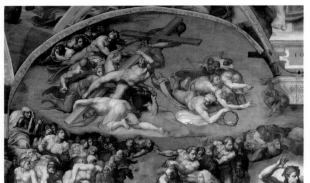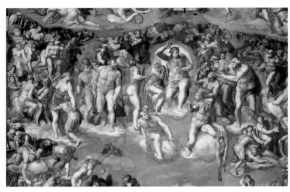

米开朗琪罗　《最后审判》
布面油画　1370cm×1220cm
1536—1541 年

米开朗琪罗　《最后审判》（局部）

米开朗琪罗　《最后审判》（局部）

样就会既耗时又费力。于是有画家尝试着用油脂调和颜料，并与坦培拉颜料交替作画的技法，据记载能把这种绘画技法运用自如的画家，首推凡·爱克兄弟，他们创造了坦培拉与油画的混合技法。这种混合技法是以坦培拉颜料作单色素描，然后涂上一层透明底色，在此基底上进行油性树脂颜料的多层晕染，使画面色彩饱和鲜明，再用油性颜料在画面上精细刻画。可见，凡·爱克兄弟既利用了坦培拉水性颜料干得快且能描绘精细的特性，又结合了坦培拉油性颜料易于晕接、融合迅速且色彩饱和的特点，运用这种水性与油性的混合技法创造了油画技法。

中国元代的永乐宫壁画，题材丰富，画技高超，满布在四座大殿内绘制 960 平方米精美的壁画，既继承了唐、宋以来优秀的绘画技法，又融合了元代的绘画特点，形成了永乐宫壁画独特的风格。永乐宫彩色壁画的色彩运用，延续了敦煌洞窟彩色壁画的"五色"色彩体系——中国绘画的"五色体系"。那些创作永乐宫壁画的画家们采用重彩勾填画法，所谓重彩勾填画法，就是以墨线为骨干先勾轮廓，然后填彩，在设色描绘的过程中，通过分散使用石绿、石青、朱砂、赭石等矿物质的石色，并用白色或其他单色作各式各样形之间的间隔，同时对壁画中形象的细部与重点做详尽深入地加工和描述，从而有效突出人物的衣袖、铠甲，壁画空间场景环境中的伞盖、香炉、宝座、璎珞等物体造型，进而既增添了壁画艺术表现形式与主题内容的整体氛围，并凸显壁画的重彩装饰效果和壁画的辉煌壮丽艺术效果。永乐宫三清殿《朝元图》彩色壁画的设色有明显意象化特征，壁画色彩以排成平面构成色块组合的方式，为众多人物形象造型标示其各自的身份与地位，如

壁画中神道正尊服饰大多采用正五色，为了使帝君、圣母、诸神等八个主像更加突显，除了运用大面积设色填注正五色以外，还大量运用了"沥粉堆金"和"剥金"来增强诸神氏形象服饰与周围环境景观道具之间的质感对比，从而使诸神氏画像在壁画视觉立体空间和色彩氛围中凸显辉煌气势。综观壁画中其余诸神的服饰大多则为褐色、土黄色、紫色等，而那些身穿青衣绿袍仕女，以青色与白色、黄色的内衣相映衬托，既突出了清素雅致的特点，也表现了理想中神祇的清静与庄严神态，加之其服饰花边镶有黑、白、红、金、银色，与衣服的浓郁石绿、石青等色相互衬托，更显现出壁画整体色彩丰富艳丽而不失素雅，给人们一种超脱绝俗的感觉。永乐宫纯阳殿《纯阳帝君神游显化图》彩色壁画的绘画形式与设色风格与三清殿有不同之处，纯阳殿彩色壁画有 203 平方米，从东墙到北墙到西墙三面墙，以 52 幅连环画的形式，形象地表现了吕洞宾从出生到羽化成仙的传说故事，采用平涂天然石色设色的方式，在大块青绿色上加以白、黄、朱、金与三青、四绿等小块亮色，用少量红、紫、深赭等颜色刻画人物的衣冠饰物，再用沥粉贴金的手法线描于没骨之中，墨线连贯构形设色于白云瑞气之中浑然一体，每幅画以山、水、树、房屋等物象加以区别，既表现了吕洞宾在人间的"神游显化"，也再现了元代社会风俗民情浓浓的生活气息。在富丽华美的青绿色基础色调的烘托下，凸显吕洞宾等神祇人物主体形象于整体壁画画面中，使整体壁画形成炫彩华丽、庄重和谐的氛围。

第二节　欧洲文艺复兴绘画至 19 世纪的油画色彩与技法

欧洲文艺复兴时期是画家群星荟萃、流派纷呈的时代，先后涌现出尼德兰画派、佛罗伦萨画派、罗马画派、威尼斯画派、热那亚画派和那不勒斯画派等艺术流派。

一、15 世纪意大利文艺复兴时期的佛罗伦萨画派和威尼斯画派的油画色彩与技法（达·芬奇、米开朗琪罗、拉斐尔、乔尔乔内、提香、丁托雷托、委罗内塞、柯勒乔）

意大利文艺复兴时期的佛罗伦萨画派，以人文主义思想为主导，用科学方法探索人体造型规律，汲取古代希腊、罗马雕刻艺术造型手法应用于绘画艺术，变中世纪平面装饰形式为焦点透视的表现三度空间和明暗效果的画法；以宗教神话为创作绘画题材，把神像画成合乎新兴资产阶级理想要求的世俗化的人，并形成了人物画的新风格。佛罗伦萨画派的油画技法主要由乔托的老师契马布埃把希腊的鸡蛋清坦培拉——希腊克里特画法介绍到意大利，这种技法是以赭色为主色调，肤色以红与绿为对比色，并以鸡蛋清和有光泽颜色的"塞拉·可纳"（Cera Colla）调色液，由画家用此调色液通过摩擦，涂上画面表层的坦培拉颜色而得到光泽并增强亮度，从而也就形成了油画作画的技法——"透明画法"。其具体画法有以下几种。

1. 在制作架上画底的方法：在光滑无油的画板上涂上几层胶后再蒙上画布，而后分层涂上几层薄薄的石膏粉底子，待干后打磨至光滑——白色石膏底画板上涂上灰绿色为画板基底主色调。

2. 这种灰绿色是用少量蛋黄与乳状无花果树嫩枝汁混合，再加入水稀释制成调色液。用此调色液与手工研磨成细粉末状的各色颜料调和，就可以作画了——其两者混合而成的颜料覆盖力很强。

3. 作画程序：首先用黑色、白色和维罗纳土绿混合成绿色调，画出明晰又精准的线性素描；随后用白色平平地画出亮部区域，同时用黑色、白色和赭石色画出明确的轮廓形，用维罗纳土绿来增强暗部的色度。再用混合绿色增强画中形象形体与表情的重点部位。在这里特别要指出的是，在画人体画中的三种色调是用固有色来处理的，即：①亮色用一种产于小亚细亚赭色，像朱砂般的明亮红色；②暗色用铁铝英土调入少量的白色颜料制成；③中间色调由上述两种颜色等量调制而成，如果需要浅色调的中间色调只需加入白色即可。当作画时，在此灰绿色底子上用白色画亮部渐至中间层次至保留灰绿色底色为暗部，至画完成完整的素描造型。在此基础

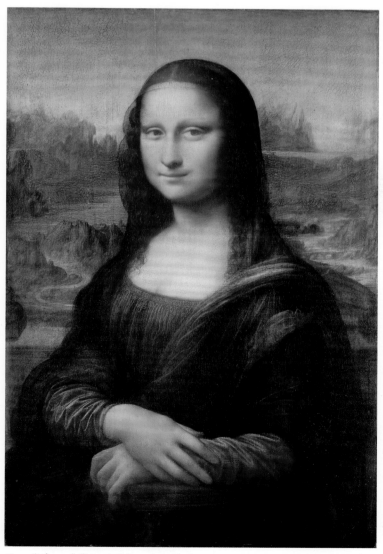

达·芬奇　《蒙娜丽莎》　木板油画　76.8cm×53cm　1503—1505 年

上，把三种调制好的赭红色调，在底子上依照素描造型上的受光部、明暗交界部和暗部，依次涂色，关注暗部保留底子的绿色调与涂在亮部的赭红色调，呈微亮色层，并与暗部形成补色对比——红色与绿色之对比。

4.绘画方法：如果画人物形象，从嘴唇和脸颊涂上赭红色调，然后稀释渐涂至最暗的肤色，继而把各种颜色按造型所需相混合，依照形体结构一层盖一层地连续涂上几遍，最后用纯白颜色画上高光，在暗部最深色位用红色或纯黑色画上。在画人物服饰时也同样运用上述三级色调处理的，画家在作画的过程中用羊皮胶作中间上光，待一幅画完成后，用亚麻仁油与树脂混合调制液态的、微红的暖色调上光油最后上光，具体操作是画家用手指醮上光油均匀地涂抹在呈冷色调的上述坦培拉画面表层，恰好起到了中和作用，会使整幅画面呈和谐舒适的微暖色调。由此可见，意大利画家开始用一种坦培拉和油彩混合技法：用坦培拉混合液调和颜料画人物的服饰和人体部分各色层，同时在每一色层之间涂上一层有色光油和树脂——上光层。在此基础上，画家们逐渐过渡到用亚麻仁油与树脂混合油调色，在涂有中灰赭色底子的亚麻画布面上直接画人物肤色和服饰，以及画面空间中的室内外自然景观了。到了文艺复兴鼎盛时期，流传至今仍散发出色彩光泽的真正意义的油画，都是出自用坦培拉技术画了大量壁画的达·芬奇、米开朗琪罗、拉斐尔、提香、丁托莱托等巨匠之手。

莱奥纳多·达·芬奇是整个文艺复兴时期最卓越的画家之一，他致力于坦培拉技术和油画技法的试验，通过他的"半透明画法"——一种特殊的光亮效果，来有意加强明暗调子以突出形体，并利用这种底色效果来表现由明到暗的各种细微的层次，从而使他的绘画艺术更加完美。他的《岩间圣母》，运用稳定的金字塔构图，让画面中复杂的人物动态在整体中获得平衡，画面以柔和的光线和协调的色彩，不仅使人物形象塑造得深入，也使整个形象具有灿烂的光泽。在为圣母玛利亚食堂所作的《最后的晚餐》壁画中，他选择了象征真理的耶稣和象征邪恶的犹大之间戏剧性的关键时刻一瞬间而进行描绘，从行动与手势中展开表达所有人的性格。而《蒙娜丽莎》通过普通市民女性形象，表达了人对于自身的肯定与对美好事物的向往。

米开朗琪罗的艺术是西方美术史上一座难以逾越的高峰，他在作品上倾注了满腔悲剧性的激情。他在西斯庭教堂画的彩色天顶壁画《创世纪》，通过《圣经》故事表现人类的伟力，以两只有力手的接触表现为人的生命获得，进而体现他在绘画上的独创性。他画的巨幅祭坛彩色壁画《最后的审判》，构图自然，强调一种人与

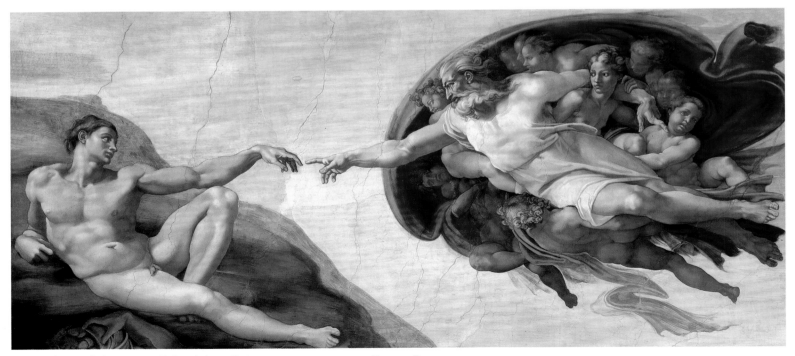

米开朗琪罗　《创世纪——创造亚当》　壁画　230.1cm×480.1cm　约1511年

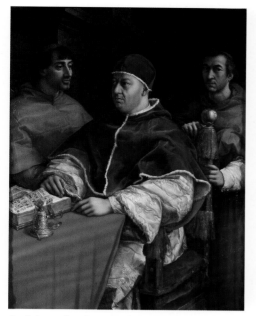

拉斐尔　《教皇利奥十世与两位红衣主教》
木板油画　154cm×119cm　1518年

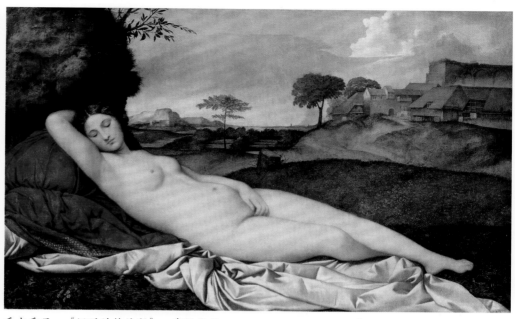

乔尔乔尼　《沉睡的维纳斯》　布面油画　108.5cm×175cm　1508年

人相互关系中产生统一的人的集体形象，巧妙地赋予情感表露的色彩配置，使整体壁画产生某种具有戏剧性的紧张感，以至于当教皇保罗三世第一次看到它时，竟惊愕地跪了下来，祈求上帝在自己的最后审判日大发慈悲。

拉斐尔所画的《西斯廷圣母》祭坛画，画面像一个舞台，当帷幕拉开时，圣母怀抱着圣婴，脚踩云端，徐徐降入人间。在圣母的一边是身披华贵圣袍的教皇西斯廷二世，他双臂展开，手持桂冠，虔诚地欢迎圣母降临人间；在圣母的另一边是圣女渥瓦拉，她那妩媚动人的形象，怀着慈母神情转过头来俯视着下方两个小天使，沉浸在深思之中。拉斐尔在这幅画中，不仅描绘了她的美丽和多情，还运用了一种极为丰富的色彩语言，把芙纳蕾娜的脸和袒露的胸部描绘得十分细腻入微，以华贵衣裙上繁复、精致的褶纹与单纯的披纱形成对比，以银灰色调的衣裙与白皙肌肤的色彩交相辉映，更加衬托出主体人物形象的温柔与魅力，画面洋溢着明净的色彩、柔和的光线和宁静优雅的节奏感，表现了画家对于真理和幸福的追求。拉斐尔极善于运用曲线塑造形象，在《椅中圣母》板面油彩画中，画家从画幅的椭圆形弧线中，从人物的组合、体态、衣着、褶纹中，都以长短不等的各种曲线构成，整个画面形象给人们以丰满、柔润与和谐的美感。画家在色彩配置上，遵循基督教的观念，以红、蓝两色为基调。因为，在基督教中，红色是象征天主的

圣爱，蓝色是象征天主的真理。所以，在宗教画中，圣母的衣着一般以红、蓝两色相配搭。在此幅画中，圣母上衣为红色，斗篷为蓝色，小耶稣的黄色上衣，与圣母衣着的红、蓝色构成了谐和的三原色，使画面形成艳丽、华贵的色彩调子。

拉斐尔在去世三年前画的《罗马教皇利奥十世和枢机主教朱利奥·德·美第奇，路易吉·德·罗西》木板面油画，画上三个人物是新教皇利奥十世、枢机主教路易兹·德·罗西、教皇的外甥枢密官米里奥·德·美第奇。这三个形象呈垂直式端坐姿势，但脸部转侧的角度不同。光线是从右边射来的，人物的受光范围不一样，从而构成了人物空间的深度感。从画面中主体人物利奥教皇身上披肩的西洋红色，到桌布的红色与桌上书本杂物的暗黄色，西洋红色被渐次地分成四个层次，又被背景上那一大片大理石般冰冷的暗色阴影相调和，由此烘托出细致入微的教皇形象——充分表现了他手持放大镜，目光凝滞，两手自然地搁在桌边，仿佛刚刚阅读了一本用细密画装饰起来的大手抄本——那沉思的一幕。

以乔尔乔内和提香绘画形式为代表的威尼斯画派，既有佛罗伦萨画派强有力的造型特点，又在色彩上进行大胆创新，使得画面色彩效果显得十分鲜亮、明快、绚丽。

在《沉睡的维纳斯》中，乔尔乔尼把女神维纳斯表现为一种高雅的世俗情趣；表现为一种人体的优美和谐

提香 《天上的爱与人间的爱》 布面油画 118cm×279cm 1514 年

丁托莱托 《出浴的苏珊娜》
布面油画 147cm×194cm 1555 年

与大自然的优美和谐的统一；表现为一种人体美与自然美、艺术美与生活美的融合。画中的维纳斯被画家描绘得细腻而具体，肌肤丰满而又柔润，姿态松弛而又自然，线条流畅而又优雅，色彩柔和而又鲜亮。美丽高贵的维纳斯——斜躺着的女人体，与背景起伏跌宕的山峦、村落、民宅、树冠、彩云，以及垫在维纳斯身下被褥褶皱的曲线、弧线、折线形成和谐与对比，构成了一幅既优美舒适，又安逸恬静的视觉艺术——油画人体艺术。乔尔乔内在另一幅《暴风雨》油画中，运用明暗造型法与晕涂法，创造出构图新颖、造型柔和、形体优美、色彩绚丽细腻而又富于变化，明暗层次丰富恰如其分地表现了画面中人物、风景、背景的空间深度和色彩氛围。

提香一生留下了近 500 件艺术作品，是旷世闻名的色彩大师，为世人提供了威尼斯水城全套色素，并发展了威尼斯派的绘画艺术，把油画的色彩、造型和笔触的塑造形象，创造出新的绘画形式；在油画技法上，他喜欢用很粗糙的画布，使油料在画布上产生闪烁不定的反光，以增添画面的明亮度和滋润感，以深红色作底色，再以浓重的色彩在深色底上塑造形象，显得十分厚重、敦实。画家中年画风造型细致，形象稳健，色彩明亮；晚年作画笔势豪放，线条粗犷，造型厚重有力，不宜近看，远看效果甚佳，以色彩效果打动人们的视觉，仿佛酷热中浓郁热烈的火焰。他酷爱用金、橙色系，画面上只用棕、红等色彩，色调纯净、沉着，色彩富于变化。这显然与乔尔乔内的柔和宁静、不同，显得绚丽、明朗。提香以少量的颜色制造丰富的效果。提香在绘画时为充分发挥自己的艺术想象力，而不注重在画布底色层上画

完整的素描，他会用亮部色块和暗部色块来构成绘画，在浅色底色层上自由地用笔表现，有时他在火红赭石色基底上用黄白色画亮部，有时在较冷的暗红赭石基底上用绿白色画中间色调，而后在上面不断地罩上一层层薄薄而浓艳的透明色，在造型关键处，依需要擦去已罩在上面的部分透明色，或用各种颜色来融合形体之间的衔接部位，造成一种稀薄、透明的效果。有时提香会在暗红赭色底子上涂上一层极稀薄的透明白色，这样画面会呈现一种只有人物肌肤暗部才有的那种柔润、细腻的冷色调，十分有肌肤的真实感。提香要求一切色彩都要从属于整体而真实的主色调，并创造性地把对比色与纯净鲜明的而又美丽的单独颜色相并置，如用绿色或其他颜色，使鲜红色偏灰暗些。提香反对一次作画的方式，一般他画的画要分几个过程，经常会搁置几个月，待画上的颜色干透后，当他有再画此画的激情时，便会毫不犹豫地在看上去似乎已完成的画上面继续用豪放、概括的笔触画出精美的形象造型与色彩调子。在画到最后阶段，根据提香的学生帕尔马·乔奥威尼（Palma Giovine）记载，提香会把画笔搁置在一旁，直接用大拇指轻轻摩擦，精心细柔某处凸显出来的亮部或暗部，或加深某处阴影，或增添某种颜色的浓度、色度、饱和度等，以获得画面整体视觉效果的整体形。提香在画《教皇保罗三世肖像》时，只是在坦培拉基底上涂绘上多彩的树脂油颜料，人们从中可以清晰地看见只有在良好而又坚实的基底上才会把涂绘上的色彩衬托出透明而又滋润的色彩效果。

例如，提香画的《天上的爱与人间的爱》油画，描述了维纳斯神劝说美狄亚与来偷金羊毛的希腊英雄一起

保罗·委罗内塞　《在医生中间的耶稣》　布面油画　236cm×430cm　1560年　　　柯勒乔　《达那厄》　布面油画　158cm×189cm　1530年

逃跑的故事。此画风格粗犷、豪放，笔力雄健，拥有娴雅、微妙的精神状态和纯洁高尚的人物形象，更增添了画面宁静、优美的牧歌式情调。所以，提香画的裸体形象具有朴实、华美的生活感受与感情表露，以其独特的构图和雄浑辉煌的色彩，预示着此画永恒的艺术魅力。

丁托莱托（Tintoretto，1518—1594）受他老师提香的激励，立志"要把提香的色彩和米开朗琪罗的形体结合起来"。他兼有两位大师的特长，创立了自己独特的绘画风格，其主要特征是构图大胆，激烈运动的人体，运用奇异的采光，使那些夸张的人物动势在画面中更具有戏剧性气氛。其第二个特征是富有民主思想，这源于画家是意大利文艺复兴晚期最后一位人文主义画家。他常常将一些下层社会的人物，如水手、码头苦力等画入他的宗教画里。其第三个特征是气魄宏大。他画过相当数量的人物众多、构图复杂的巨幅大画。他在晚年画了一幅《天堂》巨幅油画，面积达197平方米。此外，他还画有多幅裸体画，如油画《浴后的苏珊娜》充分表现了人体优雅而不娇艳的魅力。

保罗·委罗内塞（Paolo Veronese，1528—1588）在威尼斯度过了他整个艺术生涯，威尼斯画风使他改变了早期那种明净的银灰色调子，转变为对豪华宴会的热烈、活跃色彩调子产生兴趣。正式作画前委罗内塞会在整幅画布上涂上一层灰绿色调作为基底颜色，在作画过程中，会加入与树胶或坦培拉调和的蓝色，以防止油画颜料变黄。他在《在埃玛乌斯的晚餐》画中表现了耶稣被捕后被兵丁押解到埃玛乌斯后，耶稣在晚餐前向上帝祈祷的

场景，耶稣那冷峻而超脱尘世的目光里，充满着对信仰的虔诚，寄托了画家的社会理想和世俗的情结，着力描绘世俗生活。在这幅画中，委罗内塞把群众安置在大理石的建筑物内，以坚实、单纯作背景来衬托丰富多彩的人物形象，并运用不同明度的红色描绘人物的服饰，使画面呈热烈情调，在含有自然光的明亮色彩中增添了华丽的装饰意味，使画面充满诗意和自由的幻想。

柯勒乔（Correggio，1494—1534）深受达·芬奇的影响，兼容并蓄佛罗伦萨画派和威尼斯画派的优点，逐渐形成意境新奇、色彩微妙，易于表现女性柔美甜蜜的画风。他的油画作品多选择宗教和古典题材，宗教题材有《达娜伊》《圣母与圣杰罗姆及玛格达林》等，古典题材有《丽达》《伊娥》等，这些都是柯勒乔的人文主义思想与古典精神结合的产物。再如，柯勒乔在帕尔马大教堂圆顶上画的巨幅天顶画湿壁画《圣母升天》，运用了透视创造的错觉，画了无数翱翔于充满光辉巨大空间的人物，他们精神振奋、轻松自如地飘浮于天堂空间中。

二、15世纪尼德兰文艺复兴时期的色彩与技法（罗伯特·康宾、胡伯特·凡·爱克、杨·凡·爱克、彼得·勃鲁盖尔、约阿希姆·帕提尼尔）

15世纪文艺复兴时期的尼德兰，既不借助古希腊、古罗马文化，也不依靠拜占庭美术，而是汲取哥特式艺术的优点、精华，并加以改造、发展。由于文艺复兴时的艺术评论家瓦萨里错误地认为：自1250年以来，具体来讲就是自契马布埃以后，所有画在画布上的或画在木

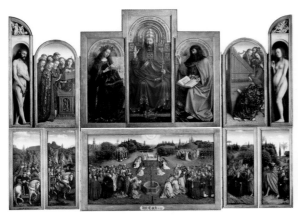

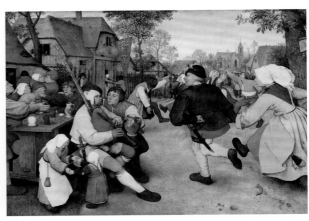

胡伯特·凡·爱克为根特教堂画的祭坛画《羊的崇拜》

杨·凡·爱克　《贤士来拜》
布面油画　71.1cm×56.5cm
1475 年

彼得·勃鲁盖尔　《农民跳舞》
木版油画　114cm×164cm　1567 年

板上的绘画，都是坦培拉绘画。这就导致了他把油画的发明归功于杨·凡·爱克了，因为他知道杨·凡·爱克作了许多试验之后，终于发现亚麻仁油和核桃油作为油画作画媒介的调色油是最佳的。杨·凡·爱克还用这两种油和其他混合剂一起煮沸的方法，首次研制出所有画家期待已久的油画上光油。杨·凡·爱克还发现有这些调和油研磨颜料作画会非常耐久，不易受水或潮气腐蚀损坏画面，而且画不用另外上光油，就具备光泽与透明光亮。其实，早在杨·凡·爱克一百年之前，油画颜料和上光油的制作方法就已被画家们熟知了，只不过研制的技术与颜料与光油的质量并不十分精良，所以并未被画家们广泛采用。而杨·凡·爱克不过是根据经验，非常了解坦培拉与有底色层相比较时的优点而已。据记载，杨·凡·爱克用坦培拉技术画的底色层——单色或少许固有色的素描稿，比其他画家画完的画还要完美，极有利于用树脂油透明色来继续深入绘画、多层表现，便于整体控制画面的整体效果，同时还能增强画面的色彩明度和光感效果。因为，坦培拉的稀薄特性，使涂在其层面之上有光泽的油画颜色显得极其透明、滋润，画中的覆盖层能像珐琅那样融合于透明的深色、柔和的造型、浓郁的色彩调子中，全部技法与材料的运用之目的，都是为了满足时代的要求。从现在各博物馆收藏的佛兰德斯画家画的油画作品来看，其色彩仍具有极高的亮度和明晰度，源于画家们保持着以下的技法特点和绘制规则程序："1. 制备坚实的白色石膏粉底子。2. 将素描稿用印花粉转印，用墨汁或坦培拉黑色勾画出轮廓。3. 将微带红色或黄赭石色的油画颜料用松节油树脂光油稀释，涂于底子上作为透明色层，再把所有多余的透明色擦去。而留存在底子上薄薄的这层透明色，则把下面的勾画出的轮廓线的素描稿显现出来，几乎没有光泽。4. 趁着这底子上的透明色未干时或干后，用坦培拉白色提亮，首先用排线法从人体的高亮部开始，衣饰上的则可以画得粗放些，这个过程最好分成几次连续进行。5. 待那些用白色提亮的色调的亮度十分充分并干透时，再涂上用光油、香脂或日照晒稠油和稀释的树脂油混合的透明色，在涂这层透明色时必须很均匀地薄薄地涂上。6. 如果某些形体表现不够充分，可以在此阶段再用坦培拉白塑造形体。7. 在上述作画程序涂上一层透明色的基础上，再用树脂油颜料半暗半明地涂上一层，此时还要在暗部的造型关键部位还要涂层透明色，即可让一些丰富的中间色调显现出来。同样，用白色提亮色调的部分，要尽量地画亮些。因为涂上透明色以后会降低些亮度，所以用色不宜太浓。涂透明色时，最好用手掌的球部或大拇指沾色在画面上涂柔，涂成一层薄薄的膜。"（[德] 马克斯·多奈尔）

在那时，尼德兰和佛兰德斯的画家们作画时往往先从暗部开始，用黑色和少量其他色相色画上各个重要点，最后把最鲜明的高光部和最精确的细节画上，以对明暗两方面作协调润色而统调整幅画面。其间，会用很纯的红、蓝、绿色作画，其油画色彩都很浓艳，由于在底色层上用坦培拉白色调和少量的拿波里黄和灰绿色来绘形，待干后再用透明色加以修饰。有时画家会用大而柔软的画笔来修饰画中任何僵硬的造型，在亮部涂上白色来修饰

约阿希姆·布克莱尔　《基督在马大和马利亚的家里》
木板油画　113cm×163cm　1565 年

丢勒　《亚当与夏娃》　木版油画
209cm×81cm×2　1507 年

汉斯·荷尔拜因　《格奥尔格·吉泽》
木版油画　97.5cm×86.2cm　1532 年

过暖色调，用其他相应的深色调来加强形体造型，即在整幅画面中建立起明暗对比关系和色彩的谐和、统一关系。有时需要薄薄地涂色，以确保底层颜色层不受损失，这样画面中颜色与底层色层的层层叠加后，自然而然形成的油画物质肌理效果往往会使画面呈现出炫目的色彩变化，观之会令人感到神秘莫测。

佛兰芒画家罗伯特·康宾（Robert Campin，1375—1444）所画的现收藏于纽约大都会美术馆的著名《受胎告知》三联祭坛画，左翼一幅，画着供养人英加布列赫特夫妇像；右翼一幅，画的是圣徒约瑟；中央一幅，尽管天使和圣母两人的动作被描绘得僵硬，圣母的衣褶也被画得像一块多褶的硬板而极不自然。请看以下画面：天使前来报喜，但她目光不专注，而马利亚闻喜也不惊讶，只顾自己阅读一卷厚厚的圣书。但是，祭坛画中的壁炉架、桌椅、窗框等道具却画得十分匀整而又细腻，桌上翻开的书页，蜡烛熄灭后散发的一缕一缕青烟，背景的护窗板是拉开的，墙上的毛巾架、龛内的吊壶和天顶的护板、墙檐等，被画得处处清晰准确而又逼真。

胡伯特·凡·爱克（Hubert van Eyck，1366—1426）和杨·凡·爱克（Janvan Eyck，1380—1441）兄弟俩在前人试验的基础上找到了以油脂为主的绘画媒剂配方，即在油脂中加入天然树脂媒剂。这是用一种"白布鲁日光油"和亚麻仁油混合在一起形成的，当它与坦培拉绘画颜料调和作画时，画面效果极佳。其中，"白布鲁日光油"就是精馏松节油，即用松节油稀释油画颜料作画，

使得画家在作画时运笔流畅，含油脂与天然树脂的颜色挥发速干，能让画家反复描绘、塑造，这种简便用油溶化颜料作画的方法，就是纯粹的油画。例如，胡伯特·凡·爱克为根特教堂画的祭坛画《羊的崇拜》壁画由十二幅组成，上段中间画的是造物主耶稣基督，左右两边分别画的是圣母和施洗礼者约翰，其两侧是女合唱队，两端则是亚当和夏娃，下段中央画的是祭坛画主题内容"羊的崇拜"，在这幅画的两翼分别画的是巡礼者和基督的军队。

杨·凡·爱克突破了宗教画的传统技法，非常重视对人物性格与心理的刻画，非常注意写实，细心研究了光和色的表现，还对油画方法做了重要改进。他画的《阿尔诺弗尼夫妇像》木板油画是一幅男女组合的肖像画，是以法兰德尔富商家作为场景，阿尔诺弗尼夫妇衣着华贵，合手站立着，在他们后面屋内天顶悬挂着吊灯，在两人牵手之间的被褥、家具，以及从窗口射入的阳光、受阳光照射而烁烁发光的铜吊灯、正中央的凸镜、男主人身上无袖披风的裘皮边等物象，都画得十分逼真而又生动。他还巧妙运用绘画技巧暗示了画面空间的延伸——画面中央的凸面镜所镜像的，刚好是观众看不见房间的前面部分，画家利用了凸面镜所特有的圆度，把左边敞开的窗户、右边的床、中间的吊灯，还有阿尔诺弗尼夫妇的背影都镜像出来了。

彼得·勃鲁盖尔的油画多以《圣经》故事、阿尔卑斯山风景和当地农村的风土人情为主，反映尼德兰现实生活为创作题材，如《农民音乐家》。他善于运用全景式构图，

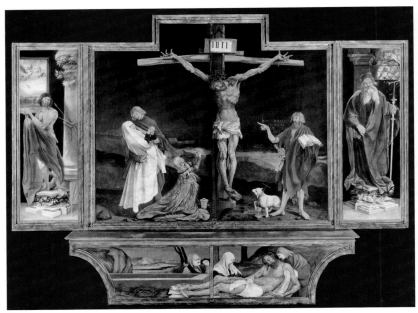

马蒂亚斯·格吕内瓦尔德 《基督受难图》
木版油画 336cm×589cm 1512—1516 年

阿尼巴尔·卡拉齐 《基督的洗礼》
布面油画 330cm×368cm 1584 年

画风淳朴、清晰、线条简练、色彩鲜明、对比强烈，重视对局部与细节深入细致的描绘与浓厚装饰趣味的表现。

约阿希姆·帕提尼尔（Joachim Patinir，1485—1524）为尼德兰风景画的形成作出了重要贡献。他潜心研究风景，描绘风景、将风景提高到前所未有的重要地位，为风景画成为独立绘画科目奠定了基础。他画的风景画并不是实景写生，而是具有幻想的全景画的特色和人为雕琢的痕迹。他的作品画面视野开阔，以深调子为主，展现在人们面前的是重重叠叠的山峦、江河、森林，代表作有《圣哲罗姆》《逃亡埃及》等。

三、15 世纪德国文艺复兴时期的色彩与技法（阿尔布雷特·丢勒、汉斯·荷尔拜因、马提亚斯·格吕内瓦尔德）

15 世纪德国文艺复兴时期的画家阿尔布雷特·丢勒的油画作品是最能代表佛兰德斯油画技法的，因为他精于研磨颜料和精炼调和颜料的核桃油。他把核桃油通过筛选的木炭过滤后使用，只有这样用自己制成的油画颜色和核桃油调和作画，其色彩的流动性与笔触塑形的准确性是独特的。而且，丢勒十分善于在画面上用笔蘸着颜色，运用流动、顺畅、清晰的笔触，精准地涂绘在那些经过精细制作的白石膏粉底子和精心绘制的底稿素描以及以淡赭石色为主的透明底色层上。其间，为了避免由于透明色反复覆盖底色层而会变黄变成暗褐色的色调，

丢勒用精香油自制了一种树脂光油。在他的画中，我们可以发现他的几幅画作都是用白色提高色调的，例如，《三位一体崇拜》（又称《万圣图》）是画家所画人物众多的宗教题材的油画，构图采取严格的对称形式，类似意大利的教堂壁画的构图样式，整个画面分为上下两层，上层为神界——天际，在画面的中轴线上描绘了光芒万丈的三位一体：圣父、圣子、圣灵，圣子形象是被钉在十字架上的基督，在基督之上是天父形象，最上面是象征圣灵的鸽子，在鸽子的周围，是天使和圣者；其余人物围绕三位一体分成两列，以圣母马利亚和约翰为中心，这两个圣者队伍里有各种人物。这幅画构图严谨，人物均衡而不呆板，两侧几乎像反射镜那样，人物的比重绝对平衡，不论从色彩处理上，还是从素描结构上看，都显示出丢勒在色彩造型上的深厚功力和油画人物形式表现的创新。丢勒画的另一幅《亚当与夏娃》采用的是祭坛屏板的样式，把亚当和夏娃分别画在两块狭长的竖板上，每个人体都占满画面空间，成了独立的两幅男女裸体像。夏娃的动势优美，她左手去摘树上被禁的罪恶之果，右手扶在一棵树枝上，双脚一前一后，似在行走，姿态婀娜，显示了女性的妩媚；眼睛转向右侧，头部略微倾斜，因而右肩稍稍低垂，整个身子的美丽扭动洋溢着一种青春的美感。亚当的裸体形象带有明显的古希腊风格倾向，他左手略为紧张地捏着那只被摘下的带枝叶的苹果，侧

卡拉瓦乔　《酒神巴克斯》
布面油画　95cm×85cm　1598 年

乔凡尼·巴蒂斯塔·提埃坡罗
《阿波罗追达芙妮》　布面油画
96cm×79cm　1744 年

鲁本斯　《抵达马赛》
布面油画　394cm×295cm　1622—1625 年

着头，半张着嘴，头发散乱地飘向后面，由于身子朝前运动，右手自然地摆向后面，画得极其真实。

　　汉斯·荷尔拜因的绘画方法与众不同，他画人物头像时首先画出整体而完整的明暗效果，然后用流畅而又精确的笔触画出细节，其间画家会使用坦培拉乳液和核桃油或树脂光油混合的材料来作画，例如，画家用油色与蛋彩画的混合画的《吉泽肖像》，以细腻精密的笔触，描绘了肖像和其周围环境的细节，如果用放大镜去看，其形象也十分清晰，如墙上和桌上挂放着的杂物，铺在桌上的阿拉伯图案毛毡，板壁上的账册，桌上的文具、剪刀、钟表、装有金币的圆盒、玻璃花瓶以及在瓶颈上的石竹花等都刻画得细致入微。他还细密地画出板壁上部架子上存放的书籍、记事册、文件盒、钥匙、戥子等，仔细看去，墙架上与基什手上的信函几乎能看清上面的每一个字母，有的是利用上面的文字或题签，在补充说明画中人的身份和地位，如在这幅画的上端，粘在板壁上的一块纸片，上面以拉丁文写着：你所见的这幅画表现了基什的容貌。在板壁的左下角，则写着一句基什的个人格言：任何欢乐都是由痛苦换来的。就连板壁上挂着的几封信函，也清楚而完整地写出姓名和地址。这种过分以细节的精致描绘来说明被画者的身份的表现方法，是当时流行的肖像画风尚。画家能在形象上加深可读性，就证实这位艺术家的造型基本功。

　　马蒂亚斯·格吕内瓦尔德（Matthias Grunewald，1470—1528）的作品充满了强烈的戏剧性和情感表现，他画的耶稣受难是基督教艺术中最富有感染力的作品之一。在伊森海姆祭坛上，我们可以看出画家显然使用了树脂光油透明色，同时在亮部区域，画家又使用了物质性的白色颜料来绘制精细造型部位相混合的表现效果。在伊森海姆祭坛的外侧，格吕内瓦尔德用极度骇人的现实主义手法，描绘了基督受难时遭受的痛苦和折磨；在内侧，他用明亮、夺目的颜色描绘了耶稣诞生和复活的场景。在这幅祭坛画上，画家画了《耶稣磔刑》《耶稣复活》《受胎告知》等几个宗教性场面。其中《耶稣磔刑》，展现了一幕惨不忍睹的耶稣受难景象：耶稣遍体鲜血淋漓，手指与脚趾都似乎在抽搐，临死前的痛苦而变了形的脸——凄惨、阴森、可怖的悲剧场面。可是，右边的施洗约翰却一手拿着摊开的、上载着神的启示的书，另一手指着耶稣，在他的嘴边还写上一行文字，表示在说话："他（指耶稣）要长大，而我（指约翰自己）将缩小。"这种自相矛盾、相向冲突的形象表现实在令人费解，而形象大小悬殊，又颇有图解味道；然而，左边的圣母马利亚与约瑟，地上跪着的是抹大拉，她们发狂似的悲恸欲绝的痛哭表情，被画家画得神情毕现。格吕内瓦尔德在色彩处理上喜欢采用强烈的对比色，追求中世纪色彩玻璃画那种暗中闪光的视觉效果，并用极其夸张的手法、

鲁本斯 《三美神》
布面油画 221cm×181cm 1635 年

安东尼·凡·戴克 《自画像》
布面油画 81.5cm×69.5cm 1617 年

埃尔·格列柯 《托莱多的景色》
布面油画 121.3cm×108.6cm 1596—1600 年

用色彩表现形象来加深观众的视觉印象，令观者真切感受到艺术感染力。如画上的鲜血，以及站着的约翰服装上的红颜色，在虚幻而神秘的光色对比中，显得十分触目，给人以一种惊恐感。此外，画家在祭坛画中用色彩渲染北欧的苍翠山峦、萧疏树丛的风景。在《基督复活》中，画家采用虚幻的散射光作整幅画的基础色彩调子，恰如其分地表现耶稣死后升天的神奇境界：基督被钉死三日后从棺木里腾然升起，棺盖已揭开，东倒西歪昏昏欲睡的守卫军士，一轮火红的灵光，把耶稣的上半身照得通红，在这轮圆圆的光轮中，耶稣举起双手向人宣告，他奉上帝之命复活了。这一切都是在深褐色背景衬托出发亮透明的红色色泽——耶稣复活形象。

四、16 世纪欧洲巴洛克艺术的色彩与技法（安尼巴莱·卡拉奇、米开朗琪罗·达·卡拉瓦乔、乔万尼·巴蒂斯塔·提埃波罗、彼得·保罗·鲁本斯、安东尼·范·戴克、埃尔·格列柯、西尔瓦·委拉斯开兹）

安尼巴莱·卡拉齐（Anni-bale Carracci，1560—1609）和他的哥哥阿戈斯提诺·卡拉奇（Agostino Carracci，1557—1602）、堂兄洛多维科·卡拉齐（LodoVico Car-racci，1555—1619）一起在 1582 年创办了世界上最早的美术学院——博洛尼亚美术学院。他们提倡学习古典及文艺复兴大师的绘画技巧，画风典雅，技艺完美，逐渐形成了博洛尼亚画派。代表作有洛多维科的《巴尔杰利

亚的圣母》《圣家族与圣弗兰奇斯》，安尼巴莱的《圣母升天》。1597—1604 年，安尼巴莱和阿戈斯蒂为罗马法尔内塞宫绘制的巨幅壁画《逃亡埃及途中》，人们可以看到古典主义理想化风景的特点——画中的风景并不是自然本身，而是经过画家重新创造的理想化风景。画家在画面上画了明媚的阳光和蓝天白云，古城堡在金黄色阳光的照耀下光彩夺目，显得更加闪光、秀丽，远处的河流、羊群、山峦、树木像天际的星辰那样散布在大地旷野之中。在这幅巨型风景画中，中景有匆匆疾走的牧民，在画面近景河岸边正是逃亡埃及途中急匆匆赶路的耶稣一家人，这就使得那座屹立画面中心位置的古城堡显得格外庄严肃穆，更加让整幅画面笼罩在庄重、典雅、宁静的气氛中。

意大利画家米开朗琪罗·梅里西·达·卡拉瓦乔，他早期画的作品《削水果男孩》《捧果篮男孩》《年轻的酒神巴克斯》，充分显示了其精确而又扎实的写生绘画的造型基本功。从这三幅画中，《捧果篮男孩》中男孩捧着的水果一大片无花果叶子上有明显真菌引起的烧灼状斑点，园艺学家从这些细节中读解出为植物炭疽病。还有，那个捧着一个沉甸甸篮子的男孩，一脸厌烦的表情显得十分好玩。卡拉瓦乔善于对真人写生，直接用画笔柄在画布上划痕迹打底稿。他作画神速，并真正确立了把阴暗法带进了明暗对照画法的技法，这种画法加深了阴暗部分，呈现在画面上的似乎出现一束炫目的光笼

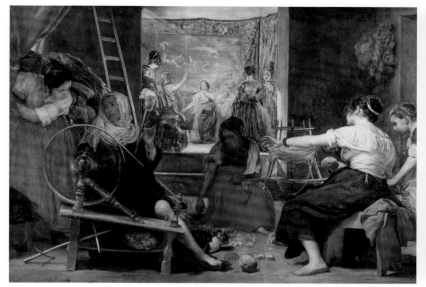

委拉斯开兹　《纺纱工车间》　布面油画　220cm×289cm　1656 年

伦勃朗　《夜巡》　布面油画　379.5cm×453.5cm　1642 年

罩在画中主体形象上，使之从画面空间中凸显出来。这种明暗对照法使得画面形象与主题内容极富戏剧效果，加上卡拉瓦乔运用精确观察与逼真的写实技法，把画中人物的情感和表情再现得细致入微，以至现代画家把这种明暗对照法的增强形式称作暗色调技法。例如，油画《悔罪的抹大拉的马利亚》，画的是这样一个时刻：抹大拉的马利亚坐在地上哭泣，珠宝散落在周围，完全不像一幅宗教画，更像是一个姑娘坐在矮木凳上晾干她的头发，哪里有悔悟、苦痛、赎罪呢？

乔万尼·巴蒂斯塔·提埃波罗（Giovanni Battista Tiepolo，1696—1770）的绘画既接受了巴洛克的影响，又继承了文艺复兴的传统，他在威尼斯、米兰等地画有大量壁画和天顶画。其中，他为威尼斯贵族宅第画的壁画《克里奥帕特拉的盛宴》，画家以自由洒脱的笔触和华丽鲜亮的色彩，表现了画中人物以豪华的衣着、艳丽的色彩和有趣的古代故事来打动观众。

弗兰德斯画家彼得·保罗·鲁本斯，他钻研古罗马画作，认为木板是小幅画最好的基底材料。他还会用一种由木炭粉、铅白和坦培拉树胶乳液调和而成的银灰色底色，涂在带有条纹的白色基底上；而画在画布上的油画，则是在非吸收性的白垩色的亚麻布基地上，用深灰色涂上一层底色，作画前把颜料放置在调色板上，再用调色刀把核桃油或亚麻仁油稠稠地研磨调和成颜料，在涂时再掺入威尼斯松脂或者马蒂树脂，使颜色达到十分均匀

的程度，并在作画时根据需要加进增稠的核桃油或亚麻仁油。鲁本斯的油画技法主要用不透明的颜色画亮部，而用透明颜色薄涂暗部，并始终保持暗部色彩的透明的效果。其画人体的具体画法如下。

1. 先画暗部，用透明颜色薄薄地、柔柔地绘形，不掺入一丁点白色颜料，以防止暗部色变得混浊、无光泽、灰暗。

2. 接着先用白色画高光处，而后在其周围画上淡黄色的调子，并逐渐向明暗交界面推移画上带红润色调的颜色，直至受光部的明暗交界面。

3. 然后用画笔蘸满冷灰色，轻柔地整个涂一遍，直至色调柔和，使画中人体皮肤表面闪烁着珍珠色的反射光，而肤色看上去特别柔和有弹性。而且，在鲁本斯的画中，凡是色彩最柔和的部位，都会显现出这种反射色。

鲁本斯通过模仿米开朗琪罗、提香和卡拉瓦乔等绘画大师的作品来提高自己的绘画技巧。他创作了《莱尔马公爵骑马像》《圣海伦娜》《竖起十字架》《基督戴荆冠》等。在《玛丽·德·美第奇抵达马赛》中，画家在画面上描绘了玛丽皇后乘坐宫船刚刚进抵马赛港的场景，皇后盛装待迎，准备接受法国最高礼仪——一位身穿古罗马服装的庄严装束、头戴军盔的法兰西姑娘立在船头上，向皇后伸开双臂表示法兰西在欢迎她。画家除了刻意描绘船上的盛装皇后和法兰西姑娘外，还在船下舷侧画了一些美丽的仙女，这些魅力无比的仙女是海神涅莱斯与多里

伦勃朗 《达娜厄》
布面油画 185cm×202.5cm 1636—1643 年

维米尔 《读信的蓝衣妇女》
布面油画 46.5cm×39cm 1662–1663 年

维米尔 《倒牛奶的女仆》
布面油画 45.5cm×41cm 1660 年

斯所生五十多个女儿的优美人体，更加强了画面的神话色彩。赫西奥德在《神谱》中说：宙斯所生的三位圣女美惠女神分别是代表光明的阿格莱雅、代表欢乐的欧弗洛希妮和代表花卉的塔利雅，她们服侍爱情女神阿佛洛狄忒，一起生活，伺候筵席，创造生活乐趣。在饰有花环的喷泉旁边，女神面孔秀丽、俊美，形体健壮、丰满；画家用夸大的外形和暖色来表现那些充满生命活力的女神人体，圆润光滑、扭曲波动、体态优雅、婀娜多姿而赋予节奏韵律感的圣女的形象，充分体现了女性美。

作为英国宫廷首席画家，比利时弗拉芒族画家安东尼·范·戴克（Anthony van Dyck，1599—1641）为查理一世及其皇族画了许多著名肖像。他还创作了许多《圣经》故事和神话题材的作品，同时也改革了水彩画和蚀刻版画的技法。1641 年，当汉诺威女侯选会见亨莉雅妲·玛利亚王后时写道："范·戴克的精美画作让我认为英国女人都是如此美貌，王后在画中也是非常漂亮，但当我会见她时，惊奇地发现从椅子上站起一个矮小的妇人，两只长长的皮包骨头的胳膊，牙齿向外突出……"但一般认为，"范·戴克为当时还被排斥在世界主要艺术领域之外的英国带来真正的肖像画"。此外他也创作了一些描绘风景的钢笔和水彩画。他采用流水作业法，首先在纸上画出草稿，然后由他的助手放大到画布上，再由他自己画头像，其他衣服等部分送到外面交给其他画家完成。如果要复制某件作品基本由他的助手完成，但显然没有他自己画的精细。他的助手都是弗拉芒人或荷兰人，

而不是英国人。所以，后世他的存世作品量非常大，有的助手也成为英国的肖像画家。

埃尔·格列柯画的《手抚胸膛的贵族男人》是画家到西班牙托莱多第一年时绘制的肖像画，画中坐着的人凝视观者的眼神和自然的手势给人留下了深刻的印象。

"在这幅画中好几个地方可以辨认出一种非常明亮的褐色透明底色层，这种明亮的底色只有用透明色涂于白色底子上才能复制出来，它可能用一种马蒂树脂光油稀释的油画颜料，也可能用坦培拉原料涂后再上光；素描可能用黑色坦培拉颜料直接画在白色底子上，或者用白粉笔画于褐色的透明底色层上。由鸡蛋黄、铅白和等量的油画铅白调成混合白色颜料，是最合适于表现原画的各种颜色的厚度。开始先画最鲜明的高光部，白色颜料都是每次作画时新配制，主要用薄涂的方法，以半透明的涂层涂布于所有亮部区域。过渡部分和阴暗不使用调色液。这样，就由视觉灰色构成了总体效果，这种光学灰色使底色层上的透明色调能在各处显现出来。这一过程反复进行，结果亮色块变得更亮，同时涂层变得更厚，而阴暗部分也没有忽略，从而保持了明暗之间的平衡。素描也要小心地保护好。在这个过程中，最好在白色颜料中加一点黄赭石，以免色彩效果太冷。"（[德] 马克斯·多奈尔）

在使用三种浓淡明显不同的色调时，一种用于高光部，一种用于中间色调，而另一种则用于暗部。在运用这三种色调来作画的话，须基于已画在画面中的任何颜料层都干透，而不会被新覆盖的颜色涂层溶解。他创作

维米尔　《德尔夫特》（局部）　布面油画　96.5cm×115.7cm　1660—1661 年

的《圣马丁与乞丐》，表现了一个骑在马背上的圣马丁形象，充分展示了一个贵族的性格。尽管圣马丁头部依然被画家画得很小——下巴尖细，眼眶深陷，神态凝滞，在宁静的背景和多云的天空烘托下，更加具有写生的真实感，画面色彩调子的层次十分丰富、贴切。画家笔下塑造的人物身体总显得秀长而怪异，不符合常人的一般比例和结构，以致后人推断他患有错视症：他眼中的人始终是长的、怪的——人物的面容清瘦，有一双忧郁冷漠的大眼睛，表情阴沉得令人望而生畏；弯弯曲曲的衣褶，让不同年代的观者会产生不安的视觉感受；充满心神不宁的闪亮色彩。我们在构图上几乎已经找不到一般画面常见的视点、视平线和任何透视线——分不清人间还是天上，只看到画中聚着一群瘦削细长的人互不交流而各自独立。可是，他的画无论是形象还是环境，又能令人感受到是真实的存在。

格列柯画的《托莱多风景》真实地再现了乌云密布的天空下壁垒和高塔错落起伏，显现出锯齿的轮廓，托莱多昏天暗地，乌云翻飞，突如其来的银色电光，令人战栗。格列柯不断地改变、扭曲和重新发现这一个幻象，让这个城市的天空变化多端。在这幅画中，托莱多不再只是一种装饰性的背景，在绿色和虚幻光线笼罩下的托莱多城，城垣、高塔和建筑物密密麻麻地排列开来，充满魔力，令人心悸；那黄色、赭色的山峦，被银色弧光闪电截断而发出荧光绿色的调子，这就使托莱多城镇的轮廓在阴暗天空的银光映衬之下越加发出亮蓝色，并融

合主导了整个画面——一幅完整的风景画。

迭戈·罗德里格斯·德席尔瓦-委拉斯开兹习惯于在自制的浅灰色、灰红色和褐色的油画底子上作画，其作画方式与其他画家的多层作画技法不同的是，他采取一次完成的油画技法。他画的《教皇英诺森十世肖像》是在浅灰色的坦培拉底子上涂上浓稠的树脂透明色，之后再用不透明的颜料一次画完，以获得最佳的绘画效果。所以，尽管《教皇英诺森十世肖像》问世已经四百多年，但它依然以其特有的视觉形象，牢牢吸引着当代观众的眼球。从形式看，画中英诺森十世的姿态与其形象占据的空间，都强化了传统肖像画的构图特征，强化了不同寻常的真实感，以致当时的观众如此评价："所有其他的作品都是绘画，只有这一幅才是真实的。"而《镜前的维纳斯》是画家晚年的作品，画中描绘维纳斯对镜而卧、小爱神为她扶镜观照，横陈的维纳斯背面娇小玲珑、端庄、高贵、优美，无与伦比，充满节奏感的流动线条塑造了女性的人体美——维纳斯身体的曲线起伏变化，宛如一首旋律美妙的乐曲，上身高亢有力，下身平和舒缓。画家用透明、凝练的色彩和精到的笔触，描绘了维纳斯身体肌肤复杂的色彩变化，充分展现了躺着的维纳斯之美，那细嫩的肉体富有勃勃生机，充满了青春朝气。《酒神》中"酒神"名叫狄俄倪索斯，也是丰收之神。所以，委拉斯开兹画的《酒神》是一群在劳动休息时欢快的西班牙农民，他以神话的题材栩栩如生地描绘了西班牙的民间生活。

弗兰斯·哈尔斯 《吉卜赛女郎》
木版油画 58cm×52cm
1628—1630 年

让·安托万·华铎 《威尼斯艺术节》
布面油画 56cm×46cm 1717 年

弗朗索瓦·布歇 《萝丝与科拉》
布面油画 56cm×73cm 1742 年

五、17 世纪荷兰艺术的色彩与技法（伦勃朗·哈尔门兹·凡·林、扬·维米尔·凡·德尔佛特、法朗斯·哈尔斯）

伦勃朗主要使用浅灰色底子，在起素描稿时用微淡赭石的暖色画出有金色效果的素描造型，用多层的灰黄色、红黄色、红褐色，再掺入些其他不透明颜色涂于亮部，在暗部掺入些倾向红色的暖色调，而对比色是由灰蓝色、灰绿色为冷色调。他用半覆盖和透明色调涂绘方法产生的视觉灰色，创造性地丰富了金色调子的效果。他会让所有绘画方法都服从于他的绘画目的，有时会画得很厚，有时会画得很薄，他说："当画家实现了自己的意图时，那幅画就算完成了。"他创作的油画代表作有《杜普教授的解剖学课》《夜巡》《浴女》《达娜厄》等。《杜普教授的解剖学课》作为荷兰绘画艺术"群像画"的经典之作，伦勃朗在画中安排了八个人物，有的人注视着教授的讲解，有的人却在望着其他地方，还有的人眼神则关注着观画者，在这个医学教授的解剖课上，每个人在各自的位置上、脸上的表情各不相同，但画面中所有人物的整体情绪基调仍趋于和谐统一，从背景中凸显出来，具有层层显像的浮雕感。伦勃朗在此画中，运用一束光线投射在解剖课堂室内的暗影中，通过画中强烈的明暗对比效果，使室内所有人物的脸部显得突出而又明亮，尤其白色皱褶领，更加反衬出人物脸上细腻的表情变化，更加引人注目。伦勃朗创作的最著名的也最引起争议的画就是巨幅油画《夜巡》，画家以生动的人物造型，再现了生气勃勃的城防巡逻队伍整装出巡的动人场面。

在画面中画家创造性地表现了一队城市巡逻队伍整装涌上街头开始巡逻的恢宏场面，在画面视觉中心，画有两位着装独特的军官，在他们左右两旁，围绕着一位身穿黑军服、佩红披巾的上尉，另一位是着明亮赭黄军服、配白披巾的副队长。其中，画面的色彩配置更是独辟蹊径——上尉的红色披巾和穿着浅赭色黄色的副官，手持长枪、身穿红色军服的士兵，和其后侧身穿亮白色衣裙的小女孩，特别是上尉的雪白皱褶领在黑暗中显得格外夺人眼球。在画面中画家采用左侧光源，这样既照亮了主体人物，使其在画中突显出来，又使另一些人物隐入暗影之中，而整幅画以土黄色和赭黄色的暖色调为基调。

所以，我们再看伦勃朗在年轻时画的《浴女》，就是充分运用强光照射在浴女人体上的受光部分，和隐没在阴影中的背光部分的强烈的明暗对比和色彩冷暖对比，这种聚光光束投射在画面空间中，光束从高处投射，在周围深厚的暗色背景包围下，主角仿佛自阴影中走出来，迎向观者，画中丰满圆润的女子，一边撩着宽松的内袍裙摆涉入水中，一面低头下望，作沉思状，画家以豪放、直率的笔触描绘白色贴身衣料，反衬出女子细腻、平滑的肌肤纹理，红色和金色的华丽外衣叠放在岸边，溪水中清楚映照出衣物和女子的倒影，半遮掩的姿态，令其更显妩媚，渗透入黑暗中，不仅能使人体形态轮廓从丝绒般温润、浓郁的色彩调子中凸显出来，给人一种强烈的神秘感，引人遐思。在此，伦勃朗运用丰富的光线与色彩，创造了来自真实世界与想象世界共存的自然淳朴

让·奥诺雷·弗拉戈纳尔　《沐浴者》
布面油画　64cm×80cm　1765 年

让-巴蒂斯特·格勒兹
《打破的水罐》　布面油画
109cm×87cm　1771 年

让-巴蒂斯特·西梅翁·夏尔丹
《餐前祈祷》　布面油画
49.5cm×41cm　1740 年

形象，在质朴中见隽永。

《达娜厄》是伦勃朗取材希腊神话创作的：阿古斯王听信了一位预言家的告诫，他将被自己的女儿达娜厄所生的儿子杀死，阿古斯王十分恐惧，便把女儿达娜厄囚禁在一座高高的铜塔之中，不让女儿与世人接触。但是，神王宙斯爱上了达娜厄，宙斯化作一阵金雨，透过塔顶进入达娜厄的卧室，与她结为情侣。为了把这个感人的爱情故事以美丽的视觉形象来感染世人，伦勃朗画了这幅画《达娜厄》。画面所描绘的是宙斯化作金雨与达娜厄幽会的情景。她被描绘成一个成熟的女人，躺卧在床上，右手不由自主地向前伸出，脸上流露出惊奇与喜悦，光线全部聚集在她身上，周围则是暗部，利用金雨反射于帷幕和器具上的金光，以及她和仆人惊讶欣喜的神色，来突出宙斯降临的主题。女人肌肤的肉感，帷幕的厚重感，器物金灿灿的质感，细腻、逼真，充分表现了伦勃朗一贯所擅长的戏剧性的绘画手法。

我们从维米尔画中可以看出画家把玛蒂树脂和香脂的调色液与增稠油相混合的绘画方法。他用的颜料含有威尼斯松脂，使画面色层的整个表面色彩产生如珐琅般的融合。他的画尽管有浓艳的固有色效果，但色彩鲜艳夺目的部位往往在整块区域。他还在亮部中画上如细微水珠般的白色高光亮点，以产生异样的、生动的视觉效果，以便能最精微地显现出明亮色调的层次。他的作品大多取材于市民的平常生活，所画的对象形体结实，结构精

致，色彩明亮、和谐，充分表现出了室内光线的光感、空间感和真实感，使整个画面洋溢着温馨、舒适、宁静的气氛和情调，给人以贴近生活的真切感受，充分表现出了荷兰市民那种对洁净环境和优雅舒适气氛的喜好。在《写信的女人与女佣》中可以看到：维米尔所描绘的是在房间的一个角落，光线从窗户照射进来，两位女子站在一幅油画前——在桌旁写信的女子和挺立远眺的女佣，她们穿着相似的艳俗绿色衣裙，颇具魅力的女主人的袖边和她左肩上的衣饰是灰绿色的，而右肩已变白；她左肩后面的墙，是令人惊异的苍白，墙上坑坑洼洼的表层与暗色的袖子形成反差。而对照右肩袖子的亮白，墙上呈现一片灰蒙蒙的调子，从窗户射入的光线，对画面起着视觉兴趣部位形象的醒目效果。我们可以在《花边女工》和《小巷》中在门边缝纫的遮掉脸部的妇女的手，在《读信的蓝衣女子》《倒牛奶的女仆》《用珍珠项链打扮自己的少妇》《称天平的女子》中，可以看到，光线都是漫射而下，每个妇女都摆着专注于某事的姿态，近处是桌子或椅子，后面的墙壁上有地图或油画。在这些作品中，有两个妇女的头部精心地包裹在头帕里，另外两个妇女的头部裸露着。她们有的在读信，双手举在胸前；有的右胳膊前伸，手扶窗框，另一只手拿着水杯的把手；有的在戴项链，双手举至喉咙附近；有的在审视天平，一手抬起拿着天平，另一只稍低的手倚在桌旁。她们的面部都是没有表情的，相比较手却有许多细微的

变化，这些正是画家在表现手法中运用漫射光线的微妙变化的结果。同样，维米尔在表现物体的质地、色彩和形状上追求绝对的精确，却又不使画面有任何不协调。他有意缓和画面中形象的强烈对比，使轮廓线柔和了，却又不使形状模糊，损害其坚实、稳定的效果。正是由于柔和与精确二者奇特无比的结合所形成的独特感觉的视觉形象，才让我们以新的眼光看到了在一个简单场面中的静谧之美，这正是维米尔在观察光线色彩时特有的感觉。

维米尔是怎样绘制油画作品《德尔夫特》的呢？是在哪个时期、用什么技法手段完成的？在《德尔夫特》中，维米尔如实描绘德尔夫特镇。他在画中画了一个宽屋顶，使构图在横向上获得饰带效果，并把鹿特丹大门的桥头堡移到画面另一侧面，从而使城门之间的桥被画得扁长而无立体感。实际上德尔夫特城中的老教堂的塔和新教堂的塔一样宏伟壮观，但在维米尔的画中，老教堂的塔却很不显眼，而新教堂的塔却占据突出的位置，宽度是老教堂的两倍。而且，那座新教堂的钟楼竟然是空的（没有挂钟）。因而空的钟楼显示出的日期是1660年的某一天，这个标记好像验证了《德尔夫特》的作画时间，但是从其他的资料以及维米尔作画的技法特点看，维米尔作画十分认真，画得很慢，不时把这些画放在一边让它晾干，由此可以推断，此画完成于1663年。

在描绘光的具体手法上，维米尔用点彩法表现明亮闪烁的光斑，他的点彩法在画面上产生了明暗和虚实的奇妙效果，这在《德尔夫特》中可以清楚看到。由于它与摄影中的某种效果——不在焦点上的物象，由此我们可以推测维米尔很可能借助某种凸透镜的机械装置——暗箱，作为取景的手段，并且把远处的景象投影到画布上，但他并没有把暗箱当作制作特殊的视觉效果的工具。对于维米尔而言，在一定距离上观察客观世界，要人为地完全把暗箱上的影像转换到画布上——描绘的形象。我们可以从一系列的维米尔绘画中看出，画家的探索并不趋向逼真地模仿自然世界中的形象，而是趋向人们都能明显感觉到的真实，又超出真实的绘画中——这些各种各样的绘画处理都是不可预知的，堆积的颜料、轻抹的色彩，有着粗糙肌理或颗粒状的细部以及其他效果，

雅克·路易·达维特　《贺拉斯的誓言》
布面油画　329.8cm×424.8cm　1784年

他探索各种手段来表现一种自然景象。

弗朗斯·哈尔斯（Frans Hals，1581—1666）在作画时采用"半透明画法"一次完成。他用黏稠的树脂调色液和褐色颜料调和成透明的暖色调涂在灰色的底子上，再用透明的褐暖色调涂绘在不透明的色调上。在作画的过程中，他始终是用冷暖色彼此覆盖，在灰色底子上或暖色底子上用白色或灰色调来塑形，涂绘上亮又暖的树脂光油透明色，再趁颜色未干时画上白色和灰色，最后用强烈的色彩画在造型要害部位，以增强画面的协调感和新鲜感。所以，哈尔斯的画看上去笔触奔放、快速、顺畅，貌似快速绘画，一气呵成，其实作画速度慢，习惯于不打底稿，胸有成竹地在画布上直接画，他能运用洒脱而准确的笔触来塑造形体，使画中人物形神兼备，成为有性格的典型人物。他画的人物肖像都是同代人，为力求精准地描绘出肖像人物的独特面貌与情绪，他把人物转瞬即逝的神情，用大胆、自由、流畅、奔放、极为醒目的大笔触和细小笔触相间塑造形象，用响亮、透明、富有强烈对比的色彩，运用不落俗套的技巧来表现自由自在、无拘无束、面对观众说笑的人物——这种轻松自如用笔用色的油画艺术表现方法，为哈尔斯在当时的欧洲艺坛赢得了声誉。

雅克·路易·达维特 《马拉之死》
布面油画 165cm×128cm 1793 年

安格尔 《泉》
布面油画 163cm×80cm
1820—1856 年

六、18、19 世纪欧洲罗可可艺术、新古典艺术、浪漫派艺术、现实派艺术的色彩与技法（安东尼·华托、弗朗索瓦·布歇、让－巴蒂斯特·格雷兹、让－巴蒂斯塔·西梅翁·夏尔丹、雅克·路易·达维特、让－奥古斯特·多米尼克·安格尔、佛朗西斯科·约瑟·德·戈雅、费尔南多·维克多·安杰尼·德拉克洛瓦、让－路易·安德列·底奥多尔·籍里柯、让·巴蒂斯塔·卡米尔·柯罗、让－佛朗索瓦·米勒、居斯塔夫·库尔贝、奥诺莱·维克多·杜米埃、居斯塔夫·莫罗、莫里斯－康坦·德·拉图尔、亚历山大·卡巴尼）

　　让·安东尼·华托的绘画题材大多是戏剧演员和纨绔子弟风花雪月的生活，色调轻柔、形象妩媚，被人们称作"香艳体"。例如，《猎人行》一画，是华托晚期的成熟作品，它表现了一群青年贵族男女在林中草地上嬉戏作乐的场面，构图与《舟发西苔岛》颇相似，这种利用树丛构成类似舞台上的画面，而将人物成一排布置在类似台面的前景上，并且在背景上留下一块明亮的天空的做法，在他的许多作品中被重复使用过。但是，不可否认，在表现树丛、服装和优雅的人物姿态方面，华托的确有非同凡响的表现技巧。1720 年，华托应为他经售作品的画商兼收藏家热尔桑（Gersaint，1695—1750）的请求，用八天的时间完成了他最后的杰作《热尔桑的画店》。这幅画高 163 厘米，宽 308 厘米，生动地再现了 18 世纪巴黎画店的面貌和贵族们选购画作的情景。

　　弗朗索瓦·布歇是一位将罗可可艺术发挥到极致的画家，他的作品多呈现出银灰色的调子，例如《月亮女神的水浴》中的月神狄安娜，以及她的侍女的裸体，虽然圆润光滑，却令人以缺乏温暖的感觉为憾，也是当时的贵族式的骄矜，但当时的人们就喜欢这样。布歇并没有来过中国，却画了《中国皇帝上朝》《中国捕鱼风光》《中国花园》《中国集市》。在画中出现了大量写实的中国物品，比如中国的青花瓷、花篮、团扇、中国伞等，画中的人物装束很像是戏装，与当时的清朝装束还离得比较远，但中国特色还是很明显。而且，画中的形象有的是合乎事实的，有的则纯粹出自他的臆想，令人不解的是，画家既然没有来过中国，又要画中国，必然要有所凭据。画中的形象具体是从哪里来的呢？已知的、到过中国的传教士们关于中国的图画都是在布歇画完中国组画之后才为人所知的。看来，布歇对于中国形象的知识不是从传教士那里得来的，这个谜团并不容易通过实证的方法加以解决。但若把布歇的中国组画放到整个 18 世纪欧洲社会痴迷于"中国风"的大背景中来考察，布歇的作品也就不足为怪了。

　　布歇向往艺术圣地意大利，自费前往考察学习，却目空一切，瞧不起文艺复兴大师们的艺术成就。他狂称："米开朗琪罗奇形怪状，拉斐尔死死板板，卡拉瓦乔漆黑一团。"他只对 17 世纪牧歌情调的艺术感兴趣。当他走进王宫时，发现贵族男女并不喜欢上帝，而更宠爱希腊神话中的爱情故事，为了迎合他们，他不厌其烦地用画笔去描绘战神马尔斯与爱神维纳斯调情，赫拉克勒斯与翁法勒拥抱，以及女神出浴、美人化妆之类的题材。这类谈情说爱的情节及白皙粉嫩的女子裸体，被描绘得精致入微，形象似人似神，人体和谐、匀称，令王公贵族倾倒。在一幅名为《休息的维纳斯》的人体油画作品中，画家竭力描绘的是裸女的形体美，画中人物手足纤小，肌肤柔嫩、白皙，躯体坚实、丰腴，裸体姿色性感、诱人，由颈项下延至肩臂胸部的曲线圆润如珠，光彩夺目，媚俗的格调一目了然。可见画家最醉心于描绘轻浮的女神——有着秀柔的、玫瑰色的肉体和娇嫩的皮肤，不仅有年轻的身体，秀气的手腕和脚踝，画中裸女，丰润艳丽而富有弹性的肌肤，被描绘如真，被揉皱成繁杂褶纹的环境与光滑细腻且单纯的人体形成对比衬托，人体的血肉色彩变化精妙，从她优雅的姿势和微微反射的光，都表现出一种过分精致、秀美的特质。

让-奥古斯特·多米尼克·安格尔 《里维耶夫人肖像》 布面油画 121.3cm×90.8cm 1851-1853 年

佛朗西斯科·约瑟·德·戈雅 《卡洛斯四世一家》 布面油画 280cm×336cm 1800-1801 年

德拉克洛瓦 《自由领导人民》 布面油画 260cm×325cm 1830 年

让-巴蒂斯特·格勒兹的代表作有《吉他弹奏者》《格勒兹之墓》《富兰克林画像》《打破的水罐》等。其中《打破的水罐》最值得一提，在这个时髦的椭圆形画框里展现的是一个十分可爱、秀丽多姿的妙龄淑女，充满宫廷仕女画的脂粉气；画面用色匀称，笔触细腻，素描是古典主义风格的。而挂在这位显得天真、纯洁的少女的右腕上的那只破壶，从背景的处理到人物衣纹的严格描绘来看，这幅肖像画是一幅十足的学院派风格的古典油画。

1728 年，夏尔丹的静物画《鳐鱼》展出，一举成名，被接纳为皇家学院院士。他的画能赋予静物以生命，给人以动感。晚期以家庭风俗画为主，表现小人物的日常生活，画风平易、朴实，具有平和、亲切之感。他画的大量的静物画，都追求装饰效果和表面趣味，赋予静物以生命。他所描绘的静物基本上是市民家庭日常生活用品，如《铜水箱》等。他善于把人物形象和生活环境联系起来，通过风俗画来反映城市平民和善、友好、勤劳、俭朴的美好品德。代表作有《洗衣妇》（藏斯德哥尔摩国立博物馆）、《厨娘》、《小孩和陀螺》（藏卢浮宫博物馆）、《午餐前的祈祷》、《吹肥皂泡的少年》等，精致的材料，颜料层艳丽的光泽，保持纯粹、协调感的中间色的雅素色调，浸透于暗部的纤细的光的表现，充满思索厚重感的人物，室内静谧而冥想的气氛等，这一切使图画富于夏尔丹的魅力。例如，在《午餐前的祈祷》中，母亲已经把桌上的饭菜摆好，由于饭前祷告的小女孩背不出祈祷文，或是出了别的什么小问题，母亲投去关注的眼神。母亲恬淡、慈爱，小女孩娇憨、纯真，祥和、宁静的气氛洋溢于画面。画家把红色、白色和蓝色色块毫不生硬地融合在温暖的褐色基调中，生动而不张扬，明晰而不抢眼，具有柔和、丰富、恬淡、隽永的感染力。又如《集市归来》中刚从市场买菜归来的女主人，一进屋就把左手拿着的颇具分量的食物放在橱柜上，右手还拎着一包没来得及放下的东西。因为喘了一口气，主妇就有一种如释重负的轻松感。女主人穿着朴素却也耐看的蓝衣裙，和地面、墙壁的淡黄色相得益彰，微斜的身姿显出了女性的线条，脸上的红润显示着健康。屋里陈设简单，却也朴实宜人。由此可见，夏尔丹描写的不是辛苦挣扎着的生活，而是普通平凡却也充实、和美的人生。

雅克·路易·达维特最初的创作都是从古希腊、古罗马的传说和艺术中寻求美的源泉和理想完成的，他把古代英雄的品德和艺术样式视为审美的最高标准，并将古典主义的艺术形式和现实的时代生活相结合，成为一位革命艺术家。达维特说："绘画不是技巧，技巧不能构成画家。"他还说："拿调色板的不一定是画家，拿调色板的手必须服从头脑。"《荷拉斯兄弟之誓》是借古罗马的英雄故事，表达了资产阶级革命的精神。这幅画中的士兵平淡无奇的宣誓场面、装腔作势的父亲姿态、女人们矫揉造作的疲惫模样等，以如此质朴，充满了罗马式的庄严，并着重渲染了强有力的战士，和孱弱的妇女两者之间情态与形态、形体和色彩上的强烈对比。

达维特画的另外一幅革命题材《马拉之死》是一幅

德拉克洛瓦　《希阿岛的屠杀》
布面油画　417cm×354cm
1823—1824 年

籍里柯　《梅杜萨之筏》
布面油画　491cm×716cm　1818—1819 年

柯罗　《带珍珠的女人》
布面油画　70cm×55cm
1868—1870 年

不朽的肖像画名作。马拉是一位物理学家、医药博士，法国大革命时成为职业革命家。他是雅各宾党的领导人之一。1793 年 7 月 13 日，他在家中浴盆中被与反对雅各宾党的吉伦特党有勾结的女保皇分子夏洛特·科尔黛刺杀身亡。马拉的死，激起了法国人民的极大愤怒和抗议，也深深震惊了达维特，他真实地刻画了马拉之死的真相，以极为写实的油画技法，翔实地刻画了马拉被害的悲剧事件。

让-奥古斯特·多米尼克·安格尔作为 19 世纪新古典主义的代表，与当时新兴的浪漫主义画派对立。然而，他吸收了 15 世纪意大利绘画、古希腊陶器装饰绘画的优点，重视线条造型，画法工整，却不照搬古代大师的样式，善于把古典艺术的造型美融入自然之中，从而创造出一种简练而单纯、具有温克尔曼"静穆的伟大，崇高的单纯"的古典美。他的绘画，在具体技巧上，"务求线条干净和造型平整"，因而，差不多每一幅画，都力求做到构图严谨、色彩单纯、形象典雅等特点，这突显在他表现人体美的一系列绘画作品中，如《泉》《大宫女》《瓦平松的浴女》《土耳其浴室》等。1805 年，安格尔完成了《里维耶夫人肖像》，画中那匀整的颜色，如同镶嵌一样和谐地结合在一起，画面色彩表现着形体——身体和衣服，他用象牙白表现画面的受光部分，深蓝色的沙发则描绘成画面的阴影部分。这两种主色，都被纳入深黑色暖色调背景中，构成这幅肖像画的主体色彩调子氛围。安格尔认为："艺术发展早期阶段的那种未经琢磨

的艺术，就其基础而论，有时比臻于完美的艺术更美。"安格尔有时用很强烈的、过分鲜艳而不真实的颜色，用以弥补画面色彩调子中的冷暖色彩。又如，安格尔的优秀油画《土耳其浴女》，画中的裸体组成了一个中间性的基调，小小的蓝、红、黄各色斑块，犹如宝石般嵌缀其间，色彩和谐而丰富。

在安格尔画的所有描绘女子裸体的油画之中，《瓦平松的浴女》和《泉》是最具有代表性的。他那幅作于1808 年的《瓦平松的浴女》，用半明和半暗的调子表现美妙女子柔嫩颤动的背影，绿色的帘子与浅黄色调的身体，白色的床单，白色带红的绸头巾，被安排在画面空间之中，犹如宝石般光彩四射。而《泉》，是安格尔从1830 年在意大利佛罗伦萨逗留期间就开始创作的，一直到二十六年后、步入七十六岁高龄时才画完。安格尔在这幅画中把古典美和女性人体的美自然地合二为一，以线条、形体、色调，充分表现了少女的天真的青春活力和纯真无邪、灵透的自然美，少女的纯美给人以无限的遐想与怀思。安格尔说"标准的美——这是对美的模特儿不间断观察的产物"，并认为一幅画的表现力取决于作者的丰富的素描知识，撇开绝对的准确性，就不可能有生动的表现；掌握大概的准确，就等于失去准确，便会成为画家创造一种毫无感受的虚构人物的矫揉造作虚伪感情的艺术形象。为避免上述情况的发生，这位古典主义绘画大师吸收了文艺复兴时期前辈大师的写实技巧，使自己的造型技巧发挥到炉火纯青的地步。

弗朗西斯科·戈雅·伊·鲁辛特斯（Franciscode Goya Y Lucientes，1746—1828）的大多数画都是画在由浅黄红色玄武土颜色涂在白色基底上的底色上的，他随意地用亮色或白色颜料作画，待干透后再涂上各种透明色光油，就获得一种十分美的珍珠母色调。其中，也包括完成于1800年的王室成员的肖像画《卡洛斯四世一家》，戈雅将他独具特色的巴洛克风格运用到了画作之中。在他的画中可以看出他对皇室及贵族的生活恶习的嘲讽，对教会的迷信和宗教裁判专横跋扈的行为所持的批判态度，并直截了当地鞭挞了周围社会的野蛮、罪恶、冷酷和愚蠢的现状——人类非理性的国家间战争爆发，及其灾难性的后果。这些给戈雅的心灵造成了极大的震撼，他要将这种巨大的愤懑，通过一种激烈的艺术形式宣泄出来。加之画家个人在中年以后充满悲剧色彩的生活，以及斐南多七世对自由派人士的迫害，以及亲法分子的胡作非为，都剧烈地刺痛着他的心灵，激发起戈雅拿起画笔，借描绘一些寓言故事中的巫师、怪物，甚至来自"阴间"可怕的魔鬼、残忍的形象，隐喻地表达了对现实中的黑暗势力的不满。从戈雅众多风格多样的作品中能够看出浪漫主义、现实主义、印象派、表现主义、超现实主义以及其他一些现代绘画流派的风格。

欧仁·德拉克洛瓦热衷于运用色彩的表现力来描绘激烈和有气势的场面，善于把抽象的冥想和寓意变成艺术形象，以此表达画中人物感情的深度，并使作品充满浪漫主义风格。他画的《自由领导人民》就是以视觉艺术的形象来呼应浪漫主义作家维克多·雨果的名作《悲惨世界》而创作的不朽之作。1830年7月，法国巴黎爆发了法国人民推翻波旁王朝的革命运动。在激烈的战斗中，人民的英勇行为深深地打动了画家，他用浪漫主义手法创作了这幅绘画史上的杰作，形象地再现了巴黎巷战的激烈景象。画面的主体形象是一个象征法兰西共和国的自由女神，她高擎起三色国旗召唤着人民，向往自由的人民从自由神那里吸取力量，举刀持枪紧紧跟随，同仇敌忾，踏着烈士的血迹奋勇前进。作为国民卫队成员的德拉克洛瓦尽管没有参加1830年的革命运动，但是他却把自己画成一个头戴高帽、手持长枪的青年知识分子站在自由女神右侧。整幅画以严谨的构图，奔放、精确、

米勒 《拾穗者》
布面油画 83.5cm×110cm 1857年

生动的主体形象和生动、细腻且富于表现力的人物形态，表现了自由女神手持旗帜上的红色和蓝色，鲜艳的色彩配置与强烈的明暗对比；那匍匐在自由女神脚下、仰脸、受伤的青年身上蓝色长衫、头上的红等，色彩鲜明而沉郁，气氛热烈而激昂，具有深刻而巨大的感人力量。灰色和赭色的协调色调衬托出画中具有真实感的人物，他们在自由女神的率领下奋起反抗，使观众仿佛身临其境，发人深省。

德拉克洛瓦在《希阿岛的屠杀》中，描绘了1822年土耳其侵略军在希阿岛大肆屠杀手无寸铁的希腊平民的场景，残酷暴行激怒了整个欧洲。在画面右侧那个倒毙在血泊中的年轻母亲身上，匍匐着一个尚不能站立的婴儿，他正在拼命地吮吸着母亲的奶水。画家选定这个令人发指的残忍情节，是出于强烈的抗议。左侧一对平民夫妇，已处在绝望的境地。他们无家可归，身边仅有之物也被匪徒抢夺一空。后边那个骑在马上、骄横地拉起马的缰绳的土耳其士兵，正准备用鞭子抽赶这些无辜者。在他的马背上，还拖着一个声嘶力竭求救的少女。坐在地上的人们，有的已无力再度挣扎。最左角一个临死的年轻妇女正搂着自己亲爱的孩子在告别，孩子的脸上现出惊恐的神色。背景是一块不毛之地的平原，远处还有烧杀抢掠，人民的哭喊声似乎隐约可闻，景状之凄惨震撼了大地。画家为了加重这幕悲剧的色彩对比性，有些形象是以半裸的人体形式来表现的。画家运用浪漫主义

米勒　《纺线女》
布面油画　92.5cm×73.5cm　1868—1869 年

的象征手法，着重表现残暴的土耳其侵略者对希腊人民进行惨无人道的屠杀。画家用豪放的大笔触、明暗对比和鲜明强烈的色彩效果，来表现土耳其制造的种种惨不忍睹的复杂动荡的场面，以及人物的挣扎、惊恐的场景。如此大胆的艺术处理手法，对当时盛行的古典绘画是一种反叛，当学院派画家格罗看了这幅画后惊呼"这不是希阿岛的屠杀"，而是"绘画的屠杀"。

让-路易·安德列·底奥多尔·籍里柯画的《梅杜萨之筏》，是以当时在法国轰动一时"梅杜萨号事件"为题材画的传世不朽之作。梅杜萨号巡洋舰载着四百多位官兵开往非洲，在西非海岸不慎搁浅，船体陷入沙里不能动弹。船长是位对航海知识一窍不通的贵族，经过两天混乱而无效的努力后，他便带着一部分官员乘救生艇扔下 150 多位官兵逃之夭夭，而这 150 多位官兵仅靠一个临时拼装的木筏，在汪洋大海上漂流了十几天，后来发生了一幕幕骇人听闻的惨剧：他们在惊涛骇浪和饥寒交迫中同死神搏斗，为了活下去，有的人被迫啃吃死人的骨肉；有的人精神失常，尸体在海水的浸泡中开始腐烂，最后只剩下 15 人获救。当幸存者向报界披露实情后，引起社会极大震动，并深深打动了年仅 26 岁的籍里柯，他决定将这场悲剧如实地再现于画布。为了使其画作逼真地再现史实，他到存尸所研究尸体，并画了大量的素描，还造了一个同样大小的木筏，又仔细观察和描述处于各种非常情况下人的种种表情。他还去精神病院，

同那儿的医生交朋友，画病人。经过一年半的创作过程，籍里柯终于完成了这幅 7 米长的油画作品。画家在画中选取了绝望的幸存者突然发现天边一线船影，拼死呼救那一刹那间的场景。悲剧性的高潮，是由几个青年挣扎地竭尽最后力气将一位黑人青年举起，他拼命挥动着手中的红巾向远处的帆船求救这一情节展开的。有的人对这突如其来的转机，将信将疑，又惊又喜；一位坐在死去儿子身边的老人，已完全陷入绝望之中，对这激动人心的时刻，竟置若罔闻；木筏边还漂浮着腐烂变色的尸体。画上的细节如此真实生动，不能不使观者为之动情。作品采用了不稳定的斜线构图，从画幅前坐着躺着的人，一直推向手举红巾呼救的青年，从静到动，逐步形成一个高潮，观者的视线最后集中于呼救这个中心。其构图视角，表现出木筏的极不稳定性。两条对角线，是整个构图的框架：一条线把观众的视线引向画面左侧正向木筏扑来的大浪，另一条线把观众的视线引向地平线上几乎看不见的救援船的微小侧影。整幅画没有过多的悲惨景象，但却笼罩着绝处逢生的骚乱和激动。在这幅非常富有戏剧性的画中，人物表现出各种心理状态：怀抱死去儿子的男人的沮丧和迷茫，垂死者的突然振奋，向救援船挥手的人们的强烈渴望。

让·巴蒂斯塔·卡米尔·柯罗生活在巴黎，却经常到法国、尼德兰、意大利等地旅行，并进行户外写生。他喜欢晴天丽日，如果遇上下雨天，他便会安心等待雨后天晴，再背起画箱，长途跋涉到选好的位置，对景物进行色彩写生。他认为，色彩自身并不存在，而是存在于画家的眼睛里。所以，要采用另一种设色的方法，来安排色彩构图——根据所画风景所受的光线和周围的空气，考虑画面构图和视觉兴趣点的集中与展开。他作画，一般是这样开始的，"先找出素描关系，再明暗，再色彩，最后动笔"。他意识到画家的作画技巧出自画家的视觉，而视觉是要经过训练才获得的，"画家要认认真真地把一切物象联系起来，要不惜时间地一天天去接近自然，重要的是怎么看，就怎么画。但是，永远不要失掉曾使我们感动的最初印象"。确实，他有着能把形象与色彩的最初印象原封不动地保留几个星期甚至几个月的本领。

1825—1828 年间，柯罗第一次到意大利游学，他径

自到野外去对景写生，他画了从法尔内塞宫花园平台望过去的《斗兽场景色》，俯视特维雷河的陡峭河岸，把《圣巴托罗梅奥岛》向上伸展的景色与连接罗马城的两座桥尽收于画中，在一个高视点，用鲜艳、明亮的色彩和分明的轮廓线，把内拉河河谷与群山环抱的纳尔尼桥沐浴在骄阳的辉光中，纳尔尼桥清晰地显现在明净的空间中，凸显其浑厚的体感。柯罗是一位兼容并蓄的画家，他的画有着古典主义的造型和浪漫主义的激情，其艺术特征在其最出色的《南尼大桥》《夏特尔教堂》《林中仙女之舞》风景画中得以充分体现。

法国近代绘画史以巴比松画派为先导。巴比松画派是以法国巴黎郊区枫丹白露森林进口处极为普通、荒凉的小山村巴比松命名的。巴比松有着肥沃的土地、大片的森林、潺潺的流水和各种奇花异草。此地生活着一批当时名不见经传、有创新精神的画家，他们在那里呼吸着大自然的新鲜空气和泥土的芬芳，用画笔描绘那里美丽的自然景色和风土人情，以真实的自然风景画创作，否定学院派虚假的历史风景画程式，以油画艺术形象地表现农民与自然的关系，揭开了19世纪法国声势浩大的写实绘画美术运动的序幕，也成就了一批留名美术史的画家。其中，农民画家让－佛朗索瓦·米勒以其纯朴、感人的油画艺术语言打动世人的眼睛。米勒凭借自身的体验，感受到贫苦劳动者的辛酸与痛苦，以悲悯和同情的心态创作了油画《牧羊少女》。在这幅画中，画家捕捉了一个十分抒情的牧羊生活场面：天空、草原、羊群、祈祷着的少女；高高的地平线，平坦辽阔无垠，牧羊女披着旧毛毡披肩，围着红头巾，孤独地与羊群为伴，这个头上包着暗红色绣花毡帽，身上披着厚重毛毡的牧羊女，背对着羊群与彩霞，编织着手上的毛线衣，她微躬的身影与专注的神情，宛如祷告般虔诚。低头祈祷、感谢上苍赐予她工作的牧羊女站在落日余晖里，在逆光中的脸部和身体，与周围景色、羊群相比要昏暗些，画家运用流畅、沉静的色彩，把那位衣衫褴褛、疲惫神情、微微伛偻身躯的牧羊女，表现成一个能养育法兰西伟大民族的英雄——像是在大地上一座耸立的雕像和史诗般的场景。另一幅油画《拾穗者》描绘了一个农村中最普通的情景：秋天，在一望无际麦收后的土地上金黄色的

居斯塔夫·库尔贝　《筛麦妇》　布面油画　131cm×167cm　1854年

田野里，三个农妇弯着身子十分细心地拾取遗落的麦穗，其中一位扎红色头巾的农妇正快速地拾着，从另一只手握着麦穗的袋子里看得出她已经捡了一会儿了，袋子里小有收获；另一位扎蓝头巾的妇女，已经被不断重复的一上一下弯腰动作累坏了，她显得疲惫不堪，将左手撑在腰后来支撑身体的力量；而在她右边的另一位妇女，侧脸、半弯着腰，手里捏着一束麦子，正仔细巡视那已经拾过一遍的麦地，看是否有漏捡的麦穗，与她们身后小山似的麦垛形成形态上的呼应，她们的身姿被描绘成庄重而又优美的雕塑感。米勒在这幅画中使用了迷人的暖黄色调，红、蓝两块沉稳浓郁色彩的头巾也融化在黄色中，在晴朗的天空和金黄色的麦地中显得十分和谐，丰富的色彩统一于柔和的金黄色调子中，使得整个画面凸显安静而又庄重的牧歌式诗情画意，形象地表达了米勒对农民艰难生活的同情和挚爱。正如罗曼·罗兰所说："米勒，这位将全部精神灌注于永恒的意义胜过刹那的古典大师，从来就没有一位画家像他这般，将万物所归的大地给予如此雄壮又伟大的感觉与表现。"

居斯塔夫·库尔贝画了许多顾影自怜、对镜出神的自画像，如《叼烟斗的男子》《带黑狗的男子》《扎皮带的男子》等，都很有力地表明画家的敏感神经，一旦被触动后就一发不可收了，就会自然而然地把高尚、高贵、卓越、优雅、诗意、美丽等的审美要素。他融汇于

奥诺莱·维克多·杜米埃　《洗衣妇》
木版油画　49cm×33.4cm　1863 年

居斯塔夫·莫罗
《俄狄浦斯和斯芬克斯》
布面油画　206.4cm×104.8cm
1864 年

他的绘画作品中。另一方面，他在表现物象外表形象时，又能展现出他对形象特征极具敏锐的感受。例如，农民身上具有强壮肌肉的体魄与衣着华而不俗的乡村少女健康秀美的身躯——在画家眼中的所有可视形象，在特定的空间中，或在户内，或在户外，或在路上，或在田野，或在农舍，或在麦场——这一切都显得十分自然，毫无矫揉造作之态。库尔贝天生喜好体积庞大和气派庄严的事物，特别对大海有种莫名的喜爱之情。他用鲜亮的颜色表现海，并使光线不失去作为色调统一手段的前提下，加强了个别颜色的艳度和明度。不受题材约束的他，成功地关注于海和天的光线色彩效果：《平静的海》前景是灰紫色的海岸，岸上有两艘棕色的小船，浪花透射出黄色和玫瑰色的光线，绿色的海，灰色的天，有些地方亮，有些地方暗，露出一些小块的青天。他还画了《奥尔南午饭后的休息》《采石工人》《乡村姑娘》《筛麦妇》《浴女》等描绘平民日常生活、表现人民苦难的作品，获得社会的赞誉。1855 年，库尔贝画的大型油画《奥尔南的葬礼》和《画室》被万国博览会评选团否决参展资格，于是他便在博览会附近搭起一个棚子举办了名为"现实主义、库尔贝 40 件作品"的展览，并发表声明阐述自己的艺术主张，指出现实主义就其本质来说是民主的艺术，反映生活的真实是艺术创作的最高原则，强调反映平民生活的重要性和巨大意义。他十分关心社会，对被压迫

者，富有同情心和正义感。他通过艺术，不加人工修饰，再现他周围的现实生活。他的油画作品《筛麦妇》是以俯视的高傲神态看待世界和人生。这幅作品表现得非常朴实，最能体现他的美学思想。在画面视觉中心，是一位穿红衣跪着筛麦的年轻妇女，她几乎占据了整个构图的中心，他以独特的背影表现方式描绘她那毫无修饰的自然身姿：她的头向前微俯着，裸露出洁净修长的颈项，紧身衣裹着的背影丰满而健壮，手臂圆润而结实。她那正在筛麦的优美姿态，充满着青春活力，给人以健美、健康、活力的感觉，作品如实地再现了一位健康而又美丽的法国农村姑娘。

年轻的奥诺莱·维克多·杜米埃善于用棕色和粉红色记录人民日常生活场景的小幅油画，也有些小幅油画作品的创作灵感来自莫里哀、拉封丹、塞万提斯的文学作品。他以独特的画面处理手法，使真实世界与幻想世界浑然一体。为追求画面的整体感，他舍弃了一切细节和装饰因素，给予画面一种速写似的生动的气韵，是极富有艺术个性的表现，也非常富有特色——从精细的学院派画风中摆脱出来，追求作品所隐含的情感表达。这在他的《唐·吉诃德与桑科·潘扎》《三等车厢》《下棋者》《克里斯平与斯卡平》《版画收藏者》等作品中得到充分的体现。他能在画面中把每个物体都按照自己的视觉方式和表现方式画出来。他以极其夸张的手法表现生活在巴黎的下层人民的形象和活动场景。那幅至今挂在卢佛尔博物馆的《洗衣妇》，画家极其真实地描绘了一个洗衣妇的形象：她抱着一捆刚洗好的亚麻布被单，十分吃力地从塞纳河岸走上台阶，在河对面的街景房屋，那简洁而又端庄的外轮廓在霞光余晖色彩的衬托下，显得十分有力、敦厚。

居斯塔夫·莫罗（Gustave Moreau，1826—1898）的早期作品，既具有写实手法与象征形象相结合的特点，又能让人感受到唯美视觉审美与神秘主义的意境。而在他的后期作品中，他一改早期那种精雕细琢的作风，而变得狂放洒脱，以极其强烈的色彩、飞动的笔触和用刮刀涂抹的厚彩来作画。所以，他的油画作品具有深沉而又闪烁的色彩，显得异常光怪陆离，但又生动、自然。这些我们可以从他的《施洗约翰的头在显灵》中清楚地

莫里斯·康坦·德·拉图尔 《让-雅克·休伯神甫在朗读》
布面油画 79cm×98cm 1733 年

亚历山大·卡巴内尔 《堕落天使》 布面油画 121cm×189.7cm 1847 年

看到。在画中，那披着薄纱和珠光宝气的莎乐美，手指着刚被人斩下的施洗约翰的头颅——鲜血淋漓、圣光四射的施洗约翰头颅，与莎乐美的冷艳人体形成强烈的视觉对比，从而创造出一种奇异的神秘气氛。施洗约翰的双眼愤怒地注视着莎乐美，而莎乐美却若无其事地舞蹈着，引诱着希律王——在这里，莫罗把心灵的颤抖和视觉的美感相融合，渲染了一种既真实又充满恐怖的神秘氛围。而在莫罗的另一幅油画作品《俄狄浦斯和斯芬克斯》中，可以看见人物与环境造型是以古典主义写实手法与神秘主义境界相结合完成的，创造出蕴含着善与恶及智慧较量的形象——那个希腊神话中"神人同形"的狮身人首女妖——美丽的斯芬克斯，她盘踞在忒拜城山口要道，用"早上四只脚，中午两只脚，晚上三只脚"的谜语要过路人猜，如果有人猜不出这个谜语，就被她吃掉。结果，导致忒拜城国王被一个过路人杀死，忒拜王国政府不得不以美丽王后伊俄卡斯忒婚约为赏来昭示天下：谁杀死斯芬克斯就可以当上国王，并可以娶王后为妻。俄狄浦斯揭榜后威逼斯芬克斯跳崖，当了国王又娶了王后。然而，不幸的是他就是王子，既杀了父王，又娶了母亲为妻，当他知道触犯了天条后就自残双目四处流浪。莫罗以上述神话故事为依托创作了这幅油画。在画中，画家描绘了在耸立山峰背景的衬托下美丽的女妖斯芬克斯挡住了英雄俄狄浦斯的去路的时候，俄狄浦斯怒视着斯克芬斯——这一双方极其对立、千钧一发的场景，预

示着即将发生智慧与勇气的较量。在画面前景露出一只丧命路人的脚，暗示着这里曾发生了悲剧。

莫里斯-康坦·德·拉图尔为我们留下了大量的当时上流社会的人物肖像画，例如，《达朗贝尔》《萨克森的杜菲尼·玛利亚·约瑟芬》等。拉图尔用色粉笔可以画出虚淡、模糊而又精确的效果。他所画的贵族、演员、银行家、舞蹈家等各种人的头像栩栩如生，他们的体态和表情被拉图尔描绘得十分精准而惟妙惟肖。

当亚历山大·卡巴内尔创作的油画《维纳斯的诞生》在巴黎与世人见面时，法国作家爱弥儿·左拉作为以马奈和塞尚为代表的印象派的支持者，屡次嘲讽卡巴内尔的绘画过时，并称他画中粉嫩皮肤的维纳斯人体如同"粉白杏仁蛋白糖"。其实，《维纳斯的诞生》表现了希腊神话爱神维纳斯出世的情景。尽管画家所画的维纳斯比不上波提切利的维纳斯那么清纯，也不如布格罗画的维纳斯那么端庄健康。也许，画家所画的睡在海面上的维纳斯姿态过分慵懒、娇媚了。但是，整体画面明亮的色彩和色彩极其柔和、细腻、粉嫩的维纳斯人体，以及在维纳斯四周围飞舞的小爱神等令人赏心悦目的美丽形象，都能给人以愉快、欢畅的感受和美的享受。

第三节 19 世纪末 20 世纪初欧洲油画色彩与技法

19 世纪欧洲的浪漫派和写实绘画，无论是它们的时代风尚、艺术观念、风格样式有多不同，都被一种再现世界"真实面貌"的愿望所支配着。然而，对于对象真实存在的那些自然色彩现象，画家在面对对象中呈现出种种色彩现象时，总会感觉到它们是飘浮不定地闪动着，导致对此感觉与理解的模糊不清，或者会在"解释"——画对象的过程中曲解了许多色彩的"真实面貌"。为解决这些问题，在印象派之前的艺术家无不采用超视觉的功能——想象色彩，这种想象能使画家改变物质世界中物象的色彩、形体、空间和质感，从而创造一个为理解的形式所占有的理想空间和色彩。如印象派之前的风景画多为理想中的室内光色调子，或者以一种透视的法则或只有物体固有色的明暗调子来构成一种极具科学性、逻辑性的画面图式和色彩调子。而印象派画家们从各种不同点观察世界在不同光线下所呈现的真实色彩现象。他们在感觉中会产生美的色彩印象，并以独特的组织方式来表达"印象"。然而，这种"美的色彩印象"在塞尚看来只是事物的闪动而模糊的外表，他要在感觉的"万花筒"所映像出明亮闪动而令人迷惑的自然色彩中洞察那些永不改变的既真实又"美的色彩印象"。而乔治·修拉则更有意识、更审慎、更为理解地接受了色彩科学理论，并对此作出了精确的解释。他研究了论述光学和色彩的科学论文，发现了人对光色的视知觉是基于光与色的混合，要想准确地表达这种清澈透明的色彩知觉，须借助一种传达方法，而传统的颜色混合的方法显然达不到这样的效果。于是他苦心经营，创造了一种"点彩技法"。两位大师都十分注重对客观自然色彩现象、视知觉、理性思维与感性表达的研究，他们都把"视觉"方式、"思维"方式、"表现"方式作为艺术创造活动之首要，建立了各自的艺术风格、艺术个性和美学观点。

一、印象派艺术的色彩与技法（爱德华·马奈、克劳德·莫奈、卡米列·毕沙罗、阿尔弗莱德·西斯莱、奥古斯都·雷诺阿、埃德加·德加）

所谓的"印象派"是人们杜撰出来的，源于 1874 年在巴黎举办了第一届联合展览中莫奈展出的那幅令人惊讶万分的《日出印象》，从此印象派得名。该画展展出了 165 幅作品，其中有爱德华·马奈画的《现代奥林匹亚》；埃德加·德加画的 10 幅表现赛马、舞女、洗衣妇题材的油画、素描和色粉画；克劳德·莫奈的早期作品、色粉画、速写（7 幅）和包含《日出印象》在内的 5 幅油画；毕沙罗 5 幅风景油画；贝特·莫里索画的 9 幅水彩画、色粉画和油画；基约缅画的 3 幅风景画；西斯莱画的 5 幅风景油画；雷诺阿的《包厢》和《舞女》等 6 幅油画，1 幅色粉画；保罗·塞尚的 2 幅奥维尔风景；阿斯特吕克、布丹、勃拉克梦、阿坦丢、贝利亚、勃兰董、卡尔、彪罗、柯林、德斯波拉、拉图虚、勒比克、利比内、勒韦尔、梅亚、德·秣陵、缪洛·丢里瓦兹、鲁阿尔、爱尔·奥丹、罗博尔等画的 114 幅色粉画和油画。在这个展览会上，人们从所有的画中看出，印象派的画家们为了要发现一个更接近自然现象外貌的第一印象的色彩调子与形式，于是从真实的自然现象中，选取光为主要造型元素来解释全部的自然视觉现象。由此，导致他们对自然新的理解，并逐渐制订出一套新的色谱。并且，他们为了使画面视觉效果保持光的流转闪耀，创造了一种新的视觉方法，即对眼前特定光线下的自然风景所呈现的光色的一刹那间色彩感觉的观察。眼前色彩斑斓、鲜明、灿烂的颜色，使印象派画家摒弃传统绘画中常用的明暗阴影的室内光线下的虚假的视觉效果。他们运用清晰可见的笔触来涂抹颜色，以使物象外轮廓模糊朦胧，与周围环境融为一体，更重要的是借助明显的笔触与笔触之间的对比，有助于表现光色的闪耀和一瞬间的色彩印象。这种多层重合、叠加笔触的灵活技法，使印象派画家们能以迅速作画的方法快速捕捉眼睛所能看见的瞬息

修拉 《安涅尔浴场》 布面油画 201cm×301.5cm 1884年　　莫奈 《日出印象》 布面油画 48cm×63cm 1872年

变化的色彩印象。由此，印象派画家们通过现场迅即写生色彩的方法，把一种色彩推演导入另一种或多种色彩区域，那就会使画面产生无限色彩调子空间的多种可能，从而形成画面色彩丰富而又真实的视觉效果。印象派画家对人类视觉艺术的贡献如下。

1.印象派画家们依靠的是实践经验，而非抽象的理论，他们每次作画的过程都是一次艺术实验的经验积累，在作画的过程中力求忠实地表现物体上光与色的作用与视觉效果。他们发现同一物象（或静物，或风景），随着不同季节和每天不同时间的光色变化，所呈现出的色彩调子也就不同，且各有特色。所以，印象派画家为了得到更辉煌、更强烈的色彩，有意识地减弱画面明暗之间的对比，强化色彩对比，即在作画的过程中依靠自由而更简单化的造型来突出色彩对比，以产生画面的光感效果。

2.印象派画家们在绘画色彩的领域中，始终寻找着有关色彩的纯真的发现，其根源是不能在别处被发现。这种发现的确在于把自然光转化为许多的色彩调子——使每一幅画都有其独特、真实、唯一的色彩调子氛围，并真实再现了自然光，以清澈而又光辉的色彩调子，还原为一种光与色的统一体。这个统一体，就是把我们人眼可视的日光——白光。红、橙、黄、绿、青蓝、紫七色光谱色彩融合为一种单纯无色的白光——"光"。为此，印象派画家们从直觉到直觉，逐渐致力于能把日光分解为它的各种光线元素，并且借助各种光色元素分布在画面上获得和谐、统一的色彩调子，也就是这些光色元素能够构成日光的统

一体——还原或者真实地再现画家眼前所见的第一色彩感觉印象。所以，印象派画家对绘画最大的贡献在于他们以对色彩极度敏感的眼睛洞察自然色彩，捕捉一瞬间的色彩印象，并能以精微而明亮的色彩艺术表现自然光照下充满活力和光感的形形色色的人文景观与自然风景，仅此，对光色的分析与运用，是其他物理学家也无法与之相比的。

爱德华·马奈作为印象画派之前的画家，与印象派有千丝万缕的联系。他擅长画人体、肖像，而极少画风景。他早期画的《瓦伦西亚的罗拉》《草地上的午餐》《奥林比亚》《爱弥儿·左拉》等，显示出画家深受委拉斯开兹和哈尔斯写实绘画的影响，以黑色和非常亮的颜色进行对比，而中间层次的色调隐藏在其中予以暗示，使其画面获得明快、响亮的色彩视觉效果。1866年，他开始运用小笔触和色彩叠加或并置的方式，使画面色调变得鲜亮，我们可以在马奈画的《瓶中芍药》《女神酒吧间》《假面舞会》《花园里》《在拉蒂伊大爷家里》《贝列维花园》一系列作品中发现如下特点。

1.早期绘画仍遵循欧洲传统绘画的技法和画法，其中也有他创造性地改革油画技法表现的闪光点；

2.后期绘画受印象派画家莫奈、毕沙罗、西斯莱等画家的影响，运用印象派即景写生色彩的方法，从一种风格向另种风格转换时，始终保持着自己的特点；

3.在对画面中出现所有构成物象体积的每个平面色块面的大小、色块面的各种形状、色块面的轮廓线，在整幅画面空间中的布局与位置等等进行探索的同时，也与其

马奈　《福利－贝热尔的吧台》　布面油画　93cm×130cm　1882 年　　　　　莫奈　《吉维尔尼池塘》　布面油画　92.7cm×90.2cm　1900 年

他印象派画家那样特别重视对光色的观察研究与艺术性再现。但是，他对自然光色的研究与表现，仅限于能更加充分地表现作品主题内容的构思，以至于他的作品，既有浓郁的色彩氛围，又充分有力地表达了主题思想，即马奈不同于印象派画家将光色的表现作为绘画的最终目的，而是借以印象派的色彩表现作品的主题思想。这在他创作的《草地上的午餐》《奥林匹亚》《一杯啤酒》《巴黎的七月十四日》《波尔多港》《威尼斯大运河》《衬衣》《在拉图伊勒老爹的咖啡馆里》《温室里》《布罗涅森林的赛马》等作品中有所体现。

克劳德·莫奈最崇拜的画家是巴比仲画派最杰出的画家柯罗。于是他按照柯罗和布丹的方法到户外面对阳光下的风景直接写生，在写生的过程中逐渐发现，在阳光下的风景与物象都会呈现出奇妙的冷色与暖色的对比效果，并随着时间的推移，其色彩及冷暖的对比也会产生变化，而且每一瞬间的色彩调子的色阶也会不同。为此，莫奈画了许许多多同一景、物在不同时段、不同光线、不同季节下的不同瞬间的色彩调子的变化与其色彩特征。例如，《垛草堆》《白杨树》《伦敦泰晤士河畔》《吉维尔尼池塘》《鲁昂大教堂》《睡莲》等，力求真实地表现不同光照下景、物与光线的复杂丰富色彩变化，以客观真实地记录一瞬间自然色彩，来验证印象派的色彩理论。

卡米耶·毕沙罗 25 岁时向柯罗学习风景画。他热衷于表现法国农村田园风景和乡镇小景，善于用小笔触和鲜亮协和的颜色描绘自然景色，以近似点彩并置颜色的画法获得色彩闪烁光泽的光感，验证法国化学色彩学家谢弗勒尔的补色原理，从而使其画面更增添空间色彩层次。毕沙罗的主要作品有《歌剧院广场的夜色》《雨中的蒙马特大街》《塞纳河和卢浮宫》《雪中的林间大道》《蒙福科的收获季节》《艾拉尼的疯人院》《埃尔米塔日花园的一角》《蓬图瓦兹附近的艾尼丽街》等。1871 年，毕沙罗回到法国，和家人分别住在蓬图瓦兹高地的埃尔米塔日街区的几处房子里，在他居住地不远处有一个古镇，那里的 17—18 世纪的古建筑吸引着毕沙罗潜心描绘城市景致，尤其喜欢以俯瞰的角度捕捉熙熙攘攘的大街小巷街景，这些巴黎街景在毕沙罗的笔下显得坚固和年代久远，整幅画透着健康的乡村气息，光秃秃的树木、冒烟的烟囱，以及耕得井然有序的田地，构成的初秋景色给人以丰满而古老的印象。画面所表现的层次鲜明的构图，在右边的厚实房屋上面，树木勾勒出诗一般的图案，在整体的建筑物和树木之间造成强烈对比，那绿色与蓝色、灰色与米黄色，以及烟囱管道的红色都被处理为协调的色调，不添加任何无用的光泽。由此可见，毕沙罗擅长以色彩对比语言使画面显得阳光灿烂而生机勃勃。他在 1873 年画的《蓬图瓦兹：埃尔米塔日的坡地》，仿佛能让人嗅到乡村清新气息，那专注于农时的老农，让人觉得有点像毕沙罗本人。在画面

毕沙罗 《蓬特瓦兹的春天》 布面油画 65cm×81cm 1877 年　　　　西斯莱 《莫雷特桥》 布面油画 97cm×116cm 1893 年

构图上，多采用对角线叠加，并向视觉中心——画面上部聚拢，让观者的目光自然地向画的上部——马图兰城堡景象聚拢。毕沙罗是唯一参加了印象派所有八次展览的画家，并先后吸引了塞尚、高更、修拉、西涅克等参加联展。作家左拉看了毕沙罗画的《雅莱山，蓬图瓦兹》（1867 年）后说："他的笔法坚实粗放，有大师的传统。这样美丽的画幅只能出自一个诚实者之手。"毕沙罗也曾一度追慕点彩派创始人乔治·修拉的风格，并以这种技法画了一些作品，但不久以后便认识到点彩技术不适合自己的气质，还是要诚实地以自己的风格来创作。

阿尔弗莱德·西斯莱喜欢文学家莎士比亚的作品，喜欢透纳、康斯泰布尔的绘画。他作为印象派画家几乎只描绘风景，他对于充裕的阳光与和煦的气候，法国北部田园风光和光色效果有着浓厚的兴趣。他总是十分耐心地描绘出不同季节光线下光色无限微妙变化的法国田园风景。从阴雨连绵的节假日和炎热似火的盛夏，到白雪皑皑的村庄和冰冻三尺的河流；从春天的涓涓细流，到波涛汹涌的洪水；从巴黎塞纳河两岸，到茂密的枫丹白露小树林，他都以敏锐的观察力和如实的表现力，不仅再现了瞬间变化的光与色，还形象化地表现了蕴含在法国田园风光中诗情画意。他透过表现光与色彩来捕捉自然风景瞬间的真实印象，如树叶的低语与水波的闪亮等拟人化的和形象化的表现。在他画的 800 多幅油画作品中，表露出他热爱大自然的天

性和朴实的情感。在他 1866 年画的《枫丹白露林边》中，以厚重的茶色、绿色、灰色、蓝色为主的沉稳色调，用笔严谨、巧妙，色彩浓厚，充分表现了空间感。他画的《阿尔让特依小广场》不是以明暗对比和生活题材的表现为见长，而是以强烈的色彩对比及和谐的色彩关系，表现了黄色、玫瑰色和绿色的房屋色彩调子及棕色的土地色调，而棕色的或深蓝色的房顶，在明亮、清澈的粉蓝色天空衬托下，显得十分耀眼而夺人眼球。他在 1875 年画的《鲁弗申的公主大道》，在色彩处理上运用了多种对比语言和手法：房屋是玫瑰色、绿色、蔚蓝色的；道路、山岗、天空也是玫瑰色、绿色、蔚蓝色的，但其色彩调子的艳度和明度各有不同，那美丽、和谐的色彩，表现了西斯莱对晚霞的赞美和内心的喜悦，并揭示了画家纯洁、平静的心。西斯莱在《洪水泛滥中的小舟》中以灰色、淡蓝色和棕色调子之间微妙的色彩变化，表现了泛滥的河水席卷马尔港，闪闪发光的水面弥漫着洪水过后的潮气，给人一种迷人的感觉和神话般的意境。他以精细的笔触描绘了马利港被淹的异常事件。显然画家绝不是要报道洪水。天空富有变化的彩云，水光交相辉映的景象，犹如"威尼斯水乡"一样充满诗意。画家毕沙罗就此画给予高度评价："就我平生所见，在其他画家所画的洪水泛滥的作品中，很少有像它那样丰富和优美的，那是一件油画杰作。"1882 年 9 月，西斯莱来到鲁安河畔的莫瑞，他常常在离住处几步远的地

雷诺阿　《包厢》
布面油画　80cm×63.5cm　1874 年

方作画。他把画架支在城的对岸——《莫瑞桥》这座横跨在鲁安河上的桥，他站在右侧，比桥略微低一点的地方清楚地看到六座桥洞，以及桥那边重叠的屋顶和居高临下的教堂的尖顶。画面中心以外的地方，即在村子的入口处耸立着一座灯火通明的磨坊，已挡住了桥身的那一端，使画面上的对角线被与画平行的一个面所替代，这个平面一直往右延伸至四棵并排着的大树处。红色的屋顶，郁郁葱葱的树木，湛蓝的天空，粼粼的波光，使人忘却了可能产生的呆板感觉。严谨的构图中，一辆上了套的马车和路旁或河边闲散地站着的几个人影，又给画面增添了几分生活气息。"他描绘雨后晨曦中的莫瑞桥。空气清新，房屋和树木的轮廓清晰可见，没有晨雾和阳光的折射。朴素无华的莫瑞桥，桥洞分布在磨坊的两侧，后面是带有斜顶的房子，低矮简陋的农舍，浓密的树林，以及四棵高大的杨树。芦苇低垂在水面上，宁静的天空中飘浮着乳白色的光环，没有一丝风；绿茵茵的草场，淡紫色的桥和房屋交相辉映，更接近玫瑰色，而不是蓝色。鲁安河水清澈见底，水面平滑开阔，没有一点皱褶，岸上的石头和草木，以及天上的云彩和水边的芦苇，都倒映在水中。河流像天空一样深邃莫测，像周围的景色一样具有丰富的形状和色彩。"

印象派画家阿皮埃尔 - 奥古斯特·雷诺阿少年时在瓷器厂学艺，后来逐渐对绘画感兴趣，而后便到美术学校学画。在法国 19 世纪古典主义画家夏尔·格莱尔（Charles Gleyre，1808—1874）的画室里，他与克劳德·莫奈、巴齐依（Bazille）和阿尔弗莱德·西斯莱一起学画。绘画对雷诺阿来说是快乐、愉悦和幸福的，是对人的世界，是对事物的世界的参与。因而，对他来说世界万物最终归结为色彩、光线、生活这三样东西，就足以让自己激动不已，用色彩去倾诉自己全部的激情，而且能持之以恒全身心地去画画。他经常画看书的妇女，跳舞的男女，蒙马特高地顶端小酒馆的露天舞场，等等。这些都是他最熟悉的亲人、朋友和周围生活场景。他所画的都是漂亮的儿童、可爱的女人、茂盛的花朵、美丽的景色，令观者常常能感受到家庭的温暖，家人在悠闲的气氛中生活着，那一张张丰满而又明亮、甜美的脸，充满着喜悦、快乐笑容，给人以迷人的感觉。雷诺阿认为绘画并非科学性地分析光线，也并非巧心地安排布局，绘画是要带给观者愉悦，因此应去户外写生，理解和感受大自然中的光色效应，画想要的感觉。他作画严格遵循现实生活，善于寻求光、色与传统技法相结合。他多以明快、响亮的暖色调子描绘那些含情脉脉的青年妇女和天真无邪的儿童。他以传统写实的手法描摹那柔润而又富有弹性的女青年的皮肤和丰满的身躯，她们洋溢着青春的活力，个个像伊甸乐园里从未尝过禁果的夏娃，悠然自得，魅力惑人。雷诺阿画的《青蛙塘》，是和莫奈一起写生的画作，受之影响，画面色彩表现出水面光彩闪动，一瞬间的视觉印象和水与倒影的关系，试着以清晰的小笔触来展现光色感受。这幅画因而也成了雷诺阿"入门"印象派的画作。另一幅《包厢》，则是雷诺阿第一次参加印象派美展的作品之一。这幅画是他根据在剧院里所得的"印象"，回到画室里请人当模特儿画成的。画上前面那个盛装贵妇是一个名叫尼尼·洛比丝的模特儿扮成的，后面手拿望远镜的中年绅士形象则是由雷诺阿的一个兄弟充当模特儿的。他成功地画出了剧院一角的气氛，画面上两个人物神情丝毫没有摆姿势的痕迹，他们似乎全神贯注地在观剧，陶醉在舞台演出中。画家在此画中以玫瑰色、黑色、白色组成暖色的色彩基调，从而使贵妇人身上的黑条纹衣服异常突出醒目，这些粗阔的黑条子与她的白色相间的浅色，恰好与绅士身上的黑色外衣与白色衬衫相呼应，以色彩渲染了剧场内观众热情洋溢的气氛。

埃德加·德加在意大利学习绘画艺术，临摹了 15—

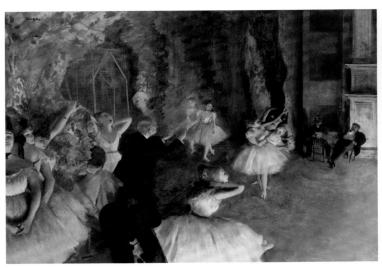

德加　《舞台上的芭蕾舞彩排》　纸本色粉　54.3cm×75cm　1874 年　　　库尔贝　《沉睡者》　布面油画　135cm×200cm　1866 年

16 世纪的许多文艺复兴时期的素描和绘画艺术；又在安格尔的一位得意门生路易·拉莫特（Louis Lamott）的画室里学画。他非常崇拜古典绘画的素描，深受新古典绘画的影响。他回到巴黎后，又在巴黎美术学院学习绘画。德加对素描有天生的爱好，他喜欢纤细、连贯而又清晰的线条，他认为这种线条是高雅风格的保证，也是他达到古典美的唯一方法，这使他获得了坚实的造型基础。他画芭蕾舞演员、亲戚朋友；他画芭蕾舞，也画赛马。他的绘画构图新颖，描绘细腻，造型严谨，姿态优美，表情丰富，色彩鲜亮，表达清晰。他的绘画，既具有古典绘画、写实绘画、浪漫画派的特征，又具有明显的印象派绘画的特质，这些都使他成为 19 世纪晚期现代视觉艺术大师之一。他画的《贝列里一家》，描绘的是画家的舅父母和两个表妹在家庭中真实的场景。在这里，德加以极其和谐而又温柔的颜色——天蓝色、白色和黑色的组合构成，并没有获得整幅油画和谐的色彩调子效果，却可以看出画家是竭尽智慧和精力，全神贯注地集中在描绘人物形象和揭示人物的精神面貌和内心世界：人物似乎并没有摆姿势，却表现了当时法国贵族家庭文质彬彬的"良好教养"，那种绝不轻举妄动的、不可一世和目中无人的神气。他在 1872 年新奥尔良之行后画的《棉花收购事务所》描绘了当时的生活场景。尽管画中人物的安排非常松散，完全是偶然的，却又十分自然，没有人为的组合构图，十分真实，以致画中空间与环境陈设都渐次向深处推进，引人入胜地感受美的视觉形象和室内光色氛围，产生身临其境的真切感受。从 1862 年起，德加开始对赛马产生兴趣，我们可以从《赛马》看出德加所采用的观察方法已经发生根本变化，线条只是隐隐约约贴切着形象的形体与色彩形成统一的整体，并能突显出骑手与赛马的形象似动与不动之间的一刹那间——这些骑手上衣呈现出斑杂耀目的黄色、玫瑰色、红色、浅蓝色，与背景的一片片绿色、蓝灰色和黄灰色形成强力的色相对比和明度对比，形成非常和谐的色彩氛围，并活跃了画面总体色彩效果，使画面充满光感和运动的节律。德加是凭记忆，而不是在外光下画了这幅画的，他所表达的并不是抽象的形，而是形、色一体的具体形象。德加特别喜欢画芭蕾舞演员及其活动场景，《调整舞鞋的舞者》是他观看排练时，在舞台上向下从各个角度看到少女们或跳舞或休息时最富有变化的躯体姿势。另一幅《等待出场》是用色粉笔画的速写，看起来画家似乎随意在画中安排一些芭蕾舞演员及其活动场景，有的只能看到她们的腿，有的只能看到她们的躯体，只能完全看到的一个芭蕾舞演员，她的姿势复杂而优美：她的头向前低下去，左手抚摸踝部，一副随意放松的样子，画里没有描述故事，画家只以印象派的视觉方式，观察周围风景那样，来观察芭蕾舞演员，他只观察在室内光线下的演员人体形状上的明暗与色彩的相互作用，以及运动与空间的自然表现。

塞尚　《布方盆地》　布面油画　46.1cm×52.3cm　1876 年　　　　塞尚　《有窗帘的静物》　布面油画　55cm×74.5cm　1898 年

二、印象派艺术之后的色彩与技法（乔治·修拉、保罗·塞尚、文森特·凡·高、保罗·高更）

19 世纪末，最后一次印象派画展结束后，一部分印象派画家已经不满足用颜色来再现眼前自然世界客观物象表面光色的视觉效果，而是转向用绘画的视觉语言来表达画家对自然世界客观物象的视知觉、感觉、认识，以及由此而引发的内心感受与情绪，即强调画家的自身感受和真实感情，强调画家的自我表现。

究其原因，是当时欧洲视觉艺术已经从对客观物象的如实再现，逐渐向再现画家对客观物象的视知觉与思维的结果方面转化。其中主要原因，是由于照相术的发明，人们可以用照相机的机械手段——利用物象表面光反射而获得的映像效应，来记录客观世界的视觉形象。从此，人们既可以以科学的方式来揭示视觉现象的光学本质，又可以此手段来快速、精准、客观、形象地记录人们日常生活，或国家或世界中的事件、活动和人物形象，有效地替代传统绘画的技巧与功能。即在照相术发明之前的绘画，其主要担负的功能，是由宗教和统治者出资让画家为他们画宗教题材、神话题材，或为统治集团歌功颂德的历史事件，乃至他们的肖像与群像。

综观整个的视觉艺术发展历史，实质上这个历史是一部关于人类视觉方法的发展历史。视觉艺术的演绎与进程，是那些视觉艺术家在视觉领域有新的或独到的发展与创新——起着推动着人类视觉的发展。尽管，从古至今的画家们在面对眼前客观物象的形体、空间与色彩时，总觉得"对视觉真实的模仿是一件极为复杂和难以捉摸的事"，但经过无数代天资聪颖画家的不懈努力，到了 19 世纪末，法国写实绘画的代表画家居斯塔夫·库尔贝、亚历山大·卡巴内尔已抵达写实绘画的新巅峰。我们再看，在 1835 年，法国化学家谢弗勒尔（Michel Eugene Chevreul，1786—1889）发表了"色彩的调和与对比法则"的色彩理论，开启了当时的印象派画家高度敏感的视觉观察力。于是，他们摒弃以往画家用室内光的色彩关系创造风景画的习惯，而跑到室外，架起画布，面对自然光色下景象，直接用色"写生色彩"，把真实感觉色彩和理性规律结合在一起，创造出一幅幅色彩明亮的图画。自此，画家们不断探索客观世界物象色彩的外在与人的内在的感性认识和理性规律，试图从更深层面探索人的视知觉与客观世界物象的形体、空间和色彩的再现之间关系。关于这方面，我们可以从塞尚一系列的写生色彩作品里看到那些在统一色彩调子中的色彩与物象的形体、结构、空间的贴切处理，从而充分表现不同环境下的光色关系与色彩调子氛围。进而，也可以看到以修拉、塞尚、高更、凡·高为代表的印象派之后的绘画，是在各自感兴趣的领域，追求不同于以往的视觉艺术绘画方法、观念、形式与色彩的表现。

乔治·修拉从学习、研究卢浮宫中的文艺复兴绘画，再到新古典绘画，再到浪漫派绘画；从维罗内塞到安格尔，

塞尚 《厨房的桌子》
布面油画 65cm×81.5cm 1888—1890 年

修拉 《大碗岛星期天的下午》
布面油画 207.5cm×308.1cm 1884—1886 年

再到德拉克洛瓦等大师的旷世之作。特别关注光学与色彩理论，埋头攻读勃朗和谢弗勒尔的论述色彩的科学理论。他将"服从于一些肯定规律的色彩，是可以像音乐一样地教授的（勃朗）"用之于绘画实践，做了大量色彩表现的实验。他运用谢弗勒尔所提出的认识色彩的规律——"当人们的眼睛同时看到带有不同颜色的物品时，它们在物理构成上和色调的亮度上表现出来的变化现象，都统统包含在颜色的同时对比之中"与其相关理论，创造了举世无双的点彩绘画方法，为世人留下了一幅幅运用空气混合色彩的点彩名作，对后世视觉艺术家产生了巨大的影响。他画的《埃菲尔铁塔》，是在颗粒粗糙的安格尔牌素描纸上以黑、白两大色块整体作的素描，他把一些黑色块集中起来，而让一些空白的部位现出明显的形状，造成层次变化和黑白对比的完美平衡效果，画面中的光和色，在毛茸茸的黑色和迷人的白色对比中，显现出光亮且充满神秘色彩，光发出了异彩，而那些和谐的曲线相互制约、相互平衡、相互明确，在铅笔密集的线条下塑造了形体，浮现各种形状，显露强烈生命力。在如此系统地熟悉了一切黑白问题之后，他花费了一年的时间画了许多素描和油画素材，从而画出了第一幅重要的油画《浴》。我们可以从中看出，画家是面对客观对象所观察出来的色彩对比规律，于是他运用纯色色点进行点彩的办法，在画布上堆起了与环境、阳光、颜色的相互作用相对比的小彩色圆点。在一定的距离上看，

这无数的小点互相渗透，只有极小的差异，在观者的视网膜上造成空气调和色彩的效果。从此，修拉运用谢弗勒尔的"色彩同时对比法则"创造了"点彩法、纯色和光学调色法"——修拉视觉艺术特征。他按照这些方法，画了一系列大幅构图以及一大批动人的晴朗风景。画风景是他夏日的工作，他每年都要到海边或巴黎周围去画风景，以便通过与大自然的接触，来养护眼睛。《大碗岛星期天的下午》画的是巴黎附近盛夏最理想的避暑胜地——大碗岛上人们度假避暑的场景。画面上有人站在那里欣赏风景，有人躺卧或坐在草地上自娱自乐，有人成双成对，有人面对湖面。在人们的周围有几只小狗在草地上嬉戏，画面上的人物与周围的湖面、树木等构成了精密、和谐的构图，使画面上物象的比例、物象与整个画面的大小、垂直线及平行线的平衡达到了一种理性的和谐和秩序的统一。在这里，画家刻意把画面分成被阳光照射的部分和处于阴影中的部分，使画面构成了鲜明的冷暖色彩对比和明暗色彩对比。同时，画家在画面上布满了精密、细致排列的颜色小圆点，这些小圆点是用纯色堆积而成的，以黄色和橙色、黄色与绿色、白色、黑色相互搭配，形成温暖、鲜明、协和的色调，充分利用相近色与互补色的效应，使画面强化了暖色调和冷色调的对比，观者在一定距离的视角范围内观看，产生颜色的空气调和色彩，从而形成了极为鲜艳与饱和、充满夏日阳光的色彩效果。修拉的点彩绘画实验——由于这

塞尚　《大浴女》　布面油画　210.5cm×250.8cm　1906 年　　　　塞尚　《一篮苹果》　布面油画　65cm×80cm　1895 年

种油画技法很大一部分在于讲究有秩序的几何结构，预示着 20 世纪抽象视觉艺术的出现。

　　塞尚被现代画家、美术史学家称之为"现代绘画之父"。他喜欢画静物，也画人物，但画人物是当着静物来处理的。他认为人的视知觉生来就是混乱的，因此要静静观察世界，而不受任何杂念和感情干扰，如果画家能静静观察、专心研究客观世界，就能把这些混乱的视知觉变得有条不紊，作为画家是否能在视觉艺术领域取得新的研究成果或占有一席之地，就取决于他是否能在画面的视觉范围获得这种有结构的秩序。据此，塞尚认为：艺术就是"结合自然而得到发展与应用的理论"，因而在表现自然形象时，则应"运用圆筒体、球体和圆锥体，每个物体独立置于适当的透视之中，使物体的每一面都直接趋向一个中心点"。"要想取得成就，只有依靠自然，眼睛也只有通过自然的接触才能得到锻炼。通过观察和创作才能变得视线集中。我的意见是说，在一个橘子、一个苹果、一个碗、一个头像之中都有一个高点，这个高点——尽管光线、阴影、色彩感觉尤其惊人的效果——往往最接近我们的眼睛，而对象的边缘则退却到我们实现的一个中点上。"所以，塞尚常常是用"柱形的、球形的和角形的"方式去表现，他画的人物身体，往往也画成概括的、机械的、纪念碑式颇具几何形的状态。他以独特的视觉方式，客观地观察眼前的自然色彩

调子关系，在作画时，始终尝试运用同类色与色彩对比关系，在画面中整体向空间深处展开构成空间色彩调子来再现真实的自然色彩调子的视觉效果，当"色彩丰富到一定程度，形也就存在了"。他追求表现物体的体积感，表现物象的结实感和空间深度，用永恒不变的形式去表现自然，为"立体派"开启了思路。在这幅《坐在红扶手椅里的塞尚夫人》中，塞尚没有表现人物性格、心理状态与社会地位等传统肖像画所要表现的内容，也没有用传统光影表现质感的方法来描绘他夫人的形象，而是用色彩造型法追求画中视觉形象的色彩与形体的紧密融合——色彩与形体的表现，这成了塞尚一生所追求的"造型的本质"。他画了《五斗橱》《兰花瓶》《封斋前的星期二》《古斯达沃·热弗鲁瓦像》《穿红背心的三个男孩》，还为夫人画了许多肖像。他还画了一组《玩纸牌者》。另外，他以处理几何问题的办法不下十次地重画《男女沐浴者》，努力寻找支配画面构图的规律。在风景画上，他当时最喜欢的题材是热德布芳的花园住宅。他多次描绘栗子树中的小径、加尔达纳的村庄、从埃斯塔克望到的马赛海港，创作了《圣维克多山》和《带有高大松树的圣维克多山》。1905 年，他完成了 1898 年开始画的《大浴女》。

　　塞尚画的《埃斯泰克的海湾》以各种各样的蓝色与一片强烈浓重的色块，从画布的这端延展到另一端，在海湾

凡·高 《星夜愿》 布面油画 73cm×92cm 1889 年

高更 《死者的灵魂在守望》 布面油画 72.4cm×92.4cm 1892 年

后面，一排蜿蜒起伏的小山上空是淡淡的柔和的蓝天和极淡的玫瑰红，充分表现了落日余晖。另外，在《静物苹果篮子》中，塞尚表现了倾斜的苹果篮子和酒瓶，一些苹果随意地散落在桌布形成的起伏之间，盛有糕点的盘子放在桌子后部，那些苹果的形体以立体形式融汇于画面的整体中，同时又保持单个苹果的形体特征。他用小而扁平的笔触来调整那些圆形，使之变形，或放松、或打破原有轮廓线，并当成色块统一起来，从而在各物体之间建立起紧密的空间关系。塞尚有意让酒瓶偏出了垂直线，还有意弄扁并歪曲了圆形盘子变成椭圆形而使其脱离了画面正常的透视，还有意使桌布下桌子边缘的方向错位，在保持正常面貌幻觉的同时，他就把静物从它原来的环境中转移到绘画形式中的新环境里来了。在这个新环境里，不是物体之间正常的视觉关系，而是存在于物体之间、色彩之间、空间环境之间的虚空间，并相互作用的紧密关系，变成为有意义的视觉体验。在七十多年之后的今天，当我们来看这幅画的时候，仍然难以用语言来表达这一切微妙的东西，能在不同水平上领悟到他所达到的美感。

荷兰后印象派画家凡·高决心"在绘画中与自己苦斗"。如在《吃土豆的人》这幅作品中，他受到荷兰传统绘画及法国写实主义画派的影响，画面深沉，有极强的乡土气息。另外，这也表现出凡·高很强的农民情结，他似乎很想成为一位农民画家。一方面，他受到"精神

导师"米勒的影响，更重要的可能是内心深处对乡间生活的向往，对淳朴农民的尊敬和对诚实劳动的赞美。之后，他受印象主义和新印象主义画派影响，同时也受革新文艺思潮的推动和日本浮世绘的启发，以达到线和色彩的表现力和画面的装饰性、寓意性，他探索出一种绘画语言——"颜色不是要达到局部的真实，而是要启示某种激情"。为了能更充分地表现内在的情感，他以激情、旋转、跃动的笔触，以浓重、响亮的对比色彩，表现麦田、柏树、星空等自然景象，犹如火焰般升腾、颤动的图像形式和图形样式，使强烈情感完全融入色彩与笔触中，震撼着观众的心灵。他画的《星夜》《向日葵》《收获景象》《夜间咖啡馆——室外》《夜间咖啡座——室内》《有乌鸦的麦田》等，画面整体色调明亮、色彩强烈，自由抒发内心感情、意识，把握相对独立的形式，形成了与其他画家不同的绘画形式，而色彩表现是"用红色和绿色为手段，来表现人类可怕的激情"。在《夜晚的咖啡馆》中，由深绿色的天花板、血红的墙壁和不和谐的绿色家具组成的这种效果，是通过灯的黄色和天空的蓝色来取得的，那金灿灿的黄色地板呈纵向透视，以难以置信的力量进入到红色背景之中，表现了一种力量抗衡的视觉效果。于是，画面的透视空间与极具对比色彩之间产生了极度不协调的视觉效果，却恰恰表现了一种幽闭、恐怖、压迫感的视觉心理体验。他用奔放而酷似火焰般的笔触，

高更　《我们从哪里来？我们是谁？我们往哪里去？》　布面油画　139.1cm×374.6cm　1897 年

用蓝和紫罗兰这两种主要颜色，间以黄色小点来表现那些发光且有规律地跳动着的星星，而在前景中，则以深绿色和棕色的白杨树，在这茫茫之夜战栗着悠然地浮现出来，而山谷里的小村庄，在尖顶教室的保护之下安然栖息；在天空宇宙里所有的恒星和行星旋转着、爆发着，表现着画家自我的超自然的、超感觉的体验。在这里，画家不仅使色彩发生变化，也使透视、形体和比例也都异变了，并以此来表现画家自我内心与真实客观世界之间的极度痛苦、却又非常真实的关系。所以，凡·高影响了 20 世纪的艺术，尤其是野兽派和表现主义，对西方 20 世纪的绘画艺术有深远的影响。

25 岁的法国后印象派画家保罗·高更开始学画，并收藏印象派画家毕沙罗、马奈、雷诺阿、莫奈、西斯莱和塞尚的作品。他 28 岁时，作品入选巴黎沙龙，先后参加了四届印象派画展。于是他越来越专注绘画，开始厌倦欧洲文明和工业化社会，对优美、典雅的传统艺术也产生反感，向往原始、自然的生活。高更 43 岁时为筹集路费卖掉了部分作品前往南太平洋岛屿塔希提，后来在一个小村庄里居住。他对那里的原始生活，独特的土著语言和服装、岛屿风光、原始艺术十分憧憬。他像土著人那样赤足裸身，粗衣素食，娶土著妇女。他在研究了土著原始艺术之后，放弃了以往的色彩分析方法，而是以主观方式从内心去诠释所感悟到的主观色彩，故而画面构图既单纯又大胆，趋向平面化。他采用单线平涂的画法，用粗犷线条和强烈、

鲜艳的大色块来画形象，且逐渐形成了一种平面的、具有原始意味和富有装饰意味的艺术风格。他期望在原始艺术中获得单纯、率真的艺术表现形式，寄予对人生、自然、世界的思考，创造出了既有原始神秘意味，又有象征意味的艺术。由于生活贫困，高更在两年后带了 60 多幅作品回到法国，依靠一小笔遗产在巴黎生活了两年。1895 年，他再次来到塔希提岛。他贫病交加，煎熬度日，但仍然画了不少作品。1901 年，高更迁往另一个小岛——多米尼加岛，最后病逝在那里。

高更的绘画与印象派绘画迥然不同，他往往用主观的色彩和粗犷的轮廓线概括、简化视觉形象的形体，变为几何形图案，从而表现了画面视觉形态的节奏感和装饰效果。所以，我们从《布列塔尼的猪倌》中，可以看见画家是用勾黑粗线和平涂大大小小色彩面的方式表现空间感，所反映的并不是现实——林子是紫色、橙黄色和红色的，山是紫褐色的，石头是粉蓝色的，房子是白色和蓝色的，猪是黄色的，而放猪的孩子则穿蓝色和紫色的衣服，由此而形成整体画面中的形与色的统一，从而创造了一个具有独立生命——艺术生命——的客体。高更的视觉是不符合现实的视觉，而是从艺术生命的客体中抽取出来——他称为"釉彩派"和"综合法"的，犹如景泰蓝那样。《游魂》是他的优秀作品之一，源于画家真实的生活经历：有一次他离开森林小屋到巴比埃城去，直到夜深才回来，"一动也不动的、赤裸裸的泰古拉俯身直卧在床上，她用恐惧而睁大

的眼睛直瞪着我，好像认不出我似的……泰古拉的恐惧也感染了我。我觉得她那一对凝神的眼睛里仿佛放射着一道灵光。过去，我从没有见到过她这样美的样子，她的美从来没有这样动人过"。被单的黄色，在这里把紫色的背景和橙黄色的人体以及蓝色的床罩连接起来。在我们眼前产生的是一种突如其来的、充满着光彩的和谐，它使人感到仿佛就是那种被毛利部落的人们看作是游魂灵光在闪烁。画家在这里已超越自然主义的观察而追求情感的表现："印象派画家一味地研究色彩，而没有自由可言，他们只关注眼睛，而对思想的神秘核心，则漠不关心，从而落到了只是科学推理的境地。"而对"思想的神秘核心"的表达，恰是高更绘画追求的目标。1897 年 2 月，高更完成了创作生涯中最大的一幅油画——《我们从哪里来？我们是谁？我们往哪里去？》，这幅画，用他的话来说："其意义远远超过所有以前的作品；我再也画不出更好的画来了。在我临终以前我已把自己的全部精力都投入这幅画中了。这里有多少我在种种可怕的环境中所体验过的悲伤之情，这里我的眼睛看得多么真切而且未经校正，以致一切轻率仓促的痕迹荡然无存，它们看见的就是生活本身，整整一个月，我一直处在一种难以形容的癫狂状态之中，昼夜不停地画着这幅画，尽管它有中间调子，但整个风景完全是稳定的蓝色和韦罗内塞式的绿色。所有的裸体都以鲜艳的橙黄色突出在风景前面。"这幅画的构图，是一种宗教意境与现实的综合，左边背着孩子的母亲，穿着很鲜艳的红色塔帕裙，类似一幅实地写生的肖像画；右侧中景几个半裸妇女正在祈祷，那座带状浮雕神像正是来自爪哇寺院，神像在阳光的照射下呈现出一种原始的神性。背景的色彩是那样斑驳、绚丽，一切都没有透视感，色彩、形体都是平面的和富有装饰性的。它不存在太深奥的含义，也不值得观赏者去揣摩。说它神秘，就在于收入画中的形象，是一种综合的暗示。画面色彩单纯而富神秘气息，平面的造型手法，使画面更富有东方装饰性的浪漫色彩，创造出斑驳、绚丽，如梦如幻的画面，暗喻着画家对生命意义的追问。画中的婴儿意指人类诞生；中间摘果暗示亚当采摘智慧果，寓意人类生存发展；而后是老人，整个形象表示人类从生到死的命运，画出人生三部曲；画中其他形象都隐喻画家对社会与宗教的理想，颇具神秘意趣，是画家全部生

命思想和对塔希提生活的综合印象的集中表现。

由此可见，印象派之后的画家看来，绘画作为画家在视觉上表达世界的手段，也是画家在视觉上所提出的关于探寻物质世界的一个永远存在的问题，就是把自己的视知觉与思维转化为一种具有审美价值的物质形式——视觉艺术本身。画家从事绘画的操作过程，首先是视知觉——观看自己所学会视觉方法，一种适合自己的观看方式，是整体的和选择的观看方式。所以，印象派之后的画家观看自己所要看的东西，这并不取决于光学知识和色彩原理，也不取决于适应生存的本能，而是取决于发现，并期望构筑一个美的世界。因而，画家必须对所见视觉世界进行加工，以此来实现画家的视觉思维意象表现。

凡·高 《自画像》
布面油画 65cm×54cm 1889 年

第四节 19 世纪至 20 世纪的俄罗斯油画 （克拉姆斯科依、列宾、苏里科夫、瓦斯涅佐夫、魏

列夏庚、萨符拉索夫、希施金、艾伊瓦佐夫斯基、伊凡诺维奇·库茵芝、列维坦、卡萨特金、阿尔希波夫、谢·伊凡诺夫、谢洛夫、弗鲁贝尔、科罗温、涅斯捷罗夫、杰伊涅卡、谢·格拉西莫夫、普拉斯托夫、约干松、雅勃隆斯卡娅、梅尔尼科夫、特卡乔夫兄弟、科尔日夫、维克多·伊凡诺夫、萨拉霍夫、马克西莫夫）

俄罗斯艺术，过去一直为西方所忽视，尤其是苏联时期，由于意识形态的不同，几乎不为西方美术史界所提起，这是一种偏见。本书拟弥补这一不足。

19 世纪中叶至 20 世纪初，是俄国艺术的曙光期，也是俄罗斯艺术的高峰。俄国的批判现实主义艺术，出现了像车尔尼雪夫斯基、杜勃罗留波夫的唯物主义美学理论。剧作家奥斯特洛夫斯基，文学巨匠列夫·托尔斯泰、萨尔蒂科夫 - 谢德林等。在他们的作品中，创造了一系列鲜明而富于哲理的文学形象。在音乐界，以青年作曲家巴拉基列夫为首，逐渐形成了俄国的"强力集团"，其代表人物如穆索尔斯基、鲍罗亭、里姆斯基 - 柯萨科夫等。他们以

其题材、体裁、风格和手法的多样性与独创性，在世界艺坛占有重要的位置，并与当时的法国文化艺术并驾齐驱，各领一方风骚，各自推出了世界级的大师，形成了 19 世纪艺术史上群星璀璨的高峰。在油画领域，"巡回展览画派"诞生了。起因是 1863 年十三位皇家美术学院油画系和一位雕塑系的毕业班学生，要求以自由命题，来替代学院规定的以圣经或古代神话为题材的毕业创作，但被院方视为"越轨"而严加拒绝。于是十四位学生退出了美术学院，其中具有组织才能，并善于思考的克拉姆斯科依，把大家团结在一起，成立了按"公社原则"生活在一起，共同作画和研究艺术创作的"彼得堡自由美术家协会"。协

克拉姆斯科依 《月夜》 布面油画 178.8cm×135.1cm 1880 年

克拉姆斯柯依 《手持马勒的农夫》
布面油画 125cm×93cm 1883 年

列宾 《伏尔加河上的纤夫》 布面油画 131.5cm×281cm 1870 年

会成员的创作，给美术领域增添了清新空气。与此同时，在莫斯科已出现了不少批判现实主义油画作品，如普基廖夫的《不相称的婚姻》、彼罗夫的《送葬》《三套马》《复活节的宗教行列》等。画中文学意味很强，揭示了俄国城乡的现实生活，引发了人们对俄国社会的思考。两大城市艺术家由于观点一致，于是在画界精神领袖克拉姆斯科依的带领下成立了巡回艺术展览协会。其宗旨是团结全俄罗斯美术家，为俄国民主艺术的繁荣，为普及俄罗斯民族艺术而共同奋斗。

1871 年首先在彼得堡举办的第一次展览，获得很大成功，展出的 47 件作品中有几件立刻驰誉全俄，如彼罗夫的《猎人的休息》、盖依的《彼得大帝审问王子阿历克赛》、萨符拉索夫的《白嘴鸟飞来了》、希施金的《松树林》、克拉姆斯科依的《五月之夜》等。俄国的普通老百姓首次在公开的展览会上看到了描写自己生活和俄罗斯乡土风情的绘画，完全区别于皇家美术学院那些陈腐的艺术。此次展览受到广大人民的欢迎，艺评家们也撰文赞赏，认为"巡回艺术展览会是艺术的真正胜利""艺术对人民来说不再是秘密……"。展览会打破了只在皇家美术学院展出、只有少数人参观的状况。在此之前，绝大多数人只能在报纸、杂志的复印品中，接触一些贵族的肖像或难懂的宗教画，很难看到绘画原作的展览会。自此以后，"巡回艺术展览协会"几乎每年举行，展出地点不仅在彼得堡，而且还去俄国的各大省城巡回展出，其社会影响也随之扩大，促使了艺术为社会的服务和艺术的普及。当时凡参加"巡回艺术展览协会"展览活动的成员，都被称作巡回展览画派，19 世纪后期的美术名家，几乎都参加了这个艺术团体，他们以卓越的创造，掀起了俄国批判现实主义大潮，并把它推向高峰，它左右俄国画坛近半个世纪。

巡回画派在其发展过程中，重视理论体系的建立，重视俄国艺术的民族性和思想性，在创作中力求以车尔尼雪夫斯基的美学原则"最美好的是生活"为指导。所有这些，在巡回画派代表人物克拉姆斯科依、列宾、苏里科夫、希施金、雅罗申科等的作品中，得到了充分的体现。

在创作上，克拉姆斯科依是一位卓有成就的画家，他谙熟油画的表现技巧，善于总结色彩、构图方面成败的经验。他的创作涉猎较广，是一位卓越的肖像画家，画了众多风俗、风景作品。他以极大的注意力揭示当代人物的内心世界，提出当时为人们所关心的社会问题和道德问题。他的早期名作《沙漠中的基督》就是借用基督的形象和隐喻的手法，表现为人民的幸福而献身的主题。他把基督刻画为一个平凡的，但却富有哲学思想的改革者，因此他的

列宾 《伏尔加河上的纤夫》（局部）

列宾 《伊凡雷帝杀子》 布面油画 199.5cm×254cm 1885年

形象没有宗教的"神"气，而是一个现实中的"人"，一个当代知识分子的形象。在《无法慰藉的悲痛》和一系列肖像作品中，显示了他在人的心理刻画方面的才能。他还成功地塑造了一系列当代名人的肖像，比如作家列夫·托尔斯泰，诗人涅克拉索夫，画家希施金、李托夫钦科等。他不仅表现了这些名家的外貌特征，还对他们的精神面貌和心理状态也有精细入微的刻画。其中，《无名女郎》是克拉姆斯科依创作的一幅有高度美学价值的油画作品，具有精湛的艺术表现力。画家描绘的是一位19世纪后期具有独立人格的知识女性的形象，她仪表非凡，穿戴得体，坐在豪华的敞篷马车上，神态高傲，人们传说这是克拉姆斯科依塑造了文豪托尔斯泰作品中的安娜·卡列尼娜的形象，因为他创作此画时间，正值小说《安娜·卡列尼娜》问世不久，并正在俄国社会引起轰动的80年代初。根据作者与托尔斯泰当时亲密友好的关系，以及他善于在文学作品中寻找创作题材这些情况，这一说法不无道理。但也有人说这是著名的亚历山大剧院的一位女演员，理由是在后景上有彼得堡亚历山大剧院建筑的模糊轮廓。这幅油画的色彩协调，将主人公处于金黄色逆光之中，突破古典油画室内棕黑色的主观臆造之色调，虽不是以印象派那样理智地从光色效果上来探求，但开启了外光色调的尝试，迈

出了可贵的一步。克拉姆斯科依还创作了一组劳动者的肖像，如《山林看守人》《米涅·梅西耶夫》等，这是一些善良、纯朴的农民，画家用亲切的笔调，描绘了他们勤奋、机智和觉醒的精神面貌。这类肖像画，在巡回展览画派中比较有代表意义。

克拉姆斯科依虽是一位极有深度的心理肖像画家，但他也长于抒情，他的《五月之夜》和《月夜》，充满了诗意，这是他分别从果戈理和屠格涅夫的文学作品中汲取的创作素材，画中的忧伤、哀怨和朦胧月色，以及心灵上受到伤害的白衣姑娘形象，与两位批判现实主义文学大师的描写，有异曲同工之妙，使观者回味无穷，赞叹不已。

在巡回展览画派中最为杰出的画家当然是列宾，他在学生年代就开始创作的《伏尔加河上的纤夫》奠定了他乃至整个俄国19世纪绘画在世界美术史上的崇高地位。1873年《伏尔加河上的纤夫》完成，参加了当年维也纳国际博览会的展出。外国的报刊评论给列宾以热情的肯定，德国和法国的艺评家认为把平民形象画得如此感人生动，真难能可贵。其实，列宾构思这一题材时间很长，1864年他刚进入彼得堡皇家美术学院时常在涅瓦校门前河边散步，河上纤夫的沉重劳动，给列宾留下了深刻的印象和极大的感触。并且，列宾早在诗人涅克拉索夫的

列宾　《扎波罗泽伊哥萨克人回复苏丹》　布面油画　217cm×361cm　1878—1891 年

长诗和在俄国咏唱纤夫的民歌时受到感染和启示，他决定创作一幅有关"纤夫"的作品。他在毕业前一两年，便已着手收集有关"纤夫"的资料。1870 年夏季，列宾和风景画家华西里耶夫，以及同学马卡罗夫三人，同去伏尔加河畔的村镇度过了整个夏天。那里纤夫们的生活加深了列宾的感受。为收集素材，列宾有意识地去熟悉和了解纤夫，并和他们由陌生而成为朋友。在纤夫们的宿营地，列宾和他们一起架锅做饭，一起吃着简陋的食物。列宾在画中记录了纤夫们不同的经历和形象，并力求深入他们的精神世界。在《伏尔加河上的纤夫》中，我们可以看到壮观的劳动行列：在宽广的伏尔加河上，一群拖拉着货船的纤夫在沙滩上艰难地行进。这些风餐露宿、饱经寒暑煎熬的人，拖着沉重的脚步，默默地走着没有尽头的路。由于长期的共同行程，他们之间已彼此协调，相互照应。列宾笔下的下层劳动者，每个形象都有自身的光彩，11 个不同性格、不同年龄的纤夫，既是生活在社会底层的劳动者，也是一帮坚忍不拔的患难弟兄。他们组成了一列丰富而具有内涵的队伍。列宾巧妙地运用

沙滩地形和河湾的转折，塑成一座隆起的黄色底座，画中的人物，犹如一群雕刻的群像站在这自然的底座上。开阔的伏尔加河一望无际，远处桅杆上的小旗向右方飘扬，暗示着逆风而行的纤夫们的艰辛。

列宾画完《伏尔加河上的纤夫》后便去法国留学。此时正是法国印象主义登上历史舞台的时刻，印象主义画家对光和色彩的探索成果，无疑使列宾得到启发。他在法国画成的《渔民的女孩》《巴黎咖啡店》《萨特阔》等，表现出他对油画色彩本体语言、形式技巧的浓厚兴趣，但这位受俄国民主意识熏陶的年轻画家，内心里关注的依然是绘画的内容。所以，当1876 年他回到俄国后，很快画出了像《祭司长》和《库尔斯克省的宗教行列》那种有强烈批判现实意识的作品，揭露了俄国教会上层分子可憎的面目，同时也借助外省小城的宗教习俗，描绘了俄国在向资本主义过渡时期形形色色的人物形象，并刻画了心地纯真善良、遭受社会歧视的小人物。

列宾还画了不少历史画，其中最著名的是《伊凡雷帝杀子》。在画中，列宾揭示了俄国 16 世纪的一位暴君，

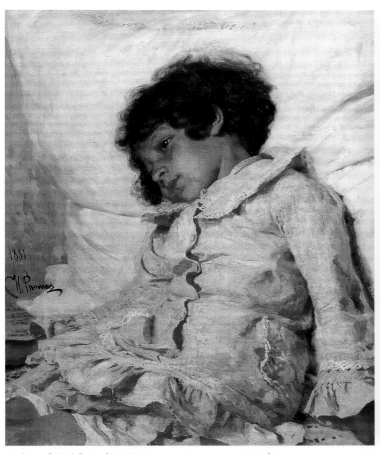

列宾　《娜佳》　布面油画　66cm×54cm　1881 年

米塞耶多夫　《巫医》　布面油画　41.5cm×36.5cm　1860 年

一个生性狐疑、性格怪癖的沙皇，在他一怒冲动之下，杀害了皇储后的那种恐怖和精神崩溃的状态，他那种近乎神经质的表情和复杂的内心变化，被列宾刻画得精妙入微。画家本人在回忆录中有这样一段叙述："早在 1882 年，我就产生了以伊凡四世的生活悲剧为题材创作一幅画的想法。我在莫斯科听了一次李姆斯基 - 柯萨科夫的音乐会，他的音乐三部曲——爱情、权力和复仇，使我激动不已。于是我产生了强烈的愿望，创作一幅可以与他的音乐相媲美的绘画。描写当代题材吗？那是还没有停止喷发的火山……只好到历史上去寻找现代的悲剧了……"列宾自己讲述了创作这幅画时的情景："一开始上画布，我就充满了灵感，笔触也流畅顺利……画到得意之处，禁不住快活得颤抖起来……"为了画面能真实地表现当时的环境，列宾在家中布置了一个"沙皇的寝宫"，并为伊凡雷帝制作了服装和特殊的衣袖；皇子的衣服是粉红色的，泛着银光；还有镶花的蓝裤子，翘尖的高统棉靴……画家米塞耶多夫为列宾作了伊凡雷帝的模特，青年作家迦尔洵作了皇子的模特。列宾在回忆创作这幅画的过程时说："那是高度紧

张的几个月，我就像着了魔似的画着。有时自己也十分恐惧……有一股力量驱使我作这幅画。"还有这样的记载：有一次列宾的女儿维拉在荡秋千，不小心从秋千上跌了下来，鼻子出了血。顿时一片慌乱，妈妈拿着水和毛巾跑过来，列宾却要她们等一等，他要观察鼻子里流出来的血，并记下了鼻血流淌的方向，他忘记了这是他的急需止血的女儿，他看到的是他画布上需要的东西。《伊凡雷帝杀子》展出于 1885 年的巡回画展，每个参观者几乎都对作品留下了震慑的印象。

列宾的另一幅历史画《查波罗什人写信给苏丹王》，以英雄的群像和乐观的色彩，表现出与《伊凡雷帝杀子》迥异的绘画风格。画面上描绘的是公元 17 世纪，一群勇敢、豪迈、热爱自由的查波罗什人在首领伊凡·谢尔各的召集下，围坐在桌边给土耳其苏丹王复信。他们用讽刺、嘲弄、尖刻的语言，回击土耳其人对他们的诱降，耻笑苏丹王的痴心妄想。人群中有人想起了一个恰到好处的措辞，引起了大家的赞赏和哄笑。整个画面被一片笑声笼罩。由于年龄、性格、经历、体质的不同，有的在哈哈大笑，有的在

苏里科夫　《缅希科夫在贝留佐夫》
布面油画　169cm×204cm　1881—1883 年

苏里科夫　《女贵族莫洛卓娃》　布面油画　304cm×587.5cm　1887 年

嘻嘻作笑，有的露出会心的微笑；在这笑的合奏中，伊凡·谢尔各含蓄地、胸有成竹地叼着烟斗，人群中唯一粗通文字的书记赶忙把那不可多得的妙语记下来。这场景充分显示了查波罗什人豪放的性格和平等的、兄弟般的相互关系。

为了搜集有关的历史资料和寻找乌克兰聚居的查波罗什人的后裔，列宾先后三次去乌克兰调查研究，丰富自己的印象，并修改构图。列宾以一个学者的认真态度，研究了查波罗什人的习俗、服装、发式、武器、用品。他画了成百张草图。如画中桌子上摆的那个带细颈的瓶子，就是考古学家从查波罗什人的墓穴中发掘出来的，这是他们在埋葬伙伴时，为了使死者在地狱中不寂寞，而故意安放的盛满烧酒的细颈瓶子。这幅画画了很多年，可是列宾仍觉得人物的形象不够丰满，在 1888 年夏天，他又去了库班，在这南俄草原上，哥萨克的形象丰富了他的画面。从他们那里得到很多资料，可以说是"满载而归"。

在创作历史画的同时，列宾以 19 世纪后期俄国民粹派反对沙皇专制的早期活动为题材，画了《拒绝忏悔》《意外的归来》《宣传者被捕》等，讴歌了俄国的革命者，使巡回画派的批判现实主义进入一个更深的层次。

列宾的肖像画十分卓越，他认为肖像画是"最有现实意义的绘画体裁"。他为同时代各个阶层的代表人物作了各种型的肖像，他的名作如《穆素尔斯基肖像》《托尔斯泰肖像》《斯塔索夫肖像》《特列恰可夫肖像》等，用笔自由，刻画深入，是俄罗斯肖像画艺术中很见功力的作品。列宾在 1902 年左右曾接受官方订件，为沙皇的国务会议

厅作一幅大型的群像画。此画在助手们的协助下完成，《伊格纳吉耶夫伯爵肖像》和《盖拉尔德和高列梅金肖像》，是列宾为国务会议中的重要人物绘制的肖像，显贵们的冷漠、庸碌，在画中有直率的表现。同时，在油画技法上，以大写意的笔触，挥洒自如的色块，超出了他以往作画的拘束感，油画色彩语言更加奔放，足见其油画功力已达到了炉火纯青的程度。

列宾用另一种笔调，为亲人和密切的友人画像，如《休息》（列宾的妻子）、《娜佳》（列宾的女儿）、《秋天的花束》（列宾的另一个女儿）等，她们被安置在日常生活中最自然的场合，流露了作者对画中人物亲切的感情。列宾常为这类肖像取一个与生活有关的画名，赋予肖像画以风俗画的特征。

在巡回画派的创作中，历史画原是比较薄弱的，因为历史题材处理，往往难于与现实生活关联。如何使历史画既能为广大群众所欣赏，又能与现实生活有所联系以体现巡回画派的美学原则。苏里科夫的历史画，在取材和创作思想上进行了探索，做出了突出贡献。

在 1871 年的第一次巡回画展上，盖依创作的《彼得大帝审问王子阿历克赛》，表现了俄国历史上一场尖锐的政治斗争的片段，揭示了改革与守旧两种对立观点的冲突。自从苏里科夫到莫斯科后，红场上的历史陈迹使他对彼得时代的政治风云产生了浓厚的兴趣，于是他在 1878 年着手起稿《近卫军临刑的早晨》，画面描绘的是彼得从国外赶回莫斯科镇压近卫军的场面。为这幅画，苏里科夫花了

苏里科夫 《带着白雪小镇》 布面油画 156cm×282cm 1891年

瓦斯捏佐夫 《十字路口的勇士》 布面油画 187cm×299cm 1882年

三年时间。他阅读了有关历史文献，在博物馆观看了实物资料。鉴于这一历史事件发生的地点在红场，因此画中用著名的华西里·伯拉仁诺教堂为背景，右侧是克里姆林的卫城，这些高大的历史建筑物，大大烘托了这幅作品的时代气氛。继《近卫军临刑的早晨》后，苏里科夫接着创作了《缅希科夫在贝留佐夫》。这是一幅在构思上与前一幅作品有密切联系的创作。前一幅描绘了彼得大帝事业的开端，后一幅描绘的则是彼得身后事业的衰落。缅希科夫是彼得大帝的宠臣，他曾协助彼得大帝巩固了俄国的政权和国家地位，在判处近卫军的事件中，起了积极的作用。但在彼得去世后不久，在安娜女皇和宫廷中德国人的阴谋策划下，缅希科夫和他的全家被流放到西伯利亚的小镇贝留佐夫。缅希科夫的悲剧，是彼得时代以后宫廷权力之争的缩影。

苏里科夫在这幅作品中对历史人物的心理描写，至精至微。他深入这个失意者的内心深处，刻画了他复杂而又微妙的精神世界。对缅希科夫形象的塑造，苏里科夫下了很大的功夫，从构图、色彩、人物安排到服饰和穿戴，无不进行精心的推敲。苏里科夫在另一巨作《女贵族莫洛卓娃》描绘莫洛卓娃被人从囚禁的修道院带到另一处审讯的场面。市民们拥挤在修道院门口，等待这位贵妇人的出现。莫洛卓娃坐在简陋的雪橇上，高举右手，并以两个手指示意自己信仰的坚决。她的动作，除了象征神学上的争论以外，其意义，还在于引起社会各阶层对分裂派的同情和对宗教改革的反抗。苏里科夫刻画了一个苦行者消瘦的、没有血色的清癯面颊和狂热，她眼中散发出令人可怕的光芒。她放弃了自己的财富，抛弃了贵族的显赫地位，走向自我

牺牲之路。在苏里科夫表现的这一形象中，人们似乎看到了俄国妇女倔强和勇于斗争的性格。

《攻陷雪城》是苏里科夫在故乡西伯利亚画成的一幅风俗画，也是他唯一的风俗画。冬天的积雪，节日里的民间游戏，古老的哥萨克服饰，唤起了他的创作欲望。

19世纪90年代中期前后，苏里科夫创作了三幅大型历史画：《叶尔马克征服西伯利亚》《苏沃洛夫越过阿尔卑斯山》《斯切潘·拉辛》。前两幅画的是俄国民族历史上家喻户晓的历史人物和历史事件，画幅的场面很大，主调鲜明，苏里科夫把在《近卫军临刑的早晨》中刻画的俄国人的顽强的性格特征再次赋予叶尔马克和苏沃洛夫的士兵。而《斯切潘·拉辛》则是苏里科夫花了相当精力，去塑造一位农民起义领袖的形象。拉辛在战斗中受了挫折，他瞪大眼睛，满腔积愤，遏制着怒火，在思考复仇的计划。在以后几年中，农民起义的历史题材常使苏里科夫激动，他开始起稿《布加乔夫》（18世纪的农民领袖）、《克拉斯诺雅尔斯克的暴动》，但这两幅画都没有最后完成。他后期创作的《公主参观女修道院》，已带有风俗画的特点。

苏里科夫画过一些肖像，画中人物大都是与创作有关的模特或自己的亲友，而且大多为故乡的哥萨克妇女，她们都是平凡的无名人物，因而画来比较随意、自由，画风质朴。在色彩与技法上，俄罗斯绘画界十分推崇苏里科夫，称他为"俄罗斯民族油画之父"。他善于用灰暗的色调，烘托出北方寒冷的俄罗斯，正如中国文人画所说的"墨分五色"。他在黑、白、灰、中寻求谐和，素色中显露出无穷的变化，如最大幅的《女贵族莫洛卓娃》《近卫兵临刑的早晨》《斯切潘·拉辛》等都有这样的特色。

与苏里科夫同岁，在巡回画派中占有特殊地位的画家瓦斯涅佐夫（1848—1926），自称为"带有幻想色彩的历史学家"。他笔下的英雄人物，是俄罗斯民间传说、史诗和民歌中的主人公。他的第一幅大型历史画《激战之后》取材于12世纪古俄罗斯文学名著《伊戈尔远征记》。鉴于这是一部史诗，瓦斯涅佐夫用充满诗意的画面，为在战争中牺牲的古代壮士穿上锦绣的战袍，他们似在草原上色彩缤纷的旖旎风光中沉睡。此后，瓦斯涅佐夫的古代勇士组画问世。这是一组富于传奇色彩的作品，其中包括《十字路口的勇士》《三勇士》等名作。三勇士——伊里亚、道布里尼和阿廖沙，是俄罗斯民间家喻户晓的人物，因此此画在民间广为流传。《三勇士》的印刷品在农村被当作门神贴在宅门上。

在创作勇士组画的同时，瓦斯涅佐夫还以民间故事为题材，画了《阿廖努什卡》《骑着灰狼的伊凡王子》等有神话色彩的作品，画中充满了对不幸者的同情，对光明的向往和对正义的歌颂。

瓦斯涅佐夫还为北方铁路管理局的会议室画过三幅装饰油画，这就是后来很有名的《飞毯》《斯拉夫人与斯基台人交战》《地下王国的三个公主》。这三幅作品富有传奇特色，是对俄国顿涅茨地下矿藏的暗示。画家用瑰丽的色彩、优美的情调，使画面具有非同寻常的装饰效果。

魏列夏庚（1842—1904）是一位特殊的历史画家，确切地说他是一位军事画家。他遵循巡回画派的创作原则，但他是当时画界罕见的没有加入巡回画派组织的画家。

魏列夏庚曾说："我想看一看各式各样的战争，并在画面上表达它们。"为此，他亲自到过俄土战争、巴尔干战争的前线，最后死于1904年的日俄战争中。在他留下的军事画中，他始终以一个战争目击者的身份，真实地描绘战争的情景。

魏列夏庚作于1871—1873年间的"土耳其斯坦组画"，包括一些精心绘制的反映中亚细亚的风俗画，如《出售幼年奴隶》《玩鸟的吉尔吉斯富人》《铁木儿之门》等。他的军事画名作《致命伤》《战争的祭礼》也在这个组画之内。

魏列夏庚的第二套组画是"巴尔干组画"，这是他目睹俄土战争之后创作的。组画朴素地记录了俄国军队的生活，描写了交战前后的实况，同时揭露了沙皇高级官吏的

魏列夏庚　《他们是胜利的》　布面油画　195.5cm×257cm　1872年

伊凡·伊凡诺维奇·希施金　《树林》
布面油画　105cm×153cm　1883年

腐败与无能。组画中的优秀作品有《什布卡——歇依诺夫》《在什布卡山隘口一切平安无事》。画家曾先后两次去印度（70年代中期和80年代初），他旅行的成果，集成了"印度组画"。组画中对印度人的生活习惯、自然景色和成绩作了详尽而生动的描绘。画家把印度的热带风光，如强烈的阳光、蔚蓝的天空，还有当地有名的建筑物，用他擅长的风俗画技巧作了独到的刻画，精细而典雅，画面有富丽堂皇的工艺装饰之美。这套组画中以《泰姬陵》《贾普尔的骑士》《两个伊斯兰教徒》等最为有名。

魏列夏庚最后创作的大型组画名为《1812年，拿破仑在俄国》。这套组画共20幅，叙述了1812年俄法战争的史迹。组画以连环画的表现方法，从拿破仑的入侵，俄国人民的反抗，法国军队的崩溃为主线，宣扬了俄国人民

艾瓦佐夫斯基 《波涛汹涌的大海》 布面油画 23cm×36cm 1844年

库茵芝 《白桦林》 布面油画 97cm×181cm 1879年

特别是俄国农民在反法战争中的功勋。魏列夏庚是一位忠于表现军事题材的历史画家，但在他的一生中所画的油画风景写生，特别是他旅行中亚、巴基斯坦、印度、菲律宾等地时对异国风情的掠影写真，也具有很高的审美价值。因而，在巡回画派中同样拥有杰出的风景画家群和足以自豪的风景画作品，其中魏列夏庚与其他俄罗斯画家的风景画在欧洲各大风景画派中独树一帜，成为一支足以和法国"巴比松画派"以及欧洲其他各国的现实主义风景画流派相媲美的劲旅。

萨符拉索夫（1830—1897）以《白嘴鸟飞来了》《村道》奠定了俄国风景画派的地位。这两幅画同具抒情风格，画的是自然界悄悄地转化带给人们心理和精神上的愉悦。画家以倾心的爱怜和纯朴的感受，分别描写了俄罗斯北方早春的变化和村边小道在大雨之后万物间的和谐与美。萨符拉索夫的这两幅画，标志着俄国风景画发展的新阶段。

在此之前，19世纪60年代的风景，大多作为风俗画的背景出现，主要描写农村的忧愁与苦难，70年代萨符拉索夫的风景画表现的已是宏伟壮丽的大自然和俄国乡土的富饶和人们对它的亲情；在艺术技巧上，也由较为单调而转入丰富，令人耳目一新。

还有，以风景画为擅长的画家希施金（1832—1898）一生为万树写照，探索森林中的秘密，是一位俄罗斯森林的歌手。他的作品以精细、深入以及善于发现和创造自然界的幽邃意境而引人入胜。他的名作大多描绘俄国的松树和橡树。他喜爱宏伟、豪放、粗犷的大森林，从他60年代的《砍伐森林》到70年代的《松树林》《森林深处》《麦田》，几乎都是对松树的描绘。他的《在平静的原野上》《三棵橡树》《橡树林》，描绘了橡树坚定、稳固、强大的相貌特征。

《松林的早晨》是一幅在民间流传很广的作品，希施金在画中欢畅地描绘了森林中大自然的盎然生机。雾气弥漫，阳光从树梢射入密林，观众如入清凉的密林中，呼吸着带雾的潮湿空气，闻着枯树上青苔的芳香，看着顽皮小黑熊嬉戏。

希施金在创作后期，画了不少冬天里的森林，具有代表性的有《在玛尔特菲娜女伯爵的森林里》，在高大茂密的林间深处，人们在感受寂静气氛的同时，似乎还得到某种哲理的思考。在他逝世的那年，他画了一幅取名《大松树林》（又译作《造船木材森林》）的作品，此画既写出了大自然的富有，同时又有很高的技巧。

艾伊瓦佐夫斯基（1817—1900）自小生长在海边，对大海有深厚的感情和丰富的知识，因此他画的海景有真实感，有磅礴的气势。他笔下的海景，不论是风平浪静，还是惊涛骇浪，不论是日出、日落、月夜、霓虹、风雨、雷电，无不具有内在的力度。他有丰富的想象力，也有写实的技巧，在海洋风景画领域独树一帜。他画于1850年的《九级浪》，是他一生中最成功的作品，在巨大的画面上，他用变化无穷的色彩，展示了海浪的惊险和壮美。

如果说希施金的作品像"大自然的肖像"那样细腻，伊凡诺维奇·库茵芝（1842—1910）的画，则以其装饰情调，而独立于众人之外。他爱画月光、夜色、晨曦、傍晚，是一位以浪漫主义的画笔来咏叹自然的风景画家。如《在

伊萨克·列维坦　《六月的一天》　布面油画　尺寸不详　1890 年

伊萨克·列维坦　《薄暮月初升》　布面油画　49cm×62cm　1899 年

凡拉姆岛上》《乌克兰的傍晚》《拉多加湖》，他以某种看似单一的色彩，表现景色的迷人风采。而在《白桦树丛》《北方》《雷雨之后》中，则描绘了自然界不同的风姿，画中的色彩和光影的变化，使普通的自然景色达到诗一般的境界。《第聂伯河上的月夜》的描绘手法更为浪漫，艺术效果强烈，列宾曾用"触动观众心灵的诗"这样的评语来赞美这幅作品。

19 世纪后期俄国风景画派中最后一位大师是列维坦（1861—1900）。这是一位兼有抒情和史诗品格的风景画大师，是一位对俄罗斯自然有独特的认识、深刻的理解，并善于揭示自然奥秘的艺术家。在他的早期作品《索柯尔尼基之秋》中，还能看到萨符拉索夫那种偏重叙事的痕迹，但已经显示出列维坦用抒情的笔调，再现自然的才华。他善于抓住自然形象中与人们思想感情有联系的部分，表达自然界内在的情绪。

列维坦在 1888 年左右创作的伏尔加河组画已充分表现了自己的创作风貌。组画中的《傍晚》《白桦丛》《雨后》《黄昏，金色的普寥斯》等，画出了伏尔加河岸明净的美，传达了伏尔加河流域雄伟、开阔的乡土气息。

而在《深渊旁》《符拉季米尔路》《晚钟》《墓地上空》中，似乎没有画家在伏尔加河组画那种对自然景色的赞美，而是更注意表达一种与 90 年代沙皇民族主义统治下进步知识分子的沉闷心情相关的情绪。我们可以看到《符拉季米尔路》的压抑，《深渊旁》的民间传奇悲剧，《晚钟》

中人们在古老宗教中寻求的感情寄托，列维坦又在两年以后的《墓地上空》一画中加以综合的表现。这幅画集中地体现了他的创作意图：严峻、宽广、富饶的俄罗斯，贫困、受难的俄国人民。列维坦是生长在俄国的犹太人，父母早亡，自童年起就过着极度贫困的生活，90 年代初沙皇对犹太人的迫害，使列维坦内心十分痛苦。他在给友人的信中写道："……我现在的精神面貌和内在的一切，都包含在这一画中了。"《墓地上空》的画面，表达了雷雨将临，狂风吹折树梢的时刻，严峻的天色，宽广的河湾，正处在极大的变化中。在荒僻的山冈上，是一座被人们遗忘的小教堂和寂静的墓地。一切似乎正孕育暴风雨的来到。画家在构图处理上的大胆和才智，使画面更具博大恢宏之气势。

列维坦在最后五年中，画了一系列有愉悦、欢乐情绪的风景。和他的挚友、作家契诃夫一样，感受到这一阶段社会进步势力的活跃，情绪有所变化，他们的作品中自然流露出对生活的信心和爱。1895 年，列维坦画了《伏尔加河上的清风》《三月》《金色的秋天》三幅出色的风景画。伏尔加河上绚丽的夏天，三月艳阳天里暖和的阳光，金色秋天里诱人的白桦和宝石般透明的溪水，都流露出画家内心的激动之情。在《春天·大水》《黄昏·月亮》《农村中的月夜》《黄昏里的草垛》中，列维坦的艺术技巧体现得更加完善。在他逝世前不久完成的《湖》，对自然形象进行了高度概括，造型手段凝练，可以作为他对俄罗斯大自然多方面的探索和总结。他在俄罗斯现实主义传统的

卡萨特金　《拣煤渣》　布面油画　80.3cm×107cm　1894 年

阿尔希波夫　《一个穿红裙子的农民》
布面油画　125cm×100cm　1922 年

基础上，吸收了西方包括印象派绘画的技巧，进行了艺术上的革新和创造，使俄罗斯风景画派进入一个更高的文化艺术层次。

　　巡回画派在经历了七八十年代的盛势以后，一些中坚力量纷纷转入经过改革的皇家美术学院任教。在这一时期中，沿着巡回画派的创作方针，并在艺术上有所成就的，要推卡萨特金、阿尔希波夫和谢·伊凡诺夫。

　　卡萨特金（1859—1930）的三幅新作——《矿工，换班》《女矿工》《拣煤渣》，参加了 1895 年的巡回展。这是一套反映矿工生活的组画，分别描绘了俄国矿工的非人生活和苦难。但在《女矿工》中，他成功地刻画了一位乐观、豪放、开朗的女工形象——这是新一代的劳动妇女。卡萨特金全新的题材和表现方法，为巡回画派一向所重视的艺术的社会意义，开拓了新的视角。

　　在 19 世纪最后几年中，卡萨特金创作了《在法庭的过道里》《谁？》《女犯人会见亲人》等富有戏剧性的风俗画，反映了在动荡年代里各种社会问题引发的矛盾。1905 年俄国无产阶级第一次革命年代，卡萨特金画了具有历史文献价值的《女工包围工厂》《搜捕之后》《牺牲者》《战斗员》等作品。

　　阿尔希波夫（1862—1930）以其对新鲜视觉的印象

和色彩的追求，而被称为俄罗斯的印象派。在《在奥卡河上》，画家画了一群坐着敞篷船航行在奥卡河上的农民，画家把他们巧妙地安排在充满阳光的日子里、散发着乡土气息的自然环境中。另一幅《归途》，仍以农村景色和农民生活为题材，在对色彩和光感的表现上，与前一幅作品有着相同的追求。阿尔希波夫的《洗衣妇》一画，采用了巡回画派常用的批判性题材，着意刻画了沉重的体力劳动对妇女的折磨。《洗衣妇》共有两幅原作（一幅藏于特列恰可夫画廊，另一幅藏于俄罗斯博物馆），画面的人物构图和设色大同小异，画面上迷漫的雾气，富于表现力的银灰色调，予人深刻的印象。

　　比卡萨特金和阿尔希波夫创作视野较宽的是谢·伊凡诺夫（1864—1910），他在 19 世纪末期创作了三套有名的组画："移民组画"——描写被迫迁移的俄国农民的悲惨结局；"革命风暴组画"——1905 年沙皇军队镇压革命的真实记录；"历史组画"——描写俄国 16 世纪和 17 世纪时代的生活和习俗。在三套组画中都有知名的作品，如第一套组画中的《移民之死》，第二套组画中的《射击》，第三套组画中的《16 世纪的沙皇》《外国人来了》等。它们可以说是巡回画派后期的代表作，尤其是他"历史组画"中的一些作品，用戏谑的艺术语言，构图上的出

谢洛夫 《伊达·鲁宾斯坦》
布面油画 147cm×233cm 1910 年

谢洛夫 《海莉埃塔·吉尔什曼》 布面油画 140cm×140cm 1907 年　　　　弗鲁贝尔 《天魔》 布面油画 114cm×211cm 1890 年

其不意，赋予画面幽默和讽刺的意味，色彩鲜明，富有装饰趣味。

19 世纪末 20 世纪初，俄国文艺界再现繁荣局面，这个现象是与巨匠们如契诃夫、高尔基、柴可夫斯基、夏利亚宾、叶尔玛洛娃、斯丹尼斯拉夫斯基、谢洛夫、弗鲁贝尔等的创作活动直接有关。

谢洛夫的成名之作是《少女与桃》和《阳光下的少女》。这两幅画虽是具体人物的肖像画，但表现的都是自然和人类的青春主题，也显示了谢洛夫卓越的表现技巧。

谢洛夫画对象始终抱着严肃的、客观的态度。如《大公爵伯维尔 - 亚历山大洛维奇的肖像》，公爵的外貌远不如身旁的那匹马精神；对一些宫廷的社会上显赫人物的肖像，如《巴特金娜肖像》《尤苏波娃肖像》《波兹特尼亚科夫肖像》《克拉西尔希科娃肖像》等，突出他们的故作多情和矫揉造作，或强调他们戴贵重饰物而内心空虚的种种特点。《阿尔洛娃肖像》是一幅技法上非常独到的作品，画中谢洛夫惟妙惟肖地刻画了这位贵妇人外貌上的主要特征，她的容貌、身材、穿戴以至环境，几乎每一个细部都非常美，但这些美丽的细部集中一起却又并不美。这位贵族妇女在现实生活中有名的冷酷，得到了生动的表现。

谢洛夫在绘制画家亲近和尊重的人物肖像时，则力求表达对象性格中高尚、美好的品质。如他的《科罗温肖像》《列维坦肖像》《吉尔斯曼娜肖像》《阿基莫娃肖像》《高尔基肖像》《莫洛卓夫矢肖像》等，画中人物的肖像如《巴特金娜肖像》《尤苏波娃肖像》《波兹特尼亚科夫肖像》《克拉西尔希科娃肖像》等，画中人物都是潇洒而富有才华，或是可亲而敦厚，或是具有坚强的意志力。如《叶尔玛洛娃肖像》，画家在狭长的画面上，叶尔玛洛娃站在休息室的大厅里，黑色的长礼服，灰色的墙面，朴素的色彩搭配，突出了这位艺术家的内在气质。

1910 年，谢洛夫在巴黎观看由佳吉列夫率领的俄国芭蕾舞剧团的演出，俄国女演员伊达·鲁宾施坦领衔主舞《埃及之夜》，她出色而大胆的现代表演，在法国十分轰动，谢洛夫当时画了一幅未卸装的《伊达·鲁宾施坦》，谢洛夫以单线平涂的技法，夸张而简约的线条，画下了伊达·鲁宾施坦的半裸肖像，这在谢洛夫的绘画中极少见，

科罗温 《丁香》 布面油画 120cm×87cm 1915 年

涅斯捷罗夫 《哲学家：谢尔盖布尔加科夫和帕维尔弗洛尔的肖像》
布面油画 123cm×125cm 1917 年

从中可以看到他对现代画风和形式感探索的兴趣。这幅画在俄国画派中曾有不同看法，但未引起太大的波澜。

和谢洛夫同时的弗鲁贝尔，同属于在巡回画派熏陶和影响下成长起来的年轻一代，但他们已不满足巡回画派的成就，而对艺术形式探索则有更大的兴趣。他们的创作从一个侧面反映了在新的历史条件下俄国青年一代画家的思考与追求。他创作的油画《坐着的天魔》《西班牙》《女卜卦者》《音乐女神》《马蒙托夫肖像》《莎贝拉肖像》等。莱蒙托夫的诗作《天魔》中的形象，常使弗鲁贝尔激动。1890 年，他曾画过《坐着的天魔》，画面上是一个精神空虚、无精打采的男子形象，神态中流露出孤独者的悲哀。从 1891 年起，他悉心为莱蒙托夫的《天魔》作插图，他用水彩画绘制了《天魔的肖像》《达玛拉的舞蹈》《会见》《棺材中的达玛拉》等一组具有高水平的艺术作品。从此《天魔》与弗鲁贝尔有了不解之缘。1899 年，他用油画画了《飞翔的天魔》，这是一幅与他九年前的《坐着的天魔》完全不同的画。前者描写了夕阳西沉时美丽的黄昏，世界上美好的事物对天魔还有吸引力，而这幅画，阴暗、恐怖、色彩与构图都显得混乱，弗鲁贝尔由于心绪上

的不宁，没有把这幅画画完。1902 年，他又以天魔为题，创作了《被翻倒的天魔》，描绘了天魔悲剧性的毁灭。弗鲁贝尔的"天魔"形象，是他当时内心苦闷的写照。他的妻子、歌剧女演员莎贝拉在 1901 年给友人的信中写道："他的天魔不是一般的，不是莱蒙托夫的，而像是当代尼采学说的信徒。"从这封信中可以窥见弗鲁贝尔的思想状态，他显然受到当时对欧洲思想界和文艺界有巨大冲击的尼采哲学思潮的影响，把宇宙、社会、文明和人类都当作敌对的、盲目的力量；他蔑视有产者虚伪的道德，认为理性的过分发达促使了现代文明的衰退，因此他对现实产生了极度的悲观情绪。尼采哲学所引起的社会思潮，在欧洲文艺中促使了象征主义的出现。弗鲁贝尔的艺术，正是反映了世纪末俄国社会人们的心理状态和思想感情。沉闷压抑的时代产生了沉闷压抑的弗鲁贝尔和他的艺术。

1899—1900 年，弗鲁贝尔曾创作过四幅杰作，即《丁香》《入夜》《潘》《天鹅公主》。在这四幅作品中，弗鲁贝尔对夜色、月光、黎明等色彩的运用，尤其是意境的创造，达到了很高的境界，他的朋友和同行瓦斯涅佐夫曾赞叹说："弗鲁贝尔用的是真正神话的色彩。"

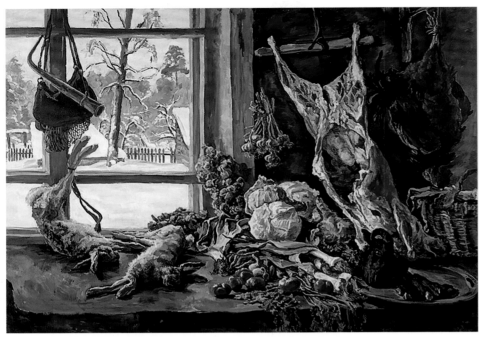

彼得·康恰洛夫斯基 《窗边的肉、野味与蔬菜》 布面油画 186cm×261cm 1937年

涅斯捷罗夫 《雕塑家薇拉·莫西娜肖像》
布面油画 尺寸不详 1940年

与谢洛夫、弗鲁贝尔同时代的，还有两位卓越的画家，他们是科罗温和涅斯捷罗夫。

科罗温的《北方的村歌》是一幅充满诗意的画，几个穿着俄罗斯民间服饰的姑娘，在村童笛子的伴奏下，在野花盛开的山坡上唱着古老的民歌，突出地表达了北方夏季深沉的美。另一幅作品《在凉台旁》画的是正在凉台旁向外观看街景的两个西班牙妇女，这是一幅风俗画和肖像画相结合的作品。类似的题材，还有《纸灯笼》，此画的色彩和构图极富装饰趣味。90年代以后，科罗温曾与谢洛夫一起画过题材相同的《冬》《小桥》等风景写生，这阶段他画的静物，如《玫瑰和紫罗兰》等，具有较高的表现技巧。

在科罗温的肖像画中，较有名的有《夏利亚宾肖像》《留茜·柳芭托维奇》《哈里斯特卡肖像》等。在后两幅为女演员所作的肖像中，科罗温用了他擅长的、与众不同的紫色和浓绿，在视觉和心理上给人以美好的感受。

科罗温的舞台美术设计成就卓著，他为《天鹅湖》《萨特阔》等所作的布景，绚丽多彩，场面宏伟，使俄国的芭蕾舞和歌剧在欧洲具有很大的影响。他后期在国外的作品，追求草图式的未完成感或色彩的新鲜感，与俄罗斯的传统绘画已大相径庭。

涅斯捷罗夫创作的《少年服尔法罗密侬的幻觉》《森林中》《削发仪式》等，充满了宗教和神学的内容，流露的是一种消极、空虚、低沉的基调，反映了世纪末俄国社会的沉闷气氛和知识分子的苦恼心情，作为画面景色的一草一木，也无不蕴含着一种哀愁和伤感情绪。

"十月革命"发生，画家们曾以极大的热情去拥抱新政权，不少人进入政府，参与艺术和文物事业的管理事务。几年之后，一个接连一个迁居国外。他们想去寻找创作的自由天地，可是，能如愿的少而又少，被誉为"俄罗斯印象派画家"和"色彩大师"的康·科罗温到巴黎的时候，那里的"印象派"已成明日黄花，盛行的是现代派，他的作品不被看好，他只能靠写回忆录的稿费过日子。费·马利亚温在布鲁塞尔为人画像时，赶上德军攻入、被疑为间谍看押，释放以后，全靠两条腿走回法国南部的尼斯家中，由于惊吓和劳累，不久就去世了，女儿无钱，丧事草草。生前，他与命运相同的男高音沙里亚宾对坐，马利亚温感慨地说，"离开祖国，没有艺术"，两人都有离乡去国之痛。尼·费申在美国，主要以画肖像订货为生，很难从事创作，这已经够他痛苦的了，偏又身染肺病，妻子离去。费申说，离开故乡，"犯了一个大错误！"熊秉明曾给吴冠中讲过一个他亲眼见到的景象，映衬出俄罗斯艺术家独处异乡的痛苦。他说："三个寓居巴黎的俄国人，他们定期到一个咖啡店相聚，围着桌子坐下后，便先打开一包俄

普拉斯托夫 《拖拉机手的晚餐》
布面油画 200cm×167cm 1951 年

约干松 《审问共产党员》 布面油画 211cm×279cm 1933 年

国的黑土，看着黑土喝那黑色的咖啡。"夏加尔本人也说过，"在远方，在精神上，我始终与祖国、与自己亲爱的祖先生活在一起""我像祖国的一棵树，悬挂在空中，可我总是在成长，……不管说什么，大画家，或不是大画家，都无关紧要，我是忠于维贴布斯克父老的"。

《艺术世界》存在于 1898—1924 年间，是寿命最长的美术刊物。它提倡"为艺术而艺术""自由的艺术"。他们不像"巡回展览画派"的一些画家，专攻风景、肖像或历史题材画，而是兼从事舞台美术、插图、素描创作，乃至研究考古、哲学等，不但爱油画，而且爱其他。他们把俄罗斯的芭蕾舞、舞台美术带到欧洲、带到巴黎。西班牙画家毕加索也曾随团工作，他的职责是画布景。社团内部是松散的，画家的观点不尽相同，有的人参加进来，只是图个展览的方便；就是社团自己的基本成员也常去参加其他社团的美展。"为艺术而艺术""自由的艺术"的口号喊得很响，可仔细品味，不少画家的作品，与现实主义美术还是皮肉相连，有着割不断的联系；加之西方艺术的元素与本民族文化传统，在他们笔下交融自然，使得他们的作品变得更加多元化，人们乐于欣赏和接受。

"蓝玫瑰"出现于 1907 年，是一个短命的社团。它的特点是追求理想美，对高加索、亚美尼亚，以及古老东方——埃及、土耳其、伊朗——的艺术表示特别的热情和关注。他们也向往到印度、中国和日本去，但没有人如愿成行，它的代表画家帕·库兹涅佐夫和马·萨里扬的作品里，都有东方艺术韵味，颇有一批年轻人热烈追捧，很受他们的影响。

"红方块王子"，也被称为"俄罗斯的塞尚派"，存在于 1910—1916 年。它的成员受后印象派塞尚、野兽派和立体派的影响，同时，他们也倾心于俄罗斯民间木版画和玩具艺术。苏里科夫的女婿彼·贡恰洛夫斯基为其代表人物，在他的作品中，西方艺术的影响与俄罗斯民族气质相辅相成，两者交织在一起。

"驴尾巴"社团，包含"至上主义""构成主义""光辐射主义"的拥护者、追随者。他们之间的风格、特点截然不同，但统统号称为先锋派美术。他们在抽象艺术方面的探索，不仅直接影响到 20 世纪初俄罗斯，还影响到世界其他国家，瓦·康定斯基被称为"抽象艺术之父"，多少西方崇拜者向他顶礼膜拜。他开创了一种抽象艺术的自由表现形式，根据"内在需要"，内在情感，创作出了一种冲动式的作品，史称"热抽象作品"。另一位至上主义者卡·马列维奇，搞的是几何抽象，表现"一种精神上的幻象"。他的几何抽象作品，对 20 世纪美术、建筑和设计艺术颇有影响。

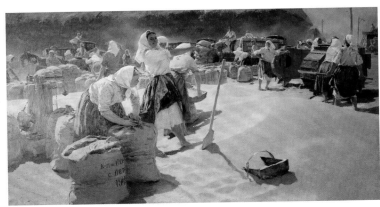

雅勃隆斯卡娅　《粮食》　布面油画　210cm×370cm　1949年

梅尔尼科夫　《波罗的海海军誓言》
布面油画　221cm×527cm　1946年

进入苏联时代的画坛，初期是一个多元的结构，画家们在创作上各行其愿，也能各显其所。而画家本人，包括至上主义、立体未来派、象征主义、构成主义、新原始主义的成员，都认为自己是最富有表现力的无产阶级意识形态的代表者。他们与新政权之间，不仅没有隔阂，说是亲密无间好像更为准确。1921年2月5日，列宁到莫斯科高等工艺美术学院与青年学生座谈。他问学生们："你们在学校里做什么呢？一定是在跟未来派作斗争吧？"学生们一致回答说："不，弗拉基米尔·伊里奇，我们都是未来派。"列宁本人不接受现代派艺术，他对情况估计不足，但他不强求于人。他肯定"先锋派"可取的地方，如绘画"应从博物馆走到大街上"，去动员群众参加革命；他也明确地指出，把俄国古典文学看成"旧制度的遗产"是不对的。他告诉青年，"整整一代革命者都是从涅克拉索夫的作品中得到鼓舞的"。列宁的态度，代表了当时的政策，与后来相比，是相当宽松的。

苏联时期，七十多年间的画坛，走过的是一条从多元到一统，又复多元的路。油画也是这样。"十月革命"之后，原有的那些社团继续活动，新的流派、新的社团，还在不断产生。1920年的"新艺术的奠基人"，1921年的"新油画家协会"，1922年的俄罗斯革命美术家协会，1924年的"四种艺术社"陆续登台。这个时期，大家都以主人翁的感觉和身份，关注苏联的美术向何处去，争论激烈，莫衷一是。

1932年4月23日，苏共中央作出《改组文学艺术团体的决议》。美术界的呼应灵敏迅速，决定解散所有美术社团，成立统一的美术家创作协会，到1934年第一次全苏作家代表大会上，又确立了"社会主义现实主义创作方法"。从此，美术界也以此作为创作依据。总的说来，苏联画坛还是一个"个人创造性和个人爱好的广阔天地"。这个时期，谢·格拉西莫夫的《西伯利亚游击队员宣誓》（1933年）、鲍·约干松的《在旧时的乌拉尔工厂里》（1937年），以及亚·萨莫赫瓦洛夫的《建设地铁的姑娘》（1937年）、米·涅斯捷罗夫的《薇拉·穆希娜肖像》（1940年），都是各具特色的佳作。

1941年6月，德军入侵，卫国战争爆发，全民的爱国热情空前高涨。在"一切为了前线""一切为了胜利"的口号下，美术家们一手拿枪，一手画画，配合前线的战斗。美术作品起到鼓舞士气的作用。阿·普拉斯托夫的《德国飞机刚刚过去》、塔·加波年科的《德寇被驱逐之后》等战争时期脍炙人口的作品——歌颂爱国英雄主义佳作不断涌现。

20世纪50年代中期，苏联的文艺政策随着政治上的松动而比较开放。美术界长久以来回避的问题，例如如何评价印象派和西方现当代诸流派，如何界定现实主义，如何理解社会主义现实主义创作方法等问题，陆续被提了出来。这时冬宫博物馆等艺术机构，也将西方现当代西方诸流派的艺术对外开放，向观众展示。新思潮冲击了原有艺术大一统的"神圣的光圈"。在美术创作中，有几位画家，走在变革的前面。他们当时虽已不年轻，但创作才华在此时得到了发挥，其中一位是杰伊涅卡（1899—1969），这是一位在30年代就已崭露头角的画家，他的《彼得格勒防线》《母亲》及一系列以体育运动为题材的作品，以画面的宏伟感和艺术形式规律的不倦探索而别具一格。他在50年代所作的《拖拉机手》《挤牛奶女工》《海边·渔妇》以普通劳动者为题材，形式上具有大型壁画的风格。他的画风，对后来青年一代有较大的影响。

谢·格拉西莫夫（1885—1964）的创作盛期为20世纪30年代，他在文学作品插图、肖像画、风景画方面都有杰出的创造。他画于1937年的《集体农庄的节日》，在外光的表达、人物形象的选择和绘画的肌理效果等方面都有突破。20世纪50年代，他的风景组画描绘了他故乡平凡的景色，画风纯朴，清新而抒情。他对俄罗斯乡土美的挖掘，给20世纪50年代以后的画家有益的启示。

普拉斯托夫（1893—1972）是一位真正与农民和农村相依的画家，他未受时尚的左右，潜心描绘农民和农村的景色。他的《拖拉机手的晚餐》《春》《水源》等，在创作上开俄罗斯乡土写实画风之先。

20世纪50年代，苏联画坛对推进新风格起了重要作用的，有彼缅诺夫、尼斯基、崔可夫、科林等人。这几位画家，或以充满现代生活气息的画面，或以描写大自然的壮丽和新兴的科技成果，或以边区少数民族的生活风情，或以色彩的力度和人物形象揭示的深邃而促进了新风格的形成。

曾经在20世纪50年代担任全苏美协主席和美术院院长的约干松，在苏联绘画变革中起过重要作用。早在30年代，他的革命历史画《审问共产党员》和《在旧时的乌拉尔工厂》名噪画坛。他的作品，内容和形式统一，不论大画小画，都有真切的情意。

在20世纪50年代登上画坛的一些青年画家共同点是：经历过卫国战争的洗礼，受过传统的熏陶，在学院学习时受过严格的基础训练，思想比较开放，他们既研究苏联绘画传统，又关注西方现代艺术创作进程，使苏联艺术呈现了多样化的面貌。

雅勃隆斯卡娅因创作《粮食》和《春》获得国家文艺大奖而名扬世界。20世纪60年代初，她的阿尔巴尼亚和外喀尔巴阡山之行，形成了她创作的新风格。《年轻的母亲》《陶工》，以及稍后的《订婚》《天鹅》《纸花》等，充满了乌克兰民间艺术的风格，装饰性极强。她潜心挖掘那些蕴藏在人民生活和心灵中具有永恒价值的审美情趣。人们称她为"装饰风格"的代表。但不久以后，她又画了《青春》和《无名高地》，画中她没有描绘具体的细节和直接的印象，而以深沉含蓄的艺术手法提出了人生、土地、战争伤痕等一系列具有哲学内涵的思考。

特卡乔夫兄弟　《雪水，多暖啊！》　布面油画　96cm×122cm　1960年

科尔日夫　《艺术家》　布面油画　159cm×195cm　1960年

20世纪70年代，雅勃隆斯卡娅访问了意大利，根据印象所得，她画了一组作品，其中有一幅叫《黄昏·古老的佛罗伦萨》最引人注目。画中背向观众坐在窗口的妇女就是画家自己。通过敞开的窗口可以看到这座古城的建筑。画面的气氛是宁静的。雅勃隆斯卡娅在画中采用了文艺复兴时期简练、概括、和谐的手法。她创造了一种特别的涂绘色彩的新技术，用黏滞的、蜿蜒曲折的色块，创造的生动肌理效果。

和雅勃隆斯卡娅一样，梅尔尼科夫（1919—）也是一位不倦地寻找新的艺术表现的画家，他创作的《觉醒》以丰富的色彩对比，画下了在世界青年联欢节中一个动人的场面。在这幅画中，他运用大型壁画的手法来绘制架上绘画，具有不同一般的装饰艺术效果。自此，梅尔尼科夫为

维克多·伊凡诺夫　《照镜的裸妇》　　　　萨拉霍夫　《作曲家卡拉·卡拉耶夫》　布面油画　83cm×140cm　1960 年
布面油画　77cm×57cm　1982 年

地铁及其他公共场所设计了壁画、镶嵌画及舞台衬幕等，进一步探索大型装饰画的艺术语言。

20 世纪六七十年代，梅尔尼科夫以"青春和生命"为主题，画了《母与子》《姐妹们》《夏天·在乡间别墅》等充满欢乐、生命、和谐的作品。这些画中没有情节性的描写，但画面的形式感具有特殊的意义，线和色块单纯而有强烈的节奏。他把传统写实绘画的长处，与具有概括、集中特点的壁画表现方法融合在一起，创造了一种全新的风格。

20 世纪 70 年代后期，梅尔尼科夫的"反法西斯三联画"《马德里的一场斗牛》《科尔多瓦的十字架》《加西亚·洛尔卡之死》问世，这是他在 1970 年西班牙之行中得到的创作灵感。画中他以寓意的手法，揭示了法西斯的残忍，表现了西班牙人民的希望、信念、苦难和不可摧毁的精神力量。他成功地处理了写实与写意的关系，巧妙地运用了色彩、线条、体积感、空间感等造型因素，创造了有时代特点的杰作。他的名作《告别》（为纪念对德战争 30 周年而作），画中表现母与子深沉而悲壮的告别场面，英雄主义与悲痛复杂的感情描绘。梅尔尼科夫画过不少以自己的亲人为模特的肖像，这类作品画得潇洒、轻松，从形象、环境到色彩，表现出一位抒情画家的本色。

特卡乔夫兄弟（哥哥谢尔盖，弟弟阿历克赛）的《孩子们》《乡间土路》《母亲英雄》《九月·收白菜》等作品，生活气息浓郁，尤其注意揭示农村妇女心灵深处的美。从 60 年代至 70 年代，特卡乔夫兄弟把注意力转向国内战争和卫国战争时期的历史，代表作有《战斗的间隙》《为了土地，为了自由》《共和国的面包》《加入集体农庄》等。这些作品在人物形象的刻画上，在时代和环境气氛的渲染方面，可以看到两位艺术家深厚的功力。20 世纪 70 年代后期至 80 年代，他们又转向他们熟悉的现代农村，画了《婚礼》《雪水·多暖啊！》《女作业组长》《六月时节》等作品。

科尔日夫（1925—）是 20 世纪 60 年代在艺术创作中表现悲剧意识和悲壮情绪，在严峻气氛中表现普通劳动者的面貌和内心世界。他画的三联画《共产党人》（包括《国际歌》《举起红旗》《荷马·工人画室》）表现了战争年代普通人民遭受的苦难和无私奉献。他塑造的形象追求悲剧性，贯穿其中的常有哲理的思考，与内容十分协调的是色彩深沉有力，造型结实，有丰富的肌理效果，画风粗犷、朴实，有一种力度很强的"笨拙美"。

维克多·伊凡诺夫（1924—）是严肃写实画风近期的代表人物。他的农村风俗画、风景画、肖像画都极有特色。他从俄罗斯圣像画中吸收营养，巧妙地运用块面的转折和明暗变化塑造人物形象，绘画语言深沉而有韵味。他的作品《午餐》《和女儿在一起的肖像》在苏联画坛颇受好评。他的《劳工群像》《母女的晚餐》《照镜的裸妇》《月光》等作品，使人耳目一新。

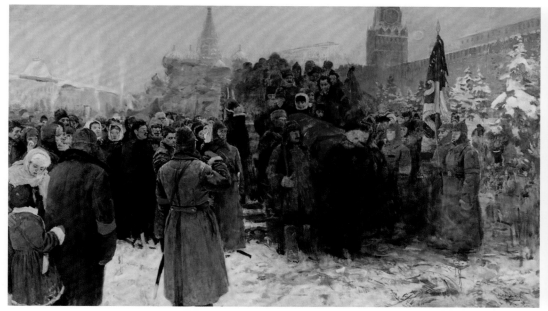

马克西莫夫　《列宁的葬礼》　布面油画　198cm×339cm　1949年

德米特利·日林斯基　《月季花》
布面油画　53.3cm×32.6cm　2005年

　　萨拉霍夫（1928—）是在莫斯科工作的阿塞拜疆画家。他原是苏联美术家协会书记处书记，现在是"对外交流协会"主席。他长期受杰依涅卡的影响，20世纪60年代他的《作曲家卡拉·卡拉耶夫》令人刮目相看，并进入苏联主流画家群。萨拉霍夫的造型手法以"冷""板"为特色，喜用直线条和对比色，色调偏冷，人物形象也较严峻，所以也被称为"严肃风格"的代表人物之一。他的作品在构思上注意自己独特的视角，追求强烈的视觉效果，笔触粗犷而肯定，加上运用沉着的色彩，显示出一种难得的气势。

　　在中国任教过的马克西莫夫不仅是位很有特色的创作家，而且是位杰出的教育家。阿·特卡乔夫和萨拉霍夫都曾经是他在莫斯科苏里科夫美术学院任教时的学生。他在1955—1957年在中国主持油画研究班，显示了他卓越的教学才能。马克西莫夫在肖像画、风景画和历史画创作上均有造诣，《拖拉机手》是他的代表作。他的鸿篇巨制《列宁的葬礼》，虽未最后完成，但展现了他对大型绘画的追求。

　　与此同时，莫斯科还出现了一批富有创新精神、勇于探索的艺术家，他们顺应时势，弃旧创新，大胆地走上了改革的道路。具有新思维、新观点、新风格的画家，逐渐形成流派，其中影响较大的是"严格的现实主义""严肃风格"和"新古典主义"（又称"回归派"）等。

　　人们对这些年轻画家的活动、创作和试验，一度褒贬不一。其实，他们都在以责任感、严肃态度，去面对画坛

上浮夸、华丽、虚饰的不良风气，是"严格的现实主义"画家。他们强调以平民百姓的日常生活为其创作的主旋律，描绘普通人的精神风貌和习俗，反对矫饰和美化风。

　　"严肃风格"派的画家，也是以矫饰风为其对立面。他们的作品"同风行一时的谄媚、华丽、空洞、浮夸的作品针锋相对"，对生活持刚直、严肃的态度是画家们当时创作的倾向。埃·伊特涅尔（作有《大地的主人》，1960年）、尼·安德罗波夫和维·波普科夫（作有《归来》，1972年）为其代表人物。

　　"回归派"出现于20世纪70年代，德·日林斯基、塔·纳扎良科等画家们在现代的创作中，采用既往的造型方法，他们对"既往的艺术形式做某些改变，使它具有同现代艺术相对立的、论争的性质，或是运用让人回想起往日艺术高尚情趣的恰当形式，表达作者的思想"。在这里所说的"既往的造型方法""往日艺术"，指的是早期文艺复兴艺术和俄罗斯民间艺术。"回归"，一时成为时尚，连老画家雅勃隆斯卡娅也曾起而效仿。

　　苏联美术"解冻"之后，多种风格、多种流派的作品，都有一席之地，艺术创作出现了多元化的局面。1991年，苏联作为一个国家解体之后，现实主义绘画依然为多数画家所珍重、所继承、所乐用。当代的俄罗斯美术园地，各种流派、各种风格，同时并存，但可以确切无疑地说，占主流地位的仍然是现实主义绘画。

第五节 20世纪的油画色彩与技法

一、纳比派艺术

1888年保尔·赛露西亚（Paul Serusier，1865—1927）从布列塔尼回来时，带回了一幅在高更指导下，用强烈的色点画的安蒂里尔·居莉安风景画，给他的朋友们看。开始大家并未看好，在画家介绍了高更的色彩理论之后，大家逐渐被这幅画吸引，并开始实践这种色彩理论，且自诩"纳比派"（希伯来语的意思是"先知先觉"）。纳比派画家由朱利安学院的学生——莫里克·丹尼斯、爱德华·维亚尔、皮埃尔·博纳尔组成。纳比派画家沿着高更、塞尚、劳特莱克等印象派之后的画家的理论与方法，进行一系列的绘画实践。他们对高更的那种单纯而又充满激情色彩、狂放不羁的画风和洋溢着原始部族野趣的绘画样式特别赞赏，由此产生了以流畅的线条来描绘形象，从而摆脱了传统立体造型的形式取向，其中的立体感，是依靠画中大小不等色块的合理有序的组合，来暗示其存在的立体感和空间深度的幻觉。

莫里克·丹尼斯（Maurice Denis，1870—1943）在年轻时画了一些变形的造型和平涂色块，其形式与高更的风格极为相似，以后的作品，又受到普桑和安吉利科明暗画法的影响。他画的日常生活场景和宗教神话故事中的人、物、景的形态，一点也不写实，却对传统手法，经过提炼和折中的形式处理，更合乎现代倾向，丹尼斯认为："艺术作品是艺术家把自然综合为个人的美学隐喻和符号，从而获得的最终产物是视觉表达。"所以，他的绘画是他精神状态的准确反映，而这种精神状态，又逐步地引导他几乎专一地献身于宗教艺术。他为教堂作装饰壁画，如画于1894年的《墓碑旁的神圣妇女》，以宁静、平和的造型及明亮的色彩组合，在这里，蓝色和玫瑰色的柔美、和谐，使人感到他的画具有罕见的肃穆和出奇的光彩。丹尼斯对绘画曾下过这样的定义："记住，一幅画，在成为一匹战马，一个裸女或某个小故事之前，主要是一个布满着按一定秩序组合的颜色的平面。"因而，他的画面是由对比强烈、近乎平涂的色块组成各种形象，单纯中有一些变化，人物形象和环境，富有神秘色彩和象征意义。

爱德华·维亚尔常常被那些在灯光下织绣彩色绢布的女工形象和她们的劳作场景所打动，以致他日后画了许许多多表现织绣女工朴实形象和辛勤劳作场景的油画。1886年，他进入朱利安学院习画，师从马约尔，尔后考入朱利安美术学院求学，在那里与皮埃尔·博纳尔、保罗·塞律西埃和莫里斯·丹尼斯相识，并与他们组成"纳比派"画派。他喜欢描绘身边家庭妇女的平静生活场景，运用印象派绘画的色彩表现方法，来描绘亲戚朋友在室内、巴黎花园里和街道上的日常生活场景，后受高更和日本浮世绘的影响，经常用单纯的色彩块面构成画面的形象，从而使其作品逐渐趋向象征意义和神秘色彩。例如《艺术家的母亲和妹妹》《花园聚餐》《画家凯尔·泽维尔·罗塞尔和他的女儿》等，画面中对光线闪烁游移、尽放光彩的色彩感觉，描绘得出神入化，他说："艺术应该是精神的创造物，自然界只是一种机遇，艺术家应该从主观上重新安排它们。这种重新安排自然界，要从美的观念和装饰的观念出发。"因此，自然中任何物象仅是按照自然规律，被重新安排的色彩覆盖着的一个平面而已。到了20世纪初，维亚尔从

莫里克·丹尼斯 《赛姬的告别》
布面油画 42.3cm×54.5cm 1908年

爱德华·维亚尔　　《画家鲁赛尔和他的女儿安纳特》
布面油画　　58cm×54.5cm　1904 年

皮埃尔·博纳尔　　《逆光下的裸女》
布面油画　　124cm×109cm　1908 年

夏尔丹和荷兰画派的维米尔的风格画中获得启迪，他借鉴印象派的色彩和技巧，结合象征派绘画的构图，以大块的平涂色彩，来区分墙壁、床榻和地板，没有传统的透视和明暗处理，而是以单纯的平涂色块造成一种明亮、协调、宁静的效果，来描绘温暖家庭室的内情景，使其绘画具有装饰效果，又具有精神力量，基本放弃了自己原来的画法，创造了室内场景画。而实际上，他的观察法和表现法，的确与印象派大相径庭。在此基础上，维亚尔善于用装饰色彩来替代写实表现，既似印象派，又远离印象派，既有朴素、自然的真实感，又有装饰意趣，以"视觉写实"，用大色域平涂的方式与点彩派的效果相向统一，即使在装饰性的结构、蜿蜒的线条和物体的变形中。维亚尔也考虑到简洁而稳定的构图，从而造就了它的画，精美中含严谨，引人喜悦中含精确。维亚尔喜好取材身边妇女的家庭生活，描绘平静、平凡的爱情生活场景，被称为亲和主义（intimisme）的代表画家。从 1910 年到 1930 年的二十多年中，他在油画的艺术与装饰的结合方面创作了多幅实验性的绘画，其作品笔触灵动、流畅，画面以饱满、充实、繁复为主，强调平面化、单纯化、稳定感、韵律感和理念化的表现，画

面上各种彩色组成的平面图形，恰似许多精美图案组合而成的彩色壁毯，具有极佳的装饰效果。其绘画的表现形式撷取了某些日本浮世绘的元素，依据一种纯美学和装饰趣味进行设想，对敷色与构图，作客观形态的变形和形状的装饰，从而使油画成为室内整体装饰的一部分。由此，他以视觉艺术的革新，引发观赏者的审美提升，并逐渐形成了自己的绘画风格。在他去世两年前的 1938 年，维亚尔在巴黎装饰美术馆举办了回顾展，他的油画艺术得到年轻一代画家的钟爱。

皮埃尔·博纳尔在朱利安学院学习绘画，最初从事戏剧海报和广告设计，后对浮世绘和雷东的象征派绘画特别感兴趣。他的画风趋向装饰平面的构图，并逐渐专注室内光线下的色彩研究。他把每天看到的场面画下来，如家庭生活场景、街景、咖啡馆过道等，还有室内场景的肖像画。但是他画肖像并不注重形象造型的准确，而是运用极其微妙的中间灰色调，试图把人物在室内环境中的色彩关系准确地画出来。后来，他在巴黎和普罗旺斯画风景时，开始用比较浓重、鲜艳的颜色来再现自然光和人为光的颤动效果。但是，他不像印象派画家那样忠实于外光的再现，而

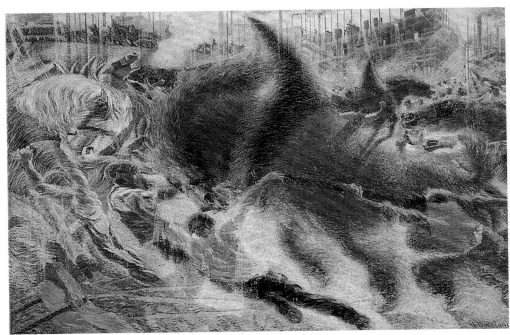

翁贝托·波邱尼　《城市的增长》　布面油画　198.1cm×299.7cm　1910—1911 年

劳尔·杜菲　《自画像》
布面油画　41cm×33.7cm　1899 年

是用感情的色彩来描绘自然，是把印象派视觉的观察转变成了感情的感受。他对色彩有着细腻、敏锐的感受力。此外，他作品的构图也与众不同，画中人物往往只露出一部分，桌上的物象常被切去一半，这种布局给人以无限广阔的空间联想和环境的亲密感。他画中的一切物象并不各自独立，也无主次之分，而是由一片色与形构成的和谐、温暖的融合体，带给观众的是一种纯绘画视觉的愉悦感。因而，他的作品是一个由色彩构成绚烂的艺术世界，为此，他获得了"色彩魔术师"的美称，不过这也是从印象派蜕变出来。他主要创作油画和版画插图，作品多取材室内景、静物和裸体模特，画风受印象主义和新印象主义影响，代表作有油画《逆光下的女裸体》《乡间餐厅》，版画插图《达芙尼与克罗侬》《自然史》等，其中他画的《逆光下的裸女》和德加一样不画在画室中装模作样的裸女，而是选择处于自然生活状态的裸女，以表现生活的快乐感。他运用类似点彩的碎小笔触，不画阴影，但使整个画面充满光感和鲜亮的色彩感，光与色互相融合，表现了这个充满阳光和空气的室内，一位裸女逆光而立，丰满、健康的身体反射出耀眼的色彩，交织成一曲富有韵律合奏的色彩交响曲，充分表现了理想的女性美和生活的现实感，获得完美统一。

翁贝托·波邱尼（Umberro Boccioni，1882—1916）是意大利未来派画家，与卡洛、鲁索洛、塞维里尼、巴拉等人组成 20 世纪初未来派艺术团体，并在 1910 年发表《未来派绘画的技术宣言》。他与意大利诗人马里内蒂在法国《费加罗》报发表的《未来主义宣言》中，强调"革命之美、战争之美、现代技术之美、速度之美和动力之美"等艺术理论，抨击以往所有的艺术理论、所有的传统主题、所有的色调绘画，主张绘画要有能动感，以观众为画面中心，提倡对动作的欣赏，尤其提倡像高速的汽车、火车、正在比赛的自信车、舞蹈演员，以及动作中的动物这类题材。他认为，观众与绘画之间实质上是通过移情来获得一致的。所以，他们的艺术活动目的与德国表现主义和毕加索的立体主义有相似之处。

1910 年，波邱尼创作了三幅重要的未来派画作，一幅是《画廊里的骚动》，画面中画家把一群动态失衡的逃窜的人，用交叉直线和对角线的构图手法，压塑于构图的下部，使之构成密集的形体团块，用建筑框架的直线稳定构图。这样大块面的疏密对比手法，在构图上给予人们以失重感，从而加强了骚乱的剧烈运动的气氛，因此被公众认为是未来派的第一幅画作，然而这幅绘画的基本手法仍未脱离写实性绘画的影响。

这一年，波邱尼在创作的第二幅画作《城市的增长》中，用类似分离派的表现手法。在这幅画中，画家画了一红一白两匹马奔腾的马的形体，使之占据了画幅主要位置。

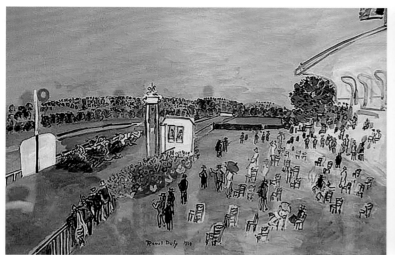

劳尔·杜菲　《在多维尔的赛马场》
画布油彩　63.5cm×80.86cm　1929 年

亨利·马蒂斯　《舞蹈》　布面油画　260cm×391cm　1909 年

那两匹扬蹄奔跑的马，象征迅速发展的现代工业。而人的活动却有不同的结果，有的在推进，有的在阻挡。这次画家没有使用传统的写实手法，而是着意于表现光和色彩，以光线来统一整体构图，实现了他作此画的构想，使画成为"搏击、光线和运动的综合"。他同年创作的另一幅画《告别——精神状态 I》，摆脱了写实主义，向抽象绘画靠拢的倾向更加明显。在这幅画中，画家把可视形象肢解成一种只有曲线运动的空间，而这种空间又被黑色团块打乱、分割，这些线条仿佛是一种物体在空间中幸运石的轨迹，体现了线的力量。画家想要通过一系列的色彩、线条、形状的变异，引发感觉上的抽象，唤起某种回忆，激发某种感情。用画家的话来说，他是在试图探索一种"综合性的绘画语言，也包括某种回忆中的可视形象"。

1911 年，他发表了新作《笑》，这是他的又一幅力作。画家用蓝色为基调，在主体物的背后，描绘了夜总会的各种变异的形体；在蓝色色块中，画出了一个戴着假面具的女性像，那微笑的假面具带着几分放荡。画家用强烈的色彩对比，把具象、抽象、立体、分离的多种绘画技法综合在一幅画中，而这恰恰是历来的画家所忌讳的，可波邱尼在此画中运用得得心应手，显示了他作为一个未来派画家确实有能力探索新的艺术形式。此后，波邱尼又创作了一系列抽象绘画，画风接近康定斯基。《一个骑自行车的人的动态》便是其中一例。

波邱尼的另一件精品——《空间里独特的连续形态》被美术史家推为未来派的代表作。我们看到这个似乎在空间中飘然而过，运动中的人体犹如无数块面组成的布，随着气流漂移，形象地体现了波邱尼"用实体来创造一个三度的无形空间"。

波邱尼作为未来派艺术家中最杰出的代表人物——在他短暂的一生中，创作了大量冲破传统艺术戒律的绘画和雕塑作品，预示着构成主义艺术的崛起，对达达艺术和超现实主义艺术的形成与崛起，也起到了催化剂的作用。

二、野兽派、立体派和抽象派艺术

19 世纪末叶，法国绘画的发展达到巅峰，被称为印象派的一群画家，赞美自然外光的生命力，描绘景物在外光照耀下自然色彩关系时时刻刻变化的瞬间印象，导致色彩视觉艺术获得新时代的创新起点。迈入 20 世纪的年轻画家们，已经感知新时代的来临，1905 年野兽派点燃 20 世纪初色彩视觉艺术革新运动烽火。在 1908 年独立沙龙上，有一批年轻画家的作品在一间房间里展出，被艺术评论家弗科塞勒称誉为"野兽的笼子"。在这间房子里展出的画家有劳尔·杜菲（Raoul Dufy，1877—1953）、亨利·马蒂斯（Henri Matisse，1869—1954）、基斯·凡·童根（Kees van Dongen，1877—1968）、安德列·德朗（Andre Derain，1880—1950）、莫里斯·德·弗拉曼克（Maurice de Vlaminck，1876—1958）、奥东·佛里茨（Othou Friesz，1879—1949）等。他们开始发表一些理论，他们受高更和凡·高的启发，想先通过色彩来表现自己。他们从锡管里挤出最鲜亮的颜料，把它们并列摆在一起，

不用中间色调缓和刺眼的颜色；素描则概括、整合处理成装饰化构图。野兽派画家的艺术共性是色彩明朗、笔触粗犷，不为旧的画理所囿，大胆施彩，夸张造型，所以后来在人们的心中，"野兽"一词即指色彩与涂抹的特征了。事实上，野兽派画家从颜料管里挤出的原色，不是直接排列到画布上的，而是应自然本色来加以概括，使它更单纯化，免去复杂的中间调子，不仅能引起观者视网膜的振动感应，还表达了一种饱和的情绪，比点彩派的"科学"排列更富感染力。野兽派没有固定的艺术组织，而是一群艺术家聚集在一种理论的周围，各自走自己的路，并共同反对印象派，趋向追求强烈的色彩表现，以致使艺术形势趋向单调。

劳尔·杜菲在其绘画中表现了爽朗、轻快而典雅的澄明，色彩亮丽而充溢阳光的喜悦，具有法兰西浪漫、活泼的特质。他创作了很多实验性的绘画。其间，他受马蒂斯和毕加索的影响比较大，到了1918年以后，他创作的作品逐渐显现出自己个性的风格。他并没有拒绝具象造型，以至他在表现时十分自由，时而能用线十分有效地把控画面的整体色调、造型和空间感。杜菲擅长风景画和静物画，他运用单纯线条和原色对比的配置、活泼的笔触，将物体夸张变形，追求装饰效果。后期，他从事织物图案、陶瓷画、壁画的设计制作，留下许多杰出的代表作。他喜爱率直地描绘自然与生命，流露出优雅而又敏捷、灵动的气质，这是他艺术创作的最大特质，这表现在他画的海滩、花园、街景、赛马场景、诺曼底海景和普罗旺斯的阳光风景。在他的画中，色彩辉煌而悦目，线条激荡而谐和。他用明快的色彩描绘着欢快而又无忧无虑的情怀，人们在欣赏他的画时会感受到他总是充满着生活的快乐。

亨利·马蒂斯推崇印象派、点彩派，总是想以最简练的绘画方法表达自己的视知觉与思维的结果。他总是不断地思考绘画最基本的、最本质的问题。他会从自然形态中提取出美的图形或基本形状和单纯的颜色，用这些提取出来的原形构成美的图形和协调的色彩关系，而不用已有的方法和形式作画，并在一系列的实验性绘画中总会找到解决的方法，同时获得画面预期的效果。在1905年他画的《生活的欢乐》中，体现一群东方闺秀式的女子在景色迷人的海边尽情享受着生命的欢乐。远景有一群女子围成圈跳舞，

亨利·马蒂斯　《卡梅莉娜》
布面油画　81.3cm×59cm　1903—1904 年

而近景裸女的静止姿态与之形成对比。大约在1918年，他开始感觉到那些经过他反复推敲、思考，并浓缩简化的艺术表现形式，渐渐趋向枯燥无味，于是他便结束了这种简化的表现形式。后来他又返回印象派，在法国南部用明亮的色彩画了室内场景、静物、风景、人物，这些画作成为马蒂斯最优秀的作品并流芳于世。1908年，马蒂斯发表了《画家札记》，生动地论述了自己的艺术观："奴隶式地再现自然，对于我是不可能的事。我被迫来解释自然，并使它服从我的画面的精神。如果一切我需要的色调关系被找到了，就必须从其中产生出生动活泼的色彩的合奏，一支和谐的乐曲。颜色的选择不是基于科学（像在新印象派那里）。我没有先入之见地运用颜色，色彩完全本能地向我涌来。""我所梦想的艺术，充满着平衡、纯洁、静穆，没有令人不安、引人注目的题材。一种艺术，对每个精神劳动者，像对艺术家一样，是一种平息的手段，一种

基斯·凡·童根 《印度舞蹈者》
布面油画 100cm×81cm 1907年

安德列·德朗 《马蒂斯像》
布面油画 46cm×35cm 1905年

安德列·德朗 《威斯敏斯特大桥》
布面油画 81cm×100cm 1906年

精神慰藉的手段，熨平他的心灵。对于他，意味着从日常辛劳和工作中求得宁静。"1927年，马蒂斯获得美国卡内基基金会的奖金赴美旅行，并创作了著名的壁画稿《舞蹈》，之后他又开始追求以最简约的形式和明亮、单纯的色彩进行绘画创作。由于晚年马蒂斯身患疾病而不能拿笔作画，转而以剪贴彩纸的方式创作装饰性绘画，这与他早期用纯色平涂画油画的方法类似。以视觉艺术的方式表现人间天堂或黄金时代的概念，可追溯到文艺复兴时期，马蒂斯画中一圈舞蹈者，可以在卡拉奇的《黄金时代的爱》（1589—1595年）以及安格尔《黄金时代》（1862年）等作品中见到。尽管马蒂斯总是以西方古老的主题为素材，但他的灵感却来源于东方艺术。这幅画的巨幅尺寸和大胆的色彩，体现了野兽主义的美学观念——大胆的色彩、简练的造型，和谐一致的构图，妙趣横生的装饰意味。马蒂斯的立体派绘画从未出现支离破碎的物象。他画的《钢琴课》是最具特色、最成功的立体派作品。在作品中，他自觉地训练如何将物体几何化、简化，如何避免过分装饰化。在不改变视点的前提下，他将大块的鲜亮色彩作抽象的安排，以获得既富于装饰意味，又具有空间深度的三维视觉空间的视觉幻象效果。马蒂斯晚年的艺术是极其简练的，带有平面装饰意味。然而，他的伟大之处正在于能够超越令人乏味的、狭小的装饰天地里创造了"大装饰艺术"。

综前所述，马蒂斯的绘画有以下特征：

A. 整体而又富有节奏感的构图，具有强烈的活力；

B. 从自然形象中提取单纯元素、形和色进行合理组合，构成不同凡响且美的画面；

C. 把绘画单纯化直至简化之线、色和面，并以此进行变形重组和艺术化地表现，创造了美的形式。

马蒂斯的艺术主张如下。

A. 以少胜多，每个部分都是不可或缺的、没有多余的，各部分都是和谐的。

B. 色彩的目的是表达画家的需要，而不是看事物的需要。所以，对色彩的选择并不是依据色彩的科学理论，而是以观察、感觉和各种艺术表现经验为自己的艺术探索之根本。

C. 对于色彩，无论是和谐的还是不和谐的，都能产生吸引人的视觉效果。因此，画家所要做的是通过感觉的凝聚状态来构成绘画。

D. 追求一种具有均衡、纯粹、清澈的绘画艺术。

作为野兽派的一员，基斯·凡·童根生于鹿特丹附近的德夏汶，少年时在荷兰曾入鹿特丹皇家美术学院学习，练就了扎实的素描造型能力。20岁时他去了巴黎，起初在蒙马特尔区做家庭画师，时而也为幽默小报画些插图或为咖啡馆画些装饰绘画。他那俏皮的和玩世不恭的倜傥性格，常常被人看作是富家子弟特有的浮华。他熟悉酒吧社会，对那些地方的生活，他曾画过一些讽刺性作品。他的油画色彩深受法国印象派的影响。他从图卢兹·劳特累克那儿学到更简练、强劲、准确的造型方法，以多变的长线、强烈率直的、浓郁醉人的色彩，在气质上和趣味上，决定了他的野兽派的特征和立场。1907年他画了《裸女》，画面的色彩和调子十分鲜亮、清新，构图一反常态地夸张人体形态的动势，把一个裸女作正面描绘，以藏雅露丑为

本意——这也许是他内心一种对上流社会的挑战，给人以强烈的视觉效果。他画的《小丑》，画面展现的是在马戏团中表演的小丑和远处的马与骑手。他用大量平涂的红橙色块，其构图直指一种疯狂和荒诞的情绪，是精神化用色和大胆自由布局的典范。这幅作品也是最早一批受野兽派影响的作品之一，曾经出现在众多野兽派的展览上。此外，他还画了大量色彩丰富的海景和巴黎街景的油画。

安德列·德朗与弗拉曼克在火车上偶遇，后来他们共用一间画室。后来他与马蒂斯相识。由于德朗的父母不同意德朗选择绘画作为终身职业，他在卡米欧学院的同学马蒂斯带着妻子阿梅莉到夏图德朗家中说情，最终才使德朗圆了上美术学院的梦。那段时间里德朗写信给弗拉曼克说："我想只画人像，只是人像、手、头发，整个生命。"德朗在1905年到法国南部一带旅行作画。他深受马蒂斯影响，作为野兽派的先驱，他发现原始艺术、庞贝绘画、中世纪哥特艺术和文艺复兴初期大师们艺术的奥秘，更认识到黑人民间艺术的丰富而又浓郁的想象空间。他研究了古人艺术创造的秘诀，重新实验他们的艺术真谛，运用传统创造现代艺术。另外，大自然是他创作灵感的源泉，博物馆中历代大师的作品是他创作的素材。德朗作画时使用的主要颜色是绿色、蓝色，以及从玫瑰红到深紫的所有紫色，多运用分段色块、快速的曲线和生硬的颜色，画面呈现的线条典雅，色彩和谐。他以有条不紊的笔触贴切地塑

造形体，表现画面的视觉空间。1916年，阿波利奈尔说："德朗狂热地研究大师们的作品，他临摹他们的画，表明他十分想要了解他们。同时，他以无与伦比的勇敢，超越了当代艺术认为最大胆的一切举动，从而简练、清新地重获艺术原则，并从中发现其规律。"1906年3月，德朗在画家沃拉尔（Vollard）的怂恿下去了伦敦，并在透纳的海景画的激励下创作了一批风景画，其中《威斯敏斯特大桥》的画面色彩近于平涂，且明亮、单纯。他说："我们的目的是呈示愉悦，这种愉悦当然是来自我自身。"另一幅《两艘驳船》显现出德朗想把凡·高、高更、塞尚的因素与印象主义、新印象主义因素融会贯通于自己的作品中，这使他的野兽主义带有明显的折中成分。所以，在这幅画中，德朗赋予绘画以为色彩而色彩概念。他以明亮的红、黄、蓝、绿等颜色构成强烈而又和谐对比的色彩调子，画中的色彩散发出耀眼的光芒，令观者眼睛一亮。给同学作的《马蒂斯画像》是德朗异常倾心和愉悦的事，画面中马蒂斯叼着老烟斗，泛绿的目光凝视着前方；马蒂斯的胡子黑里呈绿、绿里泛红，背光的侧脸和眼袋更是一种近乎惨烈或沉痛的灰绿笼罩着紫罗兰，这种别出心裁的色彩处理反而使人认为被暖光照射着的另外大半个脸，有一种飘忽不定的感觉。

莫里斯·德·弗拉曼克自称是传统的叛逆者，他曾扬言要用钴蓝和朱红摧毁艺术院校。他爱用强烈的对比颜色

莫里斯·德·弗拉曼克 《夏都的住宅》
布面油面 81.9cm×100.3cm 1905—1906年

奥东·佛里茨 《费尔南·弗勒雷像》
布面油画 73cm×60cm 1907年

塔马拉·德·朗毕克
《亚当和夏娃》 板上油画
180cm×74cm 1950年

作画，并认为颜色本身就有强烈的视觉感染力。他早期属于野兽派画家，1908 年开始放弃野兽派，逐渐转向立体派。他对凡·高十分崇敬，1901 年他参观了凡·高的画展后激动地说："那一天，我像对父亲一样深深地爱上了凡·高。"他画的《红树》，在画中那变幻莫测的红色和蓝绿色的交错，表现出他真切的色彩感受。他在《危险的转折点——我的生活的回忆》中说："我的热情驱使我去对一切绘画中的传统进行勇敢大胆的反抗。我想在约定俗成的日常生活中挑起一场革命，宣布不受束缚的自然，把它（指自然）从陈旧的理论和古典主义里解放出来。"进而他又说："我刻画的是人性真理……"他画了《布吉瓦乡村》，在画面中他用各种绿色的枝干来表现远处的树，而所有的叶片则都浸润在远处蓝色的天空之中，一位包着头巾、足蹬红色木鞋踯躅而行的少女正从红色的坡地上迈入绿色的草皮中，整幅图画中强烈的色彩与强悍的枝条和树干表现，共同构成了犹如野兽般的狂野叫啸。而在《夏都的住宅》这幅画中，他把各种强烈的原色调入青绿色调之中，把各种物象——房屋、树木、花圃与道路，那些战栗的线条加剧了动荡感，表现为变异的形象和鲜亮的色彩，显露出野兽派的艺术特征。

奥东·佛里茨画的《费尔南·弗勒雷像》以强烈的色彩、奔放的笔触和强烈火红的色彩，构成了画面的骚动感，人物与环境都被尽量简化，突出了被画者的精神、气质与心态。他使用大胆的原色与黑色，使画面色彩产生夺人眼球的视觉效果，果断而有力的笔触塑造了一位富有才能和激情的诗人形象，那强烈与率直的表现手法极具野兽派绘画的特征。

"立体派"源于 1908 年马蒂斯对秋季沙龙的一次评论，并很快就流行于世。但是，经过一段时间，此评论被证明有失偏颇，因为，立体派被发展成为一种不必表达空间深度的绘画了——立体派画家致力于形的研究，以立方体概括客观的形。"立体派"给予人们对客观形态的基本观念，对后世的视觉艺术发展产生了深远的影响，因为它基本舍弃了历来的绘画传统，不是通过写生映象自然视觉空间的立体效果，而是通过对于"形"的认识，采取了一种按结构重新组建物体形象的方法体系。立体派画家认为：从任何一个固定视点写生的方法，所获得的仅仅是物体片面的形象，而通过各个面的形态组成"完整"的、"真正"的立体形才是正确的。立体派画家追求碎裂、解析、重新组合的形式，形成分离的画面——以许多组合的碎片形态为画家们所要展现的目标。立体派画家以各种角度来描写对象，将其置于同一个画面之中，以此来表达对物象最为完整的形象。物体的各个角度交错叠加，造成了许多的垂直与平行的线条角度，散乱的阴影使立体派绘画的画面没有传统绘画的透视法造成的三维空间错觉，背景与画面的主题交互穿插，让立体派绘画的画面创造出一个二维

毕加索 《阿维尼翁的少女》
布面油画 243.9cm×233.7cm 1907 年

乔治·布拉克 《曼陀铃》
布面油画 79cm×59cm 1909 年

罗伯特·德劳内 《埃菲尔铁塔》
布面油画 161cm×129cm 1911 年

卡尤姆·苏丁　《家》　布面油画　55cm×92cm　1920 年

康定斯基　《构成 8 号》　布面油画　140cm×201cm　1923 年

半空间的绘画特色。阿波利纳认为：艺术将要承担起一种"不抱有审美目的、科学地检查整个艺术活动范围的枯燥任务"，为的是"寻找出一种崭新的艺术，这种艺术对绘画的关系，就像今人设想的音乐和文学的关系一样"。莫里斯·雷纳说，"艺术作品不仅仅是一种对象，而是一种经过集中、浓缩的实体，颇像一种实实在在的语言"。康威勒则认为：立体派画家想要表达的是"事物的本质而不是外表"。所以，当绘画作品达到完全自主时就会演变成一种"绘画的实体"。莱仰斯·罗森堡认为：所有感受给予人们的是"谎言"，而立体派则要"给予他们的形体一种理念的立体感，而不是那种视觉的立体感"。

毕加索认为："我不偏信我见到的一切，我按我所想的一切作画，而不是按我所见的一切作画。"他的代表作品有《亚威农的少女》《卡思维勒像》《瓶子、玻璃杯和小提琴》《格尔尼卡》《梦》等。那幅作于 1907 年的《亚威农的少女》是第一幅被认为有立体主义倾向的作品，这标志着毕加索个人绘画艺术历程中的重大转折，也是西方现代视觉艺术史上的一次革命性突破，引发了立体派的诞生。这幅《亚威农的少女》原先的构思是以对性病的讽喻为题并取名为《罪恶的报酬》，这在最初草图上一目了然：草图上有一男子手捧骷髅，让人联想到一句西班牙古老的箴言："凡事皆是虚空。"然而在此画正式的创作过程中，这些逸事或寓意的细节都被画家一一去除了，最终的震撼力并不是来自任何文学性的描述，而是来自绘画本体语言的感人力量。画面左边的三个裸女形象，显然是古典型人

体的生硬变形；而右边两个裸女那粗野、异常的面容及体态，则充满原始艺术的野性特质。在这幅画上，不仅比例，就连人体有机的完整性和延续性都遭到了否定，因而这幅画"恰似打碎了一地的玻璃"。在这里，毕加索破坏了许多东西，可是，在这破坏的过程中他又获得了什么呢？当我们从第一眼见到此画的震惊中恢复过来便开始发现，那种破坏却是相当的井井有条：所有的东西——无论是形象还是背景，都被分解为带角的几何块面，这些碎块并不是扁平的，它们由于被衬上阴影而具有某种三度空间的感觉。我们并不能确定它们是凹进去还是凸出来，它们有的看起来像实体的块面，有的则像透明体的碎片，这些非同寻常的块面，使画面具有某种完整性与连续性。进而，我们可以看出一种在二维平面上表现三维空间的新手法，这种手法早在塞尚的画中就已采用了。在这里我们看见了画面中央的两个人物的脸部呈正面，但其鼻子却画成了侧面；左边形象侧面的头部，眼睛却是正面的，不同角度的视象被结合在同一个形象上。这种所谓"同时性视象"的语言，被更加明显地用在了画面右边那个蹲着的人物形象上，这个呈四分之三背面的人物形象，由于受到分解与拼接的处理而脱离了脊柱的中轴，人物的腿和臂均被拉长，暗示着向深处的延伸，然而那头部也被拧了过来，直愣愣地对着观者，好像画家似乎是围着形象绕了 180 度之后才将诸角度的视象综合为这一形象的。这种画法，彻底打破了自意大利文艺复兴之始的五百年来透视法则对画家的限制。在此，毕加索力求为画面保持平面的效果，在画上的诸多块

乔治·莫兰迪 《静物》 布面油画 15.24cm×28.22cm 1950 年

卡尤姆·苏丁 《被宰杀的公牛》
布面油画 140.3cm×107.6cm 1925 年

面产生具有凹凸感，使之看起来并不凹得很深或凸很高，而画面显示的空间其实非常浅显，画家有意地消除人物与背景间的距离。那右边背景的那些蓝色块面，毕加索为了消除它在视觉上具有后退的效果，就用耀眼的白色勾画在这些蓝色块上，看上去向前凸现，力图使画面的所有部分都在同一个画面上显示，以致看起来这幅画好像表现了一个浮雕图像。不久，毕加索运用分析立体派的绘画语言画了《卡思维勒像》。为了画这幅画，他让老朋友卡思维勒先生耐着性子摆好姿势，端坐了有二十次。他也不厌其烦地细心分解卡思维勒肖像的形体，分解形象和舍弃极端抽象变形的色彩——尽管色彩在这里只充当次要角色。画中色彩由蓝色、赭色和灰紫色的透明色块层层交叠，从而形成一种画面结构。在线条与块面的交叠重合中，卡思维勒的形象还是隐约可见。理论家罗兰·彭罗斯看了这幅画后说："每分出一个面来，就导致邻近部分又分出一个平面，这样不断向后移动，不断产生直接感受，这使人想起水面上的层层涟漪。视线在这些涟漪中游动，可以在这里和那里捕捉到一些标志，例如，一个鼻子、两只眼睛、一些梳理得很整齐的头发、一条表链以及一双交叉的手。但是，当视线从这一点转向那一点时，它会不断地感到在一些表面上游来游去的乐趣，因为这些表面正以其貌相似而令人信服……看到这样的画面，就会产生想象；这种画面尽管模棱两可，却似乎是真的存在，而在这种新现实的匀称和谐生命的推动下，它会满心欢喜地作出自己的解释。"毕

加索的另一幅作品《瓶子、玻璃杯和小提琴》则进一步显示了他对于客观再现的忽视。在他笔下的物象，无论是静物、风景还是人物，都被彻底分解了，使观者对其不甚了了。虽然每幅画都有标题，但人们很难从中找到与标题有关的物象。那些被分解了的形体与背景相互交融，使整个画面布满各种垂直、倾斜及水平的线所交织而成的形态各异的块面。在这种复杂的网络结构中，形象只是慢慢地浮现，可顷刻间便又消解在纷繁的块面中。色彩的作用在这里已被降到最低程度。画上似乎仅有一些单调的黑色、白色、灰色及棕色。实际上，画家所要表现的只是线与线、形与形所组成的结构，以及由这种结构所发射出的张力。然而，在这幅画上，我们还可依稀分辨出几个基于普通现实物象的图形：以剪贴的报纸来表现的一个瓶子、一只玻璃杯和一把小提琴。在这里，画家所关注的是基本形式，物象被缩减至基本元素，被分解为许多小块面，他用这些块面来构成要素，并在画中组构了物象与空间的新秩序，以一种全新的视角来表现。至此，他不再以现实的物象为开端，而是把物象朝着基本元素去分解，以此为起点把基本形状及块面转化为客观物象的图形。就这样，他在表现出瓶子、杯子及提琴形态之前，就已经把一个抽象的画面结构、组织和安排妥当了，再通过对涂绘及笔触的舍弃，获得了一种更为客观的真实——视觉艺术的真实。他运用象征手法画了《格尔尼卡》。他解释此画图像的象征含义，称公牛象征强暴，受伤的马象征受难的西班牙，闪亮的灯

乔治·莫兰迪　《静物》　布面油画　32cm×56.5cm　1939 年

奥斯卡·科柯施卡　《斯德哥尔摩港口》
布面油画　57cm×70cm　1920 年

火象征光明与希望。当然，画中也有许多现实情景的描绘：画的左边，一个妇女怀抱死去的婴儿仰天哭号，她的下方是一个手握鲜花与断剑张臂倒地的士兵；画的右边，一个惊慌失措的男人高举双手仰天尖叫，离他不远的左处，那个俯身奔逃的女子是那样的仓皇，以致她的后腿似乎跟不上而远远地落在了身后——都是可怕的空袭爆炸中受难者的真实写照。

乔治·布拉克的作品多数为静物画和风景画，画风简洁、单纯。1908 年，布拉克来到埃斯塔克开始画风景画，开始探索自然外貌背后的几何形式。在《埃斯塔克的房子》这幅画中，房子和树皆被简化为几何形，如同塞尚那样把大自然的各种形体归纳为圆柱体、锥体和球体。在实践中，布拉克进一步地追求对自然物象几何化的表现，并以独特的视觉处理方法压缩画面的空间和深度，使画中的房子看起来好像压扁了的纸盒，介于平面与立体的效果之间。在画中，景物的排列并非前后叠加，而是自上而下地推展，直达到画面顶端。画中所有的景物，无论是最深远的，还是最前面的，都以同样的清晰度展现于画面。《桌上的白兰地酒瓶和吉他》是布拉克"桌子"系列中的一幅。他以桌子上的静物为题材，从他开始，立体派绘画的探索开始以这一题材为素材不断出现在他们的绘画中。在诸多静物里，布拉克尤其偏爱吉他，一位立体派画家格里斯评价说："吉他使布拉克获得新的生命！"在绘画中，布拉克赋予吉他生命，真实的吉他被分解为各种色彩、曲线及不规则的形状，奇妙地组合为一种新的形态呈现在世人面前。在《曼陀铃》这幅静物画中，那个被形与色的波涛团团包围的乐器，隐没在块面、色彩与节奏的震颤中，所有的造型要素都与那具有音响特质的阴影、光线、倒影等产生共鸣。整个画面布满形状各异的几何碎块，没有一点空的地方，也没有一点不具动感的区域，四处弥漫着光，朝着各个倾斜面的方向遥相呼应，而真正能够使众多视觉要素统一起来的则是画面中心的曼陀铃上那个圆孔。这个深色的图形，也是画中所有交叉的斜线所交汇的视觉中心，由两种不同方向的运动所派生的生命力：一是向上的运动；一是旋转的运动，形成画面中色彩单纯、明快而富于变化的效果。布拉克从抽象起步，再慢慢地转向具象。他尝试用纸片拼贴，把字母及数字引入绘画，在交叠的抽象图形中寻找他的视觉表现形式。他对于物象的分解，要比毕加索更加极端，但多数是在静物画中进行这种分析形体的实验，他试图通过一系列拼贴而成的抽象图形来强化画面的构成效果。他作画越来越简洁、大胆，其作品效果也愈加直接、明了，那些被人们视为不具有艺术品质的纸质材料，却给布拉克的"建筑性绘画"创作增添了视觉艺术创新的活力，比如他作于 1913 年的拼贴画《单簧管》。在画中，客观物象与主观创造的成分相互融合，从而产生一种使人意外却又令人感觉眼前一亮的视觉效果。在画面中，无论是不同的纸质材料产生的特殊视觉效果，还是轻淡地勾画的线条，都会转换为各种视觉要素、造型元素和图像符号，他通过剪贴、拼贴成图形，把对材料及色彩的审美感受，表现为比较自由的形式和朴素而又协调的色彩，显现出自

奥斯卡·科柯施卡　《风的新娘》
布面油画　181cm×220cm　1914 年

马克·夏加尔　《生日》
布面油画　80.5cm×99.5cm　1915 年

马克·夏加尔　《教堂玻璃镶嵌画》　玻璃镶嵌画尺寸不详　1962 年

然的情趣和优美，进而构成一种新的艺术形式，令观者从中感悟到其精神内涵与审美品质。

罗伯特·德劳内（Robert Delaunay，1885—1941）尝试以抽象形式和以色彩创作《日光盘》和《圆形：太阳和月亮》，在创作时他把立体派的形式与多变的色彩相结合。再看一下《窗》这幅抽象画，画面充斥无法理解的形状，而且与任何现实中的东西毫无关系，尽管它标题是《窗》，但是这扇窗只关心自己，外面的风景对它来说仿佛就是老旧、褪色的背景；户外场景的真实样子在这里无足轻重，似乎被几个镜子打成碎片，呈现的是光的效果，是光的聚会——世界只不过是一个万花筒，仿佛是解构了颜色的棱镜；颜色不稳定的线条不再构成任何事物，展现给观者的是与标题毫无关系的视觉现象，其目的就是让观者能更近地观察事物。视觉缓缓地在画面中的曲线上爬行，这只不过是挂在某一侧的窗帘，提醒其所处的场景，为窗户带来一种魔力，并覆盖着一层透明薄雾，被阳光侵蚀后，窗户恢复了自己的透明，满盈的颜色让它变成了彩色玻璃窗。1909 年，德劳内为自己的新风格选择了一个合适的主题——《埃菲尔铁塔》，这个当时世界上最高的人造建筑是法国现代化的象征。1911 年，德劳内受到慕尼黑"蓝骑士（The Blue Rider，Der Blaue Reiter）"团体的邀请，去展出自己的作品。在该团队抽象主义的影响下，德劳内自己的作品开始变化。在《埃菲尔铁塔》中，他笔下的红色钢塔像凤凰般从火焰和烟雾缭绕中飞升而起，从褐色的、单调的巴黎式公寓街区中飞升而起。灰色的城市景观突出

了德劳内的主题，同时暗示这是古典的母题表达方式——从一个阳台或是窗口绘制的风景。在优秀的立体派方法中，客观对象会被打碎，在画布上从多个角度表现。然而，在对光的处理中，他表现出对战神广场的明显兴趣。他把塔周围的空气用同样的立体派手法分析、处理，将大气层解构为一堆跳动的颜色。

三、现代派艺术

20 世纪的视觉艺术将会向何方向？其实我们可以从印象派之后的画家塞尚、修拉、凡·高这三位具有独特视知觉、视感觉的画家中获得答案。他们运用各自独特的油画表现语言和色彩语汇，创造了一幅幅夺人眼球、震撼心灵的美丽油画。从他们的作品可以发现，视觉艺术开始朝着多样、纯粹、实验、探究无限广大深远美的方向演绎的端倪。到了毕加索所实验的立体派油画之后，瓦西里·康定斯基较早发现"纯构图"。他认为："如果直到现在，色彩和形式认识作为内在的作用物，那么这样做，主要是下意识在作怪。构图从属于几何形式，这并不是什么新的观点。……艺术家必须锻炼，不仅是他的眼睛，还有他的灵魂，这样，灵魂才能以它自己的尺度去衡量色彩，从而成为艺术创作中的一个决定要素。如果我们立即把那副将我们同自然绑在一起的镣铐打破，专心致志于纯粹色彩和独立形式的结合，那么我们就会产生纯粹的几何装饰的作品，类似领带或地毯的东西。形式与色彩的美，其本身还不是完整的目标，尽管唯美主义者的主张或自然主义者的

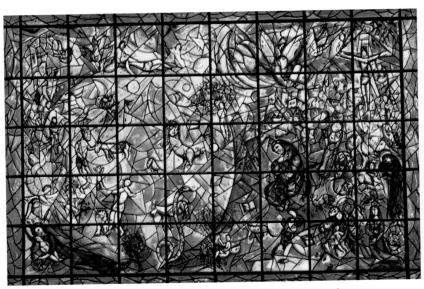

马克·夏加尔 《和平之窗》 玻璃镶嵌画 尺寸不详 1964 年　　　　马克·夏加尔 《马戏团》 布面油画 113cm×145cm 1964 年

主张也缠上'美'的观念。因为我们的绘画仍然是处于初级阶段，所以我们还不能为完全自主的色彩与形式的构图所感动。"于是，他感觉到在一种纯粹构图的艺术中，仅仅靠感觉是不够的，因为，艺术作品必须在较深之处激起回响，即无意识的"精神的震动"。康定斯基作为现代抽象绘画艺术的奠基人，他在1911年写了《论艺术的精神》，在1912年写了《关于形式问题》，在1923年写了《点、线到面》，在1938年写了《论具体艺术》等，这些都是现代抽象绘画艺术的经典著作。他在马奈的绘画中，第一次觉察到物体的非物质化问题。他从新印象派、象征绘画、野兽派和立体派画家的画中得到了新发现。他认为，艺术必须关心精神方面的问题，而不是物质方面的问题；应该是一种内在创作力量的感觉，是一种精神产品，而不是外部景象或手工技巧的产品；它能使人得出一种完全没有主题的绘画艺术，除非仅用色彩、线条以及它们之间的关系来形成这一主题。他认为："色彩和形式的和谐，从严格意义上说必须以触及人类灵魂的原则为唯一基础。"康定斯基的早期绘画历经印象主义和新艺术运动装饰等各个阶段，但都以对色彩的感受为特征，许多是以叙事的童话性为特点的。这些童话，是他早年所感兴趣的俄罗斯民间故事和神话的怀旧，继印象主义之后的是搞新印象主义的图案和色彩，而后又在野兽派绘画里做实验性绘画。他画的《蓝山，第84号》就是这样一件具有浪漫点彩派作品。在画中，他把色点组织在几个大的、平涂山形和树形的轮

廓之中，骑士的轮廓清楚，呈正面化组成一幅运动的图案，技法上的特征可以追溯到高更的色彩空间和修拉的点彩绘画。而在《构图，2号》里，画中骑手和其他人物已经变成色点或线条图案了，画面的空间，排列着颤动的、急速运动状的色块，故事也就淹没在这抽象的图案之中。他运用了与音乐相类似的节奏感的表现，进而他发现了抽象表现绘画的课题——艺术家的意图要通过线条和色彩、空间和运动来表现，而不是参照可见自然的任何东西来表明一种精神反应。他在1912年画的《带黑色的弓形，154号》中，特定的主题和视觉的联想都消逝了，而留在画幅中所显示出猛烈冲突的动势和紧张，那是色彩和形状所造成的互相冲突和紧张感，犹如星际大战中线条的冲突和紧张气氛。他曾试图通过造型艺术家、文学家和音乐家的共同协作，来对现代造型艺术语言进行系统的研究，以期建立一套能适合各种艺术创作的共同而完整的理论原则。但他的理论探索受到了来自构成主义阵营中"生产艺术者"们的抵触。1921年初，构成主义者中持"生产艺术"观点的艺术家们终于占了上风。他们结成了新的创作社团——"生产者联盟"，并于1921年11月24日签署宣言，正式拒绝"抽象创作"。在这种情况下，康定斯基只好重返西欧，在远离俄罗斯的异国他乡继续他自己的抽象艺术研究和创作。1921年底，康定斯基到了德国，不久被任命为魏玛新成立的包豪斯学院的教授，后来成为副校长。之后，他抛弃了早期风格的表现绘画的基础，在结构上也是富有动势，三

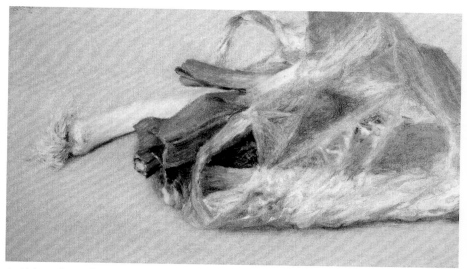

阿利卡　《静物》　布面油画　24.3cm×47.5cm　1970年

阿利卡　《山姆的勺》
布面油画　38cm×46cm　1990年

角形、圆形和线条以及不稳定的斜线，忽隐忽现地互相闪现，并继续采用杂色的色块，与几何线条形成对比。他认为："艺术的目的和内容是浪漫主义，假如我们孤立地、就事论事地来理解这个概念，那我们就搞错了……我的作品中，一直大量用圆，这里要出现的浪漫主义是一块冰，而冰里燃烧着火焰。"他追求更自由、更有生物形态的造型和色彩，偶尔还创造生物形态的质感，但这种质感比他以往抽象表现绘画作品的质感，更加辉煌、多样。形状依然是轮廓鲜明，但是这些形状似乎是从微观世界的幻想中浮现出来的。正如他在《构图九，第626号》中用了两个相同的三角形，一正一倒，把画面的两端截开，建立了一种数学模式的色彩基础，两个三角形之间的平行四边形，又被分为四个更小的同样大小的平行四边形，在这个严格限定但色彩缤纷的背景中，他散布了一些各式各样像是疯狂起舞的小形体：有圆形、棋盘方块形、窄长的矩形和变形虫式的图案。在大的几何图案上面，排列小而自由的形状，这在那些年里，一直是他感兴趣的手法，有时背景是几个交替的大竖直矩形，有时是黑白色棋盘格，而这种自由与约束的对比，是从他关注直觉表现和抽象形式之间关系所获得。

1912年，卡尤姆·苏丁（Chaim Soutine，1894—1943）为了怀念莫迪里阿尼的女友艾比戴尔娜而创作了《狂女》。他通过莫迪里阿尼的介绍，结识了波兰画家茨博罗夫斯基，并受其恩惠，在1919年时去塞莱作画。在那里他待了近三年时间，接触到了南方明亮的阳光，以及面对比利牛斯山脉的景色。苏丁以忧郁、伤感的色彩，狂乱的笔触，画了《扭曲的树》。在画中，树木、房子和群山被表现成裂开的样子，犹如被撕裂那样。在《穿红衣的女子》中，画中女子以对角线斜线的姿势坐在扶手椅上，宽大的红衣飘然垂下，衣服的红色渗透到她的脸庞和双手，影响到项圈和背景的红褐色调，只有帽子的蓝色与之产生突出的对比。如凡·高那样，苏丁是个痛苦的人，始终沉溺在狂暴和喜怒无常之中，以至于经常用强烈的色彩和扭动的笔触来表现自己的内心世界和情绪。苏丁也和许多贫困潦倒的画家一样，从一开始就画鱼或家禽之类的静物画，画完了又可以吃而维持生计。不过他的静物画与众不同，家禽骨瘦如柴、灰白憔悴，鱼的眼睛突出、张着大嘴，怵目、丑陋，几乎一下子便实现了长久期待的骤变，画面颜色渐渐地活跃起来，透明起来，抗击着了无生气的工具材料，他已经成功地驾驭它们，为自己的感受和激情服务。人们说他使材料带上了动物和植物成分。为了发现这种成分，他面对眼前的自然风景中的千姿百态的形态疯狂地找寻着，粉碎了线的形态，取消了风景的体积，以汲取精髓。他从来不作传统意义上的素描，只是用木炭迅速地确定位置，搭起未来作品的骨架，而不使其带有任何限制，这种素描仅只对他自己具有含意。他用朱红色画了那幅血淋淋的《半片牛肉》，这也许是对伦勃朗所画的《屠宰的公牛》的追忆。

意大利油画家乔治·莫兰迪既推崇文艺复兴时期的写实绘画，也对此后那些大胆探索、演绎的各种写实绘画十

阿利卡　《窥视》　　　　　　　贾科梅蒂　《男士肖像》
布面油画　70.5cm×55.5cm　1988年　　布面油画　95cm×72cm　1948年

分崇拜，还对塞尚画的静物和风景画十分喜欢。他对塞尚在绘画时对想象、构成和创造的拒绝，而更尊重用眼睛观察眼前所画的物象的写生色彩的方法十分推崇。他模仿过立体绘画的表现方法。在20世纪绘画艺术的喧嚣中，当其他画家纷纷前往巴黎时，他却静静地在波洛尼亚的工作室里选择极其有限而简单的生活用具为创作对象，以杯子、盘子、瓶子、盒子、罐子，以及普通的生活场景作为自己描述表现的对象。例如，他把瓶子置入极其单纯的素描之中，以单纯、简洁的方式营造最和谐的气氛，平中见奇，以小见大。他通过捕捉那些简单事物的精髓，捕捉那些熟悉的风景，使自己的油画和素描作品，洋溢出一种单纯高雅、清新美妙、令人感到亲近的真诚。他以形和色的巧妙妥协，在立体派绘画和印象派绘画之间找到了自己独特的画风。他用智慧和感觉创造属于自己的油画艺术，以其高度个性化的特点脱颖而出，以娴熟的笔触和精妙的色彩，阐释了事物的简约美，并开始了自己油画艺术语言的探索，在经过不懈的探寻后，终于找到了属于自己的艺术道路，成为20世纪最受赞誉的画家之一。他说："那种由看得见的世界，也就是形体的世界所唤起的感觉和图像，是很难，甚至根本无法用定义和词汇来描述。事实上，它与日常生活中所感受的完全不一样，因为那个视觉所及的世界是由形体、颜色、空间和光线所决定的……我相信，没有任何东西比我们所看到的世界更抽象，更不真实的了。"

奥斯卡·科柯施卡（Oskar Kokoschka，1886—1980）早期的油画风格倾向于维也纳分离派，其油画特点：在造型方面，受欧洲传统造型的影响，虽然有些变形，但人物造型结实饱满完整；在色彩上，画家遵循印象派写生色彩的表现方法和自然色彩规律，用色夸张，以强烈的色彩对比，表达出画面的色彩氛围和情感气氛。他善于用快速而又颤动跳跃的油画笔触果敢而又贴切地表现画中形象的结构与造型关系。其间，他画了《玩耍的儿童》（1909年）、《风的新娘》（1913年）、《风暴》（1914年）等一系列肖像画，其中《风的新娘》是珂珂希卡神话。他与阿尔玛·马勒尔的恋爱故事而创作的作品，描绘了在朦胧月光下，夜空寂静；在远处深蓝色的群山的衬托下，一对亲密拥抱的情侣形象，在月光中忽隐忽现，整体冷色调的画面，充分表达了画家对自己这段恋情的怀念和无奈。画中的恋人是由各种光色的笔触构成，弱化了线的运用，人物形象造型并不像传统绘画那样精细写实，而是发自于画家情感引发形象的形的变异，在色彩运用上强化了色彩的跳跃和强烈的冷暖对比，以狂放的油画笔触表达了画家幻想的意象。一战后，他开始进行表现性油画的探索，画中人物往往是以画家随意涂抹出来的带有漫画意味和抽象倾向，所用色彩已经不遵循印象派的客观自然色彩规律，而是由画家内心情感来大胆运用主观色彩的构成方式，在油画表现技法上由有法渐渐步入无法的超然境界，并形成了独具一格的表现绘画的油画风格。其间他画了《自画像》（1917年）。在这幅画中，科柯施卡用深蓝色为背景，用坚实的造型、鲜亮的颜色塑造了画家肖像，画中人物静大双眼凝视着观众。在另一幅《泰晤士河的风景》（1926年）中，画家以高视点俯瞰眼前风景，画面色彩主观跳跃，用直线画横跨泰晤士河的大桥。画家突破常规用橙红色画了天空，用紫红色随意涂抹了泰晤士河，再用各种黄色、蓝色和红色画了似像非像的马路，富有动感，充分表现了城市的活力。

马克·夏加尔已游离于印象派、立体派、抽象表现等一切流派。他的油画风格兼有老练和童稚，并将真实与梦幻融合在色彩的构成中。在画中，夏卡尔仿佛看到过那些他所描绘的绿色的牛、马在天上飞，躺在紫丁香花丛中的爱侣，同时向左和向右的两幅面孔，倒立或飞走的头颅、中世纪的雕塑等等的奇妙幻想、真实形象，来表现梦境般的幼稚天真景象，如同他在《生日》油画中那样，表现他

贾科梅蒂　《穿格子衬衫的蒂亚戈》　　　　贾科梅蒂　《艺术家的母亲》　　　　巴尔蒂斯　《山》　布面油画　130.5cm×162cm　1957 年
布面油画　113cm×78cm　1954 年　　　　布面油画　133cm×88cm　1950 年

见到久别重逢的未婚妻贝拉——他自己飞起来腾空而起，转过头来与未婚妻接吻——虚幻的场景。他创造性地呈现出梦幻、象征性和超现实的手法与色彩，并依靠内在诗意力量而非绘画逻辑规则把来自个人经验的意象与形式上的象征和美学因素结合到一起。所以，他作画首先在画面上布置各种野兽、鸟和人物，同时关注画面的视觉效果。他说："我们的内心世界就是真实，可能还比外面的世界更加真实。""把一切不合逻辑的事称为幻想、神话和怪诞，实际是承认自己不理解自然。"他特别强调与毕加索不同的是："毕加索用肚皮作画，我用心画画。"他在巴黎歌剧院天顶画了浮沉在半空中的那些风姿轻盈飘逸的神与人，既有童话的纯真，又有天堂的神秘。夏加尔留给世人的是他那充满浓浓的乡愁情结的绘画作品——"即使来到巴黎，我的鞋上仍沾着俄罗斯的泥土；在迢迢千里外的异乡，从我意识里伸出的那只脚使我仍然站在滋养过我的土地上，我不能也无法把俄罗斯的泥土从我的鞋上掸掉"。

法国后现代画派画家热拉尔·加鲁斯特（Gerard Garouste，1946—）的油画属于具象绘画。他把油画看作是西方造型艺术的起源点，由此出发来寻找历代绘画作品中的各种特征，并且重合归纳反映在自己的油画作品之中。他作画多取材于神话故事和宗教题材，善于把已成为过去的古典样式和意象蜕变为具有现代特色的全新的样式，而受到观者的青睐与评论家的赞赏。加鲁斯特于1969 年起在巴黎的泽尼尼画廊举办了第一次个人画展，

便息画坛。直到 20 世纪 70 年代末，具象艺术回潮，加鲁斯特才返回画坛，以其鲜明的后现代派风格受到美术评论家贝尔纳、布里斯尼等人的特别关注。因为，当时的后现代主义作为一种艺术思潮，直接冲击现代主义的艺术观，这是由于现代主义艺术到后期，其作品越来越依赖于文字的诠释，因为艺术家往往要在作品中表现超物质的精神世界，而这种超物质的世界却难以用形象来反映，这就需要艺术家撰文自我批评艺术品的本体内涵与水平，并向观众展示其制作全过程，向世人证明艺术创作行为的本身就是一件艺术作品。而作为电子革命后的一种艺术现象的后现代主义，其艺术家不如现代派艺术家那样可以讲究"原则性"，创作时可以不拘泥任何形式的规范，作品可以涵盖古代神话、寓言，也可以描述自我的幻象，甚至可以用符号或者象征图形或者象征形象来表现艺术家对社会、环境、政治等方面的反应和接触，当观者接触到作品时，由于个人的经历和文化修养的不同，从作品中感悟到的东西也会因人而异，由此便会从中产生"接受的原创性"。基于此，加鲁斯特往往会选择历史、神话和宗教题材，但并不像 19 世纪以前的画家那样去描述这些故事，而是"挪用"古典意象，用现代人的观念诠释它，并以更自由的形象表现自己从那些古典题材中所感悟到的意象，从而回归到他自己所说的"矫饰主义"（Manierists）的行列之中。关于矫饰主义，加鲁斯特是这么认为的："我们都处于一个'矫

巴尔蒂斯　《静物》
布面油画　64.5cm×75cm　1937 年

巴尔蒂斯　《壁炉前》
布面油画　75cm×64.5cm　1955 年

巴尔蒂斯　《卧室》
布面油画　270.5cm×335cm　1953 年

饰主义者'的时代，矫饰主义旨在显示一种相对性，他对现世表示怀疑，而与之相反的'巴洛克'或者'新古典主义'的艺术家，则力求由自己来澄清真实。"为此，加鲁斯特以"古典""印地安人""狗"三个形象塑造出来的人物，透过"绘画"与"表演艺术"和"偶发艺术"的形式，采取古代神话和古典画风的遁词（Alibis），充分呈现出他的后现代绘画特质——一种消除"古代"与"现代"对立、传统与创新对峙的无可捉摸绝对的"形而上古典主义"与"寓言古典主义"。

实际上，对于加鲁斯特来讲，绘画并无"真实"可寻，除了画家自己认定的绘画逻辑次序的构架之外。他认为绘画不在于"真"，而是在于"准确"。所谓准确是指线条、色彩、形、体等造型因素是否被画家用得"准确"，周围的其他绘画"语汇"，画家有否将它们筑成一种严密的空间逻辑次序。关于绘画，加鲁斯特说："一幅画总要与世人见面的，所以主题要明显。一幅静物、一幅裸体、一幅肖像，如果画家用一种习见的技法来画，可能意味更深长。不过我作画时，首先解决的是风格问题，我要使作品表现得更充分，为此，我把绘画纳入游戏的系统，就像骑手那样，那时绘画才会变成有创造性的活动。"

1965 年，阿维格多·阿利卡在卢浮宫观看了卡拉瓦乔画展，其中一幅用赭色、黑色、白色创造的冷灰色人体表现技法画成的《拉撒路的出现》一画，令阿利卡茅塞顿开、大彻大悟。他意识到："我所做的一切都是从绘画到绘画，没有将绘画行为与观看事实联系起来。"他回家后"猛地一下看见自己的画，明白了我一直在重复同样一种

形式——再也不能画这样的画了，必须停下来，开始画素描，从零开始"。对物写生，以缓解存在于"自己眼睛中一种极度的饥渴"，以释放他从卡拉瓦乔画中所获得的视觉与技巧上的体验。通过漫长的七年对物写生，他察觉到"我们不可能拥有客体的真实，我们拥有的是主观真实"。在他看来"客体真实"就是那些被我们感官察觉到的周围客体现象，而"主观真实"则是我们觉察这些现象的方式，为此他改变了传统的看物方式而建树自己的视觉方式。他在此后的八年中画了大量的人物、风景、静物的水墨素描，他借助素描作为一种表现手段和视觉语言的形式，经过对客体不懈的追踪，阿利卡完成了从"抽象"到"主观真实"视觉表现油画的过渡。在 1973 年的一天早晨，他醒来看见妻子的一件褐色大衣挂在白色墙面上所衬托出来的颜色是那样的浓烈，他即刻有种难以抑制的冲动，要用色彩来画这件大衣。由此为开端，他直接用色彩画油画，来记录自己的视感觉和追问。他作油画从来不画素描稿，而是直接将颜料涂在画布上，使自己马上进入作画状态，凭直觉，顺从瞬间爆发出来的冲动，用形式语汇的各类符号，或间隔，或链接，或清晰，或虚无，既没有约定俗成的模式，也没有深思熟虑的构思，而是随着他的感觉，从几个特定的点向四周扩散开来，通常他用四种颜色来组织单纯而又明快的调子，以其敏锐的感觉直接表现对象与周围的真实色彩。在《直观与反射》一画中，他在极单纯明了的构图中，表现了自己花房楼梯旁的窗外景致；以娴熟、精炼的笔调，准确记录下自己即景生情时的那种感觉；在阳光照耀下的街景明朗清澈；透过玻璃的景色变得模糊苍白；

安塞姆·基弗　《风景》　布面油画　190cm×330cm　2015—2017 年　　　　安塞姆·基弗　《你的金色头发》　布面油画　41.6cm×55.6cm　1980 年

在画面正中，由窗玻璃折射出来的邻街景象忽隐忽现，有而若无，实而若虚之雅趣。所有这些都是画家对视觉世界的片段、瞬间的反应。他善于在反复表现的题材里，准确地把握这种直觉，详尽表达出自己处于各种情绪状态下所察觉到的客体特征，以至他所画的一篓水果、一颗玉米棒、几只从食品袋里滚出来的土豆、一把雨伞和包包、四顶放在沙发上的女士饰帽等，这些在旁人看来司空见惯的东西，却会激起阿利卡作画热情。他会及时以简洁而又明了的构图和纯真而又鲜明的色调迅即表达某种特有的情绪，借物表达自己直觉中的真话——主观真实。正如他所说的："一幅画包含着画家本人能量的痕迹，我说的'能量'就是中国人说的'气'，没有气也就没有艺术，没有真实。""我想八大山人画鱼时，知道自己在说真话，否则我们今天看他的画就会感到画中的鱼不那么可信了。"在 1990 年画的一幅题为《山姆的勺》的画中，几条由直线和斜线构成的方形与菱形白色亚麻布褶皱上，静静地躺着一把银勺，柄上刻有"Sam"字样。这里没有明亮对比的色调，唯有大块银白灰和一点点如同金子般的暖褐色；没有更多的语言和亢奋的激情，而是透过这把故人的小勺和肃穆庄重的色调，来表露画家对友人贝克特的追思和缅怀。同样，阿利卡往往会以直率而又深情的眼光来注视着周围自己所熟悉的人们——妻子、女儿、朋友和自己。那幅几乎以平面黑色雨衣来充塞整幅画面的《窥视——穿黑色雨衣的自画像》，他用几块形状各异面积较小的白色来制约人物躯干

整块黑色，迫使观者把视觉兴趣点移向左上方遮光的手和脸部，那对窥视世界的双眼隐藏在阴影深处，使整幅画增添了几分神秘感。如此新颖、奇特的切割画面空间的手法，一反传统肖像画构图的俗套，同时也打破了三维空间、焦点透视的传统唯美表现方法，那清晰、坚挺的边缘线，并不向人们展示伸向远方的空间，而是显示画家在二维平面和三维空间之间，追踪二维半空间的表现，而那没有表现的半维空间，则隐藏着画家的心迹。观者在赏画的过程中一旦能联想到这半维度空间，也就参与了艺术家的形象思维活动，最终与画家同样获得主观真实。还有，阿利卡在画人体时，会独具一格地把动态优美的女模特放在奇特的构图之中，使之显得更加生动而又自然，这在那幅《躺在床单上的女人体》油画上可见：斜躺着的女人体，在银灰白色衬布的烘托下，显得十分安逸恬静，与漩涡流水般的皱褶对比下，形成静与动的大趋势。画家以简练洒脱的笔调，画出轻盈闪亮且富有弹性的女人体肌肤，以其外表的质感，表现了内在真实，从而达到绘画技巧与情绪表达的完美统一。而在另一幅女人体作品《羞涩》中，画家把画面构图分为上下两部分，它们间相联系的中轴线，恰好放着两只青筋毕露的手，即放在大腿间的左手与遮住脸面的右手，并与阴影中的脸部与小面积半透明的腹部形成鲜明的冷暖色对比。由以波纹状起伏的笔触组成了整块灰色调背景，与人体的阴影部浑然一体，而乳房和腹部，大腿和肩等部位小面积的亮点，恰恰能烘托出女人体那种畏缩羞

格哈德·里希特 《抽象画》
布面油画 260cm×400cm 1987年

格哈德·里希特 《读报女孩》
布面油画 72cm×102cm 1994年

格哈德·里希特 《楼梯间的裸女》 布面油画
51cm×36cm 1994年

涩的感觉。这幅情绪忧郁、感觉性感的女人体画，被当代美术评论家赞誉为20世纪最具感触性的裸体画之一。由上述中我们可以看到，阿利卡的绘画艺术发展经历了几个相当明显的风格演变：1. 早期少年时代在集中营画的技法幼稚、风格朴实，表现对纳粹残酷迫害的极度恐惧心态的速写性素描；2. 学习阶段的具象写实绘画；3. 充满音乐的纯表现性抽象绘画；4. 在生活中寻找视觉方式的表现性素描和水彩画；5. 意欲传达对生活的某种冲动，直觉反馈主观真实，探索绘画艺术真谛的油画。

瑞士超现实主义、存在主义雕塑大师、画家阿尔贝托·贾科梅蒂深受立体派绘画理论的影响，并对大洋洲土著雕刻有着浓厚的兴趣，以致他做的《纪念头像》有模仿喀利多尼亚岛巨人头像的痕迹。早年他画过素描和油画，成就最大的是雕刻。他的作品反映了第二次世界大战之后普遍存在于人们心理上的恐惧与孤独。贾科梅蒂认为："人为什么要画，要雕塑呢？那是出于一种驾驭事物的需要，而唯有经由了解才能驾驭。"因而，他的雕塑、绘画及素描，都源于他对人物形象独特的视觉方式。他的雕塑呈现典型特色——孤瘦、单薄、高贵的诗意气质；他的绘画多以亲友为描绘对象，所画油画色调偏暗沉，而所画素描却是显现了画家观察眼前物象，随手记录下的原始的视觉形象，这种即兴式记录下的形象，处处可见贾科梅蒂作为一个视觉艺术家的才情和不断诉求的姿态。1935年，贾科梅蒂回到画室重新开始面对眼前实物进行写生作画，对此，普鲁东嘲笑："一个头像、一个苹果，谁不知道是什么？"可是，对贾科梅蒂来说，这些看似平常且司空见惯的物象，

在贾科梅蒂的视觉直观中，它们会变得那么可疑而琢磨不透，引人去不断的探究。进而，他又认为传统雕塑头像仅仅塑造的是一个头像，那只是塑造一个与真人原型的等同物，还以为这样就可以等同真实本身了。然而，从视觉艺术本身出发，这实际上并非是视觉思维的产物，仅只是知性的或概念的形象。其实在实际视觉现象中，一个人永远与周围的环境，是无法分离；也就是说，这个人的真实，只能在其存在的空间中才能显现。为此，贾科梅蒂举例："我对那个对面街上行走的女人的微小形体感到惊讶，看着她越变越小，而我的视觉范围则大幅度扩大，我看到的是一个四面八方浩瀚的空间……相反，如果她靠得太近，譬如两公尺，那我自然再也看不见她，连实物原型尺寸都不是，她已经侵占了全部视野，只是一团模糊。若停止观看时，她的存在也几乎终止了。所以，任何东西只是一种显现，真实永远隐显于实存与虚无之间；对有限事物的真实、绝对的追寻是无限的。因此，真实的追寻并不在于求得精确，而在于试着理解究竟看到了什么，并把看到的如其所是地描绘下来。"他对此类有限事物而无尽追寻曾惊叹道："奇遇，大的奇遇，在于每一天，从同一张面孔（或一个杯子、一个苹果）上看到某种不曾认识的东西出现，这比所有的环球旅行都要伟大。"贾科梅蒂大部分的绘画作品都是1947年后画的，使用的色彩严格限制在暖灰色、黑色、褐色和奶白色，所表现的人物形象也是细长的、直立的、打招呼的，或者是大步行走的姿态，置于一间巨大的空荡荡的、有着高高的天花板、洞穴般的房间里。他画的静物画，如画一张桌子上一大堆满是灰尘的瓶子、雕塑

大卫·霍克尼　《潜水员》　布面油画　75cm×147cm　1978 年

大卫·霍克尼　《克拉克先生和夫人珀西》
布面油画　214cm×305cm　1970—1971 年

工具和洋铁罐等，基本上是用油画颜料和画笔在画素描。贾科梅蒂的绘画特点；作品中具有丰富的视觉和哲学源泉，表现自己在外部世界感觉到的瞬息即逝的幻觉，和完整的反映人类形象的需要。

被毕加索称为"20 世纪最后的巨匠"、当代具象绘画大师巴尔蒂斯到意大利游学临摹弗朗切斯卡的壁画，研学其是如何以清淡色彩和拙味的造型来描绘人物与景物的，以及整体画面空间处理的看似玄妙的技巧。他通过对古典绘画和写实绘画大师作品的临摹和研究，结合自己对周围现实社会日常生活入微细致的观察与体验，创作出一幅幅寓感情于哲理的风景画，在人与自然的对立建立了两者之间的和谐。他善于从普通平凡的生活场景中揭示人的心理活动，幼年时的偏执心理经常在画中体现，在或冷漠或平淡和诡黠的画面，如《街道》和《山》的油画中似乎包含着一种莫名而又出奇深刻的思考，且融入了诗意般的抒情气氛，建立了某种超自然的非个性情绪的心理绘画，刻意在人的心灵深处探询索隐，而弥漫在画中的则是迷离的惆怅。

1960—1977 年，他研究浮世绘，用统一的视觉效果、微妙的色彩变化和强调绘画整体装饰感，创造了一种介于东、西之间特殊的审美形式，画了许多以他夫人山田节子为原型的油画，如《红桌日本女子》《黑镜日本女子》。其间，巴尔蒂斯重新把"静止"回归了绘画，画中呈现的景象似乎永远地停留在那里，超越了语言描述，看不到"何所来，何所去"，如《飞蛾》中女孩似乎是要捕捉灯前的飞蛾，但她的动作却是轻柔的、不经意的，令人匪夷所思，如此没有来由的动作贯穿了画面，在静止的瞬间隐喻着怅惘的神秘感。巴尔蒂斯从这幅画开始采用酪蛋白调和的颜

料作画，并由此而创造出优美雅致的肌理效果，使厚涂的颜料表现出各种微妙变化的色调。而另一幅《房间》是巴尔蒂斯最为著名的作品。这幅画所呈现的似乎更像是来自梦魇中的一幕——那位肉感的女裸体，和那个猥琐的侏儒，以及不期而至的阳光，这三者重合在一起，让人们仿佛感受到了痛苦和快乐的重叠；而那只黑暗中窥视的猫，又显得那么神秘诡谲，是无所不在的隐秘的化身，这一切的形象表现，超脱了寓意、色彩、光感、动与静等一切绘画艺术的视觉因素，所能引起的则是观者内心无言感觉。

德国新表现绘画画家安塞姆·基弗往往以隐含历史痛苦与追寻晦涩意味的主题，并结合抽象与具象、幻觉与实体、象征与现实等视觉思维意象表现意味，运用于油画创作，以至于他的油画作品更富含诗意、极具现代感而独具一格。为此，他经常使用油彩、钢铁、铅、灰烬、感光乳剂、石头、树叶稻草、灰土、虫胶、模型、照片、版画、沙子，以及铅铁金属元素等综合材料，表现以圣经、北欧神话、瓦格纳的音乐、著名犹太诗人保罗·策兰的诗歌，或以对纳粹的讽刺为主题。在其油画艺术创作中，他努力探求德国的历史、文化社会的强烈反思和追问，总是混杂着对历史创伤的哀悼，提出近代史上带有禁忌性和争议的问题，直面碰击纳粹统治时代的主题。例如，《玛格丽特》（*Margarethe*）便是取材于诗人策兰在 1945 年于纳粹集中营完成的诗歌《死亡赋格曲》（Death Fugue）；基弗创作的另一件反复呈现对于德国历史反思主题的作品——《铅铸图书馆》荣获德国图书和平奖（Friedenspreis des Deutschen Buchhandels，2008 年 10 月 19 日），他也是首获此奖的造型艺术家。为此，艺术评论家杰克·弗拉姆（Jack

格哈德·里希特 《站》
布面油画 300cm×300cm 1988 年

大卫·霍克尼 《蒂森代尔附近的三棵树》 布面油画 182.8cm×487.6cm 2007 年

Flam）认为："在这些年里，基弗融化了一个德国文化的冰冻咒语。"进而，我们可以从基弗创作的《占领》系列作品中看见基弗直击惨痛的历史：他化身为纳粹式军礼的符号参与到纳粹主义胜利的狂欢中，行纳粹军礼本身成为一种符号，借以表现当人内心狂热追随某个崇拜者时所自觉展现出来的肢体语言，同时也借以再现自己和民族灵魂中藏匿在其心底的畏缩。

事实上，基弗渴望用绘画来重新界定整个德国历史与文化的发展——从史前到瓦格纳、尼采、希特勒，努力正视纳粹时期的恐怖和德国历史、文化和神话，并且希望为战后德国疗伤，助其复兴。

格哈德·里希特在 1964 年画的《帷幕》，作为无主题艺术创作的初始作，其视觉形式介于形象描绘与抽象构造之间，却不属于照相模样，而是以令人难以破解的方式，用绘画工具艺术性地创造出照片效果。为此，里希特表述了自己艺术创造的理念："有一天我不再满意将照片画出来，我就开始使用照相的特征，如准确性、不清晰性及幻想性，以创造门户、帷幕和管道。"

同时，使用新的、抽象的绘画方式，以色相、彩度、艳度、纯度、明度和灰色调来扩大画面的色彩调子氛围，又不放弃在照相画中已获得的画法，这种无主题的作品，同样被距离感、空间感、客观、真实和无人工的自然效果所凸显出来。因此，里希特在绘画中追求色彩调子，用笔或滚筒将灰色颜料涂抹在画面上，特别重视画面涂层颜料叠加重合构成而产生的视觉效果。在 1963 年里希特画的《秘书》肖像和 1964 年画的《XL513》中，他通过白颜色边带的原始资料媒体性质与绘画融合把空间感体现出来，而这种

画法最突出的特征是照相的灰色和主题的不清晰性。里希特认为："针对复制图片的无所不在，传统的绘画艺术只有适应改变的媒体条件，自己变成照相艺术，同时不放弃其本身的绘画性质，才能保持其意义。"在 1972 年他解释了这个看似很矛盾的视觉艺术问题："我也不是说，我想模仿一张照片，而是我想制造一张照片，我对照片就是一张曝光纸的那种看法不予理睬，这就是以其他方式制造照片，而不是制造像照片的绘画。"因此，他觉得最重要不是所画的是采用摄影的黑白，以及在不清晰表面上与照片极相似，而是将摄影的特征，例如其客观性、距离性、真实性，以及其放弃艺术性的构图转换到自己的画中。也就是里希特以这种方式，借鉴摄影艺术特征，使里希特获得成功展示以"照片"形式作品的真正意图。如此一来，里希特的作品使谣传已死亡的绘画艺术复苏，而是以所谓"照相"的形式，使自己从传统绘画艺术中摆脱出来，由此里希特才会有这样的体会："我对画题没有任何的偏爱。当然有一些事物对我特别有吸引力，但是我对此不肯定，因为照片反映的世界也是多姿多彩的。"格哈德·里希特把 1976 年起创作的抽象画系列重新描述成现实真实世界的模样。为此，他将多层的、矛盾的、非构造的、偶然的自然形态结构进行合理组合后，创造出能与从窗户内向外观察大自然景色相比较也并不逊色那样："我从窗户向外望，外面所具备不同的色调、颜色及比例的情景对我来说就是真实的，这有其真实性及正确性。这一大自然的片段，以及任何大自然的片段，对我不断地提出要求，同时也是我绘画的样板。"他认为每一个以窗框为界的大自然的片段，不管它对人们是多么的偶然，随意被选择的或不全面

大卫·霍克尼 《开往穆赫兰道：通往工作室的路》 布面丙烯 218.4cm×617.2cm 1980 年

安迪·沃霍尔 《玛丽莲·梦露》
丝网印刷 100cm×100cm×9 1954 年

的，都具备"真实性"及"正确性"，并以不完成性、任意性、非理性的绘画方式，试图把窗外一瞥的视觉体验融入其形式之中。正如在作品《牡鹿》中，里希特把两种不同的描绘方式，运用在作品的不同空间中，"被模糊处理的鹿和用精致线条勾勒出的树林形成了强烈的对比"。同样的，在《叔叔路迪》等作品中，里希特采用了模糊处理的方法，并把这种方法的来源归属于沃霍尔，并指出了他们之间的技术差异："（沃霍尔）采用了丝网印刷和摄影的方式，而我则采用了机械式的擦除技巧。"而在另一方面，里希特画的抽象画，不是随意自发画的，而是按严格的作画步骤，在长时间内慢慢完成的，那些从表面上看似很具表现性的笔法，实际是他经过深思熟虑才落笔描绘的。所以，这种抽象画往往会呈现特别美的形状和颜色。格哈德·里希特 1986 年 10 月 12 日开始，在杜塞尔多夫、伯尔尼、柏林及维也纳展览馆，成功举办的回顾展结束后不到一个月，对自己艺术做出了一个令人惊诧的否定性评价："这么多失败，我真感到惊奇，这些画总而言之有时还是有一点好看，但基本上都是缺乏能力及失败的微不足道的证据。"尽管那时里希特已是国际上当代最重要的艺术家之一，却表现了其自我批评的态度。

大卫·霍克尼在美国创作了一批杰作，例如《更大水花》。画面上有一块跳水板与水花四溅的水池，却看不见泳者，在蓝色水池对面的一把空椅上正被正午时分的阳光照射着，与池边入水的虚影和背后游泳馆巨大玻璃上映像出这边未入画的投影，以及在游泳馆旁两棵高高的棕榈树，和远处平涂浅蓝色的天空，构成这幅晌午时分万籁寂静的画面。尽管，在这里未见泳者，却又通过跳水板、水花、

椅子显示泳者的在场。从池中溅起的小水花，我们可以感觉对面似乎有泳者潜入泳池，而大水花则是从跳板跃入，这就显示着有两个泳者在泳池中游泳。在画中，大浪花和小浪花暗示着有两个泳者在水下潜泳，那游泳馆直线平面的褐色墙面，反射出阳光的漫射光，而棕榈树伸出墙头，无风而不动，画面显得凝固般的静止，仿佛所有的声音被建筑物吸纳了。霍克尼采用平涂色彩的装饰绘画手法，然而那些变化无穷的色彩层次，恰恰显示了游泳池与附近的环境，有空间距离感。其实，霍克尼一直很重视具体人物形象绘画的创作。他经常在绘画中会把本家族的亲戚和朋友安排在生活起居的室内外场景之中，刻意表现人们的生活细节和情绪变化。比如，他艺术生涯最重要的作品之一《克拉克先生和夫人珀西》描绘、记录了他的朋友——英国时尚设计师奥希·克拉克和他的新婚妻子塞西莉亚的生活场景，霍克尼是当时婚礼的伴郎。这幅画中，内景人物分立中心线左右，克拉克随意地靠着椅子，扭头斜视某一角落，珀西右手叉腰，视线在右臂延伸的方向，他俩夫妻都以侧面对立而视线绝无言语交流，双方都抿着嘴，眼神显示出没有目标的投射状。他们在从阳台玻璃间透过来阳光的照射下，呈现出逆光中人物形象的暗色调，与那只放在室内一角的电话和放在方桌上有一本黄封面的书，以及一瓶醒目的百合花和在阴影中那个装饰花卉台灯。所有这一切构成室内温馨的氛围，与夫妻造成一种细微的情绪冲突，进而构成整幅画的情绪张力，并与那浅调、软性的家什与人物深色庄重的衣服，构成整幅画的色彩张力；然而，使得整个画面意味深长的，可能是那只蹲在克拉克腿上的猫，它或许会透露一点什么呢？

安迪·沃霍尔　《维苏威》　布面油画　68.7cm×109.7cm　1985 年

罗伯特·劳森伯格　《夏琳》　布面油画　133cm×177cm　1954 年

最近，大卫·霍克尼和物理学家查尔斯·法尔考越来越坚信，从凡·戴克、卡拉瓦乔到安格尔等画家，为追求形象的准确和逼真的效果，无不借助于透视仪器——透镜、针孔、凹面镜来从事绘画创作。在 2001 年，霍克尼出版了《秘密知识》一书。在书中他列举了大量证据，证实了这些古代绘画大师们就是借助于这种透视仪器使所画形象显得如此真实，并获得如下结论："他们没有说中我想表达的重点，那就是从艺术家的视角出发，尤其是在 15 世纪初的时候，所见（三维立体在二维平面上的投影）即所用。艺术家无可避免地会去关注光的投影；是怎样调和色彩关系；又如何让你伸出手去触摸到实际的边缘，比如说，在主景中的脸部轮廓线和后面的果园之间。你可以移动，但投射在墙上的形象是固定的，这不同于你以前的经历，但这点非常重要。然后相类似的，投影（绝非其他）产生了焦点透视。在充斥着电视、照片、广告牌和电影的当代世界，很难想象最初发现焦点透视时，是怎样焕然一新的感觉。那不是世界如何向在世界中运动的人展示自己的问题，而是世界如何展示自己，而且不得不通过焦点投影——无论针孔、透镜或是凹面镜——展示自己的问题。景象影响画面，要点就这么简单。景象框定了我们怎样去看，而看到的东西又决定我们怎样去画。在这种情况下，它们有种确定的形象，即透视形象。"把透视当作是某种意义下较好的观察方式。但事实上，这远非他的想法。他从前喜摄影，为了验证对摄影的种种说法，他拍摄了数万张甚至数十万张快照。例如他曾采取类似接片的方式把连续拍下同一物体各个方向的照片，拼贴形成鱼眼视觉那样的透视变形效

果，给人以强烈的视觉冲击。霍克尼研究焦点透视，目的是要摆脱焦点透视方法，"那种观察方法有个问题，它是静止的，从这独立于身体外的眼睛看出去的东西都定在某个地方，这是得了麻痹症的独眼巨人的视角"。所以，当霍克尼"蘸满了的毛笔，我觉得非常有表现力。要表达从眼到心再到胳膊和手的一笔，这是最直接的方式。所有的东西都经由画具的末端迅速流动，天衣无缝"。自 2005 年开始，他从洛杉矶迁回家乡，英格兰的约克郡，开始创作多画布的巨型绘画。

安迪·沃霍尔是 20 世纪视觉艺术领域最具影响力的画家之一，是波普艺术之父。他大胆尝试凸版印刷、橡皮或木料拓印、金箔技术、照片投影等各种复制技法，创作了《玛丽莲·梦露》《金宝罐头汤》《可乐樽》《车祸》《电椅》等。这些作品都在沃霍尔开办的纽约影楼（The Factory）中经一些业余助手大量复制完成的。到 1961 年，沃霍尔已被誉为是继达利和毕加索之后名扬全球的前卫视觉艺术家。沃霍尔擅长绘画、印刷、摄影之间的跨界应用。人们可以在形形色色的现代艺术展、前卫展和双年展上看见安迪·沃霍尔的丝网印刷四色头像作品。在创作中，他所选用的题材和创作内容的广泛，使作品突破以往的单一模式，体现出强烈的创新精神，其最为明显的特征就是机器生产式的复制，完全相同的主题元素或者不同色相的主题元素，在同一个作品中不断重复出现。其表现的内容多半与美国社会的消费主义、商业主义和名人崇拜紧密相连，是针对消费社会、大众文化和传播媒介的产物。

安迪·沃霍尔是自我制造繁衍的产品，他的传播包含

罗伯特·劳森伯格
《床》　布面油画
尺寸不详　1955 年

罗伯特·劳森伯格　《打破传统的界限》
布面油画组合　尺寸不详　1988 年

皮爱特罗·阿尼戈尼　《自画像》
布面油画　48.8cm×35.5cm
1946 年

皮爱特罗·阿尼戈尼
《考陶尔德夫人肖像》　布面油画
55cm×45.5cm　1952 年

他所有的活动和生命本身。作为复杂的兴趣和荒诞的行为的综合体，他实践着时代的热情、欲望、野心和幻想。他创造了一个广泛感知世界、实验性世界、平民化世界、非传统经验世界、反精英反贵族的世界。安迪·沃霍尔最大的价值，是他用一生的实践完成了对传统的艺术价值和社会秩序的反讽和不屑，用虚幻的表象战胜他不情愿的、残酷无情的、没有人性的真实世界。而真正讽刺的是在他离世后，他已经成为新的更大的更空虚的现实中的偶像，他的不屑本身已经成为后世的经典。所以，真正的艺术家的悲剧不在其生前而在其死后，命运总是走向其反面，你曾多么辉煌，你就将会变得多么无聊。安迪·沃霍尔几乎尝试运用所有可能的绘画媒体进行创作来表达他的思想：绘画、丝网印刷、照片、音乐、电影、电视、电台广播、书籍、报纸——多种绘画媒介的使用，表现了他对预见媒体在 20 世纪中后期对艺术创作的影响。

在 20 世纪 50 年代世界艺坛盛行抽象绘画时，美国当代视觉艺术家罗伯特·劳森伯格把达达派视觉艺术的现成品与抽象绘画的行动绘画结合起来，创造了著名的"综合绘画"。继而，在 20 世纪 60 年代，他开始把大众图像拼贴成大型的丝网版画，实验了多种印刷技术和材料，并运用于《影》（Shades）和《白霜系列》（Hoarfrost Series）等作品中，这也是他开始迈向波普视觉艺术，并推动其迅速发展的具体实践。他还是舞蹈家和演员，曾跟随约瑟夫·亚伯斯学习，也设计现代舞的舞台背景和服装。

他还创作实验性剧本，这为以后他利用电子和其他技术设备来创作《神谕》和《声测》等雕塑作品奠定了基础。以后，劳森伯格将绘画和雕塑杂交创作，例如，《床》——劳森伯格把睡袋和枕头挂在画布上，然后在上面泼上五颜六色的颜料，这正如劳森伯格认为的那样："绘画是艺术也是生活，两者都不是做出来的东西。我要做的正处在两者之间。"在这幅由三块面板组成的"集成"作品《夏日暴雨》中，艺术家用印刷复制品、颜料和拉链三种不同的材料，将一个平面分为错落有致的三个层次。而在由五块面板组成的《赌注》中这幅面积更大的作品中，混合了纸张、布料、摄影复制品和一个完整的男人素描全身像。1985 年 11 月 18 日，"劳森伯格作品国际巡回展"在中国美术馆开幕。在开幕式上，劳森伯格除了发表他对和平的观点之外，还讲述了 1982 年他在中国安徽泾县宣纸厂进行创作的经历。展览会上展出了劳森伯格在泾县用中国古老的宣纸和工艺制作的宣纸拼贴作品，这套取名为《七个字》的作品共 70 件。他充分发挥纸质的特性，把自己喜欢的图片、纸的碎片和中国种种民间的图案拼在纸浆中，创造出最具诗意的波普视觉艺术作品，清晰地显示出——"我和我的材料相处得很融洽"，这为我们启开了一种新的观看世界的方式。

从皮爱特罗·阿尼戈尼早期的素描中可以清晰地看到，以达·芬奇为代表的佛罗伦萨派传统的素描技法和风格：用线条造型，注重中间色层次的微妙变化，准确、细腻、

皮爱特罗·阿尼戈尼
《菲利普王子爱登堡公爵》
布面油画　150cm×99cm
1955—1956 年

皮爱特罗·阿尼戈尼　《女模特儿》
油性坦培拉　100cm×180cm　1943 年

安东尼·达比埃斯　《大型绘画》
布面油画　199.3cm×261.6cm　1958 年

富有优雅的美感。20 世纪 20 年代末 30 年代初，阿尼戈尼师从俄国画家尼古拉·洛克夫学习油性坦培拉（tempera grassa）绘画技巧。这种油性坦培拉技法实际上也是佛罗伦萨传统的绘画技法，是坦培拉（即蛋彩画）的一种。它首先要求画家具有坚实的素描造型能力，其次必须掌握蛋彩画的技法和油画技巧。阿尼戈尼很快掌握了油性坦培拉技法并运用得十分自如。1949 年后，他到英国、美国以及印度、非洲各地从事创作，为英国、美国等国知名人士绘制肖像。英国皇家艺术院展出了阿尼戈尼的画作。他于 1954 年获得了为年轻的英国女王伊丽莎白二世画肖像的宝贵机会。女王的肖像画在皇家艺术院展出后引起轰动，当天刊发了肖像画的《泰晤士报》也被抢购一空，受欢迎程度可见一斑。当时女皇年约 30 岁，作品依照传统皇室肖像画的风格作画，展现出女皇年轻、美丽、刚强的一面，这使得他成为英国女皇最喜欢的意大利画家。1957 年，阿尼戈尼为玛格丽特公主画了一幅肖像画。画中她身穿一件精致的浅蓝色丝绸礼服，斜披一件黑色丝质斗篷，站在玫瑰花丛中，显得格外高贵、端庄。这幅画作的手法细腻，画面色调轻柔、和谐、自然，颇具文艺复兴风格。阿尼戈尼还擅长大型宗教壁画，有皮斯托亚市圣母院内的《下十字架》《复活》等 10 幅壁画。阿尼戈尼博学多才，求知若渴。他不安于现状，勤于尝试，善于创新，毫无顾忌地耗用着自己的体力和才智。阿尼戈尼有扎实的造型能力和细腻的素描功底，也有很高的文化素养和很深的艺术造诣。他继承了文艺复兴以来佛罗伦萨画派的优良传统，一直坚持自己的观点，运用传统的技法表现自己熟悉的生活——画自己所见，画自己所爱，不随波逐流。

安东尼·达比埃斯（Antoni Tàpies，1923—2012）是 20 世纪非定型绘画大师，是继毕加索、米罗、达利之后西班牙著名的艺术家，在国际视觉艺术舞台上享有一席之地。他是当今国际少数生前拥有个人美术馆的"国宝级"艺术家——美术史上称为非定型主义材料派的主导者。他是一位在当代艺术史上有重要烙印的人物。他的成长期正值西班牙内战及弗朗哥专政（Franco-regency，1939—1975）时期，以致他后来创作时，经常通过材质来探讨对家乡加泰隆尼亚（Catalonia）政治与文化的特质，表现对传统宗教文化中的玄学观念。他还凭借东方哲学思想，以及书法、茶道、包装、设计等文物艺术的特质，将作品风格的发展转化为以探讨"艺术的超验次元"（Transcendental Dimension of Art），展现其作品本体对环境、物质体验的艺术风格，这造就了他的艺术走向一个有机的、无定形的、暧昧的和未曾臻达的世界，并以大幅画布中留有大块宁静巨大空间为特征。在他著名的《墙壁图画》（Wall Painting）作品中，他采用粗犷的涂鸦手法和拼贴方式，借以突破木板或画布平面的二度空间，从而创造出画面伸展出画框之外的视觉张力和冲击感。再比如《蜿蜒的浮雕》中，在大片灰色基调中混杂着沙子的背景里，他运用点描技法描画着粗细不等、形状不一的色块；而在此画面右下角，则利用复合煤材混合树脂的厚涂手法，所产生的扭转动势营造出如沉寂中浅吟、蜿蜒的形体，这些与那些有着大片留白的空间组合在一起，构成类似东方绘画中所特有的神秘暗沉与深邃静默。此外，达比埃斯在其他作品

安东尼·达比埃斯 《相信》
布面油画 165cm×162cm 1975 年

安东尼·达比埃斯 《黑色十字》
布面油画 77cm×101.5cm 1972 年

安东尼·达比埃斯 《红色的塔卡》
布面油画 77cm×101.5cm 1972 年

中也着重表现平凡材料的特质，例如，《在黑色背景上的纸板》中，他采用纸板撕痕衬上黑底，衬出鲜明的黄褐色轮廓及撕痕渐层的厚度，那旧纸板表面的纹理处理及细笔勾勒如毛发般的笔触，使画面呈现出经岁月沉淀的块面。其中，黄褐色是具丰富内在心灵的颜色，也是接近哲学思维的颜色，还是代表中国大地的颜色。对达比埃斯而言，这可代表圣·方济（Sain Frances）和雷蒙杜斯·卢留斯（Raimundus Lullus，1232—1316）等人的神学与哲学实践观。此外，在 20 世纪 60 年代，达比埃斯在自我表达方式上大量出现文字书写，这些都源于他对 13 世纪西班牙神秘主义与哲学家卢留斯的推崇：在画面中常出现和卢留斯的组合理论图有关的 V 字三角图形，以及 M 表示"意志"、X 表示"对立"、A 表示"基本尊严"、T 表示"意义区分的原则"、B 表示"信仰"、C 表示"希望"、D 表示"爱"等字母，而 T 字有时也代表达比埃斯本人或他太太泰瑞莎（Teresa）之意。在他 1966 年创作的《四个红 X》中，以倒 V 字形三角构图的中心有着四个红色的 X 符号，结合类似中国书法恣意挥洒的遒劲与水墨擦拓的韵味。这幅作品可与达比埃斯同时期所创作的、由布罗沙所写的剧作《黄金与盐》（Or I Sal）布景作品比较研读。在这些剧场布景作品中，达比埃斯通过剧场实物的描写，并借用捆结与 X 符号来表现象征宇宙中人类的处境，亦能串联衔接观者和表演者彼此的想法。在作品中 X 形则是剧场桌脚的简化造型，也是作为支撑架所具有对立物的张力。同时，达比埃斯个人对抽象艺术发展初期着重几何图形的描绘而感到局限，因而和友人发起"诗意的抽象"绘画，如他在 1959 年创作的石版印刷《无题》，便是凭借由大笔刷涂、

拓印吸墨及线性恣意书写的方式，在层层拓印的处理下，有着闪烁流畅的调性，大轮廓环绕的细线，在虚实中交错，抑扬顿挫的撇线穿插着如句法般的点字，呈现出当代艺术家的高度，表达了约翰·凯奇（John Cage）所崇尚的自由及偶然共振的音乐性。在他 1975 年创作的《白色上的几何》中，他运用透视图法及铅笔的补助线、量尺刻度，在理性的布局中，却又利用细砂及复合媒材的红色和黄色块面，以及砂块的切割与恣意的泼洒与箭头指示等形态，此种立体分割的表现，呈现出折叠翻转的几何造型动势。他多采用现成物的材料质感和随意性绘画综合的表现手段，通过"物化"的过程，并转化为审美的形式来作为表达思想的方式，这恰恰显现出达比埃斯是运用综合材料绘画艺术进行分析研究的先驱者。在艺术创作中，他大胆、不合常规地运用综合材料，从而打破了传统形式美的法则，以及人们传统的审美经验，成为后世的楷模。因而，他的艺术作品给当代绘画极大的启示，当 20 世纪 50 年代中期，他那如"墙"般的绘画突然在画坛上出现时，立即在欧洲画坛掀起了轩然波澜。此后，他的绘画几乎与"物质绘画"画等号，或被视为"非形式主义绘画"的代表画家。诚然，达皮埃斯对当代视觉艺术最大的贡献是在物质材料肌理的表现上开创了前所未有的新面目，然而一些研究者往往一味关注于可见的表现形式而忽略了画家所投注于材料的一种精神性。事实上，他以类似雕塑造型的厚涂材料手法所创出肌理幻象和对综合材料的直接利用，不仅显示出材质不再沦为线条、色彩的附庸，而是具有独立表现的主角，更说明了画家与作品材料之间的微妙互动是使材质展现生机的重要因素。所以，在达皮埃斯作品中的材料所呈现出

朱利安·施纳贝尔
《抱着塞浦路斯的奥拉兹肖像》
布面油画　203.2cm×152.4cm　1994 年

朱利安·施纳贝尔　《布拉格学生》　布面油画　不规则尺寸　1983 年

种类和艺术风格外，更从其作品材料的材质与结构间，以谜一般的符号、平实的图像以及形体的描绘，以产生中国书法行书那种一气呵成的气势等，呈现意象及隐含的语义和意义。

美国新表现主义画家朱利安·施纳贝尔（Julian Sch-nabel，1951—）在休斯敦大学习画期间，他并不在练就正确的视觉方法上下功夫，而是热衷于文学。因而，文学性的思维方式充塞了他的习作之中。在大学毕业后，他被纽约惠特尼美术学院设立的"独立研究计划"艺术机构选中，从而获得工作室作画的机会，还能经常与其他知名画家接触、交流。合同期满后，他以开计程车来维持生计。1976 年，施纳贝尔在休斯敦现代美术馆首次举办个人画展。虽然观众寥寥无几，但是画家本人的信心却有增无减，在他父亲的鼓舞下他又返回纽约，为当一名专业画家而奋斗。其间，为了生计他到曼哈顿"海洋俱乐部"餐馆当厨师，几个月后，他积攒了一点钱，便去欧洲各地，一边作画，一边观摩文艺复兴以来的众美术大师的经典之作。返回纽约后，他又重操旧业，在格林威治村的一家餐馆当厨师。1978 年夏，他重游欧洲。在西班牙巴塞罗那的一家旅馆里，他突然想到用瓷盘粘到画布上作为绘画表现手段，据说他是从中世纪的建筑和镶嵌壁画上得来的灵感。回到美国后，他又收集了大量的瓷盘，把这些破损的或完好的瓷盘用厚厚的油画颜料粘到画布上，然后沿盘子边缘画出人体的曲

线和其他物体的形状。当他画完第一幅"破盘画"时，他觉得这正是他一生梦寐以求的画。但是，当晚上他躺在床上时，就不时地听到盘子从画布上掉下来的声响，很明显颜料和画布不能承受盘子的重量，于是他改用板材和快干黏合剂把瓷盘永久性地固定在画布上，然后用厚稠的颜料画出各种视觉形象，待一切都干透后，再用稀薄的透明色层层覆盖，从而画出多种层次，把那些看似十分粗犷的形象纳入一定的色彩空间之中，从而创造出了不同一般视觉体验的新表现主义作品。

当时，风靡西方艺坛的概念派艺术朝着比较主观和重视内涵的方向发展，而由精简压缩或者重复形式所造成的单调的视觉语汇，使极限派艺术走向越来越狭窄、贫乏的边缘；而具象艺术则始终坚守于古典与现代风格之间。当时用具象手法画肖像或叙述性绘画，被评论家称为"新意象绘画"艺术。到了 20 世纪 70 年代末，新意象绘画又被评论家称为"前表现主义"绘画，后来又被人们称为"新表现主义"。新表现主义与新意象绘画有些不同，它只允许画面上存在一种意象，而这种意象往往是由画家根据文学命题来处理的。所以，画家关心的是自我的母题，即从自己生活中找到所需要的内容，并用隐喻的或极度夸张的手法，表现其内容存在的极度紧张状态。进而，再凭借造型上的象征性和线性结构的抽象框架，把这种单纯的意象安置其中，成为形式与内容的综合体——新表现主义绘画。

朱利安·施纳贝尔 《鲍伯的世界》
布面油画 不规则尺寸 1980

朱利安·施纳贝尔 《带刀的蓝色裸体》
布面油画 50cm×52cm 1980 年

朱利安·施纳贝尔 《史前：荣耀、荣誉、特权和贫穷》
布面油画 96cm×136cm 1981 年

新表现主义绘画具有意象性，其中有一部分来自画家的生活体验。20 世纪 70 年代出名的年轻画家，往往是伴随着电视荧屏一起成长起来的一代艺术家。当然，电视影像的种种特技或那些因视频线路故障而变得歪歪扭扭的影像，或多或少地给那些年轻一代的画家带来多种多样的视觉启示：那些多重图像的商业广告电视，为年轻的画家们创造复合式或多元次图像的次序结构提供了多种启示与范例；那些连续不断的卡通片，以注入式的方式，直接影响着画家的视觉思维的方式。由此可见，新表现主义绘画的意象构成，有一部分来源于电视影像。当然，更多的则来源于画家本身所经历过的生活和个人的文化修养。所以，施纳贝尔的新表现主义绘画之所以与瓷盘结下不解之缘，这恰恰与画家当过厨师的生活体验有关吧？

施纳贝尔的作品有两大特征：其一，他喜欢用破瓷盘或碗、树皮或木杆、鹿角等未经加工的物件，黏附在粗纹画布上或木板上，画幅尺度通常有十几英尺之巨。在如此巨大的画面上，他用稠厚的颜料涂抹出粗犷的形象，从外观上形成一种厚重巨大的气势。他打破了传统绘画形式的框架与格律，通过综合材料设计和安排形象，从而获得绘画的感性表现和重量感的表现。他的绘画往往有历史与文化关系的隐喻与呼应，有象征性的隐喻与宗教画的色彩和图像，如作品《个人简历》和《没有画慈悲》。在《航行于谎言之海》中，他用不规则的破碎片杂乱地粘贴在画面上，暗喻从原始、古典到后现代文化的混乱颠倒，影射"后现代"的迷惘、错乱、失控的虚幻。值得注意的是，画家选用材料本身，就代表其画作的文化背景，原始的木杆、树皮、鹿角，古希腊的陶罐残片和现代或完整或破损的瓷

盘被画家黏在画布上，表示从古到今文化的积淀与破碎。施纳贝尔所画的人物形象多半带有沉重的悲观主义色彩，被忽隐忽现飘忽不定的氛围所笼罩。其二，宗教性的隐喻和对现世生活的讽刺，是施纳贝尔绘画的又一特色。《玛丽亚·卡拉斯 2》《玛丽亚·卡拉斯 3》《地理学课程》等类似抽象表现样式的油画便是如此。前两幅画具有强烈的色彩效果，具有激烈冲击力的泼墨式运作敷色，是颜料与画布的撞击留在画布上的痕迹，表现了线与色块的力度，也体现了画家在制作过程中思维的激荡与敏捷。施纳贝尔虽然没有提供任何具体形象，却提供了一种丰富的联想空间，使观者能得到视觉上的审美快感和心灵上的感应，获得与画直接的信息交流。《地理学课程》这幅油画用强烈的红色表现一只奔跑的鹿——象征原始，用灰色画出希腊柱子——代表古典的化身，用蓝色勾画出一群学生和老师的形象——他们沉浸在黑暗里环绕地球运行，带着迷惘与麻木的表情，象征现代文明的紊乱。他最突出的才能，是善于把感情转化为一种可见、可触摸的物质。他利用多层面的画面结构的组合，打破传统绘画（从二维空间上表现三维空间的幻觉）的基础形式，先确立起物象——浅浮雕式，再用颜料涂抹，继而又打破刚用实物建立起来的三维空间，于是重量感和力度感便油然而生。

菲利普·格斯顿（Philip Guston，1912—）早期的绘画深受他导师罗瑟尔·菲特尔森的影响。菲特尔森既引导格斯顿研究巴黎立方派的作品和迪尚的作品，也向他介绍了意大利文艺复兴时期和样式主义的画家的作品。年轻的格斯顿则偏爱后者。他后来回忆道："是菲特尔森最初给我看比埃罗·佛朗切斯卡的作品，向我介绍文

菲利普·格斯顿 《无题1》
布面油画 50.8cm×76.2cm 1980 年

菲利普·格斯顿 《街道》
布面油画 155cm×198cm 1977 年

菲利普·格斯顿 《谈话》
布面油画 173cm×198.8cm 1979 年

艺复兴时期的美术。"1934 年后，他逐渐形成了自己的艺术风格，自称是新古典主义和超现实主义后的画家。这个时期，他受超现实主义和神秘主义绘画的影响较深。1935 年，菲特尔森在强调绘画要按原素材组织画面的重要性时指出："超现实主义后的绘画，作为一种艺术的存在，实际上是否定以往的超现实主义艺术，这批画家认为艺术家在处理艺术素材时，宁可'有意识'，而不能无意识，与其探索精神世界的作用，倒不如探索梦境中的个性特征。"格斯顿从菲特尔森的艺术团体中脱离出来后，仍坚持超现实主义后的作画方法，把深思熟虑的构想与自我的直觉结合起来。

1934 年，格斯顿同鲁宾·卡迪斯合作，在联邦艺术工程局创作了政治性壁画《阴谋集团》和《抗议恐怖主义者的反扑》等壁画。1935—1936 年间，他和鲁宾·卡迪斯一起，受加利福尼亚州壁画协会的委托，为图阿特市立中心医院画了一幅壁画。他们在壁画中综合了样式主义绘画的构图特点，汲取了卢卡·西诺列利的奥维多达教堂壁画中的形象构成方法，十分巧妙地利用建筑结构的造型特点，构图饱满，整幅壁画显得生气勃勃。画家在门框两侧作了这样的安排：在门框装饰板上简洁地表现了诸艺术门类的寓意性形象——戏剧、音乐、建筑和美术；在门框的右侧有一个戴面具、模样滑稽的丑角，在他的下面有节拍器、乐谱和六弦琴。此外，还有工具和制图仪充塞在构图中；在"T"字形壁画内，还有表现精神和灵感的形象，寓意深邃，耐人寻味。格斯顿后来回忆这幅壁画时说："我们要使初生的婴儿、年轻人、中年人和死亡，这些关系到人生哲理的形象，一目了然。图中的舞蹈家、美术家、建筑家和作家的形象，体现了当时美国社会精神和人文主义、

理想主义的观念。"很显然，从这幅画中可以看出画家深受意大利文艺复兴时期的大师米开朗琪罗、拉斐尔，以及样式主义绘画的影响，无论从具有雕塑感的人物造型，以及具有庄重静谧表情和激烈动态的形象上，还是从结构严密起伏、变化丰富细腻的构图中，不难看出样式主义绘画的影响根深蒂固。难怪格斯顿在 1966 年的一次演讲中又提及这幅画："尽管绘画和雕塑作为艺术，在古代已经形成，然而现在我们生活在工业化的时代，却可借此表现手法来表达事物的本性，我们是以双手、智慧，用语言、诗词、歌声、音乐、形象来表达人们唯一拥有的东西——梦想。"1939—1940 年，格斯顿画了一幅题为《工作和娱乐》的壁画，画中表现了一群表演艺术家的形象，不过画家此时追求更写实更单纯的表现形式，壁画构图的趣味中心是一群类似儿童的形象，正在扭打格斗的激烈的动态，使人们会自然而然地联想起巴洛克绘画的特点。

作为格斯顿对以往壁画艺术的一次总结，1941 年他画了《婚姻的回忆》。他继承了文艺复兴以来传统绘画的表现方法——稳固的金字塔形构图和焦点图透视的描绘方法。在这幅架上绘画上，格斯顿旨在表现儿童们幼稚的游戏仪式，以此来比喻冷酷的战争现实。之后不久，格斯顿完成了《假如这不是我》的油画，也许这是画家对世界大战给人类带来摧残的沉思。画家通过一系列梦幻般的形象来揭露残酷的战争给人类带来的痛苦和破坏。图画中央有个貌似画家本人的人物，脸上仿佛蒙上了一层阴影。众多评论家认为《假如这不是我》的确是一幅不可思议的油画。格斯顿用立体主义的构成方法，在画中画了假面具、乌鸦、圆球、喇叭等物体。画面中没有激烈动荡的形态起伏，而着意于构图内的联系，使一切物象被阴郁、朦胧的

菲利普·格斯顿 《无题2》
布面油画 50.8cm×76.2cm 1980年

艾斯特凡·桑多菲 《静坐》
布面油画 93cm×93cm 1989年

艾斯特凡·桑多菲
《人体1》 布面油画
113cm×71cm 1984年

艾斯特凡·桑多菲
《人体2》 布面油画
108cm×68cm 1988年

灰色调所笼罩着；画家在人物与建筑物之间安排了单纯而又明亮的色调，可以认为这是借鉴了威尼斯绘画的色调和法国18世纪画家华托的朦胧薄暮的色调，从而使整幅画更富有戏剧性效果。可以看出，格斯顿在绘画中流露出一种伤感的情调。

他在现代主义的先锋派行列中发展了寓意性的绘画。1945年冬起他在华盛顿大学执教，其间，他画了寓意性绘画《孩子们的晚上》。在画中画家显然放弃了以往那种静谧的气氛，以杂乱的环境包围人物形象的形式，使得画面变得极不稳定。他采取类似勃拉克的《葡萄牙人》的构图方法，而椅子上的那盏灯也许受到了毕加索的《基尼卡》的启发。在图画顶上有一个具有象征意义的角状物；一个高举着标语口号的儿童，穿着写有"Noah"字样的套裙，也许他是象征唯一的救世主，或者是预言家？

在《筋斗》《庭院》这两幅画中，可以明显地看出毕加索和勃拉克的立体主义观念对格斯顿的影响。

1948年，格斯顿获得所罗门·古根海姆基金会的研究奖金，1949年他又获得罗马奖。他在20世纪五六十年代创作了组画《白色绘画》《日晕》《时钟》《传说》。在画中，他改变了以往立体主义的构成方式，追求儿童的稚拙感，寓意性更加明显。格斯顿习惯用红色和黑色，经常在白色底子中央用柔和的色彩调子画成精巧的方形色块。

总之，格斯顿以其作品的寓意性，使他的艺术风格与内涵独具一格。所以，格斯顿的老友、美国画家杰克·波洛克有一次曾愤愤然地指责格斯顿："以新的传统绘画背叛了现代主义绘画团体的共同誓言。"

20世纪70年代起格斯顿进入创作鼎盛时期，主要代表作有《阴谋集团》《不祥的大地》《拔》等。

在纽约格斯顿住宅的墙上，挂着一幅丢勒的《忧郁者》的复制品，格斯顿这位"背叛了现代主义绘画团体的共同誓言"的先锋派画家，每天在这里进餐，阅读信件和报刊。他经常独自坐在丢勒的画下方，静思默想直至暮色降临。

表现"自我"的法国当代画家桑多菲（Sandorfi，1948—）先后在巴黎美术学院和装饰美术学院学习，接受正统的学院派绘画基本功的训练，为他的艺术发展打下了扎实的基础。25岁起他在法国画坛上崭露头角，1973年至1988年先后在巴黎、慕尼黑、布鲁塞尔、纽约等地举办了18次个人画展，在国外也享有盛誉。1988年，桑多菲在赫尔特莱斯修道院举办了大型回顾展。

从桑多菲作品中可以看出，他开始采用20世纪70年代在西方世界流行的照相写实主义绘画技法，与超写实主义美术的内容相结合，在艺术上曲直而又比较深沉地表达了现代西方一部分知识分子不满资本主义现实的苦闷心理。

实际上，桑多菲跟早年的超现实主义画家一样，以弗洛伊德的学说为艺术创作的理论依据。据说他的绘画作品的内涵跟弗洛伊德的由"本我"—"自我"—"超我"三部分组成的"人格结构"学说一脉相承，致力于表现"防御机制""自慰力"等称作为"隐蔽作用"的心理活动，如《断片，系列之二：真实的手》《神圣的家庭》《末日》《遗物》等即是。他的画相当于一系列自画像，然而这些自画像却以扭曲的形象坦露出"自我"与现实之格格不入。他比以往任何超现实主义画家更加直接地揭示人的本性，

艾斯特凡·桑多菲 《无题1》
布面油画 105cm×105cm 1974年

艾斯特凡·桑多菲 《无题2》
布面油画 133cm×83cm 1979年

马克·詹森 《那些不存在的宫殿》
布面油画 32.5cm×41cm 1980年

以及人与现世相抵触的根源，这就形成了他特有的艺术表现形式，这种形成明显地有别于达利及其追随者。

桑多菲以极其写实的方法来描绘"自我"形象，而又往往在涂抹得很平整细腻的画面上添加几笔触目惊心的笔触和流淌下来的薄油痕迹，意在时刻提醒观者这是绘画。《室内场景——宽恕》就是典型的例子。画家在这幅画中做了这样的安排：在一间十分空旷、恬静的室内角落深处，"自我"的躯体正俯跪在地上，上身裸露，左手紧贴地面；白色的衣服与淡褐色的肌肤，在室内朦朦胧胧的暖色环境之中形成对比；画家在画幅的上方扫了一笔，笔触的下端画着一只悬空的、拿着刷子的手，这只手用刷子在刻画得很细腻的人体背脊上又刷了几笔白色；这里"自我"与幻觉中的手似乎是相矛盾的；而弯曲的背部姿态和肌肉紧缩的手，则充分显示了画家精神上的痛楚。从这幅画中还不难看出，画家确实利用了照相机的功能。他在作画前总是按照预先构想，用投影仪把照片直接投影到画布上，获得十分精确的视觉形象，然后按照照片素材精心绘制。他利用照片作画，但在认识上跟超现实主义画家们作画的情况不同。他认为：人的眼睛不可能看透大千世界中形形色色的现象以及复杂变化，而这些现象在我们的周围经常反复出现却往往被我们疏忽或者忘却，唯有照相机能抓住它们，使之永恒地保留下来，从而弥补人们记忆的弱点，画家利用照相保存下来的形象片段，再求助于艺术家的视觉记忆，从而获得整体的形象片段，使之成为艺术再创造过程中形象思维的重要环节之一。绘画乃是视觉形象艺术，一个画家不管有多么深思熟虑的构想，在未表达之前都面临同一问题，即如何才能找到最合适的表现形式和手法。桑多菲选择了"照相加工法"，这恰恰与他的创作思路相吻合，终于逐渐形成了与20世纪70年代美国盛行的照相写实主义相类似的表现手法。

桑多菲就是这样根据构想把转瞬即逝的形象拍摄下来，然后把照片中有用的东西组合成某一姿态或某一细节。他自称在他的思维体系中没有模特儿，而唯独在"自我"之中才隐藏着真正的"自我"。在他的图画空间中，人体往往显出神秘感、神情恍惚和某种"冲动"。西方评论家认为，桑多菲在利用照片作画时，对待照片犹如奥维德《变形记》中的雕刻家皮格马利翁热恋自己所雕刻的少女那样动了真情。桑多菲所表现的既不是公式化的形象，也不是画家思绪的图解，而是一种观念、一种创新的方法。他经常不断地研究那些永恒不变的现象，在绘画中着力刻画惹人注目的细节。题为《末日》的作品，是他的自画像系列之一，画中人物痛楚的表情，令我们联想其传统绘画中被钉在十字架上的耶稣的悲哀表情。在这幅画中，画家表现了一种纯净的宗教伤感情调。这幅画强化了宗教教义，继承了古代宗教画中圣母玛利亚抱着基督尸体的怜悯、悲哀表情。画中人体还显示出某种内在的"冲动"，躯体被绷带捆紧，给人以窒息感。人体的姿态和手势，室内晦暗的光线，所有这些都被画家借以表现"自我"内心的"痛楚"。

1985年，桑多菲运用视错觉现象，创造了具有现代感的新形式，《被白色颜料涂脏了的上半身》便是一例。

马克·詹森 《太阳的声音》
布面油画 81cm×100cm 1980 年

赵无极 《花瓶》 布面油画
26cm×16.5cm 1935 年

赵无极作品 布面油画 尺寸、年代不详

画家可能在神情恍惚的一瞬间，看到自己的身体通过左右两眼所见形体的差异而形成的古怪的叠影像。由于这一灵感激发，画家绘制了这幅虚幻的图像。画中两具肌肉发达的躯干似乎被外界力量挤压在一起，人体上的笔触依稀可辨，这与其说是被污染了的躯干，倒不如说是在表露"自我"痛楚的灵魂。画家并没有把人体固定于某一瞬间的状态，而是介于静与动之间的一瞬间，毫无疑问，画家力图通过这一现象，如西方评论家评论他所说的那样，把"自我"隐藏起来，借以表达"自慰力"。这正是画家引导观众领悟的内涵。

桑多菲偏爱的主题是表现双重的或隐藏的"自我"形象。在他自画像系列中，人物形象的姿态往往被夸张、隐藏。情调深沉而静谧，这是否与东方的"禅宗"传统理论相一致呢？他把自己变成为旁观者，以最终隐藏自己为目的。这是否意味着与世隔绝、超脱尘世呢？《断片——真实的手》中人体的一部分被隐藏了，把观者的注意力引向手。据说桑多菲采用暴露"自我"的一面，隐藏"自我"的另一面，正是为了把多事的社会拒之门外，以便自己生活在井然有序的"自我"圈子里。我们在他独特的艺术形式与美学观念中，找不到在周围环境中所习见的东西。他的绘画力求探索人之本性，目的在于把一种周而复始的人之本性的母题归纳到"自我"形象之中，在画家看来，人体某一局部似乎要比完整的人体更有意味。为此，他努力寻找一种独特的表现方法。他曾说作画时无须深思熟虑，艺术创作的灵感乃是"冲动"，其结果如何则往往出乎意料。他表现幻想中荒谬、怪诞的"自我"，与外界无任何

联系。他把人物形象置于无生气、超自然的环境之中，室内暖洋洋的电灯光总是朦朦胧胧，飘忽不定。在《室内场景》系列画中，我们可以感受到他观察的真实情况：墙上的裂缝和水迹斑点等，这一切均围绕着人体。正如心理学家考夫卡所说的那样："艺术家创造出另一个世界，这个世界以这种或那种方式包含了他的自我。"艺术家要"描述和表现他自己的世界一隅，他在其中的位置"。

1986 年，桑多菲画了一幅题为《曲线比较》的自画像，此画与同年的《为无节制而负重》一画如出一辙，画家表现了两个同时出现的"自我"和"大鸟"。在《为无节制而负重》中，画家表现了两个背负大鸟的"自我"，其情绪是抑制的；大鸟具有象征意义，主题十分隐晦。而在《曲线比较》中，画中的"自我"似乎刚从三只大鸟的困扰中解脱出来，充满内疚、忏悔和羞愧的表情；在人物周围空旷的背景上，悬浮着几只柠檬果、一块调色板、半块面包，这一切均渲染了画面的象征意义和神秘气氛，渲染了"自我"和"隐秘作用"。

桑多菲还偏爱画另一种题材：描绘与传统宗教、伦理道德相违背的人物形象。这在 1975 年创作的《神圣的家庭》中可见一斑。在画中，他画了本人、妻子、两个儿子，以及类似于海绵状的礁石；他的儿子背向后靠，另一个儿子和妻子则隐藏在礁石之后；他自己的形象则被异化了——一个令人望而生厌的形象。他们头上戴着枯萎的橄榄枝花环和柠檬果，他的妻儿头上戴着一个类似中世纪祭坛画上生热的光环，占据空间一半位置的海绵状礁石向后延伸，进入空间，左下角有一块似棉布质料的羽毛翅膀。据说：

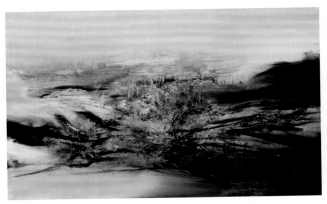

赵无极作品 布面油画 45cm×65cm 1998年

赵无极作品 布面油画 81cm×130cm 1967年

赵无极作品 布面油画 195cm×130cm 1995年

这些东西象征着家庭不那么神圣、可靠、坚固，因为现代人缺乏像米开朗琪罗在《圣家族》画中所表现的那种家庭天伦之乐和神圣。同样，在《神灵报喜》中，画家则一反传统绘画《圣母领报》那种阳光明媚、生机盎然的意境，表现了一个与外界隔绝的少女静坐在转椅上，她身体萎缩，表现羞怯。画家采用虚掉的手法把她的双腿"隐藏"了。画中巨大的窗户外，虽然透进一丝亮光，但室内仍十分晦暗，无声无息，没有一点生气；那只象征贞操的苹果被遗弃在座椅下方，左角的柠檬果似乎正从地面蹦起，其象征性和寓意性一目了然。画家在此表现的是彻头彻尾的现代西方人的精神状态。那幅《失去童贞》也有同样的意味，我们可以在其中看到达利、玛格里特、唐居伊的影子。达利运用偏执狂般的批判方法，在画中把自己梦境中的主观世界变成"使人惊骇的客观现象"。桑多菲从达利的"使人惊世骇俗的客观现象"中获得启发，并把弗洛伊德的"人格结构"理论运用到"自我"系列画中，以及他所表露的"自我"内心世界中，借以排斥"自我"与外部世界的联系，从而获得"自慰力"。

当代法国抽象风景画的代表人物马克·詹森（Marc Janson，1930—）以超现实主义的艺术观念，用抽象派的表现手法来展示他的梦境。他的画中经常出现模棱两可的笔触，以及那种不是来自自然光源的亮点。他经常在涂得很平整的画面上涂上一些斑斑点点的色块，显得十分不协调，目的是要强调不真实、颠颠倒倒、恍恍惚惚、如诗如梦的梦境，显示出一种神秘的颤动。那些光怪陆离、色彩斑斓的色彩表达了画家独特的感觉。画家从不描绘具体形象和空间关系，而是用抖动的笔触画出无数发亮的斑点，

构成一系列模糊不清、抽象的和超自然的形状，组成一幅幅抽象风景画。人们观看马克·詹森的抽象风景画时，会觉得仿佛自己正置身于神秘的海底；有时，也会感觉到在平静的海洋上好像见到了海市蜃楼，又好像见到了在开阔的大陆上有一群妖怪的狂风中翩翩起舞。马克·詹森的画是一幅幅让人进入深思冥想的图景，任凭观者去揣摩、猜想与联想。

20世纪50年代末，马克·詹森开始创作一种没有空间深度变化的图画，用以表达画家心目中潜在的空间观念。在《抽象的风景》一画中，他采用了喷枪喷雾的色彩作画方法，使画面造成一种雾气弥漫的效果，看上去浪花四溅，浮现出谜一样的幻象。

1960年，马克·詹森的一幅抽象派图画《他的风和雨》在巴黎贝迪特画廊展出时，引起了艺术界同仁的关注，因为这幅画标志着马克·詹森已经形成了抽象表现超现实主义观点的绘画风格。1971年，他的《在这后面》被瑞士卢加诺艺术文化中心（LAC）收藏。嗣后，马克·詹森的代表作《永恒的超现实主义源泉》《在住宅里的催眠状态》《幻梦中的风景》《异想天开的艺术》等，分别在米兰、罗马、巴黎、布鲁塞尔、阿姆斯特丹等地巡回展出，其中《在住宅里的催眠状态》被选入法国第六届同代人画展。20世纪80年代初，马克·詹森的《超现实主义图画》和《不寻常的它》等画作被瑞士国立博物馆收藏。

在马克·詹森的抽象派绘画中，虽然没有任何东西能唤起我们感觉到具体的风景，然而我们却能从这些色彩斑点来联想自然景象。十分明显，马克·詹森在他的作品中努力回避表现具体形象，有意识地限制表达形象运动过程

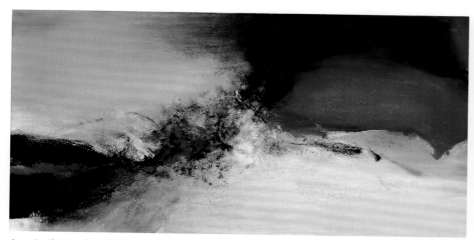

赵无极作品　布面油画　97cm×195cm　1985 年

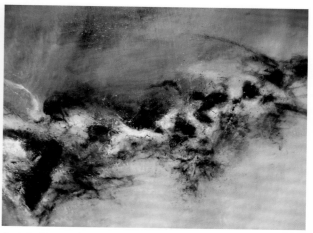

赵无极作品　布面油画　38cm×46cm　1950 年

中一瞬间的凝固状态，这正是其抽象表现主义观点的体现。正如他在《诱人的拂晓》一画中所寻求的是内在美，在一条水平线下，画家用火焰般的色调、颤抖的笔触，以横向趋势运行，那些像精灵般的光点在空间中飘浮，引导着人们的视觉。从中我们可以发现，马克·詹森的作品既有塞尚那种严密的色彩结构关系，又有苏联抽象主义大师马列维奇的至上主义风格和蒙德里安的立体构成的方法，同时也受到"巴洛克"艺术风格的影响。

马克·詹森的《都市的风景》，主要表现当今世界人们被机器、噪声、车辆的马达声搅动得坐立不安的情绪。为躲避现实世界，他在画布上创造了一个全新的世界：昆虫在地上爬行，鱼儿在水中游弋……都市中的喧闹已经戛然而止，万籁寂静。马克·詹森的《太阳的凝视》，让人感到是一个奇妙无比的陷阱，是一个画谜。《美丽的云彩》像是一首朦胧诗，它比透纳的杰作《大气、蒸汽、速度》似乎更引人入胜。阿拉贡指出："这幅画所呈现的模糊不清楚的朦胧诗意，是超现实主义绘画的基本观念。在詹森的绘画中，存在着一种静止的气氛。所有的形态，似乎从海底中分离出来，又在地面上被撕裂，从而使构图形成上升趋势，它们在天空中飘悬，并有组织的汇集到一起，就像人们看到的飘浮在天空中的云彩，忽而像奔腾的千军万马；忽而像飞禽走兽转入上帝的天国。"1972 年之后，马克·詹森开始用树胶颜料创作水彩画。画家往往在有色凹凸纸面上画上白色笔触，然后用稀薄的颜料覆盖上第二层，形成透明的效果，并反复叠加，使之和谐、通透。在堆砌得较厚的白色斑点上覆盖上高纯度的透明色，令斑点

像珠宝那样发亮。同时，在薄底子上涂上厚厚的颜色，从而产生肌理效果，以增强空间感。画家在色调处理方面摆脱了写实色彩的原理，抛弃了传统的绘画技法，并不采用光来统一色调，而是以一两种色组成超自然的色调，增添了梦境中那种超现实的气氛——永恒寂静的世界。概而言之，马克·詹森不以表现物象为目的，而是通过色彩的语言、笔触的排列、图像的构成、线形的杂乱无章的运动节奏等，来传达他创作实践过程中的一系列信息，给予观者以某种感觉、印象、气势，以期与之产生某种感应和意会。马克·詹森就是这样通过其画面所描述的幻梦中的超现实意识流，来与观赏者实现感情与意识的交流。

四、赵无极、朱德群、常玉的色彩艺术

法籍华人画家赵无极，与美籍华人建筑家贝聿铭、作曲家周文中，被誉为海外华人的"艺术三宝"。

1935 年，赵无极考入杭州国立艺术专科学校学画，师从林风眠。在六年学画期间，他从素描石膏像画起，再画人体模特儿，再画人物油画，受到了严格的造型基本功训练。其间，他也临摹中国画，学习画法理论与西洋艺术史等课程。面对机械化的写实绘画教育，赵无极选择背道而驰，力图捕捉构图的"理"与"力"；抛弃情节性，以求主题的统一。他特别崇拜塞尚、马蒂斯、毕加索等欧洲现代画家。他的画比较接近印象派。1941 年赵无极留校任教，在重庆举办首次个人画展，1947 年在上海举办个人画展，1948 年赴法国留学。1949 年 5 月，赵无极在巴黎克勒兹画廊举办首次个人画展，并定居法国。他一面作画、一面

朱德群 《活跃的内容》
布面油画 73cm×93cm 1999 年

朱德群 《拾遗》
布面油画 130cm×195cm 2002 年

朱德群 《勇往直前》
布面油画 130cm×195cm 2001 年

思索，他从克利的画中得到启示，一跃而入抽象的世界。期间，赵无极从塞尚、毕加索过渡到克利，他的绘画从架构一个完整的世界过渡到随机创作的阶段。他 1952 年创作的作品《静物》，画面中随意置放一些干树枝及杂物，造型奇特且充满荒凉、神秘的气氛，在一定光线下，面对静物，赵无极摆脱了具象表现的限制，所感受到的只是色彩与符号，从分解客观物象外表出发，把所观察到的客观形体以简单形式表现，敷以各种冷暖色调，营造了独特的色彩调子氛围。也就是，他从表现性的具象绘画开始，发展成符号化的意象绘画，再进而发展成表现性的抽象绘画，至此，观众已无法直接从视觉形象来定义作品的内涵。同时，在绘画创作上，赵无极以西方现代绘画形式和油画色彩技巧融合于中国传统文化艺术的意蕴，创造出色彩变幻、笔触有力、富有韵律感和有充裕光感的视觉空间，在中国画的水墨效果和空间观念中获得养分，以色彩和空间的即兴式感觉，表现出别样的具明显特征的、有意味的形式，探索油画的多种可能性，从而把油画带到另一种视觉世界，引领观者进入一个似无形又有形的无限视觉世界，被称为西方现代抒情抽象派的代表人物。自 1954 年起，他的绘画出现类似于甲骨文或钟鼎文的抽象符号，浮动于虚无的空间和变幻的色彩之中，充满东方神秘的象征意味。以后，符号逐渐解散、消失，画面为自由的笔触和大片的颜色所代替。20 世纪六七十年代，赵无极的作品逐渐摆脱一切法则，恣意地挥洒他的自由，以各种创新组合的方式去表达内在的需求与感受。在 20 世纪 80 年代以后，随着年龄与阅历的增长，他在自己的作品中注入了较多的温情与灵逸，而激情与对立则逐渐溶入云彩或水汽中，并从

对自然的憧憬与感受中上升为抽象语言。与西方抽象绘画有所不同的是，他的盛期作品是一个完全抽象的形式世界，所叠印出充满生命律动的自然世界，令人联想与幻想，人们可以从画中看到变化的广袤自然。他的作品是以东方传统为根基的抽象形态绘画，是中西艺术在精神上的交融。20 世纪 90 年代，赵无极的《1990 年 10 月 25 日》具月光水波之象；《1996 年 2 月 6 日》呈岗峦林木之形，另一方面，却又化入象外之象，进一步体现中国哲学所特有的天人合一、虚静忘我的精神境界。赵无极曾获法国荣誉勋位团第三级勋章、国家勋位团第三级勋章、艺术文学勋位团一级勋章、巴黎市荣誉奖章、日本帝国艺术大奖等。2002 年 12 月，赵无极当选法兰西学院艺术院终身院士。赵无极在欧洲重新发现了中国哲学所特有的天人合一、虚静忘我的精神意境，他的作品反映了由对西方抽象艺术的热衷到回归中国传统这条主线，这种回归不是简单的回归，而是从哲学和美学高度审视下的回归。他那醋畅淋漓的油彩下所蕴含的东方意韵令人沉醉，其笔端也自然地流露出几十年海外生活所理解和渗透的西方的浪漫主义色彩。那些美好的意象不时搅动人们的心弦，使涌动着的神奇变化的风云，咆哮微茫的海涛顿时融化在无尽的艺术幻想中。正如建筑大师贝聿铭在赵无极画展的前言中写的那样：“我觉得他的油画和石版画十分迷人，使我同时想起克利绘画的神秘和倪瓒山水的简练，我可以毫不夸张地说，赵无极是欧洲画坛当今最伟大的艺术家之一。”20 世纪 80 年代，他回到杭州母校举办“油画高研班”，培养了许多具有开放意识的当代艺术家。他说：“艺术，离不开华夏古老的东方文明。”他在告别仪式上赠给母校一幅“水墨画”，

朱德群　《复兴的气韵》　布面油画　430cm×730cm　2002—2003 年

常玉　《黄瓶花卉》
布面油画　79cm×50cm
20 世纪 30 年代

常玉　《中国画瓶中的玫瑰》
布面油画　73cm×50cm
1931 年

就是那幅为贝聿铭设计的北京香山饭店而创作的一幅水墨画的设计稿。他说："九九归一，我做过许多探索，我觉得最后，我还是忘不了东方，水墨画的祖国——中华神州。"

1960 年后，朱德群逐渐脱离了德·斯塔埃尔（1914—1955）的影响，不再用画刀分割颜料块面，而是专注于委婉流畅的线条与耀眼跳跃的色彩，流畅的笔触跃然于画面。继而，我们从他的求学经历和海外奋斗历程中可以看到，他始终坚定地保持着的中国书画的表达方式，为他从具象绘画过渡到抽象绘画，快速超脱具象绘画的束缚，很自然地在画面中构造出抽象形态与色彩空间，其抽象绘画中隐含着中华传统文化的深厚底蕴与恢宏气度。如他画的《构图 No.168（河渠山景）》中几乎纯以焦赭为主，这在他以色彩见长的作品中实为罕见，正因如此，我们更容易透过单纯的色调感受到隐含于画面的中国山水。因此，在他的抽象绘画中，同时会具有两种特性——东方艺术的温婉、细腻与西方绘画的浓烈、粗犷，这正是他融合自身中国文化背景与历史传承，以及善用西方的绘画工具与技巧的具体表现。他酷爱中国诗词，也不断以画来表达诗意，故而在他的作品中具有豪气洒脱与淡淡幽情的特质。他作画常以单一色作背景，用阔笔快速地挥洒出宽窄厚薄的线条，游走于画面上，恰似瀑布奔泻的水流，颇有大江东去、一泻千里的气势，而细节部分则以细笔勾勒出含蓄婉约的蜿蜒线条。西方色彩理论认为：物体本身并没有色彩，我们肉眼所见之颜色，来自光线照射时物体反射出的部分色光，可以说是光线创造了色彩。然而，在朱德群的《永存的刹那》中，却是以富透明感的明暗与色彩层次衍生出光线，

光投射的方向，直率的笔触，如同无数的直射、折射与反光的色光，光线在介入空间的同时也产生了引导作用，让人宛如置身于黑暗的山洞，透过千变万化的光线转折，得以界定、探求、摸索其中蕴藏着的无限色彩空间。在其作品中，呈现了他四十年艺术生涯中不同的创作特色与风格。他的抽象油画多从大自然的视觉记忆中提炼素材，也从中国古典诗词中汲取灵感，画面注重线条、色块的冲突对比和交融呼应，变幻多端而法度自在。他用笔洒脱、大方，气脉连贯，带有传统书法的笔势，画面色彩层次丰富，在恍惚混沌之中透出神秘、玄妙、耀眼的色彩之光。中国古代山水画对他的影响很大，在众多大师中，他特别欣赏范宽作品中所展现的气势磅礴和气韵生动。他感悟到："范宽说过与其师于人者，未若师之物与其师之物，未若师于心，所谓师于心者，即是以画家为主宰，并已有抽象的概念。可是中国人没有把抽象这两个字讲出来而已。"实际上，大自然经过画家的思想融合与提炼，其中即是画家的幻想力、修养和个性之内涵流露于画面上。显然，中国绘画和抽象画的理念上有不谋而合之处，传统水墨画的主体色调，基本以墨色为主，如王维所言："夫画道之中，水墨最为上。肇自然之性，成造化之功。"这表明：水墨在中国审美系统中的重要性，历代画家已将墨色组合与构成视为基本的符号元素，在最低限度的色彩使用中营造出最深刻的意境传达。由此看来，中国传统水墨画与审美观一直影响着朱德群，以至于他笔下一改油画那种浓厚黏滞的特性，似乎兼具了水墨的轻盈流动与焦墨枯笔的深沉，画家在此仅以单色油彩的渲染变化，创造出"黑、白、浓、

常玉　《蔷薇花束》
布面油画　73cm×50cm
1929 年

常玉　《盆中牡丹》
布面油画　78cm×65cm
20 世纪四五十年代

常玉　《盆菊》　布面油画
66cm×50cm　20 世纪 50 年代

常玉　《盆中牡丹》
布面油画　88.2cm×73.7cm
20 世纪四五十年代

常玉　《红衣女》
布面油画　74cm×50cm
20 世纪三四十年代

淡、干、湿"六彩，并在看似豪迈的挥洒间，精准地运用简约的墨色，使其在视觉结构上组成丰富而细微的层次，前景、中景与远景的架构清晰，形成了画面的远近与纵深，因而创造出广阔无垠的空间感，而在有限的画幅间，呈现出范仲淹《岳阳楼记》中"衔远山，吞长江，浩浩汤汤，横无际涯"的意境。有时，他则以大刀阔斧的手法画出明暗对比强烈的画面，而那微妙的环境氛围，则来自细节渲染的阴影变化，犹如白居易在《庐山草堂记》中所言："阴晴显晦，昏旦含吐，千变万状，不可殚纪。"我们再看朱德群画中幽暗的色彩，自上而下延展，给人带来压抑、收缩的空间视觉效果；而那明亮色彩则蔓延至边缘，画家创造出开放的空间感，具透明感的暗色，隐约透出光亮，而明暗交界处的渲染变化，更显出画家掌握作画材料之巧妙，仿佛表现了可虚可实、可隔可透的园林空间，似乎把各种构景要素，在迁回曲折中形成空间的分隔和组合，不流于支离破碎，又务求变化有序、层次清晰，从中我们可以看出画家在此对大自然的概括与抽象化，可以说既本于自然，又离于自然的园林美学，且在朱德群恣意挥洒的笔触与线条引领下，引领着我们的思绪也随之游移于似云山烟树的意境里。20 世纪 70 年代，朱德群发现伦勃朗善于把强光式的白色或黄色集中于以粗笔浓厚的黑色或深褐色的背景之上，形成对比强烈并具戏剧性起伏跌宕的画面，并营造出沉郁、悲哀的气氛。他认为伦勃朗的画中的光，制造出强烈光束、厚重的颜色，以及大笔触的阔线条，使其画更显深刻、雄浑和结实。届时，朱德群深受伦勃朗用色和明暗处理手法的影响，运用类似中国"飞白"意味的笔法，

以及白色块或其他浅色块的搭配，使得自己绘画风格既摆脱了伦勃朗油画的沉郁，又有着行云流水般的优雅流畅。以至他所运用的线条、点与粗笔都与中国的书法绘画极为吻合，中国书法的俯仰、顿挫与纵横等笔法均融于其作品中。20 世纪 90 年代后，朱德群的作品更接近中国传统绘画，其在作品《大地苏生》《雪融瑞气》《冥想》中探讨人与自然的关联，尤其是与光有紧密的关联，注重宇宙的变化，似"大弦嘈嘈似急雨，小弦切切似私语"。在他的画中，点、线的交错与窜动，线条律动，结合光线与明暗，形成如音符般时疾时缓、高低起伏的旋律，汇成一曲富有和谐节奏感的视觉图像，令观者逐渐进入对往事的回忆和憧憬未来的遐想之中。正如法国艺术评论家皮耶卡班那所赞赏的那样：朱德群"真实的绘画来自回忆"。他既以深邃的方式来描述令他最炫目的前尘往事，又以画笔描绘出清明的空气、清凉的水气、游移的风、急速的湍流与初降的瑞雪。时而，在画面上涂上一抹淡玫瑰色的晨曦，或者画上一轮火红的落日，让光线神秘地游移、跃动于其中，以既夸张又抒情手法，表现出既强烈又隽永的印象，兼具梦幻意味与戏剧性效果，使其作品始终充满蓬勃的生命活力。当进入 21 世纪后，朱德群再次解放视觉元素，把光线的描写与空间的形塑，转化为画面的视觉重心。他的绘画是一种自然流露，颤动的、热烈的。他不在乎那些定理、法则、视觉上的界限，或是各种标志，他的绘画是一个抒情的奉献，无论是他的具象画还是抽象画，东西方评论家都众口一词：朱德群是用油画画出了中国水墨画精神的大师，他用浓郁泼辣的色块嵌入画面的深层，追求深

常玉　《草原漫步》
布面油画　50cm×65cm　20世纪40年代

常玉　《菊花与玻璃瓶》
布面油画　73cm×91cm　1950年

常玉　《五裸女》
布面油画　120cm×175cm　20世纪50年代

远的宇宙空间感和无限激情的笔墨之韵。朱德群忠实于他自己，忠实于中国传统精神：一方面，是人文精神和艺术遗产；另一方面，是诱惑人的国际绘画派别。

常玉是被忽略的旅法画家，他画画不讲究书法、画理，而是以顽童状态，游戏心情，任己好恶，随心所欲，自然宣泄地独创一派地作画。他画女人体都是丰满肥硕，脂润肌满，风韵张扬，玉体冰肌，以整个人体的形状特征表现自我内心的情愫。如《红衣女子》在画中独眼视人，冷眼相观、不屑一顾的神情欲言而止，若有所思的表情，袒露了"不可向人语，独自暗神伤"情态。常玉画动物，多把小小动物置于无边空旷辽远的苍穹中，在古道绵绵、黄沙漫道、渺无人烟、苍茫大地中，只有那只小小宛如沧海一粟的孤单动物，或在急行，或在缓步，或在深思，或在徘徊——或许这是常玉身居异国他乡的孤独与凄楚的自白。常玉的静物画《盆中牡丹》，把东方与西方、传统与当代巧妙融合——用中国毛笔寥寥数笔线条勾勒出生长在盆的牡丹花，牡丹的主干，黑色的叶片，白色的花瓣，松散点缀在深沉色调的背景之中，其缥缈轻盈的质感和厚重的整体色彩形成强烈的明暗对比和色块对比，呈现独特的刚强、柔韧、肃静之美。在《蔷薇花束》中，他用线条和渐层色彩勾勒粉红蔷薇的花朵、花瓣、枝叶、枝干与叶片的绽放、盛开、舒展之态。蔷薇花朵绽放在漆黑背景里仿佛自发光源，在镂空的轮廓线中闪耀着色光。画中白色花瓶那单纯的装饰平面化造型与前景粉红色的转折，把白色桌面往前延伸，与黑色背景形塑出完整的立体空间，既强调了瓶身的体积感与量感，又凸显了以线条为主的中国绘画特征。我们再看那左方正面盛开的花朵中央，花心呈完整的圆

形，被线条组构的花瓣层层包裹，呈几何图像符号化的吉祥纹样——中国传统古钱纹，象征圆形方孔的铜钱，寓意为"外法天，内法地"。古钱又称泉，与"全"音同，寓意完备、圆满。常玉在此援引古钱纹作为蔷薇花的中心，是对客观物象的主观解构，更是以中国传统形式语言寄托了深刻的意蕴，是常玉对圆满与富贵双全的殷切期盼。

五、沙耆的油画艺术

我国的改革开放打开了国人的眼界，更多的画家、美术教育家、艺术评论家、美术爱好者和艺术品收藏家有机会走出国门，参观欧美各大美术馆，目睹美术史上各个时期各流派著名画家代表作品的原作，更有机会参与各类艺术活动，和当代画家进行广泛交流，逐渐以全视角度了解欧洲油画艺术。回过头来重新审视沙耆的油画艺术，发现他的油画艺术，既极其完整地呈现20世纪40年代欧洲写实的绘画技巧与审美特征，又纯粹地传承了国学精髓与民族精神。从此，沙耆这位在美术史上曾经"被遮蔽"的画家的油画艺术重新被世人认识，被艺术界肯定而备受关注，各类褒贬评论众说纷纭，其中较为吸引人们兴趣的是沙耆传奇的经历和遗传的病例。他的油画没有矫饰的痕迹，在画面中的每一笔色彩都显得那么自然贴切，极具印象派之后的画家凡·高和塞尚的艺术品相与特征，而他的后期作品与现代派画家夏加尔的那种把真实的与梦幻融合在色彩空间构成中的表现形式，以及质朴而又稚拙的艺术品相十分相似。然而，我们从美术史的角度看回归到中国现代美术史的沙耆，是盛开在当代油画艺术花园中的一朵流光溢彩的鲜花，与现当代油画艺术并行演绎，始终能让我们赏

沙耆 《女裸体》1
布面油画
198.4×127.4cm　1942 年

沙耆 《女裸体背部》
布面油画
198.4cm×127.5cm　1942 年

沙耆 《海棠依旧》
布面油画　65cm×80cm　1945 年

沙耆 《皇家美术学院同学肖像》
布面油画　79.6cm×69.6cm
1939 年

心悦目而流连忘返。其原因，在于他的油画艺术，既具有传统乃至当代写实绘画的精髓，又隐含着国学文脉。沙耆旅欧学油画与艺术发展的十年，是他学贯东西、融会贯通的十年。沙耆在上海美术专科学校就读期间，因参加抗日救亡等进步活动被捕入狱囚禁数月，经人保释后由沙孟海推荐进中央大学艺术科做旁听生，师从徐悲鸿学画并受其推荐，于 1936 年 12 月赴比利时皇家美术学院留学，师从该学院院长阿尔弗雷德·巴斯天（Alfred Bastien）。他勤奋好学，于 1939 年 10 月以优异成绩毕业，并获得比利时"优秀美术金质奖章"。由于二战的原因，他继续留学比利时研学油画，倾心投入油画艺术创作。1940 年春，沙耆创作的油画《孙中山画像》（题跋："联合世界上平等待我之民族共同奋斗"）与毕加索等欧洲著名画家的作品一起参加了比利时阿特里亚蒙展览会。继而，沙耆不断地参与当地的美术活动，很快融入欧洲艺坛，并连年举办个人

画展和参加欧洲重大联展，逐渐引起艺术界、收藏家、评论家的关注和评论。1942 年，著名画家巴尔杜泽（Baldurze）赞扬道："沙耆技艺高超，这是他长期刻苦练习的结果。他的画表现出他令人困惑的想法。他独创的精细的着色法令人惊奇。极富想象力和表达力的沙耆把我们带入一个充满东方梦的世界。"欧洲二次世界大战胜利日的 1945 年 5 月 7 日左右，沙耆画了《海棠依旧》，并在画中表现人类心灵圣洁的女人体上方用中文题写了宋朝李清照的词："昨夜雨疏风骤，浓睡不消残酒。试问卷帘人，却道海棠依旧。知否，知否？应是绿肥红瘦。"还特意把"风骤"写成"风聚"，把"海棠"写成"海塘"，其寄托对祖国对亲人的思念之情和对和平美好生活的向往的寓意，在此表达得十分明了。1945 年 10 月 10 日的比利时布鲁塞尔晚报对沙耆的画展作了如下评价："在这次个人美展中，有水彩画《鸽子》《虎》《芦苇》，这些作品上的线条使人唤

沙耆 《出浴》　布面油画　45cm×58cm　1995 年

沙耆 《凝》　布面油画
60.2cm×50.2cm　1990 年

沙耆 《沙滩》　布面油画　80cm×100cm　1995 年

沙耆　《野菊花》　布面油画　55cm×70cm　1994 年

沙耆　《盛开的花》　布面油画　50cm×60cm　1984 年

起一种崇高的印象，用笔如神，令人想起中国古代佛教美术的影响。"　"《买花车》是一幅五光十色的有价值的印象派的作品，实为佛拉芒画派的阿·卡叔尔（Ar Carasl）和爱顿·贝菲德（Etanges Baifar），实可与大画家勃朗乔（Boulan Zer）和巴斯天媲美。"艺术评论家史蒂凡（Stephane Rey）先后在 1941 年和 1945 年"沙耆画展"的序言中写道："沙耆十分热爱自然，他每次都能准确地抓住大自然富有特色的形态。我们也可以通过那些静物看出沙耆的才能，在绘画方面，他把热情和谨慎、粗糙和精细都融入其中；在色彩方面，他将明亮和空灵融于其中，这一切使得沙耆的作品成为那些为丰富世界艺术遗产而进行的表现。"　"他在艺术创作中表现出来的顽强和超凡的气质，受到了人们

一致的好评和器重。这位绘画高手采用的手法，构图确切，色彩典雅，不拘一格而且充满了意想不到的和谐。这次展出的作品多为水彩画，它们有一种近乎魔术般的流畅，其风格朴实、匀称，给人以罕见的真实感。这些丝毫不带做作而造诣极深的作品，不会不令真正的行家倾心陶醉。"由此可见，沙耆赴比利时学画毕业后能继续留下来，并活跃于欧洲艺坛，展露才华，不断获得著名艺术家、评论家的赞誉与肯定，其原因在于他怀揣着坚实而又深厚的中国国学学养，又迅速地融入当时欧洲现代视觉艺术演绎的环境和气场之中，如鱼得水，游刃有余。沙耆画的油画不仅用色彩绘画语言来表达自我的视感觉和真情实感，而且从画面的视觉效果与物体形态、色彩的表现形式与塞尚画的

沙耆　《秋菊盛开》
布面油画　51cm×61cm　1992 年

沙耆　《菊花与静物》
布面油画　60cm×70cm　1985 年

沙耆　《菊花与静物》　布面油画
66.2cm×56.5cm　1994 年

沙耆 《野菊花》
布面油画 62cm×47cm 1992 年

沙耆 《花卉和水果》
布面油画 50cm×40cm 1992 年

沙耆 《路》 布面油画 100cm×200cm 1993 年

静物《糖罐、梨和蓝色的杯子》《陶器、杯子和水果》极为相似，更有类似国画中的点、线、笔墨写意传情的手法，与以笔触、色彩凝蓄于性情的欧洲现代油画亦有异曲同工之处，这也正是 20 世纪初欧洲现代视觉艺术家期望从中国传统绘画获取视觉艺术创新元素的种种实验，我们可以在沙耆的油画艺术中，看到了东西方艺术相融合而萌生的奇花异彩。

沙耆归国后的五十九年来，如普通农民一样生活在农村，直接与大自然接触，天天画画。在他家里的板墙上，他凭借在欧洲练就的扎实的造型功力，以及对人体美的追忆，对江南水乡淑女的赞美，创作了十余幅裸女组画。他

还先后用油彩画了《远眺东海》《路》《东钱湖畔》，以及女人体《凝》《恬静》。他经常用笔蘸水粉颜料直接在画纸上或木板上，掺和少许的水，如同用油画颜料那样作画，从而造成混沌而又笔笔显现画中物象的形与色，和画面虚幻的视觉空间效果。他还用水彩颜料画了大量的风景、静物、裸体、人物肖像与动物等作品。有时，沙耆只凭借一块粗墨、一方大砚、一支秃笔到处涂画，画猛虎、画狮、画奔马、画狗等，画得都栩栩如生。

沙耆观察并不断记录自己长期居住生活的地方。沙村的前前后后，以及其周围环境在不同季节、不同时间光线下的美妙景色。他观察并快速记录或记忆描述自己周围的

沙耆 《远眺东海》 布面油画 120cm×230cm 1992 年

沙耆　《禹陵》
布面油画　　60cm×60cm　　1990 年

沙耆　《溪》
布面油画　　60cm×50cm　　1992 年

沙耆　《飞流直下》
布面油画　　63.5cm×49.5cm
1993 年

沙耆　　《飞瀑直流》
布面油画　　80cm×100cm　　1993 年

各种各样形态多样、形状各异、色彩丰富的风景、或人物、或动物、或静物。不仅如此，他还反反复复地阅读自家祖上珍藏的古籍书和他从欧洲带回来的法文词典、《圣经》等经典文献，并在每页上写下自己阅读的感想和旁注，记录自己的心路、思想和幻想，还即兴在书页上画了许许多多的插画等。正如沙耆自己所说的那样，"我每天都要画"，而且是永不停歇地画画。他画油画、画水彩画、画素描、刻木刻、塑泥塑等，几乎涉及所有的视觉造型艺术，而不受外界任何事件变故的干扰。

即使在"文化大革命"的特殊年代，他也利用学校、机关、工厂等阅后丢弃的旧报纸，画了成千上万的水墨画，

用如同丰子恺式的漫画手法，记录了山村农民日常生活和劳动的场景，内容涉及樵、渔、耕、读、起、居、饮、食等方方面面。由于，沙耆在童年时期和结婚蜜月期都在嘉兴度过，他对此地留下了良好印象。在沙孟海的帮助下，从 1982 年开始一直到 1995 年沙耆每年都去嘉兴画画，这是沙耆晚年最幸福最快乐的时光，也是他画画发挥最好艺术水准的时期，尤其是在 1992 年年初至 10 月画了大量的油画，当年国庆节还在嘉兴工人文化宫举办沙耆画展。

沙耆作画时运用直觉观察方法，从自然视觉形象中提取出纯形态、纯色彩，采用具有中国书法书写特点的运笔方法，用笔蘸色塑造形体和质感，表现美的形式、质朴纯

沙耆　　《东钱湖畔》　　布面油画　　85cm×171.3cm　　1994 年

147

沙耆 《小路》
布面油画　50cm×60cm　1992 年

沙耆 《桃花》
布面油画　55cm×70cm　1992 年

沙耆 《江畔》
布面油画　58cm×78cm　1992 年

真的形象和色彩空间，直观地反映画家即时即景的真情实感，并以娴熟的视觉艺术语言形象地解读他所见的周围世界。据此，我们可以从沙耆画的《野菊花》《菊花与静物》等油画中读解到："在他的静物画中，我们又会发现他这种冲突的融合；在画面上是激情和审慎的融合、粗犷和细腻的融合；在用色上又是光亮与暗淡的融合。面对这样融合、协调的作品，我觉得这个中国艺术家，他发现了一个第三空间，他的作品就成为一个见证，见证了一个超然的艺术领域的存在，没有疆界的艺术世界。"（巴尔杜）据此，我们可以看出画家的直觉活动与视知觉的思维活动是属于一种由视知觉活动引申成为思维意象表现的艺术创作活动，也是画家所持有的一种独特的直观感觉与审美心理现象，源于视觉与"心灵的综合作用"的一种"感情的对象化"——回归于视觉艺术本身。我们还能在沙耆画的《乡间》的图像中看到，画家以强烈的冷暖对比颜色，造

成令人炫目的光感，并用流畅而又松快的笔调，勾画出一条山涧小径，两边浓郁、树荫笼罩，遮挡住盛夏晌午强烈阳光的直射，冷色调布满画面视觉中心区域，给予观者丝丝凉意，那沁人心脾的感觉是那样的真切。在沙耆早期的作品中，我们可以看出他习惯用极为直觉的色彩调子和笔法，书写客观自然世界的生命与生机，画作呈现出狂放不羁、天真烂漫的表现意味。而在他晚期的作品《塘中荷花》《桃花》《溪》中，我们可以看出他在画面中往往会自然、随意地放置所画的形象，甚至放置在偏离画面视觉中心位置较远的地方，却在具有整体画面视觉空间和形式组合的构架之中。他在运笔涂抹大块色彩团块作画时，经常会混合组成，既浑厚、复杂，又具油画材质美感的色层，所显现的点、线、飞白等具有自然抒写节律，笔触具有书法书写特征，由此汇集而成油画艺术表现的形式语汇，赫然成为一首表达画家情感的视觉交响曲。

沙耆 《乡间》
布面油画　50.3cm×61.2cm　1992 年

沙耆 《乡野》
布面油画　61cm×51cm　1986 年

沙耆 《乡村》
布面油画　65.3cm×51cm　1985 年

沙耆 《对岸的村庄》
布面油画 40.5cm×50.5cm 1992 年

沙耆 《沙村》
布面油画 50cm×70.3cm 1992 年

沙耆 《黑帆》
布面油画 50cm×60.4cm 1994 年

　　沙耆以独特的视觉方法与思维方式，创造了独具一格的油画艺术。沙耆用油彩或水彩或水墨等作画媒介材料，画风景、静物、人体、肖像、动物、植物，在其画面中的笔触、颜色、肌理之间，显露出画家并不关注表现技法，而是着眼于自我心灵与自然客体的对话与时空的交融。如他画的《水乡》《村口垛草》那样，用单纯、饱和、浓郁的颜色，在画布上随心所欲地自由涂抹，画出了一幅幅形式多样、造型新颖、空间通透、色彩明亮、形态抽象的风景画或静物画。比如他画的《村头》《垛草》，画面中的色块颜色清明、透亮、鲜艳，犹如拜占庭玻璃镶嵌画那样。再比如他画的《花卉静物》，画面中色块颜色经纬交织凝重，犹如波斯地毯装饰纹样上宝石般的色质那样。不仅于此，沙耆经常是在场即兴作画，直接表达自我视知觉与思维意象。所以，在他的《风景》《乡村》《秋后》中，我们可以发现画家从多彩的自然现象中，会十分自由地选择与提取各种形、体、色、质等视觉元素，作既自然又合理的即兴组合构成，画面会呈现一种宁静的古典美——既与现代派画家采取解构视觉形象后的重组方式相悖，又与中国书法的书写韵味相类似。这些，我们可以在《凝》《出浴》中看到，画家充分发挥了色彩再现自然光色的美妙无穷之变化特性，落笔横、竖、撇、点交错，运笔平处、捺满、提飞自由，收笔于有形与无形之间，笔力遒劲有力，入木三分，浑健柔化，变化无限。笔触所到之处，色敷于形，形色兼备，传神于阿睹，浑厚空灵，气韵生动，形态新颖而跃然于画面，传情于写意油画，探究于艺术形式美，有助于开启人们的心智、思维与视知觉的多种方式，培育人们的创造性思维活动和潜在的创造力。再如，沙耆在《沙村》中运用自如地把线条和墨色等这些独具国画表现特色和构成形式的造型元素，深深地嵌在《花卉静物》油画之中，他用笔纵横交错，挥洒自如地创造了一种有别于以

沙耆 《风景》 布面油画 67cm×114cm 1993 年

沙耆 《故乡》 布面油画 63.5cm×90cm 1992 年

沙耆 《山湾小镇》 木板油画 88cm×188cm 1989 年

"塑"为造型手段的油画，以中国书法运笔的特点"写"为造型手段的油画。在《静物》画面中，在形态、空间、色彩、质感的表现上，强调主客观、物与我的融合，不仅表现对象的真实，还揭示内心的真实。在他的《后山》《小河》《小路》中多留有作画过程中偶发性的神来之笔，多留有作画过程中恣意宣泄的色彩团块相互挤压而成的色层面，从而使其艺术表现形式介乎于具象表达与抽象表现两者之间，却又与所见真实世界保持适度的疏离。在这里，沙耆始终不断地在油画中探究如何表现神韵与意境，以至于他的油画艺术中隐含着中国美学精髓与中国书法笔墨韵味的视觉意象表现意味，这两者交融在一起，能给予观者强烈的视觉张力和思维想象的空间。

故而，沙耆的油画在色彩和形象的表现方面，更显露出纯粹的即兴式感性特征，笔触上带有中国书法运笔的特点，用点彩的方式在画面上点缀，看似极不和谐，却具有强烈对比的颜色，使画面中意欲表现的物象笼罩在一片色块斑驳的色域空间之中，令画面出现优于原自然形象的抽象形态。因此，沙耆用画笔在画面上涂抹运笔作画，关注的是笔触与颜色构成的画面视觉形象和色彩调子，创造出有意味的形式与色彩。对他来说，当进入油画创造时，他

沙耆 《春》 布面油画 55cm×70cm 1992 年

沙耆 《故乡》
布面油画 50.3cm×62.2cm 1992 年

沙耆 《涓涓河水》
布面油画 56.3cm×66.1cm 1992 年

沙耆　《晌午》　布面油画　58.2cm×78.2cm　1995 年

沙耆　《乡村小院》　布面油画　30.5cm×41cm　1992 年

会用纯真的视觉贴近自然，仿佛在用一双无形的双手伸入视觉空间抚摸着所画的物象。他出于对艺术与自然的热爱而作画，是表达对自然的真切感受，是生命的一次自我体验过程，而油画艺术本身也以自然而然的状态显现出来。所以，沙耆作画，既不受任何既定模式、画法、规则的束缚，也不刻意追求形式、样式的表现，而是以对眼前的自然物象、风景或存于脑海中的意象形态，以极度开怀、接纳、包容的心态，接纳于心，表现于形、色、质，呈现于画面的风景、或静物、或人物、或动物之中。他经常自由、随性地运用极度的纯色作画，用极度的饱和的绿、蓝、黄、青、红等浓烈、浑厚的颜色创作。《绿色背景前的菊花》中极度的白、黑相配置，既能有效地控制整体画面的色彩调子氛围，又能有效地显现夺人眼球的视觉效果与沁入心灵的色彩感染力，同时又十分自然地把豁达、悲悯、襟怀、

和善、包容等具有中华民族精神品格融入油画艺术之中。

继而，我们在沙耆的《黑帆》中，从内里到外见，其形、色、质皆上品，既留有佛拉芒写实绘画的技法，又显示出坚实深厚的造型功力，且更注重空间层次与色彩调子的单纯表现，并不受真实物象表面形态的束缚，而整体色彩调子氛围又显得异常轻松活泼，色彩鲜亮闪烁却又十分协和入调。而在他后期的画作中（静物或风景或人物），如《晌午》，基本抛弃了传统写实绘画的造型技巧和稳固的构图，也不刻意再现自然色彩关系中的光影关照、形体塑造、空间营造，而是如同书法写字那样运笔流畅，笔触横纵交织，错落有致。笔触所到之处，时而泉涌水泻，时而飙飞凌云，时而中流砥柱，时而泰山压顶，笔笔凝重有力，形、色、质显现，色彩斑斓，气韵贯通，空灵遁入虚幻。所以，在他画的《桃花开》中，既有直观视知觉的再

沙耆　《远山》
布面油画　36.3cm×39.7cm　1992 年

沙耆　《山边古刹》
布面油画　55.8cm×78.5cm　1992 年

沙耆　《村口》　布面油画　51cm×65.2cm　1992 年

沙耆 《故乡的春》
布面油画 39cm×59cm 1992 年

沙耆 《桃花花开》
布面油画 46.5cm×67cm 1992 年

现，又有思维意象表现的意境，令观者渐入无限遐想。

有时，沙耆作画已不强调即景在场，面对客观物象场景写生作画，而是以触景生情，启开激荡于脑海中那些以往岁月留存于自己记忆中挥之不去的形象、事件、故事或旷世名画，都以形象和色彩的方式储存于心，当作画时便启开这记忆的阀门，形象便呼之欲出。所以，他的画往往会显示出"景"非"景"、"人"非"人"、"物"非"物"、"画"非"画"，尽于此，他便"画"尽了"心境"。因而，在沙耆的《对岸的村庄》《故乡》《春雨》中，实景趋向模糊，心景愈发清晰，"景""心""境"，实景与幻想，都是由画家即景的直观视知觉触发思维意象的过程——由外到内里，表达于画面上，呈现出阳光灿烂、色光闪烁、空气流动、气韵贯通、浑然一体的美景或美的形象，令观者赏心悦目。有时，沙耆运用笔触

连贯的黑色块与单纯鲜亮的颜色团块作画，这不仅强化了静物、花卉在画面空间中的位置，还与背景的绿色层形成强烈的色彩对比，并用调色刀或画刀砌色于画面或粘色于色层面，使颜色呈颗粒状和斑驳色层面，使画面产生一种色泽闪烁的视觉效果和一种光泽闪烁的视觉场。我们也可以从《女娲》中看见，画家以极其饱和浓重的红色、黄色、橙色和少量类似宝石般的蓝色色块，从画面的右下角，逐渐由大到小、由近到远，把颜色之间的黑色挤压成纤细渐成点状，向居于画面左上角的双手擎天的女娲聚拢，宛如灼热的火焰燃烧着；也仿佛宛如万颗红色、绿色、蓝色、黄色、橙色的五色天石，由外到内，从右边向内簇拥着居于画面视觉中心区域那个白净肌肤的女娲，从而使整幅画的形象感、寓意性、象征性与女娲补天的神话故事相得益彰，具有强烈的视觉冲击力和形象的震撼力，从而增

沙耆 《静物》 布面油画 55cm×70cm 1994 年

沙耆 《花卉静物》
布面油画 53cm×45cm 1995 年

沙耆 《垛草》 布面油画
65cm×50.2cm 1995 年

沙耆 《菊花与桃子》
布面油画 48.3cm×35.3cm
1994 年

沙耆　《秋》　布面油画　40cm×70cm　1992年

沙耆　《山边古刹》　布面油画　50.5cm×70.3cm　1992年

进了油画的审美品质。在这幅画中，画家十分注重油画颜色材料与画面色层肌理构成的美感，运用强烈的冷暖色对比和明度对比，造成既强烈又响亮的色彩效果，既和谐协调又抒情传神，笔触所到之处，笔笔显形、色、质，塑形自然贴切，其技法娴熟练达，看不出丝毫矫揉造作。这一切都一目了然地透露出沙耆在作画过程中所怀着的灼热的情感，把控客观物象内在精神，不刻意追求任何与自我视知觉与真情实感相悖的虚假的情感表现，一切都通过他的笔端自然而然地流露出来，具有一种质朴的现代感——真正的现代艺术特质就在于此。

　　我们再看《裸女与白马》，显然受弗洛伊德的"潜意识"理论启发，致力于把梦境的主观世界，转化成一种令人激动而兴奋不已的客观真实世界。沙耆有时把自己对希腊神话故事中那些高傲的英勇，如特修斯、阿格里斯、阿里阿德所怀有倾心爱慕和痴迷的意象跃然纸上或画布上。他有时把自己幻想成一只勇猛无比的老虎，

具有勇猛精进压倒一切的气概。他画的女人体，往往介乎于神话天仙的虚幻与人间淑女的恬静两者之间。如同他所画的《拯救安吉莉加的罗吉尔》那样，这幅画是沙耆画在本子上的一幅水彩画，所描述的故事是16世纪意大利诗人阿里奥斯特撰写的诗集《狂乱之夜》中所描述那样：女王安吉莉加，被当着海神奥鲁克的祭品囚禁在泪之岛上，危急万分；此时，勇士罗吉尔骑着半鹰半马猛兽，赶来杀死了那只横行在海里的怪兽奥鲁克，救出了安吉莉加。在这幅画中，沙耆在画的左面居后背景位置画了一个具有中国江南水乡气质的少女，体态秀丽、面容美貌的女人体，她双手被那条从岩壁上悬挂下来的铁链束缚着，整个身体靠双脚伫立在突出海面的礁石上。她完美、优雅的动态表现出泰然入定、临危不惧的神态，没有丝毫如安格尔画《拯救安吉莉加》同一题材中安吉莉加被表现得很绝望的神态。在这幅画的前景主体位置，沙耆画了一个身穿红色上衣、骑着一匹体魄强健神情精

沙耆　《后山》
布面油画　55cm×70cm　1992年

沙耆　《东钱湖的春天》
布面油画　50.5cm×70.5cm　1993年

沙耆　《故乡》
布面油画　60cm×70cm　1993年

沙耆 《风景》
布面油画 58.2cm×78.2cm 1992年

沙耆 《春色》
布面油画 80cm×120cm 1992年

沙耆 《屋前》
布面油画 50cm×65cm 1992年

悍枣红马、手持长矛的英雄罗吉尔，在急速奔驰的过程中，使出一招独具中国民族英雄杀敌武艺的回马枪，直接刺中一条翠绿色形似毒蛇头部七寸要害之处，顿时毒蛇血流满地，表现出罗吉尔英雄机智而又勇猛的特性，其场面十分富有激情和喜剧效果。这也明显不同于安格尔所画的那样只是把长矛放在怪兽嘴里，那种重理性、轻情感表现的典雅效果。沙耆在画的右上角用法文写着"Damere Save Angélique terraria space"（"拯救安吉莉加"），在其下面书写有"民族的故事"字样。在这幅画中，沙耆摈弃了欧洲传统写实绘画的用色方式，采用了具有中华民族传统的用色方式，以鲜纯的红色、铬黄、绿色、白色、枣红色来表现前景英雄与恶魔怪兽搏斗的场面，而用蓝色天空、海洋和黑发、褐墨色礁石，来衬托那鲜亮肉色人体的女王安吉莉加。整幅画以强烈而又刺激的视觉效果，给予观者从画中具有象征意义的形象和色彩，感受到画家其实借此表现本"民族的故事"和大无畏的民族精神。

上述三幅画，无论是绘画题材上，还是色彩配置、形象表现和画面效果方面，与俄罗斯画家夏加尔画的《圣家族》的艺术特征十分相似：首先，在平面上布设各种野兽、鸟、人的形象，讲究画面结构的视觉效果；其次，把一些不合逻辑的事物组合在一起，来表现幻想、神话和怪诞的意境，实际就是超现实艺术的表现形式。

进而，我们可以从沙耆的油画艺术表现形式与表达手法中看到，画家既会采用写实的与写意的、再现的与表现的手法，又会运用具象的与抽象的、记忆的与意象的表现形式。总之，他是以独特的视觉方法与思维方式，创造独具一格的油画艺术形式，其中隐含着中华民族精神和哲学思想，让世人观赏获得美的享受和教益，起着教化和陶冶情操的作用。

1. 综观沙耆一生的油画艺术形式、表现手法和艺术创作心路，可以发现有以下三种艺术取向：重视对客观物象形态与色彩的直觉观察，创作以具象再现写实性油画；逐渐过渡到对客观世界的视觉思维意象表现为见长，把现实与记忆、真实与幻想相融合的抽象表现油画；既完整地传承了欧洲佛拉芒画派现代写实绘画的精髓特质，

沙耆 《村口》
布面油画 40cm×55cm 1992年

沙耆 《湖畔》
布面油画 46.5cm×66.5cm 1992年

沙耆 《小河》
布面油画 42.8cm×59.5cm 1992年

沙耆 《绿色背景前的菊花》
布面油画 61.5cm×50.5cm 1993 年

沙耆 《水果静物》
布面油画 56cm×58cm 1995 年

沙耆 《垛草》
布面油画 48cm×70cm 1992 年

又有建树地弘扬本民族优秀文化，把中国书法的构成美、空灵美引入油画表现之中。

我们在沙耆晚年大量的油画艺术作品中可以清晰地发现，沙耆集印象派、野兽派、表现主义、抽象主义和现代派、当代艺术特征于一身，又与当代顶级画家大卫·霍克尼那样从客观真实视像中发现并提取出具鲜明特征的原形态，加以纯化为形式造型与色彩表现的元素，再加以重构画面的视觉形象，并还原于真实世界的物象图景，最终以很完整、很完美、全新的油画艺术画面视觉效果吸引观众眼球，令观众获得具强烈当代感的审美体验，与现当代油画艺术并行演绎。

2. 沙耆的油画艺术特征

沙耆油画作品在恰当的视觉距离，通过色彩与形态的空间混合，呈现整体画面图像效果，令观者感受到其中的空间节奏感和充满生命活力的景象或物象或人像；沙耆是

从客观视觉现象转化为视觉思维意象表现，其油画表现语言从自然形象中提取单纯造型与色彩元素，通过形与色的合理组合，构成不同凡响且美的油画作品；沙耆把油画表现语汇单纯化，直至简化为色块、色点或短色线和多技法涂层色面，并以此既多样又单纯的油画表现语汇，进行变化多端的形与色的重组和艺术多样化的表现，创造了具当代意义的美的油画表现形式。

综前所述，沙耆画景、画物、画人亦画己，他为艺术耗尽了自己的生命，以其独到的视觉方法，观察自己周遭的客观世界和人物活动；以其独特的表现形式，表述自己的直觉感受和思维意象，以其坚实的造型功力和深厚的国学修养，创造出一幅幅形式多样、色彩绚丽、品质俱佳、直觉审美、意蕴深邃的独具中国特色的油画艺术，为中国视觉艺术实现油画民族化，留下了传薪的火种。

沙耆 《村口》
布面油画 55.5cm×70.5cm 1992 年

沙耆 《故乡风景》
布面油画 60cm×70cm 1992 年

沙耆 《垛草》
布面油画 70.4cm×60.1cm
1992 年

沙耆 《理想之屋》
布面油画 55cm×38.5cm
1992 年

第六节　百年油画秀中华——中国油画的色彩与技法的演绎历程

自文艺复兴以来至今数百年，名家大师辈出，许多经典作品已成为人类艺术宝库中的瑰宝。在我国油画发展的百年历程中，经过几代油画家的艰辛开拓与演进，已经使得油画这一舶来艺术品种深深地扎根于中华民族土壤之中，并且已经取得了举世瞩目的艺术成就。尤其是改革开放以来，当代油画以其不同的艺术形式风格取向和样式手法各异的创作方法，形成了艺坛百花齐放、百家争鸣的新局面。油画正在蓬勃发展，方兴未艾。但是，在这世界艺术百花园中，我国的油画艺术趋势仍然是以反映现实生活的写实性油画为主导。在当今文化多元和艺术市场化的背景下，优秀的艺术作品是不可能脱离现实环境和当今社会背景的，它应当是当代人文精神的聚焦点和闪光点，表现当代人们对"真、善、美"的敬畏和颂扬。正因为如此，也因为与各方面交流了解的局限，我们很难对我国当代油画的诸流派，以及对我国写实性油画发展的全貌作出全面完整的介绍，在此也只能是仅仅就我们周围所接触的油画家，就自己或他们写实画风的实验与探索做些介绍。但难免挂一漏万，特此说明。

一、"密陀绘""油色绘""漆绘"——中国古代的"油画"

我们把油画界定为用油性材料在特定材料上作画而产生的一种视觉艺术称为油画。

在我国 2700 多年前的周代，在皇公贵族到乡间平民的生活用品中，大到皇宫的亭台楼阁建筑，小到民间日用器具上的装饰，都绘有许许多多的"密陀绘""油色绘""漆绘"，并已成为较完整的绘画形式。中国油画最早出现在棺椁器具之中，据《周礼》《汉书》等文献所记，2000多年前的中国已有用"油"作画的历史。正如《周礼》中所记载的："山国用虎节，土国用人节，泽国用龙节，紫檀木画其形象，御笔亲金书以赐重臣，碧油罩之。"其中

"碧油罩之"就是透明油罩色技法。汉代《四民月令》、北魏《齐民要术》中也载有"油帛""油衣"。而"油帛"即泛指绢帛油饰。"茬油色绿可爱，为帛煎油弥佳。茬油性淳，涂帛胜麻油。"由此可见，我国古时已有用茬油、麻油调色，涂绘于帛已甚为普遍。《北史》"列传"之《祖珽传》记载："除挺寻迁典御，又奏造胡桃油。""挺善为胡桃油以涂画，乃进之长广王。"后长广王即祖珽，他能制作胡桃油，而且擅长用胡桃油作画，并将其画作献给北齐武成皇帝长广王，此画应为宫廷绢帛画。另外，从唐代起，桐油就用于我国传统绘画，并延续至今。桐油是一种易干的植物油，具有干燥快、光泽度高、附着力强、耐热、耐酸、耐碱、防腐、防锈等特性。《营造法式》载：炼制桐油是"用文武火煎桐油令清，先烁嘤令焦，取出不用。次下松脂，搅候化。又次下研细定粉"。桐油的作画用途，有"合金漆用""施之于彩画之上""乱丝揩擦"。"其黄丹用之多涩燥者调时入生油一点"，这表明桐油具有调色的功能。上述种种描述，可能是待油色彩画干后，用桐油整体笼罩一遍，使彩画光亮耐久，此处桐油作为油色彩绘的主要作画媒介。之前髹漆配色所用油多为茬油、大麻子油，胡桃油等。我国的传统油色彩绘所用的"油"基本都是易干性植物油，以亚麻仁油、核桃油、桐油为主，与当今油画的"油"一样。以至当代我国民间仍有在祭祠、庙宇、皇宫、渔船、货船上用桐油彩绘门神、龙凤、飞天，以及人们耳熟能详的神话传说、民间故事和历史事件。其中，油色彩绘门神画就是用桐油直接画在门板上，也有在门板上贴麻布画油色彩绘门神画，用鲜亮油色厚涂彩绘，也有用渲染与勾线相结合，或配以贴金和描金等油彩作画工艺。这在明代的《髹饰录》中也有记载："金细勾彩油饰者。""又金细勾填油色。""油饰，即桐油调色也，各色鲜明。""描油，即油色绘也。其纹飞禽走兽、昆虫百花、云霞人物，无不备天真之色。如天蓝、雪白、桃红

北魏壁画

油色彩绘门神画

则漆所不相应也。古人画饰多用油，今见古祭器中有纯油色油纹者。""油清如露，调颜料如露在百花上，各色无所不应。见正色而却呈绘事也。"我们从中可以了解到，我们的祖先已经用油色彩绘图画，"调颜料如露在百花上"，且能运用自如地表现各类景物，并"各色无所不应"。而要用新鲜明净的浅色，"如天蓝、雪白、桃红"，"则漆所不相应也"，为此"古人画饰多用油"，方能使所绘制的图画色彩效果与以漆绘制的图画相比较，色彩效果更鲜亮醒目。

清末，康有为遍游欧亚画廊，对中西绘画颇有鉴赏力，其著作《万木草堂藏画目》之中载："宋画：易元吉《寒梅雀兔图》，立轴，绢本，油画逼真，奕奕有神。赵永年《雪犬》册幅一，绢本，油画，奕奕如生赵大年弟，以画犬名者可宝。龚吉《兔》册幅一，绢本，油画。陈公储画《龙》册幅一，绢本油画，公储固以龙名，而此为油画，尤足资考证。以上皆油画，固人所少见。沈子封布政久于京师，阅藏家良多，面叹赏惊喜，诧为未见。此关中外画学源流宜永珍藏之。元画：高暹《马》，册幅，亦油画，与前各油画合册，写瘦马迫真，珍品。"

二、中国油画的启蒙与萌芽

继而，康有为在《意大利游记》中详尽描述和赞美意大利文艺复兴绘画，并在家中藏有拉斐尔、米开朗琪罗、乔尔乔内、卡拉瓦乔、提香、米勒等欧洲各个不同时期美术大师的油画复制品，他在1917年还编著了《万木草堂藏画目》。康有为在此书序言中说他十分崇尚欧洲油画的写实逼真的画风，他肯定了郎世宁对中国绘画的影响，并主张"合中西而为画学新纪元"的中西合璧的艺术思想。他在文章中赞美拉斐尔的作品"笔意逸妙，生动之外，更饶秀韵，诚神旨也，宜冠绝欧洲矣，为徘徊不能去。……吾国画疏浅，远不如也，此事亦当变法"，"吾每入画院，辄于拉斐尔画为流连焉，以其生气秀韵，有独绝者。此如左军之字，太白之诗，东坡之词，清水照芙蓉，乃天授，非人力也"。并赋诗曰："画师吾爱拉斐尔，创写阴阳妙逼真。色外生香饶隐秀，意中飞动更如神。拉君神采秀无论，生依罗马傍湖滨。江山秀色图霸远，妙画方能产此人。""吾游罗，拉斐尔画数百，诚为冠世。……今宜取欧画写形之精，以补吾国之短。"故而，人们通过他优美的诗文，了解到与中国传统绘画完全不同的另一种绘画。

由此可见，如果把所有用油性颜料画成的绘画都归为"油画"，显然与现在人们习惯把油画与欧洲绘画直接联系起来这一定势相悖。当人们说到油画，眼前就会浮现起欧洲中世纪以来至今的各种油画样式，这是由于就全球范围而言，被人们广泛确认的"油画"，实质上是一种发源于中世纪直至当今欧洲的除了用油性材料制作而成的画种之外，还具有特殊作画技法和特定文化内涵的画种。据此，就无形中形成一个约定俗成的概念，那就是：唯有用油性材料制作而成的欧洲绘画，才是油画。如果，根据此思维定式，中国的油画便成为舶来艺术。

一般美术史学家认为，欧洲油画传入我国的时间节点是在 420 多年前的 1601 年，意大利天主教士利玛窦等人来华传教时，把欧洲油画作品带进了中国。当时利玛窦向明神宗朱翊钧所献礼品中有油画《天主像》《圣母像》等。据姜绍闻在《无声史诗》中记载："利玛窦携来西域天主教像，乃女人抱一婴儿，眉目衣纹，如明镜涵影，踽踽欲动。其端严娟秀，中国画工，无由措手。"再有，在明朝万历年间，顾起元在其《客座赘语》中对此画有相近的描述："所画天主，乃一小孩；一妇人抱之，曰天母。画以铜板为幔，而涂以五彩于上，其貌如生。身与臂手，俨然隐其幔上，脸之凹凸处正视与生人不殊。"接着他又写道："是知利氏后，布教南部诸西教士多有挟西画以俱者。流风所被，中国画苑为之同感。"由此可见。这些欧洲油画中的人物形象画得十分逼真而又立体，令中国画家叹为观止。当时留居南京的人物画家曾波臣受这些欧洲油画中"明暗法"的影响，创造出具有中国本民族特点的"凹凸法"，形成了"波臣派"。到清朝时，从意大利来华传教的画家郎世宁和潘廷章、艾启蒙等以绘画供奉内廷，有从法国来华传教的画家王致诚等人在清朝宫廷当画师，受命绘制多幅油画肖像画，从而把欧洲油画技法带入了皇宫，乾隆帝弘历曾命宫中选少年奴仆多人跟随宫廷洋画师学习"泰西画法"——欧洲油画技法。

我十分赞同邵大箴先生在《融入了中华民族的血液——中国油画 100 年》中的观点："油画艺术是世界性的语言。艺术不受国界的限制而为世界各民族的人民所欣赏。从艺术的角度，很难成立诸如'欧洲油画'和'中国油画'这类说法，因为油画作为一门世界性的艺术，有共同的标准，只是因不同民族的创作者在表现内容与表现手法上面彼此有差异而已。因此，我们考察油画在中国发展的历史，从理论上说也必须以油画世界性的共同标准去加以衡量。可是，什么是油画艺术世界性的共同标准呢？大致上说，油画艺术有三个层面可供考察：技术的层面、形式技巧的层面和精神内容的层面。技术必须过关，必须掌握油画技术的 ABC（基础技法），这一点是最基本的要求。"

实际上，油画作为欧洲传统绘画有别于中国传统绘画的异质文化的画种；由郎世宁、艾启蒙等传教士传入中国，并吸引了一批画家师法"泰西画法"。我们可以从现存

的《仕女屏风》《男肖像》《贵妃肖像》等看出，当时的画家主要是想把欧洲传统写实造型方法融入于中国传统绘画的手法之中，并没有把欧洲传统油画的造型语言与画种特性认认真真地做系统的研究学习。所以，此时的油画也只是带有西画因素的中国绘画。从现实资料上看，由土生土长的中国人全面学习欧洲传统油画这一异质文化的画种，并运用其造型手法和设色技法来画的油画，应首推关乔昌。关于关乔昌，刘海粟在 1987 年 5 月曾为《中国美术报》撰《蓝阁的鳞爪》一文，并附有一幅拍摄于 1848 年蓝阁在作画的相片。其相片背面有文："蓝阁（Lamgua），中国人，师事奇纳瑞（Chinnery），为知名的中国艺术家，1852 年卒于 Macau。蓝阁一生创作了极为出色的油画，至今仍为香港和广东的画家所临摹。"从文中我们可以粗略了解到，这位活跃于 1830 年至 1852 年的广东油画家就是关乔昌，是 19 世纪侨居于华南，并在当地颇有影响，且毕业于英国皇家美术学院、师从雷诺兹的英国油画家乔治·钱纳利（George Chinnery，1744—1852）的学生。钱纳利在中国华南的二十年里，除了会到广州等地展销他的油画作品而作短暂的逗留外，他大部分时间则在澳门画画和教授油画。在众多的追随者中，关乔昌是师法钱纳利油画技法的佼佼者。关乔昌临摹钱纳利的画几乎到了可以乱真的水准，以致他以其导师的肖像画为见长。他所画的肖像画写生既有欧洲传统油画的技法特质，又有浓郁的中国华南乡土气息，因而他的油画作品颇受人们的喜欢，而纷纷向他定制油画作品，以收藏他的作品为荣。正如刘海粟在文章中所指出的那样：中国油画的"真正的先驱，应当是被半封建、半殖民地制度埋葬了的无名大家，蓝阁可能就是其中之一"。与关乔昌同时期的还有许多从事往外销售油画的中国油画家，他们是关作霖、关联昌、关世聪、史贝霖等。其中，关作霖曾游学欧美，专攻油画肖像，其所画油画肖像惟妙惟肖，造型浑厚，技巧精湛，被《中国贸易 1600—1860》的作者——伯特里克·康奈尔认为是中国从事西方油画绘画的第一人。但是，关乔昌的油画最受旅华欧美商人的钟爱，他在 1835 年至 1845 年之间经常送作品到英国伦敦皇家画院展出，同时还送作品到美国纽约、费城等各大城市展出。因而，当时关乔昌的名声与影响较关作霖要大得多。关乔昌留下的存世作品人物画有《美

籍船长肖像》《赫谢尔爵士肖像》《庭院中国乐师群像》《自画像》;风景及世俗画有《渔民烧火图》《中国庙宇外街衢》《江边古刹》。在此,我们反观早期留学欧洲的中国油画家,他们在三维空间的描绘中讲究笔法上的秩序、层次、肌理所体现出来的节奏与韵律感等方面均下过硬功夫,并在掌握欧洲古典油画写实技巧之后,这些受过中国民族传统文化艺术熏陶的油画家们,很快就会自然地将欧洲油画艺术的表现语言与中国传统艺术相比较,在领悟两者艺术奥秘的同时,不可能不对本民族艺术的自由抒写的写意方法有所启迪,也有别于欧洲写实油画的写意体系。写实绘画与写意绘画,都是以表现人的精神世界为目的的,画家既要尊重客观自然,又要重视自我主观表现,两者所存在的差异仅仅是两者各自显现出来的艺术样式不同而已。当时,印象派兴起,欧洲油画家反思古典写实油画,从而开始自觉追求油画语言的变换与变异,向油画艺术的表现、象征与抽象的油画艺术样式演绎。由此,引起欧洲油画艺术表现语言的巨大变异,深深影响着在欧美和日本学习油画艺术的中国学子们,也促使中国油画家们在引进西方油画时有所思考:无论是接受还是拒绝欧洲现代派油画艺术的新趋势,必须有自己的主张。这就决定了一些有思想的油画家们回国之后的油画艺术创作活动与美术教育的方向。推崇现实绘画的徐悲鸿、主张吸收欧洲现代绘画观念与技巧的刘海粟和主张"中西合璧,东西兼容"的林风眠,都准确地看到了当时中国油画艺术脱离现实、脱离人生的缺陷,以及由此产生的油画艺术趣味低俗化的倾向,而油画艺术中严谨的古典写实与自由表现的这两种油画表现语言,都是中国油画艺术界所缺失的。然而,这两种油画表现语言在 20 世纪 70 年代前受到了不同的待遇:古典写实油画被社会普遍接受,现代自由表现油画则受到冷遇。导致此现象的产生,源于中国油画艺术自身发展的特殊历程,以及当时社会大众的自觉选择。

三、中国油画艺坛的雏形

晚清时,天主教会在上海土山湾孤儿院中选拔了一些有绘画天赋的儿童,由擅长绘画的传教士教授摹绘圣像画,这就成为我国最早的传授西洋绘画的场所。当时,作为清廷的官吏和文人的薛福成(著《巴黎观油画记》)、康有

为等人在出使欧美各国时,到博物馆看到了真正代表欧洲绘画的名画原作而不是他们在中国所见由传教士画的圣像画,并为之折服,从而改变了对西方文化的态度。与此同时,西方的科学技术、文化艺术(包括油画),随着与中国的通商与交流,传播到了中国。其中,美国传教士范约翰于1875 年(清光绪元年)在华创办了《小孩月报》,他常以"山英居士"为名,在此刊上开辟了"论画浅说"栏目,以连载的方式,向中国美术爱好者介绍美术入门基础知识,包括透视、色彩、构图、素描、写生等文章。虽然没有意大利人毕方济在华写的《画答》(明崇祯二年)以及清代年希尧撰编的《视学》那样专业,但是还是比较早地在中国向民众较全面、系统地介绍了西方绘画技法理论的普及常识。在 1877 年和 1884 年,《瀛寰画报》和《点石斋画报》上所刊登的类似我国传统木刻插画的石印线描图画中,采用了西方绘画的焦点透视和写实的造型,使其图文并茂的新闻报道,既通俗又赏心悦目,深受当时中国老百姓的普遍喜爱。在同时期,西方传教士在上海土山湾创办画馆,首次以学堂的教学形式在中国传授油画和西洋画知识,并编撰发行了《绘事浅说》和《铅笔习画贴》等绘画教材。

民国初期,在上海有一批具有我国传统绘画、书法基础的画家,如张聿光、周湘、徐咏清、丁悚、乌始光、张眉荪等画家,他们也曾在土山湾画馆通过临摹洋传教士画的圣像画。他们临摹由欧美传入我国的油画名作印刷品来提高自己的西画写实造型能力,以至他们日后所画的写实风景油画,真实描绘了我国南方的港口或者乡村景色——停泊着渔船的海港或者矗立着宝塔的村镇,在朝霞或夕阳的映衬下,显得格外的宁静与神秘。他们所画的写生肖像油画,都是那些衣着盛装的仕女和正襟危坐的绅仕官吏,这一类油画作品,实际上客观体现了画家的审美情趣和视觉体验。由此为启蒙,后来很多年轻人对欧美油画极感兴趣,便"无师自通"地画起了油画,其中有著名的油画家、美术教育家颜文樑。他常回忆自己早年为学习西方绘画而临摹许多外国商品广告画片时的情景。他在画油画时,为获得油画表面光亮效果,实验用桐油、蛋清、鱼油等媒介剂来画油画。后来,他到欧洲学画后才真正学习并获得欧洲传统油画技法和印象派色彩的表现方法。

实际上,清末维新变法后,中国有许许多多立志献

李铁夫　《孙中山像》
布面油画　93cm×71.7cm　1921 年

李铁夫　《画家冯钢百肖像》
布面油画　90.5cm×71.2cm　1934 年

李铁夫　《肖像》
布面油画　70.7cm×56cm　1904 年

身于美术事业的年轻学子先后赴英、法、美、日等国学习油画艺术，学习欧洲油画家用油彩材料表达视觉语言的方式方法。他们一般从两方面入手：一是技术方面，即油画的表现技法，可以直接模仿采用的；二是艺术方面，即油画家的创造才能，这就反映了油画家的审美取向和民族文化积淀的自然流露——油画家自觉的追求。但成功与否除了他们不懈的努力之外，还取决于他们的禀赋、天性、气质、胸襟和修养。因为，欧洲传统油画是具有三维视觉形象的再现与表达，注重以运笔的层次、秩序和肌理来表现三维空间感的气韵、节奏和韵律。而当时中国留欧、留日的油画家均下功夫，并都达到了一定的水平。在掌握了欧洲传统油画基本技法后，他们几乎都曾接受过中国传统文化艺术的熏陶与教育，这就为他们随之很自然而然地把欧洲传统与近现代油画的表现语言与中国传统文化艺术加以比较之后，会更加深入地领悟到油画艺术的奥秘和真谛。中国民族传统与近现代绘画艺术的自由抒情写意的特征，会自然而然地融合于他们的油画表现艺术中，成为有别于欧洲写实性油画的写意性的油画表现体系。其中，中国最早渡洋赴欧美学习油画的是广东人李铁夫。他先后进入英属加拿大阿灵顿美术学校（Arlington School of Art）和英国皇家艺术学院（Royal College of Art）学习绘画，在学习期间成绩优异并获奖学金。1908—1911 年，他进入美国画家威廉·切斯（W. M. Chase，1849—1916）工作室学习绘画。1912 年，他入美国纽约艺术大学，师从约翰·萨金特。他在《画家冯百钢肖像》中的油画表现技法方面吸取了前两位油画大师的精髓，以灵动、快捷、豪放、洒脱的笔调表现了人物的形象特征与画家特有的那双洞察秋毫的眼睛，能看透一切且十分犀利的眼神，似乎会散发出光泽那样令观者耀眼。他以敏锐的观察力捕捉到了画家的脸部表情与神态，用遒劲的笔触十分精准、贴切地画出了画家的特征与浓郁的肌肤色彩，画出了厚薄相间、富有变化的油画色层肌理，并以深沉的色调对背景与人物脸部、手部的肌肤色调和衣服的亮色调敷色形成了强烈的明暗对比，同时以含蓄的虚实变化和结实、逼真的造型特征，有力地表现了富有丰富情感特征的画家形象。1935 年，李铁夫回国后在香港举办了首次个人画展，展出了他旅居海外四十多年来最后十年（1919—1928）的绘画作品，如油画《斗牛士》《老人像》《老医生》《音乐家》等，其中有十一幅是他在国外各种画展中获过奖的作品。

李铁夫的油画已经完全脱离了早期中国油画"不中不西，亦中亦西"的境界，他画的《孙中山像》以朴实、求真、写实的表现手法，生动地表现了中华伟人的精神面貌与非凡的气质。画家在人物神情、性格的把握和色彩、

冯钢百 《自画像》
布面油画 77cm×61.5cm 约 1976 年

李毅士 《王梦白像》
布面油彩 117cm×76cm 1920 年

李毅士 《陈师曾像》
布面油画 128cm×69.5cm 1920 年

笔触的表现力方面的技巧相当娴熟，具有良好的油画感觉和表现语言，充分体现了他十分全面、完整地传承了欧洲 18、19 世纪的写实油画的技巧与技法，成为早期中国油画艺术水准的标志。正如 1985 年迟轲在《李铁夫其人及其艺术》一文中所指出的那样："李铁夫所探讨的西方艺术的途径和他笔下所掌握的西画的精神与内质是稍晚的几位留学西方的名画家所没有触及的。"

最早进入东京美术学校的中国留学生是黄辅周。青年时期他就读于山东济南大学，后去日本学习绘画，和李叔同是当时日本东京美术学校的同窗学友，并且参加了李叔同发起组织的中国第一个话剧组织"春柳社"，还在剧团排演话剧《黑奴吁天录》的时候用"黄喃喃"的艺名扮演其中"海雷"一角。1907 年 6 月，该剧在日本首演，引起不小的轰动。1907 年，黄辅周在毕业回国后更名黄二南。1912 年，黄二南在上海组织"自由剧社"，他因而成为我国话剧运动早期的奠基者之一，孙中山曾以"戏剧革新"四字相赠，表彰他对戏剧事业的卓越贡献。其作品的色彩与笔触古朴，造型与形象朴实而多姿，意境与情趣深邃而活泼。

1900 年，冯钢百下决心留在墨西哥学画。他白天做苦工，晚上到画院学习绘画。在艰苦的学习中，他的肖像和风景画崭露头角。冯钢百进墨西哥皇城国立美术学院半工半读五年，取得了优秀的成绩。他的油画《洗衣女》《工匠》等曾入选墨西哥全国美术展览。1911 年，冯钢百从墨西哥皇城国立美术学院毕业后，经孟罗萨教授的帮助，去美国深造。冯钢百到美国之后，又干了两年的苦工，积蓄了一笔钱作学费，以优异的成绩考入卜忌利美术学院，一年半后转入芝加哥美术学院学习，之后又前往旧金山第九街学生美术研究院专攻肖像画，追随著名画家罗伯特·亨利（Robert Henri，1865—1929）学画十一年。亨利是 20 世纪初美国现实主义美术的重要人物，著名的"八人团"的核心画家。亨利在美国出生，求学于费城和巴黎，推崇艾肯斯、马奈和戈雅的艺术，主张不加粉饰地描绘日常生活，善于发现人的精神世界中真正的美，所画肖像画朴素而真挚。冯钢百深受其影响，他所临摹的油画《意大利河》被收藏于美国纽约博物馆。他作画以肖像、静物、风景为主，尤其擅长肖像。他在作画时着意于捕捉所画物象在光线变化下形态与造型在光的影响下所产生的丰富多彩的色彩效果。故而，他画的《自画像》色彩真实而妥帖，色调坚实而沉着，造型稳健而准确，笔触纯朴而出神入化，稳

李叔同　《半裸女像》　布面油彩　91cm×116.5cm　1909 年

健朴茂而丰厚华滋，以浑厚的笔力，画出了画家自身广东人的形象特征与艺术家的精神气质和柔中带刚的性格，表达了画家独具个性的情感。他的作品充分表现人物形象的肌肤质感和生命感——"皮肤里面好像有血液在流动"（冯钢百），自然、真实，生动传神，且富有内蕴的精神。正如冯钢百自己在油画艺术创作实践中所体会到的那样："油画强调直观。色彩既表现空间，也雕塑形象，彩色调子的光是画的神韵。一幅好的油画，彩色调子透澈出一股凉气，因为画面里，有一个画家创造的世界，每一笔的颜色，都在画面空间恰当的关系中。"的确，他的肖像画给人一种"透澈出一股凉气"的感觉，具有真实的空间感。他致力于用色彩表现恰当的空间关系，把人物真实、生动地传达出来，"人像并不是贴在画布上，那背后是有空间的，你可以伸手去摸他的后脑勺"。同时，他以可视的油画艺术形式，来揭示不可视的人的内在的精神本质与个性差异，从而形成他特有的肖像艺术风格。因而，他的人物肖像作品，既有北欧写实画派的艺术风格和荷兰风俗画家沉静柔和的色彩调子，又有"中国人特有的中国人的色素"与"中国人精神世界的美的内蕴"，表现得丰富多彩而淋漓尽致，给人以自然隽永的东方神韵与审美品位。他主张"不要模仿，要有自己的风格""要表现生活，而不是表现技巧"。他鼓励画家应不加粉饰地描绘日常生活，艺术创作中贯穿着对人的精神世界美的发现与表现。

1921 年，他应蔡元培之邀回国办学，与胡根天创办广州美术专科学校，同年组织进步美术团体《赤报》。1949 年后，他曾担任广东美协分会理事、省文联委员、省政协委员、广东文史馆长等职。20 世纪 60 年代，冯钢百创作了风景画《水库》和主题性历史画《三元里抗英》等油画作品。我们可以从他的作品中看出画家是对客观世界与客观事物的形质、空间、环境和光线进行敏锐观察后，作深思熟虑的反复推敲后才开始落笔作画的，并以准确、优雅、朴实无华的笔调，画出了丰富多彩的色层和深厚、沉雄的色彩调子。画面中的色彩是空间的色彩、形质的色彩、环境氛围的色彩，画中的视觉形象既有自然生命力和真实感人的物象色彩，又有丰富的油画艺术表现力。

1903 年，李毅士赴日本留学，一年后转赴英国。1907 年他考入英国格拉斯堡美术学院，在那里接受了五年扎实的造型基础训练，并研究学习了当时欧洲学院派的古典写实绘画与油画表现技法，奠定了他写实绘画的扎实基础，成绩始终名列前茅。1912 年，他从格拉斯堡美术学院毕业后，又接受了公费留学，又进入格拉斯堡大学物理系学习至 1916 年毕业回国，后应蔡元培之邀，赴北京大学理工学院任教。1918 年，他开始担任北京大学画法研究会黑白画导师，并参加阿博洛学会（"阿博洛学会"是 1921 年国立北京美术学校的西画教师在校外组织的美术团体，以希腊神话中的光明之神 Apollo 为名），与刚从日本回来尚未留欧的徐悲鸿一同受蔡元培之邀，在研究会任导师。李毅士擅长油画和水彩画，尤善黑白画和单色水彩画，兼擅国画。他早期是致力于西画民族化的先行者，在画法上广泛吸收中国画的技法，喜爱用西法画中国历史画，将中西画法有机结合，形成具有中国民族传统特色的西画创作形式。在他画的《陈师曾像》和《王梦白像》中，画家以工整、规矩、贴切形体的笔触和平整的色块，来表现 20 世纪初中国文人雅士的人物特征与神态表情，并创造性地采用二维半空间与素雅色彩调子，如诗如画地表现了画面整体的人物形象，在那富有中国民族历史文化气息背景的烘托下，其西画民族画的创新表现形式有着鲜明的中国特征。他的创作内容多取材于历史和小说中的英雄人物，借此来激励人们的爱国热忱。在"九一八"事变后，他创作大幅油画《精忠报国——岳母刺字》慰劳抗日将士，

作大幅油画《岳飞与牛皋》鼓励国人。他依据白居易长诗《长恨歌》——唐明皇与杨贵妃故事，历时9年创作了《长恨歌画意》图。他致力于中西结合的艺术创作，一生作品颇丰，有工笔水彩画《粥少僧多》，油画《艺术与科学》《王梦白像》《生死同栖茅草中》等，可惜在战乱时期均遭散失。其中水墨画《长恨歌画意》30幅（中国美术馆藏）是他的代表作，在20年代开始构思和酝酿，1929年完成。他运用中国水墨画的笔墨技法，结合西画的严谨造型、科学透视和光线处理，精细、逼真地刻画出人物和环境，既具民族特色，又显示了写实功底。此类画法一般多先以笔打底，再用水彩、水粉、水墨三种材料绘成，既有西画的焦点透视和明暗光感，又有中国画的笔墨情趣和章法意境。他将写实与写意结合，在西画民族化方面做出了大胆尝试。

1901年，李叔同考入南洋公学就读经济特科班。他深受蔡元培的美育思想和民主精神的熏陶，26岁时考入东京美术学校，师从日本西画先人黑田清辉学西洋绘画，同时学习音乐。32岁时创作毕业作品《自画像》。33岁时，自津返沪，在上海城东女学任教，教授文学和音乐。后来他应经亨颐之聘赴杭州，在浙江两级师范学校任音乐、图画课教师，首次采用人体模特儿写生的教育方法，现在还留下了一张他和学生们一起画人体模特儿的照片。我们可以在现存唯一留世的李叔同在日本留学时画的《半裸女像》作品上看到，画家以敏锐的观察力和扎实的造型能力，十分精准地捕获到了模特儿坐靠在沙发上、体态放松渐入梦乡的那一瞬间，并以灰暗红系列色调，用平整的笔调表现模特儿的裙裤色块与背景橱柜色块，以及模特儿的头发与远处小面积背景墙的暗黑色块，组成整幅画面的暗色调；以灰浅蓝系列色调，用松松的小笔触表现沙发靠背与背后的窗帘布，以及模特儿手中蒲扇的色块，组成整幅画面中的灰色调；以亮粉、黄粉红相间的肌肤肉色系列色调，用果敢而富有弹性的笔触准确而富有表现力地塑造了那位斜靠在沙发上渐入梦乡的半身裸体日本少女的体态特征。少女脸部的色块，组成整体画面中的亮色调，在周围暗色调和灰色调的烘托下，显得格外的清醒、悦目，凸显出整体画面的美感。他广泛引进西方的美术派别知识和艺术思潮，组织西洋画研究会。他撰写的《西洋美术史》《欧洲文学之概观》《石膏模型用法》等著述，皆创下同时期国人研

究之第一。他在学校美术课中不遗余力地介绍西方美术发展史和代表性画家，使中国美术家第一次全面系统地了解了世界美术的基本全貌。

四、20世纪初的中国油画艺坛

19世纪末至20世纪20年代，欧洲油画艺术经历了从写实画派—印象画派—印象派之后画派—现代各流派（野兽画派、立体画派、表现画派等），欧洲各时期各阶段的油画家们所关注的是从古典绘画写实画派的表现室内光线，转移到室外写生，直接用颜色捕捉自然光线下的色彩调子的变化与其特征，试图如实再现画家所看到的自然的、真实的光色图景，逐渐转向到追求表达画家对周围鲜活生活的真切感受及表现画家自身强烈的情感。由此，导致油画形式表现被不断强化，从而形成油画的视觉艺术突飞猛进地发展，并与各类型画派纷呈展现各自独特的艺术形式与风格，快速地推进了现代派与后现代派的视觉艺术的演进。在此世界油画视觉艺术转型的大背景下，同样也对中国画坛带来了冲击与启迪，这对中国画家来说是挑战与机遇并存。中国绘画从封闭走向开放，无不得益于一批批出国留学的油画家，他们回国后大部分从事美术教育，在各地大规模地传授写实绘画技法和欧美传统油画技法，加速了中国现代油画与欧洲现代油画相衔接的进程。正当欧洲画坛现代油画各流派风起云涌的时候，如巴黎画派、野兽派、表现派正受广大民众欢迎之时，徐悲鸿在巴黎师从19世纪末法国学院派绘画大师之一的帕斯卡 - 阿道夫 - 让·达仰 - 布弗莱（Pascal-Adolphe-Jean Dagnan-Bouveret，1852—1929）。他兼学欧洲著名素描大师，德国近现代最重要的历史、风俗、版画、插图画家康勃夫的人体素描写实风格。林风眠游学法国、德国，广泛吸纳，博采众长，是法国象征主义画家古斯塔夫·莫罗（Gustave Moreau，1826—1898）的得意门生。他受法国野兽派画家乔治·鲁奥和法国野兽派的创始人及主要代表人亨利·马蒂斯的影响。而在加拿大英属阿灵顿美术学校（Arlington School of Art）学习绘画的李铁夫，他师法美国画家威廉·切斯（W.M.Chase，1849—1916）和约翰·萨金特。1929年，刘海粟赴欧洲考察美术，遍访法国、意大利、瑞士等国，曾与巴勃罗·毕加索、马蒂斯等画家交游论艺。1928年，

李超士　《南瓜丰收》　纸面色粉　62cm×82cm　1953 年

颜文樑赴法国巴黎留学，后经法国学院派大师达仰推荐就读于巴黎国立高等美术学校让·保尔·罗朗斯教授门下。留学期间他受新古典绘画和印象画派的影响，颜文樑画的风景画，画面形式结构严谨、表现手法写实，且充分运用印象画派的光色表现并达到极致，重视描绘外光和色彩的变化。1929 年 3 月，他的粉画《厨房》和《画室》以及油画《苏州瑞光塔》参加巴黎春季沙龙评选，其中《厨房》获得评选委员会荣誉奖。从欧洲游学后回国的刘海粟画了《雷峰夕照》《红籁所感》《北京雍和宫》《北京前门》。

实际上，当时欧洲画坛从新古典、写实画派、印象画派、印象派之后、野兽画派、表现画派，到现代各画派等欧洲油画各种各样的演绎与视觉艺术拓展成果，都成为去欧洲学习油画或游学的中国美术家们选择研学的典范。中国画家通过留学广泛吸纳欧洲绘画的优点，几乎包含当时盛行的风格流派；而欧洲画家则少有了解中国绘画的，有的也是为已获得进入现代绘画的台阶，而猎奇东方绘画的特殊样式与形式语汇。欧洲画家对传统绘画的反叛和对形式表现的不断探究，让中国留欧画家在大开眼界的同时也启迪了艺术心智。同时，他们也把中国传统绘画与当时的绘画介绍给欧洲画坛。刘海粟在欧游学三年间创作了近百幅美术作品，曾两次入选法国秋季沙龙、蒂勒黎沙龙，受到巴黎美术界好评。巴黎大学教授路易、拉洛拉著文称誉

他为"中国文艺复兴大师"。1930 年，比利时政府聘他担任比利时独立百年纪念展览会美术馆审查委员，其国画作品《九溪十八涧》获荣誉奖。

由上述情况可知，此时的中国油画的发展深受欧洲油画现代画派的影响，几乎是平行演绎的同行关系。与此同时，中国不断有向往当时欧洲现代派绘画并有志于艺术赴欧洲留学，更有学业有成受欧洲现代派新思潮影响的油画家、雕塑家回国。1919 年，在蔡元培的感召下，留欧画家纷纷通过各种形式创办美术学校或集中到美术学校任教，其中油画成为各种新型美术学校的主要课程。相继创办的专业美术学校如下。

1. 私立上海图画美术院（后改为上海美术专科学校），1911 年冬由刘海粟、乌始光、汪亚尘、丁悚等人创办。

2. 国立北平艺术专科学校，1918 年由郑锦创办并主持。

3. 武昌美术学校，1920 年以唐义精、蒋兰圃和唐一禾为代表。

4. 私立苏州美术专科学校，1922 年由颜文樑创办。

5. 私立北平艺术学校，1924 年由王锐之主持。

6. 私立中华艺术大学（上海），1925 年由陈抱一、丁衍镛创办。

7. 国立中央大学美术系（南京），1927 年徐悲鸿任系主任。

8. 中国创办了第一所大学制的国立艺术院校（杭州），1928 年林风眠任院长。

其中，唯有国立艺术院（杭州，现为中国美术学院）自创办至今九十年始终没有间断过，一直延续至今。

与此同时，中国的油画家们一方面努力学习欧洲传统油画——从古典绘画到写实绘画的作画方法与表现技法等，都做了认真的研学，并力图补上这一课；另一方面又对当时在欧洲画坛上当红的现代绘画各画派产生浓厚的兴趣，并大胆吸纳现代绘画的成果，为更新中国画坛上的陈旧艺术观念而迈出了令人瞩目的一步。当时，林风眠、林文铮、刘海粟等人提倡纯艺术的观念。如由上海图画美术院的刘海粟、乌始光、汪亚尘、丁悚、刘雅农、陈晓江等人发起的"天马会"，他们自称为"负现代新艺术运动启

蒙之责"，并在《艺术》周刊上公开自己的艺术主张：

1. 发挥人类之特征，涵养人类之美德；2. 随着时代的进化，研究艺术；3. 拿"美的态度"创作艺术，开拓艺术之社会，实现美的人生；4. 反对保守的艺术、模仿的艺术；5. 反对以游戏态度来玩赏艺术。

1912年10月，在广州由留美、留日学生梁銮、陈丘山、冯钢百、胡根天、徐有义等组成了一个纯粹油画艺术社团"赤社"（后更名"尺社"），主要从事举办画展、开办油画培训班和专事研究油画。在20世纪30年代该油画艺术社团还有黄潮宽、李铁夫、胡善余等从欧美留学归国的油画家加入，由留学日本的任真汉掌控，"尺社"的油画家们有的是写实画派的，有的是立体画派和表现画派的，他们的艺术观点与艺术风格多样。1924年，在法国的林风眠、林文铮、刘既漂、王代之、李金发、吴大羽发起成立的"海外艺术运动社"，是一个专门的西画组织，其宗旨是"专在西洋艺术之合作，与中国艺术之沟通上做功夫"。该组织在法国的四年中做了两件事：首先，在1924年2月与"美术工学社"一起发起组织留欧中国美术展览会筹备委员会，聘请蔡元培任名誉会长；其次，同年5月，在斯特拉斯堡举办"中国美术展览会"，参与"万国工艺美术博览会"的"中国馆"设计。之后四年，随着游学或留学欧洲的油画家陆续回国投身我国的美术教育事业，1928年由林风眠、林文铮、吴大羽、李金发、李朴园、李树化、刘既漂、李超士、蔡威廉（女）、王静远（女）、孙福熙等发起成立"艺术运动社"，林文铮撰写了《艺术运动宣言》。其中明确指出："社团之组织既不专于利害之相关，亦不拘于作品者之雷同，而在有公共的意志为集体指南！"要求艺术家"崇尚个性之保存和内心之活动雅迁就社会而污损其自由也"，认为"艺术是随着时代思潮而变迁的"，把"凡是致力于造新时代艺术之作家"都看成自己的同道。继而，几乎所有的杭州国立艺术院的教师都参加了"艺术运动社"。正如林风眠在发起时所提议那样："艺术运动应该从两方面入手：其一，是要努力创造作品给大家看；其二，是应该努力于艺术理论的解释和介绍，以帮助大家了解。"事实也正如此，"艺术运动社"从创办到因"一·二八"日本帝国入侵我国的战事而结束的这

段时间，举办了"1929·上海""1930·日本""1931·南京""1934·上海"四次大型的画展，充分展现了"艺术运动社"的油画家们在自由创造与学术探究方面呈现了一种多元的、多样的、创新的、自由的艺术画风的同时，具有明显与欧美油画艺术思潮并行同步行进的时代画风。同时，"艺术运动社"创刊的《阿波罗》半月刊艺术杂志，从1929年创刊起到1936年因日本帝国大规模入侵中国而不得不停刊止，一共出版了17期。其间，社团成员研究艺术理论，探讨艺术问题，大胆实验绘画，潜心艺术创作，集己艺术理论与实验的真切体验与感受，撰写了一篇篇高质量的美术理论文章。林风眠在期刊上陆续发表了《艺术丛论》文集，林文铮陆续撰写了《何为艺术》文集，李朴园也陆续撰写了《艺术论集》文集，蔡威廉和孙福熙等人也撰写并刊发了文章。《阿波罗》还陆续刊登了国画家潘天寿撰写的《中国绘画史略》和雷圭元撰写的《近年法兰西图案运动》等具有中国绘画理论历史性意义的文章。同时也产生了一批精理论、通画艺的油画家和美术教育家。

在1929年4月10日由国民政府教育部主办的"全国第一届美术展览"在上海开幕前后，美术界引发了一场关于现代绘画的学术讨论，其起因是徐悲鸿对整个画展几乎被现代绘画的风格所占据而感到强烈不满并拒绝送自己的作品参展，并与徐志摩就现代画派中的形式问题展开激烈争论。徐悲鸿在《美展》期刊第五期上刊登的"致徐志摩公开信——《惑》"一文中，对塞尚、马蒂斯等欧洲现代画派的作品深恶痛绝。文中写道："中国有破天荒之美术展览会，可云可喜，值得称贺。而最可称贺者，乃在于腮惹纳（塞尚）、马梯是（马蒂斯）、薄奈尔（博纳尔）等无耻之作。"以庸、俗、浮、劣、恶等字语，用尽贬低之词。他还认为：这些形式绘画作品之所以能在欧洲画坛上走红，完全是由画商操作的结果致使严肃绘画遭到蔽蚀，而使时髦成为时尚。而对他喜爱的法国写实绘画大师，如普鲁东、安格尔、库尔贝、德拉克洛瓦、柯罗、米勒、达仰的作品，则以伟大、华贵、壮丽、高妙、清雅、逸韵等，用尽赞美辞藻，且以奇变瑰丽、苍莽沉寂、精微幽深等的美丽词汇加以烘托点缀。当时，徐志摩对应地撰写了题为《我也"惑"》一文，说：我之所以"惑"的原因：一是，"我们现在学

西画不可盲从塞尚、马蒂斯一流，我想我可以赞同……文化的一个意义是意识的扩大和深湛，'盲从'不是进化的道路上的路碑。你如其能进一步，向当代的艺术界指示一条坦荡的大道，那我……一定敬献我的钦仰与感激。但你偏偏挑了塞尚和马蒂斯来发泄你一腔的愤火……"故"不能制止我的'惑'"。二是，在现代绘画中，你偏偏"不反对皮加粟（Piccasso 毕加索）。不反对凡·高与高更"。三是，在当今世界画坛上，在塞尚的学术地位日渐稳固，艺术贡献不可磨灭的今天，却不料还能从徐悲鸿，你这个大名家的见解中"发现到 1895 年以前，巴黎市上的回声"。对于如何来看待现代画家塞尚，徐志摩如是此述："如其在艺术界里也有殉道的志士，塞尚当然是一个……如其近代有名的画家中有到死卖不到的钱，同时金钱的计算从不会屡入他纯艺的努力的人，塞尚当然是一个。如其近代画史上有性格孤高，耿介淡泊，完全遗世独立，终身的志愿但求实现他个人独到的'境界'这样一个人，塞尚当然是一个。换一句话说，如其近代画史上有'无耻''卑鄙'一类字眼最应用不上的一个人，塞尚是那一个人。"而徐悲鸿在对应徐志摩的批评，在《美展》第九期和第十期上发表题为《惑之不解》的给徐志摩的公开信，文中尽管承认自己有偏狭之见，但也知"含金之沙与纯铜有别"；也反感学院派美术，认为是"伪"艺术，也与塞尚的画一样是"伪"艺术，所以，不能以"伪"来区别"伪"。其意在表明他既不在学院派之列，也不以现代派为伍，他只是"希望我亲爱文艺人，细心体会造物，密观察之，不必先有一个什么主义，横亘胸中，使为目障"。文中他一再声言写实造型能力之极为重要，并强调"形既不存，何云乎艺？""美术之大道，在追索自然"，而那些与之相反的"人造自来派"都应消亡。

1912 年，李超士赴欧洲勤工俭学，次年考入巴黎国立美术学院，并几次到意大利、德国、希腊、比利时等国潜心研究欧洲历代名画和优秀美术传统，因学习成绩优异，曾多次获得美术奖。1919 年，他回国后应刘海粟邀请在上海美术专科学校任教授。1926 年，他应林风眠邀请赴北平艺术专科学校任教。1928 年，他应蔡元培邀请与林风眠等同赴杭州兴办我国第一所国立艺术专科学校，并任该校西画系教授长达 21 年。20 世纪 40 年代，李超士在重庆曾担任国立艺专代理校长。抗战胜利后李超士随校返回杭州，继续任艺专西画教授，并任子民艺术研究所导师。李超士从事美术教育 50 余载，桃李满天下，如莫朴、吴冠中、李可染、赵无极、潘玉良、罗工柳、萧淑芳等一大批著名画家都曾是他的学生。1950 年，李超士任山东师范学院艺术系教授、山东艺术学院教授。李超士是最早把色粉画引入我国的，且毕生致力于色粉画的创作与教学，对这一画种的普及做出了重要的贡献。色粉画在欧洲传统绘画中与油画、水彩画等画种中具有同等地位，从文艺复兴时期的达·芬奇、米开朗琪罗，到近代的德拉克洛瓦、米勒、马奈、雷诺阿、德加、卡萨特等大师都留下过很多经典的色粉画作品。他画过大量的色粉画，我们从这些作品中可以看出他深厚的写实功底，也可以看出他汲取了印象派表现光与色的长处。他的作品充满浓厚的生活气息，在题材和表现方法上，含蓄厚实，质朴可亲。构图富于中国传统绘画的特色，疏密有致。用笔繁简得当，线条流畅洗练，色彩艳丽协调，并充分运用有色粉画纸的底色特点，发挥色粉画特殊的艺术效果。在他的笔下，最平凡常见的瓜果、花卉、盆景、静物等，都产生耐人寻味的艺术魅力，达到优美抒情的意境，使人得到高度的艺术享受。在《初春》里，画家描绘的是济南一处风景胜地千佛山的景色。画面笼罩在一片蓝绿色的调子里，而色彩鲜艳的花草、浓黑的树枝与房舍轮廓，以不规则的笔触，恰到好处地显示出一种跃动的生机。每个色彩区域内，不论前景的小路与花草，还是中景的树丛与房舍，抑或远景的山峦与天空，都形成一种微妙的色彩叠压效果，仿佛一场合唱，每个声部都获得了发挥，整体效果又非常和谐统一。作品描绘了大片绽放的花朵，色彩鲜艳、明媚，短小而不规则的笔触，充满跃动感和勃勃的生机。由于色粉颜料的特性，可以把较浅的颜色直接覆盖在较深的颜色上面，而不会将深颜色破坏掉。其色粉独特的画面效果，令物象似乎沉浸在雾霭中，朦胧地飘浮着。画家为了突出色彩与肌理的变化，故意淡化了物象的形体与景深的空间关系，给画面平添了淡淡的装饰意味，使画面既有着超越时代的动人的欢愉与温馨，又保留了纯正的形式趣味。在他画的色粉画《南瓜丰收》

徐悲鸿　《田横五百壮士》　布面油画　197cm×349cm　1928—1930年

中，画家十分大胆地运用强烈色相对比构成整幅画面的暖色调——用新鲜、明亮的红色背景和粉红色的桌面，衬托出一个暗橄榄绿色的圆柱形南瓜和一个粉绿色的瘦长形南瓜，烘托出两个椭圆形南瓜和一个锥圆形南瓜，使画面既具有一种类似由几何形体构成画面形式的现代感，又以浓烈的暖色调，十分自然而又贴切地表现了南瓜丰收——隐喻农业丰收的主题。

徐悲鸿获得赴日本东京研究美术的资助机会。在日本，徐悲鸿饱览了大量的珍品佳作，深切地感受到日本画家能够会心于造物，在创作上写实求真，但在创作上缺少中国文人画的笔情墨韵，无蕴藉朴茂之风。徐悲鸿从日本归国后受聘为北京大学"画法研究会"导师。在京期间，他相继结识了蔡元培、陈师曾、梅兰芳及鲁迅等各界名人，深受新文化运动思潮的影响，树立了民主与科学的思想。此后，他赴欧洲求学，参观了英国的大英博物馆、国家画廊、皇家学院的展览会，法国的卢浮宫美术馆，看到了大量文艺复兴以来美术大师的优秀作品的原作，深感以往所

作的中国画是"体物不精而手放佚，动不中绳，如无缰之马难以控制"。于是，他刻苦钻研画学，次年考入巴黎高等美术学校，选入弗拉孟画室习画。留学期间，徐悲鸿每日上午在巴黎美术学校练习造型基本功，下午去叙里昂研究所画模特，有时还抽空去观摩各种展览会。其间，他有幸结识了著名画家、柯罗的弟子帕斯卡-阿道夫-让·达仰-布弗莱。达仰"勿慕时尚，毋甘小就"及注重默画的艺术思想对他影响较大，使得他没有追随当时法国日渐兴盛的现代画派，而是钻研欧洲文艺复兴以来的学院派绘画技法，在继承古典艺术严谨完美的造型特点的同时，掌握了娴熟的绘画技巧。由于北洋政府曾一度中断学费，徐悲鸿转至消费水平较低的德国柏林。在那里，徐悲鸿求教于德国写实画派画家、素描大师康勃夫。他经常到博物馆临摹著名画家伦勃朗的画作以提高自己的油画表现技巧，还经常到动物园画狮子、老虎、马等各种动物，以提高自己的写生能力。当徐悲鸿重新获得留学经费后，便立即从德国返回法国继续学习。在欧洲写实画派名画家们的正规而

又系统的素描造型训练下，他的绘画水平日渐提高，画出了一系列以肖像、人体、风景为主题的优秀的素描和油画作品，其中他画的《持棍老人》是表现一位法国老人右手手持木棍裸露全身，单腿伫立，微微弯腰，左手撑在左腿的膝盖上，十分艰难地在为画家们摆姿势。在画室的冷灰色调的背景衬托下，他那渐渐衰老萎缩的身躯，肌肉松弛，筋骨暴露，苍白的肌肤和乏力的神态，面带焦虑，更凸显出忧伤的情调——如此富有表现力的油画写生作品，体现了画家徐悲鸿在写生作画时用心观看，用心倾注情感入神表达眼前的老人——他已不是一般的模特儿，而是具有鲜明特征和典型性格的、生活在法国底层的老人。这幅作品代表着徐悲鸿写实绘画与现实主义精神的自然融合的新开端。他画的《躺着的女人体》表现了女人体的肌肤特质与生命的活力，且贴切形体与结构，使人物造型体量感很厚重，画面感觉很有张力。他的油画写生技法和表现特色，令人想起库尔贝画的《女人与鹦鹉》和《沉睡者》。长达八年的旅欧留学生涯，形成了他此后一生的作画理念、艺术风格和审美取向。32 岁时，徐悲鸿回国，在投身于我国美术教育工作的同时，从事卓有成效的绘画艺术创作活动。他参与了田汉、欧阳予倩组织的"南国社"，积极倡导"求美、求善之前先得求真"的"南国精神"。1929 年，他发表《惑》《惑之不解》等，明确倡导具有现实意义与精神的写实绘画，反对塞尚、马蒂斯等人的艺术，认为"美术之大道，在追索自然"。1928 年至 1930 年，徐悲鸿创作的巨幅历史油画《田横五百壮士》取材于《史记·田儋列传》。田儋是秦末齐国的旧王族。生于狄邑（山东省高青县高城镇），是我国古代著名的义士。陈胜、吴广起义抗秦后，四方豪杰纷纷响应，田横一家也是抗秦的部队之一。汉高祖消灭群雄，统一天下后，田横不顾齐国的灭亡，同他的战友五百人仍困守在一个孤岛上。汉高祖听说田横很得人心，担心日后为患，便下诏令说：如果田横来投降，便可封王或侯；如果不来，便派兵去把岛上的人通通消灭掉。田横为了保存岛上五百人的生命，便带了两个部下离开海岛，向汉高祖的京城进发。但到了离京城三十里的地方，田横便自刎而死，遗嘱同行的两个部下拿他的头去见汉高祖，表示自己不受投降的屈辱，也保存了岛上五百人的生命。汉高祖用王礼葬他，并封那两个部下做都尉，但那两个部下在埋葬田横时，也自杀在田横的墓穴中。汉高祖派人去招降岛上的五百人，但他们听到田横自刎，便都蹈海而死。司马迁感慨地写道："田横之高节，宾客慕义而从横死，岂非至贤！"画家在创作这幅画时把这一悲壮的历史场面定格在田横与五百壮士诀别的场面：在画面右侧，田横身穿红袍面容肃穆地拱手向壮士们告别，在他那双炯炯有神的眼睛里没有伤感，却是闪着凝重、坚毅的光芒。在画面中间的人物大部分以稳定的姿态，沉默地直立在那里；而画面靠左侧后排一位挥舞手臂、欲招呼田横的中年人与他前面一位前伸双臂、欲拥抱田横的青壮年，一起与在画面最前面的那位身着蓝衣、撑着拐杖，情绪激动身向前倾，左手拽拳前伸，两人的手臂与田横的佩剑在画面中形成的两条"斜线"，与大多数稳定直立站着的老中青壮年的岛民们，在画面中形成的"垂直线"和两位屈腿蹲地、手护幼童、抬头仰望田横的年轻妇女和老婆婆在画面中心形成的"弧形线"，使整幅画面构成静中之动、动中之静的形式态势。在组构画面色彩调子方面，画家用最亮最暖的红色画田横身上的红袍，既凸显了他的王者风范，又与他驰骋疆场的大将风度相符合，并与居中青年身上的黄色衣服、天空的蓝色、少妇身上的蓝衣相互对比。画家十分大胆地运用了红、黄、蓝这三种基本颜色，以及中景上草地的绿色、人体腿部及前景中陆地上的橙色、海水的蓝紫色的搭配协调组合画中各种基本颜色，且又在人体或景物或周围环境场景中，贴近物象的形体而敷色，表现丰富的色调层次，使画中人物形象在强烈的色相对比和冷暖色的对比中，既和谐统一，又凸显出来，使观者既能感受到富有表现活力的中国民族色彩特征和装饰色彩效果，又能感受到威武不屈、宁死不屈的中国民族精神。1931 年，日军侵略我国东北，在我国民族濒于危亡之际，徐悲鸿创作了希望国家重视和招纳人才的国画《九方皋》。1932 年，他在《画范·序》中提出"新七法"：

1. 位置得宜；2. 比例准确；3. 黑白分明；4. 动作或姿态天然；5. 轻重和谐；6. 性格毕现；7. 传神阿睹。

并指出："苟有以艺立身之士，吾唯以诚意请彼追寻造化，人固不足师也。"

1933 年，徐悲鸿创作了油画《徯我后》，作品名取自《诗经》的"徯我后，后来其苏"之句，意指百姓期待英明君

徐悲鸿　《男人体正侧面速写》
纸上油彩　52cm×44cm　1924年

徐悲鸿　《持棍老人》
布面油画　77cm×53cm　1924年

徐悲鸿　《躺着的女人体》　布面油画　59cm×81cm　1930年

主的解救。画面描绘农村苦旱，一群男女老少在田里仰天而望期待着甘霖，表达苦难民众对贤君的渴望之情。这些作品集中体现了他的爱国主义和人道主义创作思想，曲折地表现了画家对人民的深切同情和真挚的爱国主义感情。在中国画创作上，这一时期的作品数量多且成就高，画的较多的有马、牛、狮、雀等，造型精练，生动传神。著名的作品有《马》《日长如小年》《群牛》《新生命活跃起来》《颟顸》《逆风》《晨曲》等。

"七·七"事变后，国难当头，徐悲鸿"遥看群息动，伫工待奔雷"，以画笔为武器，投入抗日救亡斗争。他画跃起的雄狮、长征的奔马、威武的灵鹫等，表达了对中华民族奋起觉醒的热切期望。他画的《珍妮小姐画像》作于1939年春夏之交，是徐悲鸿最著名的油画人物肖像之一。该作为支持国内抗战，在南洋举行义卖募捐时的作品，画中女子珍妮小姐，祖籍广东，为当时星洲名媛。此画得到画筹四万新币，为这一时期与南洋募捐中画筹最多的一幅（总数为十一万一千多元新币）。徐悲鸿本人也是非常满意这幅作品，特意请摄影师为其和画作拍照留念，后成为《悲鸿在星洲》一书的封面。抗日战争时期，徐悲鸿先后创作了《风雨鸡鸣》（1937年）、《漓江春雨》（1937年）、《巴人汲水》（1937年）、《群马》（1940年）、《愚公移山》（1940年）、《泰戈尔像》（1940年）、《奔马》（1941年）、《灵鹫》（1941年）、《群狮》（1943年）、《山鬼》（1943年）等。这一时期，也是画家在思想上和艺术风格上高度

成熟的时期。他的中国画《愚公移山》取材于《列子·汤问》篇中的一个寓言，借以表现中华民族团结一心，坚韧不拔，打败日本侵略者的信念。从悲天悯人到人定胜天，这是徐悲鸿艺术思想的一次升华。画家为创作这幅画准备了多年，画了许多精确的人物素描稿，并曾考虑过用油画或壁画的形式表现。该画在构图和笔墨色彩技法上，利用了中国画线描的表现力，又融汇了素描的造型准确，以前无古人的独创形式表现了主题。他于1942年发表《新艺术运动之回顾与前瞻》一文，论及艺术的美与艺术家的修养："夫人之追求真理，广博知识，此不必艺术家为然也。唯艺术家为必需如此，故古今中外高贵之艺术家，或穷造化之奇，或探人生究竟，别有会心，便产杰作""艺术家应更求广博之知识，以美备其本业，高尚其志趣与澄清其品格"。1947年，他先后发表《新国画建立之步骤》《当前中国之艺术问题》等，重申注重素描的严格训练，提倡师法造化，反对模仿古人，指出："艺术家应与科学家同样有求真的精神""若此时再不振奋，起而师法造化，寻求真理，……艺术必亡"。徐悲鸿继承了中国古代画论中关于"师法造化"的优良传统，强调艺术家应追求真理、探究人生，得出艺术是真善美的统一，这是他对现实主义美术理论的贡献。

1949年后，徐悲鸿在美术教育和绘画创作上继续坚持"师法造化，寻求真理"的艺术主张，深入人民生活，到山东水利工程工地体验生活，为劳模、民工画像，搜集

吴法鼎 《海滨》
布面油画 26cm×34cm 20世纪20年代

吴法鼎 《慈禧》 布面油画
60cm×50cm 20世纪20年代

吴法鼎 《湖景》
布面油画 26.5cm×33.5cm 20世纪20年代

反映新中国建设的素材，满腔热情地描绘新中国建设中的新人、新事、新面貌；为战斗英雄和劳动模范人物画像，笔耕不辍地进行创作，为自己开拓了崭新的创作领域。这一时期的主要作品有：油画《战斗英雄》《海军战士》《骑兵英雄郜喜德像》，中国画《奔马》《双鹊》，素描《毛主席在人民中》（画稿）、《劳动模范》、《鲁迅与瞿秋白》（画稿）等。

1911年，吴法鼎被河南省选派为首批留欧公费生。他赴巴黎时初学习法律，后改学油画，初在高拉罗西画室，后入巴黎国立高等美术学校学习，得巴黎高等美术学校本科毕业证书，成为留法学生中习美术之第一人。1919年夏，他归国后勤于美术教育和古物保护，受聘任北京大学画法研究会西画导师。1920年，吴法鼎任北京艺术专门学校教授兼教务长，并与李毅士组织了阿波罗学会。1922年10月，吴法鼎与上海的刘海粟、汪亚尘、王济远、李超士、张辰伯等在沪举行"洋画作品联展"。1923年，吴法鼎因北京艺专发生风潮而辞职，后应聘任上海美专教授兼教务长。1924年2月2日，吴法鼎在开往北京的火车上因脑出血去世，年仅42岁。吴法鼎逝世过早，因此大部分作品都没有流传下来，现仅有几件作品存世，其中有《湖景》《海滨》《雨》《雷峰》《旗装妇女肖像》《慈禧》《青龙桥英雄》等。在油画作品《慈禧》中，慈禧身穿黄袍，颈挂佛珠，右手安放在膝盖上，休闲地端坐在红木太师椅上，左手捏着掏耳勺正在掏耳屎，脸无任何表情，双眼十分茫然地注视着前方。与她并排坐着的是只猴子，它学着慈禧的模样，也用前右爪抓着一串佛珠，休闲地端坐在一

张较小的红木太师椅上，用前左爪掏着耳屎，猴脸一副人模人样地也面无表情，双目十分茫然地望着前面。画家如此安排，看上去是在描绘人与宠物宅在家中休闲生活的十分自然的场景，实质是以隐喻手法和形象地揭露了慈禧垂帘听政的清廷丑闻。在这幅画中，画家以金黄色、红棕色和深褐色与极少的白与黑来组构整幅画面呈晦涩的暖色调的色彩调子氛围，更直观地渲染了清廷晦暗的政体。汪亚尘在《悼吴新吾先生》一文中写道："新吾对于艺术的主张，从教授方法着想，非常恳切，他的意思，凡初习洋画，必定要经过学院风的熏陶，有了精深的根底，才能谈各人的个性和创造；他教授学生，就是依这个主张贯彻一致的。新吾的素描，在留法时下过很深的功夫，他的画能独树一帜，也是从这精深的素描锻炼而来；他教授素描，非常精密，北京研究洋画的青年，受他的益处很多。新吾的色彩，不爱明亮，以深沉温顺而兼着实，颇足耐人寻味；如法国自然派画家柯罗的银灰色，常在他的画面上看出。平时他喜欢画人体和人物画；人物画确实有老道的地方，都根据解剖而来，在现在中国洋画家中，他的人物画，可说是独一无二的了！风景画也喜欢用温和的色调，使观者得到很强烈的感觉。"（载《时事新报》1924年2月24日）

20世纪二三十年代，我国有相当一批留学欧洲的画家，所学的与欧洲传统写实绘画不同——以林风眠、刘海粟、颜文樑、卫天霖、王济远、汪亚尘、王远勃、陈抱一、吴大羽、陈晓江、陈宏、黄觉寺、许敦谷、关紫兰、陈澄波、周碧初等为代表，他们学习的恰恰是当时十分盛行的印象派绘画和刚刚崭露头角的欧洲现代绘画。他们在欧洲

传统绘画和现代派绘画之间选择了一种类似中庸之道的折中样式，既不像欧洲传统古典绘画和学院派的写实绘画，也不效法当时欧洲十分时兴的现代绘画的衣钵，而是十分理智而卓有成效地选择了能与当时我国写实趣味十分相融洽的、类似中国近现代中国画的意笔特色的绘画。这更能激发起中国观众的普遍共鸣与认同，并加入欧洲艺术与人文理念，特别注意表达自己的艺术观点，强调个性的表现，注重油画特质与绘画本体语言的表现。其中，林风眠为佼佼者。1918 年，他前往法国参加勤工俭学留学；1920 年，入法国第戎国立高等艺术学院学习，9 月转入巴黎国立高等美术学院就读，并得以进入柯尔蒙（Cormon）的工作室学习素描、油画，并在巴黎各大博物馆研习美术，广泛接触各种艺术形式，以及当时欧洲艺术界认为的"东方艺术"。1923 年，林风眠赴德国游学，在德期间，他创作了许多油画作品，有《柏林咖啡室》《渔村暴风雨之后》《古舞》《罗朗》《金字塔》《战栗于恶魔之前》《唐又汉之决斗》等。其中，《柏林咖啡室》是以德国见闻和生活感受为主题创作的。作品描绘柏林一咖啡馆近景，画面人影浮晃，诸饮者在招呼、对谈、嬉笑；笔触奔放，光色交辉，使人想起马奈的《女神游乐厅的酒吧间》。有观者说《柏林咖啡室》是画家"目睹富豪之骄奢淫逸，感慨德人精神之消灭，灵魂之堕落"而创作的。也有观者说此画是"反映德国人在战后复苏中欢快情绪的"。另一幅《渔村暴风雨之后》，画家画的是暴风雨后渔家妇女在海边等待归舟的情景：人们面向大海站立，外表的平静正掩盖着内心的不安和紧张。整幅画面的视觉效果呈现出对平凡劳动者命运的深切关心。林风眠的学生李霖灿还清楚记着它的"沉重而凝实的黯然色调"和画中女子"在海边翘首天际"的情态，以及整个作品的"笔触、气魄、神采"。《古舞》"描绘希腊少女之晨舞"；《克里阿巴之春思》"描绘埃及女王思慕罗马古将，抚琴悲歌于海滨"；《罗朗》"取材于雨果之咏史诗，描写法国中古血战图"；《金字塔》"描写黄昏白翼天女抚琴于斯芬狮"；《战栗于恶魔之前》和《唐又汉之决斗》"取材于拜伦叙事诗之作"。这些油画作品，充满了对古代和神话世界的向往，歌咏的是神奇的爱情和英雄主义，激荡着青年画家的诗情和幻想。1923 年初，林风眠创作了巨幅画《摸索》。在《摸索》中，画家表现

了一大批先贤、哲人，如苏格拉底、柏拉图、亚里士多德、孔子、释迦牟尼、穆罕默德、荷马、但丁、达·芬奇等。林风眠把这些先贤哲人画成瞎子，在摸索前进，表现这些人寻求光明的出路，也显示着人类摸索前进的求索精神。画中形象地表现了人类思想家们在摸索人生之路的场景：探索人类和人生的出路与目的是哲学家、诗人和艺术家的永恒主题。中国《艺术评论》记者杨铮曾于 1924 年在巴黎采访了林风眠，说《摸索》"全幅布满古今伟人，个个相貌不特毕肖而且描绘其精神，品性人格皆隐露于笔底。荷马蹲伏地上，耶稣之沉思，托尔斯泰折腰伸手，易卜生、歌德、凡·高、米开朗琪罗、沙里略等皆会有摸索奥秘之深意，赞叹人类先导者之精神和努力"。此画在斯特拉斯堡美术展览会上展出后，受到各界观众的注意和称赞，并入选 1924 年的巴黎秋季沙龙。1925 年，林风眠参加了巴黎国际装饰艺术展览会，当年冬回国，出任国立北平艺术专科学校校长、教授、教务长、西画系主任等职。他受蔡元培美育思想的影响，承五四新文化运动之波澜，倡导新艺术运动，积极担负起以美育代宗教，提高和完善民众道德，进而促成社会改造与进步的重任。他锐意革新艺术教育，请木匠出身的画家齐白石登上讲台，聘请法国教授克罗多讲授西画，并提出了"提倡全民族的各阶级共享的艺术"等口号。1926 年春，他在北平艺专举办个人画展。1927 年，他任全国艺术教育委员会主任委员。当年 5 月 11 日，由林风眠发起并组织的"北平艺术大会"在北平国立艺术专科学校正式开幕，这是中国有史以来规模最大、品种最全的一次艺术大展。1928 年，林风眠受到学界泰斗、学院创办人蔡元培的赏识与提携，赴杭州主持筹办国立艺术专科学校（现中国美术学院），被聘任为我国第一所高等艺术学府——国立艺术院首任院长。他主张"兼容并包、学术自由"的教育思想，不拘一格，广纳人才。同年，他组织"阿波罗"社，出版《阿波罗》杂志和《雅典娜》，又组织策划成立了"艺术运动社"。然而不久后，"为艺术而艺术"和"为人生而艺术"两种观点的争论，显示出林风眠的"平民艺术"与当时的中国政治形势的矛盾。1931 年，林风眠率艺术教育考察团赴日本考察。1937 年，日本侵华战争全面爆发。1938 年，国民政府教育部把北平国立艺术专科学校和杭州国立艺术专科学校两校合并为

林风眠 《裸女》
布面油画 80.7cm×63.2cm 1923年

林风眠 《渔获》
布面油画 83.3cm×78.5cm 20世纪50年代

林风眠 《鱼》
布面油画 73cm×92.5cm 20世纪50年代

国立艺术专科学校，林风眠被委任为主任委员，随学院迁到湖南三沅陵。当年秋，学校改组，身心俱疲的林风眠被解职离开，从此渐渐退出中国近代美术教育主流，辞职后为学生题词"为艺术战"。他为我国培养了艾青、王朝闻、李可染、董希文、罗工柳、王式廓、廖涵、力群、胡一川、汪占非、沈福文、朱德群、赵无极、吴冠中、席德群等一大批艺术家。他开始创作属于自己独立意识的绘画，并转向印象主义、野兽派、立体主义等西方现代艺术思潮，在艺术审美观上淡化了中国画讲究的近三千年的中国传统国画的笔墨观念，试图用"西方现代主义艺术运动"的观念来切入"现代中国画"。抗日战争期间，他曾在重庆执教于国立艺术学校。在这13年中，他先后主持了当时仅有的两所国立艺专，把主要心血用在艺术教育和艺术运动上。但他仍在教学和教务之余创作了许多作品，这些作品以油画为主，兼作水墨画，并写了20余万字的论文、译文，力图从教育、理论、创作三方面推进美育和中国的艺术改造，集中体现他的思想情感。他的油画《民间》（1926年）描写的是街头集市的一隅：两个赤膊的农民愁苦地坐在地摊旁，背后流动着为生计奔波的熙熙攘攘的人群，使得整幅画面十分壅塞，这恰恰流露出画家那时十分沉闷与压抑的精神状态，也无不表达了画家敏锐地感受到了民间的困顿和疾苦。以致后来他谈及此画时说："我的作品《北京街头》（即《民间》）是当时的代表作，我已经走向街头描绘劳动人民。"这就十分符合五四时期我国先进文化人提出的"大众的、民间的文艺"等口号，"使国人知道艺

术为何物"后来创造了一系列关注人类命运的巨作，如《摸索》（1924年）、《生之欲》（1925年）、《民间》（1926年）、《人道》（1928年）、《海滨》（1928年）、《痛苦》（1929年）、《悲哀》（1934年）等。

林风眠在另一幅《生之欲》中描绘了几只饿虎在荒草丛中警觉地搜寻猎物，反映了当时弱肉强食的社会现象。林风眠在《海滨》中描绘了一群法国女工，她们下班后拖着疲惫的身体，踏着沉重的脚步，步履蹒跚而痛苦地走在回家的海滨路上，那些女工的手中还在编织着东西。画家以其对现实生活入微的洞察和深入的体验，描绘出富有浓郁生活气息的劳动者形象特质——朴实勤劳的气质。

油画《人道》是林风眠在1927年蒋介石发动"4·12"反革命政变后大肆实施白色恐怖大批屠杀共产党人和革命者的风雨血腥黑暗时期所创作的，也是对当时的统治者残杀无辜的无声抗议。此画原为纪念"沙基惨案"而作，画面一片阴森，气氛恐怖。画家以绘画视觉形象揭露反动派统治者杀害革命人民的残酷罪恶，以其活生生的视觉形象来激发起人们的同情、深思和愤慨。正如王朝闻所说："1932年初，我尚未考入杭州艺专，看到他《人道》等巨幅油画，就钦佩他那艺术面向人生的严肃态度。"又如蔡若虹在回忆林风眠的文章中所说："就在这杀人不眨眼的1927年，有一个画家发表了一幅油画巨作，画面上是一片血淋淋的尸体，标题上有两个字——人道。这个画家不是别人，他就是林风眠！""更为值得重视的是这幅作品出现在万马

林风眠　《丰收》
纸上油彩　60.5cm×72.5cm　20世纪50年代

齐暗的时刻……就在这混沌不清的情况下，《人道》的出现就仿佛从沉闷的云缝里响出一声惊雷，一下子给'杀人有罪'做出了结论。林风眠不是政治家，他仅仅凭艺术家的良心和正义感挺身而出便做到了这一点，实际上是他尽了一个保卫真理的卫士的责任。"

在这些作品中，热情的浪漫情调渐失，对现实社会人生的急切关心成为主旋律。其中，林风眠创作《痛苦》是在国民党"清党"这一历史事件时，起因是他的同学熊君锐在中山大学被杀（熊君悦信仰共产主义，曾担任中共旅欧支部负责人。1923年，熊君锐邀请林风眠和林文铮到德国游学）。作品表达了林风眠对人类自相残杀这一现象的痛心，也是《人道》主题的延续，因不见人道而呼唤人道，因见残杀而表达痛苦，痛苦所呼唤的仍是人道，这就是林风眠的创作动机。而《悲哀》（1934年）是《人道》和《痛苦》的姊妹作，也是源自同一母题精神。画幅左侧的壮年男子双手托着一死去的、骨瘦如柴的少年，右侧是两个悲痛的人用肩抬着一裸体女尸。整幅画的色彩调子浓重，人物以粗壮的轮廓线勾出，似是借鉴了法国表现主义画家卢奥的画法，更渲染了一种沉滞的力感，令人感觉到在悲哀中含有一种酷烈的愤怒。难怪蒋介石偕夫人经杭州参观国立艺专时看到《痛苦》一画时就问林风眠是什么意思？林风眠说"表现人类的痛苦"，蒋介石说"青天白日之下，哪有那么多痛苦"。之后，戴季陶指责"杭州艺专画的画是在人的心灵方面杀人放火，引入十八层地狱"。可见，林风眠创作的这批巨作深深地刺痛了反动派

罪恶的心灵。由此可见，林风眠这样旗帜鲜明地揭露人生痛苦和人的被杀戮，呼唤人道和爱，在中国美术史上是十分罕见的。其精神意向，当属于以《狂人日记》为代表的"五四"启蒙文艺的大潮，当然也来自画家耳闻目睹"五卅惨案""三一八惨案""四一二上海大屠杀""四一五广州大屠杀""九一八事变"。辽阔的祖国大地，到处是不幸和残杀等现实，不能不给年轻的画家以刺激。1940年，林风眠隐居在重庆嘉陵江南岸弹子石破军火库中，潜心创作。有人曾去拜访他，在居室里看到的是"一只白木桌子、一条旧凳子、一张板床。桌上放着油瓶、盐罐……假如不是泥墙壁上挂着几幅水墨画，桌上安着一只笔筒，筒内插了几十只画笔，绝不会把这位主人和那位曾经是全世界最年轻的国立艺术专科学校校长的人联系起来"。林风眠毕生致力于艺术教育和绘画创作，对中国传统绘图，如隋唐山水、敦煌石窟壁画、宋代瓷器、汉代石刻、战国漆器、民国木版年画、皮影等，也一一加以研究。此外，他对中国文学、诗词、音乐也认真学习，以丰富自己的艺术素养。在创作上，他尊重中外绘画和民间艺术的优秀传统，但极力反对因袭前人，墨守成规；主张东西方艺术要互相沟通，取长补短，以自己民族文化为基础，发展新的中国艺术。他的作品追求意境，讲究神韵、技巧，强调真实性与装饰性的统一；构图常密不透风，但不觉局促；运用明亮的色彩，强烈中显示出柔和，单纯中蕴含着丰富，既对立又统一，形成自己独特的风格。特别是20世纪50年代，林风眠以时代的视觉，用创造性的油画艺术表现形式画了一系列表现渔民丰收景象的《渔获》《鱼》《丰收》。在这三幅画中，画家并没有采用具象写实表现的油画技法来表现，而是以长短不等、粗细不同、斜直横不同走向的线条；以大小不同、形状各异、黑白灰明度相间的色块、红黄蓝绿青蓝紫色相比例各异的色块和艳度渐变有序的色块；运用明度对比、色相对比、艳度对比、冷暖色对比、形状对比、面积对比、二维平面形的多样组合方式来暗示三维视像空间的造型方式与色彩构成方法，形象地表现渔民捕鱼归来收获的丰收景象。

与此同时，刘海粟与乌始光、张聿光在上海创办现代中国第一所美术学校"上海国画美术院"（上海美术专科学校前身）并任校长。1914年，刘海粟在美专破天荒地

刘海粟 《威尼斯》 布面油画 68cm×94cm 1935 年　　　　刘海粟 《葵花》 布面油画 60.5cm×72.cm 1930 年

开设了人体写生课，美专举办年度成绩展览会陈列人体习作，被某女校校长看后谩骂其："刘海粟是艺术叛徒，教育界之蟊贼！"一时舆论界群起而攻之，刘海粟则干脆以"艺术叛徒"自号自励。刘海粟提倡美术教育要面对自然景象对景写生，并亲自带领学生到杭州西湖写生，打破了以往关门画画的传统教学规范。他在现代美术教育史上创造的数个"第一"，至今仍有意义，而且这种意义早已超出美术史和教育史本身。因为，他高举新兴美术大旗，在拓荒者的道路上艰难地爬行前进的历程中，蔡元培给予他激励和支持。1920 年 7 月 20 日，他聘到女模陈晓君，裸体少女第一次出现在画室。然而，世俗的议论却令刘海粟伤心，有人说："上海出了三大文妖，一是提倡性知识的张竞生，二是唱毛毛雨的黎锦晖，三是提倡一丝不挂的刘海粟。"更严重的是他听说江苏省教育会要禁止模特儿写生。1921 年深秋，蔡元培邀请他到北大画法研究会去讲学，题为《欧洲近代艺术思潮》。在北平期间，他每天外出写生，画了《前门》《长城》《天坛》《雍和宫》《北海》《古柏》等 36 幅油画稿。蔡元培看了他的油画后便为他举办个展，并亲自撰写展览前言《介绍画家刘海粟》。

1929 年，刘海粟第一次赴法国、意大利、瑞士、比利时等欧洲各国考察美术，期间与毕加索、马蒂斯等现代画家探讨绘画艺术。其间创作的《森林》《夜月》等展出于法国秋季沙龙和巴黎蒂拉里沙龙，国画作品《九溪十八涧》获比利时独立百年纪念展览会荣誉奖。在法国巴黎克莱蒙画廊举办个展。1933 年秋，刘海粟第二次赴欧洲办展览和讲学，先后到德国展出"中国现代绘画展览"，在德国法兰克福大学中国学院讲授中国绘画"六法论"，举办"刘氏国画展览会"。他先后在德国普鲁士美术院讲《中国画派之变迁》，在柏林大学东方语言学校讲《何谓气韵》，在汉堡美术院讲《中国画家之思想与生活》，在荷兰阿姆斯特丹讲《中国画之精神要素》，在杜塞尔多夫美术院讲《中国画与诗书》，等等。他生动而广泛地将我国传统艺术特点向欧洲介绍和宣传。回国后，刘海粟在上海、南京等地举办个人画展，后又先后应邀在德国、英国、印尼、新加坡等国举办画展。

刘海粟一生最爱画黄山，从 1918 年第一次跋涉黄山到 1988 年第十次登临黄山。刘海粟在 1954 年画的《黄山散花坞云海》是以横向三等分平行线构图，结合中国画的"平远、高远"的由远至近，由近深至摩高的空间表现，以"疏可走马，密不通风"的疏密对比之形式组构章法。画家既以写生色彩方法，以强力的冷暖色彩对比，真实再现了日出黄山散花坞云海在宁静之中的云层涌动波澜壮阔浩瀚气势，又保留了中国画中用朱砂、石绿、藤黄、蓝等基础颜料敷色，以大笔醮深色运笔勾掠绘形、以劈斧皴笔法塑形体绘制成独具中国特色的黄山青绿山水画卷。1982 年，刘海粟九上黄山，创作了大量的国画、油

刘海粟　《黄山》　布面油画　尺寸不详　1982 年

刘海粟　《黄山散花坞云海》　布面油画　尺寸不详　1954 年

画作品，艺术上进一步提升，可谓"渐老渐熟，愈老愈熟"。1988 年 7 月，刘海粟实现了他十上黄山的夙愿，也完成了他一生艺术探索的历程，攀登上了艺术的"天都峰"。刘海粟在十上黄山的近两个月的时间里，到处写生，作画不辍，每每被黄山瞬息万变的云海奇观所激动。他深情地说："我爱黄山，画天都峰都画了好多年，它变之又变，一天变几十次，无穷的变化……我每次来，每次都有新的认识，有画不完的画。"黄山云海的奇幻变化给予刘海粟艺术的灵感，他以"不息的变动"创造了在霞光照耀下的《黄山》红彤彤的天都峰，被云雾环绕，在翻滚着的灰暗色乌云衬托下，显得格外雄伟，气势蓬勃，也形象地体现了刘海粟的创作精神与黄山的自然风貌相契合。

刘海粟画黄山，分为三类：其一，是表现黄山整体气象，如画黄山云海，泼墨泼彩，大红大绿，亦庄亦谐，似真似幻，又静又动，给人以壮阔苍茫，雄浑磅礴，气象万千之感；其二，是描绘黄山局部景观，如画天都峰、莲花沟、狮子林、平天虹，笔触粗犷处任意挥洒，表现精细处精准点画，时而线勾，时而泼墨，时而点彩，虚中有实，实中见虚，虚实相生，给人以雄奇绝秀，幽深怪险，仪态万方之感；其三，是描写黄山有特色的具体景物，如画黄山松，着力画出超凡脱俗的神采、崇高品格、顽强生命力。他笔下的黑虎松，气势夺人，生机盎然，力图表现出"这

黑色与虎气的崇高的气象"。而他笔下的孔雀松，虽遭雷火所劈，仍然咬定青山，残枝独存，奋力伸展，犹如孔雀开屏，让人见出"这病态的树木给人以壮美的形象"。可见，刘海粟无论是表现黄山的整体气象，还是描绘黄山局部景观，或描写黄山具体景物，企图通过油画特有的视觉形式语言和色彩表现语言的贴切表现，令观众感受到黄山的雄奇壮阔和阳刚之气，观赏到黄山的壮美与空蒙。

刘海粟在作画时重视直觉再现与灵感激荡，追求整体画面色调的自然天趣和灵气贯通，这恰恰也是刘海粟实验性艺术表现的重要特质。他认为，绘画艺术就总体而言是综合的，而不纯粹是科学的，它需要理性思维，也需要直觉灵感。对色彩的感受、把握和运用，尤其有赖于直觉与灵感。色彩的调子、品位、趣味、韵味，色彩的冷暖、厚薄、浓淡、深浅、润燥、清浊、明暗，以及色与色的过渡、色与形的契合、色与质的融合，为此仅凭激情表达是难以实现的，还得靠对自然景观的视觉思维意象表现的直觉体悟。故而，刘海粟作画大气磅礴，激情满怀，灵感迭出，任意挥洒，信笔点染，天趣妙成。因而，当人们欣赏刘海粟的画作时，便会从画家笔下极富生命感的鲜活、灵透的色彩中感受到画中那自然天趣的形和色，弥漫着一种灵气和浑然一体色调。而成就色彩境界，得益于画家的激情、直觉和灵感。

颜文樑 16 岁时考入上海商务印书馆学习刻印、制版

颜文樑 《冬暖》
布面油画 42cm×55cm 20世纪70年代

颜文樑 《夜泊枫桥》
布面油画 42.5cm×65cm 20世纪70年代

颜文樑 《雪夜》
油彩纸板 42.5cm×65cm 约1940年

和印刷技术，后转入图画室学习西画，自己尝试制作油画颜料，并创作出第一幅油画《石湖串月》。1928年，他赴法国留学并考察欧洲艺术，经法国美术大师达仰推荐，就读于巴黎国立高等美术学校罗朗斯教授门下。留学期间他受古典主义和印象主义的影响，作品在结构严谨、手法写实的基础上，又重视描绘外光和色彩的变化。1929年3月，他以粉画《厨房》和《画室》及油画《苏州瑞光塔》参加巴黎春季沙龙评选，《厨房》得评选委员会荣誉奖。在欧期间，他节衣缩食，购置并运回国内的有著名雕塑石膏像近五百件，图书万余册，使苏州美专的设备成为全国之冠。1952年，苏州美专并入华东艺专（现南京艺术学院），颜文樑调任中央美术学院华东分院（浙江美术学院前身，现中国美术学院。）任副院长。颜文樑在教书育人的同时继续致力于油画艺术的研究和创作。他的作品构思精巧，刻画真实、细致，色彩明快，善于以西方的表现手法融以民族的精神，具有独特的艺术风格，对透视学、色彩学、解剖学的研究也卓有建树。20世纪60年代，他的作品多注重表现大自然的微妙变化和静谧之美。20世纪70年代后期，他的作品笔触灵活、自然、洒脱，色彩明快、丰富、绚丽。实际上，颜文樑在法期间的很多油画作品已经被认为达到了当时欧洲一些当代印象派大师的水平。在作品《冬暖》中，颜文樑运用色光原理分别表现了早晨阳光照射下呈暖色调的中国苏州园林雪景的自然色彩关系，《冬雪》则表现了傍晚阳光照射下呈冷色调的中国乡村雪景的自然色彩关系。同时，画家画《冬暖》时，根据当时的直觉感受，触景生情，即兴表达，运用欢快、松动的大大小小的笔触，用暖色调与冷色调相间的色线、色点、色块，如同

法国印象派画家莫奈在画《日出印象》那样，顺畅、自由、真实地再现了《冬暖》的一瞬间的第一色彩印象。而画家在画《冬雪》时，则是以具象写实的油画表现色彩的技法，真实地再现了苏州郊外寒冬雪景的寂静，以及披上银装的树木、田野、民房、乌篷小舟和一条微波荡漾的小河由近曲径至远，与湖相连水面上映照着落日的寒冷的白光，农舍的窗户透露出暖暖的灯光，屋顶烟冲炊烟袅袅升起，与对岸小舟上那一星点的炊烟遥相呼应，在周围冷色调的包围簇拥下显得格外醒目而充满着生机。颜文樑创作的油画《枫桥夜泊》取材于唐代诗人张继在安史之乱后途经苏州吴县南门（阊阖门）外西郊枫桥远望寒山寺时写下这首羁旅诗："月落乌啼霜满天，江枫渔火对愁眠。姑苏城外寒山寺，夜半钟声到客船。"画家以写生色彩的表现方法，采用法国枫丹白露乡村农民画家米勒的写实绘画的油画技法，十分朴实、精确，而又细腻地有景、有情、有声、有色勾画了月落乌啼、霜天寒夜、江枫渔火、孤舟客子等景象。他用色彩十分形象地描述了唐代一个客船夜泊者对江南深秋夜景的观察和感受——羁旅之思，家国之忧，以及身处乱世尚无归宿的顾虑充分地表现出来。这幅画获第六届全国美术展览荣誉奖。

福建的方君璧14岁那年赴法国留学，先在巴黎朱里安美术学校，后因避第一次世界大战之祸，到法国波尔多城考入省立高等美术学校。1920年，方君璧作为第一个中国女生考入国立巴黎高等美术学校，进入殷纳尔画室学习。1924年，方君璧在《吹笛女》油画作品中充分运用色彩的对比语言——明度对比、色相对此、艳度对比、面积对比，用大量的粉嫩肉色黄与少量的粉嫩肉色红，以平

方君璧　《吹笛的女子》
布面油画　73cm×59cm　1924 年

方君璧　《角楼》
布面油画　尺寸不详　1944 年

方君璧　《花与猫》
布面油画　63cm×79cm　1935 年

方君璧　《巴黎郊外》
布面油画　尺寸不详　1954 年

整的笔调表现吹笛少女的脸面和双手；用浓郁的暗褐色表现了头发、双眼、眉毛和竹笛；用极少量的粉朱砂红精绘少女的嘴唇和竹笛饰带，用极少量的粉绿描绘了少女双袖内衬与竹笛饰带；用银白色画了被紫色上衣遮盖下的中式旗袍；用灰暗粉赭黄色为背景，衬托身穿紫红色中式秋装的吹笛子的少女，少女两眼目视曲谱，微启嘴唇吹奏着委婉悦耳的民族乐曲，整个人的动态与神态沉浸于弦外之音的遐想之中。此作品作为第一位中国女性的作品入选巴黎美术展览会，当时巴黎各报竞相刊登她的照片和作品，被誉为"东方杰出的女画家"。其同一时期的代表作品有《拈花凝思》。1925 年，她回国后在广东大学执教，其艺术为岭南艺术界所推重，国民政府以巨金购得她的作品，挂于中山纪念堂。1926 年，方君璧重返法国，进入法国国立高等美术学校校长勃纳尔画室进修两年。1930 年，与丈夫曾仲鸣回国，除油画外，她还开始画国画。抗战胜利后，方君璧举办了轰动上海滩的大规模个人画展。方君璧的《花与猫》是以印象派绘画的写生色彩的方式和以类似中国运笔方法写意绘形，真实地表现了在花园里休闲躺着的波斯猫和牡丹花，整体视觉形态空间的一瞬间色彩调子感觉与休闲宁静的意境，更彰显东方女性温柔典雅的气质，画面表现得恬静优美。其油画表现手法具有浓郁的婉约清雅的写意情趣，且始终自觉或不自觉地把东方女性特有的娇雅情态融合入妩媚秀美之中，这些在《浴后》《裸体》《桃》《自画像》《天真》均有体现。20 世纪三四十年代，方君璧遍游庐山、黄山，以及杭州各名胜古迹，常常即景写生风景。《角楼》显示出她由原有的婉约

清雅的风格转而为一种轻柔秀美的风格，其表现手法和表现形式，以及刻意借鉴中国传统绘画精髓的作画意图，使其油画表现风格具有中国精神的诗情画意。进而，足以形成她油画有着非常强烈的闺阁风韵和东方女性特有的个性特征。蔡元培在为她的画册序言中说她"借欧洲写实之腕，达中国抽象之气韵，一种尝试，显已成功，锲而不舍，前途斐然"。这在她之后画的《佛罗伦萨风景》中获得了充分的体现。她没有受焦点透视的局限，而是十分智慧地把中国绘画的散点透视法自然融合于画面视觉空间中——画中河面腾起层层薄雾，佛罗伦萨廊桥在云雾袅绕中飞跨与两岸，整个佛罗伦萨古城被晨雾托起，如同海市蜃楼般的仙境，令观者遐想。方君璧在 1949 年赴法国，后移居美国。1984 年，巴黎博物馆为她举办了"方君璧从画六十年回顾展"，给予这位在巴黎起步的东方女画家的业绩以充分的肯定。

安徽的潘玉良于 1918 年考入上海图画美术院（后改为上海美术专科学校），师从朱屺瞻、王济远学画。1921 年，她考得官费赴法留学，先后进入里昂中法大学和国立美专，与徐悲鸿同学。1923 年，她进入巴黎国立美术学院。1925 年，她以毕业作品陈列于罗马美术展览会，以第一名的成绩获取罗马奖学金，得以到意大利深造，进入罗马国立美术专门学校学习油画和雕塑。1926 年，她的作品在罗马国际艺术展览会上荣获金质奖，打破了该院历史上没有中国人获奖的记录。1928 年，潘玉良归国后任上海美专、新华艺专、南京中央大学艺术系教授。1937 年，她旅居巴黎，任巴黎中国艺术会会长，多次参加法、

方君璧　《佛罗伦萨风景》
布面油画　56cm×76cm　1955 年

潘玉良　《花》　布面油画　尺寸不详　1945 年

潘玉良　《窗前裸女》
布面油画　91cm×65cm　1946 年

英、德、日及瑞士等国画展。其间，潘玉良画了《镜前裸女》。画家运用印象派的写生色彩方法，凭直觉用色彩的冷暖对比、明暗对比、色相对比和艳度对比，使整幅画面的用色饱满，色值满溢，色阶渐变有序递进，以致色彩调子响亮，新鲜且充满着光感。画家运用大笔触贴切、生动、有力地表现了照镜子的女人体背部的优美形态与白净肌肤的色感，在整体画面色彩调子氛围中凸显出来而分外优美。此幅画的油画艺术特征与莫里克·丹尼斯的油画艺术相比较也并不逊色。之后，潘玉良画了《窗前裸女》。从画面的色彩表现上看，画家用粉黄的肉色表现了女人体的受光部色彩，并与后面的亮中黄色的窗帘相呼应组成画面最往前呈现，且引人注目观看的亮黄色彩调子为整幅画面的主色彩调子；用鲜艳浓郁的蓝绿色画沙发套，同时在其上用朱红色点缀装饰图案与饰边，此时沙发上的绿色与窗外树林绿地的绿色、瓶花、地毯的绿色纹饰，以及女裸体身上的暗部粉绿色彩相呼应，从而形成整幅画的绿色彩调子。同时，女裸体脸部红晕色、嘴唇樱红色，以及粉红色、朱红的花，窗帘布上点缀的饰纹、饰带的红色，地毯的暗红色与沙发上的艳红色相呼应，从而形成整幅画的红色彩调子；此外，女裸体头发、双眉、双眼的黑褐色和花瓶、沙发纹饰、坐垫上的照片地毯上的纹饰、远处树干的黑褐色与窗外天空的白色形成整幅画的明暗对比。女裸体身上的暗部的粉绿色明显受沙发绿色的反射影响，并与亮部的粉黄肉色形成柔和的冷暖对比，由此而凸显主体人物形象在典型室内环境中的美感的显现，既表现了欧洲女

性生活一瞬间的异国情调，又以东方女性特有的视角与文化涵养隐喻在此油画艺术之中，使其画面的审美品相可与此前的野兽派画家马蒂斯油画艺术媲美。纵观潘玉良的艺术生涯，可以明显看出她的绘画艺术是在中西方文化不断碰撞、融合中萌生发展的。这正契合了她"中西合于一治"及"同古人中求我，非一从古人而忘我之"的艺术主张。对此，法国东方美术研究家叶赛夫先生作了很准确的评价："她的作品融中西画之长，又富有自己的个性色彩。她的素描具有中国书法的笔致，以生动的线条来形容实体的柔和与自在，这是潘夫人的风格。她的油画含有中国水墨画技法，用清雅的色调点染画面，色彩的深浅疏密与线条相互依存，很自然地显露出远近、明暗、虚实，色韵生动……她用中国的书法和笔法来描绘万物，对现代艺术已作出了丰富的贡献。" 1958 年 8 月，"中国画家潘玉良夫人美术作品展览会"在巴黎多尔赛画廊开幕，展出了她多年来珍藏的作品，包括雕塑《张大千头像》《矿工》《王义胸像》《中国女诗人》，油画《塞纳河畔》《花》《静物》，水彩画《浴后》。画展刊印了特刊，出版了画册，巴黎市政府购藏了她十六件作品，更引人注目的是国立现代美术馆购藏了她的雕塑《张大千头像》和水彩画《浴后》。她的画风基本以印象派的外光技法为基础，再融合自己的感受和才情，作品不妩媚、不纤柔，反而有点"狠"。用笔干脆利落，用色主观、大胆，但又非常漂亮。面对她的画，总让人有一种毫无掩饰的感觉。她的豪放性格和艺术追求在她醋畅泼辣的笔触下和色彩

潘玉良　《镜前裸女》
布面油画　　98cm×81.2cm　　1938 年

潘玉良　《静物》
布面油画　尺寸不详　1945 年

庞薰琹　《鸡冠花》
布面油画　46cm×38cm　1962 年

庞薰琹　《瓶花》
布面油画　61cm×50cm　1973 年

里暴露无遗，天生一副艺术家气质。她与别的西画家所不同的是对各种美术题材和画种都有所涉及，且造诣很深：风景、人物、静物，雕塑、版画、国画，无所不精，传统写实、近代印象派和现代画派乃至于倾向中国风的中西融合等都大胆探索、游刃有余，有出色的表现。其中印象派技术和东方艺术情调是她绘画演变的两大根基，由此及彼形成了她艺术发展的轨迹。

庞薰琹自幼喜爱美术，19 岁时弃医远涉重洋到法国巴黎学画，先后在叙利恩学院以及蒙巴那斯的格朗·歇米欧尔研究所（Academie JULLIAN 及 Montparnass La Grand Chamiere）（又译作朱丽安学院）学习。两年后，他接受常玉等朋友的劝告，不入当时被中国画家所向往的国立巴黎美术学校，而改入艺术气氛活跃的大茅屋画院研习绘画，并结交了很多艺友。面对当时流派纷呈的巴黎画坛，他不像有些留欧的画家那样因缺少西方文化的基础而无所适从或格格不入、只能把当时保守的学院派绘画作为自己学习的目标，而是对现代诸流派的变化从容地学习和消化。他反对刻板、机械模仿"自然主义"和所谓"写实派"的绘画，也反对画油画的人去仿塞尚、雷诺阿、毕加索。他认为："艺术就是艺术家的自我表现，是人类发泄情感的工具，'主张'艺术家利用各自的技巧，自由地、自然地表现出各自的自我。"1930 年，他回国后在上海昌明美术学校、上海美专任教。1932 年，他与倪贻德等人创建中国现代美术史上第一个现代油画艺术团体——"决澜社"。当时，傅雷在《薰琹的梦》一文中评述："梦有种种，薰琹的梦却是

艺术的梦，精神的梦。他把色彩作纬，线条作经，整个的人生作材料，织成他花色繁多的梦。他观察，体验，分析如数学家，他又组织，归纳，综合如哲学家。他分析了综合，综合了又分析，演进不已。这正因为生命是流动不息，天天在演化的缘故。"庞薰琹具有现代艺术精神的丰富多彩的艺术，他的艺术和艺术思想在 20 世纪 30 年代的中国西画界是极具鲜明个性和前卫特色的。他的出现被时人称为"是中国留法美术家中的一个奇迹"。固然，庞薰琹的艺术以其新颖的形式赢得了一片喝彩，但在变换的形势中蕴含着他对人生、对命运、对时代的哲思，如反映巴黎荒淫享受的《如此人生》，喻人生舞台就像个赌场的《人生哑谜》，而《慰》抒发了他在"一·二八"事件后观感，《构图》则是他对在"三座大山"压榨下中国向何处去的思考。在"决澜社"第三回展中，他的一幅《地之子》因表现了黑暗的社会中农村破产、民不聊生的惨景而受到反动当局的威胁和恫吓，后被迫出走。庞薰琹怀着美好的理想，从东方走向西方，又从西方回到东方，探索中国艺术的振兴之路，开启现代绘画和现代设计继往开来、承前启后的新局面。他是"人生为艺术，艺术为强国"的中华优秀儿女的代表。值得一提的是，庞薰琹于 1932 年 9 月在上海举办的第一次个人画展，着实让人们大开了眼界。人们在惊异、兴奋中发现："他的作风，并没有一定的倾向，却显出各式各样的面目，从平涂的到线条的，从写实的到装饰的，从变形到抽象的形……许多现在巴黎流行的画派，他似乎都在作新奇的尝试。"（倪贻德《艺苑交游记》）尤

其是他的"纯粹素描"，与作为油画底稿的素描所不同，有些中国的淡墨画的意味，其价值不在于描写的是什么，而在于线条的纯美和形体的创造，自然成为当时有进步倾向的新兴美术启蒙运动组织者之一。1938年，他开始搜集中国古代装饰纹样和云南少数民族民间艺术。翌年，他深入贵州苗寨民族地区作实地考察研究工作，成为描绘民族习俗的第一位画家。1940年，他又创造性地将中国古代纹样与西方现代设计相结合，设计了《中国图案集》和《工艺美术设计》。1954年，他遵照周恩来总理意见，参与筹备四个工艺美术展览会，分赴苏联、东德、波兰、匈牙利、罗马尼亚、捷克和保加利亚展出，并任工艺美术代表团团长赴苏联访问。在晚年，庞薰琹在油画艺术民族化的实验性创作方面，作了多视角、多层面、多样化、多形式的探究。从《鸡冠花与百花瓶》《花》《水仙花》等作品中体现以下特点：首先，基于写实绘画具象表现的作画原则——视觉艺术源于客观真实世界中的视觉形象的造型与色彩；其次，悬置以往已熟练掌握的欧洲写实油画与印象派绘画的色彩表现方法，从本民族视觉艺术优秀传统中汲取养分——弱化明暗光影关系和自然色彩关系，简化体积造型的立体空间深度关系为平面化的二维半视觉空间效果，融合中国绘画用线特点和随类赋彩的表现色彩方法；最后，张扬中国绘画优秀传统特质与文化底蕴，通过多样统一的形式组合与完型图像处理的装饰方式，使色彩调子氛围与画面整体视觉形象更完美精致，同时采用多种油画技法，结合形象特征与色彩调子和油画制作工艺，使画面层面色泽效果与肌理效果呈现出典雅、高贵的品质，提升审美价值，使其油画作品具有鲜明的中国民族特色。

常书鸿自幼喜欢艺术，而他父亲执拗地把他送到工业学校去读书。但他选择了与绘画有关系的染织专业，并参加了由著名画家丰子恺等人组织的西湖画会，后考入浙江省立甲种工业学校（浙江大学前身）预科，学习染织专业，毕业后留校任教。1927年，他带职自费赴法国留学，考入法国里昂美术专科学校学习油画。1932年，他毕业后取得了里昂市公费奖学金，得以转入巴黎高等美术学校继续深造。1934年发起成立的"中国艺术家学会"参加者有常书鸿、王临乙、吕斯百、刘开渠、陈之秀、王子云、余炳烈等20多人。在此期间，常书鸿所绘油画《梳妆》

《病妇》《裸女》《葡萄》《织毛衣》《女人体》等曾多次参加法国国家沙龙展。从写生作品《女人体》可以看出，常书鸿在留学时深受印象派画家雷诺阿早期写实油画的表现技法与表现色彩的影响：人物造型求真写实，却没有照抄一般所见的所有视觉现象，而是学习了法国新古典绘画画家安格尔对客观对象作完形的去伪存真之艺术处理——注重整体人体造型的完整与完美，运用大平光采光，而自然缩减暗部面为线型状，从而使所画女人体呈现大面积受光的平面效果，令女人体更加完美又纯真。在画面色彩调子的组合、色彩空间与人体形体的表现方面，他吸纳了雷诺阿的表现色彩的方法与技法，整幅画以靠垫的蓝紫灰色、垫褥的暗蓝灰色、背景衬布的淡蓝紫灰色与斜靠在靠床上的亮黄灰肉色、中亮灰肉色的女人体色彩，形成强烈的色相对比、明度对比和艳度对比，从而使女人体形象从整幅画视觉空间中凸显出来，再以头发、睫毛的深金黄色、嘴唇的赭红色与背景左墙面一条似木板赭红色遥相呼应，其色调深褐色的部分表现渗入女人体的线形暗部颜色线，与背景淡蓝灰色表现渗入女人体大腿及腿部膝盖的暗部色彩调子，从而使女人体造型更具有体积感，色彩更具有肌肤质感，再以亮白的被单色控制女人体亮部色彩的明度与肉色的艳度，并烘托出女人体肌肤的细微调子变化与恬静的美感，《沙娜画像》被巴黎近代美术馆收藏（现藏于蓬皮杜艺术文化中心）。《裸妇》在1934年里昂春季沙龙展中获得美术家学会的金质奖章并被收藏，现藏于里昂国立美术馆。在留学十年间，他取得了卓越的成就，许多油画作品获金奖或被国家博物馆收藏。大概是在1935年秋的一天，常书鸿在巴黎塞纳河畔一个旧书摊上偶然看到由伯希和编辑的一部名为《敦煌图录》的画册，全书共分六册，约400幅有关敦煌石窟和塑像照片，他十分惊奇，方知在中国还有这样一座艺术宝库存在，而且在国外引起了轰动，中国人却不知，他内心感到一种震撼。为了敦煌艺术宝库，他放弃了优越的生活条件和工作环境，毅然回到了自己的祖国。回国之后，他一直挂念着莫高窟的保护工作，向往着早日能实现梦想。1936年，他受当时的教育部部长王世杰之邀，回国任国立北平艺术专科学校教授。翌年，卢沟桥事变发生，常书鸿随校向大后方转移，经庐山、湖南、昆明迁往重庆。不幸的是他的全部书画都在途中遭日本飞

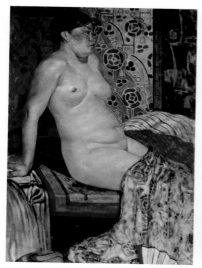

常书鸿　《女坐裸体像》
布面油画　140cm×92cm　1940 年

常书鸿　《织毛衣》
布面油画　75.5cm×53.9cm　1934 年

常书鸿　《女人体》　布面油画　90cm×138cm　1934 年

机轰炸化为灰烬。1942 年，常书鸿归国后的六年中，以及在法国留学十年所学的欧洲 19 世纪末新古典主义绘画艺术风格，给予当时中国的写实油画艺坛带来了极大的震撼，以至他在重庆举办个人画展时，徐悲鸿为他画展写的序文中称其为"艺坛之雄""凡四十余幅画问世，类皆精品"。同年 9 月，国立敦煌艺术研究所筹委会成立，常书鸿任副主任。国民政府教育部在社会保护文物的舆论压力下，决定成立敦煌艺术研究所，却拨不出多少经费。在梁思成、徐悲鸿鼓励下，常书鸿决定前往，靠办展卖画自筹了大部分经费。他一行六人乘破旧的卡车西进，又换骆驼，经一个多月才到达敦煌。1943 年，他在国民党元老于右任先生的建议下，经多方努力，促成了设立敦煌艺术研究所的设想。常先生首先担负起了这一重任，为首任"敦煌艺术研究所"所长，终于实现了他的夙愿。1943 年，常书鸿肩负着筹备"敦煌艺术研究所"的重任，经过几个月艰苦的长途跋涉，终于到达了盼望已久的敦煌莫高窟。初到莫高窟，他心旷神怡，犹如步入仙境，心情非常激动，真是彻夜难眠，在满目苍凉、残垣断壁的寺院中，建立起了"敦煌艺术研究所"，并展开了对敦煌艺术的初级保护，壁画、彩塑的考察、临摹、研究等工作。1944 年元旦，敦煌艺术研究所成立，常书鸿任所长。他到达后便组织整理修复，并临摹壁画。在恶劣环境下，面对妻子的出走、当地官吏的勒索和教育部长期不寄经费的状况，他以决心服"无期徒刑"的精神坚持下来。他送往重庆的展品，也得到包括

周恩来、郭沫若在内的中共领导人和进步人士的高度赞扬，敦煌艺术研究所也名扬中外。尽管工作环境、生活条件、资金来源极其困难，再加上后来国民政府教育部撤销了建制，使大部分人因此而离开了莫高窟。但是，作为所长的常书鸿不但始终如一地将敦煌的保护与研究工作视为己任，成为中国敦煌石窟艺术保护与研究的先驱，更重要的是，他在人才方面不断加强培养，吸收了如董希文、张琳英、乌密风、周绍淼、潘洁兹、李浴、范文藻、常沙娜、段文杰、史维湘等这样一大批艺术家和专家学者，造就和总结了敦煌壁画艺术的研究临摹方针，奠定了今天在中国甚至在世界都是技艺超群、成果显赫并占领先地位的敦煌研究院及美术研究所这个古代壁画保护、研究、临摹集体的基础，并对洞窟进行调查，制定洞窟内容表，将莫高窟的洞窟进行系统的重新编号，赴南京举办敦煌艺术展，等等。此时期常书鸿先生的壁画临摹作品有 257 窟的《鹿王本生》、285 窟的《作战图》、249 窟的《狩猎图》、156 窟的《张议潮、宋国夫人出行图》、428 窟的《萨埵那本生》《须达拏太子本生》《四飞天》、254 窟的《萨埵那本生》等。油画有《莫高窟下寺外滑冰》《野鸡》《古瓜州之瓜》《雪后莫高窟风景》《南疆公路》《敦煌中寺后院》《三危山的傍晚》《敦煌农民》《古汉桥前》《敦煌冬雪》等。画家面对敦煌莫高窟的景色，以印象派的绘画写生色彩方法，运用冷暖色对比关系和色彩的强弱对比，以及颜色的前进与后退的原理，真实地再现了被厚雪覆盖着的莫高窟在霞

光下耀眼光色关系与寒冷的感觉，如实地表现了画家当时即景写生作画时获得的一瞬间色彩效果。翌年，常书鸿到南京、上海举办展览，在引起轰动的同时也受到告诫："蒋帮末日已到，希望提高警惕，努力保护敦煌艺术宝库。"1949年的夏秋之际，常书鸿在敦煌一片混乱时组织了保卫小组，使石窟免受洗劫。解放军开进当地时，他兴奋地跑上九层高的大佛殿敲响古钟，庆贺国家和民族艺术宝库获得新生。所以，敦煌这座人类艺术宝库在浩劫后能得以保存并获新生，多赖于被称为"守护神"的常书鸿。新中国成立后，常书鸿被任命为敦煌文物所所长，敦煌研究院名誉院长、研究员，国家文物局任顾问。1951年，敦煌艺术研究所归属中央人民政府文教委文化事业局，改名为"敦煌文物研究所"，常书鸿任所长。1956年7月1日常书鸿加入中国共产党。1958年元月，"敦煌艺术展"在日本东京开幕。1982年3月，常书鸿调任国家文物局，任顾问、敦煌文物研究所名誉所长，后举家迁往北京；同年4月，回母校浙江大学参加85周年校庆，10月在学校与夫人李承仙合作绘制大型油画《攀登珠峰》。1993年8月，他完成《九十春秋——敦煌五十年》回忆录。其代表作品有《刘丹像》《桂鱼和酒瓶》《小青》，油画作品有《哈萨克妇女》《新疆维吾尔姑娘》《雪后大佛殿》《榆林窟风景》《林荫道》《水仙花》《大丽花和葡萄》《印度晚霞》《兰州白兰瓜》《鱼》《平湖秋月》《断桥之畔》《月季》《刘家峡水库》《双鱼》《紫玉兰》《敦煌乐舞和飞天》《邓家牡丹花》《沙漠天宫》《剑兰》《丁香花》《万紫千红》《珠峰在云海中》《献给敢于攀登科学高峰的人》等，至1993年撰写和发表了《敦煌艺术的源流与内容》《敦煌壁画艺术》《敦煌艺术》《从敦煌艺术看中华民族艺术风格及其发展特点》《新疆石窟艺术》等，编辑和组织出版了《敦煌彩塑》《敦煌唐代图案》《敦煌艺术小丛书》《常书鸿油画集》等，敦煌壁画临本有217窟的《幻城喻品》、285窟及榆林窟25窟全窟壁画的组织合作临摹等。

在几十年的艰苦生活中，常书鸿经历了妻离子散、家破人亡的种种不幸和打击，克服了难以想象的困难，但他仍然义无反顾，组织大家修复壁画，搜集整理流散文物，撰写了一批有较高学术价值的论文，临摹了大量的壁画精品，并多次举办大型展览，出版画册，向更多的人介绍敦煌艺术，为保护和研究莫高窟做出了卓越的贡献，把一生奉献给了敦煌艺术。

1918年，吴大羽赴沪向张聿光习画。1920年，他任上海"申报"美术编辑。1922年至1927年，吴大羽留学法国，就读于法国国立高等美术学校，师从鲁热教授，进修油画，学习西画及雕塑。他喜欢塞尚、马蒂斯、毕加索，崇敬他们的创造力："他们不断在创造，他们决不喜欢停留在他们的水准上，他们是后来者前进的脚踏板。"后印象派画家塞尚，是第一个把具象绘画带往抽象绘画的现代派绘画的视觉艺术家，对吴大羽影响颇深。从吴大羽的一系列注重颜色与形式构成的抽象油画中，体现了他对塞尚在油画中强化色彩团块与色彩空间表现的理解与吸纳，进而十分自然地创作了堪与西方同时代大师的抽象油画作品，逐步十分自觉地形成了自己的抽象油画面貌。他的油画艺术多取法于法国现代绘画诸流派，早年曾作大幅具象画，色彩强烈，富有视觉冲击力。1927年，吴大羽任上海新华艺术专科学校教授。1928年，吴大羽归国第二年，任杭州国立艺术专科学校教授兼西画系主任，与林风眠、林文铮成立以杭州艺专教师群为主体的"艺术运动社"，并共同参与举办多次展览会。吴大羽在1929年第一次展览和1934年第四次展览中分别展出了《渔船》《倒鼎》《汲水》等作品。1935年，吴冠中、朱德群、赵无极进入国立杭州艺术专科学校学习，和老师吴大羽相遇。尽管，大家毕业后各奔东西，但与老师保持着书信往来。吴大羽的信通篇流露出高贵、典雅、博大的气质，充满诗性的表达，甚至是令人震撼的。他在给吴冠中的信中说："美在天上，有如云朵，落入心目，一经剪裁，著根成艺……"他在写给赵无极的一封信中说，"你智慧足胜一切，此去欧洲，可取镜他山反观东方……"1937年，因战乱杭州国立艺术专科学校南迁，途中吴大羽离开教职，之后数年他一直在读书，思考。1940年，吴大羽"势象、光色、韵调"的提出，成为他对抽象艺术探索的重要标志。吴大羽认为："光色是对色彩的理解，韵调是对作品气韵的把握，势象则是在光色和韵调基础之上，所显现的整体难以阻挡的宏大气势。"现代艺术史上能占一席之地的现代派画家赵无极、朱德群曾受教于吴大羽，受到他的启发和影响颇深。

1949年后，吴大羽任上海美专教授，1965年任上海

吴大羽　《无题—110》
布面油画　53cm×46.6cm　约 1970 年

吴大羽　《无题—120》
布面油画　41cm×32.6cm
约 1970 年

吴大羽　《无题—113》
布面油画　52cm×37.5cm
约 1970 年

吴大羽　《无题—122》
布面油画　35cm×30cm　约 1970 年

书画院副院长，并曾兼任上海交通大学艺术顾问，上海油画雕塑院专业画家，中国美术家协会顾问。其所作巨幅油画《回乡》《丰收》等，以及大量中小幅作品，都毁于"文化大革命"期间。他的《凯旋图》《演讲》《渔夫曲》等，都具有独特的个人风格。他在晚年仍创作了不少具象油画作品，如《公园的早晨》《滂沱》等，表达了他欢愉的心境和对诗意的追求。他还画了许多抽象油画作品，在《无题—110》中，画家似乎先用浅蓝紫灰色做了个有色基底，再用粉湖蓝色以大笔随意涂抹呈不规则菱形的大色块；然后用笔蘸蓝紫色、草绿色、深蓝褐色，顺势运笔画出忽长忽短、忽粗忽细、忽浓忽淡、忽润忽枯的粗犷遒劲有力的笔触，再以亮淡黄色、锦鲤红色惜金点缀；最后，为加强整幅画的视觉兴趣中心的对比度，以干白色用枯笔在关键部位提亮，一幅浅蓝色调子色彩氛围的抽象油画，便画成了，酷似充满初春气息的乡间村头风景画。在另一幅菱形构图的《无题—121》中，在深蓝色的基底上，画家用浓重的中黄色、粉黄色、白色，以粗细不等、长短不一、干枯不一、厚薄相间的笔触，富有激情地表现了这幅绿色调子色彩氛围的抽象油画，猛然一看，乡间田园，雨过天晴，山间溪流湍急，在水流中好像有一只小白鸭在嬉戏玩耍，一幅春意盎然的田园风景画便展现在我们眼前。吴大羽经常会从客观世界中获取有趣味有意义的形象与色彩，提取其形式要素和色彩要素，然后直接在画面上重组与即兴表现，例如《无题—122》《无题—125》这两幅画就是画家从盛开的鲜花丛中获得作画的灵感。这些画往往色彩浓

郁、绚丽，对比鲜明，笔触流动、畅达，舒展自如，形色交融间彰显东方艺术之韵致。《韵谱—57》创作于 20 世纪 80 年代，画面使用了他最喜欢的蓝、绿等颜色，颜色强烈，单纯而醒目，呈现出一个色彩多样的绘画世界。创作时，它注重在画面中书写性的笔触表达，笔的纵、横向以及曲线的使用，将色彩自身的材料之美完全释放出来，气势撼人。在保存下来的吴大羽的作品中，还有大量的蜡笔画，其使用蜡笔的直接原因可能是物质条件的匮乏与外部环境的限制。因为用蜡笔作画不费太多材料，同时快捷而隐秘，同油画创作相比，这种好处便非常明显了。小纸片的方寸之间，是粗犷的线条、浓烈的色彩和跳跃的笔触，酣畅淋漓，无不涌现出一股抑制不住的激情。

唐一禾，1924 年就读于北平美术专科学校，学习油画。他受曾在美国学美术的，时任该校教务长的闻一多先生影响，为反对北洋军阀政府屠杀爱国学生创作了《铁狮子胡同惨案图》。大革命时期他回到武汉，参加"五卅运动"，在革命军中从事政治宣传工作。1928 年，唐一禾毕业于武昌艺术专科学校，毕业后留校任教。1931 年，他赴法国留学，入巴黎高等美术专科学校学习，师从劳伦斯学习油画。由于家境清贫，他只好半工半读，每天除在校钻研油画外，晚间还要到 20 里外参加夜画会，以抓紧练习速写。其素描颇受当时中外人士的青睐。1934 年，他从巴黎美术学院毕业，获学院"罗马"奖，后赴罗马学习、考察，作品参加了法国春季沙龙展。他与当时留学法国的常书鸿、秦宣夫、吕斯百、曾竹韶、王临乙等人发

唐一禾　《胜利与和平》　　　　唐一禾　《人物背部》　　　　　唐一禾　《七七的号角》　布面油画　33.3cm×61.2cm　1940 年
油画　169cm×133cm　1942 年　　布面油画　尺寸不详　1943 年

起"旅法美术协会"。1936 年，唐一禾一直在武昌艺专从事美术教育工作，并任教务主任兼西洋画系主任。随着抗日战争的全面爆发，他带着学生把一幅幅巨大的宣传画贴满三镇，其中不少都是他的手笔，如《正义的战争》《敌军溃败之丑态》《铲除汉奸》等，这些抗战宣传画在当时产生了很大的社会反响。1940 年至 1944 年，在动荡不定的环境中，他创作了油画《穷人》《村妇》《厨工》《田头送茶》《女游击队员》《七七的号角》《胜利与和平》及素描《码头工人》《祖孙》等。在《胜利与和平》中，画家在画此幅具有象征意义的史诗般的巨幅油画创作时，明显受到了法国浪漫主义绘画人物的代表德拉克洛瓦的《自由引导人民》的影响，同时在表现技法方面也娴熟地运用法国现实主义写实绘画的表现技法。他在"马蹄形"的主体构图中，套叠了一个倒三角形与一个九十度左侧三角形；在此严谨的画面空间构图与形象组合的结构中，画家安排了一组主体人物——一位披着战袍、凯旋的英雄，他手持宝剑站立在那儿，似乎仍然沉浸在那场激烈悲壮的保家卫国抗击侵略者的战斗之中；英雄的左边正是刚被解救的妇女和儿童，在英雄的右下方正躺着被击败的侵略者；一位胜利女神正在为英雄授予并戴上象征和平的橄榄枝桂冠，其象征意义与所表现的主题内容一目了然——预言中国人民抗日战争必定胜利，美好和平的日子终会到来，体现了画家抗击日寇侵略者的决心与渴望和平的急切愿望，还表现了对祖国的热爱和对劳动人民的同情。1944 年，唐一禾赴重庆参加"中华全国美术会"会议，并当选中华全国美术会常务理事，途中因江轮倾覆罹难，年仅 39 岁。

目前，尚存的素描涵盖了他留学时代所作的石膏像和人体，以及部分人物肖像、速写，坚实的笔调和刚健的风骨无不真实地流露出艺术家的性格。"唐一禾的绘画风格是一种含有时代艺术共性与个人艺术气质的风格。他在领略欧洲古典到近代绘画传统的基础上，以现实主义严谨造型为本，融入浪漫主义抒情笔调，同时摄取现代绘画明亮的色彩表现。""这些语言特征，在他的全部作品中有机贯通，显现出恢宏开阔的体格、硬朗大方的造型和舒展流畅的神韵。"（范迪安）。现藏于中国美术馆的《七七的号角》《女游击队员》等，表现了整个民族救国图存的急切悲愤与表现力量，具有强烈的时代气息。其中，《七七的号角》是唐一禾于 1940 年为创作巨幅油画而制成的草图，尽管因教学的繁重和生活的不安稳此画没有最终完成，但从他遗存的草图上看，是画家有感而发。在此横幅画面上，他描绘了一个学生文艺宣传队走向街头进行抗日救亡宣传的情景，画中的人物形象多以他的弟子和音乐系的学生为模特，十分贴近当时鲜活生活中那些热血青年的共同气质和个性特征。画中所表现的抗日救亡队列的行进感和朴实无华的暖色调，恰恰能产生激励观众随时加入这支抗日队伍中去，是一幅反映抗战生活的佳作。

1913 年，陈抱一与李超士进入东京美术学校学习油画，当时，欧洲画坛的新古典绘画、浪漫派绘画、印象派绘画和野兽派绘画都已深深地影响着日本油画界。所以，在陈抱一的油画作品中有多种风格特点：既有浪漫派绘画的典雅优美，又有印象派绘画的自由灵动笔法与光影色光处理；既有豪放爽朗的线条，又有富含野兽派狂妄不羁的色彩表

陈抱一　《女儿陈绿妮》
布面油画　66cm×54cm　1935 年

陈抱一　《陈夫人》
布面油画　45cm×38cm　1928 年

陈抱一　《西湖艺专一角》
布面油画　52cm×64.5cm　1944 年

现。陈抱一从日本东京美术学校毕业归国后与乌始光、汪亚尘等一起组织了"东方画会"和"晨光美术会"。他还撰写了《油画法之研究》《静物画研究》《人物画研究》。1930 年秋，陈抱一任上海艺专西画科主任。1932年，日本侵略者发动"一·二八"事变，上海艺专校舍和江湾画室被毁。1936 年 6 月，陈抱一与汪亚尘、潘玉良、朱屺瞻、徐悲鸿等人发起成立"默社"，举办"默社第一回绘画展"。1937 年，"八·一三"爆发，日军攻占上海，上海沦为"孤岛"。1938 年夏，他赴香港旅行写生；秋，举办旅港画展；11 月末回到上海。1941 年，太平洋战争爆发，上海全境被日军占领，陈抱一蛰居上海。1942 年，他发表《洋画运动过程略记》一文，记录民国初期上海的现代美术运动发展。1943 年 5 月，他绘制《弘一法师像》。陈抱一现存的油画作品有《苏堤春晓》（1929 年）、《关紫兰像》（1930 年）、《玫瑰花》、《瓶花》、《香港码头》（1942 年）、《秋色》、《自画像》等。这些都是他在生命黯淡岁月里画出来，并由其夫人与女儿视如珍宝般保存下来，后由其女儿捐赠给中国美术馆。他是阳光明媚的法国印象派的习修者与传承人，他的《女儿陈绿妮》和《陈夫人》，运用色彩的色相对比、艳度对比手法与冷暖色对比手法，贴切形象的形体特征——以光照部位与阴影部位的形体来表现整体人物空间形态与色彩调子氛围，已达到既真实再现一瞬间的色彩感觉，又具有厚实体积感的形象表现。但由于画家并不像欧洲绘画那样，

在画人物头像和肖像时，会自然而然地强化人物骨骼结构和肌肉结构的内在联系，而显得十分单纯又光亮。所以，我们在观赏这两幅画时，看上去色彩感觉特别清醒、鲜亮，且赋予形象以光感、体积感、质感——凸显画家精准地运用自然色彩关系和体、面、线结合的造型技法，使得其油画艺术表现形式具有鲜明的中国民族艺术特征。他早期更爱用大面积的沉暗色彩，黑色、咖啡色调是他特别钟爱且用得炉火纯青的颜色，这可从他末期创作的《街头》《关紫兰画像》《外白渡桥》《风壑云泉》等一系列作品中可以看出——人意气风发时，不畏沉暗的色彩，一如人青春时，不惧本色一样，生命的灿烂与贵气，正从这些深浓的色调中蓬勃地迸发出来。而陈抱一的生活越动荡，越经历坎坷，他的画笔越趋向于调入暖色与亮色。在他画的《自画像》中，他的目光沉静，炯炯如炬，所采用的色彩是大片浅赭色与西洋红调和的暖色调，而黑色和褐色只是点缀色。在他去世一年前完成的油画《沪西风景》里，世界一片柳暗花明，鸟声啼脆，画面中的风景与花卉，则用铮亮的黄金般的明黄与浓烈的金红色作点缀，从而画得鲜花怒放争艳，柳叶春风沉醉心静，仿如沐浴在初升的朝阳中，而当时的战乱、穷困、绝望……完全被他隔绝在画外了。

1923 年，蔡威廉随父母前往比利时，进入布鲁塞尔美术学院学习绘画。之后，他第二次前往法国，就读于里昂美术专科学校专习油画。回国后被聘为国立杭州艺专西画教授。蔡威廉非常崇拜意大利文艺复兴时期的艺术巨匠

蔡威廉　《里昂风景》
布面油画　38cm×46cm　1924 年

关良　《京戏》　布面油画　32cm×44cm　20 世纪 40 年代

关良　《瓶花》
布面油画　65cm×40cm
1971 年

达·芬奇，信奉"一个画家应当描绘两件主要的东西：人和人的思想意图"。她画的人物画《小女孩》，既有欧洲佛兰德斯与尼德兰传统油画的元素，又有法国 19 世纪学院画派写实绘画的造型根基，更有些后印象画派的色彩韵味。她画肖像画侧重人物脸部的刻画，结构结实，造型准确，充满情趣意味，善于描绘人物的外貌特征，而且能细腻表现人物的内心情绪。她努力把西方现代派精神化入自己的创作之中。她创作的人物众多，情节曲折、复杂的大幅油画《秋瑾绍兴就义图》和《天河会》分别以现实和神话中的女性为题材：一是表现大义凛然、为革命捐躯的女英雄，一是借神话题材表现女性追求自由与解放的人文主题；取意宏伟，情感强烈，既具有时代特征，又不乏古典意蕴，是中国早期油画创作中不可多得的佳作。其中，作于 1931 年春的《秋瑾就义图》描绘秋瑾被绑赴古轩亭口行刑的场面。这位蔡元培的同乡战友、惊天动地的民初革命女侠赫然出现于画面上："秋瑾着白色长袍，发髻稍乱，神情沉着、坚定，含着不能掩盖的忧郁和悲痛；她由四个着黑衣的兵丁簇拥着，兵丁面目呆滞而凶顽——整个调子是灰黑色的，弥漫着一种悲惨而沉重的氛围。"蔡威廉用忧伤的笔触，再现了秋瑾在那令人心碎的就义的那一刻的场景。在画中寄托画家对中国第一代女性先驱者的感念和怀想，更沉浸于自己作为一个女性个人对历史的独特体察和理解之中。蔡威廉那幅创作于 1934 年前后的巨幅油画《天河会》，在画中精心构画并描绘一群仙女在银河里沐浴的欢乐场景："河水是淡蓝色的，溅起的浪花中，隐隐约约地显现优美多姿的人体。笔触轻松，色调明快，气氛欢乐，充满浪漫主义的幻想精神。"这恰恰体现了她极为难得的一段灿烂心情，画作中印刻着自我人生与心理的印痕。在蔡威廉创作于 1936 年的巨幅油画《费宫人杀国贼图》中，她"慨于国难之严重"与"以抒其悲愤"心情，在画中再现了当时宫人杀国贼的场面："全幅布局极其紧张严密，裸体之醉汉与浓妆盛装之宫人相反衬，一则狰狞之兽欲暴露于强大无比之筋肉，一则凛凛之义愤隐藏于弱小不胜衣之娇娥，悲剧之空气全由人物之姿态与设色之强烈而成，其气概之伟大令人回忆德拉夸之十字军进君士坦丁图。是为最后完成的大幅油画构图。"画家把娇弱的宫女们齐心协力、同仇敌忾杀国贼的历史场景，描绘成如同十字军进君士坦丁般的伟大和悲壮一样。在学校任教期间，她教学严谨，爱护学生，讲话少而启发多。她认为：作画不要一味追求"形似"，而应该力求"神似"，就像翻译一样，可以"直译"，也可以"意译"，而且"意译"会更生动。她讲究教学方法，注重引导学生的兴趣，激发学生的才华。在一次学生作品展览中她发现了吴冠中的超人才华，便提出用自己的一幅油画换他的一幅水彩画，这使年轻的吴冠中很受鼓舞，铭感终身。她给学生指导素描时"观察稳重而锐利，看得准，改得准，要求严格，一丝不苟"。

1917 年，关良赴日本学习油画，师从中村不折先生学习素描和油画。他尤喜爱凡·高和高更的后印象派绘画。1923 年，毕业归国后为郭沫若主编的《创造》杂志画插

关良　《花、瓶、苹果》　　　　　关良　《华山》
布面油画　50cm×40cm　年代不详　　布面油画　34cm×29cm　1962年

图和封面设计，他相继担任上海师范学校、上海美术专科学校教授。在上海美专任教之余，他常欣赏京剧艺术，偏爱画戏剧人物，并拜师学戏，以增加戏剧人物画创作的生活积累。1942年，他在四川成都举办了个人画展，引起美术界很大反响。郭沫若观赏关良的戏曲人物画后，认为是古今奇作，并撰文《关良艺术论》向社会介绍和赞扬他的绘画艺术。1957年，关良与李可染一起赴德意民主共和国友好访问，并在东柏林举办个人画展，莱比锡"伊姆茵采尔"出版公司为他出版了画册。"文化大革命"结束后，他在上海举办"关良回顾展"。出版有《关良艺事随谈》《关良回忆录》，画集有《关良京剧人物水墨画》《关良戏剧人物水墨画册》《关良油画集》等。当我们看关良的"京戏"系列作品时，经常会听到有人问："关良的画有什么好？像小孩子画的那样。"这问题很难回答，许多人说："好！"郭沫若、茅盾、老舍等大文学家都为他题画说："好！"齐白石、黄宾虹、潘天寿等大画家都与他相互品题赠画呢！他的绘画好就好在问题的本身——"好在像孩子画的那样。"关良的画是玩出来的，究其原因是关良探究视觉艺术绘画的态度都源于关良小时候爱到"两广会馆"看京剧，并拜师学戏，买回髯口、马鞭、靴子、吊嗓子、摆功架，来真的——如此画京剧与拿照相机拍几张剧照回来画有本质区别。不仅如此，我们还可以从他的油画风景画《西湖三潭印月》和静物画《花、瓶、苹果》中，看到他应用印象派绘画色彩表现的理论，以及采用写生色彩观察方法和油画直接表现方法。这体现了他的油画艺术不仅

在技法形式上，还在理论和观念上都深受印象派之后的绘画和现代派绘画的影响。他认为："我们若是认识了现代绘画的理论与现代精神的话，那时是绝对不会误解现代艺术，毒骂现代艺术的。一个画家是要有充分的教养的，尤其是在现在来说，不然他是一个工匠。"《关良油画作品精选》中介绍："不论油画、水彩还是国画作品，特别在其经典的舞台戏曲人物的绘画创作中，关良着力于表现写实与夸张的结合以及绘画的多角透视关系，在构思、传神、色彩、笔墨、笔势等方面都坚持自己的原则，开创并恪守其独树一帜又极具时代感的绘画新风格，为后人留下了一个弥足珍贵的艺术新典范。而关良绘画作品中流露的诙谐、趣味总给观赏者带来无尽的幻想和回味，其画作的艺术价值及收藏价值也越来越为业界和市场所认可、追崇。历史将证明：关良是一个跨时代的艺术大师，是中国近代艺术一巨匠。"

1915年，王悦之赴日本留学，初入川端画学校，后入东京美术学校西洋画科直至毕业。1922年，他与李毅士、吴新吾、王子云等组织北平第一个研究西画的团体"阿博洛学会"，同时创办"阿博洛美术研究所"，并招收学生、教授西画。其间，他画的《镜前》和《摇椅》，都是以油画直接表现色彩的技法，凭当时的直觉感受多次写生完成的。画面整体空间的形态色彩的视觉效果很完整，从中可以看出画家对正负形特别敏感，从而在对画面整体空间组构时，显得十分自由，恰到好处地把视域范围内所画物象（人物、家具与室内外环境）安排于同等的地位，并进入画面形式构图，成为美的形态与色彩而同时显现。也就是画家更注重关注所画对象在视觉范围内显现的形和色的关系，并直接如实地表现出来。所以，当我们看到画家在画中所留下的层层叠叠、相互交织、互相渗透的色彩与变化多端的笔触，以及跃然在画中栩栩如生的妇女形象和其生活环境时，是那样的朴实、纯净、真实而又平凡且完美——以现代绘画的艺术形式展现在我们眼前，会令我们十分自然地联想起现代绘画鼻祖保罗·塞尚的表现色彩的油画技法与画面的品质感。在西湖艺术院西画教授竞相创作的气氛影响下，王悦之兴致勃勃地拿起画笔，按照自己思索多时的感悟，面对秀丽动人的湖光山色，逐日进行水彩风景画写生，并以自己的情怀和诗作为题材，以西湖风光为背

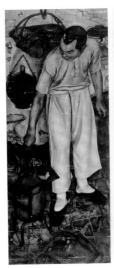

王悦之　《亡命日记》
布面油画　185cm×44cm　1930—1934 年

王悦之　《台湾遗民图》
布面油画　183.7cm×86.5cm
1930 年

王悦之　《镜前》
布面油画　94cm×73cm
1921—1923 年

王悦之　《摇椅》
布面油画　105cm×76cm　1921—1923 年

景进行创作。其间画了油画《芭蕉图》《七夕图》《灌溉情苗图》《荡桨》《燕子双飞图》等，水彩画《保俶塔》《白堤》《苏堤》《自画像》等。他的水彩画在保留以往的技法前提下，采用的线条表现更加优美别致，色彩更加单纯新鲜，构图更加简洁新颖，强调了水彩画的透明感之特性，且具有浓郁的南画风味。他的油画大量使用黑油彩，显得轮廓很重又不失立体感。他创作的《弃民图》和《亡命日记图》，是以真实的视角刻画处于社会下层的人物，表达了画家的人文情怀和爱国主义精神。其中《弃民图》表现了"九·一八"事变后东北同胞的流亡生活，采用卷轴画的装裱方法，具有民族特色。1934 年夏，创作了另一大幅绢本油画《台湾遗民图》。在作品中，画家描绘了三位妇女手捧地球模型祈祷的情景，富有装饰性，融中西绘画图式于一体。画家把油画、图案画、中国画的技法和谐地结合起来，画的既是油画，又有中国画的古风，也有东洋画的韵味。他利用衣服图案纹理的走向变化，来表现人物身躯的立体感；利用衣服的不同色调和图案，来表现人物的层次，形成整个画面的立体感。而这一切，他都是用中国狼毫笔蘸稀油彩在绢本上细密地完成的。这些作品表明王悦之在尝试油画民族化的实验绘画方面获得了初步的成功。由此，他画的人物作品经常采用中国式的立轴构图，多半改为高一百七八十厘米、宽几十厘米的竖幅，并以油画材料在绢本上创作，

采用中国画的线描法，且以线描与工笔重彩结合的方式，恰如其分地体现出中国艺术传统的神韵与气质。王悦之探索油画民族化的情结与他年少时所受到的传统文化教养有深深的联系，正是他对传统艺术的热爱和了解，并以赤诚的民族情感，使他采取了立足于传统绘画美学，融合西方艺术之长，在中国近代探索油画"民族化"方面作出了杰出的贡献，同样也体现了他在反映现实生活和融合中西绘画等方面的成就。

卫天霖自幼喜欢书画。1922 年，他考入东京美术学校（现东京艺术大学）西洋画科，受教于藤岛武二（是较早将西方印象派绘画语言带回日本的画家）研习印象派绘画技法，成绩优异。20 世纪 40 年代后，卫天霖尝试以印象派之后的绘画形式和野兽派绘画特征，与中国山西泥塑、年画的民间艺术趣味相融合，逐渐形成卫天霖油画艺术的特征——遒劲稚拙的笔调；厚重苦涩的造型；斑驳浓丽的色彩。卫天霖早期创作以人物画为主，代表作品有《闺中》《自画像》《躺着的裸妇》等，中年阶段开始在风景、静物等其他领域进行多方面探索，坚持外出写生，深入研究色彩。他长期致力于将西方油画与民族美术传统相融汇的探索，尝试将民间美术的质朴特色引入自己的创作。进而，我们可以从卫天霖画的《瓶花》《剥开的玉米》《静物》这三幅油画静物画中看到，画家十分讲究静物画的构图、整体画面空间、形式组合、色彩表现、画面层面肌理效果、

卫天霖 《瓶花》
布面油画 60cm×73cm 1974 年

卫天霖 《剥开的玉米》
布面油画 45cm×53cm 1969 年

卫天霖 《静物》
布面油画 60.5cm×72.5cm 1973 年

油画表现技法多样性与审美情趣的完美统一。由此，画家在面对所画静物绘画时，精于酣畅淋漓的用笔，喜爱厚涂法与透明法的交替结合，以追求在画面中充分表现光影交错斑斓色彩的视觉空间与生机勃发的气韵，且精于运用纯净浑厚笔触沾浓厚的颜料，以堆积或点染或急速运笔真挚表现当下清新纯真的直觉感受，逐渐形成了他厚重而优雅的油画艺术特质与个性。20 世纪 60 年代以后，遂将大部分精力用于静物题材上，将他所倡导的强调视觉感受与主体表现的"色感"观念，发挥得淋漓尽致，画面虽仍属写实范畴，但厚积的颜料，显示出强悍的色彩意识，充满写意性和律动感，表现出画家高昂的生命意志。吴冠中曾评价他的风格："既有印象派画面色彩的和谐、呼应和新鲜感，又具备中国工艺美术中华丽的装饰效果。印象派追求刹那间的印象，重视即兴的手法，卫老与此截然相反，他刻意推敲，一如贾岛的苦吟。"

许幸之在上海美专和东方研究所创作《母与子》《落霞》《天光》等，获得郭沫若、郁达夫、成仿吾等人的好评。成仿吾赞扬道："幸之君的《天光》是最浪漫的作品，然而那一束微弱的天光刚把一只无处投奔的小鸟，只是停留在空际，下界还是沉沦在黑暗里……幸之君的《母与子》《落霞》及其他都好。"1924 年，赴日勤工俭学留学，先进入日本有名的川端画会专学素描，后又考入东京美术学校，终日学而不辍，孜孜不倦，他在日本东京创作的油画《晚步》，笔力柔和，光彩炫目，深受观众赞美。1927 年，时逢大革命，许幸之应郭沫若电召回国，参加变革社会的大革命，在北伐军总政治部工作，不久，蒋介石发动"四·一二"政变，许幸之被怀疑为共产党员，囹圄三月后经东京美术学校校长致函保释出狱，重返该校，受教于日本著名油画家藤岛武二，在东京美术学校，他参加中共支部领导的艺术活动，并在进步戏剧摇篮的筑地，参加苏联名作家特里亚珂夫编写的《怒吼吧！中国》的演出。1929 年，正当我国左翼文艺运动风起云涌之时，许幸之应夏衍电召回国，在地下党主办的中华艺术大学，任西洋画科主任、副教授。（鲁迅先生曾到中华艺大作美术讲座。）1930 年 2 月，许幸之与沈叶沉、王一榴、刘露、汤晓丹等创办了左翼美术团体，建立了"时代美术社"，还先后参加了左联、剧联、美联、文总等，他直言抨击"为文艺而文艺"的观点与拜金主义创作倾向，指出："我们的美术运动，绝不是流派的斗争，而是对压迫阶级的一种阶级意识的反攻，所以我们的艺术便不得不是阶级斗争的一种武器。"他还大声疾呼："新兴的美术运动要和新兴的阶级革命运动合流，才是唯一的出路。"他的一生阶级观念很明确，并带头深入生活，一反他在日本受当时西方现代艺术的熏陶，所形成的表现主义的创作风格，创作了《逃荒者》《失业者》《工人之家》《铺路者》等现实主义的油画作品。同时，他还投入大量精力于影剧的编导和诗歌的创作，成绩斐然。1934 年 2 月，他在湘桂列车中所作的《不平等的列车》中说："不平等的列车，吐着乌黑的煤烟，吼着嘶哑的汽笛，在原野里匆匆奔跑，在那华贵的头等车厢里，有弹力的天鹅绒沙发上坐着高贵的绅士和淑女，穿着长毛虎腿的皮袍，挂着粗大手杖的官僚，戴着高高的濑皮帽子……在精致的二等车厢里，蒙着羊皮垫

许幸之　《海港之晨》
木板油彩　44cm×61cm　1962 年

许幸之　《油站朝辉》
木板油画　44cm×62cm　1962 年

许幸之　《烛光瓷影》
木板油画　40cm×63cm　1962 年

的沙发上坐着一批发国难财的奸商和一些走私越货的走私犯，他们穿着不合身的西服，有的则披着宽大的长袍……在灰暗的三等车厢里，旅客们挤得水泄不通，有穿着油腻工服的工人，有裹着破棉袄的农民，有披着制服的公务员，有套着拉练皮袄的大学生，还有一些扶老携幼的妇女们，他们在车厢里到处议论纷纷，心怀不满。"他充分地反映了旧社会的不平等。1935 年，他在上海导演轰动一时的《风云儿女》。当抗日战争处于最艰苦的阶段，许幸之在"孤岛"上海话剧战线上对敌进行前哨战。嗣后，又转移苏北解放区参加筹建鲁迅艺术学院华中分院工作，并在该院美术系和戏剧系任教，绘制了壁画《高尔基像》，设计了新四军臂章。1958 年夏，他到扬州城西邗江县的蒋王镇体验生活，汲取创作源泉，创作了《扬州的古运河风光》《开辟大运河》《春临白塔》《红旗小学》等。1959 年，他在中央美术学院创作了《巨臂》《无高不可攀》《静静的河湾》《海港之晨》《银色协奏曲》《水晶世界进行曲》《红灯柿》等。1974 年秋，他回乡探亲和写生，创作了《新四军军部》和以扬州名胜为对象画的《史公祠》《平山堂》《观音山》等。其中在油画风景画《海港之晨》中，画家充分运用色彩的色相对比、冷暖对比和余补色对比以淡蓝色表现海港平静水面的受光部颜色和不同艳度、不同明度的金黄色调来表现海港码头地面、建筑物的受光部，组成整幅风景画中所有物象的受光面色彩调子系统；用多层次、不同明度和不同艳度的深蓝紫色调，来表现海洋水面阴影色、巨轮暗面倒影色、海港码头巨轮与建筑物暗部的投影色，以及远处如海市蜃楼般的海岛山色，组成整幅风景画中所有物象的暗部阴影面色彩调子系统。由此可见，画家运用直接

率真的色彩对比语汇和朴实无华的色彩表现形式，加强了晨光之下的海港码头的美景。而在油画风景画《油站朝辉》中，画家除了用色表现大自然的美景，更是在表现自然景观的磅礴气势与现代化油田的空间场景的时代气息方面，独辟蹊径地运用写实造型与装饰色彩的并用手法，真实地表现了油站在朝辉中的英姿与美景。画家在画《烛光瓷影》静物油画时，追求色彩调子客观纯正真的再现一般所见之真实感觉，物象造型的朴实无华和逼真完美与质感表现，故而在画中没有充满激情宣泄的跳跃笔触，平实而赋有形、体、空间、色、质、意的油画色彩表现力——画意浓郁，气韵生动，既有欧洲油画的特色，又有传统绘画的笔意，深受观众的赞美。1978 年，他创作的油画《伟人在沉思中》的周总理静目沉思，栩栩如生，肃然庄重，正是许幸之为追思周总理而作，他还写了抒情长诗："您那潇洒自若的翩翩风度，您那艰苦朴素的生活作风，使接近过您的同志和朋友感到亲切温暖，而使那些野心勃勃的阴谋家感到胆怯心惊。""您是一个高尚的人，您是一个纯粹的人，您是一个有道德的人，您是一个脱离低级趣味的人，您是一个有益于人民的人。"1985 年，他回乡在扬州群艺馆展出近百幅作品，深受观众的青睐。其中有静物油画一幅，上绘古铜壶两件，四周饰以苹果、葡萄、香蕉，果实累累，色彩艳丽，显示出祖国建设的丰硕成果，充满新意。

五、救国为民，求美求新

20 世纪 30 年代的中国油画界深受欧洲印象派、印象派之后和现代派绘画的影响，一批又一批的留学欧美的中国油画家，回国之后就积极投身于油画艺术实践与探索之

中，纷纷成立油画艺术研究团体，例如"摩社"、"决澜社"（上海）、"中国独立美术协会"（广州）、"艺术运动社"（杭州），与同时代欧洲现代派绘画思潮一起，都对我国油画艺术朝着多元化多样化方面的演绎，起到了推波助澜的作用，并且逐渐与相向独立的欧洲传统写实绘画、近代学院派写实绘画——三者之间，形成了艺术审美取向和艺术表现形式都截然不同的视觉艺术形态，它们相互衬托，又遥相呼应，且互不相让，在油画艺坛上与当时欧美视觉艺术并行同步，并保持着相向开放的姿态。在那个时代，无论是当时的文化背景，还是我国油画家们的整体艺术素养，都是让欧洲现代派绘画能直接进入中国油画艺术界，并迅速形成与当时中国盛行的文学现代派思潮相融合。

1931 年夏，当时从日本留学回国的倪贻德，由武汉来上海与庞薰琹相会，庞薰琹深感当时"中国艺术界精神之颓废……文化之日趋堕落"，便与倪贻德商议组织画会事宜，以此试图为扭转此现状竭尽己微薄之力。于是"乃草就简章，并从事征集会员"之事，在当年的 9 月 23 日，在上海梅园酒楼召开了第一次会议，与会的有陈澄波、周多、曾志良、倪贻德和庞薰琹等五人，后因"九·一八"事变，而把原定展览活动推后了。次年，1 月 6 日召开"决澜社"第二次会议，增加了段平佑、梁白波、阳太阳、杨秋人、周糜、邓去梯、王济远。与会者推选出庞薰琹、倪

贻德、王济远为该社团的理事，并决定同年 4 月中旬举办首次画展。"决澜社"是以反传统的姿态出现在世人面前，他们对当时欧洲传统的写实绘画、学院派绘画嗤之以鼻，更对当时在国内广泛盛行的月份牌绘画深恶痛绝。对此，他们认为："没有一点艺术的意味，束缚了画家的心情，把人类固有坚强的意志全部抹杀了，虽然能够与自然恰合，而不顾自己的存在，无论艺术如何发达，画家如何众多，所产生除开的艺术，不过是自然物象的再现罢了，使人类无限意志与心情被自然完全征服了，为自然所驱使……这是很可悲的。""在这奄奄一息不绝如缕的中国西洋界中，还保持着一点生气在挣扎着，恐怕只有决澜社"了。（《艺苑变游录》——倪贻德）但更能代表"决澜社"的审美取向和更具有狂飙突进气势的，是由倪贻德起草的《决澜社宣言》，在开篇就说："环绕我们的空气太沉寂了，平凡与庸俗包围了我们的四周，……让我们起来吧！用了狂飙般的激情，铁一般的理智，来创造我们的色、线、形交错的世界吧！我们承认绘画绝不是自然的模仿，也不是死板的形骸的反复，我们要用全生命来赤裸裸地表现我们泼辣的精神。我们以为绘画绝不是宗教奴隶，也不是文学的说明，我们要用自由地、综合地构成纯造型的世界。我们厌恶一切平凡的低级的技巧。我们要用新的技法来表现新时代的精神。"从上述《决澜社宣言》中，那富有浓郁而又

倪贻德　《拂晓上海外滩》　布面油画　52cm×112cm　20 世纪 50 年代

倪贻德　《潘天寿像》
布面油画　85cm×68cm　1962年

倪贻德　《工人像》
布面油画　75cm×56.5cm　1963年

倪贻德　《女子肖像》
布面油画　42cm×35cm
20世纪40年代

倪贻德　《秋晴》
布面油画　46cm×37.5cm　1961年

强烈激情的字里行间，我们可以清晰地感觉到：他们十分希望中国的油画艺坛，也能如欧洲画坛那样，出现野兽派绘画、立体派绘画、超现实绘画等等，当时欧洲现代派诸画派各艺术形式样式，已经俨然成为中国油画艺坛的"新兴的气象"。为此，"决澜社"在1932年10月至1935年10月，在上海相续举办了四次画展。参展画家有倪贻德、张弦、阳太阳、梁白波（女）、杨秋人、周多、段平佑、梁锡鸿、李仲生、周碧波、刘狮、丘堤（女）、陈澄波、庞薰琹。对于参展的画家们的绘画风格和艺术形式取向，当时倪贻德是这么说的："庞薰琹……的作风，并没有一定的倾向，却显出各式各样的画目。从平涂的到线条的，从写实的到装饰的，从变形的到抽象的……许多现代巴黎流行的画派，他似乎都在做着新奇的尝试。……周多在画着莫迪里安尼风的变形的人体画，……由莫迪里安尼而若克，而克斯林，而现在是倾向到特朗的新写实的作风了。段平佑是出入在毕加索和特朗之间，他也一样的在实施变着新花样。……那么杨秋人和阳太阳可是……在追求与毕加索和契里珂的那种新形式，而色彩上是有着南国人的明快的感觉。……张弦……老是用混浊的色彩，在画布上点着，点着，而结果是往往失败的，于是他感到苦闷而再度赴法了。这次，他把以前的技法完全抛弃，而竭力往新的方面跑。从临摹德加、塞尚那些现代绘画先驱者的作品始，而渐渐受到马蒂斯和特朗的影响。"在1935年，"中华独立美术协会"在上海法租界的中华学艺举行了第一次画展，由清一色的留日画家组成，其成员有梁锡鸿、

李东平、赵兽、曾鸣等。"中华独立美术协会"的超现实画派的绘画风格倾向也由此而来，他们追求的超现实主义绘画，并不是达利的超现实绘画，而只是"非现实"的"超现实"的绘画，即：画家在作画时采用十分自由的空间形态组合，从抒情传写和形式表现两方面出发，随画家作画时的感受与构想，采用适合表现的艺术形式与构成方法，即会自然造成一种非客观的画面视觉形态与意向情趣。因而，该协会团体成员的画家所创作的作品，既具有明显的构成因素与形式表现为特色，更具有鲜明的唯美形式与色彩表现为特征，并不具备真正意义的超现实画派的艺术思潮与精神内涵。

1919年，倪贻德入上海美术专科学校。1922年，毕业后留校深造，为俄籍西画教授特古基画室研究生。1927年，赴日本留学，入东京川端画学校，师从藤岛武二学画，曾组织"中国留日本美术研究会"，目的是想集留日学生的力量，共同加强对西方绘画的研究，革新中国美术。1928年，日本开始侵略中国，倪贻德愤然回国，在上海从事西洋美术理论著述，有《现代绘画概观》《西画论业》《水彩画概论》《艺术漫谈》《画人行脚》等。同时，倪贻德开始研究西方美术理论，并译著了大量技法理论文章和书籍。当时，西方学院派和印象派等绘画开始被介绍到中国，油画家们开始纷纷模仿印象派绘画的表现技法，倪贻德也对印象派画家用鲜亮的颜色，表现自然色彩与物象的光色关系的技巧十分佩服，他认为：欧洲现代绘画受到东方艺术尤其是中国写意画的影响。在作油画时，他很快发现这

种模拟表面的色彩印象，会束缚画家的表现潜能，他开始不满足于如实地模拟或再现对象，而是要追求自我不同的强烈的感受去表现世界。后来，他发现印象画派之后画家塞尚的油画作品中，是由色彩团块形成的空间色彩构架，还有其之后的野兽派画家德朗的纯色表现力——"艺术的意义还在于表现自己的心象"。继而，他又研究马蒂斯和弗拉曼克富有油画表现趣味的狂放遒劲笔触，还特别钟情于郁特里罗用银灰色的色彩表现冬季巴黎街景那苍凉寂静的气氛——这些都深深影响到倪贻德此后的油画画面之中——用色果断，色调明快、纯净；概括的形象，体面明确；注重物象的"神似"，这些特点都体现在《常熟·船埠》《冬之街景》《人体》《坐着的少妇》等作品之中。1931年，他与庞薰琹等画家在沪发起组织成立了"决澜社"——顾名思义是他们怀着挽狂澜于既倒的决心，愿为民族油画事业继续奋斗，"想给颓败的现代中国（艺术）一个强大的波涛"（王济远），"决澜社宣言"由倪贻德起草，欲以狂飙运动，来打破沉寂的油画画坛学院派画风一统天下的局面，要创造新绘画——"二十世纪的中国艺坛，也应当现出一种新兴的气象"（《决澜社宣言》）。同年，举行"决澜社第一次展览会"，展出了风格不同的一批新派油画作品。由于，当时我国的油画艺术处于学习模仿欧洲各画派技法之初级阶段，在汲取欧洲各画派油画技法与画风上，往往难于与我国民众的艺术习惯相调和，其结果就是成功与失败的因素共同存在。"决澜社"成立后，总共开过四次油画展。参观的人数有限，大致有文化人士，美专学生，作者的亲友，附近的居民。其范围之小，显然不能与他们同时代的版画艺术相比拟。作品的题材，也极狭窄，除了静物、风景、肖像外，也有一些描写劳动人民的主题。当时，倪贻德画的一些油画作品——具有"充分表现着岑寂、幽静的秋的含蓄"的格调——既有"近于新写实主义"的风格，又有"朴实的线条和明快的色彩"，以油画的视觉语言，再现生活在江南农村或城市的人民那朴实无华的精神面貌。他的画果断、明确、纯朴、坚实，用笔精炼，以简驭繁，色调爽利，情感真挚，生活气息清新浓郁，作品重视塑造对象的精神实质而具有鲜明的个性。1932年，他任上海美术专科学校教授，同时主编以"摩社"名义出版的《艺术旬刊》（"摩社"是

法文 Muse 希腊神话中司文艺的女神名，现译为"缪司"的音译），不过他们除这层意思外，还按中文解释，寓以"观摩"之意，故而，他们的宣言宗旨是："发扬固有文化，表现时代精神。"该社起初虽因编刊物而组织，后来随事业的发展又扩大为：1.美术展览会；2.公开演讲；3.建立研究所。参加该社的成员，除上述六人外，还有段平右、关良、李宝泉、吴茀之、周多、潘玉良、张辰伯等。1935年，他在谢海燕主编的上海《国画月刊》上连续两期发表了《西洋山水画技法检讨》一文，阐述了他对油画风景的新见解，指出近代某些新派画家已不借"透视法之力，却是由许多面来表现自然的深远和展开"。倪贻德对油画的新造型观："绘画是一种创造物，是作者的表现，所以画面上诸物的位置可以自由地变形和移动，无用之物一概取消了，使画面尽量单纯化。"他喜欢印象画派之后画家塞尚和野兽派画家马蒂斯的油画中，那种纯净而又简朴、浑厚而又明朗的色彩与造型的表现特征，"在画面上无用之物是有害的。舍去了这些，结局使画面绘画化了"（马蒂斯）。他认为："绘画至少应使画面绘画化，使之成为纯粹的绘画。"倪贻德的艺术思想经历了"为艺术而艺术"到"为人生而艺术"的转变。他的"决澜社"活动与同时期对西方现代绘画的研究，体现了他"为艺术而艺术"的思想，而"为人生而艺术"则是他在抗日战争时期，受到时代背景的影响所产生的认识。在重庆时，他认识了周恩来和邓颖超，并有所接触和交流，同时，也有机会学习到毛泽东同志的《在延安文艺座谈会上的讲话》等，引起他的艺术观念与思想观点发生了重大的转折。他开始认识到纯粹绘画这条路，是没有繁衍的土壤的，应当为"人民而艺术""为革命而艺术"。他一直旗帜鲜明地支持学生的民主爱国运动，经常带领学生走出教室，到街头去接近工农群众，画速写，教导学生以自己的艺术反映人民生活。他钟情自然，但绝不做自然的奴隶："要把理想和现实结合起来创作美术作品，偏于空想或泯于写实都不能成为好的美术家。"他观察生活总是竭尽全神，与物我交融，务得其神，审度经营，成竹在胸，能得心应手。在构图、线条和色调上，要经过画家主观的选择与支配，使观众获得真实的视觉印象，而且借画面上的构图、色彩和线条的视觉元素的激发，会令观众产生奋进向上的心境。他认为：

倪贻德　《上海街景》　布面油画　23.5cm×33cm　1964 年　　　　　　倪贻德　《北京北海公园》　布面油画　40cm×55.5cm　1958 年

"为人民而绘画，必须用人民所能接受的艺术形式来反映现实生活，对人民的精神有启示作用。"同样，"现实主义的绘画是追求内容和形式的一致，为人民而制作的绘画必须有一个为人民所能接受的现实生活的内容，不仅是反映现实生活，更须在现实生活的反映中启示人类精神的向上：生产的讴歌，劳动力的颂赞，将成为绘画表现的主题；力的美，健康的美，代替了病态与畸形"。20 世纪 50 年代，倪贻德主张从本质上认识民族艺术，他对民族艺术传统，对欧洲各国美术各时期各家各派的不同风格、不同技巧，不间断地作广泛深入的钻研，并融为自己的独特风格。他认为："外来艺术必须要民族化，油画应该是中国的油画、时代的油画，且油画民族化的正确道路应当是油画的特点和民族绘画的特点的高度结合。"倪贻德就是用果断、明确、纯朴、坚实、精炼的笔法，以简驭繁，冷暖色调对比强烈，且又十分谐和，情感真挚，塑造对象的精神面貌，具有鲜明的个性，且充满着清新浓郁的生活气息。倪贻德在《风景》和《拂晓上海外滩》中，以立方体三大面的油画色彩造型方式，分别表现了晚霞逆光下的渔港帆船和夕阳西照侧光下上海外滩黄浦江畔建筑、绿荫树木的形体感和光影色彩关系；用通过观看窗视觉的视觉与方盒子内空间构成方法，组合构图与整体画面空间层次，结合色彩的强弱对比与色彩的艳度、明度、冷暖对比的分层递进，来分别清晰地安排了渔港前景、中景、远景的深度空间和上海外滩黄浦江畔的前景、中景、远景的深度空间的视觉效

果。在油画技法表现方面，充分体现了油画写生色彩的直接画法所特有的明净、轻快、练达、有力的特点；还相间运用枯笔和薄涂润色、原色与复色相间，冷色与暖色的色团块交织，色彩表现体积造型的实体空间与景观虚幻空间的整体色彩调子氛围——极具具象表现油画之特征，却与一般古典写实画法不同，倪贻德是运用现代构成格局和后期印象派的技法，描绘了基础设施建设的场景，融入民族艺术精神，追求造型简括、线条朴实、色彩纯净的风格。在《建设工地》中，他发挥了油画表现光影和色调的长处，又强调了线的运用，以粗浑有力的线条和概括的形态，表现了建筑物和人物。《瓶花》创作于 20 世纪 60 年代，是倪贻德送给儿子的结婚礼物，作品在构图经营、线条运用、色彩布置等诸方面皆可看到艺术家用心之处。他在把握瓶花整体形态的同时，以浓烈饱和响亮的色彩调子和凝重豪放的笔触，把看似秀美娇嫩的花表现得有力、鲜艳、美丽、绽放出生命的活力。同时，快速迅疾带有笔墨意趣的线条，呈现出较强的装饰感和表现性。背景用大面积涂抹来完成，突出瓶花的立体感。画面显示出倪贻德对欧洲现代派绘画、野兽派绘画等技法的谙熟与汲取，从画中我们可以看到他典型的绘画风格特征。另一方面，倪贻德主张绘画应根植于现实主义基础，但他一贯反对"模拟自然"，要有"自我"精神。他画的《瓶花》体现了这一特点，瓶花从自然形态通过艺术的手段变成艺术形态，粗犷有力的线条、写意式的线条、建筑式的稳健结构、创造出一种中西合璧的

美，更赋予了一种画中有"自我"的精神感情。倪贻德画的《工人像》，描绘了一个极具时代特征的工人形象：年轻工人敞着衣服，潇洒地叉着腰，目视前方。虽是劳动者，却颇有几分倪贻德年轻时的狂飙与不羁的派头。旧时是为革命奋斗，而今是为建设而奋斗，画家从这个健康阳光的劳动者身上看到了自己年轻时激情洋溢的模样，把它挥洒在画布上，也让人觉得爽朗和大气。从这幅画中，倪贻德用笔坚定概括，线条粗犷洒脱，形象结构明确，色彩块面分明，以不拘泥于细节来控制画面的整体效果，是画面在形与线的和谐中，建构画面中形态的坚实感与形象力度，又在纯净明快的色调中，形成了朴拙而清雅的格调。倪贻德画的油画《潘天寿像》，画中潘天寿双手持书，表情专注，坐在自己的作品前心无旁骛地阅读。在背景的处理上，倪贻德用油画材料简单的几笔勾勒出潘天寿的作品中那独有的危石之嶙峋，背景左下方的草丛，用笔繁密，密林深幽。特别罕见的是这幅作品的签名，并没有签上画家惯用的英文"nyetai"，而是签上了"贻德"，在画面四角分布：签名、画中背景诗词、印章。正如，潘天寿所提倡的在中国画中题跋款识、印章与画面相结合的理念。画面中，运用大面积的深色的蓝和黄，与简练的背景相互结合，又在纯净的颜色中，表现出朴实而清雅的格调，塑造出具有视觉冲击力的油画视觉形象。

丁衍庸说："1920 年的秋天，我刚从中学毕业出来，我那时才 18 岁，为少年的幻想和野心所驱使，就不顾一切地逃到东京去习画，这个可算我艺术生活开始的时期。"

刚刚成年的丁衍庸抱着将来"回国从事美术教育，服务于国家民族"的宏愿，踏上了东渡之途，他先在川端美术学校学习素描，受到了严格的、系统化的学院派训练，包括石膏像、人体、静物与风景写生等。由于西画根基尚浅，预备仓促，他的成绩一度在同期留学生中垫底，他不免心生烦恼，"对自己、对艺术本身都起了怀疑"。1921 年，丁衍庸考入东京美术学校学习西画，崇拜欧洲野兽画派画家马蒂斯的艺术，他参照安格尔、德加的作品苦练素描，又以印象派为范本钻研色彩运用，但他日渐发觉讲求严谨、精准的写实主义画风非其所欲："像这样拘滞在物形方面来探求，不知束缚了几多作者的心情……把人类固有坚强的意志完全都抹杀了……是很可悲的事情。"1922 年，丁衍庸在东京举行的第一届"法兰西现代展览会"上，得以一睹塞尚、马蒂斯、高更等大师的真迹，展览当中真正让他一见倾心的，却是野兽派画家马蒂斯。那些简约的布局、斑斓的油彩交响、叛逆狂热的视觉呈现，我们可以从他的另一幅毕业作品《化妆》来看，裸女梳妆的主题，具有装饰趣味的、活泼柔媚的造型，平面化的处理手法，虽不成熟，但已依稀可见马蒂斯的面目。两年后，他以一幅近似后期印象画派的静物油画《食桌之上》，从 2500 件竞争作品之中脱颖而出，入选 1924 年日本第五届"中央美术展览会"，是唯一获选的中国留日学生作品。在《抱琴的女人体》《女人体与画家像》《鸟与缸》中，丁衍庸将中国画的传统笔墨、传统文人画写意表现造型与现代西方绘画观念糅

倪贻德　《瓶花》
布面油画　38cm×45cm　20 世纪 60 年代

倪贻德　《江边小镇》
布面油画　32cm×34cm　1960 年

倪贻德　《建设工地》
布面油画　73cm×60cm　1960 年

合起来，产生奇崛幽默、稚拙、奔放的特色，他画的油画人体、静物、风景，怡笔写意，豪放率性，造型稚趣，厚实浑墩，随意敷彩，色彩绚丽，鲜艳醒目，形式多样，表现中国画风与中华民族特色。为此，他绘画风格由写意表现而趋于以线为主的造型特征，《自画像》真实地表现了画家：卷发丰隆、浓眉大眼的青年，身着黑色礼服，在镜子前侧脸示人，神情严肃，粗豪遒劲的线条，热情洋溢的色彩韵律，尤其是画中人眉目间的睥睨之态，显示出一股初生牛犊的傲气，深得校长黑田清辉赞赏，并留给母校——东京美术学校的毕业作品。1925 年，他学成返国，与关良、陈抱一等组织洋画家联合展览会，从提倡欧洲现代绘画变为探索传统绘画的革新，将崇尚个性及主观表现的后期印象画派、野兽画派、立体画派等欧洲现代画派介绍回国内，在中国美术现代化历程中扮演了开拓者的角色。倪贻德评述丁衍庸的油画作品"笔势飞舞、色彩夺目"。1929 年 4 月，"第一届全国美术展览会"在上海举行，丁衍庸与林风眠、刘海粟、徐悲鸿分别代表华南、华东、上海及华北参与筹备，他的参展油画作品《读书之女》，胡根天赞其"流畅的笔致，表现的大胆……令拘谨的观众惊倒"，画中表现的是有闲阶层的恬静少女。

日本侵略军从 1931 年侵占我国东北后至 1937 年开始对我国发起全面侵略战争。当时，绝大多数油画家离开了安静单纯的画室，美术院校各高等学府，他们大多数都处于颠沛流离和极不稳定的生活状态，陈抱一原来豪华的江湾画室被日本侵略者的炮火炸毁，之后所画作品多比较匆忙或被动作画的，这就直接影响了画家对艺术形式表现的执着追求，也直接影响了画作的品质效果。林风眠精心创作的巨幅油画，在杭州沦陷时被日本兵用来当雨棚，他原本可以在宽敞豪华的大画室里进行油画艺术创作的，然而因为战乱，他随着学校内迁到重庆近郊，转而只能在狭窄的土屋里作画，更困难的是，由于缺乏油画作画材料，迫使他转而画水墨画。为躲避战火，杭州国立艺专师生长途跋涉迁移，使原来正常的画会活动，美术展览和刊物出版都处于停顿状态。上海美专的刘海粟南下南洋，画了大量的画作，以募捐赈灾资金。中大艺术系的徐悲鸿奔走于民主政治活动之中。"决澜社"也偃旗息鼓，其画社的油画家们为躲避战乱而各奔东西。原本油画家们关注的文化问题，在严酷抗日战争时期转而成为政治问题了。

日本侵略军的炮火促成了中国画家和美术教育家的抉择，他们开始了自东南沿海向西南、西北撤退，并在抗日战争时期投身抗战救亡宣传活动，经历了风格的转变。油画作为一个画种，自然不能与短、平、快的宣传画、版画、漫画那样，在严酷的抗日战争年代更具有大众化、普及化，在用通俗易懂的绘画视觉形象为战斗武器，更能广泛地唤起民众抗日救亡的激情和信心。由日本留学回来的王式廓，中大艺术系的冯法祀，由法国留学回来的吴作人、吕霞光，当时在国立杭州艺专学油画的研究生李可染，"决澜社"的倪贻德、冯法祀、李可染、周多、段平佑、王式廓、罗工柳等油画家投奔到武汉，他们和武昌艺专的唐一禾一起

丁衍庸　《抱琴的女人体》
布面油画　57cm×48cm　1943 年

丁衍庸　《女人体与画家像》
布面油画　60.9cm×45.1cm　1971 年

丁衍庸　《鸟与鱼缸》　布面油画　43cm×67cm　1970 年

活跃在武汉的大小街巷画各种各样的抗日宣传画，创造了一种包括一切油画技法与漫画、壁画融合的简洁、通俗、易操作的壁画、布画形式。那时，王式廓创作了《台儿庄大战》和《南口会战》，李可染创作了《无辜者的血》和《谁杀了你的孩子》，冯法祀创作了《平型关大捷》，周多创作了《妇女手中线，战士身上衣》，唐一禾创作了《全面打击侵略者》。他们还共同参加并绘制当时巨型壁画《黄鹤楼大壁画》，主题为"全民抗战"，由王式廓、周多起稿，田汉组织创作绘制的画家，由冯法祀、王式廓、周令钊，龚孟贤等完成绘制。

1938 年 10 月，武汉沦陷，被日本侵略军占领，全国的各美术学校师生和画家们都陆续流亡迁移到重庆和桂林两地。其中，有一部分画家隐居上海孤岛，一部分到香港或转道南洋。还有很大一部分画家和美术学校的师生投奔延安。

当时，桂林有"文化城"之美誉，其实之所以得此称谓，主要始于 1938 年武汉沦陷，止于 1944 年桂北大撤退这段时间内。在 1941 年太平洋战争之后，一大批原来滞留在孤岛上海、香港等地的画家和美术教育家转辗流亡到桂林，当时到达桂林的画家有徐悲鸿、余本、李铁夫、任真汉、冯法祀、李毅士、黄显之、阳太阳、杨秋人、梁鼎铭兄弟、张治安、王少陵、孙多慈、黎冰鸿等。

1943 年，桂林沦陷，最后只有重庆成为他们的安生之处，直至抗战胜利后他们才纷纷回归原处。当时的重庆

集中了全国的美术学校：由林风眠为校长的国立杭州艺术专科学校，以徐悲鸿为系主任的国立中央大学艺术系，以赵畸为首的国立北平艺术专科学校。同时，组合成"中国美术学院"，有林风眠、徐悲鸿、吕斯百、李瑞年、常书鸿、赵无极、董希文、庄子曼、倪贻德、方干民、庞薰琹、胡善馀、吕霞光、丁衍庸、李仲生、关良、汪日章、周圭、秦宣夫等。1942 年在重庆，国民政府教育部举办了较大规模的"全国第三届美术作品展览"，朱金楼曾在《中央日报》专门撰文评论唐一禾创作并参展的油画《胜利与和平》画面：颇像"一幅欧洲中古骑士小说，确具西洋的'名画规模'，我们曾经主张目前中国画家应多作有关抗战的作品，但这类作品的题材处理，不能不十分郑重，而事前一个作家对于现实摄取的正确和体验的深刻，尤其重要。即如唐先生笔下的'女战士'也就不应该随便拉一个艺专女学生，全身披挂起来，便以为她真是'战士'了"。1943 年在重庆，举办了"中国美术学院美术作品展览"。这两次展览作品具高质量，还有更多的画家举办个人作品展览，如林风眠、徐悲鸿、吴作人、孙宗慰、秦宣夫、刘艺斯、关良等人的展览颇吸引大众的喜爱。吕斯百、常书鸿、秦宣夫、吴作人、余本、刘艺斯、司徒乔、唐一禾、梁鼎铭、倪贻德、王式廓、冯法祀等义无反顾地投身于抵抗日本侵略者的民族解放革命斗争。

当时，我国遭受日本侵略，战火纷飞，社会动荡，人民颠沛流离，很多画家用绘画作武器，反映战事，揭露暴政。在陕甘宁边区的艰苦环境里，大部分画家都采

司徒乔 《套马图》 布面油画 97.5cm×222cm 1955 年

唐一禾 《村妇》
布面油画 101×81cm 1943 年

秦宣夫 《农家》 纸板油画 60cm×80cm 1945 年

吴作人 《黄河三门峡·中流砥柱》
布面油画 117cm×150cm 1956 年

用便捷的绘画形式，表现抗日战争中的人民英雄形象，并写实绘画的艺术形式，真实地记录中华民族顽强抵抗日本侵略者的可歌可泣事迹和战事，仅有个别画家在条件允许的情况下才能从事油画创作。如王式廓的《台儿庄大血战》，司徒乔的《放下你的鞭子》等。

综上所述，从 1931 年至 1949 年的抗日战争至解放战争时期，由于战乱，人民四处颠沛流离，居无定所，画无条件，难以维持生存的大部分画家难以安心从事艺术创作，这也影响到油画艺术的正常发展，但是画家们仍在 1949 年前两种命运决战的历史关头，为民族解放，为新中国的诞生，做出了历史的贡献。许多画家投奔抗日根据地各解放区，先后到达延安的有胡一川、王式廓、罗工柳、莫朴、彦涵、王流秋、高虹等。而在华东、华北、东北等地，各抗日根据地及解放区的画家或当地成长的画家就有毛哲民、王德威、彭彬、杨涵、胡考、涂克、顾朴、赖少其、庄五洲、许幸之、张拓、沈柔坚、陈其、周韶华、胡光武、赵坚、秦胜洲、翁逸之、黎冰鸿、吴联鹰、陈强等，数以百计。他们以版画为主，但充分利用当时力所能及的条件创作了"油印画""油彩画"等艺术形式。这些成为团结人民，打击敌人的锐利武器。

所谓"油印画"，是在钢板上用铁笔在蜡纸上刻出图画，再用胶制滚筒用油墨彩印出来的美术作品。当时，新四军的印刷条件极差，大部分的报纸、杂志、宣传品都是油印的。

这种印刷术以《拂晓报》最为著名。1941 年又办了副刊《拂晓画报》，发表了许多优秀的作品。有一年过端午节，特别创作印制了一幅《消灭五毒》的宣传画，画了老虎、蜈蚣、蝎子、壁虎和蛇，象征敌、伪、顽、匪、特五种人，写了"粉碎敌人扫荡，保卫夏收"等标语，分发群众张贴，深受欢迎。新四军的"油印画"是一种绝活，经过刻印者的艰苦努力，由单色画发展为套色画。油印套色的流程复杂而细致，一般搞两三种套色已不容易，又苦于套不准、印不多，但是刻印者能克服一道又一道的难关，精益求精，能刻印出六至七色的套印作品，并且条纹均匀，毫无斑点，图像准确，色彩鲜明，可与现代机器印刷的作品媲美。

毛哲民的《列宁像》（六套色）、《弓冬图》（套色年画）和赵坚的《车桥之战》（套色）都是优秀作品。毛哲民、赵坚、石明等被军中誉为"铁笔战士"！囿于当年战斗环境和制作条件，油画和雕塑的作品很少。现在可见到的油画有涂克的《贫雇农小组会》等作品。

先后在南方新四军从事美术工作的人数估计有一百数十人之多，业余的数量更不少，至于所创作的美术作品更无法计数。仅据苏中根据地三分区这个小范围的美术工作者的统计，他们在三年半的时间内，制作美术作品 130 多种，印刷份数达 11 万之多。岁月变迁，天翻地覆，这庞大的作品，美术作品多数已无处可录寻，这少量在血与火的洗礼中幸存下来的作品，我们的后代应该视为珍宝！

解放区这些画家来自全国各地各个阶层，但其中的主

余本　《田间归来》
纤维板油画　76.5cm×64cm　1957 年

吕斯百　《兰州握桥》
布面油画　57cm×78cm　1952 年

倪贻德　《红衣女郎》
布面油画　80.5cm×60.5cm　1950 年

要画家，是从 20 世纪 30 年代以鲁迅为首的上海左翼文化运动的骨干，他们都怀着强烈的爱国情怀，一腔热血报效国家。他们在党和人民军队的教育下，严格要求自己、提高自己，与部队战士、人民群众生活在一起、战斗在一起，同甘共苦、同生共死，他们已成为一名真正的人民战士。他们自觉地执行党的文艺方针，把自己的艺术作为"教育人民、团结人民，打击敌人、消灭敌人"的有力武器。

美术工作是十分艰苦的。战争年代环境恶劣，物资匮乏。生活上缺衣少食、住无定所是不必说的，所需文化用品更是缺乏，美术工作者只好因陋就简，就地取材，自力更生，克服困难去完成任务。许多美术工作者与部队战士一起行军作战，并且沿途要画壁画、写标语、发宣传品。还有一些美术工作者与作战部队一起冲在前面，当冲锋号一响，冒着弥漫的硝烟，立即冲进攻克或收复的城镇，不怕危险，不怕牺牲。费必立、张祖尧、张芸石、项荒途、姚容、宋大可，这几位牺牲的美术战士，就是为民族解放而献出宝贵青春与生命的烈士。英灵不朽，愿中华民族的子孙永远不要忘记他们！

南方抗日根据地早期美术作品运用宣传画形式是很多的。例如，1939 年皖南军部的画家们画在布上的宣传画（简称布画），布画很大，一丈的、一丈五的、两丈的都有，用油彩或水墨在布上作画。往往挂在通衢大道或城镇高楼；也有的举行展览，特别是在盛大的群众游艺会上，与抗日戏剧、音乐表演结合在一起，产生了巨大的群众艺术效果。在皖南云岭军部的一次展览中，就有《屠场》《夺取敌人的武装，武装自己》《打鬼子、保家乡》《军民合作打日本》等，其中沈光的《屠场》揭露日本鬼子残暴的狰狞面目，最使观众触目惊心，感到悲痛和愤怒。曾有两幅大布画，通过美国作家史沫特莱女士赠送给国际红十字会，取得了国外正义人士对中国抗战的支持。

也有画在墙壁上的宣传画，简称"墙画"。美术战士与打前站的官兵一起走在大军前头，大军所到之处，无论城镇或乡村，只要有墙壁可利用，便画上宣传画。作画材料简单，红土、石灰、灶灰都可作颜料，墙画可以保存比较久，因此新四军后期的宣传画壁画大都画在墙上。在解放战争初期，攻入新城市，立即绘制大量墙画，最能鼓舞士气，威慑敌人。可惜当年的宣传画至今很难寻觅其遗迹了！

同时，新四军还成立了各类艺术学校，培养自己的艺术和美术战士，抗大华中各分校设立美术班。1941 年，鲁迅艺术学院华中分院在江苏盐城成立，新四军政委刘少奇兼任院长，莫朴任美术系主任，教授有许幸之、刘汝醴、庄五洲、戴英浪等。学生 50 多人，来自各根据地、南方各省及海外，校舍设在盐城旧孤儿院等处。受学校设备简陋，学生只发一块画板，一只小方凳。敌机一来就疏散，一走就上课。素描课用小菩萨涂上白粉当石膏像，教材只有《论速写》《构图常识》《写生常识》等。此外，淮南艺专、鲁艺浙东分院也设有美术专业，培养了一批战地美术人才。

王式廓　《血衣》　布面油画　23cm×40cm　1973 年

冯法祀　《反饥饿反内战大游行》
布面油画　144cm×200cm　1948—1949 年

　　还有一个新安旅行团，成立于 1933 年，是由江苏淮安新安小学 12 位小学生组成的少年文艺宣传队，运用演戏、写标语、画壁画、街头宣传等形式宣传抗日。他们跋涉 18 个省市，行程四万五千里，影响很大。皖南事变后归属新四军，人员不断壮大，王德威、张拓、彭彬、陈其、肖峰都是其中年龄较小的画家。

　　还有大量的美术爱好者，他们分布在各类机关、报纸杂志社、文工团队，甚至连、营战斗基层。他们没有受过专门的美术训练，只是因为宣传工作的需要，通过欣赏和临摹美术作品，不断摸索，积累经验，自学成才。他们在实际美术工作中提高了绘画能力，做出成绩，有的还加入了专业美术工作者的队伍。更有许多连队战士，通过俱乐部的活动，也用美术形式来反映自己"兵画兵"的战斗生活。这是美术普及工作的一个庞大队伍，这种艺术的作用更是不可估量的！

　　为了适应新的战争趋势，皖南事变后新四军改编为七个师。军部的文化工作也开始重点转移，大部分美术工作者逐步分散到各个师，美术工作就更加深入和广泛了，深深地扎根到广大的官兵和人民群众中去。

　　其情况大体如下。

　　第一师，活动于苏中地区。因为经常受到敌人频繁的"扫荡"和"清乡"，宣传形式主要是办报纸、杂志，油印技术更有创造性发展。美术工作者主要集中在《苏中报》的周围。1945 年春夏，《生活》杂志、《苏中画报》相继创刊，苏中木刻同志会出版《漫画与木刻》，还建立了生产木刻刀的工厂。

　　第二师，活动于淮南地区。1941 年成立抗日军政大学第八分校美术系和淮南艺专美术系。同年还成立了津浦路东文化抗敌协会，也开展了广泛的美术活动。此外，还有《抗敌画报》（江北版）、《抗敌生活》、《战士文化》及《新路东报》的副刊《新艺术》等，都发表大量的美术作品。

　　第三师，活动于苏北地区。出版有《江淮日报》《江淮文化》《先锋》《先锋画报》《盐阜报》《盐阜大众》《新知识》，都刊登美术作品。《苏北画报》和《淮海画报》办得更有特色。此外，新安旅行团还出版了《儿童生活》和《儿童画报》。1945 年抗日战争胜利时，又成立了华中美术工厂，在淮阴、淮安、盐城的城墙上还画了许多大型宣传壁画。

　　第四师，活动于淮北地区。出版了《拂晓画报》《人民画报》《拂晓文娱》等。最著名的报纸是《拂晓报》，油印技术十分高超，闻名全军。《拂晓报》不仅刊登美术作品，还连载莫朴的绘画教材。拂晓文工团的美术工作，包括舞台美术也很有特色。

　　第五师，活动于鄂、豫、赣、湘、皖地区，美术工作者较少。《七七报》上经常发表木刻和漫画作品，1945 年又创刊了《七七画报》。

　　第六师，活动于苏南及皖南部分地区。1941 年日军

在江南"清乡"，六师主力北撤，十八旅到苏中，有《前哨报》《前哨画报》，发表了许多油印画、石版画和木刻作品。

第七师，活动于皖江地区。以《大江报》《大江木刻》《大众画报》《武装画报》《刀与笔》等报刊为阵地，进行美术活动。

此外，还有浙东抗日根据地，美术活动也比较活跃，出版有《战斗画报》，曾创办鲁艺浙东分院。1945年春成立浙东美术工作者协会，会员有30余人。原来坚持于浙南游击根据地的红军挺进师，于1938年春开赴皖南编入新四军，留下少数骨干后来发展为浙南游击队，那里的美术工作者也发表了不少木刻和漫画作品。

中国人民革命的新兴的油画艺术，与人民革命战争事业紧密相连。自红军到达陕北后，这支队伍逐步成长并壮大，各抗日根据地、解放区尽管战争环境下，物质条件极度匮乏，但画家们以艺术为武器，赤胆忠心为人民，以画笔作刀枪，在物质条件极端困难的条件下，"一切为了前线""一切为了人民"的革命精神，创造精神为世间所罕见，这是人世间油画史不可缺的一页。

除了南方各抗日根据地和解放区的油画队伍的情况外，在北方的陕甘宁、晋绥、晋察冀、晋察鲁豫、冀热辽，以及解放战争时期的东北地区，有许多画家都战斗在第一线，为新中国革命的胜利为共和国的诞生做出了重大贡献。这里列举的一些画家的简况，便可见到他们为新中国的建立所作出的丰功伟绩。他们在人民解放军，四个野战军的序列中占到四分之三。限于资料的不足，难免"挂一漏万"，我们只能介绍一些当年的画家与美术活动家，供大家了解。

有在延安时创作多套连环画领袖人像，曾为毛泽东、刘少奇和郭沫若的家庭美术教师，1951年与王式廓合画《毛主席与斯大林》大幅油画的丁井文。

有在1936年在上海刻下《鲁迅像》并寄给鲁迅先生的力群。1933年10月10日，因"木铃"事件，国民党把曹白、叶洛和力群逮捕，力群蹲了一年多时间的监狱，于1935年出狱后，在上海创作了木刻《三个受难的青年》以纪念三人的被捕。1937年7月7日，日本发动了全面的侵华战争和"八·一三"在上海爆发，所以他刻了木

刻《抗战》等一批抗战作品，作品有《鲁迅先生遗容》《饮》《延安鲁艺校景》《丰衣足食图》《瓜叶菊》《黎明》《北京雪景》《林茂羊肥》《北国早春》《林间》《春到洞庭湖》等。

还有，在抗日战争期间的李少言，他毅然投身抗战，从北平到达陕甘宁边区。在战火硝烟中，完成了结构庞大、内容丰富、感情强烈、形式多样、富有极强的生命力、大型木刻组画《八路军一二〇师在华北》。这期间他还创作了《重建》《挣扎》《地雷战》《黄河渡伤员》等，曾获晋绥"七七文艺创作奖"。李少言刻制了晋绥边区的第一张邮票（毛主席正面像），成为集邮爱好者的珍品。

有在1927年的王曼硕东渡日本，考入东京美术学校油画系，又考入该校两年制的研究室深造，画《日本妇女肖像》《苹果和书》《罂粟花》等。1935年毕业后回到萧索颓败的北平，画了《故都之晨》和《破石膏》两幅油画。1938年8月，王曼硕目睹国土沦陷，国民党政府腐败，消极抗日，他感到异常愤慨，毅然奔赴革命圣地延安，执教于鲁迅艺术学院并任美术系主任，为革命培养了大批艺术人才。

有在1929年的沈福文考入国立杭州艺专，1930年受左翼文艺思潮的影响与陈卓坤、胡一川、李可染等人组建"一八艺社"，创作了不少反帝反封建反压迫的木刻作品。1931年，参加"一八艺社"在上海首次公开举办的美术习作展，这次展览获得鲁迅先生的高度赞扬。1935年他到日本留学，入松田漆艺研究所，师从松田权六先生精研漆艺，创造出多种漆艺技术。1937年底他归国后，任国立艺专教授，在抗战十分艰苦的条件下，仍精心制作了"脱胎器花瓶""双耳花瓶""金鱼盘"及"二十四角脱胎大盘"等。1937年普希金逝世100周年，班主任让高莽临摹了一幅普希金的肖像，也是他画的第一幅画被贴出来让在校的同学和老师观赏，便激发起他希望将来有一天画一个心目中的普希金的念头。他的作品有《母亲》、《马克思恩格斯战斗生活》（组画），以及鲁迅、巴金、普希金、歌德等多位文学家肖像。

有在延安鲁迅艺术学院任美术教员的杨角，他的代表作品有《摇篮》《张志新》《九十老人》等。

当我们观看官布的画时，画里画外都贯通着一种民族

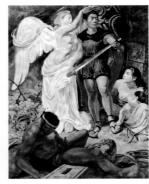

王式廓　《台儿庄大血战》　布面油画　尺寸不详　20世纪60年代

司徒乔　《放下你的鞭子》
布面油画　124cm×177cm　1940年

唐一禾　《胜利与和平》
布面油画　169cm×133cm
1942年

精神，这种精神对一个画家来说是非常重要。在艺术表现手法上，他的油画尽管在敷彩的方式，还是透视和光色的运用源于西画，而在笔触方面却有国画的韵味，体现了国家意识。从历史上看，任何一位有成就的艺术家，最终都是带着自己对生活、对人生的感悟而进行创作的，使作品承载了画家特有的文化气度。官布在艺术追求中，向西画借得透视、光色与结构、骨骼，向民族艺术取其悟道与风韵，领悟千古笔墨，明白无误地打造出了自己的独特的艺术旗帜。在宽大的展厅里，他的画一亮出，立即呈现出万马奔腾、湖光山色、云蒸霞蔚的气氛。这种视觉冲击力毫无浮嚣声势、狂态造作的成分，而是源于艺术家的文化气度和对家乡、对民族、对千古笔墨的情感，以及对大千世界景色的感悟。他的主要作品有《傍晚》《幸福的会见》《读毛主席的书》《草原小姐妹》《万马奔腾》《原始森林》《青山春色》《霞光普照》等。

1927年12月11日，广州爆发了张太雷、叶挺、叶剑英等共产党人领导的广州起义。马达参加了起义，在激烈战斗中腹部中弹受伤，到上海治疗。后来他考入上海新华艺术专科学校西洋画系。毕业后，他到党领导的全国海员总工会宣传部工作，同时积极参加鲁迅先生所倡导的新兴木刻运动。1933年2月，马达等人联合北京、苏州、无锡、杭州等地美术学校的学生在上海举行"为援助东北义勇军联合画展"。展品义卖作为捐款。1937年抗日战争全面爆发，马达赴武汉发起组织了"中华全国木刻界抗敌协会"。1938年他来到延安，任教于鲁迅艺术文学院，培养出了一大批美术人才。他自己也成为"延安画派"的主要代表人物之一。

1937年，正当在杭州国立艺专西画系学习油画的彦涵读完预科三年级的时候，抗日战争全面爆发，日军开始逼近杭州。此刻，艺专的领导人带领学生沿钱塘江开始向西转移。在撤退到长沙的过程中，他为抗战的激情所驱使，发起和组织学生成立了抗日救亡宣传队。平时，他常去中共地下党开办的"生活书店"阅读进步书籍，还买回《钢铁是怎样炼成的》一书，躲在被窝里一直读到深夜，书中的故事深深地影响着他。在长沙期间，彦涵还偷着跑去听了中共湖南省委徐特立的政治报告，延安的抗战情况，进一步地影响了他，彦涵开始向往延安。1938年夏天，彦涵迈出了人生决定性的一步。他没有选择和其他同学一样出国留学，而是秘密地投奔了延安。在几乎没有任何物质准备的情况下，和同学杜芬从西安出发，徒步行走了11天约800里，终于到达了延安。彦涵回忆说："我那时候对革命是很无知的，但却真心实意地要参加革命。原本我们都是想去法国留学的，但那时候中国人受到日本人的侵略，国家都没了，哪里还有个人？"当时的延安，物资极为匮乏，美术材料和用品非常稀少，只有梨木板随处可见。就这样，木刻运动在延安兴起了，并且形成了一支队伍，这就是以后在中国美术史上占有重要地位的"解放区木刻"，也是鲁迅先生倡导的新兴木刻运动在延安的延续和发展。彦涵到达延安后，进入鲁迅艺术学院美术系学习，还被同学们选为学习小组长。同年秋天，他参加了美术系的木刻训练班，短短三个月的时间对其艺术转型具有重要意义。彦涵在掌握木刻技巧的同时，发现了这种艺术有与自己个性相通的气质。在日后战火纷飞的年代，他的创作开始以木刻为主，并逐渐形成了自己朴素、粗犷、带有浪

漫主义激情的独特风格，成为"解放区木刻"最主要的代表人物之一。1938年11月，在结束了鲁艺学习的三个月之后，彦涵坚决要求到前方去，于是参加了"鲁艺木刻工作团"。在严冬的季节里，他随八路军渡过了汹涌澎湃的黄河，翻越了大雪纷飞的雪山，穿过了日寇严密封锁的同蒲铁路线，最终到达了太行山抗日根据地。从此，彦涵一手拿枪，一手拿刻刀，开始了兼有战士与画家双重身份的战斗生涯，在太行山经历了最为残酷的四年反扫荡生活。1941年，一件惊心动魄的事情发生在了彦涵和夫人白炎刚出生的儿子白桦身上。因为战争环境的恶劣，白桦被寄养在当地一户老乡家里。在日军扫荡开始后，奶妈李焕莲带着他躲进了山洞。敌人在搜山时发现了他们。此时李焕莲的丈夫和弟弟因拒绝为敌人带路去找八路军，被敌人活活砍死在洞外。敌人进洞后咬定白桦是八路军的孩子，抢过来就要摔死。奶妈拼死抱住白桦，大声喊道："这是我的孩子！"在她仇恨的目光下，敌人放过了白桦。为了纪念白桦在太行山老乡家四年的养育之恩，彦涵将白桦的名字改为"四年"。1943年1月，彦涵终于回到了阔别已久的延安，同时也回到了鲁艺，成为美术系的研究员。虽然开始了相对平静的生活，但是经过多次战争洗礼，彦涵已不再是过去那个书生气的彦涵了，他要以木刻为武器继续战斗。深夜，在延安的窑洞里，彦涵的创作欲望如同火山般地喷发。为了纪念那些在反扫荡中牺牲了的同志，他不分昼夜地工作着，一大批反映英勇战斗、可歌可泣的英雄形象从他的指间流出，如《当敌人搜山的时候》《把她们藏起来》《不让敌人抢走粮食》等油彩版画，以及16幅油彩木刻连环画《狼牙山五壮士》。1945年，令彦涵始料未及的是，这套《狼牙山五壮士》经周恩来之手交给了美国朋友，并由美国《生活》杂志社以袖珍版出版，后被美军观察团又带到延安。据说，这本木刻连环画曾发给在远东战场上的美国士兵，以中国军人不怕牺牲的精神鼓舞他们。这些作品在当时起到了宣传抗战的重要作用，日后又成为世界反法西斯远东战场上的历史见证。新中国成立后，彦涵担任了人民英雄纪念碑浮雕创作组副组长。他根据自己在解放战争中的战斗生活体验，为人民英雄纪念碑设计了正面浮雕《胜利渡长江》。《胜利渡长江》虽在塑造过程中为集体创作，但是浮雕的基本形式和精神实质

仍以设计稿为准，这幅作品在中国的造型艺术史上占有重要地位。其油画代表作有《以水代兵》《百万雄师过大江》等，气势雄浑，色彩沉着而明快，显示了他当年在国立艺专的艺术功力。

1945年初，年仅15岁的吕恩谊参加了滨海县文工团，不但专门从事舞台布景绘画设计，而且每到一处都吃劲地拎着一只装着石灰的铁桶，刷标语、画漫画，宣传抗日。在三年解放战争中吕恩谊经受着血与火的考验，又以画笔作武器，伴随着滚滚向前的时代巨轮，迎来了新中国的黎明。吕恩谊1951年到了北京后，经常接触到众多的艺术家，顿感自己的功底不足，发愤苦练基本功。于是他一有空，就到中央美术学院观摩中外名画，并拜美术大师吴作人为师，经常跟随吴作人及其夫人萧淑芳女士写生，画模特。经过大师的精心指导，犹如醍醐灌顶，他的油画技巧迅速得到提高，现实生活充实的他坚信生活是艺术永不枯竭的源泉，他始终不渝地在生活中"静观默察"进行高度概括，创作具有自己特色的作品。1956年接受了解放军总政治部文化部门下达创作十大元帅肖像的任务，这是对他艺术观念深厚程度的检验，也是对他人物肖像画功力的检验。经过画家的艰苦努力，精心创作，十幅元帅肖像画完成，在《解放军画报》10个月连载。画家笔下的十大开国元勋，英姿勃发，神情兼备，惟妙惟肖。

有油画艺术造诣很深的乌叔养，他创作态度严肃，长期诚恳地埋头于艺术创作，始终坚持现实主义绘画的创作道路。他的作品具有坚实的基本功。作品既细腻充实、刻画入微，又奔放开阔、千变万化，有藏有露、含蓄深远；既发挥了油画的表现技巧，又富有民族的情感，其主要作品有油画《甲午海战》。

有1931年毕业于上海美术专科学校西画系的蔡若虹，同年参加中国左翼美术家联盟。1939年到延安，1940年加入中国共产党。1941年冬曾与华君武、张谔举办"三人讽刺画展"。1942年5月参加延安文艺座谈会，同年冬任延安鲁艺美术系主任。在抗日战争和解放战争时期，他的代表作品有《全民抗战的巨浪》和漫画组画《虚伪的和平》。《苦从何来》是蔡若虹在山西平定县参加"土改"工作后创作的反映农村"土改"的二十多幅大型油彩漫画组画，深刻地反映了旧社会农民的痛苦生活，揭露了地主

阶级对农民的剥削压迫，也描绘了农民在共产党领导下的觉醒历程。如其中的《人驴》画一个长工为地主拉了四十年磨，在长期残酷的折磨下变成了畸形人，"走路总是团团转，头颈向地背高驼"，于是老财们叫他"人驴"。此外，在《饭》中，农民把树叶当"饭"吃；在《疯子》中，农民被财主逼疯。而在《为啥？》《谁不要脸？》等画中，农民则愤怒地提出了质问，追究受苦受穷的社会根源。《请财神爷上天》反映了翻身农民觉悟的提高，使人们认识到只有在毛主席和共产党领导下才能过上幸福生活。

除此之外，他在《理想的美比实际生活更美》文中，针对那时期美术界所出现的种种错误思潮和模糊观念所导致的"美术精品少、不美的美术作品较多"等现象，进行了深刻地论述，精辟地指出了"美的形象必定是健康的、正常的、非病态的。美的形象必定是真实的、可信的、非弄虚作假的"，"理想的美"，是"文艺作品的最高境界"。美术作品不美的主要原因，在于作者对"生活感受的平庸、艺术见解的平庸和造型手段的平庸"。

1937年7月秦征以优异成绩考取了河北保定育德中学，但日寇进攻卢沟桥的隆隆炮声，使这位年仅13岁的少年成了一名"小八路"。入伍不久，他在部队驻地用白灰、锅烟、红土，外加一罐坑水，在大街土墙上用刷子和布团绘制了壁画《大刀向鬼子们的头上砍去》。没想到此画竟成了当地军民抗日情绪高涨的燃点，人们在画前宣誓，部队在画前出发……就是这幅画，彻底改变了秦征的人生轨迹。

1940年"百团大战"前夕，秦征结识了从延安来到华北抗日前线的老木刻家沃渣，便开始了正规学艺。战斗中他目睹了平山妇女担架队冒雨强渡滹沱河的惊险场面，女队长打摆子发高烧，却背起伤员率先踏进湍急的河流……当夜他就创作了木刻《妇女担架队长》，发表在第二天的《支前战报》上。当地青年妇女看了木刻画后，各村庄接二连三地组织起青年妇女救护组、军鞋组和支前担架队。很多战争年代的军人都熟知他的《夏锄》《军民秋收》《号角》《上前线去》等颇具影响的作品。以至在1986年1月，秦征率领中国美协慰问团，连续一个多月，秦征率慰问团钻碉堡，进战壕，为将士们写字、作画，与战斗英雄座谈、采访，同吃同住。危险，从始至终无处不在，但天津爷们儿都毫无惧色。秦征熟知多种武器性能，还教

会了大家如何躲避炮弹、防冷枪。他讲："对面配备的是苏制狙击步枪，狙击手在4200米范围是有效射程……"他们活动的区域，距对方的战壕，只有400余米，是距战斗一线和死亡最近的，堪为最具挑战性的英勇之旅。赴前线给战士们带去了祖国人民的慰问，送去了欢乐，锻炼了新时代的美术工作者。而且，还诞生了一批反映新时期战争题材的作品。秦征创作的写生油画《古榕战道》——在一株参天蔽日、根系发达的大榕树的庇护下，一条幽深而古老的战道曲曲弯弯通向远方。画中题注，这棵大榕树原是100多年前抗法战役中的老将军冯子材亲手栽种的……参观者异口同声地赞叹："不去前线，怎么能有这样震撼人心的作品问世呢？！"此外，秦征还创作了《家》《白头吟，鱼水篇》《古稀之年》《乡村教师》等一批来自战地素材的人物画作品和《贺帅在1968年》。

田零1937年"七·七"事变后，在洛阳参与上海救亡剧团演出抗战话剧；1938年9月加入共产党，并赴延安抗大学习，后入鲁迅文艺学院美术系学习绘画；1939年7月结束学习，分配到晋察冀边区工作，毛主席送行于延安南门外河滩上，并题词赠言："坚持抗战到底！"在长期艰苦的革命斗争中，田零一方面圆满完成所担负的领导工作；一方面以画笔为武器，创作了许多鼓舞人民斗志的国画、油画、墙画、速写、木刻、连环画。他的绘画，造诣精深，真诚朴实，充满活力，兼容并蓄，博采众家所长，自创一体，独具风貌。师从苏联画家马克西莫夫学习油画，技艺见长。他的绘画作品有巨幅油画《红军冲过大渡河》，连环画《李勇大摆地雷阵》，写生《人民代表》《民兵英雄》，油画《蒙古族人民抗日斗争》，套色水印画《妻子送郎打老蒋》，水彩画《解放后的街道新景》和《给军属拜年》，根据妇女代表李秀真事迹编绘的配诗连环画《苗大嫂》，油画《秋天》《新苗苗壮》《炊烟》《运矿石》《戎冠秀——子弟兵的母亲救护伤员》《分秒必争》。

翻开人类数千年的美术史，尤其是自文艺复兴以来形成的油画历史。我们还没有见到像中国革命战争年代所形成的这支独特的油画队伍，由于资料的缺陷，在此不能一一介绍。美术兵手握画笔，肩负钢枪，打出了一个新中国，这段绘画的历史，其精神值得我们永远铭记，世代相传！

董希文 《开国大典》 布面油画 230cm×405cm 1952 年　　　罗工柳 《地道战》　　　罗工柳 《哥萨克老人》
布面油画 140cm×170cm 1951 年　　　布面油画 87cm×62cm
1957 年

六、新中国成立后的油画艺坛

　　新中国成立后，我国的油画艺术获得了发展的有利时机，但油画家们都要摆好"艺术与政治的关系"，都要以"为工农兵服务"创作目标，同时也受到当时苏联社会主义现实主义的文化艺术创作思想的影响，文化艺术创作被要求要紧密为当时的政治服务，这就使得油画家都需调整或者改变原有油画艺术面貌，为了配合当时的意识形态与政治思想宣传的需要，油画家们在创作油画作品时往往注入了较多的政治内容。事实上，当时全国人民都为国家欣欣向荣的社会主义建设事业及其丰硕成果而欢欣鼓舞，大部分油画家真正以真诚的心态与高涨的爱国热情，以饱满的革命现实主义精神与革命浪漫主义情怀，纷纷拿起画笔，以强烈的创作热情，用油画艺术语言来歌颂祖国社会主义建设的繁荣富强，歌颂社会新事物新气象和劳动模范英雄人物，以油画写实手法来表现新兴的社会主义理想愿景的视觉形象，这成为当时油画家们在进行油画艺术创作时所极力追求的油画艺术表现形式，以表现革命历史题材和表现社会主义建设为主的题材，油画家们在创作时往往会在艺术形式与色彩表现方面，作反复认真的推敲与创新，创作出很多既有鲜明的政治思想内容，又有形式与色彩美的优秀油画作品，油画艺术获得了很大的发展，油画家们创作了一批优秀作品。

　　实际上，中华人民共和国人民政府非常重视绘制革命历史画的问题，1950 年 1 月 17 日成立了革命历史画创作委员会，以后很快出现以北京为中心的有组织的创作活动。5 月底中央美术学院完成文化部下达的革命历史画创作任务，根据《人民美术》杂志的报道，其中有徐悲鸿的《人民慰问红军》（油画）、王式廓的《井冈山会师》（油画）、李桦的《过草地》（套色木刻）、冯法祀的《越过夹金山》（油画）、董希文的《抢渡大渡河》（油画）、艾中信的《一九二〇年毛主席组建马克思小组》（油画）、夏同光的《南昌起义》（油画）、周令钊的《鸦片战争》（油画）等，但是胡一川的《开镣》（油画）并没有在这里出现。同年 6 月 27 日，《人民美术》编辑部邀请 5 月间参加创作中国历史画的作者徐悲鸿、王式廓、李桦、冯法祀、艾中信、董希文、蒋兆和、李宗津等与美协常委吴作人、古元等举行了历史画创作问题座谈会，专门讨论在艺术创作中"如何才能正确地反映历史的真实，以教育群众；如何尊重历史资料，如何不拘于事实的复述；如何统一现实理想的矛盾"等问题，认为"有高度思想性的历史画，必须帮助观众比看材料更深刻地了解历史，而且必须借此增加必胜的信念与斗争的热情。观众向美术家要求的是写实与理想的统一"。

　　在此倡导的艺术创作新思路的启迪下，油画家董希文在 1953 年创作了《开国大典》，描绘了 1949 年 10 月 1 日中华人民共和国中央人民政府成立时的典礼盛况——天安门城楼上毛泽东主席正向全世界庄严宣布中华人民共和国成立了，站在主席身后前排从左至右依次是国家副主席——朱德、刘少奇、宋庆龄、李济深等党和国家领导人，他们面带笑容地注视着前方，天安门城楼下广场开阔，游行队伍井然有序，红旗飘扬，在蓝天白云下凸显气势恢宏

吴作人 《齐白石像》
布面油画 116cm×89cm 1954 年

胡一川 《开镣》 布面油画 174cm×244cm 1950 年

莫朴 《清算》 布面油画 90cm×116cm 1950 年

的场面和热烈喜庆的气氛。画家以严谨写实造型和暖色调塑造了国家领导人神采奕奕、喜气洋洋的形象，富丽堂皇的地毯、中国红的立柱、红红的大灯笼、迎风飘扬的五星红旗、金黄色的菊花等暖色调与白云蓝天空、绿树的冷色调形成强烈的色彩对比，既点明了秋高气爽的季节，又与黄色的灯穗相呼应，增强了华贵灿烂、富丽堂皇的欢庆气氛，从而创造出明快响亮的色彩调子氛围。同时，画家摒弃了西方写实绘画中光影明暗调子的造型手法，而是借鉴了我国民间美术和传统工笔重彩的表现手法，在画中强调了物体的固有色，而减弱了随光线、环境而异的欧洲写实绘画的表现色彩方法，且融入了中国画法的工笔重彩绘画技巧和敦煌壁画敷色技法，使整幅画面增添了较强的装饰性、抒情性的节日喜庆气氛，在色彩上造成了金碧辉煌的装饰意味，以其特有的油画民族特色体现了中国艺术的精神和审美理想，也更符合中国大众的审美情趣。画家在描绘红地毯时，还独具匠心地在颜料中加入砂粒，以强化颜色的物质肌理效果，从而获得打动人们视觉的艺术效果。油画家艾中信曾解读此画时说："从构图到设色，从人物到场面，它的气派很足以反映泱泱大国的风度。董希文把主要人物处理在不到一半幅面的左侧，不仅是手法的大胆，重要的是他懂得构图的大局……《开国大典》的大块色彩，通俗易懂，看起来似乎简单，但这大红、碧蓝和金黄是有意安排的。它把一个风和日丽日子里一个庄严热烈的场面描绘出来……《开国大典》在油画艺术上的主要成就是创造了人民大众喜闻乐见的中国油画新风貌。这是一个新型的油画，成功地继承了盛唐时期装饰壁画的风采，体现了

民族绘画特色，使油画朝着民族化的方向发展。"

同时，油画家罗工柳创作的油画《地道战》是他在1946年重返太行，从老战友的诉说中深刻体察到，并激发起创作这幅革命历史画的激情，他把画面构图处理得富于戏剧性——两个女游击队员在地道口倏然跃出，她们静悄悄地潜伏，且又异常活跃在一间极其普通的牲口房——战斗的舞台。画面视觉形象动作稍带紧张，且充满着与敌寇决战必胜的决心和信心，典型地反映了人民群众的聪明机智，以及平原游击队生龙活虎的气概。画家对创作的题材怀有特别的责任感，怀有浓烈的创作热情与急于表达创作意图的欲望，引发他深入生活与群众朝夕相处融合与共，这都体现在此画的创作过程中——画家和民兵战斗英雄，以及当地的老大爷、老大娘一起切磋琢磨而创作成，他以强烈的创作激情和不畏艰难的工作姿态，成功地反映了声名赫赫的平原游击战——《地道战》。为真切表现创作主题内容与思想，他想方设法克服一切困难去研究学习并掌握油画表现技法，并得以使主题思想以油画视觉艺术形式表现得淋漓尽致，且引人入胜。

还有堪称现代中国油画中富有民族气派的典范作品，要数油画家吴作人写生创作的《齐白石像》肖像画，最为彰显"盖写其形，必传其神，传其神，必写其心"之视觉艺术规律。画家在画面上真实地描述了老画家齐白石戴着深色睡帽，穿着虾青色的大袍，安坐在紫红色的沙发中，显得老画家的体形特别宽大而厚重，且色彩浓郁，与气色饱满透红晕的脸部色彩一起，衬托出鹤发童颜的老画家那阅历深厚的特征与端庄安详的心境。画家没有过多地追求

莫朴　《入党宣誓》　布面油画　118cm×170cm　1950 年

欧洲传统绘画中运用明暗调子、形体块面与冷暖色彩调子表现老画家的形象，而是巧妙地采用了正面大平光采光与整体平整的表现和背景采用大片空白亮色调的烘托，使画家集中精力着眼于对老画家的脸部与五官，及眼神的深入细腻刻画，对老画家右手拇指与食指摆弄笔管习惯动作的惟妙惟肖的描述，这些详尽入微的细节描述与具有我国民族绘画艺术特征的平整而又整体造型表现遥相呼应，恰如其分而又精准地再现了我国国画大师齐白石的气度和风采。油画家靳尚谊也赞誉此画说："利用中国古代肖像画的形式，采用平面化、小写意的语言方式，是臻至完美的融汇东西的肖像作品。"1956 年，吴作人来到刚刚开始施工的黄河三门峡水库工地，雄伟的景色和改造山河的宏图使他激动不已，他提起画笔在画面上画了黄河由远方蜿蜒奔流而来，在弯曲的激流中，屹立着"三门"礁石。在这里，画家特意画出了正在钻探施工的人们，人的渺小和自然的雄伟形成惊心动魄的对比，显示出人们向自然挑战的勇敢与决心。画家用遒劲有力的笔调和浓郁的色彩表现了黄河两岸的场景：岩石壁立，远方山峦连绵不断，隐没在蓝灰色的雾霭之中，河中汹涌浊浪奔腾于粗犷雄浑的山水之间。激流翻滚的白浪是用调色刀勾画的，它加强了水面反光的效果，使流水更加生动有致。这幅视野开阔，气势恢宏的《黄河三门峡》风景油画跃然在画布上，成为画家不可多得的经典作品。正如画家艾中信评价的那样："画家以舒畅嘹亮、充满信心的笔调，用简洁有力的手法，从容不迫地挥写出孕育人类文明的洪荒世界……描绘滚滚洪水，走笔连绵，在绰约潇洒的技巧中，显示出惊涛汹涌，

沙流宛转，如闻冰崖喧哗之声，如见回旋沉浮之势。"

1949 年后，油画家胡一川创作了革命历史油画《开镣》，画家根据自己亲身经历："《开镣》表现全国人民解放的心情。选这个题材，因我有亲身体会，1933 年我曾蹲过国民党反动派的监狱三年。同时，我也访问了许多从牢房中出来的同志，才画出来的。"在画中画家把"镣铐"看作是对自由的剥夺和肉身的摧残的象征，画家把自己戴镣铐的三年中的真实体验刻骨铭心地感受到的身心极度痛苦与人格羞辱，并以极度独特的感性经验，以视觉艺术油画作品真实地再现出来，借以表达"迎接新中国与共和国人民政府"之宏大的"解放叙事"："为了反对帝国主义、反对封建主义、反对官僚资本主义、解放全中国人民，并实现共产主义的远大理想，成千上万的中国共产党员和革命志士被反动统治阶级逮捕下狱。这幅画描写中国人民解放军，每次攻下一个城镇，立即打开牢门，迎接革命同志出狱。"（在 1953 年人民美术出版社出版此画印刷品的左下角注有这样一段说明文字。）《开镣》就是"解放"，获得"自由""新生"，直接引人入胜地把人们带入"迎接新政权"语境之中和真实的场景之中——灯光、三组人物、解镣与握手、军旗、小号等道具；画面构图严谨，人物造型朴实、组合关系清晰，色彩单纯、热烈，明暗对比强烈。"这是一幅革命历史题材的巨幅油画，气势宏伟，风格强烈，是新中国油画创作中的现实主义开山力作。关于他的油画风格，我认为可以用几个字来概括：简、粗、重、厚、朴、拙、辣、力、笨。"（罗工柳对此画的评论）"胡一川的油画艺术，本质上是厚实凝重的，技术不很熟练无碍于感情的宣泄，他集中心力塑造人物形象，由于具备切身的体验，《开镣》上的主要人物刻画得十分真实可信。这种质朴无华、质胜于文的艺术是很可贵的。"（艾忠信）

油画家莫朴的油画《清算》《入党宣誓》《南昌起义》等与时代紧密相连，真切地展现了 20 世纪中国人民奋勇抗争的历程。从莫朴的《清算》中我们可以看到：解放区的早晨，一群群觉醒的农民从四面八方到村口汇集拢来，在村党干部的带领下，对恶霸地主进行历史的清算——有的在查看地主的收租账本；有的正直指地主的鼻子，愤怒的质问他；有的怀着极度悲愤心情冲上前来例数地主的罪行。由此而展现的油画视觉艺术形象都集中于围绕着画面

艾中信　《红军过雪山》　布面油画　100cm×275cm　1957 年

艾中信　《夜渡黄河》　布面油画　142cm×320cm　1961 年

视觉中心和事件突发焦点——对地主进行清算这一场景瞬间而迅速展开，并由层层叠叠极富喜剧性动感的人物形象，把事态推向高潮，整个场面动荡、激愤、热烈，极具正义感。画家以自己敏锐色彩感觉和真切的生活体验，捕捉到特具北方土黄色、蓝土布和白布兜的地方颜色，并以此色彩系列为设色造型基调，运用强烈的明暗对比和冷暖对比，从而使整体画面色彩调子明快响亮，且有着浓郁的北方农村所特有的色彩氛围与特色。莫朴的另一幅油画《入党宣誓》，取材于在白区从事革命工作的先进分子经受住严酷敌后斗争的考验，被中国共产党吸收为正式党员，他仰望党旗，举起左手，在党员的带领下，向党庄严宣誓——在僻静简陋的农舍里，在微弱的煤油灯照耀下，悬挂在木板壁上鲜红的中国共产党党旗显得格外鲜红而又明亮，犹如黑暗中的指路明灯引领着人们走向光明——画家充分运用色彩的暖颜色与冷颜色相互产生的冷与暖、暗与明等强对比的视觉效果，使整幅油画产生一种静谧而又庄重的视觉氛围。可以看出画家以其生动的形象和场景刻画而引人入胜，使此幅《入党宣誓》油画富有极强的艺术感染力，这与画家注重写生，强调绘画内容与形式、思想与艺术性和谐统一的艺术主张密切相关，并以革命历史和人民的生活为创作的源泉。

油画家艾中信主张创作应来源于生活，并高于生活，他创作的巨幅油画《红军过雪山》是表现中国工农红军在长征途中，先后翻越了二十余座海拔三、四千米以上，空气稀薄、终年积雪、高寒缺氧的大雪山，红军指战员怀着必胜的坚定信念，发扬不怕苦、不怕死的革命精神，以坚忍不拔的顽强毅力，克服饥饿、疲劳和寒冷等极端困难，翻越第一座大雪山、海拔 4000 千多米的夹金山时的情景。蜿蜒曲折的红军队伍，艰难地跋涉在皑皑白雪覆盖着的夹

金山上，像一座座耸立的丰碑，创造了人类征服自然的伟大奇迹。在此画中，画家立意于"喜"与"尽开颜"的革命浪漫主义精神的渲染，整幅画面以宽阔的全景式大自然雪山景观和一支蜿蜒延续不断的红军队伍而展开——画家以深蓝间灰白的色彩调子表现——那一座座高耸入云逶迤的巍巍雪山，在一团团厚厚的蔽日乌云衬托下显得格外高巍庄丽，一队连绵不断红军战士在积雪风暴间顶着肆虐的飓风缓慢前行……画家用线塑形，运笔遒劲稳重，笔笔见意境；画家用色强烈浑凝厚重明快响亮，多处兼用刮刀设色于油画布上，既丰富了油画形与色的表现力和刚烈度，以油画视觉表现语言描绘了高寒苍凉的雪山高原的大气磅礴，烘托出生动感人的中国工农红军战士形象和不屈不挠的意志与大无畏的革命乐观主义精神，景和人物融为一体，两者形成强烈的鲜明对比，相得益彰，又渲染了一个充满诗意的激昂场面，整幅画如严峻史诗般的展开，表现形式与气势恢宏的主题和谐统一，将"更喜岷山千里雪，三军过后尽开颜"的诗意表现得淋漓尽致，体现红军战士克服困难的钢铁意志和豪迈精神的崇高美。

德国批判现实主义作家冯塔诺说："现实主义囊括了全部而又丰富的生活。"（自然、社会和人，应该是它的全部内容，而人是其主体）油画家王式廓认为"对人的深刻理解是现实主义的根本问题"。对人的命运的关注与理解，自始至终贯穿着画家创作现实主义油画艺术，并以此展开他的现实主义油画艺术的画卷。他自幼生长在农村，与农民有着天然的联系，在参加劳动和广泛接触中，对农民的疾苦有深切了解。从青年时代起，他就立志要表现农民，画出他们的苦难和不平。参加革命来到延安，学习革命理论和深入参与斗争实践，经常深入乡村，参加社会工作，为农民扫院子，和农民一起干农活，休息时给农民写

王式廓　《井冈山会师》　布面油画　142cm×210cm　1959 年

王式廓　《毛主席在十三陵水库劳动》
布面油画　76cm×114cm　1958 年

生画像，成为他们的知心朋友，对"中国农民的生活和斗争有了进一步的理解和感受"，他画工人、农民、战士、干部、领袖、外国人等等，画的最多并反复大量画的还是农民，所画的许许多多男女老少农民形象，都是他在农村深入生活的过程中面对熟悉的农民朋友作直接写生，所以画面形象都十分鲜活生动，散发出浓郁的乡土气息，再现了中原农民纯真质朴的形象，都是"深入观察生活和人们心灵的结果"，正如他所说："了解人，不能满足于对人的外表的认识，而应该了解人的精神世界，了解人们的心灵，人们的心理活动，各种性格特征……要观察人与人之间的关系，善于发现其中的社会、时代意义的东西。"丰富的生活实践和深刻的理论认识，使得画家从日常生活中，从普通人与人之间的关系中"发现有社会、时代意义的东西"。生活中活生生鲜活的可视形象是绘画的生命，反之便没有油画艺术的感染力。为此，画家深入生活观察视觉形象，体会到要构思创作主题性油画，必"先有人物形象"，"艺术形象，是画家深入观察生活和人们心灵的结果"，如果"心里没有具体的人物，对于事件情节中的人物的来历身世、思想感情、性格特征和气质风度等，缺乏理解，只是机械、冷漠和符号似的说明出来，这样画出来的画，不会有生活气味，自然也不会有富于性格的和激动人心的艺术形象"。（王式廓《关于美术创作构思问题的几点意见——中央美术学院下乡实习前对学生讲话摘要》载《美术》杂志 1957 年第 3 期。）同时他又认为："仅仅抓住

一般形象还不够，还必须时时刻刻抓住生活中的可视的形象，因为绘画艺术的形象是通过视觉传达给观众的。"由此可以看出画家十分重视绘画艺术的可视性，强调画家必须用画家的眼睛观察人、观察生活、观察一切，抓住可视的形象——可视的事，可视的人（动态和表情）——才是真正能把获得的视感觉的那一瞬间所展示出形象本质特征和事件发生至高潮的形象如实地表现出来："绘画，只能通过瞬间视觉形象来表达某种思想情绪，来揭示生活的本质意义。绘画的这种特点，要求我们善于抓能最好的揭示人物心灵，最能表现情节发展、表达思想的瞬间表情"（王式廓《题材与主题、生活与艺术形象——在中央美术学院油画系创作草图座谈会上的发言》载《美术》杂志 1959 年第 3 期）。而"是否能在揭示人们心灵的情节的发展过程中找到最恰当的瞬间，是否能达到可视性的绘画形象和深刻揭露生活本质和人物思想感情的最重要的条件之一"（王式廓《谈下乡实习的要求》）。例如，画家在 20 世纪 40 年代画了《延安老农》《老汉》；50 年代画了《参军》（1953 年）、《发明者的夜晚》（1953 年）、《井冈山会师》（先后两幅，1952—1959 年）、《毛主席在十三陵水库》（1958 年）、《农妇》、《京郊农民》、《社委杜序》、《老贫农》、《巩县老贫农》、《改造二流子》、《劝父入社》、《饲养员吕俊》、《副社长吕春香》、《张郭庄农民》；70 年代画了《转战陕北》（1972 年）、《血衣》（油画稿，1964—1973 年），以及为这些创作所作的大

量习作等主题性绘画中的人物形象都是农民——中国社会的主体，也是王式廓现实主义创作的主体。画家的油画作品人物众多，常常因情节的需要，人物往往形成或聚或散或流动的态势。油画作品《参军》是以车上戴大红花站立的青年农民为中心，他右手叉腰，左手伸向前方，后续的参军行列如潮水滚滚向前，表现了广大农民踊跃参军的热烈场面。油画作品《井冈山会师》中的人群由画面两边向中间聚合，形成两支部队会师的合力，象征革命力量的壮大发展。其作品惯于选取舒展的横幅构图，画幅开张虽不大，都能造成一种恢宏的气势。油画作品《转战陕北》（共两幅）中，近景毛主席或坐或立，中景为转战途中行进的部队和民兵，以"静"的构图表现了整个气氛"静"的主调，表现了毛主席安详自若、运筹帷幄的胸怀胆识。正如杜健先生所说："凝聚着一种壮美的进取的自信的时代精神和带有质朴、淳厚的个性色彩的素质美。"这种素质美是画家王式廓的油画艺术实践的升华和美学理想的外化——油画艺术作品，代表了新生的中国无产阶级的社会理想和美学追求。

王式廓　《转战南北》　布面油画　66cm×113cm　1972—1973 年

　　同时期，还有油画家李宗津在 1951 年创作了革命历史画《飞夺泸定桥》，描绘的是中国工农红军在二万五千里长征的途中发生一场激烈的战斗场面：画面中，红军突击队员拿着短枪，背着马刀，腰缠手榴弹，冒着敌人密集的炮火，在已被敌人抽走桥板的铁索桥上，勇往直前，向对岸敌人冲去。数条铁索悬牵于对岸，即画面上方，其下是汹涌万分的激流，强夺泸定桥的险恶环境跃然在画面上——位于画面的黄金分割点上立着一位战士，而飘扬的红旗使他成为画面的焦点，呼唤着身后的战士勇往直前，前方有数名战士在铁锁桥上浴血奋战前赴后继，他在整个画面中起着承前启后的作用。画家在整体画面中以深夜大背景的紫蓝色调，与由激烈战斗战火纷飞的火光而映照在战士脸上的亮黄色调形成鲜明而又强烈的色彩对比，并以色依附于形的写实油画，用色彩塑形表现色彩造型的油画表现技法，使红军战士浴血奋战视死如归的大无畏精神表现得淋漓尽致。

李宗津　《飞夺泸定桥》　布面油画　79cm×123cm　1951 年

　　因此，李宗津创作的《飞夺泸定桥》和王式廓创作的《参军》《井冈山会师》《转战陕北》《毛主席在十三陵水库》《血衣》，艾中信创作的《红军过雪山》，莫朴创

肖峰　《女裸四》
布面油画　147cm×78cm
1957 年

肖峰　《娜达沙》
布面油画　79.5cm×55cm
1957 年

肖峰 《辞江南》 布面油画 45cm×100cm 1959 年

肖峰 《辞江南》草图

作的《入党宣誓》等，已标志着中国革命历史题材的油画艺术创作的新里程碑。

20 世纪 50 年代初，文化部在各大美术学院中挑选了一批高才生，分批派往苏联、东欧社会主义国家著名美术学院学习油画，他们中间在学成后回国为我国美术教育事业、油画艺术的繁荣发展作出突出贡献的有肖峰、全山石、李天祥、郭绍纲、张华清、林岗、徐明华等。

其中，《辞江南》是肖峰在圣彼得堡列宾美术学院油画系学习期间的毕业创作。1949 年后，肖峰进入国立杭州艺专学习时，就有创作新四军题材作品的念头，以回顾、总结自己少年时代的军旅生活。他在少年时常听到江南新四军战士撤离到苏北根据地，军民鱼水情，与老百姓依依惜别的故事，深深留在他记忆中，难以磨灭。直到留苏学习时，这些生活经历，仍启发着他的创作灵感，在 1959 年他就思考着毕业创作的主题，他曾一发不可收地一口气画成一幅新四军战士和老大娘深情惜别的小构图，并鼓励自己按这思路深入下去争取成功。现在留存的为创作《辞江南》所画的小构图、变体画、色彩稿共有 21 幅，还有当时先后回国为创作所画的色彩写生素材作品，计算在一起，不下 40 幅。在留苏学习期间，他经历了严格、系统的油画专业学习，以勤奋刻苦，潜心求学，掌握了很强的油画艺术表现力，又充分地糅合了祖国传统文化的民族特色。画风奔放潇洒自如、充满激情，用笔用色利落、变化丰富、层次充实。尤其是他的毕业创作《辞江南》，从构图到画面上十八个人物及景的组合，平稳、和谐、平淡自然，满怀真情地以独到的见解形象地塑造了他经历的生活和时代特色，并展现于油画艺术，受到了苏联国家考试委员会高度评价，奠定了他作为一位具有油画专业知识与艺术修养的现实主义油画家的地位，他荣获了"列宾美术学院优秀学生"和"艺术家"的光荣称号。直到毕业 40 年后的 2001 年，列宾美术学院还授予他"俄罗斯普希金文化勋章"及"列宾美术学院名誉教授"证书。俄罗斯圣彼得堡第八届国际艺术界组委会还授予肖峰"艺术大师"称号。可见，这幅真实可信的历史画，至今对人们仍具有强烈的吸引力和感染力。

1959 年，油画家罗工柳与全山石共同创作的大型历史油画《前赴后继》，表现了老区红军战士为革命抛头

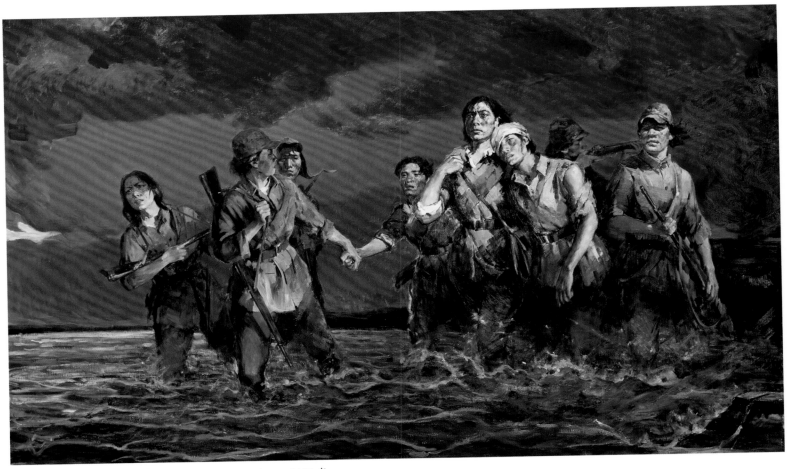

全山石 《八女投江》 布面油画 200cm×300cm 2003 年

颅洒鲜血，流尽了最后一滴血躺下牺牲了，他的母亲悲恸欲绝的扑在他的身上抽泣的情景，他的亲人——他的胞妹坐在他的身旁在悲痛之中；他的兄弟拽紧双拳站立着，以愤怒的目光瞪着漆黑的夜空、深远的前方。整幅画面以金字塔型构图为基本形式，增强了悲怆而又庄严的视觉效果，再以人物的白衣色调与背景深渊无际的夜空黑色调形成强烈的明暗对比和冷暖色对比，凸显了革命先烈的亲属化悲痛为力量，接过先烈旗帜继续革命的大无畏气概——清晰而又形象地表现了"前仆后继"的主题。之后，全山石以饱满的热情和非凡的才能，投身到中国革命历史题材的油画创作。1961 年，他创作了巨幅革命历史油画《英勇不屈》更使他蜚声于中国油画界，评论家高度评价："以史诗般的纪念碑风格，象征性地描绘了大陆近代史上悲壮的一页，表现了中国共产党领导下的人民英勇不屈的气概。"画家在《英勇不屈》作品中汲取了他的导师、苏联著名油画艺术家梅尔尼科夫在 1946 年创作的巨幅历史画《波罗地海军的誓言》既写

实又具有象征意义的表现方式，以史诗般纪念碑式的构图绘成画面，写实而又象征性地描绘了中国近代史上悲壮的一幕，表现了革命者英勇不屈的气概。此后，先后创作了《井冈山上》《八女投江》《重上井冈山》《娄山关》《历史的潮流》《血肉长城——义勇军进行曲》等中国革命历史题材的巨幅油画，并均被中国国家博物馆等收藏。在这一系列的作品中，画家在中国革命历史题材油画创作领域，展现他独特的才华与天赋，他将革命的现实主义与浪漫主义相结合，开创了具有鲜明个人特色的象征主义的革命历史题材油画创新思路，在油画艺术作品中注入了视觉思维方式与油画视觉形式的演绎，主题思想与精神品格的提升，画面整体构图与环境氛围的组构，人物造型与色彩表现之天衣无缝的结合等油画专业素养，都显示出画家具有超凡的油画表现综合才能。关于油画，全山石认为油画也应像我国国画一样是"写出来的"，表现于"写"之中，并非仅含于油画"笔触"的独立审美价值。显然，他无疑是深刻认识到油画媒介

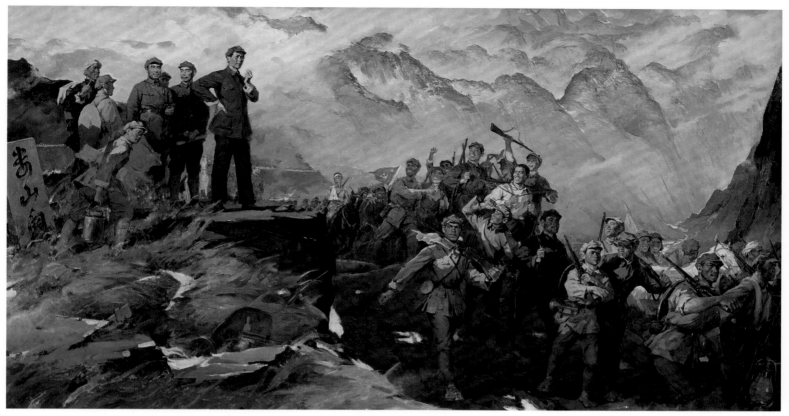

全山石　《娄山关》　布面油画　135cm×340cm　1987 年

特性与笔触的生动、自发性和力度的张力，并将"书写性"升华。他认为：画油画要用变化无常且赋予表现力的笔触，用色塑形，宛如中国画中的"笔墨"和"气韵"那样，构成油画表面画面效果和审美品质，他说："看到敦煌壁画，我发现油画也可以'写'。写的油画表达情绪很有力，比较符合中国人的情感方式。这正是我要寻找的'语言中介'。"他的色彩既是具象的印象派色彩，又是抽象的抒情性色彩。

在苏联留学的油画家李天祥感觉收获非常大的，是在苏联圣彼得堡列宾美术学院油画系留学的第一年，他发现为什么国内油画不行，其根本原因是"色彩"没画好。因为中国的色彩观念和油画色彩观念不一样，中国色彩观念受欧洲文艺复兴以前的风格和中国古代绘画色彩观影响，认为墙是白的，地是灰的……看的全是固有色。而油画中的"色彩观"则完全不是这样，常常同一种物品有不同颜色的表现。这是根据光线的转移和反光等各种情况影响，所画物体的颜色并不是固有色。比如你穿一个蓝衣服，在火焰红光之下，它就不是蓝的了，这就是条件色。留学回国后就写了篇关于"条件色"的文章，主要论述了油画研

究的是"色彩"，是不同光源条件环境之下受影响的"色彩"。"色彩"的本质是"美"，"色彩美"和"颜色美"不一样，颜色美只是指单纯的颜色本身美丽特性，而色彩美是受各种环境影响而不断变换呈现，受条件影响的，因而"条件色"是形成"色彩美"的关键要素。其实，这个色彩中国古人已有认识，白居易有一首诗句中描写"一道残阳铺水中，半江瑟瑟半江红"，这条江水的颜色由于残阳的照射分成两种颜色，照不到阳光的地方是"瑟瑟"，也就是青绿颜色，照到阳光的地方是红色。也就是条件色中的光源色对自然景象会产生如此美妙的变化，这是古人观察生活的结果，可是后人没有把这个现象研究下去，中国画家没有研究下去。李天祥还认为：艺术就是要把真、善、美这三方面特点集中用色彩画出来，有的时候光表现"美"还不行，如古代大美人"妲己"，人们都骂她，可见美不美不仅仅在它的表面，还在于它的灵魂。中国自古以来，就提倡"真、善、美"。所以，人们真正喜欢的艺术，就是"真、善、美"三者的统一。

同时，我们可以在油画家郭绍纲油画人物作品《锻工阔利亚》（1958 年）中看到他感情的朴实和真挚，对待

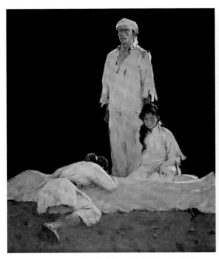

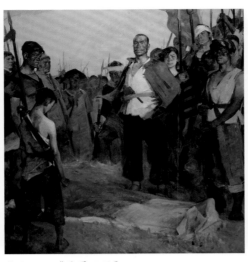

全山石与罗工柳合作 《前仆后继》
布面油画 180cm×150cm 1959 年

全山石 《英勇不屈》
布面油画 233cm×217cm 1961 年

全山石与翁诞宪合作 《血肉长城——义勇军进行曲》
布面油画 400cm×480cm 2009 年

人生和艺术的投入和虔诚，有一种内在的"厚重美"和画面的"韵律美"，且不以外形取胜，而以"内质"赋予精神和心灵感染的"内美"，是写实的情韵赋予精神力量的所在——油画本体语言与油画艺术之本质。清代沈宗骞说："华之外现者博浮誉于一时，质之中藏者得赏音于千古。"外表的浮华漂亮易于讨好，却不能令人经久地品味赏玩。真正经得起时间考验，令人反复叹赏的作品，大多是内涵丰富，蕴藉而深沉的。郭绍纲的油画艺术恰是"美质中藏"，他画的牡丹花，明艳中显出厚硕，愈觉其仪态万方。他画粤北山林或海边林带，辽远苍茫中表现出非常微妙的色彩变化。他画早春时巨树上吐出的嫩枝，洋溢着无限的生气……还常常表现出遒劲的笔法之美，"既雕既琢，复归于朴"。他画的风景，如《粤北山乡》《初春》《湖边林荫》《日光浴》等，既浑厚、华丽，又含蓄内敛，既色韵润泽又鲜亮纯净而微妙之变。更融汇传统中国画写意之笔墨韵味，常常以寥寥数笔，所绘之象尽现眼前景物之形态风采色泽。郭绍纲回忆："在列宾美术学院的最后一年，我加入了非常有名望的画家尤·涅普林茨夫的工作室，那时候我们画的都是工人、农民以及很多质朴的东西，与欧洲古典主义油画里那种华丽不同。可以说，写实油画的高峰从西欧传到俄罗斯，然后传到中国。我们那一批留苏画家，把当时在苏联接受的思想带回到国内。广东曾有一个李铁夫，曾追随美国著名画家金特和切斯，可以说是我国第一个到西方攻研油画的艺术先驱。我看了他的画，我

有一种信念，洋人的油画中国人一定能够画好。"他的作品有《锻工像》《红帽姑娘》《牡丹盛开》《总理与画家》《留念》《女儿像》《一立一坐的女人》《失去双手的画家》《冯钢百先生像》等。

关于中国赴苏联各美术学院的留学生的学习情况，油画家张华清曾回忆道："我于 1956 年赴苏联留学，在列宾美术学院六年多的学习经历，对我艺术的发展起着极为重要的作用。苏联的教学体制是六年制，用六年的时间来培养一个年轻的画家。基础课程设置非常多，是学习的重点，从一年级一直到五年级，专业课每天 3 小时的油画，两小时的素描，每天都是如此。一个油画和素描写生作业要画四个星期，以长期作业为主，每学期大致完成四张这样的作业。每周还有两个晚上，学校设有裸体模特写生，有教授摆模特儿的姿势，15 分钟换一个动态，全院学生自愿去学，自愿去画。留学生的任务是努力学习知识，学好苏联的油画艺术，把好的经验带回来，提高我们国家的艺术教育水平。在我们出国前，教育部一个首长形象地对我们留学生说：'派你们出去，好比是养一只老母鸡，你们回来要生蛋——培养更多的人。'"张华清留学归国后一直在美术院校从事美术教育工作，为国家培养了大量的美术优秀人才。在教学岗位上，他始终主张要写生，画了大量的油画风景写生和花卉静物写生，从他一系列写生色彩的油画作品中，可以感受到画家在对景、物、人写生的过程中，特别注重对整体色彩调子特征倾向的把握与强化，

全山石　《穿红色背心的妇女》　　　　全山石　《维吾尔建设者》　　　　全山石　《盛装的塔吉克姑娘阿依古丽》　　全山石　《昆仑山青年——洛孜伊明》
布面油画　97cm×69cm　1956年　　　布面油画　130cm×95cm　1986年　　布面油画　102cm×84cm　2007年　　　布面油画　120cm×95cm　2014年

对所画对象呈现的光色关系尤其敏感，且能准确无误地用极度响亮的颜色组合绘画出谐和、明亮、通透、醒目的，且具明显特征的整体色彩调子与色彩空间氛围。我们看张华清的油画，就会即刻被画面呈现出的色彩美、色光美、油画品质美、形式美与意境美所深深打动。

1954年，已经29岁的油画家林岗被选送到苏联留学，和全山石、肖峰等进入列宾美术学院，经过三年基础绘画训练之后，他进入约干松工作室画室学习。在此之前，他创作了脍炙人口的年画《群英会上的赵桂兰》（1950年）。在这幅作品中，林岗将中国传统年画的表现方法与西方古典主义的绘画原则结合起来，让年画具有民俗特色的艺术形式，能够表现重大历史事件，进而使具有其纪念性功能，在中西合璧、洋为中用上做了有益尝试，并拓展了当代中国年画的艺术功能。所以，他在留学期间，在美术学院内外，林岗看到了各种不同的艺术追求，听到了各种不同的艺术见解，感受到当时苏联美术界的气氛是比较宽松、活跃的。他的导师约干松是苏联极受尊重的老画家、美术教育家，在教学上强调结构、力度、整体感、分量感，强调要画出来，而不是"磨"出来，是重"写意"。对于油画，约干松注重用色彩表现空间，运用色彩，而不是依赖素描去塑造形体，即便在描绘远近或转折时，也要求用微妙变化的色彩来表现出理想的、"透气"的、会"呼吸"的色彩关系。不论画风景还是画人物，都应该具有丰富、微妙、交相辉映的色彩关系，要形成"色彩的交响"。在约干松

画室的几年里收获最大是真正懂得表现色彩的真谛。林岗先后创作十余幅巨型历史画：《狱中》（1961年）、《井冈山会师》（1975年）、《万众心相随》（1976年）、《东渡》（1976—1977年）、《万里征程诗不尽》（1977年）、《女兵》（1986年）、《峥嵘岁月》、《路》等。20世纪60年代，前期画家画了作为"创作素材"的风景写生，由于当时画家只当作"素材"看待，才使画家在作画时，要抛开种种绘画以外的顾虑和杂念，且十分专注，并坦然自如地面对自然和画面——西北的高原，江南的田野，阳光照射的草木，烟云缭绕的山村——在林岗笔下的这些景色显得自由轻松、朴实无华，且洋溢着人性的温暖。从中我们可以看到画家越来越关注色彩、韵律、线和面等绘画元素本身的表现力。正如他自己所说的那样，"绘画基本是视觉艺术"，"我经常提醒自己'不要过于留恋绘画性'，但也不要远离造型、色彩中的对比、虚实、力度、韵律等有意思的可视性"。

1955年秋，油画家徐明华被派到莫斯科波将金师范学院美术系留学，在白天学习本科课程外，晚上还旁听夜校素描课，画了大量素描速写。每逢节假日他都去特列切柯夫画廊和普希金博物馆观摩油画作品。在20世纪，与欧洲画坛风靡的现代派绘画教育大相径庭的，是列宾美院仍保持着严格的写实绘画造型训练方法和教学体系，这也是徐明华所向往的油画艺术道路，经过多次申请，他于1957年新学期转到圣彼得堡列宾美术学院油画系学习

张华清 《俄罗斯风景》
布面油画 53cm×65cm 1997 年

张华清 《大教堂》 布面油画 65cm×81cm 1997 年

张华清 《大学生》
布面油画 103cm×97cm 1959 年

油画，真正认识到"素描是一切造型的基础"的真正含义，也亲身体验到苏联造型基础训练的严格和教学体系的严整，第二学年在任课教师维夏尔金的指导下，他的油画取得长足进步，其间他部分优秀作品还被母校列宾美术学院收藏。他谈道："我刚去苏联时，看到苏联一般的大学生都画得非常好，也不知道什么时候能赶上他们；到了第二年，觉得自己画得并不比他们差，甚至觉得有些教授的水平也是可以达到的；到了第三年，则相信只要通过不断的努力，完全有可能达到绘画的高妙胜境。"他说："一张好的素描，看似短时间一挥而就，其实是长时间磨炼所至""画素描要多作分析，画油画要多用感觉"，"艺术与做人一样，尤其要真心诚意"，他教给学生的是整体观察世界的能力，他的油画艺术作品正是在静观默察之中呈现视觉世界最本质的色调特征——浅碧、深绿、金黄、绛红、靓蓝、粉紫等，随着金秋的气息日益浓郁；大自然的光与影，乡土与色彩，在油画家的笔下，小笔触中透出凝重，灰色调中透出响亮，用简洁纯真的色彩语言画出大自然的静谧与真美，"唯有对绘画的挚爱真情始终不渝，仍将引领我在生命的尚余时间里继续前行，追寻势所必然的境界"。

他们学习苏联和东欧的美术，以中国人的视角研究了苏联与东欧的绘画，并在学习的过程中了解到并掌握印象派表现色彩的技巧，给处于封闭状态的中国油画带来域外新风，写实造型技能的提高，将国外艺术教育理念带回祖国，整体地提高了我国美术教育、创作和研究的水平，推动了中国油画艺术创作与油画教育发展。

与此同时，我国还聘请苏联油画家、教育家马克西莫夫和罗马尼亚油画家、教育家博巴，分别在北京中央美术学院和杭州浙江美术学院（现中国美术学院）举办油画训练班。其中，在 1955—1957 年中央美术学院开办了著名油画训练班，其导师就是康斯坦丁·麦法琪叶维奇·马克西莫夫，他教学经验丰富，教学态度热情，语言表达幽默，常和学生们一起作画，通过示范让他们了解油画的物理性能和表现技巧，他娴熟的色彩造型能力令学生们佩服。油画家艾中信回忆：马克西莫夫讲课非常动听，学生听得很过瘾，因为他不仅能够结合画面问题有的放矢，而且还常常以欧洲美术史的经典作品和名家流派为例，阐述他们在处理类似问题时所使用的方法，而这正是当时多数教员限于客观条件而难以具备的。晚年的马克西莫夫曾多次说："在中国的时期是我热情高涨和精力集中的时期。""马训班"的举办，使新中国的油画教育从此摆脱了没有教学大纲和教学方案的粗放办学状态，步入正规化的发展轨道。"马训班"的苏联模式和社会主义现实主义艺术观，代表了那个年代中国油画艺术的主流。"马训班"的 20 余名学员大多是当时全国高等艺术院校年轻助教及已有相当创作经验的画家，在经过考试后严格挑选出来的，是新中国第一批崭露头角、才华横溢的油画精英，他们日后大多数都成为中国油画界的中流砥柱，吴作人先生说马克西莫夫是"得天下英才而教之乃人生一乐也"。

在马克西莫夫油画训练班的学员中，来自当时浙江美术学院的油画家王德威是位佼佼者，他从小热爱画画，十

张华清　《练》
布面油画　154cm×86cm　1961年

张华清　《白牡丹花》　布面油画　94cm×110cm　2003年

郭绍纲　《锻工阔利亚》
布面油画　79cm×59cm　1958年

岁就参加中国共产党领导下的少年儿童文艺团体"新安旅行团"，12岁时以自己和"新旅"的亲身经历，怀着满腔激情挥笔再现了"保卫大武汉"的《工农兵学商抗日大游行》场景画，参加了由宋庆龄任会长的"战时儿童保育会"在贵阳举办的"神童"画展，观众看了赞说："看这画真是长中国人的志气！"当时在贵阳的各校美术老师赞道："这么复杂的画面布局，竟然主题鲜明，有条不紊，难得小画家啊！"1947年冬，"新旅"在华东野战军一、四、六纵队慰问演出时，有位战士从怀里摸出一张画作的彩色印刷品，正是王德威在1946年"新旅"慰问"七战七捷"部队时的画作，画上还染有烈士的血迹，这位战士激动地对"新旅"战士和王德威说："我的一位战友牺牲了，从他怀里找到了这幅画，我一直珍藏在身上，看到这幅画，我打仗更加有劲！"此时的王德威看到自己的画作被战士们珍爱，并能鼓舞激发起战士们为解放全中国的斗志，暗暗下决心要把自己的才华奉献给党的革命事业和人民。1948年秋，济南市庆祝解放大游行，走在最前面的"新旅"腰鼓队战士抬着的毛主席和朱总司令的巨幅画像就是他连续几天赶画出来的。1955年，王德威进入马克西莫夫油画训练班学习，他认真好学，天资过人，一学就会，全面吸纳苏联的油画技法和色彩表现方法，以当时所提倡的现实主义与浪漫主义相结合的创作方法，创作了革命历史题材的油画《英雄的姐妹们》和《渡江战役》。在《英雄的姐妹们》中，画家真实地再现了敌后根据地的女民兵背负着伤员，为躲避敌人的追捕，在芦苇丛中以警惕的眼睛注视着四周，一边察看敌情，一边潜行在茫茫无际的芦苇荡中的场景。画家在画面中用浓重的色调和倒三角形状中描绘了三个人物——一个女民兵背负着伤员，另一女民兵持枪殿后保卫着他们，所有人物动态呈现向前冲的趋势，与画面前景亮色调的芦苇，及向后景延伸暗色调的芦苇所呈现出来的"S"形套叠而形成的构图，在视觉上造成一种极其动荡，且不稳定感觉，却更加凸显了女民兵机警英勇的革命精神与英雄气概——使整幅画充满着紧张而又庄严的气氛，突显了革命历史画的主题内容，并以朴实而又凝重的油画笔触，生动塑造了既真实又典型的为中国革命事业作出贡献的《英雄的姐妹们》形象。王德威在另一幅气势磅礴，场面宏伟壮观的巨幅革命历史油画《渡江战役》中，画家在横幅类似宽银幕的画面中，垂直丛向安排白色的巨柱浪花和灰色块的船帆，且以由近大远小的的次序排列，加强了画面形式构成的视觉语言的节奏感，在横幅的下方从左驶出两艘载满解放军战士的木舟，如同利剑一般直刺对岸敌方阵地，构成整幅的构图，使整幅画面中整体视觉形象产生一种动中之动的视觉冲击力，并以狂放洒脱的笔调与色块，表现了人民解放军强渡长江的激烈而又恢宏的解放中国的战争场面——在隔断中国大地南北连接的长江江面上，中国人民解放军扬帆起航，万舟齐发，冒着

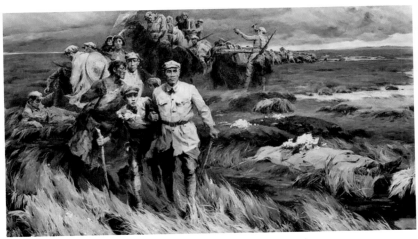

林岗 《长征路上》 布面油画 165cm×300cm 1979 年

林岗 《东渡》 布面油画 136cm×206cm 1977 年

敌人的炮火，一名战士顶着风浪高举着红色军旗，船头的战士们架起机枪向对岸敌方阵地进行密集的扫射，后面的战士们奋力挥桨划船，冒着敌人的炮火激起的巨浪奋勇冲向对岸——此情此景惊心动魄，险象环生，步步紧扣，白灰色的巨柱浪花此起彼伏，衬托出木舟上冒着敌人炮火的解放军战士们的群像，犹如行进着的一组宏伟气势的雕像，以压倒性的力量直冲垮长江天险地方阵地，最终赢得《渡江战役》的伟大胜利。

1962 年夏，王德威到东北林区写生，在大量写生的基础上再收集了大量与作品有关的素材，萌发了创作《刘主席在林区》的想法。1963 年冬，他再次到东北林区，收集林业工人的形象素材。直至 1964 年，他创作完成了巨幅油画《刘主席在林区》。王德威在画中描绘了当时担任国家主席的刘少奇在林中工棚旁与林业工人亲切交谈的场面，国家主席深入东北林区，不辞旅途劳苦马上到林业

农场工作的第一线与林业工人叙谈的风尘仆仆如同普通工人一样的朴实形象，整幅画面充满着和煦温暖的气氛，且赋予浓郁的生活气息和真情实感，而没有丝毫修饰臆造的印痕和夸张拔高的意图。

1955 年，25 岁的油画家汪诚一从中央美术学院华东分院（现中国美术学院）绘画系毕业不久考入"马训班"，经过两年的学习，作为他社会主义现实主义油画学习的直接成果，毕业创作《信》在美术界引起广泛关注，为我国现实主义油画代表性作品之一。画家按照当时倡导的反映现实生活的创作要求，专程前往北大荒，与垦荒队员们共同生活了两个多月，从自己亲身体验的生活中获得创作灵感，精心巧妙地设计了"阅信"这一平凡而又感人的情节——傍晚时分，在北大荒，一群年轻的垦荒队员收工回到宿营的帐篷，围在刚刚赶到的邮递员身边，焦急地等着从他的邮袋里拿到来自远方的亲人的信。位于画面右侧突

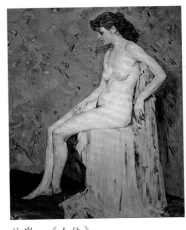

林岗 《人体》
布面油画 140cm×105cm 1959 年

徐明华 《婺源风景》
布面油画 50cm×60cm 2006 年

王德威 《佛罗伦萨廊桥》
布面油画 54.3cm×80cm 1983 年

王德威　《渡江战役》　布面油画　74.3cm×119.8cm　1957 年　　王德威　《进度》　布面油画　64cm×129cm　1958 年

出位置的一位姑娘正展开信在看，那张充满青春朝气的脸上荡漾着浅浅的微笑，是那么的恬静动人；在她周围的垦荒队员们辛苦劳累了一天，而此刻却显得那样轻松、舒展、平和；远处三匹刚被卸下犁头的耕马，也正静静地站在马槽前，旁若无人地咀嚼着草料……画家在简陋的帐篷前点缀了一丛烂漫开放的小白花，为画面平添了一番生机和一抹诗意。画家用浓浓的暖色调描绘了北大荒的傍晚霞光余晖，使整个画面笼罩在夕阳的金色之中，用粗犷凝重的笔触轻松洒脱的描绘出广袤荒芜的北大荒大地与年轻人身后长长的光影，与整体暖色调相映成晖，浓浓的晚霞色彩渲染了充满人情味的气息，同时细腻、深入地刻画了女青年含情脉脉阅信时的精神世界，以朴实无华的油画语言极其真实地再现了在荒无人烟的北大荒青年垦荒队的青春情怀。

还有归国华侨油画家王流秋参加中央美术学院马克西莫夫油画训练班的毕业创作，创作了我国革命历史战争题

材油画《黎明》和《转移》。他 1938 年回国参加抗战，就读于华北联大，1942 年进延安鲁迅艺术文学院美术系，聆听过毛泽东在延安文艺座谈会上的讲话，由此奠定了他文艺创作的方向，1945 年毕业后到部队从事美术工作。抗战胜利后，他随军转战万里，亲历了豫东、淮海、渡江等重大战役，并深入连队，为解放军战士服务。他的作品深为广大战士和人民所喜爱，这与担任《江淮画报》记者、文工团美术股股长、军政治部美术队副队长等革命军旅生活有着密切关系。王流秋在油画《转移》表现了敌后根据地的民兵，为躲避敌人的追捕围剿，肩负重任，扶老携幼，搀扶伤员，行进在丛山峻岭中的峭壁悬崖上的小道上向后方转移。人物形象生动真实，情绪刻画精细入微，形象地展现了根据地人民和民兵机智英勇、临危不惧的大无畏革命精神。画面以"W"形图式横式构图，右边以坚硬岩壁巨石的深褐灰色衬托出前面一组亮色调的人物形象——一

王德威　《刘主席在林区》
布面油画　153cm×200cm　1964 年

王德威　《毛泽东在农民运动讲习所》
布面油画　92cm×120cm　1965 年

王德威　《英雄的姐妹们》
布面油画　199cm×124cm
1957 年

汪诚一　《信》　布面油画　143cm×228cm　1957 年

汪诚一　《"千古奇冤，江南一叶，同室操戈，相煎何急！"——为江南死国难者志哀》　布面油画　100cm×135cm　1983 年

汪诚一　《人体》　布面油画　61cm×50cm　1991 年

个身穿蓝紫色灰衣的中年农妇，气喘吁吁地背着她的一个已经熟睡了的女儿从山下爬到了半山腰，她的丈夫穿着白衣肩挑一担装有一个小女孩的行李，走在他们前方的是他们的大儿子，头戴八路军的军帽，光着上身，汗流浃背，左手扛着一根挂满衣服和铁桶树棍，右手使尽力气正拽一根牵着一只运送粮食黑毛驴的缰绳，使劲往前行，他们在深色崖壁的衬托下显得格外醒目突出，从而形成了画面视觉中心和故事情节发展的形象中心，并由此，通过他们身后的一位刚从山下爬坡上来紧靠崖壁阴影里的村民形象，让观众的视线过渡转移到左边一组人物；左边是以远处灰色朦胧的群山衬托出亮暗对比十分强烈的人物形象，一位老大娘因为路途劳累，刚爬上坡就瘫坐在地上，她的女儿背着棉被，手里拿着包袱，紧忙扑过去弯腰搀扶着，在她们的身后一个背着军用背包的民兵战士正向后呼唤着后面的乡亲们赶紧跟上，让观者通过他的体态动作联想到这是敌后根据地的老百姓，为躲避日本鬼子的大扫荡，在民兵的掩护下背井离乡携老扶幼向大后方转移。整幅画面人物

造型生动，赋予浓郁的生活气息和真实感；画面形式表现写实与真实，构图与形式安排十分讲究视觉语汇与色彩表现的整体搭配与谐和，使画面具有强烈的视觉冲击力，整幅画的大形状与大色块之间的大对比，以及色彩调子的冷与暖色调的大对比，人物群体造型的大起大落的艺术形式的对比语汇，都使画面具有强烈的时代感，更有一种二战后，生活在和平时代人们对往事的追忆——画家就是从他以往革命历程中，自己亲身经历的战斗生活体验与真切感受中提取创作灵感，并以极其鲜活生动的视觉形象和朴实的油画艺术色彩造型语言，准确贴切地表达了《转移》的主题内容与大无畏的革命精神。

同在马克西莫夫油画训练班学习的油画家于长拱，在他的毕业创作《冼星海在陕北》中，以写实的油画表现技法和浓郁的陕北地方色彩，以朴实的形象和凝固的情景，真实再现了人民音乐家冼星海为创作劳苦大众喜闻乐见的音乐作品，深入生活，体验生活，与陕北农民一起共患难，与当地的农民艺人触膝交心，聆听他们演奏的乡土音乐和

王流秋　《转移》　布面油画　138cm×177cm　1957 年

于长拱　《冼星海在陕北》　布面油画　170cm×180cm　1957 年

冯法祀　《刘胡兰就义》　布面油画　220cm×427cm　1957 年

高虹　《转战陕北》　布面油画　140cm×280cm　1957 年　　　　　高虹　《孤儿》　　　　　　　　　　　高虹　《决战前夕》
　　　　　　　　　　　　　　　　　　　　　　　　　　　　　　　　　　布面油画　139cm×160cm　1957 年　　布面油画　200cm×245cm　1964 年

歌唱的民间歌声，画家紧扣整个情节展示的最高潮——被悠婉淳朴的笛声深深打动的音乐家洗星海，手里拿着刚向农民艺人采集记录的乡土音乐手稿，坐在窑洞前的砖块垒砌的石桌，表情凝重陷入了沉思，老农的笛声荡漾在陕北窑洞乡亲家的上空，透露出一丝哀怨伤感的情调——画面中呈现的所有形象都凝固在这一瞬间。画家集中以典型环境、典型形象表现了《洗心海在陕北》的主题思想。

在马克西莫夫油画训练班担任班长的油画家冯法祀，认真地汲取了俄罗斯写实主义绘画扎实的表现技巧，在1957 年完成了中国革命历史题材的巨幅油画《刘胡兰就义》作为他的毕业创作。早在 1954 年，冯法祀赴山西省文水县云周西村深入生活，收集女英雄刘胡兰事迹的资料，开始构思创作巨幅油画《刘胡兰就义》。画面是这样展开的——在画面视觉中心突出部位，是身着黑色棉衣的英雄刘胡兰，她的头在撕扯开的棉衣的映衬下形成画面视觉焦点，并与两边匪兵构成了以三角形为基础形的人物组合。在他们的左边，是一大群村民怀着激愤压抑的心情和愤怒

的情绪向前冲去环绕包围住敌人，与之构成了人物敌对矛盾尖锐冲突的两方面。在这两组急剧相对冲突的敌我双方人物运动走向趋势，集中于画面的视觉中心——英雄刘胡兰的英勇不屈视死如归的光辉形象上。在组织画面调子的方式上，画家采用了当时中国油画创作中不多见的外光写实色彩，这就需要画家具备探索勇气与精湛技巧。在这里，画家以色彩表现了苍茫阴晦灰褐色的隆冬天空和脚下、大地、屋顶、田野的白色积雪构成的银灰色调子，与村民们着衣深沉的深蓝紫灰色调和敌军身穿黄色军衣的色调，形成强烈的色相对比、冷暖对比和明暗对比，从而造成了强烈的视觉对比。而整幅画面的视觉中心的焦点，是画家独具匠心的用暗黑色、深灰色来衬托英雄刘胡兰那不屈的头部和颈部颜色，使之产生浓烈的色彩对比效果，成为整幅画面中最引人视线、夺人眼球的色彩，并与相拥在一起的刘胡兰母亲、妹妹身上的颜色，形成整幅画中夺目而引人入胜又最鲜明的色彩调子。她们的姿态、神情与回望中的刘胡兰的大义凛然、宁死不屈、镇定赴刑就义前的动态形

何孔德　《古田会议》　布面油画　260cm×405cm　1972 年　　　　何孔德　《出击之前》　　　　　何孔德　《长城》
　　　　　　　　　　　　　　　　　　　　　　　　　　　　　　　　　　布面油画　200cm×140cm　　　布面油画　101cm×81cm　1989 年
　　　　　　　　　　　　　　　　　　　　　　　　　　　　　　　　　　1963 年

221

侯一民　《跨过鸭绿江》　布面油画　148cm×480cm　1955 年

象，形成了刚与柔、强与弱的强烈对比，以及形式构成上的遥相呼应，画中所有人物的角色、动态、运动趋势，故事情节都由此迅速展开，让观众的视线随着画家所塑造的人物形象、环境及形式、色彩所综合表现的主题内容与情节发展而与画中艺术形象进行视觉感应交流，从中获得爱国主义、正义思想和审美启迪的教育。冯法祀在画油画时，开始会东一笔、西一笔的几笔，摆出画面的整体感觉，其设色构图布局如同下围棋布子。整个作画过程大刀阔斧，强调整体，不拘泥于细节，追求并创造形象所构成的形式旋律和色彩的旋律，既要有整体旋律之美，又要有各细部精巧之韵味，而油画的形式与色彩的旋律韵味，是要画家在作画过程中进行提炼、概括和删繁就简，故而画家所画作品往往会给观者以强烈的震撼。冯法祀深有体会地说道："对景写生，既要心惊造化之奇，又要忠实认真地抓住自然形貌，更要笔墨淋漓，发挥书写之极致；画第一万张画像画第一张画那样始终像一个新手，方产杰作。一幅好画要经得住远观近瞧，远看惊心动魄，近看奥妙无穷，主要取决于正确的观察方法：宏观辨象、微观化，微观分析整体化。"油画家詹建俊著文论述冯法祀油画艺术时说："在艺术创作中他始终遵循着现实主义道路，坚持一切从生活中来的写实精神，强调对生活的实际体验和客观感受，特别重视直接面对描绘对象的观察和写生。举凡作画一笔不苟，笔笔皆以对象的形体结构，色彩冷暖、空间状态等关系为依据，从中引发创作激情，寻求绘置法度，从不凭空臆造信笔涂抹，绝无圆滑晦暗之形色，处理画面极重细致，交代清晰有序。所以他的作品格调纯正，做到了严而不死，

紧而不僵、工而不饰的效果，给人以真切、实在、自然的艺术感受。这和当前流行的一些空泛浮滑，扭捏臆造的所谓'古典''写实'的画风形成了鲜明的对照。"

油画家高虹在回忆马克西莫夫油画训练班学习油画和画毕业创作的情景时说："1955 年，我考入苏联油画家马克西莫夫教授的中央美术学院油画训练班。在油画训练班的毕业创作是《孤儿》。起初的草图是阳光下一位伫立田间的朝鲜妇女，马克西莫夫老师说：'如只注意外光的效果，那是一般的习作，一幅创作应有对生活概括的高度。'他同意后一幅草图：抗美援朝战争中，父母在美国炸弹下丧生的两个朝鲜小孩接受着志愿军战士的亲切照料，体现着人类崇高的同情心。我在北京西郊的莲花池作画过程中，马克西莫夫老师两次专程去指导，看我在画室一角用木料搭起一个真实的战地小屋，很满意，说：'室内光线虽暗，也能画出好画。如苏里科夫的《缅希科夫在别列佐夫镇》，画得十分精彩。你努力吧！'画的同时，我还画了一幅革命战争生活中领袖和广大群众同甘苦的油画《毛主席在陕北》，参加解放军建军三十年美展。中央办公厅杨尚昆主任参观展览时，看到《毛主席在陕北》这幅画说：'这幅画上的毛主席最像他本人的风采，毛主席总是很平易、亲切'。我在油画训练班学习中体会最深刻的两点：热爱生活，对生活充满激情，认真观察感受生活中的自然美和人的精神美，是艺术的本源；现实主义艺术形象必须有坚实的生活基础，必须能令人信服，总能具有艺术感染力，这点对于革命历史题材作品的创作尤为重要，必须尊重历史，从生活实际出发，实事求是，否则就经不起历史的检验。"

侯一民　《刘少奇和安源工人》　布面油画　160cm×322cm　1960 年　　　　　侯一民　《毛泽东与安源矿工》　布面油画　尺寸不详　1975 年

之后，高虹又创作了革命历史题材油画《决战前夕》，内容是以我西北野战军进入战略反攻的第一个胜仗——沙家店战役及人民解放战争转入战略进攻时期为历史背景，描绘了引领中国革命的领袖毛泽东，在陕北农村一间简陋的窑洞中沉思的表情和稳健的姿态，形象地表现了毛泽东在其所住窑洞地图前巍然站立沉思谋略的那一瞬间，画家用油画艺术形象语言对大决战前夕的历史关键时刻的宁静作了淋漓尽致的表现：沉稳低调的色彩；凝重朴素的笔调；设置有序的道具；含而不露的光线等等视觉语汇，着意刻画了时代风貌、环境特征和人物精神，用油画色彩表现形式营造了一种一触即发的神圣氛围，预示着一个重大历史时刻的到来，静穆中蕴含有宏大的意境与情感，似乎连空气都凝固在思考中，充分展现毛泽东"胸中自有雄兵百万"的伟大气魄，彰显出一代伟人不可动摇的坚定性格和运筹帷幄的气度风范，塑造了一个哲人与军事战略家决胜千里之外的典型形象和人物性格。正如画家所期望的那样："艺术处理上希望画能像生活本身那样朴实、自然、可信，……我最担心有什么地方画得不合实际。"画家在构图上避免炫耀，在表现技法上尽可能地含蓄隐藏，以精炼纯净的形象提炼来凸显主题内核，体现隽永深邃的永恒经典，追求一种沉静典雅的美学境界。高虹画的另一幅中国革命历史题材的油画《转战陕北》，画家精心而又自然地设计了这样一幕真实的历史场景：毛泽东和周恩来在泥泞中行军，恰好与一队坚持敌后斗争的战士和群众不期而遇，毛泽东和周恩来及警卫战士、农夫一行人，正怀着沉静的心情，迈着艰辛的步履，带着疲惫的身体前行，脸上

却露出开朗的笑容，与相遇的战士、群众亲切的微笑打招呼。在他们身后是陕北的黄土高坡与崇山峻岭，起伏蜿蜒延伸至远处天际，与细雨朦胧阴霾四起的银灰色天空融为一体，既以真实的自然环境渲染了当时恶劣严峻的态势，又十分自然的以领袖平实亲切的形象，展现了一代伟人、革命家、军事家、人民领袖身处险境而泰然若定，且能审时度势与战士、群众一道与敌人周旋，《转战陕北》，运筹帷幄地指挥解放全中国的各个伟大战役。画家艾中信评价该作品："是一件在艺术风采上很成功的、平易而又富有诗意的好油画。这是淡彩写意在油画上的尝试。"

而油画家何孔德在马克西莫夫油画训练班的毕业创作《出击之前》体现了画家对描述性和情节性形象化表现的追求，画面截取了中国抗美援朝战士在战场战斗出击前的瞬间场面，画家通过紧凑构图安排，运用遒劲有力的笔触和纯净浓烈饱和的色彩，塑造了一名守候在防空洞口等待出击的志愿军战士的坚实勇猛的形象——手握钢枪，左脚踩踏泥土墩，身体微微后靠，双眼怒视敌方，整个动作与神态犹如一支上弦待发的弓箭，随时射向敌人。画家通过对战场真实场面的刻画——强烈灼热耀眼的阳光，照射在威武英勇的志愿军战士身上——这一静止的状态，与洞口上方扑簌簌往下散落的泥土，这一细微的动静之间形成静中之动，更突显出激战前紧张的气氛，同时更烘托出我志愿军战士大无畏的气概与坚韧不拔的精神。

油画家侯一民从马克西莫夫油画训练班毕业后的两年，即 1959 年，受中国革命历史博物馆邀请创作了《刘少奇在安源》，此画选自于 1922 年 10 月安源煤矿工人大

靳尚谊 《送别》 布面油画 137cm×242cm 1959年

靳尚谊 《毛主席在十二月会议上》
布面油画 158×134cm 1961年

靳尚谊 《黄宾虹》
布面油画 85cm×75cm 1995年

罢工的历史事件，江西安源煤矿是日本帝国主义控制的买办官僚资本主义企业，工人受到帝国主义、官僚资本主义和封建势力的残酷压迫剥削。毛泽东曾两次到安源了解情况，并派刘少奇、李立三到安源开展工人运动。安源煤矿和株萍铁路共一万七千多工人在刘少奇的组织领导下举行了大罢工，向资方提出了保障工人政治权利、提高工资等17项要求。此次罢工不但取得了完全胜利，还有力地推动了全国工人运动的发展。画家以油画艺术的视觉形象再现了当年刘少奇领导和组织安源路矿工人大罢工的动人场面。从整体来看，刘少奇位于画面的中央，而不同年龄的矿工们手持采矿的各种工具，在他的带领下冲出矿井呈喷发之势。在构图和人物安排上，画家巧妙利用了中国传统绘画中的疏密和松紧的关系，把画面前方的大面积的空白与中间密集的人群相对比，在画面右侧人物群体上方蒸汽机喷发出来的白雾与人物群体脚下大块铁轨路面的空白，把以刘少奇带领下的矿工们的队伍人群清晰地烘托出来，

从而更强化了罢工队伍势不可挡向前冲的态势，在罢工队伍潮流中隐含着相互联系相互交织相互协作的三组人物。

第一组，在画面左侧由五六个矿工组成的人群，他们个个满腔怒火，目视前方，手拿工具，握紧双拳，躬身向前，呈冲锋的姿势。

第二组，以浓褐色暗黑色满身沾满煤炭矿尘的矿工们簇拥着身穿亮紫灰色上衣的刘少奇，在画面视觉中心部位显得格外的引人注目而凸显出事件发生的中心重要的人物形象。在这里画家充分运用了亮与暗、冷与暖、紫与黄的色彩表现艺术对比语言，以及强与弱、粗与细、疏与密、动与静的油画艺术表现语言，使主体人物和主题思想和内容表达尤为形象突显。

第三组，是在画面的右侧，画家以遒劲狂放的笔调和浓浓的暗黑色调描绘了一群，由煤矿窑洞里猛然向外冲锋的矿工工人，那涌动的人群，他们的动势恰好与左侧那股从煤矿窑洞里往正前方重的矿工人群的动势构成整幅画一

詹建俊 《起家》 布面油画 140cm×384cm 1957年

詹建俊 《狼牙山五壮士》
布面油画 186cm×203cm 1959年

詹建俊　《陕西老农》
布面油画　54.5cm×60cm　1977 年

金一德　《清供》
布面油画　100cm×81cm　2001 年

金一德　《春色》
布面油画　116cm×91cm　1995 年

个巨大的倒"V"字形构图，并使整个画面的人物动态获得了平衡。在两股矿工工人人群的冲锋集基点上，恰恰是事件的中心人物，罢工工潮的领导者——刘少奇一身正气、藐视敌人、率众奋进的光辉形象。极其自然地突出了中心人物刘少奇的领导者形象，而在他身后左右的矿工们不是陪衬，而是与他一起汇成一股向帝国主义、官僚资本主义和封建势力奋勇冲去的革命洪流，这是一股推动中国历史不断前进的革命洪流。

在侯一民构思创作完成中国革命历史油画《刘少奇和安源矿工》的同时，他开始构思创作中国革命历史油画《毛主席和安源矿工》，历经 15 年，于 1976 年完成。在这幅油画里，画家以柔和的金黄色暖色调，表现了在又矮又黑又潮湿的煤矿坑道里，借着微弱的小矿灯光线，年轻而富有智慧的毛泽东，正向围坐在他周围的矿工们作调查、宣传、鼓动工作。矿工们围绕着他，有的弯腰站立，有的席地而坐，有的靠着支撑坑道的木柱聆听着，有的倚着镐头把若有所思……所有的人物动作、姿态和神情都被画家描述得那样的贴近生活、贴近真实，那样的自然亲和、栩栩如生，充满着活气、生气、朝气，洋溢着融合的氛围，透露出既紧张又温暖的气息。画家以矿工工人赤身皮肤的暗黑紫色基础颜色调子，与他们、毛泽东身上受矿灯照射后产生的亮金黄色基础颜色调子——这两种基础颜色调子相互衬托、互相对比：冷色与暖色的对比、暗色与亮色的对比、紫色与黄色的色相对比，造成了既单纯又丰富的油画

色彩调子的表现特性——以此类似欧洲传统古典聚光式采光的方式和色彩调子的组合方法，充分表现了这一特定环境下毛泽东在煤矿井下与矿工们促膝交谈的典型情节和真实场景，更十分成功的艺术性地表现了毛泽东与矿工们在一起交谈的典型形象。

巨型横幅革命历史油画《跨过鸭绿江》，是侯一民创作的一幅描绘中国人民志愿军跨过鸭绿江抗美援朝的历史油画。画家采用横向构图，从而使视野更开阔；人物群体运动趋势造成气势磅礴，喻有压倒一切之势；整幅画以低沉的银灰色调为基础主色彩调子表现中朝边界被战争的夜幕笼罩着，具有较强的感染力，也突出中国人民志愿军所担当的历史使命。所以，画家是以这样的情节、形象、构图来展开画面的：在画面的右上方是鸭绿江的对岸中国大地，在皑皑白雪中，中国人民志愿军队伍呈"之"字形蜿蜒至那座连接中朝边境的鸭绿江大桥延伸到朝鲜的大地上，一辆辆军用卡车和一队队志愿军队伍汇成一股势不可当的抗美援朝的巨流涌向画面的左侧，抗击美军的战斗最前沿，在其构图形式上造成一股强大的视觉冲击力。画家以真实的环境写实性地再现了中朝边界土地，已经被美帝侵略战火燃烧得满目疮痍，生灵涂炭，画家着重在画面的右下角区域描述了一群衣衫褴褛的朝鲜老少妇幼和负伤的朝鲜人民军战士偎依在一起，他们有的坐在路边牛车上，他们有的背负着包袱向江边逃难，一位身穿白衣的妇女正怀抱着她刚刚出生的婴儿，牛车上的朝鲜儿童挥手欣喜地

225

迎接中国人民志愿军；在画面右中央，一位朝鲜少女背负着她年幼的弟弟，背朝我们观众，面向志愿军队伍似行注目礼，在她的左上方一位身穿白衣、满脸胡须、守住木棍的朝鲜老大爷正与一位志愿军战士讲述着，并目视前方，他们三人形成了整幅画面的视觉中心和事件发生的焦点，紧密连接了中朝两边的人群队伍，起到了人物与造型的承前启后的连接作用，以及一静一动的形式呼应和衬托；那手持武器的国人民志愿军战士，整齐划一地奔赴抗击敌人的战场，呈所向披靡之势，持有必胜的气概向侵朝美军冲去。

油画家靳尚谊 1955 年考入马克西莫夫油画训练班学习，1957 年 6 月以优异的成绩完成油画专业学业，人们在马克西莫夫油画训练班学员毕业展览上看到了一批焕然一新的油画作品，从中展示出学员们充满着对现实生活的真诚，对中国革命历史的无限崇敬，对建设新中国的无比信心，它保证了油画艺术作品表露油画家的真诚情感，与此同时苏联的油画艺术特征给予中国年轻画家提供了一种新的油画艺术技法与表现形式的尝试与实验，并以开始逐渐形成崭新的一种油画艺术审美价值与标准，由此而引发了中国写实油画艺术的蓬勃发展，产生了一批优秀油画作品。靳尚谊在 1960 年创作了革命历史肖像油画《毛主席在十二月会议上》，画家以肖像画的形式，来表现中国革命领袖人物，在革命历史进程中，一个划时代时刻，重要决策会议上，向与会同志们阐述思想的情节场景。画家在创作这幅画时认为："历史肖像"中人物的性格特征、精神面貌、动态表情等必须通过人物所处的历史事件和他的形象活动所体现出来的，因而也有别于一般名人肖像画，不仅要肖似，更要完美地体现出领袖人物超人的品格与智慧，而表现的情节场景，并不在于历史的真实，而是通过人物的动态在构图中的位置，以及其基本形象的特征与周围环境在形式上的联系，才能更有效地烘托形象本身。这就要求画家具有超强的写实造型能力，才能把领袖人物的特征形象地表现出来，并恰到好处十分自然地融合于宏大的历史事件中。为此，画家从两方面来实现创作构想的：一是人物脸部形象的深入刻画与塑造；二是人物动态造型的精心而又合理的设计。画家选择了造型难度较大的正面动作来表现毛主席在演讲激动时挥手的动作——这种强有力的形象视角度，无疑增加了画家表现领袖人物形象的难

金一德　《倪贻德》
布面油画　100cm×81cm　1980 年

金一德　《罗马尼亚画家博巴》
布面油画　130cm×110cm　1993 年

金一德　《晴霞》　布面油画　81cm×100cm　2000 年

金一德　《一片白云》
布面油画 100cm×81cm　1996 年

金一德　《水乡姑娘》
布面油画 58cm×46cm　1978 年

金一德　《六和塔》
布面油画　57cm×68cm　1980 年

金一德　《沧桑系列之二》
布面油画　130cm×97cm
2003 年

金一德　《沧桑系列之六》　布面油画　150cm×200cm　2009 年

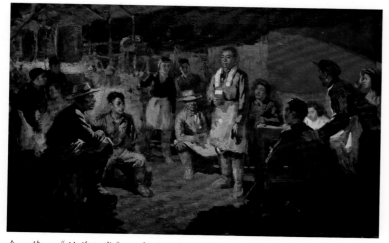

金一德　《炉前入党》　布面油画　90cm×140cm　1959 年

金一德　《素色牡丹》
布面油画　50cm×61cm　1989 年

金一德　《青花碗里的玉兰》
布面油画　50cm×61cm　1997 年

度，但画家以其扎实的油画色彩造型能力，通过形体、空间、明暗、色调等油画表现色彩的艺术语言，和入微精准，近乎欧洲古典油画的细节表现，给予整幅画面形式的张力和视觉上的冲击力。

26 岁的油画家詹建俊在马克西莫夫油画训练班的毕业创作的《起家》（1957 年），被选参加第六届世界青年联欢节国际美术竞赛，获铜质奖章。画家在《起家》中描绘了一群垦荒青年，在北大荒草原的狂风中，搭建帐篷安家的场景——天上黑压压的一片乌云正从远方渐渐的压过来，荒原即将遭受暴风雨的侵袭，一块巨大的白色帆布，被北方荒原的狂风劲吹成一张迎风招展白帆，在杂草丛生草原上上下起伏，有节奏感随风摇曳，衬托出两组顶着狂风正在草地上拉开白帆布，支起长木棍搭建帐篷，准备在此安家垦荒大东北荒原，他们用尽力气与狂风搏斗时，呈现出来的大幅度，而强劲有力的垦荒青年的动态一起，宛如以快速紧张急促的形式节奏和形状高低错落激荡的旋律，构成的一曲视觉交响音乐。画家以粗放的笔触和浓浓的黄绿色调，画出了荒草丛生的荒原大草原，用浓浓的蓝紫灰色调，画出了乌云密布暴风雨即将来临的特定典型的自然环境，以此更加烘托出垦荒青年的青春激情和豪壮意志。

1959 年，詹建俊创作了中国革命历史画《狼牙山五壮士》，画家在画中塑造了五位八路军战士宁死不屈的英勇形象。此画取材于一个抗日战争中的真实故事：1941 年 9 月，马宝玉、葛振林、胡德林、胡福才、宋学义一班五位八路军战士，在河北易县狼牙山与日军血战，弹药打尽，砸毁枪支，从棋盘陀峰顶集体跳崖（三名战士壮烈牺牲）。画家被抗日英雄事迹深深感动，激发起他立意用油画艺术形式来表现抗日战士英勇不屈的壮举，表达对抗日民族英雄的敬仰，抒发自己的爱国主义豪情。为创作此幅革命历史画，画家专程访问了当年跳崖幸存的八路军战士葛振林，同时在深入狼牙山山区考察写生，收集大量的抗日战争中狼牙山阻击战的史实资料和鲜活的形象素材后，他决定"以群像式的处理手法达到纪念碑性的效果，通过英雄跳崖前的一刹那，从悲壮的气氛中突出表现宁死不屈、气壮山河的英雄气概，要求画面上体现出人民心目中的英雄形象同狼牙山熔铸在一起，巍峨屹立的意象"。因此，画家为突出表现崇高悲壮的英雄气概，而舍弃了烦琐的情

金一德　《背影》
布面油画　130cm×97cm　1995 年

金一德　《油画男人体》
布面油画　123cm×88cm　1961 年

金一德　《罗马尼亚画家巴巴》
布面油画　130cm×100cm　1987 年

金一德　《玉兰》
布面油画　100cm×81cm　2005 年

节描述。他以意象化的造型手法塑造了八路军五壮士表情严峻果敢、姿势威武雄壮的身影与他们身后周围环绕的群山峻岭蜿蜒山峰浑然一体，但英雄们又比山峰高大。画家采用大刀阔斧的雕塑式的笔触肌理塑造英雄人物，在此没有写实绘画技法的细腻刻画，中间的八路军壮士是马宝玉班长和他身边身后四位战友以愤怒凶猛的眼神直射日寇，在这压倒一切无所畏惧的表情中，充满着大无畏的英雄气概。画家在整幅画面上敷以厚重幽暗的青铜色调，塑造的八路军英雄人物形象，犹如青铜雕塑巍然矗立在纪念碑基座上，那样宏伟屹立而势不可挡。

继马克西莫夫油画训练班结束之后，1960 年中国文化部又委托浙江美术学院举办罗马尼亚美术教育家、油画家博巴教授主持的油画训练班。刚好从浙江美术学院油画系完成毕业创作《炉前入党》的油画家金一德，考入博巴油画训练班。学习两年毕业后，他到倪贻德主持的第二工作室任助教，学习倪贻德的教学理论与素描方法，创作了《支援古巴革命》。在一次《美术文化》周刊记者采访时，金一德说："我对艺术的观点就是要建立个人风格，这也是我的追求目标。艺术上我受的影响来自两个人，一个是博巴，一个是倪贻德。"当记者问："博巴油画训练班的学习，带给你哪些收获？"金一德说："当时学校是以苏联的教学模式为主，博巴油画训练班与苏联的教学体系不一样，风格也不一样，是表现主义风格。很明显两者不相容，很多老师和领导看不惯，认为有形式主义倾向。学校就把这个训练班进行封闭教学，除了

学员外，别的学生是不允许参观的。后来就惊动了文化部，一位司长来巡视，当时沈雁冰也来了。后来下定论是，先学到手，再批判，这样学校里才开始慢慢放松下来。原来博巴训练班的学员要求是各校助教来参加，但最终多数是高年级的学生，我当时也刚刚毕业留校。对于博巴的教学，刚开始学员不理解，到了一年级的下学期，解剖分析的架子出来了，大家理解了就觉得很有收获，就提出来，创作以后再搞，剩下的一年半时间，集中进行基础训练。这样对人体结构的研究基础打得很牢固，我到现在都很感激。博巴的素描教学与苏联的模式不一样，是先研究，再综合，后表现，表现时要有力度、有激情。研究必须把模特的骨骼肌肉分析清楚，但不是画结构图，而是从人体上能看得出来。一个学期就画两个人体，一个男人体和一个女人体，从生火盆画到用电风扇，非常深入。而且是先画素描，再把素描拷贝到画布上画油画。但表现的时候要简练概括，要有表现力，发挥每个人的敏感性，每个人要画得不一样。当时他去北京看了一个油画展，回来就说：'怎么中国的油画都像一个人画的？'他觉得很奇怪，但我们当时不敏感，不知道为什么要有个性，要不一样。他第一课就讲，我不会机械地把欧洲的艺术带过来，我看你们中国的艺术很优秀，如书法就非常好。他希望我们把欧洲的油画同民族的结合起来，画中国人的油画。他也很敬佩潘天寿，与吴茀之等老先生的关系也特别好。他曾对我说：潘天寿是艺术大师。"当记者问："你从博巴油画训练班毕业后，

钟涵 《延河边上》 木板油画 150cm×300cm 1963 年

蔡亮 《贫农的儿子》
布面油画 194cm×165cm 1964 年

就担任倪贻德的助教，后来还写过纪念倪贻德的文章。这位老师对你有哪些影响？"金一德："博巴把欧洲比较规范的基础训练教给我们，是在技术训练和大的方向上影响我，倪贻德是从理论上帮我打开了一个思考的方向。""从博巴油画训练班出来以后，我就渴望获得自由，想解除一切羁绊，在画布上纵横驰骋，挥写自如，进入心手双畅的境地。我决心求变，求大变，但几十年过去了，我的画只可说有些微调的变化。艺术要自然流露，但我'流'不出来，就刻意追求；我松不下来，就索性求'紧'，把线勾明确、勾死，紧到底也可能是一种另类的趣味。

我相信画无定法。中国画论中讲'从有法到无法'，走进学院不难，但要走出学院谈何容易。其实我心里也清楚，就像希腊神话中西西弗斯不停地把石头推上山，希腊人称为徒劳的努力。我觉得天天把石头推上山也是件愉快的事，至于徒劳这一层就不去想它了。况且中国也有'知其不可为而为之'的古训。"

1957 年，油画家钟涵去延安参观学习，还收集了关于延安革命根据地的书籍、图画和历史照片，逐渐引发构想创作这个革命历史油画主题。"1958 年底，为了庆祝新中国成立 10 周年，我想到关于延安革命队伍中的

蔡亮 《延安火炬》 布面油画 164cm×375cm 1960 年

闻立鹏　《国际歌》
布面油画　240cm×200cm　1962 年

闻立鹏　《红烛颂》
布面油画　70cm×100cm　1979 年

闻立鹏　《红枫》
布面油画　116×116cm　1992 年

生活题材，有了一个关于毛主席在河边同人们谈话的构思。"1960 年，钟涵考入由马克西莫夫油画训练班培养成才的油画家王式廓和罗工柳等人主持的中央美术学院主办的第二届油画研究生班，该班特别注重油画教学中对学员的现实主义创作能力培养，提倡把基础训练的习作注入主题思想创意构想，从而自然而然地转化为主题性创作。为此，在 1962 年，钟涵再次赴延安深入生活体验生活，开始着手创作革命历史画《延河边上》。钟涵回忆道："延安的人，延安的山和水，山坡上的窑洞和一草一木，处处使人怀想起当年的情景。夕阳西下的时候，满川暮色，东边的山上露出一片耀眼的金光。延安的干部和群众常常到河边散步，或者从山上劳动回来，到清凉的河水里洗一洗脚，饮一饮牲口。这景象深深感染了我。"于是，"开始探索一个恰当的造型主题，设计了许多情节：毛泽东和小八路在河边偶遇，还有散步、

洗衣、饮马……情节复杂，人物繁多，画面纷乱。在延安，画了七八幅小稿，其中一幅小稿：近景中一群人在河边回过头来望向毛主席和农民缓步走过去的背影。后来截取中景，选择一片阳光下毛泽东和农民的两个剪影。在空间处理上，以河水、河滩的曲折线条引导人们的想象，至于人物形象，没有模特，于是靠一些照片作参考。回到北京，罗工柳老师看了小稿，说'这个好，你就画这个'，他指着这张毛泽东和农民俩背影的草图。但董希文等老师感觉画背影不太合适，我也有过动摇，于是又画了正面的构图。罗工柳老师看见了说：'不行不行，如果这样，艺术效果就没有了。'在这个选择上，罗先生起了重要的作用。"钟涵颇有感受地说："在生活感受当中需要充沛的感情，构思中也需要有感情地体验，才能够充实、发展和上升。生活是非常复杂的，什么是艺术的素材呢？只有当我们深情地去观察体验的时候，它们才能呈现出

闻立鹏　《树》　布面油画　77cm×116cm　2006 年

闻立鹏　《山花》　布面油画　65cm×80cm　2000 年

费以复　《九华山》
布面油画　33cm×24cm　1961年

费以复　《鸡公山》
布面油画　40cm×55cm　1979 年

费以复　《雁荡风景》
布面油彩　76.5cm×56cm　1980 年

费以复　《炼钢厂》　布面油彩　21.5cm×28cm　1957 年

美的、动人的光彩来。因为我们热爱革命的延安，黄土高原上那普通的山水对于我们就显得特别可亲，有情方有感受，有感受方有所言，看来这是很确实的道理。"

　　这幅《延河边上》中国革命历史题材的油画作品，构思新颖、思想深刻、内涵深邃、视角独特、抒发个性、以情感人的艺术效果，获得了主题表达与油画艺术形式表现达到高度的统一与谐和。画家艾中信发表文章充分评价这幅作品：在主题的体现和形象塑造中"深入挖掘了毛主席和革命群众之间的血肉联系这一主题思想的最重要之处"，同时也获得了"艺术的说服力和感染力"。

　　油画家蔡亮创作的中国革命历史题材油画《延安火炬》，是他的马克西莫夫油画训练班的毕业创作，画家根据中国人民经过十四年浴血抗战，终于打败了日本侵略者，赢得抗日战争伟大胜利的历史事实，以油画艺术形式形象地展现了延安人民庆祝胜利的感人历史场景——1945 年 8 月 15

日下午，日本宣布无条件投降的消息传来，在延安中共中央军事委员会总部正在开会的毛泽东欣然题词："庆祝抗日胜利，中华民族解放万岁！"人们抑制不住喜悦，尽情欢呼，奔走相告，边区政府决定各界放假三天，以资庆祝。入夜，延安人民连夜庆祝胜利的历史场景，手举火把、敲锣打鼓、人群如潮，由各条山沟、窑洞里涌来，无数火炬映红了山岭河畔，如同一条光明的河流在延安城内彻夜流动。画面上——那无数舞动着的火炬，象征着燃烧在中国大地上的抗日烽火；延安人民燃放鞭炮，吹响唢呐，敲起陕北大鼓，蕴含着中国人民胜利的喜悦；背景上的巍巍宝塔山，标示着这里是全中国人民抗日战争的指挥中心。画家在画面中，以深沉的大色块背景，强烈地反衬出明亮的火炬和欢笑的人群，增加了火炬和鞭炮燃放时的光亮感，使观众也仿佛置身于欢乐的人流之中而进入角色。

　　从 20 世纪 60 年代开始，随着社会文化、政治形势的

费以复　《古树》　布面油画　59cm×92cm　1963 年

费以复　《羊王庙》
布面油画　32cm×29cm　年代不详

费以复　《新疆葡萄园》
布面油画　36cm×42cm　1982 年

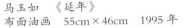

马玉如　《延年》
布面油画　55cm×46cm　1995 年

马玉如　《夕照》　布面油画　61cm×50cm　2010 年　马玉如　《黎明》　布面油画　46cm×55cm　1994 年

急骤变化，中国出现了百年来第一批英雄主义史诗性质的反映中国革命历史题材的油画作品，其美学价值在于它们具有崇高的理想和悲剧的精神，油画家闻立鹏创作的《英特那雄耐尔一定要实现》就是其中的一幅。它们不但受到中国艺坛的重视，而且成为中国美术创作思潮中的主要特征。1963 年，在闻立鹏参加中央美术学院油画研究班时画的油画《英特纳雄耐尔一定要实现》中，"他从一开始就把情感的酝酿、历史气氛的把握和表现形式的探索放在同等重要的位置，而形式因素的经营，又是整个创作的关键环节。他从黄山群峰的影像中提炼出 7 位烈士身形的组合、从敦煌北魏壁画的色彩得到启示，设计了作品的整体色调。对环境和人物种种细节的大胆删减省略，显示了他在历史画创作中敢于突破常规的艺术胆识。在 20 世纪五六十年代的革命历史画创作中，闻立鹏的《英特那雄耐尔一定要实现》、全山石的《英勇不屈》、罗工柳与全山石的《前仆后继》和詹建俊的《狼牙山五壮士》，可以作为成功地运用形式因素加强作品表现性的例子。"（水天中）

这种既清醒且蕴含着个人感情的追求，又创造了崇高且壮美的意境，是闻立鹏的艺术理想追求。1979 年，为"纪念张志新烈士画展"闻立鹏创作了《大地的女儿》油画悬挂在中国美术馆大厅正中，给画展增加了崇高和圣洁的气氛，把观众从对苦难的回忆和体验，引向比苦难更为强烈的对人格美、精神美的礼赞。张志新和闻立鹏正好是人民大学同学，从外形上也很漂亮，一个美的东西，就这么摧残，所以闻立鹏后来就开始构思：把这么一个美好的、一个真正的一种典型，所以要从美的方面来表现她。闻立鹏

说："因为当时真是感情很激动，画起来的，所以只画了两个礼拜，平时一张画要画很长时间的。我那从构思构图开始，都完成两个礼拜，两个礼拜就完成了，虽然现在看起来艺术上还不是特别完整，但是总的来看，反正是把我心里话说出来的，觉得还是能够比较安慰吧，对咱们张志新这一位烈士。"继《大地的女儿》问世后，闻立鹏又创作了《红烛颂》，此画的创作动因是画家"父亲刚毅而坚定的神情不仅没有淡化，反而如眼前的石雕般，牢牢地镌刻在闻立鹏的脑海中。我觉得还是他的人格的力量对我是最大的影响。美术方面也是有印象，但是那个还是属于熏陶，环境的熏陶，他没有很多具体的指导，父亲叫儿子学画，没有，那个做不到，当时也没有这个条件"。抗战全面爆发，清华大学躲避战火迁徙到昆明，为贴补家用，画家父亲闻一多教授曾挂牌治印，两年多的时间里，一刀一刀地刻了 600 多方图章，平均每天都有一方精美的印章出自闻一多的手下。画家回忆说："我老记得一个形象就是，半夜我醒来他还在刻图章，我都睡了一觉了，他还在刻，昆明图章很硬的一个石头的，用镶牙刻，披这个棉夹的那种的，长衫那样的，这个形成给我特别深，当时我觉得你看他每天这样的，那时候特别忙，他实际上还要教学，还要参加民主运动，由于他这个群众关系比较好，每天来的人不断，青年学生就坐在边上谈。"1946 年 6 月，刚刚结束抗日战争的中国烽烟再起，国民党政府悍然掀起了大规模的全面内战，同时，对国统区内呼吁"反内战、反饥饿"的进步力量加紧了镇压，昆明因为聚集了大量躲避日寇的学校而成为民主运动的焦点。7 月 11 日，著名的爱

马玉如　《富春图》　布面油画　46cm×55cm　1994年　　马玉如　《严子陵钓鱼台》
布面油画　48cm×63cm　1999年　　　　　　　　马玉如　《空谷传音》
布面油画　72.5cm×60.5cm　1978年

国民主人士李公朴遇刺身亡，紧接着，罪恶的枪口又对准了"反独裁、争民主"运动的倡导者之一、清华大学中文系主任闻一多教授。"民不畏死，奈何以死惧之！"1946年7月15日下午，就在回家的路上，诗人、学者、民主斗士闻一多遭受枪击，倒在了血泊中，年仅47岁。此后，年仅16岁的闻立鹏在党组织的帮助下辗转来到晋冀鲁豫解放区，进入北方大学美术系，师从罗工柳、王式廓学习绘画，开始了革命大家庭的集体生活。闻立鹏说："从我一学画开始我就下决心了，我说一旦我真能画画的时候，我要画一张爸爸，画一张他的像，要表现他，所以在我毕业的时候，就是在美院毕业的时候，我的构思就是画闻一多，但是那个没画成因为我提前毕业了，把我调去工作了，我提前毕业了一直没有搞，一直在想这个事，也在酝酿怎么画他，越熟悉的人越难画，你要求高，我要画另外一个人，我把他画像就行了，我觉得就已经满足了，可是画自己这么一个熟悉的父亲，有这么一个伟大的父亲，可以说是，一定要给他画得能够把他精神体现出来，所以就越想画就越不敢画，特别难。"就在闻立鹏沉浸在父亲的诗文里难以自拔的时候，一次偶然的青海之行让他找到了创作灵感。闻立鹏的老同学朱乃正在青海工作，于是闻立鹏到他画室去看他。青海当时也很困难，老停电，所以天天点蜡烛，但青海蜡烛质量不高，都是一点就流油，就全流出来了。闻立鹏被眼前的情景所吸引了：那个桌上一根蜡烛点着，蜡油流得一塌糊涂那样的，就一个很美的造型挺好看的，红的。这不是艺术形象吗？闻立鹏觉得很像他的父亲闻一多——"红烛啊！你流一滴泪，灰一分心。灰心流泪你的

果，创造光明你的因。红烛啊！莫问收获，但问耕耘。"——这是闻一多内心写照，也是所有有良知旧中国知识分子的内心写照。为了超越自己，闻立鹏开始在父亲的作品中寻找灵感，寻找在动荡的岁月中闻一多的作品能给许多知识分子带来力量和信心的原因所在：红烛啊！这样红的烛！诗人啊！吐出你的心来比比，可是一般的颜色？《红烛颂》能让许多没有读过《红烛》的观众，也从中领略到中国知识分子炽热的情感和顽强的斗志。闻立鹏说："《红烛颂》的创作完成，再一次证明：如果说，生活、思想和技巧是艺术生命的三要素；那么，神情、凝意、炼形就是艺术创作的三个重要环节。"美术评论家水天中说："从《英特纳雄耐尔一定要实现》中个体形象的写实和环境细节的省略，到《大地的女儿》中形象和时空的虚拟，反映了闻立鹏的绘画开始与通行的写实主义分流。他已感觉到，如实描绘生活，并不能充分表现人们心灵深处的情感活动。造型艺术作品只能借助某种象征的形式，或者某种气氛的渲染来传达着一种精神。"画家尽管在题材、形式和技法上等油画艺术的各方面都有扩展和创新，但他一如既往地对庄严、雄伟、崇高精神的追求，也是一位在人的精神、人格中追求崇高，在自然中追求崇高的艺术家。

我们再看那时期的中国风景油画作品，在画面处理上，油画家注重表现在阳光照射下物体所反射的光线，强调空间和体积，明暗对比强所产生空间感。油画家面对复杂的景物，有意识地将景物加以归纳与组织，运用透视、色彩知识，如在自然阳光的照射下，景物的亮部呈暖色，暗部则呈冷色。亮部偏黄，暗部则偏紫，近景偏暖，远景偏冷

等等，这些颜色的冷暖对比效果，会造成画面的空间感和物象的体积感。此外，用各种处理手法，把颜料堆厚做肌理对比，运用颜料的厚与薄对比产生的视觉效果，会造成视觉形象各种空间形态效果，如近景要厚，远景则要薄。薄，能把远景推得很远，反之颜料厚就能把景物距离拉近。这些在中国第二代油画家中最具代表性的画家之一油画家费以复的一系列油画风景画中得以充分的体现。费以复早年求学于苏州美专，深受油画家颜文樑的影响，善于学习欧洲印象派艺术油画写生色彩方法，也研究俄罗斯油画家希什金和列维坦的油画风景表现色彩技法，并把自己从中解读与领悟到油画艺术表现色彩技法，自然地融入自己个人的油画艺术中，他描写祖国的山川美景，他写生的油画风景画《绍兴东湖》，东湖为绍兴一景，有"勿谓湖小，天在其中"之称，宛如一盘令人玩味无穷的水石盆景，水色深黛、清凉幽静，其风格独特，使人陶醉。画家写生到此地，恰逢秋冬季节，他着意用带有飞白效果的笔触，描绘了近景的树，颇似中国画中焦墨韵味，使之充满了萧瑟的意境。另一幅《九华山》风景画，画家以类似后印象派画家常用的深浅点彩画法，画出九华山崖壁上的绿树丛翠，而远方山巅的云烟笼罩与山岚缭绕远接天际的色彩，则具有十足的中国水墨渲染韵味，画家以介于中国式的浪漫主义和写实主义之间，相较于印象派风貌的笔调，表现出画家对景写实的真诚心境。从画家所画的《黄山写生系列》《莫干山》《绍兴东湖》《羊王庙》《嘉陵江夕照》等一系列对景写生作品中，往往真实地展现画家作画时以敏锐观察力迅即捕捉到自然界呈现出来的第一色彩感觉，他采用抒情写实手法画的写生色彩，往往是色彩鲜亮明快而又客观纯真，形象造型细腻而又富有形式节奏感，整体画面充满了轻松、愉悦和诗意，表现出中国油画家所特有的真诚与灵活，更多地展现了中国式的"诗境"的浪漫与"写意"的率真，出于中国人的审美习惯与审美的需求，画家在油画写生笔法与构图之中融入更多的中国画元素，使画面效果更加富有情趣和中华民族色彩，逐渐成为具有明显的中国民族特征的本土油画艺术之特性。

油画家是通过油画艺术作品来传达自己的审美感受，来表现自己的审美理想；欣赏者是通过欣赏油画艺术作品来获得美感，满足自己的审美需要。此外，油画艺术作品

柳青　《三千里江山》　布面油画　230cm×400cm　1955 年

朱乃正　《金色的季节》　布面油画　160cm×168cm　1962—1963 年

黎冰鸿　《八一南昌起义》　布面油画　200cm×260cm　1959 年

黎冰鸿 《黄昏出击》 布面油画 65cm×99.5cm 1984 年

黎冰鸿 《秋收起义》 布面油画 150cm×200cm 1957 年

黎冰鸿 《版纳艳阳》 布面油画 62cm×93cm 1981 年

还具有认识功能、娱乐功能、陶冶功能、审美功能和教育功能等。其中，油画艺术作品的社会功能，是人们通过油画艺术的创造与鉴赏活动来认识自然、认识社会、认识历史、了解人生，它不同于科学的社会功能。油画艺术的教育功能是人们通过油画艺术的学习、创作与鉴赏活动，受到真、善、美的熏陶和感染，并潜移默化地引起思想感情、人生态度、价值观念等的深刻变化，它不同于道德教育。油画家马玉如特别重视油画艺术写生色彩的艺术实践与表现色彩的探究，主张要用眼睛看世界观察物象色彩调子关系，用颜色来表现色彩，讲究色彩的冷暖对比和色相对比语汇在表现色彩的运用，反映第一色彩印象和瞬间色彩感觉。同时，特别注重作画时的状态和心境，即"用心"表现画家自己的"真切感受和特别有感觉的"这样的画作，才会打动观众的心灵，才会有油画艺术色彩的感染力，而非是无感觉的用颜色堆砌和技法的显露。"用心"作画，这在画家的一系列写生色彩的作品中得到充分的体现，如风景作品《富春山图》《夕辉》《华岳星辰》《严子陵钓鱼台》《孤山雪景远眺》《小水电站》《天山》《水蜜桃》《潘天寿肖像》等，无论是画面整体色彩调子氛围的表现，还是遒劲豪放洒脱的运笔，都体现了马玉如当时专注于即景生情由感而发的"用心"作画，以致每一幅画都有其独特的色彩调子氛围和审美视觉效果，透露出画家所持有的真、善、美的艺术观和人文情怀。

艺术世界无限广阔，人类的生活各异，艺术家的感受亦不相同。在百花竞秀的艺林中，油画家施绍辰以聪颖灵动为特色，他的一批异国风情作品蕴藏着一种内涵，从中可以领略他发自内心的艺术激情及良好的艺术素质。他的油画作品即是自我心灵的写照，也道出了他的心迹，因而也具有陶冶人们心灵的感染力。也印证中国古代诗人称绘画为"无声诗"，要将心性融入自然，"非唯使人情开涤，亦觉日月清朗"，这已不独为魏晋文人所有，我国历代成功的艺术家几乎都具有这种精神上的遗传因子，从而使自己在艺海的涵泳中顽强地到达彼岸。这种精神内涵正是画家油画作品的感染力之所在。画家以练达的神思，遐想妙得，使幅幅画卷充满诗情画意，对于这位挚爱生活并具有艺术表现魅力的画家来说，作品是他艺术才华得以迸发的机遇，也是他潇洒的油画功力得以施展和表达的舞台。施

施绍辰 《家门》
布面油画 81cm×114cm 1992—1993 年

施绍辰 《阳光·白驼》
布面油画 150cm×170cm 1993—1994 年

施绍辰 《海滨俱乐部》
布面油画 65cm×81cm 1995 年

绍辰经过中国美术学院从附中到大学整整九年的严格训练，勤奋好学，认真把握基本功力，对艺术如痴如醉的酷爱和敏锐的创造力使他早就成为学生中的佼佼者，其出众才华使人难忘。他毕业到中国革命圣地江西后，就全身心地投入歌颂工农红军的历史伟绩和弘扬苏区文化的中国现代革命历史题材的巨幅油画的创作活动，整整二十年，为江西省、地、市各级革命历史博物馆留下了一幅幅以真实史实为背景、用具象写实表现的油画色彩造型技法、生动逼真地表现了苏区人民和工农红军战士形象，并以现代绘画图像与色彩构成方式，完整地、艺术地再现了"秋收起义，农民暴动""朱毛会师井冈山""五次反围剿""离别苏区，北上抗日"等史诗般的油画，为当时江西革命历史油画创作开了先河。在其过程中，虽然在特定的历史条件下历尽坎坷与动荡，坎坷的经历背后必然蕴涵着丰富的人生阅历。但对于一个热爱艺术充满激情的人而言，这些便成为艺术创作的原动力，他却能孜孜孜不倦、默默地为各地博物馆绘制了一幅又一幅的历史画作，气势宏伟，人物众多，我们可以从他的《向井冈山进军》《农民暴动》《战地黄花》《巴黎公社》等作品中看出地域的情结和时代的烙印。这一时期的作品虽有命题性质，而他都以充沛的精力、丰富的想象力和生动的油画语言挥洒而成，再现了那个时代的面貌。施绍辰在回忆这段岁月时，将它命名为"处女地的实验性美术"，我们认为这至少包含着两层意思：一是生活环境的改变，从大都市到穷困地区；一是艺术的全新尝试，从象牙塔走向现实。红土地上 20 年的岁月，逝去的是画家激情燃烧的青春，沉淀下来的是他对生活和生命更醇厚的思考，同时也为江西培养了一批美术

创新骨干人才。20 世纪 80 年代，他成功地画出了倾注着人性之美的革命历史双联画《依依亲人泪，茫茫赣水长》等作品，标志着他在艺术上的成熟。人过中年时，他调回母校执教后，又将下半生全部投入到了中国的基础美术教育中，为中国美术学院附中培养了一批又一批的美术精英后备人才。同时，他创作题材转向江南故里，抒发对故乡的情怀，诗韵更浓，清雅而隽秀，教涯之余作画虽不多，却很精美，且得过重奖，多为国内外博物馆、画廊收藏，他的作品始终品位上乘。

他自地中海之旅后的诸多作品尤为引人注目，其油画表现功力也为众人称道。《撒哈拉生灵》组画是非常突出的三幅作品，《阳光·白驼》以稳定且近似金字塔的构图，静中蕴动，虔诚的行者与白驼脉脉相通，灰白而亮的色彩使人眩目，大漠的空旷寂静和生命的潜在律动沁人心脾；《沙尘·奔马》采用对角线的构架，不稳定的韵律产生一种运动感，噪声和尘沙搅和在一起，使画面呈现出一种强烈的骚动；《泉水·女人》尚在制作，但已可见别有一番风味，视为沙漠的生命之水与繁衍生命的女体，展现了沙漠的生机与美感。另一幅力作《出谷》，画幅虽然不大，但气势磅礴。作者立意无晦，用笔俊爽，力求开拓，自辟蹊径，其艺术气质与修养尽在画中。施绍辰的作品何尝不是如此，正如其自述，"像阿尔及利亚的葡萄酒那般醇浓"。

2001 年，为庆祝中国共产党成立 90 周年和中国人民解放军建军 84 周年，由施绍辰与汪诚一、郑毓敏、胡申得四位油画家共同创作了主题性、纪念性的巨幅油画群体肖像画高 2.4 米、宽 14.4 米的《请历史记住他们》系列油

施绍辰、汪诚一、郑毓敏、胡申得　《请历史记住他们》　布面油画　240cm×1440cm　2001 年

画和 23 幅单体人物肖像画。其中，单体人物肖像画每幅高 1.03 米、宽 0.84 米，生动地再现了 23 位共和国的功臣——"两弹一星功勋奖章"获得者，他们在千里戈壁上的默默拼搏，和百年来为了祖国独立而抛头颅洒热血的无数革命前辈一样，是优秀传统文化和时代精神的完美结合，是矗立在中华大地上的历史丰碑。这组画技高超的油画为我们再现了这个英雄群体的光辉形象，让我们凝望这些画像，能够想象出画中的英雄为国奋斗的情景和丰富的内心。

综观施绍辰的油画艺术，可以感受到他对东方书画的神韵与意趣的领悟，亦可发现他对现代艺术崇尚激情表达等表现主义因素的注重，并使之与现实主义的表现手法联姻起来，形成自己的风貌。在现代与传统，东方与西方交融的大氛围中，他总像一个童心未泯、求索不舍的年轻人那样在努力体现自身的价值。

油画艺术创作源泉和灵感，来源于油画家在现实生活中所获得的真情实感，源于亲身经历过程中积蓄为挥之不去而意欲以视觉艺术形象语言来表现的创作欲望，这一切终将会实现。油画家柳青创作的革命战争题材的巨幅油画《三千里江山》，正是验证了现实主义艺术的创作方法论。当中国人民志愿军抗美援朝的战争爆发之时，柳青走出四川艺专校门，毅然投笔从戎，随五十军文工团美术组开赴前线，为前线战地中国人民志愿军做宣传工作。在抗美援朝战场的历时四年多中，柳青亲历战争环境的艰苦和战斗场面的惨烈，真切感受人民军队的神勇和志愿军战士的可爱，深深被人民的坚韧和中朝人民的情谊所感动。在朝鲜战场四年多的日日夜夜里，白天，他收集志愿军战士的英雄事迹，制成幻灯片、连环画在战地做宣传；夜晚，这些动人的场景和故事总是萦绕在他的脑海中，孕育为深深埋藏心底而挥之不去的记忆。在 1963 年，恰逢他就读的中央美术学院研究生班准备画毕业创作，届时柳青毫不犹豫

地选择了表现抗美援朝战场的题材，创作出长 4 米、高 2.3 米《三千里江山》巨幅主题性油画，此画虽然是表现战争，画家却没有再现惨烈的战争，而是从另一特殊角度来再现——画中突出表现了十二位身着朝鲜民族传统服装的素服缟裳年轻妇女，在硝烟弥漫的背景下，身背长枪、头顶弹药物资涉水前行。她们流露出坚定且毫无沮丧悲伤的表情，带有坚毅而充满斗志的眼神，迈着急速而充满力量的步伐向前方迈进。画家以主色调的洁白反衬出战争的血腥，十二位朝鲜妇女毫无忧伤的表情，正是泪水流干后胸中怒火冶炼出的刚毅……与天空弥漫的硝烟，及脚下清澈的河水，形成强烈的明暗对比；那清澈的河水，象征着家园美好；那宁静祥和的家园，却被战火的阴霾笼罩着；而那些原本娴静的朝鲜妇女，不得不离开她们耕织劳作的家园，投入烈火纷飞的战场——这些画面没有直接展示，却让每一位观者都能够通过此画面，开启形象思维的闸门，清晰地感觉到这一历史的真实场景，从而给予我们观者以强烈的视觉冲击感而令人忘怀。

油画家朱乃正创作现实题材的《金色的季节》，画家把视平线压得很低，采取仰视的角度，在画面上画了两位扬谷劳动的藏族妇女，她们顶天立地，相向而立，扭动的身躯，各自举着簸箕，金黄色的谷壳随风飘出，金黄色的谷粒随风扬起，迅疾散落在脚底下，缓缓在晒谷场上延伸成一片金黄色的大地；两位几乎占据了整个画面的藏族妇女质朴形象，沐浴在阳光灿烂的一片金黄色的色调中，仿佛如纪念碑那样矗立在金灿灿的谷场上。在她们的身后是铺满大片彩云的天空，散发着西北高原的清新气息，表现了青藏高原的雄浑壮美，意境深邃，令观者眼前一亮而难以忘怀。《金色的季节》的真正核心处——金色的谷子——被安排在构图的最下端、最前端；把人物的头部安排在阴影之中；观者可以从两位正在打谷场上辛勤劳作藏族妇女

施绍辰　《村口》　布面油画　73cm×92cm　1993 年

施绍辰　《卖花姑娘》
布面油画　81cm×65cm　1992—1994 年

的头部，顺着她们壮美的体态和随风飘起的朴素的民族服装，迅即被一个金黄色的新世界——一个金色的季节，一个收获的季节，一个金灿灿的永恒丰收季节自此诞生——所打动！《金色的季节》的画面构图极其简洁、单纯和形式感；人物造型生动、凝练和典美；画家运笔粗犷、率性和豪放，笔触与颜色在画面形象与环境之间酣畅流动交融为一种油画色彩表现的动态之美，真切地表达了画家真诚的感受和质朴的感情。

1957 年，油画家黎冰鸿创作的中国革命历史题材油画《八一南昌起义》，是根据历史事实创作的。新中国成立后，中国工农红军成立纪念日改称为中国人民解放军建军节。画家在画中表现了黎明前的夜晚，在起义的集会地江西旅行社旅社大楼门前，领导起义军的五位领导人周恩来、朱德、贺龙、叶挺和刘伯承，出现在画面中靠左的位置，集结起义队伍。周恩来站立的位置，在整幅画面的黄金分割点上，十分突出，处于画面的视觉兴趣中心部位，他面向起义军战士，正在作南昌起义的最后部署。他的身后是灯火通明的江西旅行社大楼外观、远处的南昌民宅天际线和红旗招展的起义军队伍，被笼罩在黎明前夜晚的蓝紫色调之中，使之整体画面基本色彩调子偏向冷紫灰色调，

与灯光照射到起义领导者们和起义军战士身上的灯光暖色调，形成特别强烈的冷暖对比和明暗对比，以及灯光的金黄色与夜幕中的远处背景的蓝紫灰色形成颜色的色相对比，从而在油画视觉形式表现上获得了强烈的视觉效果。

那时，油画创作活动的流程是这样的——组织油画家深入生活，而深入生活的目的，是向工农兵学习，从现实生活中发现并确定创作题材，获得能反映创作题材，适合油画表现的构图、色彩、形象。油画家们以真挚的情感、朴实的笔调和写实的画法，调整了各自的油画风格，相继向通俗的写实风格靠拢。那些原来以抽象画表现的前卫风格作画的画家，当时也开始描绘革命的现实主义和浪漫主义相结合的题材。油画在中国土地上历经百年的发展，已经融入中国人的精神生活，在题材内容、审美情趣、表现方式等方面已经有深厚的本土化价值。中国是油画的一方热土，由于历史积淀与文化选择的缘故，中国的受众之于油画欣赏也已形成了群体心理趋向，他们较能接受写实手法和逼真的视觉形象，有一种唤起现实生活记忆，期待赏心悦目的追求。这种社会群体心理，是中国油画多年以写实为主流的内在动因。

施绍辰 《阿拉伯古集》 布面油画 65cm×81cm 1993 年

施绍辰 《出谷》 布面油画 130cm×120cm 1995 年

七、"文化大革命"时期的油画

继而，到了"文化大革命"期间，我国的油画创作便流行起解说政治斗争口号的图式。实际上，当时几乎每一幅油画作品，都是由领导、群众、油画家——"三结合"模式之下创作的，油画家往往成为代笔的手艺人员。所创作的作品越来越追求宏大、激昂的阶级斗争、路线斗争的表现，在画面表现形式上和色彩表现上，多流于概念化和公式化：在表现人物时，要按照"三突出"原则；在表现色彩时，要以"红、光、亮"为原则，就是要以艳丽明亮的暖色调，以精描细磨的笔触来表现英雄人物的高大与光辉。当时，代表主流文化艺术的油画作品，是各种各样反映毛泽东在中国共产党各个不同时期中的光辉形象。其中，刘春华创作的《毛主席去安源》，在当时被称作"开创无产阶级美术新纪元"的样板作品，成为中国历史上流传最广的一幅油画作品。

八、改革开放后的中国油画

从 1977 年至当今的新时期，随着我国的改革开放，其中文化领域的开放，欧洲油画作品被陆续介绍到中国举办各种展览，让中国油画家目睹世界级的油画名作，

有机会面对欧洲油画大师所画的油画原作进行解读，一时间欧美现代绘画成为中国油画家更新艺术观念、改变艺术风格的重要借鉴与模仿的对象。中国油画艺术重新获得发展的新生，油画家们在十分安定和平的环境里，在十分自由的艺术创作的氛围中，油画家们能十分安心地静下来从事油画艺术创作，同时与国际油画艺术的广泛交流，使油画家们能更多地了解当代世界油画艺术的种种艺术现象与各种各样的视觉语言的形式信息，促使我国油画家们逐渐趋向多元多样的艺术观念萌发，进而进行多种多样的创作实验性油画作品——足以成为我国新时期油画艺术的崭新特征。

油画家逐渐从"革命的现实主义和浪漫主义相结合的"艺术思想中脱离出来；从自己已经熟练掌握的写实表现手法中解脱出来，表现出与过去截然不同的追求：

A. 对表现原始和古老中国传统文化精髓的揣摩与崇仰；与对各种原始的、边远的、少数民族生活形态的猎奇与偏好——两者共存。

B. 是对欧洲传统油画、学院派油画乃至现代油画风格的兴趣与模仿——误读与仿效共存。

很显然，这两种追求的自然结合，恰恰成为当时我国一部分油画家们的油画艺术取向。

许江 《仲夏叶》 布面油画 180cm×200cm 2011年

许江 《醉斜阳》 布面油画 180cm×200cm 2011年

20世纪80年代至世纪末，中国的油画艺术呈现两大趋势：其一，是西方现代与当代视觉艺术和观念艺术思潮直接影响我国大批青年油画家而形成的"前卫派思潮"趋势；其二，是在商品经济直接影响下的油画艺术作品商品化的趋势。

我国的油画艺术，经历前所未有的油画艺术的复兴和艺术观念的烈动，油画家们的油画艺术实践也随着我国社会的变革发生了巨大而又深刻的变化，从20世纪80年代满怀复兴中国油画艺术的激情，在经历了对"文化大革命"反思的"伤痕"艺术的油画创作，以及"乡土绘画""新潮油画""古典写实油画"和"新古典写实油画"等油画艺术的思潮演绎突变，还留下了许多堪称"时代之声"的佳作。还有主张广泛引进西方现代主义艺术思潮的青年画家主导的"85新潮"艺术思潮，其主张是要扬弃以往那些假现实主义中的虚伪理想主义和油画艺术中"程式化、模式化"的创作手法，放弃那些为主题内容而用"红、光、亮"的色彩来表现"高、大、全"的形象，并提出了一些口号，其目的并非是为了摧毁我国油画艺术创作中的现实主义精髓与丰硕成果，而是令我国油画艺术中的现实主义艺术在其锤炼中，迈向更加广阔健康的艺术创作新天地，还有我国那些长期被抑制的现实主义艺术之外的油画艺术各流派，也在其新潮的

推动下获得了相应的发展空间和展示舞台。由于，油画是一种技术，也是一种艺术，它是通过油彩技术来表达画家的思想感情的视觉艺术，就技术层面而言，它不会因为在欧洲传统油画已有成就而退缩不前，而是还有很大的可能，探索油画的新方法、新技术、新手段，来表达思想感情的无限可能。20世纪的中国油画之所以有极强的生命力，且不断演绎、成长、壮大，与我国油画艺术老前辈的不懈努力密切相关。他们在极其艰难的环境与条件下创造了其他国家及民族的油画艺术家所无可替代的油画艺术样式与风格，并代表了中国油画艺术家们各自的个性天赋、聪明才智与文化艺术修养，同时，也代表了中国油画家在对本民族传统文化与审美习惯把握，以及对自我所处时代的审美判断与把握的前提下，创造出具有中国特色，形式多样，艺术风格迥异，代表中国时代风貌民族特征，且在世界油画艺术领域独树一帜的视觉艺术。中国油画家在面对如何把民族特色注入油画作品之中，做了多种多样的大胆实验与尝试，且为之不懈努力，已经从那些用线或平涂等等表面外在的表现手法与艺术形式的模仿，逐渐进入高层次的把传统艺术形式表现语言与民族精神内涵——这两方面紧密连接起来，做深入具体实在的探究，且逐步找到了具有真正能体现当代中国民族文化特色油画创新的切入点。作为

许江　《长空艳》　布面油画　180cm×200cm　2011 年

许江　《西风烈》　布面油画　180cm×200cm　2011 年

视觉艺术的架上绘画的油画，包含有三大要素：其一，视觉的方式、视觉的方法、视觉的效果与审美需求；其二，艺术样式、形式语言、表现手法、材料技法、画面效果与审美品质；其三，精神内容、文化内涵、时代背景、民族传统与特征、画家的主观感情、艺术修养与审美观念——其中包含展现人的精神状态，由外在面貌透出的人内心精神状态和气质品性；也代表了时代的精神风貌；更包含着艺术家的精神状态，以及他在画面中所刻画人物的精神状态。

与此同时，我国由社会主义计划经济转向市场经济条件下的商业化大潮，把油画艺术推向社会推向市场。情况起了变化，一些油画家逐渐丧失了对现实生活的灼热感情。有的油画家出于市场需求，重复既往，停滞自安于现状；有的油画家屈从于市场需求，逐渐朝着以媚俗唯美的失控状况，导致市场上泛泛流通着媚俗趣味的油画作品；有些油画艺术家受商业化大潮的影响下，以其过度追求表现形式的新异为目的，而忽略了油画艺术作品真正能打动观众心灵深处的，是隐含在表象形式内里的精神内容，而非那些无感觉、无思想、无精神、无内容、无文化内涵的所谓"纯形式"的"纯艺术"。还有，部分过度模拟欧洲传统油画乃至现代油画的艺术样式，即借用欧洲油画家的感情载体来表达自己感情，便产生了一大批假古典写实、

假抽象表现的油画作品，以及浮光掠影的猎奇地域风情的描述等等作品充实市场，随着我国艺术市场的不断完善，油画家也会随之不断提高自己作品的审美品质与情趣格调，艺术经纪人、收藏家与人民大众对油画艺术作品的鉴赏水平与审美判断能力的不断提高，并给予中国油画艺术注入了新的活力。

油画艺术创作表面上看是油画家技巧的显露，深层看却是油画家对客观世界进行的观察、感觉、感受后，所产生的画家心灵与感情的强烈反应，更是油画家的人格、胆识、修养与顿悟——这些会毫无保留清晰地呈现在其油画作品之中。同时，我国现实主义的观念与手法，更加开放多样，也更加包容，与其他艺术流派相互交融、相互依存、相互争艳，导致油画艺术的面貌向多元多样趋势演绎。油画家们从开始衷情中国"油画民族化"的理想愿景到20世纪90年代趋向冷静和超脱，油画家逐渐追求自身的"学者化"和作品的"学术性"与"精品意识"。大多数油画家经过认真研究学习欧洲古典艺术写实绘画的技法与美学，竭尽其传统表现技能来真正如画如实再现画家所见客观世界形态，运用掌握的欧洲油画写实技巧画出生动的视觉艺术形象，以追求表现画家的真情实感。他们运用欧洲传统写实绘画的技法与经验，结合我国本民族传统文化与视觉艺术的积淀，在油画艺术领域经过不懈的尝试与实验，

许江　《秋葵会否变红》　布面油画　280cm×900cm　2008 年

创造出源于中国土生土长、具有浓郁的中国特色的多种多样的油画艺术样式和形象语系。有的油画家是沿着古典艺术写实绘画和谐美的脉络深入纯化。而另一些油画家则是在欧洲古典艺术写实绘画的技法中融入现代视觉艺术形式构成和具有浓郁的现代中国大众普遍审美取向为特征；更多的油画家是从近现代油画技法中，特别从苏联油画艺术和罗马尼亚油画艺术中吸取养分，注重色彩的表现手法与形式的多样化，以及色彩语汇的感染力和色彩的视觉效果的美感。然而更有一批油画家则是以纯正虔诚的态度，吸收欧洲 19 世纪末学院派写实油画技法，追求具象写实和超现实表现，以及视觉思维意象表现语言，为其油画艺术之审美取向。就写实油画而言，油画家以可认知的客观世界形象为表现对象，从观察构思到油画技法表现，最后落实在画面上的实际操作，由此对物象的具象描绘，写实油画的表层意义，就是为观者提供逼真写实的形象，来获取他们感官上的审美愉悦，更深层的是，油画家重在以反映自然和社会的真实性，同时，又重视内涵表现的现实主义精神。因而，写实油画不涉及表现艺术和波普艺术等具体的艺术样式，也不仅仅是对于物象的具象表现，而是油画家在表现人物形象特征和精神状态中，蕴含着中国当代社会人文精神和文化内涵。中国写实油画，在吸收了欧洲传统绘画营养的同时与中国的传统、实际的需要相结合，在这个融合过程中一步步发展前进，正在逐步地形成具有民族特色的中国油画——罗中立的《父亲》、何多苓的《春风已经苏醒》、韦尔申的《吉祥蒙古》。许江在《秋葵会否变红》《仲夏叶》《醉斜阳》《长空艳》《西风烈》等

"最葵园"系列油画中表达了他的艺术思想和创新理念。

鉴于前述，油画家们的艺术追求与油画创作趋势，中国美术家协会油画艺术委员会向油画家们提出"时代精神，民族风采，中国特色，个性特征"的多元互补的努力方向。

九、中国现代油画

21 世纪，当代油画家开始思考探索艺术与生活、艺术与科技、艺术与科学、视觉与思维、理性与感性、传统与现代、艺术与哲学、东方与西方、人与环境等结合关系，关注大的现实环境，都会纳入油画家的艺术视野。同时，更有众多的油画家在认真研究东方中国哲学思想、美学观念、视觉思维方式和艺术思维方式，在夯实本民族文化精髓特质与丰富油画艺术本体语汇技艺的基础上，秉承多元包容的求索油画艺术真谛的热情，广泛汲取异质文化的精华实质，开启中华民族现代油画艺术的新里程。

实际上，当代油画的演绎与递进，是以油画家所采用的视觉方法和艺术形式的不断发现、选择与创新为线索。因而，油画家是以自己视觉方式来解读眼前客观世界的视觉现象；用自己的思维方式来解读客观世界与现实社会，并把自己从中所获得的真实感觉、感受和思想、观念转化为色彩的视觉形象语汇，追求艺术个性的表达，以当代艺术观念的角度来研究传统哲学、传统美学、传统思想、传统油画，所有这一切都借鉴传统油画艺术特征，且不断地融入于油画创作之中，而不是对客观世界中的物、人、景的简单模仿或再现。

第三章 概念与方法

——当今油画表现色彩的理论依据与表现方法

油画这一独特的画种，从无到有，从成形到现在成熟，经历了几个世纪几百年的发展至今，在当代艺术思潮的影响下，开始向多元多样化方面转化；油画作为画家用于表达自我对客观世界观察后的视觉体验和情感感受的一种视觉表现形式和由油性材料构成的物种，有其独特视觉效果和油画美学。我们经常会看到某个画家在众多的观众与崇拜者的簇拥下，面对自己的画面会若有所思地向人们解说自己的画是表达什么思想、何种理念、具体叙述的故事，乃至自己的内心，甚至当代的哲学思想等，再看看那些聆听的观众，一边听，一边频频点头，一边用疑惑的眼光不断地注视着这幅画，脸上显露出似懂非懂的表情，却能明白无误地告诉我们，看画似乎并不重要，关键在于听懂。于是，作为架上绘画，以其本身画面的图像快速向观者传达美的视觉形象（视觉形式和视觉色彩）这一基本的功能被画家自己的解说消融了。那么，事实真的是这样吗？

其实，画家在作画时并不可能想得那么多、那么复杂，而只会注意画面由材料和画法结合后产生的视觉效果，由此而创造出来的图像形式和色彩调子氛围，是否接近所画物象或景象或人像，是否好看、美，是否真实、如实地表现了那些打动自己视觉的形象和色彩，并会想尽办法，并不择手段地画出眼前的视觉世界的效果，无论是具象的再现，还是抽象的表现，其作画创作的原形与色彩，来源于我们眼前真实可看的视觉世界。而通过画家眼、脑、手的协同运作创作出来的视觉艺术油画作品，是由"形""色""质""工""意""美"六个最基本要素所形成——集审美、文化、艺术为一体的油画作品，在延绵不断流淌的人类文明长河中具备无可替代的价值与地位。

霍克尼作品　有其独特视觉效果和油画美学

抽象的表现

爱德华·霍伯作品　对周围世界状态的真实性和自然性的推断

第一节 形成视觉艺术油画作品的基本要素

据此，我们首先要清晰地了解：形成视觉艺术油画作品的最基本要素具体是哪些？

作为一件视觉艺术物化的油画作品，它必然由"形""色""质""工""意""美"六个最基本要素形成的，由"形式要素""色彩要素""质感要素""技法与工艺要素""创意与内涵要素""审美要素"——具体由此展开，

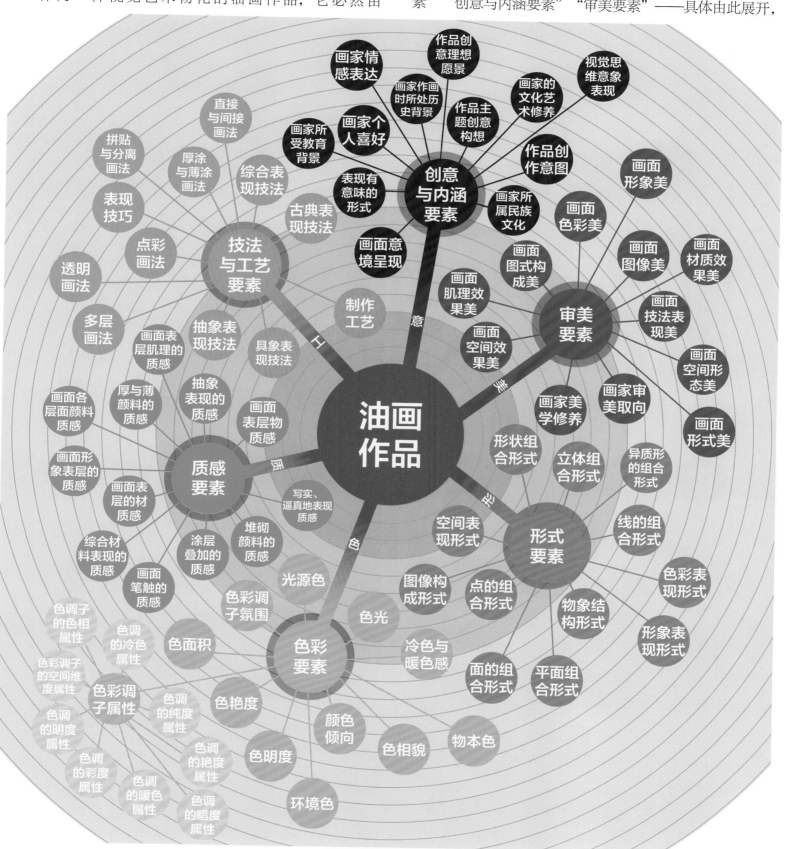

如"形成视觉艺术油画作品的基本要素"的关系图表所示。

由此可见，我们如果撇开艺术观念和思潮对油画创作的影响之外，从极其单纯的角度来探讨当代油画色彩与技法的创新与突破问题，其核心内容就清晰地显现出来——

油画表现色彩的理论与实验、油画的视觉方式与视觉思维意象表现方法、油画的技法表现与作画工艺流程、油画的艺术形式的独创与美学延展。

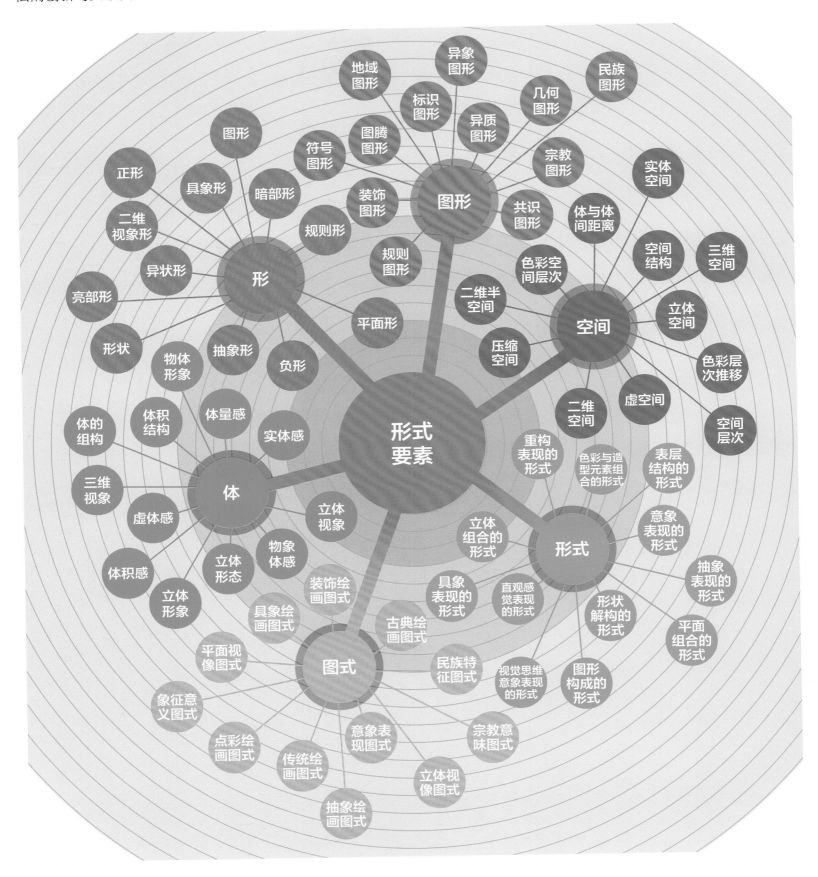

第二节　当今油画表现色彩的色彩理论

在照相术发明之前的绘画主要担负的功能
戈雅　《查理四世和他的家族》　布面油画　280cm×336cm　1800 年

光色的混合　　　　　　　　　　　　颜色的混合

我们的视觉，即使在感觉的一瞬间就已经进行了高度的选择，因为我们的眼只能接收某些特定的信息，这是由于到达我们视网膜的光波，提供了物象场景的深度、体积、形状、色彩、空间、形态、肌理、质感、运动、明暗等基本的视觉因素。

我们对周围世界状态的真实性和自然性的推断，正是基于光在空间结构中的这种精巧而又复杂的演绎。这种结构的所有部分是那样的有条不紊，是那样的协调统一，以至于任何细微的偏颇都会导致整个关系的失衡。如果，我们只感受到某几种视觉因素或造型因素时，实质上是我们的视觉已经对眼前的景象做了选择，这是由于自身生理与心理的偏向性所致。

一、近现代色彩科学研究成果对当代油画表现色彩的影响

实际上，早在 19 世纪末的欧洲视觉艺术，已经从对客观物象的如实映象，逐渐向再现方面转化，表明了画家对客观物象的视知觉与思维的结果——这两方面转化。其中，有个主要原因之一，是由于照相术的发明，人们可以用照相机的机械手段——利用物象表面光的反射，而获得的映像效应，来记录客观世界的视觉形象。从此，人们既可以用科学的方式来揭示视觉现象的光学本质，又可以用此手段，来快速地、精准地、客观地、形象地记录那些人们日常生活或社会或国家或世界中所发生的事件、活动和人物形象，有效地替代了传统绘画的技巧与功能。即在照相术发明之前的绘画，其主要担负的功能，是由宗教和统治者出资让画家为他们画宗教题材、神话题材，或为他们统治集团歌功颂德的历史事件，乃至他们的肖像与群像。由于部分绘画功能被摄影技术替代，导致视觉艺术油画的社会功能转向——在油画艺术的视觉形式朝着多样化多种可能的演绎过程中，自然会融入画家本身所置于的社会生活与民族文化内涵。即油画家或面对客观自然世界所呈现出的视觉现象的选择性表现，或结合自我在社会生活和民族文化大背景中所获得思维意象的取向性表现。于是，就在现当代油画艺术中，出现了表现自然光色关系的印象派油画，继印象派之后的各种流派乃至当今各种各样形式表现取向的油画作品。这一切的演绎，既始于油画的社会功能转换，也与油画家在关注油画本体表现语言中，首先要对自然色彩现象重新认识时，须借助科学家对光色关系的研究成果。

据此，我们研究色彩应基于以下三方面。

（1）以光色与色光为研究对象——物理学领域。

（2）以人的眼睛与视觉方式为研究对象——生物学与方法领域。

（3）以人的视觉思维方式为研究对象——视觉思维之意象与心理学与方法论领域。

视像后色彩的幻觉

从高纯度到低纯度，从鲜艳度到灰艳度

洛维斯·科林特　《飞燕草》
布面油彩　75cm×48cm　1924 年

莫奈　《阳光下的女子》
布面油画　131cm×88cm　1886 年

由此，延伸于油画表现色彩的艺术实践，可以从以下四方面展开。

（1）油画的色彩表现语汇——需以物理学与美术学的角度，研究如何用颜色（颜料）表现光感的方法。

（2）油画的色彩感觉——需要从生理学与美学的角度，研究观察色彩的方法——视觉方法。

（3）油画的色彩表现——需从心理学与语言学的角度，来推测色彩表现的效果，以及感情上对色彩的反映，表现美的色彩调子氛围与意境。

（4）油画表现色彩的多种多样和多种可能性——创意表现"有意味的形式"与色彩。

1. 科学家对光色关系的解释

我们一睁开眼睛，看见的是一个颜色斑斓、丰富多彩的色彩世界，这一事实意味着我们的视网膜的"感受元"能分辨出不同的色光频率。通常，我们可以分辨出 130 多种至 200 种颜色，但又不可能同时存在一二百种不同的"感受元"。因为，色彩肯定是由几种基本种类的"感受元"混合而成的总体色调，如此，我们才能真正感受到丰富多彩的色彩。这几种色彩的"感受元"，按照"小海尔姆霍兹理论"（Yong Helmoldtz Theory，又名 Ludwig Ferdinand，路德·维格·菲迪南，1821—1894，19 世纪德国科学家，对心理学、视幻、电力学、数学、气象学均有奠基贡献，他的主要成就是"色彩感觉的理论"），我们每个人都有"三种色彩'感受元'，而每一种色彩的感受元分别对红、黄、绿、蓝敏感"。这被称为"三色元"理论，一切其他色彩的知觉，都被解释为这三种色彩元混合作用的结果，这就是光与色混合的现象能被我们每个人看见并感觉到的根本原因所在。

也就是，按照小海尔姆霍兹理论，我们把红、黄、绿、蓝四色作为人感知的基本色。那么，为什么那些基本色，在视觉中，会以一种独特方式配对：红与绿、蓝与黄？这些配对的色为什么不能调和？我们不可能在自然界中看到发红的绿和黄澄澄的蓝。我们在配色时，却可以发现，如果把红与绿相加则变黑，黄与蓝相加会变绿，前者是等于把三原色的成分相加在一起，最终变黑灰，而后者是二原色相混合则成间色。

当然，我们还可以从一种视觉现象上体会到：如果我们眼睛盯住红色看久了，再转向看它周围的白色，就会有绿莹莹的感觉；看黄色看久了也会有紫色的幻象，这就是所谓的"视像后色彩"，也即人的视网膜单独接受某种色时，就自觉需要该色的相对色来补足完全色彩感觉。于是，就出现视像后色彩的幻觉，它正是某刺激色的补色，在色彩轮上显示的是相对色互补关系。

"视像后色彩幻觉"

莫奈　《波地吉拉的别墅》　布面油画　115cm×130cm　1884 年

"色彩的连贯性"

西斯莱　《有杨树的小道》　布面油画　65cm×81cm　1890 年

2. 色彩科学对光与色关系的影响

对色彩视感觉作用的另一种解释，就是"赫林理论"（主要的研究是人对色彩的生理研究），赫林认为人有三种类型的"感受元"：（1）红——绿的"感受元"；（2）蓝——黄的"感受元"；（3）黑——白的"感受元"。

他认为：这些感受元是相互排斥的，即一种感受元只能作一种反应的信号。根据这一理论，视像后色彩，之所以是某一感受色相反的缘故，是由于其感受元恢复到正常敏感状态时，由于视网膜在生理上需要获得某种平衡，受电化磁场的作用，而引起互补反应。由此，相比较赫林理论，比较容易解释四个基本色彩感觉元，也能比较容易地理解视觉后像效应和色盲中，那些配对色的相反互补作用。

尽管，上述理论仅仅能解释人的最基本的"色彩感觉元"，而有关人的色彩视知觉，是否能确切构成形式，则尚待进一步的探讨。但是，我们可以由此为基础做如下研究。

A. 无论是小海尔姆霍兹的"三色元"理论，还是赫林的"三种类型'感受元'"，都是以对色光谱中三原色的视感觉，作单独性的色感觉来探讨的，也可以理解为构成我们人的色彩感受元是光和色，光中能见分辨的有从红到紫——光色谱、光色始终能完整地被我们看到。

当某种"感受元"刺激我们视网膜时，如：红色占据主要色时，视觉就会失衡，生理上要求其相对色作补足来均衡视感觉，就会产生视像后色——绿色（为红色的补色），这样就组配成某一"感受元"，即每类型感受元都有三原色的成分，有了三原色的成分使色感回复到光色效果的感觉。因此，最基本的"感受元"是光色——红、橙、黄、绿、青、蓝、紫——色光，以及与各色相匹配的补色。

其次的感受元是明暗：从最亮的白到最暗的黑；

第三个感觉元是艳度：从高纯度到低纯度，从鲜艳度到灰艳度。

B. 我们人对色彩的视知觉，除了受上述基本的感受元刺激之外，还受视域范围中的环境影响，即在限定视域范围内的上、下、左、右的环境色彩，是互相反射影响的。如同一色的几个物体分别放在其同一环境中的不同距离位置上，其颜色的明、暗、艳、灰的差别就会有很大不同，不仅在色彩的明度、艳度上有很大的差别，在色相上也会起变化。由此可见形成色彩视知觉的因素和成分有：色相、明度、艳度及环境（空间）。

C. 我们通常是从视域范围内同一环境中的不同物体上感受色彩，也可以对某种颜色注视后产生的"视像后色彩幻觉"中感受色彩。这些都会给我们精神感受上和心理感觉上对某个物体"真实"色彩形成感知与视觉思维，它恰恰是我们人的视知觉具有连贯性的缘故，它同样也支配着我们有效地去感觉色彩——"色彩连贯性"。

凡·高　《午睡》
由视知觉的选择作用而生成的思维意象

阳光呈现

灯光呈现

由此可见，"三色元""感受元"和"色彩连贯性"的理论对于我们油画家在对景写生时捕获一瞬间色彩印象与总体色彩调子氛围，是尤为重要。

3. 视知觉连贯性作用对画面色彩调子的整体把握与特征表现影响

所谓的"色彩连贯性"是独立于光照作用和阴影作用，是关于某物体"自然色彩"的概念，比如，在一般概念中的草地是绿色的，天是蓝色的，火是红色的等等——"固有色"或"物本色"（object color or lacal color）。如红旗是红的，叶子是绿的，橘子是橘黄色的，这既是自然物本来的颜色，又是人们对该物体颜色认识的固有的概念。延续此种概念，可以省去对手头素材总是要加以处理而不易记住的精力，但也会使我们对周围环境中的色彩实际状态熟视无睹，导致我们总是把物体看成预期的颜色。这也许与前面所说的，重在实际色彩观察与表现的观点相矛盾？

尽管如此，这却能使我们在面对实际色彩状态时，更能合理地把握住对象色彩的特性。所以，"色彩的连贯性"之所以能在我们色彩的整体视觉思维活动中起作用，是因为，当我们要记忆住眼前那些丰富多彩且不断变化着的颜色时，是极度困难的，而且要凭记忆来调出其中某块颜色，往往会出现很大偏差。因而，运用色彩的视知觉连贯性作用，就能够准确地把握住眼前的整体色调与其特征。这里，值得一提的是色彩连贯性的视知觉活动，是不考虑光影、阴影作用的。因为，光影和阴影是若干因素综合的结果：

在光照中物体色彩受环境的支配，如补色作用，固有色、邻近色的折射光对阴影部的色彩影响等等作用。如果把上述偶然作用放在一起感觉的话，反而会造成视知觉的混乱与普通认识色彩的观念性意义上的含混不清，这便会导致缺乏表现整体色彩调子的特征性。

因为，人们对色彩之所以会产生共鸣，首先是对某物色的普通认识——观念性意义上对此物色彩的认同性。由此而言，色彩的连贯性视知觉活动，也基于人们普通认识色彩的观念性意义之上。

二、19 世纪哲学理论、美学理论对油画视觉艺术的多维影响

我们不由得再回过头来看现代视觉艺术史，就会发现继塞尚之后，有一部分画家已不满足再现那些物体表面的光色现象，转而向直接表达对景象，或物象，或人物的视知觉与思维的结果，直接表现自我真实感受与内心感情，探索多种多样的视觉艺术表现形式，趋向强化自我表现。由此，每个画家逐渐持有自己独特的艺术风格和审美特征，以至于再也不需要以模仿客观世界物象表面形状与色彩来引起观者的共鸣，而是深入与真实世界表面现象相去甚远的视觉特殊效果和精神世界本身，来改变视觉艺术表现形式的面貌。究其原因，可以追溯到 19 世纪末。发展快速的自然科学引起了哲学界不小的震动，于是各种哲学思潮不断涌现，黑格尔之后，几乎所有哲学家都涉足于美学和艺术学领域，其中贝内德托·克罗齐（Benedetto Croce，1866—1952）的"直觉论"对以"自我表现"为主的各种

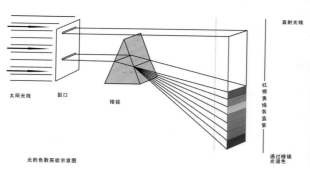

光的色散实验图

表现了色彩的前进与后退
约瑟夫·阿伯斯　《对正方形的
效忠仪式，幻象》　木板油彩
120.7cm×120cm　1959 年

康定斯基用《黄·红·蓝》构成某种"令人炫目的多样性"的思维意象

艺术流派影响颇深，现代哲学家弗里德里希·威廉·尼采、亨利·柏格森（Henri Bergson，1859—1941）的主观心理学说、西格蒙德·弗洛伊德（Sigmund Freud，1856—1939）的精神分析学说、现象学之父埃德蒙德·古斯塔夫·阿尔布雷希特·胡塞尔的描述法、自由想象法等理论，都逐渐成为哲学家、美学家用来审视与总结那些各种各样、形形色色、不断演绎的现代视觉艺术现象的主要理论支柱。其中，弗洛伊德研究了视觉艺术家在作画时潜意识的活动，是如何获得精神的平衡，进而以十分独到的观点，解析了视觉艺术家是如何由再现对象，转向自我主观精神世界——"内向的艺术"表现。而与之相反，则是描述视觉艺术家之外的客观物象世界——"外向的艺术"再现。继而，在 1969 年，鲁道夫·阿恩海姆在《视觉思维》中探讨了人的视觉器官，在感知外物时具有感性和理性的功能，以及人进入一般思维活动时，视知觉引起思维意象。在此，阿恩海姆通过大量事实证明：人的任何思维，尤其是画家的创造性思维，都是通过视觉思维意象进行的，只不过这种视觉思维意象，不是普通人所认知的思维意象——这是唯一能通过画家对视知觉的选择作用而生成的思维意象。也就是说，在画家视知觉中的一种物象形状映象，会引起画家思维，并生成各个不同思维意象，虽然不能构成某种"令人炫目的多样性"的思维意象，却能以一种连续的形式次序"浮现"出来。据此，我们可以看出画家的直觉活动与视知觉的思维活动，是属于一种由视知觉活动，引发升成为思维意象表现的艺术创作活动，也是画家所持有的一种独特的直观感觉与审美心理现象，源于视觉与"心灵的综合作用"的一种"感情的对象化"——回归于油画视觉艺术本身。

三、色彩视觉现象解析与油画写生色彩的关系

1. 色彩从何处来？色彩是什么？

光是主要的视觉要素，试想：如果没有光，世界将一片漆黑，也看不见任何物象。正因为有了光，世界万物才得以萌生壮大，生息往复循环无穷尽，世界才会如此地色彩斑斓、绚丽多彩，令人目不暇接，赏心悦目。

光，有自然光——太阳光。太阳光的照射强度受一年四季、早中晚时间、晴阴雨雪气候、室内外环境的影响，所形成的色彩视觉现象也各不相同，各有特定的色彩基调。

有人工光——灯光。就是各种灯光，有白炽灯、荧光灯、彩虹灯等等。

我们看太阳光，是无色透明的光，而我们用三棱镜观看阳光时，就可以清晰地看到红、橙、黄、绿、青、蓝、紫这七种色光色；如果我们在野外旅游时，偶遇雨后天晴时分，将有可能有幸看见天空突显一轮彩虹，由红、橙、黄、绿、青、蓝、紫——这七种光色有序排列而成的彩虹光色环。这就清楚地告诉我们，那看似无色透明的阳光，其实是有色的。而光投射到物体上，一部分色光被吸收，而反射出来的那部分色光被我们看见，这就是我们常见的世界万物受光照之后，所显现出来的物体本来的颜色。

然而，所有的物体都是存在于特定的空间之中，所显现的色彩，不是单独物体反射出来的，而是受周围环境色光和邻近物体色光的影响，是观者所看范围内，所看见的

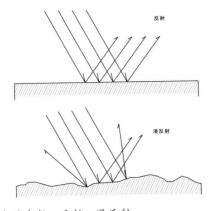

光的直射、反射、漫反射

阿尔弗雷德·西斯莱　《莫雷·絮·卢安教堂》
布面油彩　65cm×92cm　1897 年

投影受天光的漫射影响，呈蓝色冷灰色调

整体色彩调子印象。

所以，我们看见的色彩，其实存在于我们眼睛里，存在于受太阳光照射的空间之中，油画家可凭直觉把视觉范围内所看见的整体色彩调子印象，在画布上用颜色组成画面色彩调子，成为油画色彩。

2. 颜色与色彩的关系

色彩是受光照射下的不同性质的物体，经过不同程度的吸收，而反射到同一空间物体上，经空气混合后，映射到我们眼睛的视网膜上，被我们看到并感受到的一种存在。而"颜色"一般指具有独立存在的物质材料上的色。

（1）人对颜色的知觉度

就颜色而言，从亮色到暗色，其亮到什么程度，暗到什么程度，是由其明度色值决定的，这被称为颜色的"明度"。色有红、黄、蓝等各自相貌的特征，被称为颜色的"色相"。然而我们看到的颜色，除了有明度色值的差别和色相的区别，还看到了各种色相颜色的鲜艳程度的差别，这就是颜色的"艳度"。所以每种颜色都具备"色相、艳度、明度"三种基本属性。其中"艳度"特别复杂，每一色相系列的色，有高艳度至低艳度的色值变化，它和两旁相近颜色相调和后也产生艳度色值差。如以黄色相系列为例，与橙色相配变橙黄系列色，它又与其两边相近色相配，以此一生百、百生千、千生万，不断演化配色成无数不同艳度的颜色。颜色一旦被人感觉到了，便会有冷与暖的色温之差的感觉。颜色本身没有温度差异的，而是人对颜色的视知觉的生理反应。我们看蓝色系列色后就会有寒冷感，当看到红色系列色后便会感到暖和，当我们看到明亮的、高艳度的黄色，就有一种膨胀感、前进感，反之看到冷色就会有一种收缩感、后退感。人对颜色感觉所引起的生理反应和心理感受的现象，说明颜色被动性地具备冷与暖、前进与后退这两种温度与空间知觉的属性——颜色的知觉

克雷梅尼　《中午景色》　60cm×72cm　1926 年
光源色、物本色、环境色、色相、明度、艳度、色性、互补色在绘画中的应用

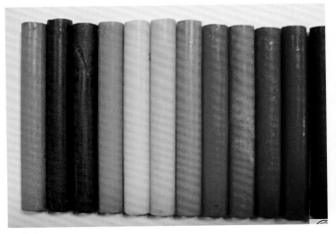

物本色

邻近色对暗部颜色的影响

室内物体顶面受天光冷色的影响

莫兰迪　《静物》
物体本色的色相呈现部位多半在受光部的侧
光面

物体表面的质地肌理对光的反射度

度。具体如下。

色相的知觉度——是我们人对颜色的相貌特征的感知，如红、白、黄、绿、青、蓝、紫对人们都有各自不同的色相的知觉度。

明度的知觉度——是我们人对颜色的明度与暗度之间的色阶明度值差的知觉度。

艳度的知觉度——是我们人对颜色的饱和度、纯度和鲜艳度的知觉度。

色彩的知觉度——是我们人所特有的一种对颜色的视觉生理和心理反应，即冷与暖的色感和前进与后退、膨胀与收缩的感觉，是属于非物质的属性的知觉度。

（2）感觉色彩变化的规律

我们所看到的自然色彩现象，是在不断变化着的，其原因在于两方面：一方面，是视觉对象在变化，由光线、环境的变化所致；另一方面，是我们人的视觉在变化，由眼睛本身的生理机能、视觉域、视觉方式的变化所致，其中包含光线和视知觉的生理和心理反应，以及色彩的由来与发生原理。

在此，我们仅就物体在自然光线下所发生的色彩变化现象，从中找出其变化规律。

A. 在一个限定的视域范围内，当自然光照射到物体上，一部分被吸收，反射出来的那部分色光，在空间中与其他物体反射出来的那部分色光相混合；

B. 物体的背光暗面，受邻近物受光面反射出来的色光折射后，与该物体暗部色混合而产生变化；

C. 物体的顶部受天光漫反射后，与该物体顶部侧光面色相混合也会产生变化。

这里，首先是光，其次是受光照的物，而后是物与物的反射色光在空间混合，还有物体暗面受邻近物体反射色光的影响，也就是环境色。

①形成物象色彩与油画色彩调子的三要素：

A. 光——光源色；

环境色是导致色彩发生变化的主要因素之一

阿利卡的《沙发》表现了在自然光
线下所发生的色彩变化现象

光源色的色性决定整幅画的调性

物象侧光面的颜色是物本色
阿洛约作品

环境色的影响
罗伯特·巴拉作品

波邱尼以表现逆光，来凸显光源色暖色
调的色彩知觉属性

德·库宁用厚稠颜料，浓烈粉红色调，表现
了热烈氛围

B. 物——物本色；

C. 环境——邻近色。

如果，在我们视域范围内的物象，受室内自然光的照射，我们可以观察到，由于室内自然光的色性偏冷，所以，物体受光面及亮部区域呈冷光与物体本色相混合的冷色调；而物体背光面，投影及暗部区域，呈物本色暗部的暖色调。其中，暗部朝邻近物受光部的面，受其反射色光的影响，便会呈现出暗部暖色调中的邻近物反射色的成分。

如果，邻近物受光部离其物暗部愈近，其影响就愈大，反射色在其暗部呈现也愈明显，反之则愈弱。其中，暗部朝上的面和其投影部朝上的面，受自然天光冷色光漫射的影响，便会呈现出暗部暖色调中的冷色成分。

如果，我们前面的物体，置于太阳光直接照射下，由于太阳光的色性偏暖，所以物体受光面及亮部区域呈暖色光，并与物体本色相混合，呈暖色调；而物体背光面、投影及暗部区域，则呈现出物体本色与暗部色相混合的冷色调。其中，物体暗部朝邻近物近的那个面，受邻近物受光面的反射色光的影响，便会呈现出暗部冷色调中的邻近物反射色的成分，其成分的强与弱，由它们之间的距离而定的，相距近反射色光的成分就愈多，反之则少。其中，物体暗部和投影朝上的那个面，受天空漫射冷光的影响，便会在其部位呈现偏蓝色的冷色调。

除此之外，所有直接照射到光的物体的那个面，其呈现色主要成分是光源色，而物体上的其他侧光面，受光源照射面越小，其呈现色的主要成分就越接近物体本色，其

色明度和艳度也会越深越浓。

还有，物体表面的质地肌理对光的反射度，也有很大的影响，物体表面光滑的其反射度强，表面毛糙的其反射度则弱，它们反映在物体受光面的色感上。

如果是一个釉彩陶罐，其高光处也就是直接受光面，把所有光色都反射出来了便完全是光源色，而其他亮部侧光面对色光反射也越强，呈现光源色的成分相对比物体本色成分要多点。然而，在其陶罐的暗部，对接受邻近物反射光也特别明显，有时会像一面镜子那样直接映出邻近物反射色的颜色与形状。

如果是一个粗呢帆布包裹着的沙发，其亮部是直接受光面。由于其布料面质地粗糙，受光照后，直接反射出来的色光，少于漫反射出来的色光，大部分光色被吸收，被反射出来的，则是物体色与光源色的基本色性；而亮部的其他侧光面，则越接近物体本色，其色明度和艳度，也随其面的侧离光源的角度越大而变得越深越浓；在其暗部由于其表面肌质粗糙，它受邻近物色反射光后再反射的性能就弱，所以受其色光的影响就小。

以上述对自然光照射下的物体在限定视域范围内，所产生的各种色彩现象中发生的色彩变化状况，我们可以从中找出，色彩之所以发生变化的原因和其中的基本规律。

②油画色彩调子的变化缘由：

A. 光源色的色彩知觉属性，决定了物体受光亮部的色彩知觉属性。即冷色还是暖色。

B. 物体本色的色相呈现部位多半在受光部的侧光面，

德·库宁用厚稠的蓝色颜料，以自由的笔触随意勾画涂抹在粉亮色基底上，创造出具空灵感的冷色调

德·库宁用红黄蓝三原色，随意用粗细长短不等的线，勾画涂抹在粉亮色基底上，使画面自然产生动感

德·库宁用红与黄、红与蓝的中间色，以颤动而犹豫不决的笔触与具苍凉感的暖色调，构成一幅神秘图景

和暗部的明暗交界部与反光面之间的那个部位。

C. 环境色是导致色彩发生变化的主要因素之一，其主要的部位，多半在物体暗部受邻近物反射色的强与弱的影响的那个部位。

D. 如环境色明亮，颜色艳度饱和，色相明确，则感觉对象整体色彩调子明亮、通透、色泽清新；反之则感觉对象整体色彩调子明暗对比强烈。

③油画色彩调子的变化规律：

我们已知色彩是由光源色、物本色、环境色三者互相作用产生的，而引起色彩变化的原因，在于这三种因素之间相互影响作用时，各自显示的强势或弱势，反映在视觉上和油画上的，是颜色和形状的对比关系：色相对比；明暗对比；冷暖对比；艳度对比；补色对比；面积对比；同时对比。具体如下。

A. 反映在视觉上和油画上色彩的色相对比——色相即颜色的相貌特征，相同艳度的黄、红、蓝色，它们的明亮度就不一样，黄色最亮，红其次，蓝色最暗。所以，当这三种颜色的明亮度发生变化时，它们之间的色相对比就会起变化，其各自色的艳度色值也在变化。

B. 反映在视觉上和油画上色彩的明暗对比——表现在色彩上的明暗有两种：一种是物体受光照射后，由形体的受光部和背光部所产生的明与暗的对比；另一种是同一视域或区域范围内的明亮色块与灰暗色块的明度对比。前一种是由阳光下的暗部色与明部色的冷色与暖色的色彩视觉色性来体现的。同时，也是由视觉对色彩求得平衡，而以明部色与暗部色互为余补色的形式出现的明暗对比。由于，在色彩上没有白色和黑色，只有明度到暗度色阶之间的差异与对比。

C. 反映在视觉上和油画上色彩的冷暖对比——冷与暖是温度的属性。我们不可能在颜色上测出温度，但却能在看到颜色后产生冷与暖的温度感，这说明颜色具有冷与暖的色性。由于人对温度差异特别敏感，因此在视觉上，对色彩的冷与暖也特别敏感。当我们的知觉尚未对物体色相作出反应时，对它的冷暖色性已经作出反应，也就是冷暖色的特性能快速地激起人情绪的变化。

冷色能激起人情绪变化——一般是阴影，感觉透明稀薄，使人情绪镇静，有种流动、远、轻、潮湿质感效果；

暖色能激起人情绪变化——一般是阳光，感觉厚而不透明，使人情绪激动，有一种凝固、重、近、干枯的质感效果。冷色与暖色在一起，成为一种强对比。

除此之外，相同明度的不同色相的色和不同艳度的色，它们的冷暖色性度也不相同，如同样明度的红、橙、黄、绿、青、蓝、紫七色，就是从暗色转向冷色的系列过渡。

D. 反映在视觉上和油画上色彩的艳度对比——艳度包括颜色的饱和度、纯度和色质。同种色相颜色加入白色愈多，就会变冷，其纯度就会降低。如加入它的原色或间色，它的纯度便会提高，色感就愈饱和。如果同其他颜色相配，就会产生无数种不同的颜色，其艳度也不断在变化。所以，在自然色彩现象中的艳度对比，就是在纯度饱和的颜色，同受光照亮的颜色与背光处暗淡的颜色之间的对比。

凡·东根因在此幅作品中所用环境色明亮，颜色艳度饱和，色相明确，所以则感觉对象整体色彩调子明亮、通透、色泽清新

也许在看此高更静物的受光部时是橙色，马上看暗部，就会感觉到有一种蓝莹莹的颜色——补色对比

颜色的并置互补会呈现出十分美妙的形式图案，会令人感受到内涵丰富的含意与意境

在色彩表现中，用原色来加强其颜色的纯度、艳度，同用白或黑来稀释或压灰的暗淡颜色之间的对比。

E. 反映在视觉上和油画上色彩的补色对比——补色就是余补色，在前面也多次提及。其总称谓是余象互补色。它并不是在自然色彩中客观存在的现象，而是人眼视像后的余像，需要一种互为补充的颜色幻觉，使视知觉获得生理上的平衡。这也是色彩视知觉中的一个基本规律。

如：我们看某物的受光部是橙色，马上看暗部，就会感觉到有一种蓝莹莹的颜色；

比如我们盯住一块黄色看久了，马上看白墙，就感觉到白墙上会呈现一片紫色，其实是没有的，是眼睛视象后产生的余像色彩来补充视觉获得平衡。因为，人眼睛始终要求获得完整的色光感，即包含着色光七色所有色的成分后，才会感觉平衡而舒适。

因此，在余像互补色中始终有三原色的成分，而只有三原色光相混合才会还原成白光。

如：红色的补色为绿，绿是黄和蓝混合的间色；黄色的补色为紫，紫是蓝和红混合而成的间色；蓝色的补色为橙，橙是红和黄混合的间色。颜色的补色混合变黑、灰，而把它们成双地并置在一起，便能产生强烈的补色对比效果，其明度、艳度、色相和色性就会通过互补愈加明显地呈现出来。

F. 反映在视觉上和油画上色彩的面积对比——所谓面积对比，就是由两个以上的色块，它们之间色域的大与小、多与少之间的对比。

在自然色彩现象中，我们首先在感觉到光色的同时，看到了大块色域及它的形状、面积和轮廓，便会马上分辨出它们各自的色彩艳度、色相、明度和色性，这都是在同时并置存在情况下所产生的对比关系，我们就会发现同形同色的物，由于它处于空间位置的远近不同，其面积的大小，暗示着空间正在向深入延伸。

不同面积、不同形状、不同色相物的颜色，由于它们面积的大小、多少、分布区域位置不一，会产生色性、艳度和明暗的对比效果，呈现出十分美妙的形式图案，便会感受到内涵丰富的含意与意境。

G. 反映在视觉上和油画上色彩的同时对比——同时即观察色彩的同时性和色彩显现的同时性。这是一条观察色彩的视觉方法中最基本的规律，也是色彩和谐的原理中所包含的色彩同时并置，同时互补，同时对比的规律。

色彩是同时产生的，补色是同时产生的，是发生在我们观者眼中的，而非是客观存在的。

色相的明度和艳度差异，也是在同时比较对比中，显示出各自色性的差异和特征的。

因而，油画家对自然色彩调子的所有感觉，都是在同时比较中获得。而油画家在作画过程中要关注的是画面不断呈现的整体色彩调子氛围，因为美的色彩调子只能在同时对比中获得，正如歌德所说："同时对比决定了色彩的美学效用。"

3. 色彩既是自然现象，也是物化现象，更是视觉现象

罗伯特·巴拉作品 面积对比

凡·高 《向日葵》
色彩的同时对比

光的波长示意图

可见的和不可见的光电波

由此可见，色彩是受光照射下的不同性质的物体，经过不同程度的吸收，而反射到同一空间中物体上，经空气混合后，映像到我们眼睛的视网膜上，让我们看到并感受到色彩的存在。

所以，色彩是因光而生，因物而显，因气（空间）而变，被我们看到而辨颜观色，便会触景生情有感而发。因而，色彩既是一种自然现象，又是一种物化现象，更是一种视觉现象。

作为一种自然现象，色彩每时每刻伴随着我们，阳光赋予世界万物色彩斑斓，如果没有阳光照射地球，就会是一片漆黑。

因为，有了光照射到物体上，一部分颜色被吸收，而反射出来的那部分颜色是其物的本来颜色，即固有色（物体材料的颜色）。

由于自然万物具有机能属性和物质属性，所以色彩又是一种物化现象。

诸多物体总是占据在各自的空间位置上，当受光照射后，会吸收一部分，反射一部分，相互折射一部分，这些光色波在空间中相互混合、相互衬托、相互显现，映射到我们眼球的视网膜上，才被我们看见、感觉到。所以，色彩更是一种视觉现象。

当色彩被我们看见并感觉到时，便会引起生理反应和心理反应。也就是，当自然色彩映射到我们眼球的视网膜上，我们的大脑皮层受色彩的映像刺激迅速反应，进行积极的组织活动，经过接受、分辨、归纳、分类、整合等处理后，我们的大脑对此色彩映像的结果转入视觉思维系统。此时，色彩映像的特征，会与观看者大脑中原有蓄存的有关色彩所有信息相冲突，或者相吻合，或者部分适应，或部分不适应。

如果所接收到的色彩映像，是与原有信息相冲突的，这就说明它具有新特征，这便是会引起大脑思维的兴趣点，由此而展开有关这一新特征的思维活动，并夹杂了观看者原有信息对此特征作出判断，如好看的，美的，有趣味，有意思的，或一般的美的、无意义的等等结果。

如果是美的、有趣味的色彩，那么油画家便会生出一种想要表现该色彩印象的强烈愿望：

一方面，会放大、加强、扩展这些特征，并与原有信息相适应后进入大脑蓄存系统，使之在下次接收新特征时产生作用；另一方面，又会取消或削弱，或忽视那些无意义的映像。最终获得有关对象色彩从视感觉到视知觉的全部结果，从感觉到感知到感受，并涉及固有观念、习惯、爱好等人文因素的心理反应，直觉地看上去舒服或不舒服，失衡或不失衡等心理反应。

这一有关色彩的视觉思维过程仅在一瞬间中完成的，也是一种视知觉的感觉—感知—感受的过程。

色彩作为一种自然现象，也是一种视觉现象。这两种现象不仅造成了色彩的表象反映，也经常与物象的诸种造型因素和色彩因素存有内在的关联，并受我们视知觉心理反应所支配。

实际上，我们不能直接看到视域中的物体和色彩，而是通过光线传递，才能看到反射到我们视网膜上的那些物体图像和色彩。我们所感觉到的图像和色彩，是靠光和大气形成作用的复制。

事实上，如果没有光，我们就不可能看见各种物体的

色光三原色与混合

色彩三原色与混合

色彩三间色与混合

颜色愈加愈变得灰浊

颜色，这是因为物体的颜色不能主动地投射到我们的眼帘中，而是光线刺激了我们视觉的色彩感觉，靠光的反射——一种反射作用的色光的脉冲，刺激我们的视网膜，这才被我们感觉到了周围的一切是——色彩的世界。

如果没有了光，也就没有了色彩。因而，色彩是光的组成部分，是能见的一部分电磁波，你能感受到光的不同频率，就像你能感受不同声音的频率一样。对不同声频的感受，是音调；对不同光线的感受，是色彩。人所能感受到的色彩的范围是从红（最大的可见光波）到紫（最短的可见光波）。

如果，我们在一个暗房里用三棱镜接受一缕阳光，就会看到那束光通过三棱镜投射到白墙上变成可识别的色光，而且会依照其固定不变的秩序排列为红、橙、黄、绿、青、蓝、紫。这个秩序也是光波频率从长到短的排列秩序，色彩学中把这光色排列命名为"七色光谱"。

在"七色光谱"中，红、黄、蓝三色为原色。橙、绿、紫三色为间色。所谓间色是二元色混合：红与蓝变紫，红与黄变橙，黄与蓝变绿。进而，我们又可在原色和间色之间调和出复色（三次色）：红与橙变红橙，橙与黄变黄橙，黄与绿变黄绿，绿与蓝变绿蓝，蓝与紫变蓝紫，紫与红变紫红。

复色是由一个原色和邻近的间色混合而成，这样我们就得出从"红"至红紫的十二色的"色彩轮"。在色彩轮上位置相反的色被称为"补色"。

所谓补色：一个原色的补色是由另二个原色混合而成的间色——红的补色是绿，黄的补色是紫，蓝的补色是橙。

从中，我们又可发现每对匹配的补色都包含着三原色的成分，如果把这些相匹配的补色相混合就会变成黑色；

如果把它们并置放着，它们就会在视觉上产生互补，互补使色彩感觉变得更加鲜亮，这是由于它们两者的反射色在空间中混合——色光的混合会变亮，还原为白光，则被我们看到。

印象派之后的点彩派画家们就运用色光混合原理，采用"分割方法"创造出色彩明亮的"光学的混合物"——点彩绘画。由此实例，我们了解到不仅要以认真的态度去观察自然色彩现象，还要运用色彩表现光色感觉，来再现色彩。

4. 如何真正感觉色彩？

由此看来，油画技法和色彩的创新发展，要研究客观视觉世界的万物形象和色彩，首先要学习、研究与掌握新的、整体的、有效的观察方法。只有通过各种各样不同的观察方法，才会从同一物象上看出各种各样不同的形象、形式和色彩调子氛围。这些或许正是油画家们从事油画色彩创新表现的原形象、原形式、原色彩调子与色彩元素、物质肌理效果——油画艺术创作的表现色彩与构成画面形式样式特征的主要元素。

首先，我们对自然色彩的发现不仅是一种解释，而是我们调色板上的颜色与自然色彩中不断出现着的和变化着的色彩作转换，成为相互作用的一种互动。其次，也是最重要的，我们必须在观察时，对所看到的颜色，以敏感的、迅速的姿态做出反应，只需毫无偏见不断实践，并持之以恒，就能发展视觉，而无须用过多的色彩理论，就能提高我们对色彩的敏感视知觉。

这就是有关色彩的视觉思维整体观察的方式——"看"

色彩的空间混合　乔治·修拉作品

眼球解剖

视觉细胞

尼古拉·斯塔艾尔　《构成》
用强力的明暗对比营造出画面的透视感和空间深度感

的方式。

如何看？眼——人的视觉器官是如何接受色光映像的呢？

人眼的视网膜就像一幅屏幕，当外界色光映像到视网膜屏幕上，人眼的两种感光细胞：锥体细胞与杆体细胞，就会对进入的色光作出快速反应。

在视中枢及其他神经中枢的配合下，分别对明物象和暗物象作出反应，在视角20度范围内的是属于锥体细胞敏感活动区域，对光亮下的物象具敏锐的识别功能，会对形、体、色彩、空间等造型元素，在视觉中心区域内产生生理反应——被称为明视觉。

视角20度之外65度之内的全部是杆体细胞起作用，它对视觉中心区域以外的光线较暗条件的边缘区的形、体、色彩、空间等造型元素，产生生理反应和识别功能——被称为暗视觉。

其原因，在于锥体细胞能分辨色彩，而杆体细胞则对物象的明暗程度有识别功能。

据鲁道夫·阿恩海姆测试表明，人眼能分辨色相的差别在160种左右，而能分辨的明暗差度却在200多种。然而明视觉与暗视觉不可能分开识别物象，因为锥体与杆体两种细胞是同时进行生理活动，在不同光源条件下，总是以一种细胞活动为主而另一种细胞为辅助活动，从而达成统一的视觉。也就是，以明视觉为主，对色彩敏感度就加强，辨别的颜色也会多；反之，以暗视觉为主，色感就会偏弱而明度差异就会增大。

另一方面，人眼一旦受强光刺激，瞳孔便会收缩，眼睑就会合上起保护作用，瞳孔一收缩，意味着担负明视觉的锥体细胞聚拢，视角收小，辨色能力减弱，此时会看到一片白光而不见色。如在晕暗光线下，人眼瞳孔就会放大，锥体细胞变得松散，杆体细胞被挤压，视焦中心收不拢，尽管能识辨较多的颜色，但暗视觉功能减弱，物象变暗，减弱了色相的显现，此时只会感到一片黑乎乎的层次差异而看不清颜色。所以，源于此，油画家们一般会眯起眼睛看素描关系，睁大眼睛看色彩关系。

因此，人对色彩的视知觉，来自外界的刺激和外界刺激后所引起的眼睛球体生现机能的适应变化，这就导致色彩终始让人感到深奥玄秘，且复杂多变、难以驱驾把控的

原因之一。

那么，如何在纷杂繁多的自然色彩现象和视觉色彩现象的互动作用关系中找到其最本质的要素，并以最快捷易操作的方法进入油画表现色彩的境况呢？

由于我们的双眼在左右两边各自单独看物象时，眼睛视知觉范围有从眼珠瞳孔看出去的角度，左右上下65度，而真正让我们看见物象真实面貌的，是我们双眼同时看出去的左右上下65度范围重合的那个范围，是我们得以看见物象空间形态与色彩的有效视知觉范围。当我们真正看到了色彩，瞬间会进入对色彩的感知与感受过程，其间也瞬即引发我们对色彩的心理反应。

5. 油画表现色彩的视觉思维意象

我们在有效视觉范围内看见了色彩，就会迅速产生对眼前色彩的心理反应，这同时也包含了我们的视觉经验、文化素养和审美观念。于是，意欲用油画表现视觉思维意象的多意性语言，便随之呼之欲出，供油画家选择。

油画表现色彩语言的多意性与多种可能性，源于色彩本身是自然的，是物化的，更是视觉的。我们能看出色彩，能感觉到五彩缤纷色彩斑斓的世界，能感受到色彩赋予我们的视觉感官种种色彩映象，令我们情绪产生波动，产生联想。

当我们看到红色，情绪就会激动，便会联想到红色的血液、灼热的火焰、岩浆等与红色相关的物象、景象，便会在心理上产生波动变化，引起生理上的反应，会感觉到热烈或恐惧或情绪高涨等等的心理变化。

如果，我们进入一个充满蓝色的房间，便会有一种置身于蓝色的海洋或浩渺天际的蓝色天空的境遇，便会感觉到空旷、平静或寒冷等。

由此可见，色彩能引起我们人的心理反应，这一现象每时每刻伴随着我们日常的生活。由色彩引起我们人的生理反应，便产生思维联想，从而引起人的心理反应，而同一种色所引起的思维联想，每个人都会产生不同的结果。它与各个人的年龄、性别、爱好、经历、情绪、性格、修养有关，与每个人所持有的文化背景、民族、习惯和所处的环境、地域有关。还有，不同年龄层的人，对颜色的喜好多有不同。如儿童喜欢鲜艳跳跃的颜色，其原因在于他

莫奈　《菊花》　拓展色彩思维的联想范围

塞冈查作品　产生复杂而又丰富多彩的色彩思维的联想

卡尤姆·苏丁　《静物和野鸡》
布面油画　81.9cm×100.3cm　1924 年

敦煌壁画采用散点透视方法，来描绘自然场景或草木花卉或人物形象，不求形似，追求形神兼备，传神写照

们对色彩的感知度比较单纯，对那些明显易于识别的颜色感兴趣，同样也因生活经历有限，而少有对色彩产生更多的思维联想。随着年龄增长，经历也丰富，认识事物判断事物的能力也就愈来愈强，对色彩的分辨也会愈细愈多，色彩思维联想的域限也随之扩大，不仅是那些鲜艳夺目的颜色，会令成年人看之激动不已，更有那些各种不同色相、色值、色阶、色度的颜色，会引起人们思绪万千，遐想联翩，美不胜收。同样，红色，是一朵红色玫瑰，被相爱的情侣用来表达倾心爱慕之意。而各种赏心悦目的中间色，往往会使人从中体味到温文尔雅的书卷气息，更受中青年人的钟爱。

很多人观看同一种颜色，所产生的感觉反应，却会大相径庭，即便同一个人在不同情况下看同一种颜色，所产生的感受也会有很大的差别。如两个阅历不同的人看一个颜色，往往会出现两种截然不同的审美判断，一个性格开朗对事物都持有积极态度的人对任何一种颜色，哪怕是一般人看去是一块灰的脏的颜色，在他眼里就会变成好看的、美的，就会令他产生复杂而又丰富多彩的色彩思维的联想，他对此颜色的审美判断的结果，总是积极向上且具有特别意味和内涵的。

反之，另一个持有消沉情绪的人，也许会讨厌这一块

颜色，看不出一点美的颜色，或对那些美的颜色也会视而不见。有些人看到颜色便会引起很多有关这块颜色的思维联想，便会激动，从而产生喜、怒、哀、乐等等的情绪变化，这些人对色的反应是属于感情型的；而另一些人看到颜色就会去分析它的成分，关注它的成因，分辨颜色的属性，而此颜色并未能激发起他们的情绪波动，这些人对色的反应是属于理智型的。而对于一位当代油画家来说，既要具备艺术感情型感知色彩的天赋，也要具备科学理智型的色彩知识，两者兼容并蓄，方能得以使油画家具备表现色彩的潜质与油画表现色彩的视觉思维意象呈现。据此，作为我们中国油画家在从感受色彩进入表现色彩的同时，并在探寻油画表现色彩多种多样形式样式与多种可能的实验过程中，不妨研学中国传统视觉艺术中"五色观"和"随类赋彩"论中的墨分五色与万紫千红的"赋彩论"，它既有助于丰富与充实油画色彩理论与艺术表现的多样性与多种可能性，又能把中国优秀传统文化艺术融入其中。

6. 中国的"五色观"和"随类赋彩"对油画表现色彩的影响

因为，与欧洲传统油画的色彩观念及其理论相比之下，作为以黄河为中心的中国文化圈的国画，以线条或深浅不同的墨色，或石青、石绿、朱砂等矿物质颜色敷色，采用散点透视方法，来描绘自然场景或草木花卉或人物形象，不求形似，追求形神兼备，传神写照，没有光和色，影和色的写实表现，而是追求神似，所敷设之色，多半以物象之色的相色来加以表现，看似只用极单纯的几种色绘制图案，却在其中蕴含着我国深奥的设色观念——"五色观"：我国古人把色分为五色——赤、青、黄、白、黑，又把五行说和洛河图、九宫数律嫁接其中。比方：白色为金，季节是秋，数序为九，在人体的五脏中与肝脏相对应；在九宫数律中，白色是处于极点位置的颜色。黄色为土，居中央，天子，北斗；黄土、黄河象征中国，黄色为大地之色，大地之色即为至高无上之色，亦象征天子，天子行道为黄道，他穿的服装为黄袍，袍上绣有黄龙象征母亲河——黄河，天子居处为黄宫，居中央，即五行说中方位中央的颜色，其对应于心脏，心脏在五气中象征"和"，意和谐、合一、一统天下，黄字是光芒回照之意，其语源由来于能

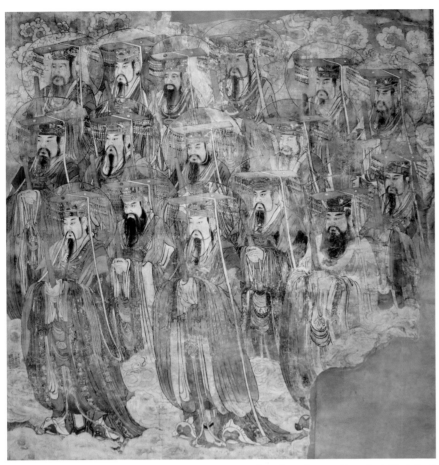

中国永乐宫壁画中画家以线条或深浅不同的墨色，或石青、石绿、朱砂等矿物质颜色敷色

中国永乐宫壁画中画家以主观与意念的驱使来"随类赋彩"

散放出闪闪光芒的火箭。随着近中东文明经丝绸之路传入，结出璀璨斑斓、丰富多彩的敦煌石窟艺术。由此可见，油画色彩艺术，不仅是视觉的现象和自然的或人工的物理现象，更多的是色彩的文化现象，它代表着一个区域一个民族的文化，可给予精神，它赐予人类物质生活与精神文明生活的恩惠，无时无刻不给我们的生活带来美好与幸福，我们置身于一个色彩斑斓的世界，我们的感官、精神和心灵无时无刻不受到陶冶，并享受着色彩的美。

在我国悠久历史中，绘画有着鲜明的艺术风格和浓郁的民族特色，画家对色彩的认识和运用也具有其独特的风格，在其发展过程中也呈现出丰富多彩的艺术形式。作为中国优秀传统文化重要组成部分，绘画设色理论从"五色观"到谢赫的"随类赋彩"，再到后来"墨分五色"，都是画家在对色彩的认识、探索、研究后，形成的一套与之相适应的基本理论。其中，既包含了丰富寓意的象征意义和主观表达的情感色彩，又具有鲜明的中国哲学思想。鉴于此，中国传统绘画中色彩的运用，是主观的审美心理的

类相色彩。所以，在色彩的运用上，并不是对物象本身色彩的真实写照，而是将客观真实物象合成为若干类别，画家则按其类别进行整理与归纳后，体现画家的精神情感。因而，画家在主观上，首先不观察或考虑物象在自然光照下所产生的色彩变化，而是以主观与意念的驱使来"随类赋彩"。由此可见，"随类赋彩"色彩观念深受中国传统中"天人合一、物与神游"的审美心理的影响。我们当今油画家可以通过对"随类赋彩"中的"类"不同角度的分析与认识，便可明了"类"已经是我们画家对客观事物、色彩情意进行分类整合后，体现的情感意象和视觉思维意象。所以，此时的"类"，实质就是体现油画家本身的视觉思维的意象，更体现了油画家表现色彩的创新智慧。

显然，作为我们长久以来受中国优秀传统文化艺术熏陶的油画家，自然会自觉地把我国传统的"五色体系"的色彩理论与西方的"七彩色光体系"的色彩理论，以及写意"随类赋彩"这三者融会贯通于油画表现色彩之中。

第三节　油画表现色彩方法的基本概念

怎样画油画？这个看似很简单的似乎无须思考的问题，实质上是每个油画家所面对并须认真思考的问题。

油画艺术与其他视觉艺术一样，都面临如何在本艺术门类的艺术演绎中留下印迹，为未来的视觉艺术演绎有所贡献。要做好这一点，这就需在视觉上和艺术上有与众不同的方式和表现形式，同时又建立起独特的审美价值。而不是一次又一次地重复油画艺术演绎进程中，那些已经有的艺术表现形式和审美标准。因为，视觉艺术演绎历程，就是人类视觉的发展历程。

所以，油画家在进行油画艺术创造性的活动时：首先，要较全面地了解整个油画艺术演绎历程，熟知其中所出现过的艺术形式、艺术样式、视觉效果与技法手段，并选择其中适合自己掌握的表现技法与艺术样式；其次，运用视觉方法来观察，并要有所发现，实验运用多种视觉要素、造型元素和色彩语汇，进行实验性的再现与表现油画家用独特方式观看到的视觉现象和色彩调子氛围。唯有如此，才能走出前人艺术形式与视觉效果的阴影，在油画艺术的百花园中一枝独秀。

油画家在油画写生中发展自我的观察方法，运用视觉思维意象表达的方式，不断提升油画色彩与技法表现，提高油画艺术色彩调子视觉氛围的充分表现，激发油画家的创造潜能。

事实是，油画家在进行写生色彩时，或者在进行创作时，需要视觉思维后的色彩调子意象呈现，而在这些色彩调子意象呈现的过程中，往往又激发起更深入的表现色彩艺术的思维。然而，如果把油画表现色彩的艺术，仅仅当作视觉思维的一种形式再现，是不完整的。

因为，油画色彩形式语言的表现，要创造美的形象，谐和鲜亮的色彩调子氛围，完美而又感人的视觉空间和生动的艺术形象，并注入创意内容，使之色彩的思维意象，通过美的形式、完善的形态、和谐的色彩、合理的色彩空间秩序，呈现出一个符合观者生活需要的色彩世界，它能让观者感到幸福和快乐。

综观前述，基于油画属于视觉艺术造型艺术的架上绘画，有其作为视觉艺术表现语言与形式美学的特殊性。作为制作油画的视觉艺术、架上绘画的油画家，在作画时，

大卫·霍克尼用独特方式观看到的视觉现象和色彩调子氛围

大卫·霍克尼用谐和鲜亮的色彩调子氛围，营造了一个完美而又感人的视觉空间

莫兰迪在《静物》中有选择性地加强色彩的冷暖对比和明暗对比度，以强化画面空间形态中的体积造型

莫兰迪　《静物》
布面油画　40.5cm×45.5cm　1950 年

立方体的色彩造型概念在莫奈的《公爵府》上的验证

将面临的是如何把眼前所见的视觉形象、空间形态，或者心中与脑海的思维形象，转换到画面上，变成如看见的那种真实世界形象那样逼真，其作画的操作过程将会遇见许多疑难和不可预见的画面效果，有时会令作画者误入歧途而无所适从。于是，就需要有个作画方法的基本概念来时刻提醒自己。为此，我们在此提出油画表现色彩方法的基本概念。

一、观察方法

1. 避免陷入局部

在所画范围内，通过同时整体比较的观察方法——形状的比较，面积的比较，明暗的比较，色调的比较，色相的比较，艳度的比较，前中后空间位置的比较，可以有效避免陷入局部。

2. 避免概念形

在所画范围内，运用看负形、画负形，表现正形的方法，能有效地捕捉到整体的特征形和美的画面构图形式，同时有效地避免概念形。

二、表现方法

立方体的概念是造型方法和色彩表现方法的核心。

1. 方盒子的概念建构画面空间与构图

把画面联想为一个具有虚体空间的方盒子，所画物象则在其空间中占据合适的位置。那么，透过方盒子的前置窗口，很容易找到美的画面构图形式和画面空间关系和整体画面的色彩调子氛围特征与色彩调子倾向。

2. 立方体的概念是色彩的造型方法

在其画面空间构图中，以物分三面的观念，把所有物体形态归结为一个立方体作为造型的基础形象，以此为造型塑体基本概念，有利于始终整体地描述、把控整体形象。立方体的色彩造型概念，就是当光投射到立方体上的时候，立方体所呈现出的色彩关系是：直接受光部的面呈光源色的亮明调，侧光部的面呈光源色与物本色的中明调，明暗交界部的面呈深暗色调，暗部的面是受邻近物体受光部色的反射色光的影响呈中暗色调，立方体投影区域色受天光漫射光冷色调的影响呈暗灰色调。

3. 色彩表现方法

观察色彩运用比较的方法，即在所画物象形态与视觉空间中，以立方体的概念，依据光线的投射与环境色的关系，在其物象形态与视觉空间所综合而成的立方体三大面的位置进行面积比较、色相比较、明度比较、艳度比较、肌理比较、质感比较、色调比较和形状比较，通过上述因素的整体比较，有利于准确感觉自然色彩关系；并在再现整体色彩调子印象与氛围特征或表现色彩时，运用同时对比的方法，在其画面空间构图中，以立方体的概念，依据光源色、物本色与环境色这三者之间融合而成的色彩关系，在所绘画面中的物象形态视觉空间综合而成的立方体的三大面的位置上进行面积对比、色相对比、明度对比、艳度对比、肌理对比、质感对比、色调比较和形状对比；表现色彩的形式语汇的多样性和表现色彩的技法手段的多种可能。就表现色彩的对比方法，简而言之，也就是同类色（同一色相的颜色）比冷暖、比明度、比艳度；异类色（不同色相的颜色）比明度、比艳度。

第四节　当今油画表现色彩的理论依据——"视觉思维方式"

"我的视觉就是一种看的思维"，实际上"整个艺术史是一部关于视觉方法的历史，关于人类观看世界所采用的各种不同方法的历史"。（赫伯特·里德）因而了解视觉思维的基本工作方式尤为重要。

当我们拿起画笔蘸上颜料在画布上作画，记录眼前感兴趣的那些色彩与形态，或者表现主题性油画创作，便会有选择地画那些我们感兴趣的东西，而不会如照相机那样毫无选择地全部纳入镜头内。通常，我们会在关注对象的整体调子，或者关注对象的形体色块结构时，采用一种与整体调子或形体色块结构相配合的描绘方法，来辅助我们的视觉活动。比如：用明了简洁的色块画出谐和的色调，用冷暖色对比手法和色相对比效果来表达形体色块结构。当我们所画的对象是处于一个空间环境中时，所要表达的应符合人对空间色彩的感觉习惯。

从作油画表现色彩的整个操作活动中，我们可以发现其基本要素有三方面：

1. 油画家对色彩的感知与处理（画法）；

2. 油画表现色彩的画法系统；

3. 油画的作画操作与手段。

由此，进而我们又可以从中看出：

1. 油画家对物象色彩的视知觉、视感觉与色彩调子的印象是表现色彩的视觉思维操作的对象与素材；

2. 油画画种为油画家提供了表现色彩的视觉思维操作

的手段即载体；

3. 油画的画法系统是表现色彩的视觉思维操作的环境与系统。

值此，油画家无论是记录眼前所见的，还是描述想象中的，都会涉及对色彩的感知、处理（画法）和整体色调与主题思想的表达，以及对色彩的思考与操作过程中的感知和技法的处理——以眼、脑、手的互动协调方式来完成此油画表现色彩技法的实际作画的操作任务。

综前所述，我们从整体的角度，把上述三要素作为油画表现色彩技法操作系统方法来思考——油画表现色彩的整体视觉思维方式，并且通过三个步骤来完成油画色彩表现方法和形式，就要在每一步骤进程中有侧重点地把握以下几方面：

1. 油画表现色彩的视知觉与感知的表达；

2. 探究油画表现色彩的形式构成与色彩表现的空间感；

3. 油画表现色彩与油画色彩形式语言表现的多种可能性。

所以，油画色彩表现可以从以下三方面展开：

1. 再现客观自然色彩，用色彩表现光与色、形体与空间。

2. 用油画色彩探讨色彩形式表现的多种可能性。

3. 运用色彩规律，综合表现色彩。

方盒子的概念营造画面色彩空间层次与构图在莫奈《威尼斯风景》中的验证

用色彩的强与弱的对比凸显画面色彩空间层次在莫奈《风景》中的验证

莫奈　《远处的城市》
布面油画　60cm×81cm　1888 年

雷诺阿在《花》中着重对自然色彩中的色相、纯度、明度的视觉效果加以表现

埃斯蒂斯在《橱窗》中着重对自然色彩中的玻璃反射光色、透射光色与玻璃质感效果加以表现

毕加索 《椅子上的女人》布面油画
166cm×102cm 1920年

勃拉克在《花》中探究色彩的形式构成与空间感

在整个作画进程中将会碰到一系列的疑难，但其中最主要的问题是色彩表现的形式取向和思维定式。因而，要把上述三个方面所涉及的油画技法与视觉思维作为一种整体作画方式，就自然会清晰以下三大问题：

1. 何为油画表现色彩的整体视觉的思维方式？

2. 如何进行油画的整体视觉思维表现色彩？

3. 如何理解油画表现色彩的整体视觉思维方式的画法系统？

一、整体视觉思维的方式

我们看见的自然色彩所呈现出来的各种各样形式组合和色彩调子氛围的自然色彩现象，是油画表现色彩的视觉思维的主要研究素材。因而，作为一个油画家，对油画表现色彩的研究和对自然色彩视知觉与感受表达的研究，应从以下两方面切入：

1. 油画表现色彩——自然色彩的成因、现象与规律，以及色彩与形、形体、空间，直至色彩的形式语言、形式语汇组构而成的总体色彩调子氛围的表现。重点是研究色彩的总体调子氛围和画面形式表现的多种可能性，并由此向综合表现色彩的多种多样方式展开。

2. 对自然色彩的视知觉——对自然色彩现象的观察、认识、判断；对色彩的诸种形式与空间关系的知觉与识别、判断，同样也涉及对美的色彩与形式的选择与表现，以及把自然色彩的视知觉的结果，转移在画面上的具体操作。

其重点在于视觉方式及表现形式的取向，并由此而进入油画表现色彩的整体视觉思维方式。

在此，我们可以看出，就油画表现色彩与对自然色彩的视知觉这两方面来考量，它们的共同点都可以从视觉要素和色彩要素这两个方面来探索。

一方面，我们可以就油画表现色彩的各种要素，来探讨相应的架上油画画面所呈现出的各种各样、千姿百态、形式多样的视觉效果问题。

另一方面，我们对自然色彩的视知觉的再现是油画表现色彩，就是注重对自然色彩知觉的表达与其表现色彩多种手法上操作的多种可能性的探寻。也就是在作画过程中就基础层面而言，油画家可着重对自然色彩中的色相、纯度、明度的视觉效果，对油画画面中的整体色彩调子中的冷暖色的视觉效果，对自然色彩中的物体色、环境色、光源色的视觉效果，对油画画面中的色彩空间的视觉效果等，作技法表现多种可能性的探讨。

对于上述涉及的构成油画色彩总体调子的诸种要素和形成色彩关系的诸种因素之中，有哪些是需要油画家探究呢？我们不妨设想一下，如果把那些色彩要素和视觉因素都呈现在画面上，那么这幅油画就是直接反映自然色彩的全因素油画。可是，我们想要用有限的油画颜料和技法，把自然色彩如真实所见那样表现，是不可能的。油画家根据当下的直觉感受与创意表现意象，选择适合表现作画意图的某些具鲜明形象、形式特征的造型要素与色彩要素与技法表现手段——三者相结合，才能创作出具有鲜明个性特征、具全新审美价值的油画作品。

事实上，从那些运用油画材料和颜色，成功地表现色彩的油画作品来看，往往是以极简单纯的色彩视觉语言和油画造型的形式语言，来表达油画家的整体视觉思维的结果，而不在于采用的色彩要素和形式因素的多或全。

因此，油画表现色彩的形式取向，与以单纯的色彩要素和构成形式的多样性，被当今诸多油画家视为油画表现色彩的复杂性。之所以复杂，在于人对色彩的视知觉会随着视觉范围的大小、光线的强弱、视觉兴趣点的变动，以及观察者当下的心理状态和情绪波动而变幻无常捉摸不定；在于大小面积的色块组合、冷暖色的对比、明度的对比、艳度的对比、不同色相的比较、余补色的视幻觉等等现象特别错综复杂。

因而，我们只要把复杂的问题，归纳为一个或若干个视觉的和色彩的要素，也就不难把握住油画表现色彩的形式取向了，它们仍然是那些可选择强化表现的最基本色彩要素了：

1. 强化物本色。强化并突出表现物体本身的颜色，作为画面色彩表现主题意向的一种选择，会使主体形象在画面中凸显出来，例如：塞尚在《静物》中，为表现红苹果的新鲜感，他特别用苹果的物本色浓重的艳红涂在画面左下方的苹果上，并与画面中间那个黄绿色的苹果，以及右下边那只青绿色的苹果相对应，产生鲜明的色相对比、艳度对比和明度对比。由此可见，在选择强化物本色表现的同时，也必定伴随着色彩诸种因素的对比。

2. 强化光源色。产生色彩视知觉的本源，有光就有色，光源色分自然光（太阳光）与人工灯光。强化并突出表现光源色的色光感觉，就如莫兰迪在《风景》中，运用冷暖对比、色相对比、面积对比和明暗对比的色彩对比语言，来强化表现上午暖洋洋的阳光感觉，凸显出意大利北部那座悠久历史文化名城博洛尼亚在阳光照射下的宁静与暖意——色彩意向的表现入微。

3. 强化环境色。强化物体周围的颜色，邻近物受光部的颜色反射到物体的暗部，对其暗部色产生影响。例如：莫奈在画《草垛》时为突出表现晌午强烈耀眼的阳光感觉，他选择用火焰般浓烈的暖颜色，表现受强光直接照射下的麦田色光反射到垛草暗部的色彩——环境色；同样，在《玻璃橱窗》中，埃斯蒂斯选择运用街景环境景象的环境色——反射在玻璃橱窗上的映像与反映色，既表现了玻璃橱窗的通透与质感，又表现了周围街景空间深度与环境色彩。

4. 强化色彩的对比。色彩是在同时并置对比中显现出来的：有冷暖色对比，色相对比，艳度对比，明度对比，异类色对比，同类色对比，面积对比，补色对比等。

（1）强化冷暖色对比。为强化表现直觉感受，或作画意向，或创意主题思想，就需要选择一组色彩对比语言来作为表现色彩的手法，例如，印象派画家莫奈画的《鲁昂教堂》中强化了色彩的冷暖对比度，充分表现了逆光下鲁昂教堂的光感与神性的神秘感。

（2）强化色相对比。埃贡·席勒画的《克鲁默景色》中，画家用大面积山地森林的绿色包围小面积乡村别墅的红屋顶，由此强化了红与绿的色相对比。

（3）强化明度对比与艳度对比。而莫里斯·郁特里罗在《德伊教堂》的画中，一方面，采用强化色彩明度对比手法——以大面积冷灰色乌云天空衬托出明亮的暖白色德伊教堂——表现了宗教的圣洁神圣氛围；另一方面，运用强化色彩的艳度对比手法——画家在大面积冷紫灰色基调中的乌云天空，从上至下、从左至右的同一色相的纯度、色度、艳度、明度的推移与变化，从而强化了天高深远的

毕沙罗　《村落·冬天的印象》
布面油彩　54.5cm×65.5cm　1877 年

路易斯·里特　《柳树和小溪》
布面油彩　65.7cm×54.3cm　1887 年

阿梅代奥·莫迪利亚尼　《仰卧的裸女》
布面油彩　60cm×92cm　1917 年

莫兰迪在《风景》中强化形状的色彩对比关系

照相写实主义大师戈英斯作品
质感的表现

西斯莱 《萨布隆树林的一角》
布面油画 60.5cm×73.5cm 1883年
空间的表现

空间深度；与此同时，画家从上至下、从左至右的同一白的色相的纯度、色度、艳度、明度的推移与变化，强化了那座巍巍耸立在山岗路边的德伊教堂建筑物的那种"虽小犹大"哲学理念。

（4）强化同类色对比与异类色对比。在同类色——相同色相的色调中，强化冷色调与暖色调的对比度，以及色彩调子的明度和艳度的对比度。在异类色——不同色相的调中，强化色彩调子的明度和艳度的对比度。例如：阿梅代奥·莫迪里阿尼在他画的《仰卧的裸女》中，在同一色相的肤色上运用冷色调与暖色调，以及明度和艳度的对比度，强调仰卧斜躺着的女人体的形体感与光色感。同样，在整幅画中女人体的明亮的金黄色肉色调，在大面积暗西洋红床单的衬托下，与暗紫灰色调靠枕的异类色的对比下，以及背景暗褐色调的陪衬下，凸显出女人体的纯洁与神圣这一主题性的表现。

（5）强化大小面积不同、形状各异色彩的色相与艳度的对比度和明亮度，会自觉导致画面色彩的形式组合与色彩调子氛围的新异性呈现，进而使画面形式焕然一新，使画面色彩呈现出具鲜明个性特征的视觉效果与审美情趣。例如：后印象派画家高更在他的旷世代表作《众神之日》中就是充分运用了色彩的面积对比手法，使画面充满着色彩构成感和全新的色彩视觉空间，以其纯真的色彩语汇表述了塔西提岛上的土族居民与神交往并共同生活的情景。

（6）当强化了整幅画面中主色调的补色对比度，以使画面色彩调子既获得补色平衡，又能使画面视觉兴趣中

心部位从色彩的余补色强对比中凸显出来。例如，现代派画家罗伯特·德劳内在他表现阳光景象的抽象画《螺旋桨和节拍》（Hélice et Rythme）中出现了相互叠加的圆环，表示球体在空间中的关系，不仅通过立体派绘画空间色彩的模糊性来创造运动感，还把圆形幻象的光晕元素变形为漂浮的球体和旋转的圆盘，仿佛一个万花筒，暗示着旋转的推进器和耀眼的太阳。同时还借助于他所谓的"共时对比"和"余补色对比"，把原色平面与间色并置的同时，强化与余补色的对比度。这样不仅创造出运动感，而且也创造了光线与空间，所有这些都不夹杂任何形式的幻象，而是传达了色彩的幻象。

5. 色依附于形，形与色相得益彰，也就是造型乃是色彩的载体。因而，表现色彩必须运用选择合适的造型要素：

（1）强化形状的色彩调性。选择构成物体三大面或画面组合色块中具美感特征形状，并突出强化其上的色彩调性，如在《仰卧的裸女》画中，画家阿梅代奥·莫迪里阿尼选择强化了女人体肌肤肉色的色彩调性和红色床单、紫灰色靠枕的色彩调性，由此，这三块大小不一、形状各异、色性单纯、凸显美感的色块组合而成的整幅画的色彩调子氛围，充满着青春活力和朝气。

（2）强化形状的色彩对比关系。有选择性地加强色彩的冷暖对比和明暗对比度，以强化画面空间形态中的体积造型。如莫兰迪的《风景》。

（3）强化光与影的色彩表现。用冷暖对比色和明暗对比色来强化画面中空间形态的光与影的色彩表现效果，即强化光线投射在物体上或地面上的阴影与受光部的色彩

珀尔斯坦用色彩表现画面空间形态中物象的肌理质感

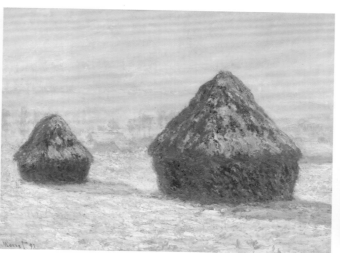

莫奈在《草垛》中强化光与影的色彩表现

莫奈　《鲁昂大教堂》
布面油画　　100cm×73.5cm
1893 年

调子的属性，由此而产生的冷暖色视感觉，包括色相、色度及明度变化等等，会凸显整幅画的光感效果和色彩表现光与影的形式特征。

（4）强化肌理质感的色彩效果。用色彩表现画面空间形态中物象的肌理质感，或用油画颜料在画面中运用油画表现技法，以颜料涂层肌理效果表现整体色彩调子氛围与替代表现物象形态的肌理质感。美国照相超写实画家戈英斯（Ralph Goings）画的这组厨房餐具调味瓶，用色彩极逼真地表现了玻璃调味瓶的物体材料的肌理质感。英国当代画家乔治·贝洛斯在《海的特点》（Tang of the Sea）中，用刮刀把油画颜色堆积而成的色块，替代郁黑厚重坚实的礁石肌理质感，以蓬松急速的笔触画出海浪拍打着礁石上，瞬间炸散开来的白沫浪花，这一静一动、一明一暗、一坚一松、一刚一柔等等的颜色肌理质感表现色彩的对比语汇与技法手段的灵活运用，恰如其分地用画面本体色彩造型语言来替代物象空间形态的质感。

（5）强化空间各维度的色彩表现效果。通过色彩的前进与后退，以及色彩的强弱对比，来强化色彩空间表现。例如，当代英国画家迪别孔在他的《乡村公路》中，就是以淡黄色—橘黄色—黄绿色—草绿色—蓝紫色——表现从近处的草地直至远处天地接壤的远方；与此并行的白色，从近处的淡黄白—亮白—冷白——渐次向远处递进，两者并行的色彩表现，强化了画面空间深度的视觉效果。其间，画家运用强烈的明暗对比、冷暖对比、面积对比的手法，清晰地表现了公路边村落房屋与其投影在公路上的阴影色

块，通过这几个物体占据不同的位置，有围合、分离、重合等形式的空间，以及实体空间和虚体空间，造成大小色块形的有序递进与组合，强化了此幅风景画色彩空间深度的表现。而在此空间形态受光照后，其表面色相互反射相互影响，形成有规律的色彩变化，在空间中呈现整体色彩调子氛围特征。

所以，用油画材料表现色彩的关键，在于对色彩要素和色彩整体的视知觉的强化与作画技法的多样选择。在这里，油画家从对眼前客观自然色彩的整体观察，到感知色彩；从对自然色彩现象及成因或作分解，或作描述，或作再现，或作表现的有关色彩的视觉思维意象呈现的过程中，油画家会对油画画面中的色彩调子产生想象或联想，会引发另一种油画画面中的色彩视觉现象出现，那就是由观察—感觉—分析—感知—理解—表现过程中，画面中自然而然会呈现的色彩调子——自觉地合理安排色彩——组合或构成与实际现象截然不同的色彩调子状态——进入用油画颜料表现色彩艺术的状态。其中，掺杂着许多个人主观审美的偏爱，也受当下的情绪与情感因素的影响，会导致对某一两种色彩要素感兴趣，会对某种色彩调子倾向更偏爱，自然也会表现在画面上，成为某种独特的色彩形式及表现风格——代表着作画者的性格，所谓个性的表现。

由此可见，油画表现色彩的整体视觉思维方法，不仅是单纯地对要素的把握和运用（组合），更重要的是对视觉方式及兴趣点的选择，以及对当下情绪的把控，并将上述调整到适合于色彩视感觉的表达，其复杂性也在于此。

德尼作品　二维空间的色彩表现　　　毕沙罗　《蓬图瓦兹附近的隐士之家》　　　　格罗兹强化光与影的色彩表现
布面油画　61cm×81cm　1874 年

二、整体视觉思维下的表现色彩

如何进行油画的整体视觉思维表现色彩呢？油画家首先要通过整体观察，获得所画对象的整体色彩和形象的视知觉，而这一获得的视知觉过程，就是视觉思维的过程。其中，所获得色彩调子和形象的"知觉包含了对物体的某些普遍性特征的捕捉，而一般人认为的思维，如果要真正解决点什么问题，又必须基于我们生活的世界的种种意象，在知觉中包含的思维成分和在思维活动中包含的感性成分之间是互补的"（鲁道夫·阿恩海姆《视觉思维》）。阿恩海姆又进一步指出：所谓认识，无非是指积极地探索，简化和组织（抽象、分析、综合、补足、纠正、比较、结合、分离，在背景中突出某物），换句话说，当油画家识别出在整体色调中的某色，实际上就等于一个问题的解决。这一切都是在视知觉中发生的，也就是在视觉思维中发生了。

油画家把对象色彩的视知觉的结果，用油画颜色画在画面上，作为油画表现的色彩，其本质是视觉思维活动的外在表现。因而，探讨油画表现色彩得从"如何看"和"如何画"两方面切入。同时，在探讨油画表现色彩各种表现手段时，应着重探讨如何开拓油画家的视觉方法和创造性思维能力，以及处理画面的技法这三方面。

事实上，自然对象为油画家提供了诸多色彩绚丽的感觉信息，油画家凭借着观察、分析色彩的成因要素和条件因素，才有可能对自然色彩的光色、光影、形体、空间、肌理、质感等因素，作选择性的描述，来再现自然色彩关系。因为，油画艺术是一种从视觉上表达世界的手段，也是油画家的"视觉所提出的关于探询物质世界的一个永远存在的问题"（康拉德·菲德勒尔《美术工作的起源》），正如印象派画家那样，十分执着地去关注，去表现对色彩的感觉——大自然中不断变化着的光线和运动，微妙的色彩效果，他们要"完全根据自然，重画浦桑（Poussin）的画"，到室外借助色彩和光线，观察、创作。同样，当油画家面对对象"关注"时，眼前那些炫目的色彩，便会有条不紊地呈现出来——只有运用整体观察的方法，才能获得一瞬间的总体色彩印象，会在视域内获得对象的形态与色彩的结构秩序，并在其有限的空间范围内展开，此时就会发现置于其中物体上的颜色与形状有着内在的联系。如果油画家对此做某种倾向的选择，即对某种造型因素和色彩要素的选择，如：（1）对光影元素和色彩的冷暖对比要素的选择；（2）对二维平面形和色块的色相对比要素的选择。

对上述要素做选择，只要把它们归纳入几何形体的某种形式中，或者在统调色彩时，把它们某种色彩要素或造型因素，置于空间中恰当的位置，使它们的形与色向一个中心聚合。

此时，就会发现它们会很有秩序地接近油画家的视点，其中色彩、光线、阴影、形态的感觉，有其惊人的视觉冲击力的效果，而它们的边缘，则会退却到油画家视线的中点上。

然而，事实远没那么清晰，当油画家把视觉集中于一个单独的对象时，或者把客观地观察对象，当作观察整体世界一部分时，对象并没有为油画家的感官提供一个平面的、界限分明的、两度空间的画面，这就要求油画家在介于观察对象和表现对象之间，做一番"解释"活动。并对

米勒 《播种》
布面油画 82.5cm×101.3cm 1861 年

莫里斯·郁特里罗 《德伊教堂》
布面油彩 52cm×69cm 1912 年

埃贡·席勒 《克鲁默景色》
布面油彩 110.5cm×141cm 1915—1916 年

此做出选择——如何用色彩再现对象的整体色彩调子特征？如何用色彩表达真切的感受？如何选择油画的表现形式和组合方式呢？是写实再现，或是以具象的表现，还是用抽象的表现呢？是以象征表现的手法，还是以写意概括的表现呢？诸如此类的种种选择范围，已成为此时亟待解决的问题。

事实正如我们熟知的视觉艺术史中各个不同时期那样，画家们都曾有过"模仿"自然的企图。从希腊、罗马到欧洲文艺复兴的古典主义艺术，从 16 世纪的巴洛克艺术到 19 世纪的浪漫主义、现实主义艺术，无论是它们的时代及艺术观念、风格样式多有不同，但都被一种再现世界"真实面貌"的愿望所支配着。

然而，由于对于对象真实存在的那些自然色彩现象，画家在面对对象中呈现出种种色彩现象时，总会感觉到它们是飘浮不定地闪动着，导致对此理解与感觉的模糊不清，或者会在"解释"——画对象的过程中曲解了许多色彩的"真实面貌"。为解决这些问题，在印象派之前的油画家无不采用超视觉的功能——想象色彩，这种想象能使画家改变物质世界中的对象的色彩、形体与空间，从而创造了一个为理解的形式所占有的理想空间和色彩。如同印象派之前的风景画那样，多为油画家们理想中的室内光色调子，或者以一种透视的法则或只有物体色的明暗调子来构成一种极具科学性、逻辑性的画面图式和色彩调子。同样，透视学也不能正确地表现视觉世界的真实。19 世纪中叶，印象派画家们似乎发现了什么，他们从谢弗勒尔（M.E.Cheverall）在 1838 年发表的《色彩的调和与对比法则》学说中得到了启示，于是他们从各种不同观察点看

世界，发现在不同光线下物象色彩所呈现的色彩调子，这就造成了他们在感觉中的那一刻，会产生一种与别人完全不同的色彩调子氛围印象，而这种色彩印象则又会提供给他们自觉地要求以某些色彩元素和造型元素，以独立的组织方式来描绘并表达这种"印象"。然而，这种"印象"在塞尚看来只是事物的闪动和模糊的外表，他要在感觉的"万花筒"所映象出的明亮闪动而令人迷惑的自然色彩中洞察那些永不改变的真实。

同样，塞尚在用色彩与形体的空间"结构"来探讨和表现这种"真实"的过程中，也会陷入"模拟"或"模仿"与"真实"的"表现"这对矛盾里。

1. "希望表达看到的形象，不带任何由情绪和理智引发的虚假成分，不带有任何感情夸张或'浪漫'的'解释'，甚至不带任何因气氛甚至由光产生的偶然现象。"因为在塞尚看来"光并不是为画家而存在的"。

2. 视域并没有明确的界限，我们所见的东西是分散的、混乱的，因此要找出一个焦点，把我们的视觉同选定的焦点联系起来——把视域中的物体有秩序、连贯地聚集在焦点上，从而把世界的真实解释为构成空间结构的——这在塞尚本人看来是一种"抽象"。进而通过"调节"——调整一个区域的色彩，使它同邻近区域的色彩协调：这是一个多样性服从总体统一性的连续过程。在这一连续过程中塞尚的画面处理操作是这样展开的："色彩区域的表面分裂，使之成为一种类似镶嵌画那样分散小块色片。"通过"调节"，使每个物体及色彩进入一种形态与色彩的空间秩序，从而构成整个画面空间色彩调子氛围的统一效果。

271

塞尚 《风景》
布面油画 65cm×88cm 1894年

塞尚 《普鲁旺斯风景》
布面油画 82×98cm 1887—1888年

凡·高 《阿尔附近的鸢尾花》
布面油画 54cm×65cm 1888年

印象派之后另一位天才是乔治·修拉，虽然他比塞尚晚20年，但他比塞尚更有意识地，比其他的同代人更审慎地，更为理解地接受了19世纪的科学精神，并对客观理想做出了精确的解释。他研究了论述光学和色彩的科学论文，他发现了人对光色的视知觉，基于光与色的混合，要想准确地表达这种清澈、透明的色彩知觉，须借助一种传达方法，而传统的颜色混合的方法显然达不到这样效果。于是他苦心经营，创造了一种"点彩技法"——按照修拉的说法是"分析方法"——将自然中存在的色彩分割为"构成色"，即用微小的笔触或斑点画到画布上，以保持颜色鲜亮的原色色泽，当观看者在一定距离观看时，画面的色点或色斑通过此距离的空间混合产生画面的色彩调子效果——将色彩重新组织成一种"光学的混合物"。

我们从塞尚作画时的视觉体验和修拉对光色的空间混合的视觉研究及理性分析的成果看，作为油画表现色彩的整体视觉思维方式，首先是观察，观察后所获得的视知觉，

与油画家对客观自然色彩的感受、分析与认识密切相关，而表现则归结于整体视觉思维的整个过程。其间，油画家对光色的整体调子的表达，是一种将直觉感受对象色彩的活动转化为运用笔或其他工具在布面上或其他材料上敷色的运作过程，把视觉的色彩感觉转化为画面物质性的色彩。在此过程中，强调眼睛的整体观察以及手、眼、脑三者协调统一的运作，眼睛关注的是对象与画面的色彩相似与不似之清晰，且"有意味的形式"是否显现。当油画家运用色块，以及冷暖色、余补色等，通过不同的形式组织，不同色的并置、叠加、混合、对比等构成色彩，是否能表达眼前色彩的第一印象，进而根据对象的体积、重量、空间，作纵深向四方展开深入的处理，运用笔触及笔调运动的节奏、方向，以及颜料交织的混合或并置或重叠后产生的色彩调子，来实现对光、色、调子、情趣等方面的描述。此阶段的作画应不涉及所谓的技巧和风格，这对油画家来说只是别人既有的模式和方法，如果让这些先入为主于初学

色彩表现空间
西斯莱 《大风的日子》 布面油画 60cm×81cm 1882年

写意性表现色彩
卡尤姆·苏丁 《山坡上的高房子》
布面油画 65.1cm×50cm 1918年

分析式表现色彩
毕加索 《水库》
布面油画 61.5cm×51.1cm 1909年

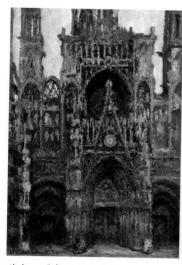

莫奈　《鲁昂大教堂》
布面油画　101cm×66cm　1893年

保罗·高更　《上帝之日》　布面油画　66cm×87cm　1894年

戈英斯用色彩语汇具象仿真表现

者，将会有碍于他们诚恳地去观看对象，而会使他们老于世故地带着某种既定模式——"戴着有色眼镜"观看对象。而此阶段，油画家作画的真正的意义，在于以诚恳的态度和纯净明清的眼睛来观看对象，不带有任何的杂念。从真切的视觉体验中，感知、感悟美的色彩与形式，随着观察的深入，视感觉的深化，想表达的冲动蓄蕴积压欲得释放，一触即发，便会流露于笔端，表达于画面。

如何"看"？取决于观察点和观察范围——视域范围。

看什么？取决于对所画对象的感受与获取的视觉要素的取向，感受与取向不同便会形成不同的形式或色彩。

大家都知道要"整体观察"，但一落实到具体操作时各人都大相径庭，其原因是"观察"并不是一个笼统的概念，也不是泛泛地看，而是要看对象的那些因素、形式、色彩。实际上，对画者特别有刺激有感觉的那些因素是：

1. 造型因素——光、影、色、点、线、面、形、体、空间、质感；

2. 色彩因素——色相、艳度、明度、面积、冷暖、余补。

也取决于画者观看时的兴趣点和选择点——选择那些有意思、有意味的形式；选择某种色彩的视觉现象、视觉要素和造型形式。如：

（1）有关画面光色表现的"印象色彩"；

（2）有关画面色块组合的"构成色彩"；

（3）有关物象体量质感表现的"具象写实色彩"；

（4）有关画面空间维度表现的"二维、三维度空间色彩"；

（5）有关写形绘意、感情抒发、传神写照的"写意表现色彩"；

（6）有关油画表现色彩的形式分析组构与形象解构重组研究的"分离色彩的点彩绘画"；

（7）有关对客观视觉空间中呈现出来的形与色进行提取与归纳的"整合归纳色彩"与"抽象表现色彩"。

上述等等各种分类的研究与表现，都是属于油画表现色彩的整体视觉思维方式与油画表现色彩的形式样式范畴。

三、整体视觉思维方式的画法系统

油画表现色彩的整体思维方式的画法系统，是指用笔或其他工具蘸上油画颜色和媒介剂在布面上或其他材料上，进行结合与运作的过程，所产生的各种图像和色彩的油画艺术的形式语言。

其画法样式分类有：模仿，再现，表现。

其表现形式分类有：具象，写实，抽象，分析，归纳，整合，综合。

其画法类型是：造型，色彩，视觉，技法。

由此可见，油画表现色彩的整体视觉思维方式，可以从再现性地表现色彩，到提取自然色彩中的抽象因素，归纳整合色彩与探讨色彩形式语言表现的多样性和多种可能性。因此，作为油画表现色彩的整体画法系统，基于视觉思维方式的过程，可能会产生多种可能性：

如果油画家关注对象的是形与面的色彩，画面自然反映出二维的色彩视象。

如果油画家感受最强烈的是对象在空间中的色彩层次关系与形象组合关系，他所表达的是色彩空间的调子氛围。假若油画家面对眼前色彩灿烂的光色效果感兴趣，那么他会像印象派画家那样运用补色对比和冷暖色对比的色彩来表达令人炫目的光感和一瞬间的色彩调子氛围。倘若油画家被物体的肌理材质所震撼，就会不择手段地运用适合的形式处理手法来表现色泽清新的质感，用画面颜色的肌理效果创造画面色彩的物质感。

诸如此类油画色彩形式语言的表现和物质感的表现，都无不源出于油画家的视感觉与思维的耦合联动的反映，也无不表露出油画家的偏见与喜好。这种带有主观意识的选择倾向与理智的判断，也无不体现自身的艺术修养与审美水平。反之，如果油画家对眼前的自然色彩成因缺乏全面深入的认识和了解，仅仅凭一时的喜好和冲动，不加比较与选择，那么所表达的，也许只是头脑中已有的模式或模仿某个画家的绘画模式。

所以，油画家只有在整体视觉思维过程中，通过比较才能作出正确的判断和选择，这主要通过两方面：一是色彩表现形式的表象性与显象性的比较；二是赋予色彩表现形式意境的含意与其引发的联想，以及色彩表现形式的取向等方面作比较——隐象性的内涵——色彩表现形式的语义。

因此，在视觉思维整体观为主导的油画表现色彩画法系统，在以往传统绘画的方法中，往往被当作一种可传授的技艺，油画家所追求的是如何把眼前的物象与场景画得逼真，色彩仅仅是为具象的造型而增色，无论是用固有色或用光影造型方法，还是以明暗晕光的技法，都是以二维图式的色彩语言，来再现外部现实世界的形式和空间关系的各种表现技法与手段。

事实上，当我们从近代美术史的角度，来追寻油画家所采用的种种视觉方法与技法表现的线索，就不难发现，有许多印象派画家表面上受日本浮世绘木刻的影响，而实际上是这些印象派画家们面对阳光灿烂的客观世界，采取了整体观察方法，并致力于用即兴表现的写生色彩的方法，竭尽全力地再现自己所真切感觉到的瞬间色彩印象与总体色彩调子氛围特征，以致他们在风格上发生了根本的变化——采用颜色线条来勾勒平浑的色面，或者采用含混浓

整合色彩表现
大卫·霍克尼作品

色彩空间表现
迪本科恩作品

抽象变异
巴塞里兹作品

色彩表现质感
斯科特·普廖尔作品

再现
德加 《舞》

二维平面色彩表现
迪本科恩作品

马蒂斯 《戴白色羽帽的女人》
布面油画 74cm×60.3cm
1919 年

罗伯特·德劳内 《螺旋桨与节奏》
布面油画 72cm×83cm 1937 年

意向表现

勃拉克强化大小面积不同、形状各异色彩的色相与艳度的对比度和明亮度

莱斯利体验到的"色彩想象"，是色彩的视觉知觉和当下对此的感受

色彩层次渐进推移
莫奈　《花园里的睡莲》　布面油画　89cm×93cm　1899 年

郁的颜色块涂抹出浑厚的色面，基本忽视单体物象在三维空间的透视，而是以清明透亮的色彩调子再现眼前真实世界的灿烂绚丽的色彩美景，且具有平面感觉的图案构成画面，同时具有象征寓意的特点。以至于在后来的马蒂斯看来，如果把秩序（明确的形式）和纯净的感觉，明确地区别开来，便会形成一个清晰的构图，按照"每一次经验的特性"——观察、感受，来选择色彩，而色彩的表现，在作画过程中所经历的改动或转换，是基于在观察中的提炼，而不是基于理智的分析与选择。然而在立体派画家毕加索和勃拉克看来，则可以用一种理性的分析方法——采用一种完整的、一致性的"几何""结构"来描绘那些被前人忽视的形态和形式。他主要依靠光线和阴影来构成平面的图景，以一种"主观的结构"方式来代替"面对自然"进行构图的方式。之后的格里斯（Juan Gris）就是这样一位能把"面对自然来构图"和画面空间的"主观的结构"相结合的天才。而罗伯特·德劳内（Robert Delaunay）则宣称"色彩本身就是形式和主题"，他热衷于把同一事物的几个不同方向结合在同一幅画面之中——有关"同存主义"的形式问题的探讨，一直缠绕着他。关于"同存主义"的绘画特点："没有什么水平线和垂直线的东西——光线被歪曲了每一件物，从而破坏了每一个物。"所以，在逐渐摒弃了"母题"的表现，而是以几何法利用光谱本身的曲折性来探讨，并表现他们那种色彩感觉的片段和时间切片，这样就导致他的绘画变成一种可称之为"虹彩"刹那间片段的感觉。一种不是来自大自然中的构图，而是以各种色彩组成的一种几何图形——一种完全的"主客观"构图——"电棱镜"。这在某种意义上与毕加索的"抽象"，即画面上那种分成的片段式小平面色块所构成的主体，有着直接的联系，尽管色彩来自现实，但没有被直观到的形象，被直接反映出来，而是反映了一组与记忆色彩有关的视觉因素，这些有关色彩的视觉因素来自视觉经验。它的主要特点，在于把绘画转化成一种形象与色彩的自由联系——是一种视觉想象的构造——视觉思维的结果（某种色调的图式），而不是一个被色彩理论所控制的主题性表现。于是画面的焦点不再集中，色彩不再协调。画家已不再把色彩固定于同一不断连续的空间之中，色彩与视域就是画面的空间自身，一切视觉因素只作为色彩和形式在画面的空

罗伯特·德劳内 《太阳和月亮》 布面油画 53cm×53cm 1912—1913年　罗伯特·德劳内 《巴黎城》 布面油画 267cm×406cm 1911年　　罗伯特·德劳内 《空气、铁和水》 布面油画 97.4cm×151.4cm 1937年

间中自生自灭，它已不是作为知觉色彩的再现而存在，而是作为画面本身的一种知觉而存在——回归到油画的色彩与构图及材料物质的本体。

　　然而，油画家所能体验到的"色彩想象"，能自由支配、驱驾它的不是色彩的规律，正如"造型想象"所能诱发它的不是透视、解剖、规律那样，而是任何的色彩的视觉因素和画者当下对此的感受，无论是它来自自然的，还是来自画者主观想象的，或者是来自油画家视觉幻象的——这一观点一旦被油画家接受，那么自然会产生与以往传统的表现色彩形成鲜明对照的样式，其作画的表现方式也会不同，它将会引导油画家进入以多种多样的方式、形式来表现色彩的佳境。

　　综上所述，油画表现色彩的整体视觉思维方式，油画家主要通过对自然色彩状态的观察、分析、理解、推理和想象，在作画过程中不断锤炼自我的敏锐视感觉，并对色依附于形、体、结构、材料，存在于空间中的自然色彩现

象作选择性观看的同时，在作画中选择并提取其中美的、有意味的形式和色彩，又同时在油画的画面中所呈现的色彩现象，作适合的选择和整体的把握。届时，油画家在对色彩的视觉信息清晰的识别与有意味的表达，同时拓展自身的创造性思维与表现色彩的多义性。所以，油画家只有在对自然色彩存在于空间中的多种可能性的状态与现象，作多种多样形式的描述与表现的前提之下，才会对色彩本身诸种因素作选择性的描述：形、体、面积、空间、质感、冷暖、色相、色度、明度、余补等等，做分类性的或综合性的观察、分析、推理与描述。

　　在此，我们有必要说明：

　　A. 油画表现色彩是一种思维方式的姿态，而不是一种方法。

　　B. 油画表现色彩是以对客观自然色彩的观察、分析与创造性的表现为前提的，而非凭空杜撰想象出来的。

　　C. 油画表现色彩是探究色彩形式语言表现的一种途径

波洛克 《钥匙》 布面油画 149.8cm×208.3cm 1946年　　　具象表现 伯纳德 《静物》 布面油画 82.6cm×116.2cm 1892年

再现自然色彩　西斯莱　《卢韦基恩斯的雪》　　斯坦利·斯宾塞　　《自画像》　　　尤恩对客观视觉空间中呈现出来的形与色进行提取与归纳的
布面油画　　55cm×46cm　　1874年　　　布面油画　　50.8cm×40.6cm　　1959年　　　"整合归纳色彩"

和方式，最终是为未来油画视觉艺术所需的，而非是某种新的艺术形式。

D. 油画表现色彩，不仅探究哪些能显示所使用材料与肌质特征的色彩与形态之间的内在联系，还探究油画表现色彩形式语言多种可能性的表现方法，而非是已有形式样式的模仿或故弄玄虚的别出心裁的矫作。

E. 油画表现色彩与其他视觉艺术领域中的基本色彩感觉，以及审美的训练，有着密不可分的内在联系，一切都源于油画家对真情实感、有感而发的表达；一切都源于油画家对自然色彩客观的现象与当下的感受，作诚恳表述，对色彩依附于客观形态、空间、材料上进行诚恳的表现，

而非完全脱离客观色彩现象之外的。因此，它实质上是人（主体）与物（客体）的对话交流过程——油画色彩的整体视觉思维的过程，是有关未来油画色彩的形式语言表达方式与行为方式的探讨。因而，当我们要在现代艺术，或后现代艺术，或当下形形色色的艺术现象中的风格与样式，形式与表现等问题，做深入探究和借鉴时，应该仅限于它们之中的视觉思维整体性，和形式安排的合理性方面，而非要刻意地去追求所谓的艺术个性。

F. 油画表现色彩的方式，向油画家提供了十分广泛的，并能充分施展个人艺术才华的广阔天地。视觉方式多样化的开启，能使每个人对周围世界各种色彩现象，怀有特别

杰克·比尔以清明透亮的色彩调子再现眼前真实世界的灿烂煦丽的色彩美景

罗伯特·德劳内热衷于把同一事物的几个不同方向结合在同一幅画面之中——有关"同存主义"的形式问题的探讨

艾纳·斯旺西的作品表达了画面采光的特殊效果

埃里克·菲施尔用色彩表现阳光下的直觉感受

胡里奥·拉热兹用色彩表现阳光下与水波纹下的色彩变化

的兴趣，进而能自觉地从中发现、体验色彩表现的多种可能性。以其色彩的视觉思维整合机制，以及多样、多维、多元的表达手段，来探究色彩的形式语言多样性的表现，从中也许能获得油画表现色彩的原创性与艺术个性。

为此，油画家应该掌握有关色彩的基本知识与基本表现方法，了解与掌握自然色彩的成因关系与变化规律，学习与理解有关色彩理论知识，运用多种视觉方式有效而又准确地感觉色彩，在感受对象色彩的同时，发现其中蕴含着的美的形式与美的色彩，应用色彩知识与色彩规律，采用多种表现方法与手段，探讨色彩形式语言表现的多种可能性，从中体验色彩形式组织规律与法则，以及逻辑秩序，进而运用逻辑思维引导色彩的形态思维方式，进行色彩联想和扩散性思维，作"有意义的"的色彩构想与表现色彩的多种形式的实验性探讨。

卢西安·弗洛伊德用色彩塑造人物形象，表现肌肤的色彩变化

第五节　油画表现色彩的观察方法和表现方法

当我们在写生作画时，面对不断变化着的对象色彩，经常会束手无策，总感觉到色彩在变，其实是我们视觉的兴趣点和视域范围的变更所致。这种情况往往被认为是局部观察所引起的，也经常被提示要整体观察对象，听起来似乎很有道理，但在具体做起来，却不知如何是整体观察？

一般情况，特别在教学中有关"整体观察"，仅停留在这一词组上的认识，而无具体的方法，这就给初学者带来很多困惑和疑虑。要确立整体观察的方法，就必须对我们平常习惯的观察方法做调整，那么我们习惯于怎样来看的呢？

如何看，也就会如此画。

如何思，也就会这样画。

这也许是当今油画家用油画表现色彩的状态。

一、观察方法与表现方法

通常，我们都有这样的视觉体验。我们抬头望去时，都会有一种新鲜的感觉。首先，是感觉到色彩特别清新好看，第一个反应是哪些好看？接着，看到一些大轮廓的形和色块。此时，会感觉到所有的形，是那样的与众不同，实在好看，至于是什么？还不清楚，但感觉到眼前的呈现的形与色都十分美妙、好看、有趣味。当我们要看清楚哪些好看时，便要从刚才第一眼看到的景物中去寻找。结果，发现很多东西都还是像原来那个样，便会感到索然无味没兴趣了。如果，发现其中仍有些特别的形，就会把观看兴趣点转移到这物象上来，专注物象的形态、造型、色彩等等。最终，才会说我看到了某物，并能说出有美的感受。这一观看过程，可以说是从整体到局部的观察。对某一物体单独关注、盯住某一部分看时，往往会陷入困境，忽而会感到色彩一会变绿、一会变紫、一会变红等等变化，最终使视觉感疲惫不堪而愈来愈迟钝，一切都变得早已熟知、司空见惯，已没有任何新鲜感，原先第一感觉早已消损殆尽。而第一感觉无论是色彩还是形态，是我们能感受到最

真切、最直接，也是最具特征感、新鲜感和美感的，它与众不同却能引起人们共感，这对造型艺术来说尤其重要。那么如何来获得第一感觉呢？大家都知道是"整体观察"。那么，如何来进行"整体观察"呢？传统的说法是：整体到局部，局部到整体。是这样吗？整体观察与视觉的选择性似乎有矛盾？有关上述问题，也是我们在画油画时，应该"如何去看""看什么""怎么看"的问题。

1. 观察方法—视觉方式—眼—看

而如何看，是作画的先决条件。所以，首先要观察客观世界的形象与色彩现象，训练眼睛，拓展视觉的潜质。

如何用眼睛观看所画物象（或景象或人像）？

这看似太一般，普通得人人都会的观看动作，在我们这些从事视觉艺术创作，探讨视觉艺术形式美的油画家来说，却恰恰要从一般中探讨出不一般的观看世界的方法，如此才能创造出独一无二的视觉艺术形式美。

（1）整体观察方法

其一，限定所画物象的视域范围。

在写生时，当面对将要写生的一组物象（或者景象或者人像），要确定所画范围，选择位置、视觉度、采光，可以从以下几方面入手：

①确定距离——是近距离、中距离、还是远距离的画眼前的物象？

②确定角度——是平视、侧视、仰视还是俯瞰？

③确定采光——是阳光还是灯光？是室外光还是室内光？是顺光、侧光、顶光还是逆光？

④确定视点——是焦点透视、多点透视、还是散点透视？

其二，选择观看方式和选择视觉要素，是油画写生画面图像形式创造的主要源泉。

选择怎样的观看方式，直接影响到画面的视觉图像形式的取向。

透视变异
迭戈·里维拉　《桌子上的静物》　布面油画　84cm×65cm　1913 年

肖峰　《西藏寺院》　纸本油画　45cm×35cm　1959 年

①整体观看

看似简单，但是要在整个写生作画过程始终保持整体观察，做起来确实很难。唯有在同一视域范围内，采取同时比较的方式，才有可能在写生作画的过程中自始至终保持整体观察所画范围。

所谓整体观察，就是把所要画的对象一下子都看到，都纳入视域范围内。其难点在于在整个的作画过程中，要始终保持整个地看。因为，我们的眼睛往往会盯牢某一点，在整个视域范围内作旅行式的看，如此看比较省心，也是我们视觉的惰性。那么如何保持整体观察？

我们可以从以下三方面切入。

A. 确定所画对象的范围和限定视域范围，把所画对象都纳入眼帘，看进去。

B. 在限定视域范围内看的同时，比较地看——即上一下、左一右、前一后的三组方位，作色彩的色相、明度、艳度、冷暖比较和形、体、空间位置的比较。

C. 在限定视域范围内，找到并确定最亮点和最暗点，最暖色和最冷色，最大形和最小形，最大体和最小体，最前的和最远的，所有介于上述之间的都与之两极限做比较。

在比较的过程中，要不断地、一下子看视域范围内的东西，把比较中获得的所有感觉纳入整体视感觉中，以保持第一视感觉，获得第一色彩印象的整体视感觉，为"整体观察"方法的最终目的。

具体的做法：在同一视域范围内，比较色块形的形状差异和大小差异，比较明暗调子的色层明度差异，比较空间次序的前后上下左右的距离与位置的差异，比较颜色的冷暖色调和色相明度的色阶差异。

②选择观看

在整体观察的前提下，对于视觉因素、形式要素、色彩特征，进行选择观看。

冷暖对比与明暗对比

肖峰 《夕阳》 布面油画 31cm×41cm 1992 年

鲁道夫·阿恩海姆认为：人的眼睛"在观看一个物体时，我们总是主动地去探查它。视觉就像一种无形的'手指'，我们运用这样一种无形的手指在周围空间中运动地看，我们走出好远，来到能发现各种事物的地方，我们触动它们，捕捉它们，扫描它们的表面，寻找它们的边界，探究它们的质地。因此，视觉是一种主动性很强的感觉形式"（《艺术与视知觉》）。"总之，积极的选择是视觉的一种基本特征。正如它是任何其他具有理智的东西的基本特征一样。在它们喜欢选取的东西中，最多的，是环境中时常变化的东西。由于有机体的需要是经由眼睛加以调节的，对于变化的东西自然要比对不动之物感兴趣得多。当某种东西出现或消失时，当它们从一个位置移向另一个位置时，当它们的形状、大小、色彩或亮度发生改变时，一个正在观察的人或动物就会发现周围正发生着某种变化……"（鲁道夫·阿恩海姆《视觉思维》）

视觉的选择性，作为一种观察方式的基本特征，其方法可以从行为方式和选择方式这两大方面切入：

A. 行为方式

多视角变换的观察方式——多视角、多维度、多姿态的观察方式。

对同一对象进行多视角度的观察：

一般平视观察；

侧视观察；

俯视观察；

仰视观察；

分段视点观察。

运用上述视角变换的观察方式（类似中国画中的散点透视），有助于我们在观察同一对象色彩时，观察到几种不同的色彩调子的组合效果。

由于视角度与观察点变换了，对象色彩调子也发生了

肖峰　《白桦林》　布面油画　54cm×80cm　2000 年

肖峰　《村头》
纸本油画　38cm×28cm　1978 年

肖峰　《江南水乡》
布面油画　38cm×26cm　1996 年

变化，其原因在于对象几个主色块的大小起变化了，对象的明暗形与色面积不一样了，所以，调子、形式、空间关系、色彩关系产生变化了。

B. 多维度变换的观察方式

所谓维度就是视觉维度，对同一对象作多维度的观察：

二维度视觉的平面感，即只观察那些正对着我们的二维度（二向度）的色块面和形，忽略纵深发展的那些立体形。从严格意义上看，那些大面积正受光的面和色都属于此类，不需要作人为的编造和想象。

二维度半视觉的浮雕感，一般常见于强光下的物象状态，或俯视，或鸟瞰时，对象的状态，也属于半立体、半平面的浮雕效果。在色彩上，有光影对比中的冷暖色对比效果。

三维度视觉的立体与空间感，对一般视觉维度不加任何的忽略和限定，我们所看到的都是三维度状态的立体与空间的色彩关系。

三维度空间色彩的视觉效果，主要观察那些同一色彩的不同深度位置的色彩强、弱所产生的前进与后退的色彩效果，以及异类色在不同深度位置上的色彩明度对比效果，还有色彩的艳度对比效果等，都是呈现空间中的色彩秩序。

C. 观察动作的多姿态

（1）静观、绕观（动观）、近观、远观。

由于，我们观察的姿态发生变化了，所感受到的同一对象的色彩和形态状态，也随之变化。具体方法如下：

静观，就是静止定视觉点地观察对象，在固定位置上，以变换视角度的方式观看所画物象或人像或景象与视域空间的色彩调子氛围，如平视观察、侧视观察、仰视观察、俯视观察。

绕观，就是围绕着对象观察，也就是围绕着所画物象或人像，进行环绕式和变换视角度的动态观察，在围绕看

肖峰　《梦回西藏之三》　纸本油画
23.5cm×35.3cm　2003 年

宋韧　《昔日沈家门》
布面油画　38cm×45cm　1961 年

吴国荣　《英国的巨石阵》
布面油画　40cm×60cm　2017 年

卢西安·弗洛伊德用色彩塑人物形象，表现光影与形体色彩变化

博纳尔的《裸体俯身》采用了暖色调

博纳尔的《远眺》采用了冷色调

对比色彩 佛兰曼克 《布吉瓦尔的餐厅》 布面油画 60cm×81.5cm 1905年

对象观察的过程中，以速写的方式及时记录获取形象素材，不断记录每一片段中的色彩感觉与形态图式，可以分幅记录，也可以在同一幅画中记录，以便最终确定作画位置与绘画构图形式，进一步地进行视觉思维色彩意象表现的创作活动。

近观，对对象的全貌或某个部分作近距离观察。此时，需借助并通过取景框观察所画物象与色彩调子氛围，并通过变换观看位置和变换视角度的观看方式，寻找并选择自然空间中呈现出来的美的形态与色彩调子氛围，然后确定画面构图与基本色彩调子，进一步地表现色彩的创作活动。

远观，在固定位置上以固定的视角度远距离观看所画自然景观，以增大空间感。选择其自然空间中呈现出来的美的形态与色彩调子氛围，然后确定画面构图与基本色彩调子，进一步地完成写生色彩活动。

（2）选择方式

我们究竟选择"看"什么呢？选择我们感兴趣的、有意思的东西，无论是形，还是色，必须具备两个最基本的特征：首先，"必须具有纯粹的色彩和简单的形状，从而一眼便能被清楚地认出来"；其次，"必须同周围环境中其他普通的可见物有着十分明显的区别"（鲁道夫·阿恩海姆《视觉思维》）。

选择观察那些有明显特征的色彩元素和造型元素，选择观察那些有明显特征的色彩形式因素和有趣味的、有意思的色彩。

一般，我们观看眼前物象空间形态状态，所获得的视感觉是全因素的整体空间形态状态和全色阶的整体色彩调子氛围。我们都有这样的视觉体验，在行进的路上经常会被眼前猛然出现的崭新的美景所吸引，如再仔细观看，发现其中具体的东西原来是我们平时司空见惯、最平常的物象时，便又觉得索然无味了。那么为什么在我们猛然看的时候会觉得那么美，而一下子吸引我们的眼球呢？原来当我们猛然一瞬间看到眼前的美景时，实际上我们所看到的仅仅是眼前视域范围内一瞬间浮现出来的整体色彩调子和空间形态形式，却不会被其中个体的细节和单独的物象形

形状的表达 格莱茨 《女人与动物》

体积的表达、色彩空间表现 弗里叶茨 《静物空间》

围合空间 基塔伊 《棒球运动》 布面油画 152.4cm×152.4cm 1983—1984年

色彩空间表现 雷诺阿 《艺术之桥和法国学院》 布面油画 113.5cm×186.3cm 1867年

色彩表现光影　雷诺阿　《桃子和杏仁》
布面油画　31.1cm×41.3cm　1901 年

照相写实主义画家埃斯蒂斯的《咖啡与蛋糕》，作
品用色彩清晰地还原了物体的质感

A.R.彭克用点、线、面、调子、形的色
彩形式要素构成画面

象所吸引，这恰恰是最根本、最本质、最主要、最有特征、最美、最有意味的形式与色调，也是视觉艺术原创之源，也符合视觉艺术形式美学。一旦我们想仔细观看眼前美景时，就会陷入局部的观看习惯，所获得的形象却是互相抵触支离破碎的视感觉，而缺乏整体形式与色彩美感。然而此时，如果我们要把眼前一瞬间视感觉如实地转换在画面上，将会令我们束手无策。因为，我们不可能逼真地、如实地再现眼前所画物象，却可以依据当时整体观看时所获得的视知觉和视感觉来进行以下选择：视觉因素——光影、明暗、形状、形体、质感、空间、色彩；形式要素——点、线、面、调子、形、体、二维空间、三维空间、构图、形态、色彩；色彩特征——色彩调子氛围的色彩倾向的特征、色彩的冷暖知觉度的特征、色彩明暗度的特征、色彩纯度的特征、色彩饱和度的特征、色彩艳度的特征。

重点观看——在整体观察方法的前提下，对视觉兴趣部位进行重点观看。

这符合我们一般常人的观看习惯，我们的视觉经验表明，当我们突然间被某一美景所吸引时，往往会从整体观看迅即转到关注在整体视感觉中凸显出来的形象，这一部位正是吸引我们视觉感知兴趣的部位，这个部位也许在眼前视域范围的中心区域部位，也有可能偏向四边的某一边，或许是上下左右的某一边，或许是前中后空间位置的某一区域。也就是，当我们重点观看在此位置上的兴趣部位的物象形态时，其形态、形式、形象与色彩的美感就会显现出来：色彩的视觉要素——光影、明暗、形状、形体、质感、空间、色彩调子氛围；色彩的形式要素——点、线、面、调子、形、体、空间、构图、形态、色彩调子倾向；色彩的调子特性——色彩调子氛围的色相、冷暖、明度、艳度的特征与美感，也会凸显出来。

2. 思考方法—思维方式—脑—思

色彩形式因素是视觉思维的对象，视觉思维的目的并不仅是色彩形式语言的本身，而是着重研究色彩形式的视知觉和各种操作方式，其过程是从客观色彩的视知觉出发，

肖峰　《皖南人家》
布面油画　76cm×95.4cm　1982 年

约翰·贝德用具象、仿真的表现方式表现停车场景

马里亚诺·福尔图尼用色彩表现霞光下挺立
的礁石上的顶塔

具象表现直觉形象

大卫·莎莉的平面化、装饰画的色彩表现

巴尔蒂斯 《椅子上的女人》
布面油画 130cm×162cm 1937年

贾科莫·巴拉的作品很好地阐释了光与影的表现

从色彩的形式要素和色彩形式构成的组织方法这两方面入手，具体通过各种操作手段来实现我们对色彩的视觉思维的结果——色彩形式语言表现的多种可能。

所以，"思"的方式作为视觉思维整体行为中的一部分，与"看"和"画"这三者之间都是属于同时性操作的整体活动。

其方式应从色彩要素和形式要素开始，用各类形式组织方法进行具体操作：

（1）"思维是需要通过某种媒介物进行，我们满可以设想这种媒介物是语言"，这种语言是视觉思维的色彩要素。①光源色、环境色、物本色；②冷色调与暖色调；③色相、艳度、明度；补色。

（2）"我们可以假定，思维意象所作的工作是在意识阈限之下进行的。"

那么，这个假定就是色彩要素依附于形式要素之上，形状色——物体的各个形状面的色，以及在实体空间与虚空间中呈现出来的各种形状面的色。

体积色——由物体的各个形体各面形成的立体形态的色。

空间色——实体空间即由物体几个面所围合而成的中空部分的色彩。视觉空间即由视域限定的前、中、后、左、中、右的空间的色彩。（其中有虚空间和实体空间）

光影色——光线投射到物体上，所产生的明暗变化和冷暖色彩变化的色彩。

质感色——构成物体的材料，所引起的表面纹理材质感的色。

而在意识阈限之下进行视觉思维意象所要做的工作，就是具体操作形式组织方法的思考：构图组构或如何安排画面空间方式，包括构图的格式类型的选择，如等分分割、黄金比率分割、数理比率分割等。

色彩构成方式——在构图的格式框架上安排造型元素和色彩元素，其各种构成的方式，比如，重合、分离、对位、渐变、旋转、对比、统一、谐调、特异等。

选择方式——有关视觉造型方式的选择性思考。比如

肖峰 《伊万大叔》
布面油画 101.5cm×84.5cm
1957年

肖峰 《池塘》
布面油画 58cm×78.5cm 1958年

吴国荣 《女青年》
布面油画 51cm×40cm
2014年

吴国荣 《老农》
布面油画 51cm×40cm
2014年

肖峰　《千帆齐发》
布面油画　81cm×98cm　1995 年

肖峰　《苏北老乡》
纸本油画　51cm×62cm　1957 年

吴国荣　《湘西苗寨》
布面油画　60cm×80cm　2007 年

是模仿、再现、描述、表现？还是有关形态分析或形态扩展性想象？是自然色彩关系的再现？还是抽象色彩的主观反映？诸如此类等，都可以就每个视觉造型元素和色彩元素作选择性的探讨，体验色彩形式表现的多种可能性。

当我们看到、观察到、感觉到眼前美的、有意味的形式和色彩时，便会迅即思考如何选择哪些视觉元素、形状、色彩，将采用哪些形式元素和色彩调子特征，运用怎样的视觉艺术表现语言、造型形式和色彩调子氛围，来再现眼前所见的那些美的形式与色彩。

3. 表现方法—绘画方式—手一画

如何表现？怎么画？画什么？表现什么？——"画"的方式："每一件艺术品都必须表现某种东西。这就是说，任何一件作品的内容，都必须超出作品所包含的那些个别物体的表象。""把'内在的'东西与'外在的'东西联系起来表现存在于结构之中。"所谓"画"的方式，其本

质是视觉思维整体活动的外在反映。表现色彩在于运用作画媒体在画面上的操作。即把眼睛所见、心里所想的画出来，表现色彩只是感受形式的手段，而不是目的——通过运作产生画面图式和肌理。

其形式有如真写实、印象再现、分离解构、具象表现、抽象构成、极简传达等等油画艺术的表现形式；风格样式有古典主义绘画样式、浪漫主义绘画样式、现实主义绘画样式、印象派绘画样式、表现主义绘画样式、现代主义绘画样式、后现代主义绘画样式等；造型方式有如实模仿自然空间形态色彩的造型方式、如真再现自然空间形态色彩的造型方式、具象表现自然空间形态色彩的造型方式、思维意象表现自然空间形态色彩的造型方式、形式分析自然空间形态色彩的造型方式、视觉要素与形式要素的综合表现自然空间形态色彩的造型方式等。

吴国荣　《山边小屋》
布面油画　40cm×50cm　2007 年

吴国荣　《稻子熟了》
布面油画　38cm×46.5cm　2006 年

吴国荣　《水果静物》
布面油画　40cm×50cm　2013 年

吴国荣　《花卉与水果静物》　布面油画
60cm×50cm　2015 年

吴国荣　《秋》
布面油画　50cm×60cm　2008 年

吴国荣　《古罗马城遗迹之三》
布面油画　50.5cm×60cm　2017 年

吴国荣　《古罗马城遗迹之一》
布面油画　40cm×50cm　2017 年

二、油画写生色彩的观察方法及表现形式

如何把所见、所思，以油画艺术形式，如实地再现，这就涉及油画这一欧洲传统绘画画种的特性与特点，以及表现技法与形式样式，如何通过油画工具材料的特性，进行实验油画形式表现方式，为再现或再创造那些观看所获得的视知觉，而尝试采用适合的表现样式、艺术形式和技法特征。

1. 具象表现色彩的方式

所谓具象表现色彩，在符合现实物象的色彩、比例、结构和空间关系的基础上，对真实物象、自然色彩关系和视觉因素，作再现或表现的形式：

首先，对自然状态下的色彩关系观察、分析与研究，其目的在于理解与掌握色彩变化的客观规律。可以从三个不同光源环境入手：阳光下的景与物；室内环境自然光线下或阴天光线下的景与物；白炽灯光下的景与物。

在对上述不同光源环境中的色彩关系的观察时，我们可以发现其各自的基本规律：A. 阳光下景物的受光面受太阳光照，呈暖色调，其背光面（暗部和投影）呈冷色调，所有朝上的面，受天光漫射光的影响呈冷色调；B. 室内自然光或阴天光线下的景物的受光面呈冷色调，背光面（暗部和阴影）呈暖色调，所有朝上的面受天光影响，呈冷色调；C. 白炽灯光线下的景物的受光面呈暖色调，背光面（暗部和阴影）呈冷色调（较暗呈褐冷色）；D. 所有光源下物体暗部朝邻近物的那个面，受其邻近物受光面颜色的折射而呈现其色。

此外光源色对基本色彩调子的倾向具有决定意义。

（1）油画基本色彩调子的描述

形成所画对象色彩调子的两个基本要素：接受光源色的面积占主导地位的几块色；在所画对象的视域范围内，占据空间主导地位的几块大面积的物体与空间的色块，是倾向冷颜色系列的，还是倾向暖颜色系列的。

肖峰　《阳光》
纸本油画　31cm×41cm　1992 年

吴国荣　《小巷》
布面油画　60cm×50cm
2008 年

莫里斯·郁特里罗　《圣皮埃尔教堂》
布面油画　76cm×105cm　1914 年

宋韧　《海滩上》
纸本油画　35cm×49cm　1977 年

肖峰　《西藏林卡》
纸本油画　50cm×35cm
1959 年

肖峰　《梦回西藏之二》
纸本油画　25cm×35cm　2003 年

肖峰　《江水悠悠》
布面油画　73cm×92cm　1996 年

　　如果是倾向冷颜色系列的，如蓝色、紫蓝色、绿色、淡黄色等，那么就呈现其各个色相明确的色彩调子。比如，如果是阳光下一片快熟透的稻田，一派秋天景象，那么画面呈现金黄色的暖色彩调子。

　　至于以上色彩现象及其规律，我们可以就不同对象，可能是静物或风景或人物做以下的组织色彩调子的油画：

　　基本色彩调子的把握，关键在于是否感觉到第一色印象。这就需要根据瞬间色彩感觉，敷大体色调。

　　敷大体色调，画准对象几块大体色块，使画面协调统一，表现出基本色彩调子。

　　调节受光部的色调与暗部及投影的色调，使两者形成冷暖色调的对比和余补色对比，从而产生光感。

　　（2）如实再现色彩关系

　　当大体色调能准确反映第一色彩印象时，在此整体色彩基调的前提下，深入调节色彩关系，主要调节对暗部色彩有影响的环境色：调节邻近物受光部的色彩对暗部折射的颜色，调节暗部受漫光折射的颜色。

　　此时，要关注暗部系统和明部系统调子之间的明暗对比和补色对比的效果，使之能更加鲜明地表现光感。同时，被调节部位的颜色，在明度上、色相上要隐藏在暗部的调子系统里，却又能显露出其色感。

　　（3）加强整体色调的光感，恢复瞬间色彩感觉

　　作为对自然色彩的客观反映，始终要保持视觉与画面的新鲜感。每一次感觉到的色彩都会有一种清新、明快、通透的感觉，而在作画过程中，由于过多地调节各区域部位的色彩关系，往往会削弱画面色彩调子的新鲜感觉而变灰暗。此时，有必要对画面色彩作整体调整。所谓整体调整，并不是重新画过一遍，而是在原有基础上在视觉趣味部位和整体画面空间中的形式与色彩表现要害的部位作调节：加强其部位色块的明度对比、冷暖对比、余补对比，使画面色彩调子恢复第一瞬间色彩印象的那种新鲜感与美感。

　　此时，要调节受光部色块的明度、艳度及色相，即前置物的受光部色块纯度高、色泽亮、色相明，反之，后

肖峰　《晨》
布面油画　19cm×29.5cm　1957 年

肖峰　《庭院》　纸本油画　17cm×24cm　1957 年

宋韧、肖峰　《风餐》
布面油画　70cm×72cm　1978 年

肖峰　《采石场》
布面油画　50cm×74cm　1979 年

肖峰　《日近黄昏》
布面油画　30cm×40.5cm　1958 年

肖峰　《千帆齐发》
布面油画　73cm×92cm　1985 年

置物则都弱，依据此原理依次向画面的空间深入处作推移——色彩的推移。

　　与此同时，要充分利用原色块作色彩的补充性调节，运用色彩对比效应和并置，同时互补的效果，在某些大色块上做增强或削弱的微调，会提高原有色块的明度、色度和色相度，最终，使整体色调明快响亮，而赋予生气，色泽滋润艳丽而引人注目。

　　（4）色彩空间感的表现及其要点

　　色彩空间感觉的表现要点：一种状况，是充分运用色彩中有些颜色本身就具有的前进与后退的特性。如相同面积的颜色置于同一位置时，黄颜色就显得往前进，而紫色就会感觉向后退缩。还有，同一色相的物体色或形状色，处于空间中前后不同的位置，它们显现出来的颜色也各不相同，一般状况前面的色相鲜明、明度亮、色泽艳，而后面的则灰暗、色弱些。

　　另一种状况是，当视觉兴趣部分，在空间的中部位置或远处部位置时，由视觉趣味中心部分引起的色彩空间关

系，则是那个部位的颜色之明度、艳度、色相较之其他地方更鲜明，而前面部位的形和色，反而弱。

　　比如，我们在观看走廊时，处于深处的景和物的色彩与形状感觉，就特别鲜明清晰，处理这种倒置空间的方法，并不会产生画面反映实际空间色彩倒置的感觉，由于形的空间透视和视觉焦点的作用，同样也能充分表现深远通透的空间效果。

　　与此同时，空间不仅是三维深度的，还有二维向度的空间。例如，所画对象是一堵墙、一扇门，它们阻隔了我们视线向深处延伸，而是向上下左右扩展，此时的空间色彩状态是同一色相的物体形状颜色，会有上下左右区域的色彩倾向的变化和明度调子的明度变化。如同一块白墙，由于光线投射角度的原因，便会有左边偏冷则亮些，右边偏暖则暗些。这种在二维度空间中的色彩变化，除了接受源的强与弱的区域不同之外，更重要的是视觉后象效应所致。这是我们的眼睛需要保持平衡的缘故。

　　（5）用色彩表现物象的材质肌理感觉

肖峰　《麦场》　布面油画　19cm×30cm　1984 年

肖峰　《金秋》
布面油画　73cm×92cm　1984 年

肖峰　《牧牛》
布面油画　49cm×59.5cm　1959 年

肖峰 《忆童年》
布面油画　50cm×61cm　1995 年

肖峰 《黄土高原》
木板炳稀　30cm×40cm　2003 年

肖峰 《母子》
布面油画　100cm×70cm　1994 年

　　用色彩表现物象的材质肌理感觉，只是用色彩表现那些通过观察视觉触摸和实际触摸，获得对材料的感觉经验层面上的质感，包括真实材料质感，模拟材料的质感、抽象质感、图案材料质感。如果，作为油画具象表现色彩的实验，主要把从对真实材料色彩质感的视觉感受，转化到画面的模拟物象材质感的视觉效果，通过色彩造型方法来表现所画对象实际材质的感觉效果。

　　在以质感表现色彩的油画中，可以上述五个要求和步骤为前提。

　　具体的画法可以采用以下几种手法。

　　①物象实体感的表现，主要通过用色塑造形体，使之达到物象的真实感和逼真效果。

　　②运用笔触顺应对象表面材料纹理结构来塑造物象形体，以材料肌理的模仿再现真实材料质感。

　　③强调物体本色（固有色），运用协调色来表现受光部与背光部之间的形面变化，并加强受光部的直接受光线投射的那块颜色和暗部反光面的那块颜色，使之色彩达到一定的饱和度和形体塑造的力度。因为这两个部位恰恰是同一物体材料对不同光线反射，是极有差别，具有明显的质感特征的部位反映。

　　当我们在上述油画色彩具象表现方式中，对直接来自真实世界中那些具有物理性质的知觉形象和色彩性质，做了比较客观而又真诚的描述与再现之后，我们应该明了：这种对客观自然色彩种种再现出的视知觉形象与色彩，并不是对客观真实世界那些物理性质的简单复制与机械模仿，而是对其总体色彩瞬间感觉印象和其总体色彩内在关联性结构特征的主动把握，即获得对画面各种形式与色彩元素组织过程中所遭遇到一系列问题的解决，也是把控画面整体表现能力的提升。

　　同时，在此过程中，我们也会感受到那些直接呈现在

肖峰 《高原人家之一》
纸本油画　21cm×25.5cm　1960 年

肖峰 《大漠骆驼队》
木板柄稀　22.5cm×27.4cm　2001 年

肖峰 《早春》
布面油画　60cm×73cm　1992 年

肖峰　《富春江风景》
布面油画　110cm×186.5cm　1968 年

肖峰　《芦苇丛中任我行》
布面油画　110cm×186.5cm　1968 年

宋韧　《黎明静悄悄》
布面油画　73cm×92cm　1992 年

画面上的各种线条、形状、色彩等视觉因素，总是以一种正确的（如对象相似）或错误（与对象不符）的样子出现在画面上，导致我们提笔努力去修改它们。在此期间，我们往往是通过对画中的形态、形状、比例、空间、色彩因素和形式因素，作全面调节、统一、平衡、把控之后，方能获得知觉对象总体状态的直觉反映或再现，便会发现那些视觉元素和形式元素，被强调到某种极限时，其形态与色彩特征就会突显出来，它的表现力也愈明显，却与客观真实对象又大相径庭了。实际上，就是从客观对象的物态转化为抽象形式的表现。

2. 抽象表现色彩的方式

"假如客观事物果真可以被简化为由少数几个方向或形态组成的意象，我们就可以设想，有可能还存在着比这种简化的意象更抽象的式样，这就是那些完全不带外部物理世界痕迹的抽象的结构或事态。"

"在艺术领域，本世纪的艺术家们已经创造出大量非再现性的绘画和雕塑"，而"康定斯基也在探索位于'再现'和'抽象'之间的'神秘区域'"，那就是"视觉的意象"，它支撑着视觉抽象变为可能。

在客观色彩现象中存在着抽象因素。"抽象"乃是绘画用以解释所画物体的一种手段。"假如我们认定某种简化的再现形象，需要观看者去填补那些未曾画出的细节，这实质上意味着我们并没有把'抽象能力'看作一种'超越（现实）'的能力。但是，'抽象'并不等于'不完整'，一幅画是对某种视觉特征的'描绘'，这种描绘可以通过抽象水平各不相同的意象完成。"如此看来，按照阿恩海姆的观点——视觉抽象是由视觉意象引发的，而抽象的过程，也是从模仿性转向非模仿性的，虽然它们之间仅存程度上的差别，但是与那些从自然色彩现象中，提取或抽取某些抽象元素的方式是相似的。我们学习与探究色彩艺术抽象语言与形式组织方式的意义，在于这些抽象因素具有十分明显的特征。因而，最有特征的形象所传达的视觉信息，也最为快捷而简洁明了，它既能解开自然色彩现象神秘表

肖峰　《清奇古怪》
布面油画　36cm×53.5cm　1980 年

肖峰　《舟山渔船》
纸本油画　18.6cm×27.5cm　1961 年

肖峰　《青弋江》
布面油画　73cm×92cm　1989 年

肖峰 《阳光海滨》
纸本油画 27cm×39cm 1977年

肖峰 《渔岛后山》
布面油画 26cm×36cm 1977年

肖峰 《村头》 纸本油画
38cm×28cm 1978年

象的钥匙，又能引发我们向创造性油画色彩的原创性思维活动迈进。

具体表现方式有以下几种。

（1）提取抽象因素特征和色彩要素特征

可提取的抽象因素特征有：点、线、形状、形体、空间各维度、结构、明暗、光与影、色彩、材质。

可提取的色彩要素特征有：色相、明度、纯度、冷暖色、色彩调子；补色、环境色、固有色、主色调与总体色彩调子氛围。

可对上述因素或要素作单个提取或几个相配类型的抽取，来构成画面的视象效果。

（2）抽取形态要素特征与空间的结构要素特征

①形态要素特征有：线的运动；点的节奏；面的扩散；体的张力；色的亮度值。

②空间要素特征有："图—底"关系；平面的分割；深度上的各层次；公共轮廓；框架与边沿（窗口）；基本几何形分割的空间；纵向、横向、斜向的空间排列；重心与走向的空间秩序；中心焦点透视的空间；形的重叠和分离的空间；不完整的三维至二维之间。

③色彩构成要素特征有：形、色的分离与结合；色彩对比与统一；色彩混合与并置；色彩的冷与暖；反射光色与投影色；补色与视像后色。

这些也都是构成各种各样色彩调子的属性与倾向的基本要素特征。

（3）选择抽象色彩形式的组织方式

①色彩形式组织手法有：对比；统一；均衡；变化。

②色彩形式构成方式有：简化；重叠；透视；缩短；透明性的分析；装饰性的表现；质感单纯化的提取；视觉片段的截取。

3. 综合表现色彩的方式

肖峰 《晒被子》
纸本油画 26cm×43cm 1977年

肖峰 《石岛》
纸本油画 16cm×25cm 1977年

阿斯格·尤恩在画中强化了色彩对比、明暗对比、肌理对比、强弱对比

阿斯格·尤恩作品的画面十分均衡

表现简化
爱德华·阿洛约作品

爱德华·阿洛约用色块剪影
的平面处理画中形象

爱德华·阿洛约用色块简约
和明暗平面表现形象

关于综合表现色彩的有两种可能：①造型因素和色彩要素的综合与形式组织方式的综合表现；②色彩作画媒体及技法的综合表现色彩。

所谓综合，并不是把所有视觉要素和造型因素、色彩要素都集中在一个画面上，也不是把各种作画媒体、各种画法堆积在一幅画面上。而是，我们面对所画对象，所看到的颜色作出敏感的反应，凭借视觉思维整体活动的方式，对眼前所见有选择性地作出快捷的判断，密切关注调色板上的颜色和所画对象之间不断出现并变化的颜色，在它们相互作用时，所出现的色彩效果。同时，寻找与确定适合自我感觉和真切感受表现的形式语言与处理手段，即在"眼""脑""手"三者协调统一运作的整体视觉思维方式操作活动中，有感而发，不须要考虑过多的理论，排除任何偏见和既定模式，就能使我们对色彩的敏感性得到发展，通过不断的实践和每当画完一幅画后，运用上述理论来检验评判，拟定下次作画时调整，并持之以恒，就能帮助我们发展视觉与表现方式。

（1）视觉造型因素、色彩要素与形式语言的综合表现

此综合表现的方式，只是就视觉对自然色彩的感知，转化为画面色彩视觉效果层面上的表现。

色彩感觉的个性反映——我们每个人对色彩的反应和感觉多有不同，各有自己的审美和个人特有的色彩和谐色调或色彩倾向。这些颜色恰恰反映了我们个性特征和情绪，也是我们个性潜意识中的对这些颜色的偏爱。

（2）光与阴影、冷色与暖色、补色与视像后的色及邻近色的相互作用

明色与暗色等色彩诸种因素的综合表现，可以引发表现色彩的多种可能性。

①由光与阴影之间的相互作用引起的各种混合色

透明性的分析

爱德华·阿洛约用色块简约表现人
物形象

爱德华·阿洛约用材料色块
构成平面图像

爱德华·阿洛约用色块简约和明暗平面表现形象

肖峰油训班学员作品　《风景》
布面油画　尺寸、年代不详

吴国荣　《圣托里尼岛之三》
布面油画　50cm×40cm
2014 年

吴国荣　《圣托里尼岛之十》
布面油画　50cm×40cm
2014 年

吴国荣　《圣托里尼岛之十一》
布面油画　50cm×40cm
2014 年

彩——如强光中的黄色呈白色而不是橙色，而邻近黄色的两边色都会比黄色暗些，而黄色在阴影中，在间接光的反射下，它可能出现蓝绿色或黄绿色，这种现象与阳光中的光色环的排列有关的色彩诸种因素，可以引发表现色彩的多种形式。

②由补色与视像后色之间的相互作用引起的各种混合色彩——当一种颜色单独出现在眼前时，眼睛就会自动地看到它的补色，如我们盯住蓝紫色看，便会产生黄色的幻觉，这就是视觉后象（余象）产生的补色效应，它并不是自然色彩的客观现象，而是我们眼睛需要一种平衡而产生互补色，它存在于我们眼睛里的生理需要——视觉现象。作为一种视觉表现要素在画面上，当我们把两种互补并列放置在画面构图中时，会加强色彩的对比和使画面色彩增添光感，因为一组互补对比色，都包含了三原色和混合色的光色谱七个颜色，便会还原为光色感，使画面明亮的视

觉效果和审美情趣，可以引发表现色彩的多种形式。

③由冷色与暖色之间的相互作用引起的各种混合色彩，对色彩有冷与暖的温度感知觉的视觉效果和审美情趣，也是一种视觉后的心理反应，可以引发表现色彩的多种形式，更能在实际色彩表现时，运用冷暖色的知觉，会有利于画面意境的表达，并直接引起观看者的共感。

④由邻近色的折射作用引起的各种混合色彩，能加强画面效果的透明感和通透性，同时也能充分表现物体的质感，因为表面光泽的物体，其暗部受邻近物受光面颜色的折射很明显，而表面粗糙的物体则较弱等等的视觉效果和审美情趣，可以引发表现色彩的多种可能性。

⑤由明色与暗色之间的相互作用引起的各种混合色彩的综合表现，主要涉及色彩的色值及其等级的诸要素，构成画面色彩的基本调子。当我们在作画时，用颜料在画面上以某几种连续不断的色相、艳度、明度的色值等级序列

吴国荣　《圣托里尼岛之九》
布面油画　40cm×50cm　2014 年

吴国荣　《圣托里尼岛之二》
布面油画　40cm×50cm　2013 年

吴国荣　《圣托里尼岛之八》
布面油画　40cm×50cm　2014 年

奥托·牟勒用红色暖色调与绿色冷色调分别表现同一人形象

肖峰油训班学员作品　《风景》
布面油画　尺寸、年代不详

肖峰油训班学员作品　《风景》
布面油画　尺寸、年代不详

安排在画面上，就会出现由色的明度和艳度，从最低色值向最高色值过渡推移转化的等级序列；也会出现由色的明度和色相，从最低色值向最高色值过渡、推移、转化的等级序列等等的视觉效果和审美情趣，可以引发表现色彩的多种多样的形式特征与艺术样式。

这些以各种色彩组成的等级序列，就是我们在光色谱上看到的序列，也是画面色彩变化规律最终是复位到色彩的光感色等级序列。我们可运用上述规律，可以构成不同等级色值的色调。如亮明度值色调和低明度值色调，高艳度色值色彩构图和弱艳度色值色彩构图，还可以构成各种不同色相色值的色彩调子。

此外，我们可以选择各种视觉造型因素综合，为了表达某个意境和主题构想作综合性地表现色彩。如：A. 光色感觉的综合表现；B. 形与体的综合表现；C. 空间色彩的综合表现；D. 材质感与肌理的综合表现；等等。

在面对上述各种画面形式构成类型，我们在感受对象色彩时，在选择表现形式语言的构成类型时，将会遭遇以下两个问题：①有关哪几种色彩可以被用来产生任何其他色彩的问题；②哪些颜色看上去比较简单和不可约简的问题。

这一对根本不同的问题，在我们实际作画过程中时常会搅在一起，而使我们想要表现的东西失之偏颇。而阿恩海姆对此做了比较实际的解释：

第一个问题"是来自有关色彩的视觉理论，早已被杨格和海尔姆霍兹证明，仅仅通过对三种基本色彩的感觉就可以解释对其他所有的色彩的感觉"。

第二个问题"是发自某些主观愿望，例如，画家们总希望能够得到一种可以用来指导色彩调配的准则；近代发

吴国荣　《窗前静物》
布面油画　50cm×61cm　1990 年

吴国荣　《秋季时节》
布面油画　50cm×40cm
2016 年

莫奈用大小、亮暗、粗细不等的色彩线条表现波光粼粼的塞纳河面

赵无极用大小、亮暗、粗细不等的色彩线条

赵无极把激情与对立的原则逐渐溶入云彩或水汽中

赵无极的画化入象外之象，进一步体现中国哲学所特有的天人合一、虚静忘我的精神境界

赵无极用色彩变得艳丽明亮，画面更侧重对空间和光线的追求

展起来的色彩印刷技术和彩色照相技术，也希望能从众多的色彩中找到少数几个'原色'。但是，这样一个问题与眼睛对色彩的知觉过程中发生的事情基本上是无关的"。

事实上，所有颜色只是在某种色彩环境中（由几种色构成的基调中），它们共存于同一维度时，才能发生关系，呈现出它们各自基本色的特征，而在另一基调中，可能就显示不出来了。

这是因为，色彩关系是同时并置后相互对比产生的。即艳度（纯度）对比、明度对比、色相对比。如：黄色块放在紫色纸上，黄色愈显其基色特征，而放在黄色纸上就不显现了。所以色彩构图的形式组织方法中很重要的是，运用对比法则和统一的原则。

同时对比法则：

各不同色相的同时对比，各不同明度色值的同时对比，各不同色相明度色值与纯度色阶的色彩艳度的同时对比，各不同大小面积，形状各异的色相、明度、艳度的色块的

同时对比，各不同色相色引起的视像后余补色同时对比，同一色相、不同明度、不同形状的冷暖色同时对比，不同前后位置的各种色彩要素形体空间的同时对比。

统一平衡原则：

不同形状色块与不同形体色彩的空间维度的分层次统一，不同大小面积、形状、色相、明度、艳度、冷暖色块的平衡；同一光源色照射下的画面视域中的各种各样空间形态色彩调性的统一，观看单一颜色的视像后色彩视感觉平衡的画面色彩调子特异效果的应用；以同一色相、不同明度、艳度与冷色或暖色的基本色调统一，或以同一冷色或暖色、不同明度、色相、艳度的基本色调统一，或以同一明度、不同色相、艳度与冷色或暖色的基本色调统一；表现色彩的多种形式与主题内容的多样统一与平衡。

（3）综合技法和综合媒体的表现色彩

综合技法和综合媒体的表现色彩，在于感受和体验色彩表现的宽泛性和多种可能性，采用不同的材料和不同的

赵无极的画风转入抽象，充满东方的精神意象与神秘的象征意味

保罗·德尔沃 《远处的火车》
布面油画 100cm×130cm 1963 年

罗伯特·劳森伯格逐渐发展出个人的独特艺术风格——融合绘画

朱利安·施纳贝尔的作品由众多破碎的瓷片构成，打碎的碟盘、缺口的瓷杯被粘贴在木板之上，粗犷、奔放

热拉尔·加鲁斯特把已成为过去的古典样式和意象蜕变为具有现代特色的全新的样式

热拉尔·加鲁斯特往往要表现超物质的精神世界，而这种超物质的世界却难以用形象来反映

技法，充分发挥色彩的视觉性质与材料（物理性质）的综合表现力。

实际上，可以被我们用来作画的颜色媒体有很多，就传统的颜色作画媒体而言，有油彩、水彩、蛋清、水墨、粉彩、色粉等等。用这些媒体作画，一般采用油、水为调和剂，画在纸上或画在布上或画在木板上或其他材料上，所用的纸、布、板都是专业用的。如各种水彩纸，各种素描纸或中国纸（宣纸、皮纸、毛边纸），所用工具是专业性的画笔，即水彩画笔、色粉画笔、毛笔，以及相关的工具刮刀、吸水纸、喷笔、喷胶等等。各画种可用的材料和媒体十分有限而又单一，能运用的技法也十分有限，而每个画种都有相对独立的表现技法。在不同的时代，不同的区域，不同的观念下，所产生的风格与技法也不尽相同，总的归纳起来有以下几种：

①油渍或油迹——以松节油与达玛树脂调和制成油画作画媒介调色剂。在作画时，根据油画创作的主题内容与表现色彩的形式构成之必需，用此易挥发快干调色媒介剂调色，在有色画布基底上或亮色基底色层上，通过喷淋或滴染色块成形状，待溶液挥发干后，即留有边缘显现油渍状的透明的或半透明的或不透明的色块，用此技法能充分体现画面色层的物质肌理效果与色彩品质美感。

②透明画法和薄画法——在本书第一章第五节中介绍适用于古典绘画的透明画法和薄画法的油画技法的基础之上，结合当今视觉艺术的发展而拓展透明画法和薄画法的技法，就是在画面色层已干透成型的各种肌理的亮色层面上，用狼毫油画笔蘸透明色分层薄画染涂，以获得最佳的、最美的画面色彩色层肌理质感与品质趣味感，为追求油画表现色彩的愿景。

③干枯彩色与枯笔飞白的色彩表现技法是借鉴中国画大写意绘画中"干枯墨色与枯笔飞白"的表现技法，即用硬质猪鬃油画笔蘸厚稠的油画颜料在干枯、起伏不平的画面肌理层面上，以中国书法的各种运笔技法，如可选择顿挫、

约翰·布拉特比以同一色相、不同明度、艳度与暖色的基本色调统一

约翰·贝兰尼以各不同色相明度色值与纯度色阶的色彩艳度的同时对比表现色彩

油性材料与丙烯材料的综合

丙烯材料与水粉、水彩、色粉材料的综合

厚堆颜料技法

拼贴材料

媒体材料的综合表现（泼、喷、淋、洒）

提捺，或斧劈横扫，或枯笔粘彩留飞白等表现色彩的技法，可以创造出与西方欧洲油画有明显不同的、具中国传统视觉艺术特征和笔彩韵味的中国特色的油画表现色彩的技法，我们可以发现赵无极于20世纪60年代中画的一系列具中国艺术特征的抽象油画中，已经有上述技法方面的探究了。

④运用厚堆或覆盖的表现色彩的技法，是在本书第一章第五节中介绍适用于直接画法的油画写生色彩技法的基础之上，用干稠的颜料色块或其他异质材料，如绘画细砂，可粘贴覆盖叠加的有色板材或瓷片——如卢森堡格用麻织品或纸板加油画颜料在画面上厚厚拼堆，又如斯拿帕那样用瓷盘拼贴的画面上，然后用颜色涂抹来探究油画表层材料肌理质感与色彩物质材料的表现色彩的形式构成，进而拓展当今油画表现色彩材质品质美感的多样技法。

⑤用喷绘或涂抹的表现色彩的技法，即调和易溶于油、易干的丙烯颜料，用喷绘机在亚麻布面或板面的有色基底上，即兴喷绘色彩，表现画面空间形态待干透后，再用厚稠的油画颜料进行绘形涂色，然后喷绘、涂抹循环往复，使之形色浑然一体，直至获得最佳的画面视觉效果与美的形式为止。

当我们面对客观对象作画时，就会面临选择——是运用传统油画技法表现色彩为主要目的，还是运用印象派的写生色彩方法来对客观自然色彩的再现与表达？或是把对客观对象的视知觉感受直接转化到画面上，从而创造一种虚拟对象的色彩视觉效果——为这一系列的问题而犹豫不决。然而，我们如果运用综合技法和综合媒体表现色彩，却能把对客观对象形态与色彩的视知觉感受转化为画面上

的物理性质的形态与色彩的表现，是属于材料物质形态的替代或者是置换视觉形象，是用媒体本身的材质，通过造型方式创造出一种形式，其形式是重新组构的另一种物态，而这种艺术品质的物态，恰恰能替换我们所画对象的形态与色彩，且能真切表达我们的感受与情感。它既是视觉语言的构成形式，又是艺术物质形态的本体。

例如，现代派画家罗伯特·劳森伯格（Robert Rauschenberg），用综合媒体创造出一批新颖独特的艺术形式。朱利安·施纳贝尔（Julian Schnabel）也用碎瓷盘和油彩创造出一种类似霞光下的庞贝镶嵌画。而后现代画家加鲁斯特（Grerard Garouste）则用单一的油画材料和古典技法，创造出具有极度品质感的架上绘画，把油画这一传统的作画媒体的物理性质推到极致。

现代油画家，特别是近30年来的当代油画家们，都努力从两方面寻找自我的表现形式和手段：

A.视觉方式的特殊性，导致选择与表现形式语言的多种可能性，以此来建立自己的艺术表现形式与美学；

B.以多媒体的运用及表现技法的多样性，来创造特殊物理性质的艺术品，以真实的物质艺术形态来置换或替代视觉的真实。

一旦清晰了我们为什么要做媒体和技法的综合表现油画色彩的意义，在具体操作实验时，我们就不会迷失方向，误入其他领域了。

以多种作画媒介体与多种调色油的多种技法表现色彩能创造出多种多样的画面色彩的物质效果：

以油彩为作画媒体——可采用多种油为调和剂；可运

综合厚画法　　　　　　　　　　　　　　媒体材料的综合表现（塑形、拓印、网印）　媒体材料的综合表现

用薄油、厚堆、透明、糅合、笔触、刮刀、打磨光面薄画、厚堆颜料、薄油画等多种油画表现技法；画在布、木板、纸板上等，能在画面视觉空间中表现出各种不同主题形象的造型与物质肌理效果，以及具鲜明特征的色彩调子氛围。

以油画棒为作画媒体——可采用类似色粉画表现技法，如厚堆法、枯笔画法，或涂绘、或排绘彩色线条等多种油画棒表现技法，画在纸、木板上、纸板上等；也可以采用色粉画技法，如复合重叠线条画法，混合糅合画法，也可用手揉擦使油画棒颜色混合呈柔和的色调，能在画面视觉空间中表现出各种不同主题形象的造型与物质肌理效果，基本色彩调子。

以丙烯颜色为作画媒体——可用油为调和剂，可采用厚薄画法、厚堆画法、透明画法等，画在画布上、纸面上、木板上等；也可以吸纳水彩画技法，如重叠覆盖画法、油渍画在布面上、纸面上；或采用类似水彩的渲染画法、飞白与干枯画法、湿画法等多种油画棒表现技法，在画面视觉空间中表现出各种不同主题形象的造型与物质肌理效果，以及美的形态与基本色彩调子。

（4）多种媒体材料，多种技法综合表现色彩的物质效果

①媒体材料的综合表现：

A. 以油性材料与丙烯材料为作画媒体，运用油画与丙烯的多种技法，综合表现主题形象与画面视觉空间的色彩调子效果。

B. 以不平整、平整，有纹理、无纹理，吸油的、不吸收的，底料肌理，厚堆砂子，石膏、厚堆等基底为作画载体，用笔蘸色或用画刀涂绘形象与画面空间层次，综合表现主题内容与表现色彩形式相统一，美的、有意味的油画艺术作品。

C. 用拼贴布、纸、纸板、木板等可粘贴的材料，与多种多样油画技法丰富的综合表现色彩调子。

②技法综合表现：

A. 运用"泼"油溶或油溶颜料画法与"喷""淋""洒"等的技法综合表现。

B. 运用厚堆或薄画，待颜料干透后，用沙皮打磨，用刀刮等多种多样的油画技法的综合表现。

C. 以拓印、网印、塑形等手段，综合技法的表现色彩空间形态。

D. 用自制工具，用拍、擦、揉、贴、敷等作画手段与综合技法，能构成画面多种多样的，丰富多彩、色泽滋润、色感美妙的油彩色层物质肌理效果，能适合油画家表现意象，创造出美的油画艺术形式。

上述采用各种作画媒体材料和各种作画技法综合性地表现色彩。在其操作过程，充分发挥各种作画媒体材料的特性，选择适合视知觉表达的技法，利用作画时产生的诸种偶然效果，作出明智的选择和判断，在画中寻找美的形式和有意义的形式，确定色彩表现的形式取向，把表现色彩的物质特性与形式语言的表现充分地显示出来，以此来达到色彩语言表现的单纯性和色彩形式表现的物质性。

第六节　油画表现色彩的方式、方法、操作流程及选择

当今油画表现色彩的方式与技法，涉及两方面。

首先是自然色彩现象。属于视觉现象的非物质因素的是光、色光、反射色光，属物理因素的是发光体（光源色）、受光体（物体本色）、反射光体（环境色）、颜色材料，以及属于自然色彩属性的，由上述两方面因素所形成的自然色彩关系——光的投射、反射、透射、折射、色的呈现与反映，以及与之相关的形、体、形式、空间、肌理等内在的联系。

其次是油画艺术的表现色彩。属于油画画面色彩调子与色彩形式的组织方法与方式，表现色彩形式和色彩形式处理手段或原则等方面。其中，运用色彩的色相、明度、艳度、色性、余补、面积等六大要素的对比、统一、平衡、异变等手段（形式组织原则），对油画色彩形式语言的表现做多种可能性的探讨与实验，由此来发展油画家的表现色彩与构想色彩的创造潜能，从而提高油画家的色彩审美修养。

一、视觉要素、造型元素和色彩语汇的运用

油画家所创造出来的画面色彩的视觉效果，之所以能让观者感到美，是因为画面色彩呈现出形与色，恰如真实世界中的那样完美而令人获得美的享受，也就是把色彩的"内在的"和"外在的"合适地融合一体。故而，油画家在表现色彩的作画过程中，要时刻关注画面上呈现的整体

色彩调子和其中的诸种色彩状态，即色彩的形状、大小、冷暖、明度、色度，以及形体的方向、结构等，以及它们能令观者感受到的喜、怒、哀、乐等情绪，真正地获得色彩的表现。所以，当油画家在表现"色彩"的"视觉思维"时，实际上是对"色彩——形式语言表现的多种可能性"做进一步的实验性作画，往往会从以下三方面切入：

（1）油画表现色彩空间的观看、思维与意象。

（2）油画表现色彩意象的多意性和多种可能性的选择。

（3）油画表现色彩多种可能性的选择与具体操作流程。

1. 油画表现色彩空间的观看、思维与意象

有关油画表现色彩空间的观看、思维与意象，应该从"组构色彩调子氛围"进入，以画面深度空间和平面空间的解析为切入点，由画面的空间和光影色彩描述，进入色彩的空间想象。在加强空间构成的前提下，充分运用混合媒体和综合技法表现色彩的空间。

（1）组构色彩调子氛围，来表现画面的空间

A. 主色彩调子特征的整合和归纳

在油画家作色彩构图时，对眼前客观世界中出现的丰富多彩的色彩调子，作主色彩调子的各种色相特征，由亮至暗的明度特征，以色纯度、饱和度、艳度为色彩特征和

自然色彩关系　索罗亚　《马浴》
布面油画　205cm×250cm　1909 年

莫奈　《三艘渔船》
布面油画　73cm×92.5 cm　1885 年

雷诺阿把从花卉那里所得到的赏心悦目的感觉
直接地表达在画布上

埃米尔·伯纳德 《布雷顿参加赦免的妇女》
布面油画 82.5cm×116.2cm 1892 年

雷诺阿 《一束菊花》
布面油画 66cm×55.6cm 1881 年

莫奈 《安提比斯山松树》
布面油画 73cm×92cm 1888 年

以各种各样色彩知觉属性为主的冷暖特征的整合与归纳，表现色彩调子氛围特征。

B. 选择具有明显特征、有意味的色与形

从眼前所要画的自然色彩调子现象中提取几个基本色和形的元素，在主动组织画面色调时，可以从几个方面、有选择地重组色调：a. 通过改变不同形的大小形状和不同色相颜色的色值重组画面的色彩调子；b. 通过画面中的互补颜色关系，建构一个与自然色彩现象更强烈的明暗调子与色彩调子；c. 从画面的互补颜色关系中，从画面空间形体上的同类色冷暖对比关系中，从画面中主体形象的邻近色，从主体形象与其周围环境的关系等方面，来发展画面主体色彩调子氛围的特征和有意味的形式；d. 从自然色彩现象中选择那些美的、有意味的形与色，并以此为形式元素和色彩要素，作为油画表现色彩的主要途径和方式。

（2）油画表现色彩的平面空间和深度空间

A. 油画表现色彩的平面空间

在油画表现画面色彩的平面空间中，可以利用点、线、面构成的形状和色块的对比、互补、协调——两者所产生的统一作用，运用画中图形构成的各种方式，安排画面的平面空间的色彩结构，探讨色彩的多种平面组合方式和类型。作为一种方法、一种过程，应该以简单的图与底的色彩组合，逐步向复杂形式的组合演化，不仅要考虑到明暗的因素，还要关注基本色调的形成。

B. 色彩的深度空间组合

当油画家要在二维油画画面空间中创造出具有三维空间感的艺术形象时，就需要运用那些能创造出深度空

间感的视觉因素（形、体、秩序、透视、色彩的前进与后退感觉），以及造型因素（点、线、面、体）。此时，油画家会把空间深度大致分为前景、中景、远景三个大层次。把各种形体按近大远小的规律，安排在一个空间秩序的构架中；运用明暗、深浅的变化和色彩强弱的变化与色彩冷暖的感觉，在画面中造成前、中、远三个主要层次的深度空间视感觉。因而，油画家也可以把眼前所要画的自然、复杂、有趣、丰富、多彩的可视形象的形体，归纳、整合为近似几何形状，使之表达空间深度的色彩关系变得更明确。

（3）光和影在画面空间中的色彩效果

所有的视觉形象和色彩调子都源于光。有光就有色彩，光线照射到物体上，由于其照射的角度发生变化，物体的投影也发生变化。光线有强与弱之分。光源色有种类之别。强光线下的色彩，明暗对比和色彩对比都很强烈，反之则弱。阳光下的色彩，明部暖色，暗部冷色，反之则相反。由于光、影及照射角度发生变化，会使在空间中的物体产生形态变异，会产生色彩的冷暖变化，便会呈现多种多样的、丰富多彩的色彩调子现象。油画家以此为作画原形，作多种多样的色彩构图、形式和调子类型的油画表现色彩调子与空间色彩的实验。所以，油画家在作画时，除了对真实空间色彩的观察，并凭借当下的视知觉直接描述之外，更要特别关注画面组织空间色彩时所呈现的画面视觉的色彩效果。因为，由光、影、形的变化，会直接导致画面空间色彩多种可能的色彩形式效果，进而激发油画家对各种不同空间色彩表现形式的体验。在这里，油画家要特别关

从事视觉艺术油画创作所需基本要素与基本流程

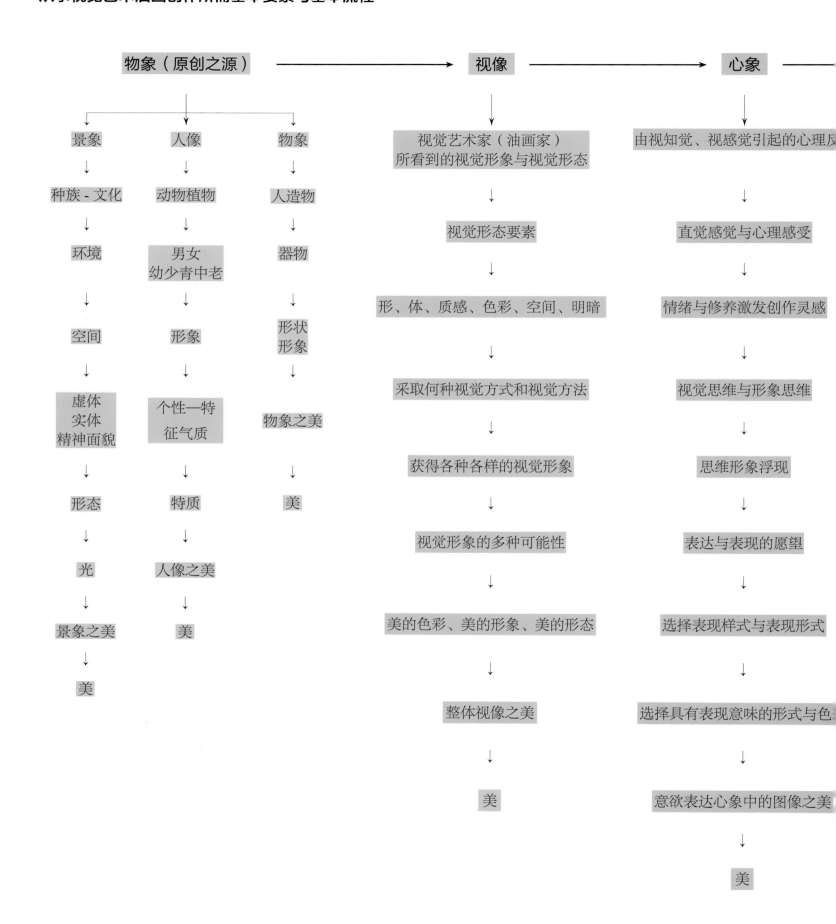

"从事视觉艺术油画创作所需基本要素与基本流程"（关系图示）

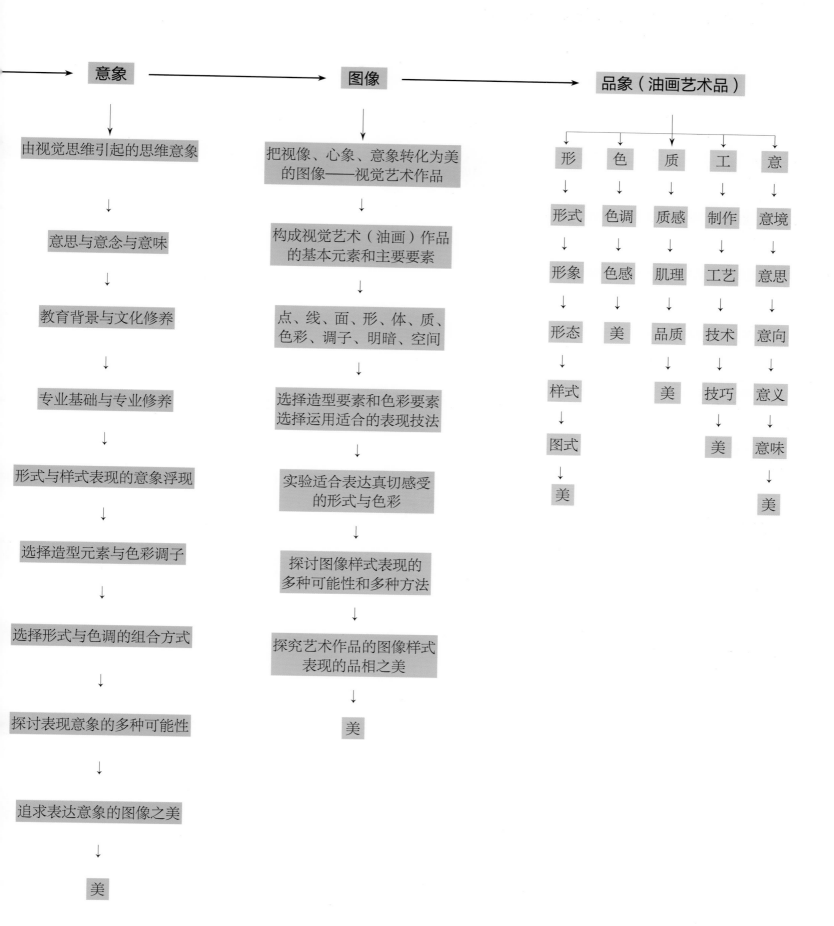

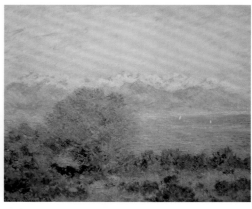

莫奈作品　布面油画　73cm×92cm　1888 年　　莫奈作品　布面油画　63.5cm×78.7cm　1888 年　　莫奈作品　布面油画　65cm×81cm　1888 年

注对固有色（物本色）、环境色和光源色三大基本关系所构成的色彩空间形态的总体把控，这样才能真正创造出画面空间的色彩效果和美的色彩调子氛围。

2. 油画表现色彩意象的多意性与多种可能性的选择

我们在这里探讨油画表现色彩意象的多意性与多种可能性的选择时，首先要解析"意象"。中国《周易·系辞》有"观物取象""立象以尽意"之说。即"意"是内在的抽象的心意，"象"是外在的具体的物象；"意"源于内心并借助象来表达，"象"其实是意的寄托物。实指寓情于景、以景托情、情景交融的艺术处理技巧。意象通常是指自然意象，即取自大自然的借以寄托情思的物象。如古诗名句"野火烧不尽，春风吹又生""秋风吹渭水，落叶满长安""春色满园关不住，一枝红杏出墙来"的意象，都是自然意象。意象是具体事物，意境是具体事物组成的整体环境和感情的结合，情寄于景中，景中有情，情景交融。又如，在马致远的《秋思》"枯藤老树昏鸦，小桥流水人家"句中，枯藤、老树、昏鸦、小桥、流水、人家，把这些事物在诗中的意象组合在一起，就构成了一幅凄清、伤感、苍凉的图像意境。据此，就画家而言，创作过程是一个观察、感受、酝酿、表达的过程，是对生活的再现与表现过程。画家对外界的事物心有所感，便将之寄托给一个所选定的具象，使之融入画家某种感情色彩，并制造出一幅特殊的油画艺术作品，使观者在欣赏油画作品时能根据画面呈现出的整体艺术形象与色彩调子氛围和图像意境，在内心进行二次创作——在还原画家所见所感的同时渗透观者自己的感情色彩，从而获得美的享受和精神的陶冶。

黑格尔给美与艺术的定义："美是理念的感性显现。"而"艺术的内容就是理念，艺术的形式就是诉诸感官的形象，艺术要把这两个方面调和成为一种自由的统一的整体"。这与视觉思维意象表现的理论也是相通的。20 世纪初，美国诗人庞德在《意象主义者的几个"不"》中给意象的定义——"意象是一刹那间思想和感情的复合体"。由此引申，视觉思维意象不是一般的形象，而是主、客观融为一体的形象。一方面，画家强调客观事物，表现主观必须通过客观事物形象；以客观约束主观，竭力避免改变客观物象的形状和色彩，赋予客观事物以某种象征意义，也不是一种普通的比喻。另一方面，画家强调描绘客观事物必须表达主观的感受和体验，赋予客观物象与色彩以生命和情感，画家的主观激情和客观形象融为一体。当油画家在用色彩表现视觉思维"意象"时，需在其呈现的"意象"中，选择那些能引导画家用来寄托主观情思之"意"和主题创意之"意"的视觉形式及形象之"象"。也就是画家在进行油画艺术创造性活动时，自然客观物象与色彩经过我们（创作主体）观察过程中的视觉思维意象表现，即画家所特有的视感觉—视知觉—视思维—意象表现；由视觉思维意象引发的情感活动，借意象抒情，创造出油画艺术的形象，融入画家思想感情的"物象"与色彩，是赋予某种特殊含义和形式意味的具体形象。

实际上，支撑油画家性格和精神的是民族文化与精神，以及孕育它不断厚实的地域与环境。油画表现色彩的整体视觉思维方式改变了传统油画表现色彩的艺术面貌，也在无形中传达了油画家的各种思想、观念、感情、情绪，油画色彩便成为一种视觉艺术表现语言。

色彩表现空间　巴尔蒂斯　《约恩山谷》
布面油画　尺寸不详　1955 年

色彩的冷暖对比
雷诺阿　《雪覆盖的景观》　布面油画
51cm×66cm　1870—1875 年

弗兰克·奥尔巴赫　《客厅》
布面油画　尺寸不详　1964 年

　　如那高耸入云、直刺天际的中世纪哥特式教堂里的彩色玻璃镶嵌装饰画，画家多以红、蓝、黄、绿、紫、白、黑色等玻璃色块拼构成一幅幅表现圣经故事宣传教义的图画；借助光的照射，穿透彩色玻璃画，投射到昏暗的教堂内空间，给人一种基督教的神秘感和崇高感；随着那一根纤细挺拔的陶立克式立柱向上延伸，直至簇拥着一个个仿佛能攀摩天际的穹顶，和着管风琴和音的节拍，使人似乎置于天堂神域——一种神圣而又多彩的世界。

　　那屹立于漠海苍天之下的蓝绿色顶白色墙面的伊斯兰教寺院，在高温、少雨、生活资源极度匮乏的自然环境中得以建造，主要靠居住在一片土色荒凉世界的阿拉伯人勤劳勇猛和坚韧不拔的意志。他们从土中寻求各种色素，从岩石中开采到各种多彩的原石，利用矿物质颜色材料表面的透明特性，把天蓝色、青色、绿色等冷色材料，镶嵌、装饰在神圣而又庞大的寺院圆形穹窿顶上，受强烈阳光的照射，在周围漠土暖色的烘托下，间隔白色墙体，寺院的色彩调子愈加丰富多彩、灿烂夺目，与周围黄沙漠土吸收光线后所呈现的燥热而又静憩的荒凉感相互衬托，使蓝绿色圆顶更显得鲜艳、绚丽。这也许是长期生活在气候条件和自然环境极度恶劣情况下的阿拉伯人对蓝色的海洋、茂密的森林的一种向往与追求，也向人们昭示真主的威严与灵性。

　　那"深山藏古刹"的佛寺庙宇主体建筑，虽其规模视殿堂具体而微，但从外山墙门至主殿，以及主殿后以台、阁重接为止，均依地势形而建在寺院中最高处，造型稳重，极其巍峨壮观，气势宏伟且藏而不露。其寺院建筑多用白石台基，红色粉彩墙、柱、门、窗，且以黄、绿色琉璃瓦盖屋顶，并在檐下用金、朱、青、绿等色绘制的旋子彩画，以加强阴影部分的对比效果，且又能与自然环境协调，形成淡雅、秀丽的色调，体现了我国古人"天人合一"，追求人与自然和谐的宇宙观。

　　同样，作为欧洲文化的发展期，欧洲文艺复兴时期的达·芬奇、提香、卡拉瓦乔，以及后来的伦勃朗、委拉斯开兹等油画家，都采用色、光和影的立体表现的写实手法，不仅再现了物象的体感和量感，还深刻入微地用色表现了物象的内在气质。

　　到 19 世纪中叶，油画家们到户外对景写生，借助当时色彩学的研究成果，运用色彩对比与调和理论，强调了光、色的效果反映；依据对自然色彩的视觉的强烈感受，把色从光中分离出来，从而产生了印象派绘画，并随着东方多色艺术不断传入、艺术审美观念的不断更新，欧洲油画艺术开始从对光和色、影和色、形和色的多色探讨，逐步转向油画色彩表现语言多意性和表现手法多种可能性的探讨。

　　但是，事实上没有一种色彩的"视觉式样是只为它自身而存的，它总是要再现某种超出它自身存在之外的某种东西，这就是说，所有的形状（和色彩）都应该是某种内容的形式"。（《艺术与视知觉》"第三章，形式"——鲁道夫·阿恩海姆）

　　当我们面对自然色彩现象被其中美的色彩、形状、形式所打动时，便会有感而发，通过意象表达所感悟到的意思或者意境——内容含义。我们由此可以看出：首先，意象是一个个表意的典型物象与色彩，是由客观之象升华为主观之象；而意境是通过形象表达或诱发，并经过体悟、

弗兰克·奥尔巴赫 《莫宁顿的新月》
木板油画 121.9cm×152.4cm 1970 年

弗兰克·奥尔巴赫眼前的视觉形象（色彩）的闪现和暗示着某种意象

杰克·比尔是通过视觉式样对自然色彩进行再现物体肌理质感种种映象

抽象后获得的一种境界和情调。其次，意象是构成意境的手段或途径，由意象或意象的组合构成意境。

画面意境是油画艺术作品通过形象描写表现出来的境界和情调，是抒情作品中呈现的情景交融、虚实相生的形象，以及其诱发和开拓的审美想象空间。意象是以表达视觉思维之意象为目的，其内隐含象征的、或幻象的、或抽象的、或装饰的基本特征，以达到人类理想境界的表意之象——油画艺术的典型特征。

实际上，我们眼前的自然色彩现象成因的诸种因素和相关联的视觉要素，以及物体肌理质感的再现性地表现色彩的种种映象，是通过视觉式样对自然色彩进行再现的，而再现涉及的是自然色彩对象与所要再现的画面色彩之间比较，这就要靠某种色彩形式或样式来作归纳性再现，却不是对自然色彩现象作机械的、原封不动的复制，而且要用有限的颜色和材料来对有着几百万像素的自然色彩作原封不动的复制，这是永远办不到的事。那么就产生另一个问题，倘若要使某种色彩、某种形式被清晰地显现出来，它是表现了什么？它通过什么样的"语言"表现了什么？它除了有可视的表象形式，更有内含的意思、意境——它的意义所在。

为此，我们应该注意哪些因素和条件呢？我们应该运用什么样的视觉式样和形式来表现色彩呢？我们又以什么样的方式来读解视觉色彩的多种信息、多样形式呢？为此，我们又以什么样的视觉式样和方法来表现色彩形式语言的多种可能性呢？这就涉及油画色彩语言联想的多意性与色彩形式表现的多种可能性的选择问题。

（1）油画表现色彩意象的多意性与色彩形式表现的多种可能性的选择取向

事实证明，油画家视觉的"思维需要形状，而形状又必须从某种媒介中获取"，一种媒介便是视觉对象——自然色彩与物体形状，一种媒介便是"与外在知觉对象相对应的内在意象"。"它不是被用于识别某种外在物体，而是作为一种独立的形象出现……当思维活动涉及某种物体或事件时，只有当这些事物或事件以某种方式出现于大脑时才有可能。"这个"内在意象"与"我们的心灵中有可能会出现一种联觉经验"有关，"因为这种经验一般情况下仅与'非模仿性'的意象有关。例如，在那种有关'对色彩的倾听'试验中，当一个倾听某种声音（尤其是音乐）时，会感受到一片特殊的色彩"。

油画家视觉形象（色彩）的闪现，暗示着某种意象——在心理上作出的反应——会产生有关的意象：

①喜、怒、哀、乐、美、丑、恶；
②高贵、下贱；
③智慧、愚昧；
④春、夏、秋、冬；
⑤早、中、晚；
⑥黑暗、光明；
⑦靓丽、难看；
⑧香、甜、苦、辣；
⑨亲和、疏离；
⑩大海、山峦、平原等意象幻觉。
这些意象幻觉形象或色彩，存在于油画家的视觉思维

德·库宁以某个色彩元素作持续变形、变色的形与色的"动态形式"

德兰　《晨曦》
布面油画　82cm×101cm　1905—1906年

弗拉曼克　《花卉》
布面油画　31.5cm×20.5cm　1920年

弗拉曼克　《博斯的风景》
布面油画　73cm×92.5cm　1912年

意象的"联觉经验"的体验中，一旦某种相似的、带有明确指向性意象的形状或色彩出现时，便会产生共感。这就是油画家所表达的色彩向人们传递有关"喜、怒、哀、乐、美……"的语言信息。

由此可见，油画色彩语言联想表现的多意性和多种可能性，显然与上述视觉思维意象与语言共感有关。因此，油画家在进行选择色彩语言多意性表达时，必须考虑到如下几个问题：

A. 所选择的形状与色彩的统一性和表达语意的直接性；

B. 所选择的形象语言所能激发观者的视觉思维与联觉活动，是顺应画面艺术形态与艺术语境的逻辑秩序展开的，而不是散乱的；

C. 所选择表达的形状与色彩，能引起观者心理反应和视觉感受的，是有明确指向性的，而不是混乱的；

D. 所选择的油画色彩语言的表现，是"要以直接经验到的现象中，寻找能代表它的正确意象"；

E. 用油画进行色彩语言的多意性和多种可能性表现方式的选择探讨。

a. 油画表现色彩的语境自然现象类的：

①春、夏、秋、冬……

②晚霞、黎明、大雾、雨雾……

③大海、森林、花园、麦田……

b. 印象类的：

①光明、黑暗、混沌……

②清醒、明快、响亮、艳丽……

③甜、香、苦……

c. 心理类的：

①喜、怒、哀、乐、郁伤、高兴……

②激动、平和、欢快……

（2）油画表现色彩的多意性和多种可能性的选择表现方法

油画表现色彩的语境，是指通过选择油画色彩与形体、空间的组合形式来表达某种意境。运用色彩的冷暖感觉，色相与艳度，明暗的对比度，色块的大小面积的分布，色彩的象征意义和总体色调氛围，运用色彩依附于形体和空间的各种组合方式，表达各种意境和情绪。如以明亮、鲜艳的色彩和大小不同形体在空间中跳跃的组合，可以表达欢快的情绪和喜悦的心情，或者喜庆的主题；以深蓝色为主基调，可以表达海洋，也可以表现高远清明的天空——"秋高气爽"的意境，也可以表现寒冷的北国风光；如以灰暗的色调表现郁伤的情绪；同样，我们也可以用大小不同的色块、形体在空间中组合，利用光线的投射和阴影的重合营造各种画面意境和情趣。

3. 油画表现色彩多种可能性的选择与具体操作流程

现代建筑师勒·柯布希埃在《创造是一种感性探索》一文中说："当一个人在旅行中或者从事与视觉形式相关的工作，如建筑、绘画或雕塑，他不但用自己的眼睛去观察，而且画速写，用以记录下他的所见，一旦个人的印象被铅笔记录下来，它将永远存在下去，画的本身，线条的笔触，体量的处理，表面的组织等，所有这些首先意味着去看，然后观察，再则才是去发现，灵感最后才会降临。"很显然，当油画家表现色彩时，首先要用自己的眼睛去观

埃及开罗伊斯兰教寺院

新昌大佛寺弥勒佛大殿

阳光照耀下的衣袂飘飘的西班牙女郎、奇花异草叶片上闪烁不定的光影，是索罗亚常绘形象

察世界，感受大自然中美的造型和色彩，从中发现有意味的形式和有意义的色彩，用彩色铅笔、水彩、色粉、水粉、丙烯或马克笔，记录下所感觉到的色彩，从中发现并提取可用于油画色彩的造型原创元素，作形式组合方式的各种可能性的探讨。

在探讨的过程充分运用各种手段、多种材料，选择适合的表现技巧，通过对整体色彩调子的把握，对空间色彩的结构和形态的把握，对光、影、色彩及材质等表象要素作合理安排和准确描述；对色彩语言中的情感与象征意义等隐性要素作明晰表达。在对客观色彩的观察、记录和描述的基础上，在探讨和色彩组合形式的过程中，激发创意表现色彩的灵感，由此而发展表现色彩的多种可能的选择。

由此可见，油画表现色彩的目的在于探讨用各种不同的表现色彩的形式，并以多种表现的手段再现色彩感觉，并以综合媒体和技法的方式，来表现色彩形式语言的多种可能性和视觉形式的多样性，以及色彩语汇和意向表达的准确性。因此，表现色彩既不是如实再现所见色彩，也不是凭空想象意造色彩，而是受某种客观色彩感觉因素激发启迪而经色彩视觉思维的结果，同时创造出前所未有的色彩视觉艺术。所以，油画家可以通过以下几个阶段进行：

（1）第一阶段——观察、记录与描述

在观察所画物象的形态与色彩，可以从各个不同层次展开。例如，远观—整体色调氛围；远观—某些形式特点和颜色特点。

用同一种方法或手段来研究感觉色彩和物象颜色间的关联和形式，呈现一系列的色彩印象片段；用色彩速记的方法记录物象的总体色彩调子氛围。

进一步描述物象的形体与空间关系，在关注物象的物本色（固有色）和环境色相互关系时，可根据自己当下的感受和理解，作主观的或夸张的表现。

（2）第二阶段——描述、提取元素

选择—所画物象的造型要素——点、线、面、形、体、质、空间等；选择—所画物象的色彩要素——光、影、物本色（固有色）、环境色、色相、色度、补色等。

油画家所作油画表现色彩，是对眼前客观自然色彩现象中物象的形与色的描述，从中可以体验在油画色彩的形式构成过程中，画面所呈现的色彩调子与色彩美的感觉；及时捕捉那些突显色彩调子特征的元素，以及在画面空间中所形成的那些"有意味的形式"和"有意义的色彩"，从中提取或采集那些能激发画家创造灵感的美的色彩。

（3）第三阶段——形式与色彩的组合，体验综合性的表达

"在艺术中，意象本身就是陈述，它包含并展示出它想要陈述的'力'的作用模式。因此，它所有的可见的方面和性质都与它要表达的东西息息相关。在一幅静物画中，瓶子的颜色和形状以及它们的排列方式，都是艺术家要呈示的信息的形式。"（鲁道夫·阿恩海姆）画家在用颜色进行写生色彩的过程中，自然而然地积累大量多种多样、丰富多彩的色彩调子的样式，也在为进一步作油画表现色

索罗亚是以"光与色关系"的方法，来组织画面色彩调子

自然色彩印象的再现

自然色彩中的抽象因素与形式的表现

彩、积累丰富经验的同时，激发画家自身开启创造灵感，体验色彩视觉思维意象表现有意味的形式，表达自我的感受，创造出色彩美的形式。同时，主动地向美术史中优秀画家的优秀作品学习，吸取前人的经验、研究成果、观念、形式组织方式是十分必要的。因为，任何一种创造都是基于前人成果基础之上的。

①学习印象派画家表现"光与色关系"的方法，来组织画面色彩调子；

②借用"分离主义"绘画的光色空间混合理论，分析色调和进行色彩配置；

③运用立体主义绘画的概念，对色彩现象的感觉片段作共时性的再现；

④体验表现主义画家的观念，凭借色彩印象感觉和意境对客观色彩作主观意象的表现；

⑤采纳抽象主义绘画的"静态概念"和"动态概念"，再现若干相互独立、相互共存的色彩元素的"静态形式"，或以某个色彩元素作持续变形、变色的形与色的"动态形式"；

⑥吸收构成主义绘画的方法，依据几何学和数理构成原理，取出若干个截面表现与真实色彩截然不同的且具普遍性美的色彩；

⑦综合媒体与技法表现色彩，利用多种媒体材料的物质差异，采用各种技法和形式的组合方式，如堆砌、重盖、叠加、重合、分割、拼接等方法，体验和尝试色彩表现形式语言的多种可能性。

（4）第四阶段——构想与体验，表现色彩

在经过以上一系列油画表现色彩的方法及理论的各个方面实验之后，最终，油画家获得表现色彩的多种多样形式各异的油画艺术色彩调子视觉氛围的效果，也必须借助色彩、形体、空间、质感等造型因素和视觉因素，运用已掌握的形式组合方式和各种技法，综合性地表现色彩调子的形式样式。

此外，油画艺术色彩调子氛围的表现，可以从以下三个维度出发。

①二维平面色彩调子氛围。

②三维立体造型色彩调子氛围——造物本身物理性的物体表面设色的表现。着重以写实造型，用色彩表现物体材质感和形态。

③三维空间色彩调子氛围——以透视空间、配景与主体物的组合，用色彩直接表现场景效果。

二、用油画对色彩视觉现象进行模仿—再现—表现时的关注与选择

油画家用油画对眼前的色彩视觉现象的模仿—再现—表现，是油画家用表现色彩的视觉思维方式对视觉形象的主体作视觉艺术形式与色彩表现的过程时，需要关注并选择呈现于画面色彩调子视觉效果的本质要素与表象要素，以及整体色彩调子氛围的油画艺术的感染力、视觉效果和审美情趣。

1. 属于油画表现色彩的形式的本质要素——由颜色依附于点、线、面，在油画画面中构成的形、形状、面积、体、体积、结构、材料，以及它们处在同一画面视觉空间中的态势——色彩形态。

2. 属于油画表现色彩的表象要素——由光感、色光、

阿利卡 《凉廊露台》
布面油画 130cm×195cm 1975 年

阿利卡 《玛丽·凯瑟莱特》
布面油画 61cm×64.8cm 1982 年

平面与深度的互动 阿利卡 《风吹过的松树》
布面油画 75.5cm×121.5cm 1995 年

色彩、颜色、光影、明暗、肌理、质感等构成的总体色彩调子氛围。

把上述两大部分要素归集于油画表现色彩形式组合方式的种种探讨，包括油画形式表现方式与风格的取向和形式表现方法的选择，是油画表现色彩的形式的核心任务。因而，能用于做种种色彩的形式组合方式探讨的基本手段或原则，是平衡、统一、对比、特异等等。

三、油画表现色彩的要点

实际上，油画家在面对自然的景或物或人进行现场写生时，或者进行主题性创作时，都是有选择观看，或收集形象素材后加以表现的，那么，选择什么是至关重要的。所以，油画家选择视觉重点、视觉兴趣中心来表现色彩是至关重要的，这关系到油画表现色彩的具体操作方法、元素、形式、风格、表现与取向，是关系到用什么样的油画色彩语言来表现所画物象、人像、景象的形态、形式、色

彩和空间关系的各种方法手段，以及实验与油画表现色彩的视觉思维活动相关方法，一般可以归结为如下几方面：

1. 凸显光与色的关系的表现；

2. 凸显自然色彩印象的再现；

3. 凸显自然色彩中的抽象因素与形式的表现；

4. 凸显色彩的对比与平衡、色彩的统一与谐调、色彩的特异与联想、色彩的平面与立体、色彩的空间与实体等等多种形式取向的表现，应是从光感的表现、二维视像的表现到三维空间视像的表现。

凸显从再现自然光色关系到抽象色彩的多种可能表现的种种探讨，到意象色彩特征的呈现与归纳、整合、分离、综合的表现色彩等专题性的探讨，应该由简到繁，再由繁到简，由浅入深，再由杂到纯，如此往复循序渐进，深入浅出，反复强化，使每种方法的实验都遵循先感后知的视觉思维原理，再使每种方法都适合表达有画家自我的真切感受，所采纳的适用画法和材料处理手法。

杰克·比尔对光、影、色彩及材质等表象要素作合理安排和准确描述

阿利卡作品，色彩的平面与立体、色彩的空间与实体等形式取向的表现

阿利卡 《拱形窗户》 布面油画 97cm×162cm 1997 年

在阿利卡看来，艺术的实质在于观察，他的画面总是透露出一种纯真自然的效果

博纳尔画中桌上的物象常被切去一半，这种布局给人以无限广阔的空间联想和环境的亲密感

博纳尔运用碎小笔触点彩，让画面充满光感和鲜亮的色彩感，光与色互相融合后，交织成一曲富有韵律的色彩交响曲

四、油画表现色彩的本源

其实，油画表现色彩的形式组合方式——平衡、对比、统一、变化，就存在于客观自然色彩现象中，这就需要油画家在自然色彩现象中，进行选择与提取出自然色彩视觉因素与造型要素，来作为油画表现色彩的形式组合要素。也就是油画家要以客观对象色彩为依据，运用不同的视觉方式，从视觉现象中选择造型的因素和色彩的要素，发现对象中客观存在的色彩形式的多种可能性，应用多种形式组合方式，表现色彩形式语言的多种可能性，其基本方式与取向有：

①视域定向——空间与平衡；

②光照投影——明暗对比；

③立体的视觉意象；

④选择最佳视像；

⑤透视变形；

⑥重叠与分离；

⑦平面与深度的互动；

⑧动感与静态；

⑨对比与统一；

⑩透明性；

⑪简化。

1. 视域定向——空间与平衡

在油画表现色彩的整体视觉思维方式中，油画家在整个作画过程中，对所画对象由主轴运动线来确定整个视域定向。例如：在一个方形空间中，由上下左右的面或围合确定了垂直方向和水平定向，如果在其中任意倾斜放置几个不同大小的长方形，从表象上看打乱了方形空间的平衡定向，却可感觉到这几个东倒西歪的长方形，被一种暗含的垂直方向轴线连接起来，并与外围的外形

何振浩　《女人体》步骤1

何振浩　《女人体》步骤2

何振浩　《女人体》
布面油画　100cm×80cm　2014年

毕沙罗　《蓬图瓦兹的厨房花园》
布面油画　47.6cm×60.4cm　1874年

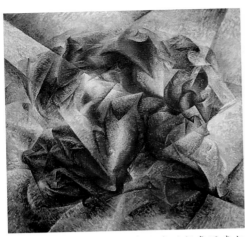

波邱尼的作品凸显自然色彩中的抽象因素与形式的表现

勃拉克是从光感的表现、二维视象的表现到三维空间视象的表现

彼得·兰永由肌肉感觉以及内耳的平衡器官，通过动觉所感知的观察者本人的身体结构

框统一为一种定向的结构，而此时看这几个长方形合成的图形极有变化，与它们倾斜的形合成一体产生一种强烈的运动感。立体派和表现派画家们多以此类方法，把建筑物、山和树木的形以倾斜放置，强调了景物形态的动感。所以，鲁道夫·阿恩海姆认为"定向是相对框架而存在的"，实际上，视觉接受的不仅仅是一个框架的影响，而是受三个类似因素的影响。

①物体周围的视觉世界的结构骨架；

②物体在大脑区域投射的形象；

③由肌肉感觉以及内耳的平衡器官，通过动觉所感知的观察者本人的身体结构。这与我们油画家观察所画物象的视觉行为方式有关。同样，油画色彩的平衡，也是以同类色在画面空间中的分布，以及与主色块的余补色关系中，所获得画面色彩调子和视觉效果的平衡。如，保罗·塞尚经常以同类色的空间推移秩序，求得画面色彩结构的平衡，而修拉则以强烈的余补色对比获得空间混合色彩。

2. 光照投影——明暗对比

当阳光照射在物体上产生明暗和投影，反映在色彩上的是冷色与暖色的对比，一个物体在空间中受光照射的角度不同，它的暗部和投影的形都有很大的差别。同样，油画家观看的视角度不同，所看到的暗部和投影形也有很大的差别，这些差别使得物象的原形发生了变化，导致视觉空间的形态也发生了变化，整体色调也因此变幻了。它们的明暗对比和色性对比关系，随着光照角度的改变和视角度的改变，所呈现的同一景物色彩形式的多样性的呈现，为油画家的视觉思维提供了极为多样式的形式素材，所呈现的色彩形式语言的特征和"意味"，便在恒常性的形状和色彩中脱颖而出，这一切都是在视觉思维操作的过程中客观存在的形式对比，启迪着油画家以同样的对比手法来表达"形与色"的对比关系。

3. 平面与深度的交错、重叠、透视、立体的视觉空间

就我们视觉而言，一般视像都是三维的，当我们的视

留在画布上交错的颜料具有激动人心的活力，记录了波洛克作画时直接的身体运动

格列兹 《雅克·纳亚尔肖像》 布面油画 161.9cm×114cm 1911年

朱利安·施纳贝尔画幅底层的复杂，增加了作品的深度与体量，突出了物体的表现力，让绘画呈现出了雕塑的特质

二维空间表现　　　　三维空间表现　　　　弗洛伊德　　《伦敦北部的工厂》　　　我只希望把它想成是世界上唯一一存在的一
尼古拉·斯塔艾尔作品　伊萨贝尔·金塔尼利亚作品　布面油画　71cm×71cm　1972年　　幅画——弗洛伊德

线，被某一形完全阻挡住而无法看到后面的东西，并停留在其上作左右上下观看此物时，此视觉维度是二维度或二向度的平面走向，一旦此面开了个豁口或扩大视域，便可以越此物外形看到深处的种种东西时，这便是三维度的深度走向。就物而论，一张纸展开时呈平面形，把它折拢来就成体积放在空间中，就是立体的视觉空间形态。依附于形上的色在相同情况中产生色相、艳度、明度、色性等方面色彩变化。这种色彩现象中的平面与深度的相互作用，所造成的平面阻隔和底图视像的失衡，引起的色彩的变化，需要在平面与深度之间寻找一种过渡形和色，而处于两者中间的往往被前者平面遮挡住一部分，形成一种形的重叠，形的重叠次数或被遮挡的形越多，其视觉的深度就越深远，慢慢消失于透视灭点。因而，除平面外，在一个立体空间中形的重叠，所造成视觉深度的走向，都暗含着一个焦点的多根透视线的延伸与交会，光线的强弱，过渡色的明度、艳度，冷暖的推移获得视觉上的形与色的统一。

4. 动感、透明性、简化、透视、变化

（1）动感

现实中的倾斜势形态，在空间中往往与周围物体或空间框架的垂直形和水平形相违背，在两者相互对比之下，看上去内在充满着运动的张力。对象形态的外轮廓线的起伏，能使我们感觉到形的横向运动节奏；对象形体在空间中错位、重叠向深处运动，我们可以从中感觉到体的纵深运动，由此可以发现视觉形态的运动感，产生于线的起伏和体的排列中暗含的方向性运动。而色彩依附于形之上，所呈现的是冷、暖色的膨胀力与收缩力，以及色彩明度与艳度的渐变，也能让人感觉到色彩的运动效果，这一切都发生在视觉思维中，而非真的物形色在运动，所谓"静之动于心在动，动之静于心为静"。

（2）透明性

从物体现象看，只有透明体的玻璃器皿和清澈的水光色是透明的，而其他任何物体都不会透明，当我们要对物

我想看到"真实的颜色"，这本来就不　　光与色的表现　莫奈作品　　　　　自然色彩印象的再现　莫奈作品
是一件容易的事情——弗洛伊德

自然现象中的抽象色彩与形式　莫奈作品

弗洛伊德　《裸男后视图》
布面油画　183.5cm×137.5cm　1992年

塞尚　《瓶花》
布面油画　55.2cm×46cm　1873—1875年

体的整体性形体作进一步了解探究，对那些被遮挡住的另几个面作分析性描述，就会发现眼前的所有物体，由于相互重叠、相互贯穿、相互渗透，大大破坏了各物体的立体感，都是以非完整性的重叠和形的暗示与视觉的联想维持着物体的整体感，而实际在我们用笔触描绘，用颜色画所见物表面的形与色时，往往会出现偏差，经常会觉得形体不完整而存在着一种缺陷感。所以，用此方法把物体的所有面甚至内部的结构，都根据外表形作推理性、分析性地描述，就像X光透射后物体呈透明状态，其各自的体积结构都一览无余。同时，运用色彩的冷暖对比，所产生的透明感和颜料本身的透明性，来强调这种视觉思维过程中的主观与客观的形象再现，以获得透明性画物象色彩的表现效果。用此表现方式的油画家在作画过程中，从形象思维到形态与色彩的逻辑思维，发展形与色的推理和联想。

（3）透视变化

我们在近距离观看对象时，常常会感到近的那几个面的形变得十分巨大，而偏远的面的形变得如此微小，近处的颜色变得十分艳丽，而稍远的颜色则变得灰暗模糊。这种整体形态的视觉异变，由透视缩短和视觉距离引起的变形，往往会产生视觉的冲击力，形象的整体特征也会突显出来。

鲁道夫·阿恩海姆对此研究后认为，透视缩短可以表达出两层意思：①"它意味着物体的投影不是从垂直的位置上得到的，这就是说，这个投影并没有将物体的所有可见表面显示出来，它仅仅是一个收缩了的面。"②"纵然，一个投影能把物体的全部可见部分显示出来，但只要它没有提供全部的典型特征，仍然可以称之为缩短。"

从上述意义上看，当物体被透视缩短了，成为一种式样，它更能从结构简化的式样中脱离出来，并在向深度发

视域定向（空间域平衡）　米罗作品

明暗投影　明顿作品

立体的视像概念　克斯特·达尔伍德作品

选择最佳视像　德克斯特·达尔伍德作品　　　　透视变形　德克斯特·达尔伍德作品　　　　画面的重叠效果　毕加索作品

展时，得到全形态的知觉。而往往因为其显现的形态极具夸张性，所产生的形状和色彩的形式效果，比一般所见更为强烈，给人一种"稳定""坚固""宏伟"的意思概念。因此，从某种意义上讲，色彩的和造型的透视缩短法的运用，会使形象表现形式特征达到极限。

（4）简化

我们经常有这样的一种视觉体验，当我们最初看对象时，最先看到的是那些最明显、易识别、最有特征感的形和色，一旦要仔细看下去，就会觉得复杂起来，各种形式因素和现象慢慢地显现出来，而陷入难以辨别的困境，因此，削弱了最初的感觉。如果，我们让视觉思维的程度停留在最初感觉印象的层面上，就对象显现的大的形和大的色块，作归纳性的表现时，画面上所出现的是一个简单式样，这些被简化了形象的结构趋向简纯形和色时，它易于

被识别的功能也增加了，它本身的特征感也愈加明显。

正如一个立方体在常态时往往会被周围的物体形遮挡，被环境物反射色而变得复杂甚至不像是一个方体，倘若我们只强调了方体形，而忽略其他光与形对它干扰的偶然因素，方形的特征则明显易于识别，同样我们把上面的主调颜色概括为色相明确的色块，其显现的式样表现为：几何的、风格化的、装饰的、图形的、符号的形式，这种"脱离多样性的自然因素是多种多样的。因此，相应产生出来的式样也多种多样的"（鲁道夫·阿恩海姆）。

五、油画色彩调子、表达意境的形式组织方式

每个油画家在作画时所面临的问题是一样的。但是，各个油画家画的油画作品的视觉效果却各不相同，往往会有形式各异、色彩纷呈的色彩调子氛围特征。这就是因为

平面与深度的互动　毕加索作品　　　　动感　毕加索作品　　　　对比　毕加索作品　　　　透明性　毕加索作品

简化　毕加索作品

颜色的面积对比与统一　塞尚作品

明与暗对比　阿利卡作品

油画家在作画的过程中，所选择运用的造型艺术形式组织方式各不相同，所表现的色彩视觉思维的结果各不相同所致。可供油画家选择的表现色彩形式组织方式，有如下五种方式和具体方法。

1. 对比与统一

所谓对比，就是两个或若干个性质相反的各种要素之间产生强对比，从而达到视觉上极限的紧张感。对比应用于油画色彩中，有颜色的强弱、面积与形状的大小、方圆、曲直形的对比，有颜色材质的肌理与质感的软硬、粗细、枯涩、浓淡、厚薄、坚钝等对比，有色彩要素与形态元素、空间元素的聚与散、疏与密等对比，有色彩团块的上下、左右、前后的方向对比，有颜色的色相、明暗、艳度、彩度、冷暖的色彩对比。

与对比相对应的形式法则是统一，统一就是和谐、协调，是眼前视觉空间中出现的色彩调子氛围、空间形态、形象、形体等，各个组成部分之间和谐、统一、协调，给人视觉美感。应用于油画表现色彩中，主要在于油画整体色彩调子氛围与形象特征的统一，与材料、质感、肌理的统一，与作画技法、表现方式的统一，色彩调子与光线透射的协调统一等等的形式法则，能创造出展示油画色彩艺术的形式和谐美感。

因此，油画艺术中的色彩要素的对比与统一的运用，可以主要由以下几方面展开。

①颜色的色相对比与统一。例如，橙黄色与蓝紫色、红橙色与黄绿色等色相颜色的对比颜色放置在一张画面上，可以使油画色彩调子显得格外醒目。同样，在画中合理安排不同大小的对比色，可以获得以对比色色相为主的主色调。

②颜色的明暗对比与统一。如果，在画面的视觉兴趣部位，加强物象形体的亮部和暗部的明与暗的对比度，可能会使画面更具有视觉的吸引力，同时，由于画中颜色的亮色与暗色色块搭配合理有序，便会获得视觉上既对比、又统一的画面和谐的色彩调子效果。

③颜色的艳度对比与统一。例如，油画家可以通过整体画面，构成主题色调的几个不同色相的，或同一色相的色块，而其颜色的鲜艳度，包括其颜色的纯度、彩度、倾向度的各不相同，可形成颜色的艳度对比，画面产生既协调统一又有强烈颜色对比的整体色彩调子氛围。

④颜色的冷暖对比与统一。画面中的冷色调与暖色调的位置，一般在物象形体上的受光部和暗部。如果，其光源色是阳光或暖色灯光的，那么受此光源色的照射，物象形体的受光部就是暖色调，而暗部就会是冷色调。如果，其受光环境是阴天或室内，或是荧光灯，那么首次光源色的照射，物象形体的受光部就是冷色调，而暗部就会是暖色调。由此而形成了画中物象形体既统一，又有冷暖色对比的色彩关系，如果油画家有意识地加强冷暖色的对比度，那么其物象形体的明暗对比度也强烈，其颜色的鲜艳对比度也强烈，就会使其整个物象形体感在画中凸显出来。

⑤颜色的面积对比与统一。油画整体色彩调子的形成，可以有以下三种：其一，两至五块面积大小不等、

平面与深度的交错、重叠、透视、立体的视觉空间
埃斯蒂斯作品

动感表现　奥尔巴赫作品

透明性　奥占芳作品

色相各异、颜色明度不等的、形状各异的颜色，其中一块面积最大的色块构成二维度平面感的整体画面基本色彩调子；其二，光投射到物象形体上，所造成的主体物象受光部色、暗部色、环境色与其周围相陪衬的物象受光部色、暗部色、环境色之间形成具有三维空间深度的空间色彩调子；其三，无数颜色线、色斑点、色块构成抽象形的整体色彩调子。

2. 重复与渐变

所谓重复，就是以不分主次关系，用相同或相似的颜色、形体、形象、位置、距离等反复并置排列，同时出现在同一个三维维度的或二维维度的空间中，以反复的方式，获得整体色彩空间形态的统一，或以某个色彩要素和特征形象，进行连续性的重复，强调色彩、空间、形态、秩序的统一。

重复也可是单一色彩元素和基本形的重复与变化重复两种形式。因为，重复更可以使人有单纯、清晰、连续、平和、无限的感觉。但是，在应用重复表现手法时应注意颜色层次，不宜过多，否则会失去单纯性的特征。过分追求统一，也会造成画面过于呆板，使人产生枯燥乏味之感。所以，我们在油画中，应用重复的形式法则，来反复某一两种颜色和形状，就会吸引观众注意力。

渐变是含有形态在空间中，呈现分层逐渐递进变化的阶梯状特点，其形、形体、形象可以有连续渐次递增，或渐次递减等等近似的变化，在数量上的多少之间，色彩上的色相、明度、彩度、冷暖之间，形体上的大小方圆之间等等方面，都可采用渐变的形式处理方式，使人产生柔和、含蓄的感觉。油画家在表现色彩的过程中，可以应用渐变的形式法则，在两种对立的形态要素之间采用渐变的方式来过渡，从而使这两种极端对立的形态要素在同一空间中

透明变化　毕加索作品

简化　彼得·兰永作品

简化　迪本科恩作品

对比与统一　杜马斯作品　　　　　对比与统一　杜马斯作品　　　　　对比与统一　杜马斯作品

转化为和谐的、有规律的循序渐变，形成视觉上的递进幻觉和形态上的速度感觉。油画艺术中的色彩要素、造型元素的重复与渐变的运用，可以由以下几方面展开。

①不同形状、同一色相的颜色，不断地在画中重复；或者不同形状、同一色相的颜色，从亮色块至暗色块、从冷色至暖色的不同艳度不同纯度的颜色渐变，可以获得各种样式的、具有鲜明特征的色彩调子氛围。

②同一形状、不同色相的颜色，不断地在画中反复重复，或者采用从鲜亮至灰暗的颜色，可以获得十分协调、柔和的色彩调子。

3. 节奏与韵律

油画视觉艺术的节奏与韵律概念借用于音乐术语。油画视觉艺术的"节奏"指某种视觉元素的反复多次出现，而视觉"韵律"指按照一定规律变化的节奏。油画艺术中的节奏和韵律，是表现为客观视觉现象，反映在视知觉上的一种运动规律，是表达色彩氛围感觉的表现方法之一，也是一种令人感受到生命律动和音乐般欢娱变化过程。同样，节奏是指某种色彩视觉元素多次有规律的重复，常用反复、渐变等油画表现色彩手段来营造节奏的变化。

韵律是由色彩要素与造型元素，同时构成一种有规律的节奏变化，从而形成的油画色彩氛围的视觉效果。德国包豪斯学院教育家、艺术家、色彩学家伊顿曾说："韵律或节奏就是有规律性的运动的反复，即使在似乎不规则的自由运动的延续当中经过细心观察也能发现韵律的存在。"由此可见，韵律是反复，同时也包含着多种节奏形式。因此，节奏与韵律二者间既有区别又有联系，节奏是韵律的单纯化形式，韵律是节奏的深化，是情感与情调的韵味与格律。油画表现色彩视觉艺术美学中的视觉形象表现语汇，

有颜色形状的大中小，有颜色明暗的黑白灰，有颜色冷暖的暖到冷，有颜色空间的前中后，有作画运笔的轻重缓急，有笔触的厚干薄，有笔调色块的叠加厚堆或分离薄涂，等等，都可以造成油画画面中形式语言的节奏感。

4. 对称与均衡

所谓对称是同一种颜色或几种颜色在视域范围内，上下的位置或左右的位置，相互相向对应，从而形成对称的色彩关系，可以带给观者一种秩序、庄重、稳定的感觉。

所谓均衡是同一种颜色或几种颜色在视域范围内，上下位置或左右的位置，不完全对称但在相对不同的位置上相互对应，从而形成画面均衡的色彩调子氛围。所以，对称过于完美，缺少变化，给人以呆滞、静止、单调的感觉。

然而，均衡可以打破完全对称的形式，在保持质与量等方面在视觉上的整体平衡的基础上，求得局部变化，根据力的重心，将其分量重新配置和调整，从而达到均衡的视觉效果。油画表现色彩视觉艺术形式美学的对称与均衡，主要体现在整体画面色彩调子中的冷暖色的对称与均衡，光色关系表现主体色彩调子中明与暗的对称与均衡，这一切都源于我们人的眼睛时刻要保持视觉上的均衡感觉。

因为，在画面中同一色相的大小不等的色块，往往会以其中一块大色块为主，而其他相似色相的小色块在其周围依次存在的空间中展开，从而造成既对称又均衡的色彩调子协和的视觉效果，这种艺术现象，我们从保罗·塞尚的一系列即兴画的水彩画，或他那些未完成的油画中可见一斑。

5. 错视与视觉余象

油画是视觉艺术，而视觉的本身有很多因素只能是感觉的，而不能是实实在在的颜色材料与肌理本身所造就的视感觉。其中，错视觉和视觉余象等现象，值得从事油画材料表现色彩艺术的油画家们利用。

例如，在画头像要留白背景时，就要利用视觉余象的原理来敷脸部与衣服的颜色，使之留白的背景，也可感觉到有色彩的感觉。同样，我们可以运用颜色的绝对比，或颜料色块在画面上造成的厚薄对比效果，或颜色强烈的明度对比效果，让观者产生色彩和形象的错视效果。我们人的视觉现象有视觉生理原因而引起的视觉错觉的错视现象，其错视现象有以下几点。

（1）空间的色彩错视——会引起空间的色彩错视有：

①有进深维度的色彩错视——当同一颜色形体侧面平行时或呈梯形时，因其透视引起色彩与形体不同的视觉变化；同一原理，同一色彩的形体，当顶部与底部呈平行时或呈梯形时，便会引起向内里延伸的深度视觉错。

②有方位方向的色彩错视——在离心力作用的影响下，会产生方位颠倒的色彩视觉错觉；在一个物体运动时，会与其周围的参照物体产生静与动的色彩视觉错觉。

③有光线的色彩错视——我们往往习惯于从上往下看，从左向右看。如果，在油画表现色彩中对一个凹面采用由下往上投光或从左向右投光，就会造成与实际物体实体相反的色彩视觉错觉效果，就会感到这个凹面会凸出来了。

（2）平面形状的色彩错视：

可以有多种情况引起平面形状的色彩视觉错觉：由于某个平面图形被分离、分割、打散、扭曲或走向不同的方向，从而造成平面图形异变的色彩视觉错觉；由于反透视规律或正透视规律而引起平面图形的色彩视觉错视；由于图形周围的线方向走向的引导或干扰造成平面图形的色彩视觉错觉；由于形状的大小和明度对比所造成的对比双方各向相反的方向运动或扩张，从而产生视觉上强对比的色彩视觉错觉。

（3）立体形状与重量的色彩错视

一个有色形体在三维空间中，由于观看它的视角度不同，其形体在透视的作用下所产生的色彩视觉错觉，使得该形体的色彩视觉形象也就各不相同。同样的有色形体，远看和近看的效果是各不相同的，当远看时，该形体的许多细节看不见了，从而使形体更加单纯并有明显的形体力向的动感。如果近看，则能感觉到形体的质感和重量感。一般情况，我们看到形体大的物象，会有一种重量感，反之，看到形体娇小的物象，会感觉轻盈些。

（4）色彩的错视与视像后余象

人认识世界的窗口是眼睛，眼睛所看到的世界是色彩斑斓多种形态的。其中，眼睛对自然界中的色彩尤其敏感，而色彩是存在于我们的视觉中，而非实物，它是令人琢磨不透的。而且，在不同的光线下与特定的环境中，我们的眼睛会对色彩产生错视和视像后余象。比如，在紫色的背景中放置黄色块，结果会感觉到黄色往前冲，而紫色往后退缩的视觉上的错觉。还有，当我们眼睛盯着红颜色看久了后，即刻看一面白墙，就会感到眼前这块白墙有绿色的感觉，这是由于我们眼球对某种颜色看久后会产生视觉余象现象。把上述视觉现象应用于实际油画表现色彩中，以增进整体色彩调子氛围的特征。

明度对比 弗拉曼克 《雪地里的房子》
布面油画 109.2cm×125.7cm 1929年

艳度对比 弗拉曼克 《沙图的塞纳河》
布面油画 82.5cm×102cm 1906年

冷暖对比与统一 弗拉曼克 《海边的房屋》
布面油画 82.5cm×102cm 1906年

我把全部色调的亮度提高，把每一件东西都转变成一首纯色的管弦乐曲。——弗拉曼克

弗拉曼克　《无聊的》
布面油画　60cm×73cm　1909年

弗拉曼克用浓重彩色线条勾勒树形，这些树和环境，纯然是平面化的，却具三维空间效果

六、油画表现色彩的形式语言和艺术式样

当油画家面对自然美景，常常会触景生情，抑制不住内心的喜悦和激动，意欲把眼前的美景、美的色彩，用油画颜色画在布面上，把自我真切感受到的视觉形象和色彩调子，用油画表现色彩的多种多样形式语言和艺术式样的选择，以写意性的方式再现出来。写意，作为中国国画的一种画法，用笔不求工细，在以形简而意丰的手法表现所画对象神态的同时，抒发画家的情感与意趣。有元夏文彦《图画宝鉴》："以墨晕作梅，如花影然，别成一家，所谓写意者也。"又有清孔尚任《桃花扇·寄扇》："樱唇上调朱，莲腮上临稿，写意儿几笔红桃……薄命人写了一幅桃花照。"这就要求画家通过简练概括的笔墨，着重描绘物象的意态神韵，在形象之中有所蕴涵和寄寓，让"象"具有表意功能或成为表意的手段——中国视觉艺术审美的重心自觉转向主体性。由于，画家忽略视觉艺术形象的外在逼真，而强调其内在精神实质表现，因此，"写意"与"写实"相对。

油画色彩形式语言的选择表现，取决于视觉方式的选择，取决于对物象视觉形式因素与色彩要素的选择。由于观察方法不同和提取的要素不同，对象所呈现的形式有多种可能性，这就导致油画色彩形式语言表现的多种可能性的选择，所显示出来的式样也各有千秋。就一般而言，我们可以选择"模仿"或"再现"手法来表现对象，所出现的是"具象"式样；如果，我们可以选择"表现"的手法来表现对象，所出现的是"具象"的或者是"意象"的式样；假如，我们可以选择逻辑思维引导形态思维的"构想"方式来表现对象，那么所出现的可能是"分析"性的，"抽象的"或"整合""综合"的式样。

1. 以写意方式具象表现色彩——模仿与再现性的色彩表现的选择

以写意方式具象表现色彩，在符合现实物象的色彩、比例、结构和空间关系的基础上，对真实的物象形态，自然色彩关系和视觉因素，作模仿性或再现性表现色彩；其

弗拉曼克　《远处的房子》
布面油画　33cm×41cm　1925—1926年

弗拉曼克　《近树》
布面油画　73cm×92cm　1909年

弗拉曼克的《桥》是沉暗的色调、严谨的结构、形体的分析和构成

在弗拉曼克作品中，我们往往能感受到由一种平静与冷寂背后的潜在力量所带来的画面张力

莫奈　《勃丁格尔》
布面油画　74cm×96.2cm　1884年

莫奈　《阿让特伊的秋季》
布面油画　55cm×74.5cm　1873年

表现取向可以从以下三大部分分项展开：

①光与色的写意性再现；

②色与形、体、空间的写意性再现；

③色与材料质感、肌理的写意性表现。

也可综合其中的两项或三项作油画表现色彩的探讨。

当油画家实验具象的表现方法时，面对那些直接来自真实世界中具有物理性质的知觉形象和色彩性质，做了比较客观而又真诚地描述与再现之后，应该明了。

①这种对客观自然色彩的种种写意性表现或写意性再现出来的视知觉的形象和色彩，并不是对客观真实世界的那些物理性质物象的复制与机械的模仿，而是对其总体色彩瞬间感觉印象，以及其总体色彩内在关联性结构特征的主动把握，在对画面各种形式与色彩元素的组织过程中，所遇到的一系列问题获得解决，也是把控画面整体性表现的能力。

②在此作画过程中，油画家也会感受到那些直接呈现在画面上的各种线条、形状、色彩等视觉因素，总是以一种正确的（如与对象相似）或错误的（与对象表象不符）样子出现在画面上，导致我们提笔努力去修改它们。

③油画家在写意性表现的过程中，往往是通过对画中出现的形态、形状、比例、空间、色彩等因素，做全方位的调节、统一、平衡、把控之后，方能获得知觉对象的总体状态的直觉反映或模仿或再现，便会发现那些视觉元素，被强调到极致时，其对象的形态与色彩的特征性就会突显出来，它的表现性也愈趋明显，却与客观真实的对象大相径庭，并逐渐向抽象形式转化了。

2. 以写意方式抽象表现色彩——意象与构想性地表现色彩的选择

在自然色彩现象中存在着抽象因素与形式有：

①线的组合与运动；

塞尚《圣维克多山》中笔触的种种走势、排列、连接、转换和交织，构成了空间，也产生结构，形成对比和谐的色彩秩序

莫奈　《日落时分的伦敦议会大厦》
布面油画　81cm×92cm　1900—1901年

莫奈　《伦敦政府太阳正从雾中透出来》
布面油画　37.5cm×41.4cm　1900—1901年

莫奈 《吉维尼莫奈花园的小路》
布面油画 92cm×89cm 1902 年

莫奈 《吉维尼山谷里的罂粟花》
布面油画 65cm×81cm 1885 年

莫奈 《弗农的景观》
布面油画 60cm×100cm 1890 年

②形体—形状—体积的组构与重合；

③图式的风格与特征；

④规模—比例—空间的次序与分层；

⑤分析—解构的形式重组；

⑥明—暗的对比；

⑦色彩调子的特征。

在油画造型艺术中，"抽象"乃是用以解释自然色彩现象与表现视觉思维意象的一种手段。"假如我们认定某种简化的再现形象，需要观看者去填补那些未曾画出的细节，这实质上意味着我们并没有把'抽象能力'看作一种超越（现实）的能力。""但是，'抽象'并不等于'不完整'，一幅画是对某种视觉特征的'描绘'，这种描绘可以通过抽象水平各不相同的意象完成。"

如此看来，按阿恩海姆的观点：视觉抽象是由视觉思维意象引发的，而抽象的过程也是从模仿性的转向非模仿性转向写意性，虽然它们之间仅存程度上的差别，但是与那些从自然色彩现象中，提取或抽取某些抽象元素的方式是相似的。我们学习与探究色彩的抽象语言与形式组合方式的意义，在于这些抽象因素与形式，具有十分明显的特征。因为，最有特征的色彩调子，所转达的视觉信息也是最为快捷、明了、简洁的。它既是能解开自然色彩现象神秘表象的钥匙，又是能引发以写意方式抽象表现色彩的创造性思维活动，向表现色彩的原创性思维活动迈进。

其具体表现的手法有以下几种。

（1）可提取的抽象元素与形态

①各种大小点的聚合、扩散与重叠；

②各种粗细长短不一的线的流动、组合与运动；

③各种各样形状的形、体的形象特征与空间形态；

④空间（各维度）形态的形式组合与构成；

⑤空间形态结构、物象形状结构；

⑥物象形体光影的明暗、视域空间形态的明暗；

⑦整体视域空间中的色彩调子氛围特征；

⑧多种多样物质肌理质感的对比。

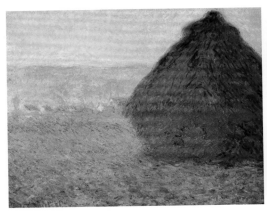

莫奈 《夏日阳光下的草垛》
布面油画 73cm×93cm 1891 年

莫奈 《圣拉兹火车站》
布面油画 75cm×105cm 1877 年

莫奈 《早上在吉维尼的塞纳河上》
布面油画 90cm×97cm 1896 年

莫奈 《埃特尔塔附近的岩石》
布面油画 65.4cm×81.3cm 1883 年

色与形、体、空间的再现
莫奈 《草垛》 布面油画 65cm×100cm 1890 年

色与材料质感、肌理的模仿
莫奈 《苹果和葡萄》
布面油画 66cm×82cm 1879—1880 年

（2）可提取的色彩要素与调性

①色相要素与调性；

②明度要素与调性；

③艳度要素与调性；

④色调要素与调性——冷色调、暖色调与各色相的色调、各明度的色调；

⑤余补色要素与调性；

⑥环境色要素与调性；

⑦光源色要素与调性；

⑧物本色要素与调性。

（3）可提取的形态、空间、结构要素与形式

①形态要素与形式

A. 线的运动；

B. 点的节奏；

C. 面的扩散；

D. 体的张力；

E. 色的明度值。

②空间要素与形式

A. "图—层"关系；

B. 平面的分割；

C. 深度上的各层次；

D. 公共轮廓；

E. 框架与边缘；

F. 基本几何形分割的空间；

G. 纵向、横向、斜向的空间排列；

H. 重心与走向的空间秩序；

I. 中心焦点透视的空间；

J. 形的重叠和分离的空间；

K. 不完整的三维至二向度之间；

L. 体的内部结构与虚空间的结构。

（4）可提取的色彩构成要素与形式

①色的分离与重合；

②色彩的对比与谐调；

③色彩的混合与并置；

莫奈 《有甜瓜的静物》
布面油画 53cm×73cm 1872 年

莫奈 《一束向日葵》
布面油画 101cm×81.3cm
1880 年

乔治·鲁奥 《线》
布面油画 47cm×27.5cm
1918 年

形体 理查德·孔贝斯作品

图式　理查德·孔贝斯作品

分析、解构
理查德·孔贝斯作品

规模、比例、空间　理查德·孔贝斯作品

明与暗　理查德·孔贝斯作品

④色彩的冷色与暖色；

⑤反射色光与投影色；

⑥余补色与视错色。

（5）可选择的抽象色彩的组织方式

①色彩形式组合手法

A. 对比；

B. 统一；

C. 均衡；

D. 变化。

②形式构成方式

A. 简化；

B. 重叠；

C. 透视、缩短；

D. 透明性的分析；

E. 质感单纯化的群化；

F. 视觉片段的截取。

可以对上述诸种因素或要素作单个提取，或几个相配

因素的抽取，运用组织手法来构成造型的视觉效果，并发展油画表现色彩的视觉思维意象的整体性。

①以客观对象为依据，观察自然色彩现象中客观存在的造型因素和色彩要素，以整体性视觉思维的方式练就一套自身的解读信息方式，选择性地提取其基本的色彩要素与形态要素，按照对象呈现的各种形式的多种式样，作色彩形式表现的多样性式样的探讨。

②观察、发现、分析那些构成自然色彩调子整体内在联系的各种因素和条件，探讨表现形式的各种可能性。

七、油画的视觉效果

1. 色彩与肌理、质感的观察、分析与表现

在造型因素中肌理与材料质感是特别重要的因素，我们的世界是由各种物质构成的，由各种生命的有机体材料和无机体材料构成的各种形、体的物，其表面除了有颜色和形状，还有高低不平、粗细不一、刚柔不等的肌理。肌理作为造型因素，呈现在自然物和人造物的形态上，表现

结构　毕加索　《曼陀林女人》
布面油画　92cm×73cm
1909 年

理查德·孔贝斯从模仿性的转向非模仿性转向写意表现色彩

从模仿性的转向非模仿性，夏加尔作品

点的表现
莫奈　《玫瑰海边的鸢尾花》
布面油画　200cm×201cm　1926 年

形与体的表现　莫奈　《吉弗尼的花拱门》
布面油画　73cm×100cm　1913 年

吴国荣　《在菩萨前》
布面油画　80cm×65cm　1993 年

空间的表现　莫奈　《荷兰的郁金香》
布面油画　65.5cm×81.5cm　1886 年

为视觉的质感。所以，油画家可以选择那些有肌理与材质特征的物体作为描述对象，观察物体在自然光照下，由于物体肌理材质的不同，而引起的反射色光的不同状态。

例如，表面细腻光滑的与表面粗糙凹凸的物体肌理的吸收和反射色光的差别；同样光滑而材料不同的物体。

例如，绸布、瓷器、玻璃、抛光钢金锅等，其反射色光的强度也有明显不同，反之亦然。所以，尽可能有目的地寻找那些相互截然不同的物体作为描述对象，这样既可相互作肌理材质感的比较，又可以把那些不同物质的物体暗部与亮部之间的色光反射作用下所造成的物体肌理质感充分地表现出来。特别是那些不同物质的物体的邻近物反射色光对此物体肌理、材质、颜色的影响所呈现出的明显的色彩与肌理质感的变化。

因此，油画色彩表现物体肌理材质感的部位在物体的：①直接受光部；②暗部的反光部；③物体形与形之间的直接受光照与反射面的部位。

2. 用油画材料，选择采用各种不同的处理方法，运用各种适合表现各种不同肌理质感的技法与手段加以表现。

油画家可以用油画材料，采用各种不同的作画技法和处理画面的手段，运用各种适合表现各种不同肌理质感的技法和手段加以表现。例如，运用厚与薄的对比，干与湿的对比，粗与细的对比等手法，来获得画面各种不同物体的质感效果。

为此，油画家在作画时要：

①关注所画物象整体色彩关系中的物体肌理质感的色彩反映，观察环境色对物体质感的影响。从而选择合适的表现色彩的技法，如厚堆、干枯、轻柔、薄涂、贴扫等涂色技法，来强化物象肌理质感的色彩表现。也可选择物象的某种肌理质感作为表现色彩形式来组合构成整幅画面，从而形成一种油画艺术的表现样式而与众不同。

②关注画面中的油画颜料、材料、技法，在表现质感时的各种效果和多种可能性，在作画时要保持对色彩与质

线的表达　莫奈　《白杨树 2》
布面油画
82cm×81.5cm
1891 年

明与暗的对比　莫奈　《蛙塘》
布面油画　74.6cm×99.7cm　1869 年

色彩的表现　莫奈　《日本桥》
布面油画　89.5cm×116.3cm
1920—1922 年

肌理的表现　奥尔巴赫作品

色相
莫奈 《瓦伦格维尔的渔夫之家》
布面油画 60cm×81cm 1882年

明度的体现
莫奈 《阅读的女人》
布面油画 50cm×66cm 1872年

艳度的表现
莫奈 《莫奈花园里的鸢尾》
布面油画 81cm×92cm 1900年

冷色调 莫奈 《睡莲》
布面油画 200.5cm×201cm 1916年

暖色调
莫奈 《拉瓦科特日落》 布面油画 54cm×81cm 1880年

余补色 莫奈 《鸢尾花》
布面油画 199cm×151cm 1914年

量的敏锐感觉，实验尝试多种油画色彩表现技法、体验、表现质感的多种方式。

③关注所画物象的空间状态，关注画面中所表现的形、体在空间各位置，以及色彩艳度强弱和色彩明暗的变化，和能产生距离空间感的冷暖大色块的变化。

通过反复调节画面中每色调区域各色度色值的强与弱，画面中的色彩空间层次的秩序变得十分清晰明了，从而真正体验色彩与形、色彩与空间的内在关联，以及表现空间的基本要素和各类空间表现的类型。

可归纳为以下几点：A. 同形态的大小变异产生空间透视；B. 同颜色的艳度、明度色性差异，可产生色彩空间层次和距离效果；C. 画面的构图和基本形态的形式结构，

环境色
莫奈 《喜鹊》
布面油画 89cm×130cm 1868—1869年

光源色
莫奈 《干草堆（雪和太阳的影响）》
布面油画 65.4cm×92.1cm 1891年

物本色
莫奈 《阿让特伊的红色小船》
布面油画 56cm×67cm 1875年

线的运动
莫奈 《睡莲》
布面油画 150cm×197cm 1916—1919 年

点的节奏
莫奈 《杨树下的阳光效应》
布面油画 74.3cm×93cm 1887 年

面的扩散
莫奈 《撑着伞的女人》
布面油画 100cm×81cm 1875 年

体的张力
莫奈 《田里的干草堆》
布面油画 60cm×100cm 1895 年

色的明度值
莫奈 《白杨树》 布面油画
93cm×74.1cm 1891 年

底与图
莫奈 《在埃普特河上划船》
布面油画 135cm×175cm 1890 年

是营造空间视觉效果的基础；D. 环境色对整体色调及空间的影响。

3. 在油画表现色彩与技法表现中充分发挥油画工具材料的特性

在进行油画表现色彩与技法表现中，如何充分发挥油画工具材料的特性，如何充分发挥油画的各种媒体材料的特性，是摆在每个油画家面前的主要任务。

当油画家作画时：首先，要选择适合表达自我视知觉感受的技法；其次，要时刻关注画面随时所呈现的各种视觉效果，及时捕捉与利用在作画时画面所出现的各种各样偶然的画面效果。

平面的分割
莫奈 《阿金泰尔的划船者》
布面油画 60.4cm×81.4cm 1874 年

深度上的各层次
莫奈 《吉维尼花园》 布面油画
92cm×89cm 1901—1902 年

公共轮廓
莫奈 《睡莲池上的桥》 布面油画
173cm×194cm 1900—1901 年

框架与边缘 莫奈
《白杨树 3》 布面油画
92.4cm×73.7cm 1891 年

基本几何形分割的空间
莫奈　《一天结束的时候，秋天》
布面油画　66cm×101cm　1890—1891年

纵向、横向、斜向的空间排列
莫奈　《白杨树4》
布面油画　82cm×81cm　1891—1892年

重心与走向的空间秩序
莫奈　《火鸡》
布面油画　170cm×170cm　1876年

中心焦点透视的空间
莫奈　《布吉瓦尔的塞纳河》
布面油画　63cm×91cm　1869年

形的重叠和分离的空间
莫奈　《蒙特格隆的池塘》
布面油画　174cm×194cm　1876年

不完整的三维至二向度之间
莫奈　《达里欧宫》
布面油画　81cm×66cm　1908年

　　同时，及时作出明智的判断与选择，在画面中寻找美的形式或有意味的形式，进而确定油画表现色彩的形式取向与技法取向，使之能把油画色彩的形式特性和油画材料的物质特性充分地显示出来，以此获得油画表现色彩语言的单纯性和油画表现色彩形式表现的多样性。

　　采用油画材料的混合媒体和综合技法，能充分表现画面色彩的空间效果；采用油画的各种各样媒体材料和各种各样油画表现色彩的技法，作各种各样不同的油画表现色彩的形式构成类型的实验性油画艺术创作。其作画过程的重点在于油画的媒体材料与颜色，一旦进入画面空间，那些由颜料的物质变化而产生的画面高低、起伏、凹凸、粗细不等层面的物质与肌理，也会自然呈现出油画色彩的空

德劳内　《内部结构与虚空间》
布面油画　54.2cm×33.7cm
1909—1910年

色的分离与重合
莫奈　《玫瑰池》
布面油画　89.5cm×99.5cm　1904年

色彩的对比与谐调
莫奈　《夜晚布格瓦尔的塞纳河》
布面油画　60cm×73cm　1870年

色彩的混合与并置
莫奈　《蒙特卡罗附近的景观》
布面油画　65.6cm×82cm　1883年

色彩的冷色与暖色
莫奈 《吉维尼的干草堆，日落》
布面油画 65cm×92cm 1888—1889 年

反射色光与投影色
莫奈 《拿着阳伞的女人》
布面油画 131cm×88cm 1886 年

余补色与视错色
莫奈 《伦敦国会大厦（太阳在迷雾中闪耀）》
布面油画 81.5cm×92.5cm 1904 年

明与暗对比
莫奈 《有罐子的静物》
布面油画 39.7cm×59.8cm 1862—1863 年

色彩调子的统一
莫奈 《日出》
布面油画 48.9cm×59.7cm 1873 年

形与色的均衡
莫奈 《法式咸薄饼》
布面油画 42cm×56.2cm 1882 年

间效果，探讨其构成方式和技法表现的种种可能。

例如用堆砌颜料或油性材料的方法，来强调色彩的物质感；或以剪贴拼合的方法，来表示油画色彩的平面空间效果；或用喷绘的方法来表达油画画面空间的色彩朦胧感觉；或以油画稀薄颜色的渗透与交融的方法，来表现油画画面空间的色彩滋润透明感和鲜艳感。以上运用油画表现色彩的技法与媒体的综合运用，都可以极其灵活的手段来获得油画色彩的空间感。

八、油画作品视觉形象和色彩的传递

作为视觉艺术油画作品所传递给观者的是油画艺术的表现语言，它是由油画材料与表现技法所创造的，并显现

光与影、亮与暗、冷与暖的变化
莫奈 《公园》
布面油画 59.7cm×82.6cm 1876 年

形与色的简化
莫奈 《绿色海浪》
布面油画 48.6cm×64.8cm 1866 年

形与色与影的重叠
莫奈 《维拉兹港的塞纳河》
布面油画 60.5cm×100.5cm 1883 年

透视、缩短
查尔斯·希勒　《美国内政部》
布面油画　82.6cm×76.2cm　1934 年

透明性的分析
大卫·莎莉作品

质感单纯化的群化
谢拉米达　《葫芦》
布面油画　48cm×97cm　2006—2007 年

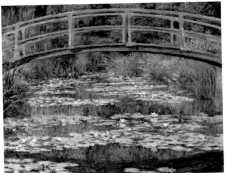
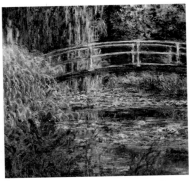

视觉片段的截取

莫奈　《睡莲池上的桥》
布面油画　93cm×74cm　1899 年

莫奈　《荷花池，玫瑰交响曲》
布面油画　90cm×100cm　1900 年

莫奈　《鲁昂大教堂》
布面油画　107cm×73cm
1893 年

在画面上的油画视觉形象和色彩所组成。所以，一幅油画之所以与其他油画放置在美术馆里，能从众多的优秀名画中凸现出来，吸引人们观赏，全在于这幅油画所显现出来的视觉形象和色彩，能在一瞬间吸引人们的眼球，而不是通过视觉之外的主题、内容、故事、哲理等等的因素。因为，油画视觉艺术表现语言就是视觉形象和色彩的强度、重点和其深度。

1. 视觉形象和色彩的强度

在油画艺术中如何增强视觉形象和色彩的强度呢？

实际上，一幅画之所以夺人眼球，吸引观者，是靠整幅画面所显现出来的整体空间形态和整体色彩调子印象的特征和美感，它是由构成油画艺术的视觉形象的各个造型要素，和构成油画艺术色彩调子视觉氛围的各个色彩要素中所增强的某一两个造型要素和色彩要素组合而成。

莫奈　《晨光下的鲁昂大教堂》　布面油画
106.1cm×73.9cm　1893 年

西斯莱　《桌上的葡萄和核桃》
布面油画　38cm×55.5cm　1876 年

吴国荣　《静物——酒瓶、茶壶、野鸡、笔筒、酒罐与水果的组合》　布面油画　50cm×60cm　2014 年

吴国荣 《静物——玻璃酒瓶、
瓷酒坛、砂锅与蔬菜的组合》
布面油画 72.5cm×61cm 2014 年

暗部的反光部位的色彩
让·弗雷德里克·巴齐尔 《侧躺的裸体》 布面油画 70cm×180cm 1864 年

西斯莱 《静物画——苹果和葡萄》
布面油画 46cm×61cm 1876 年

毕沙罗 《篮子里的苹果和梨》
布面油画 46.2cm×55.8cm 1872 年

毕沙罗 《瓶花》
布面油画 55cm×46.4cm 1873 年

例如在造型要素和色彩要素中，可以选取某一两个造型元素和色彩元素进行强化表现，以增强形状色块的大与小、明与暗、黑与白的对比度，以及用色相与色块面积、冷与暖的对比度，和颜色线的长与短、粗与细、浓与浅、虚与实等等各种长短相同、粗细不一、深浅不同的颜色线来组合，以获得增强油画视觉形象和色彩表现的强度，犹如印象派之后的画家凡·高所画的《麦田》那样。

2. 视觉形象和色彩的重点

在油画中的视觉形象和色彩的重点，实际上须着重强

吴国荣 《静物——插在冷水玻璃
杯里的白玫瑰》 布面油画
50cm×40cm 2013 年

莫奈 《茶具》 布面油画 53.3cm×72.7cm 1872 年

吴国荣 《静物——梨、葡萄、橘子、柠檬与瓷盘、
瓷罐、酒杯的组合》 布面油画 60cm×50cm
2016 年

莫奈 《一束锦葵》 布面油画
100cm×81cm 1880年

吴国荣 《静物——水蜜桃与陶罐的组合》
布面油画 60cm×72.5cm 2014年

乔治·贝洛斯 《出海》
布面油画 38.1cm×45.9cm 1913年

调画面视觉兴趣中心部位的视觉形象和色彩，也就是在此部位，通过视觉形象的具体化、逼真化、质感化的艺术性的再现；或者，通过视觉形象的图形化、抽象化、肌理化的艺术性的表现；或者，通过视觉形象的奇异化、解构化、提取化的艺术性的创造；或者，通过增强此部位形象的色彩的色相对比、艳度对比、冷暖对比的艺术性的表现等画法，来重点增强画面视觉兴趣中心部位视觉形象，便可以获得画面的整体视觉效果的倾向特征。

3. 视觉形象和色彩的深度

在油画中，我们可以通过类似近焦点透视，或者通过颜色的前进与后退原理，或者通过颜色的艳度对比所产生色调层次，或者通过强化主体形象和弱化周围环境中的物象形体等等处理手法，从而获得强调并凸显视觉兴趣中心部位的视觉形象，在画面中的空间深度的视觉效果。

4. 新异性的视觉形象传递与色彩传递

有时候，为凸显油画视觉形象和整体色彩调子的特征，就可以通过夸张、异化、异变等造型手法，尽可能地改变原有所画形象的面貌，使其特征更明显，更具有新意特征的视觉形象。

还可以通过一反常态的颜色搭配，以组合构成新颖的色彩调子氛围。

仅此，通过形象与色彩新异性的再创造而成的油画艺术色彩调子视觉效果也会更吸引观众的眼球。

5. 提高视觉形态传递与色彩传递的感知兴趣部位

根据人们观看物象的习惯，一般会对首先感觉到的光感和质感感兴趣。所以，如果是写实油画或写意油画，可以在画中的具体形象上，强化表现物体形象在视觉空间中的光影色彩感觉，或者强化表现物体形象表面材质感，增强油画视觉形态传递与色彩传递的强度。

乔治·贝洛斯 《莱克伍德的马球比赛》
布面油画 114.9cm×161.2cm 1910年

拼贴 毕加索作品

喷淋（泼、喷、淋、洒） 佚名

乔治·贝洛斯　《马球比赛》
布面油画　103.6cm×121cm　1910年

乔治·贝洛斯　《岸边的房子》
布面油画　101.6cm×106.7cm　1911年

乔治·贝洛斯　《码头的工人》
布面油画　114.3cm×161.3cm　1912年

另一方面，人们也被奇异的形状和鲜艳明亮的颜色所吸引。所以，如果是抽象油画，则可以在画中视觉兴趣中心部位表现奇异而又美的形状，同时敷以鲜艳明亮而又美的色彩。

6.油画视觉形象符号化与图像视觉化的转换

我们如果改换写实油画、写意油画或者抽象油画表现方法，从另一种视觉形式表现的方式来强化油画视觉形象和色彩调子，可能莫过于从真实视觉形象和色彩调子中提取某种能体现真实形象特征的图像原形与色彩特征，并经过图形变化，逐渐演化成极其简洁单纯的图形符号，再通过图形符号的组织，构成具体视觉形象，并敷以极其纯净鲜亮的颜色，组合构成清醒明亮的画面色彩调子。

例如，凡·高以短而蠕动的彩色曲线，狂放地表现了璟蓝色的月空和倔强、迎风招展的柏树。

也如同，大卫·霍克尼画的巨幅田园风光的风景画那样，以其单纯的符号图形和鲜艳的颜色组合描述，并具象表现了真实的当代世界田园风景，十分清晰地向我们展示

了视觉形象符号化与油画图像视觉化的合适转换，能强烈地表现油画视觉形象特质和审美品质。

九、创意思维方法对油画的意象和语境的影响

纵观油画从无到有，从有到多样化的演绎过程，经历了漫长又富有生机的演绎，其经历的油画表现色彩的视觉形式有：原始的模仿客观视觉物象，能准确再现客观视觉物象，写实逼真再现客观视觉物象；从具象表现到印象传达到意象表现客观视觉物象；当今，油画表现色彩有了多种可能性——用创意思维方法来创造当今油画的意象语境。我们现在面临的问题就是如何运用艺术创意性思维方法来创造油画的意象语境。这里，我们不难看出其中的"创意性思维方法"和"意象语境"是关键词，也是本章节的核心。

1.油画艺术创作中的创意性思维方法

油画艺术创作中的创意性思维，就是有创见的思维活动，也就是通过创造性思维活动，不仅能把控油画整体画面的色彩调子氛围，还能以此为依据创造出符合当代人审

乔治·贝洛斯　《白雪皑皑的山脉》
布面油画　41.9cm×61cm　1920年

乔治·贝洛斯　《峭壁》
布面油画　85.4cm×102.5cm　1913年

乔治·贝洛斯　《盂希根岛》
布面油画　45.7cm×55.9cm　1913年

乔治·贝洛斯　《夏日冲浪》
布面油画　73.6cm×89.4cm　1914 年

乔治·贝洛斯　《布莱克威尔岛的大桥》
布面油画　86.5cm×111.9cm　1909 年

焦点透视　莫奈　《通往夏伊的路》
布面油画　44cm×59cm　1865 年

美取向多种多样的当代油画艺术样式的作品。因为，在作画过程中，运用创造性思维，是以对客观物象的感知，思考选择表现色彩的合适方法，以色彩联想为先导，运用直觉审美视觉思维意象表现色彩艺术的方法，进行表现色彩的多种可能性的创造性思维活动，是具有开创意义的综合性、探索性、求新性的油画表现色彩的作画过程。

（1）创新思维方法

当我们面对所画物象时，首先是观察，从观察中获得视觉思维意象表现色彩调子氛围，直至成为一件具有审美价值的油画艺术作品。其中，视觉思维的意象激发着我们创新思维的展开：一瞬间的色彩印象—发现美的色彩调子和美的形象—感觉色彩美的特征—对原色彩与原形的详尽描述—选择并提取美的色彩与形式元素（点、线、面、形状、体积、明暗、空间、肌理、质感、色调、平面、立体、形态）—美化、艺术化（色彩与造型的方式——组合、分离、异变、结构、叠加、重组）。

创新思维特点——独创的、新颖的、异态的油画色彩视觉思维方式；灵活的油画表现色彩的视觉思维意象表现。

具体如下。

①独创的、新颖的、异态的油画色彩视觉思维方式

由于，油画家的油画创造性思维活动追求的是创新，即：在思路的选择上、在思考的技巧上、在思维的结论上，有"前无古人"之独到之处，具有独创性、开拓性。思维标新立异，"异想天开"，出奇制胜。因此，运用创新思维进行绘画时，往往会对新异的油画艺术形式有浓厚的创新兴趣，会在实际作画时超出一般思维常规，会自觉地重新发现新颖的、与众不同的、异态性的色彩调子特征，这种新发现的本身就是一种独创性的、一种新开拓性的突破点。

②灵活的油画色彩视觉思维方式

由于，油画家的油画创新思维既无现成的思维方法可依，又无既定的操作程序可循。因为，创新思维突破"定向""系统""规范""模式"的束缚。所以，它的方式、方法、程序、途径等都没有固定的模式。因此，当油画家在进行创新思维活动与选择表现色彩新的方法时，就会自然而然地从一种视觉形式迅速转向另一种视觉形式，从一种意境潜移默化入另一种意境，从多方位、多角度地探究寻找新的视觉形式表现方法。由此，油画家所采取灵活的

色彩的前进与后退　莫奈作品

莫奈　《白杨树 5》　布面油画
82cm×81cm　1891—1892 年

莫奈　《睡莲，晚景》
布面油画　73cm×100cm　1897—1899 年

莫奈　《费坎普，海边》
布面油画　72cm×100cm　1881 年

彩视觉思维表达新颖艺术样式　佛郎索亚·杰罗特作品

科柯施卡　《有菠萝的静物》
布面油彩　109cm×78cm
1909 年

阿里斯塔·伦托勒　《圣瓦西里教堂》
布面油彩　170.5cm×163cm　1913 年

创新思维活动，就会获得多种不同的结果、各样不同的方法、多样不同表现色彩的形式，且有利于油画家对其思维结果的选择与彰显艺术个性。

③油画色彩视觉思维表达新颖艺术样式

油画家的油画创造性思维活动一改常态，摆脱一般僵化的、刻板的、循规蹈矩的思维习惯，也不按以往常态情况下简单解决问题的方法。这是因为任何的思维对象都具有多方面属性。由此，油画家往往会采取反常理、反常规、非同寻常的思维方式，运用逆向思维的方法，来进行油画表现色彩的视觉思维，往往会获得出人意料、耳目一新的惊奇效果，其新颖性是显而易见的了。

④艺术化与非拟化的油画色彩视觉思维方式

由于，油画家的油画创造性思维活动是一种开放的、灵活多变的油画表现色彩，诱发它产生的同时，往往会伴随有"形态想象""直觉审美意象呈现""灵感萌生""视觉思维""感情抒发""触景生情，有感而发""感觉敏锐"

等等非逻辑的、非规范的思维活动结果出现。究其原因，我们人在视觉思维的过程中，所产生的"直觉审美""形态想象""灵感萌生"等等往往是因人而异、因时而异、因问题而异、因对象而异，有着极大化的个体性，是别人无法原样模仿、复制、模拟的非拟化性质。所以，运用创造性思维方法来进行油画表现色彩的视觉思维，是具有极大的特殊性、随机性、灵活性、技巧性和艺术性。由此可见，创造性思维活动与油画艺术活动极相似，源于艺术活动是油画家运用"直觉审美""灵感萌生""形态想象"等非理性的视觉思维创新活动，充分发挥自己创造才能，所创造的油画艺术品，只能属于油画家自我对艺术的精髓与内在的灵魂的形象的表述，其彰显的油画家的油画创造性创作才能是无法仿照、模拟、复制的，是绝对的非拟化的。

（2）如何运用创意性思维方法于油画表现色彩中

油画表现色彩的视觉思维活动，是一种创造性行为，是一种有观念的、有意识的油画艺术创造活动；

大卫·霍克尼　《故乡的田野》
布面油画　100cm×120.4cm　1997 年

凡·高　《麦田里的收割者》
布面油画　73cm×92cm　1889 年

威廉·梅里特·切斯
《威尼斯》　布面油画
73.5cm×42.1cm　1913 年

大卫·霍克尼　《华特附近的巨树群》　布面油画　459cm×1225cm　2007 年

肖峰　《小男孩》
纸本油画　32cm×26.5cm　1959 年

油画表现色彩的视觉思维活动，是一种色彩与形象的表现，是一种色彩调子与艺术形式的无止境探究活动；

油画表现色彩的视觉思维活动，是一种色彩的视觉思维意象表现的过程，是一种油画家高度直觉表达与思维意象表现的艺术创造活动。

油画表现色彩的视觉思维活动，是以颜色与形象为油画艺术表现的基本色彩要素和造型元素，经由油画画面中的色彩视觉形式组合与色彩空间关系的变化，就会赋予油画创新的本身更深刻的寓意和更多样的色彩视觉形态。

由此可见，油画表现色彩的视觉思维活动，是一种以寻求油画艺术视觉传达的独创意念和艺术个性表现为目标的思维方法。

①油画表现色彩的创意思维的意义

油画表现色彩的创意—作画的展开过程—油画表现色彩的视觉思维的主体形象、主题内容的视觉化与色彩调子

氛围特征的艺术表现形式—具有审美意味的、独一无二的油画作品。

油画所创造的视觉效果，取决于表现色彩创意的特质，表现色彩创意的特质，又直接影响到油画作品视觉传达的有效程度，而油画作品视觉传达的有效程度，就会直接关系到油画艺术的不断演绎。

因此，创意所解决的是油画主体视觉形象的创造和油画主题内容的视觉语言的形态表述问题。所以，油画表现色彩的视觉思维与创意思维的意义在于：

A. 在创意上——既在意料之外，又在情理之中；既符合逻辑，又超出常人的想象。

B. 在视觉上——既要视而可识，又要察而见意；既能抓住观者的视线，又能让观者"读"懂创意的内涵，并理解和认同。

肖峰　《黑海之滨》　布面油画　12.5cm×32cm　1958 年

威廉·梅里特·切斯　《船屋，展望公园》
布面油画　26cm×40.6cm　1887年

肖峰　《新疆冰川》
木板丙烯　22.5cm×27.4cm　2001年

肖峰　《早春》
布面油画　14cm×20cm　1959年

C. 在构思上——既能视点独到而又能立意精巧；既说明问题，又寓意深刻。

D. 在画面上——既是夺目雅致而又是激发美感；既要视觉冲击力强，又要形式美效果好。

E. 在制作上——既精良考究而放而不浮，又要制作手段的选择和色彩形式表现吻合。

F. 在社会效果上——既要功效显著而恰如其分，又要艺术水准和艺术价值效应并举。

②油画表现色彩的创意思维的拓展

油画表现色彩的创意思维的拓展，从可能性与不可能性的切合点导入，发掘抽象的视觉语言，发掘油画表现色彩创意思维的形式表现取向。在进行取向时，作为油画家要提出一系列的假设和一系列的不可能与可能性，再从可能性的逻辑概念中引申出联想的结果，然后观看这两种结果能否产生一种必然的联系。因此，油画表现色彩的创意思维的拓展，应该从集中体现本民族视觉艺术形式美学与文化特征上导入：

宋韧　《梦》局部　布面油画　1982年

A. 从营造油画整体色彩调子氛围和油画表现色彩的创意思维上切入。

B. 从油画表现色彩的象征意义和寓意比喻上切入。

C. 从油画画面肌理材质与整体色彩调子氛围特征的关系切入——在表现色彩时利用所有色彩要素和形态因素之间共同特征，从中拓展创新思维，发掘抽象色彩的视觉表现形式，发掘有意味的、美的视觉形象，以求获得油画色彩创意形式与色彩空间形式的创新形式。

D. 从油画表现色彩的多种可能性的切合点导入。

E. 从油画表现色彩的视觉思维与创意思维表达方法——寓意和象征寓意手法切入。

F. 从油画表现色彩的视觉思维与创意思维表达方法——运用色彩要素与形式要素组成创造美的色彩与形态。

G. 运用不同的视觉方式，从不同角度、方位观看与发现我们周围有意味的"形"与"色"，就可以发现非常新奇的、有新鲜感的"形"与"色"。

具体如下。

a. 在作画时，从宏观和微观的视点，观看置于我们周围的空间形态与色彩调子氛围，有意识地把体量大的物形缩小，把小的物形放大，以其极端的方式创造出一种不成比例的形态变异，由此而产生的直接视觉效果中可以发现新的有意味的"形"与"色"。

b. 从偶然中发现新"形"与"色"——在我们周围生活空间中存在许多的偶然形与色，这些偶然形的获得都是在不经意间被发现的。

c. 从油画表现色彩的创造性活动中，表现在画面中的"形""色""质""工""意"五要素中，发现新的有意味的"形"与"色"。也就是从"形""色""质"中发现与注入油画表现色彩的创新思维的"意"，由油画主体形象创造描述的加工"工"艺来表述油画表现色彩的视觉思维与创新思维的"意"。

③油画表现色彩的视觉思维与创意的思维过程、思维模式和思维推演

A. 油画表现色彩的视觉思维与创意的思维过程——准备—观察—选择—提取—重组—表达—表现。

B. 油画表现色彩的视觉思维与创意的思维模式——采用换位思维的方式，从新的视角度去看待油画艺术色彩调

宋韧 《黄水娃》 布面油画 60cm×73cm 1982 年

宋韧 《地毯女工》 纸本油画 24cm×28cm 1959 年

宋韧 《沂蒙大嫂》 布面油画 48cm×61cm 1963 年

宋韧、肖峰　《风餐》
布面油画　70cm×72cm　1978年

宋韧　《小八路》　布面油画
116cm×116cm　1994年

宋韧　《小八路》　布面油画　116cm×80cm　1979年

宋韧　《海滩上》　纸本油画　35cm×49cm　1977年

子视觉氛围的特征，开拓视觉，激发创意思维。而创造性思维是基于油画家记忆想象基础上的意象自由组合，他能通过一系列思维意象，把实际上并不在一起的油画作画的诸种要素，从观念上串联在一起，进而实现创作油画活动主体新的形象和形象系统的再创造。因而，油画表现色彩的视觉思维与创意的思维模式是不依据现成的描述，而是独立的创造新形象的过程。

C. 油画表现色彩的视觉思维与创意思维的推演：

a. 功能推演——用油画主题形象、形态与色彩相联系的组织来表述其审美之功能。

b. 形式推演——用油画表现色彩的视觉思维意象表现形式，推演出相关的形象表达。

c. 形象推演——用油画表现色彩的视觉思维的创意形象的近似或外形相近，或者某一角度或者某种状态近似的形象去替代原形象，进而引发形象想象推演。

d. 内涵推演——从油画主体形象的整体的形与色的表象特征，推演出它的内涵与意义。

e. 情节推演——从油画主题内容中假想的情节，推演出戏剧化的意象空间的场景和视觉效果。

f. 色彩推演——从油画的整体色彩调子氛围，所表现的色彩的感情和色彩的象征意义，引申出它所表达的油画主题内涵，由此对画面空间色彩推演的色彩表现。

g. 新奇推演——顾名思义，就是用突发奇想的手段进行形式与色彩调子的新奇推演。

为此，在油画表现色彩的视觉思维中，如何运用创新思维的关键，在于怎样具体地去进行创新思维，这就涉及油画表现色彩中，创新思维的具体表现形式的问题。在油画表现色彩中，运用创新思维方法关键所在，是在于从多角度、多侧面、多方向地观察，并处理油画的外部表象问题与内部含义问题。具体表现色彩与形式有以下几种方法：

A. 多向的创新思维——多向思维也被称之为"发散思维"或"辐射思维"或"扩散思维"。在油画表现色彩的过程中，运用多向的创新思维，对画面不断呈现出来的色彩调子的样式与形式进行选择的过程中，不拘一格地创新发展，从已掌握的色彩视觉图像中，发现可用于向多方向思维扩展的原创色彩元素与视觉图像，并不受已经确定

宋韧、肖峰 《老船工》 布面油画 110.6cm×89cm 1981 年

宋韧 《女孩》 布面油画
54cm×41.5cm 1981 年

宋韧、肖峰
《老船工》局部

肖峰 《维克多大爷》局部

肖峰 《尼娜》局部

作画方式、方法、规则、范围等方面的束缚，且能从一系列的"发散思考"或"辐射思维"或"扩散思维"中，获得常规的和非常规的多种思维的表现色彩样式。

B. 逆向的创新思维——经哲学研究表明：世界上任何事物都包括两个对立面，而这两个对立面又是相互依存于一个统一体中。事实上，我们认识事物的过程，就是与事物的正反两方面同时接触。只不过，由于我们在日常生活中养成一种习惯性思维方式，也就是只关注事物的一方面，而忽略了事物另一方面，亦即：只看见物象的表面，而不去探究其内里；只看见平静的洋面，而没见隐藏于其下的汹涌暗流。如果，我们逆转一下正常单一的思维方式与思考线索，把它调个儿，从其反向面来思考问题，就会自然而然地出现一些创新思维的设想。

故此，逆向思维有以下特点。

a. 普遍性。由于事物的对立统一是普遍存在的，而对立统一的形式，又是多种多样千姿百态的，有一种对立统一的形式，就有一种逆向思维的形式与之相对应。所以，

逆向思维也有无限多种形式，并在各种领域、各种活动中都有适用。

逆向思维是与正常思维比较而言，一般正向是指常规、常识、公认或习惯的思维与行为，而逆向思维则恰恰相反，是对传统、惯例、常识的反叛，是对常规的挑战。它能够克服思维定式，破除由经验和习惯造成的僵化的认识模式，最终能获得意想不到、独一无二的原创性。

b. 新颖性——如果，我们习惯以循规蹈矩的思维方法来思考遭遇的油画表现色彩问题，采用习惯的方法来解决，似乎能解决问题，或许在很短的时间内，以简单方式可以完成。但是，这样很容易使油画家的思路僵化、刻板，而摆脱不了习惯方法的束缚，其结果，往往是重复以往的油画表现方法。因而，我们需要运用逆向思维的方法，就能克服上述障碍，用反其道而行之的方法，就可能出奇制胜，其结果便会出人意料，给人耳目一新的感觉，从形式上、理念上、方式上都会出现新颖而又别致的油画艺术风格。

c. 联想的创新思维——联想是每一个正常人都具有的

肖峰 《维克多大爷》 布面油画 78cm×54cm 1958 年

肖峰 《尼娜》 布面油画 120cm×93cm 1958 年

思维本能，即由某一事物联想到另一种事物，过程中所形成的认知心理过程，具体地说，就是由我们所感知的或所思的物象形态、认知概念、视觉现象的刺激，从而联想到其他与之有关的物象形态、认知概念、视觉现象的思维过程。所以，在创新思维中的联想思维的主要素材和载体是物象的表象和物象的形象。当联想思维运用于油画表现色彩的过程中时，对油画主题形象的感知印象，便会获得其表象，并以此为进行联想思维主要素材。继而，由其表象促发联想思维浮现出来具创新的油画色彩主体形象，恰恰是创造思维的结果，亦即从中获得原创艺术形式。

故而，创新联想思维活动可以由以下四方面展开：

a. 相近联想——由物象所处于的色彩调子氛围、空间形态、认知概念、视觉现象的刺激，联想到与它在同一时间里相伴的或者与它在同一空间中相接近的物象色彩调子氛围、空间形态、认知概念、视觉现象。

b. 相似联想——由一个物象的颜色、形态、视觉现象的刺激，联想到与它在外形、颜色、质感、结构等方面有相似之处的其他物象与现象的联想。

c. 相反联想——由一个物象颜色、形态、视觉现象的刺激，联想到与它在时间、空间或各种属性相反的一个物象颜色、形态、视觉现象的联想。例如：由黑暗联想到光明；由放大联想到缩小。相反联想与相近联想、相似联想不同，相近联想只想到时空相近的一面，而不易想到时空相反的一面；相似联想往往只联想到物象相同的一面，而不易联想到对立面。所以，相反联想恰恰弥补了前两者的缺陷，使油画的色彩与形态联想更加丰富多彩，更富于创新性。

d. 形态的创新性思维——油画家在表现色彩中，运用形态思维时，对周围的各种现象加以选择、分析、整合。尔后，加以油画色彩表现的艺术造型的形态思维。由于，创新思维联想，仅仅完成了从一种物象表象联想过渡到另一种物象表象，其过程并不包含对物象表象进行处理，而只有当联想思维导致创新形态思维活动时，才会产生创新的油画色彩艺术造型形态。

其形态思维特点有以下两方面：

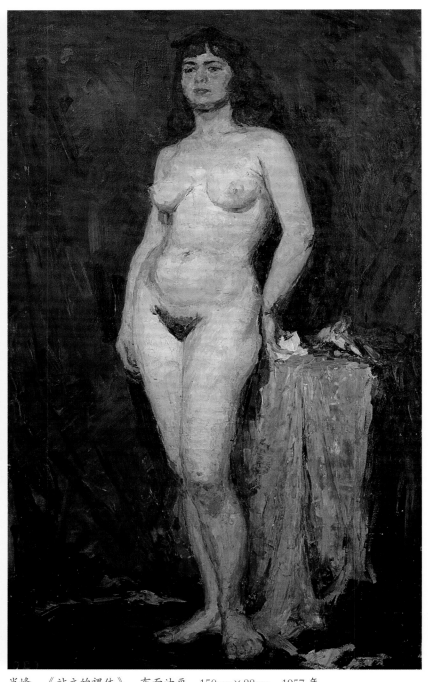

肖峰 《女裸小稿》 布面油画 38cm×18.5cm 1958 年

肖峰 《站立的裸体》 布面油画 150cm×88cm 1957 年

a. 形象性——形态思维的特点是具有明显的形象特征。而联想思维的过程，是以对物象表象和思维意想的分析、归纳、整合、选择为基础的综合过程。油画表现色彩的联想思维形态想象，所运用的物象表象，经过联想思维，把某种视觉的、动觉的、符号的图像具体化，把形态空间和色彩氛围综合于画面，构成油画主体形象，这种以动态的形象思维，促发油画表现色彩的视觉思维的创新联想思维，其思维的结果所产生的形象是具体的、直观的、美观的、特别的。

b. 创新性——由此创造的油画主体形象，具有明显的创新性。由于，其形象具有油画家主观随意性和感情色彩。

所以，其形象表现出丰富多彩的创新特征。

（3）油画表现色彩的视觉思维与创新思维

①创新思维的线索

油画表现色彩的视觉思维与创新思维的线索，是把创作油画当作一个整体，思考其创作所必需的——色彩调子氛围、色彩要素、色彩肌理质感与色彩空间的表现——四者的相互关系。

②创新思维的任务

油画表现色彩的视觉思维与创新思维的任务，在于全面地观察和系统地思考所要表现的主体形象与色彩调子特

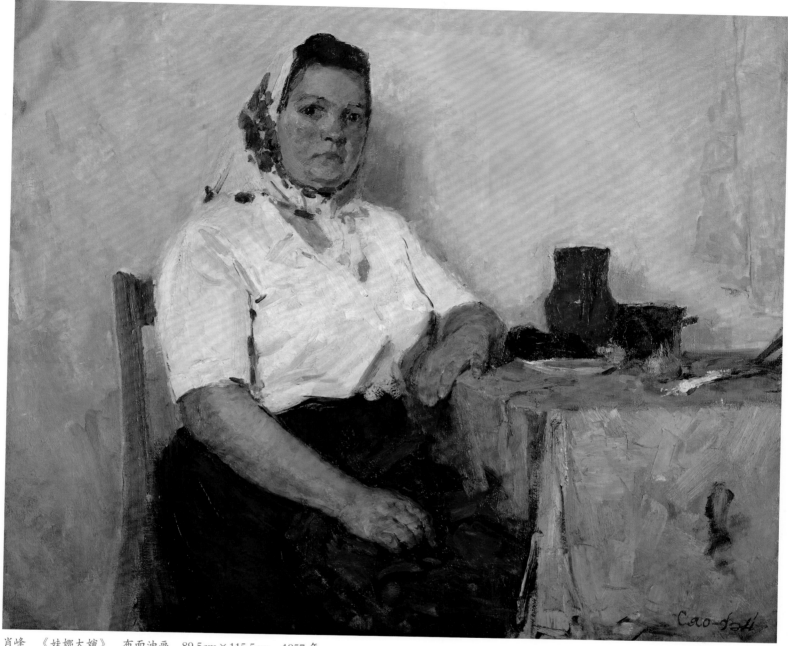

肖峰　《娃娜大婶》　布面油画　89.5cm×115.5cm　1957 年

点，由这些特点展开创造思维联想，在整体画面空间中发展合乎油画主体形象与思维意象表达的整体色彩调子氛围，调整画面整体空间色彩调子与形象特征、主题内容、主体形象，最终获得最具有视觉效果为目标。

③创新思维的核心

创新思维的结果是新颖的、独创的——最具原创性。

创新思维的核心，是以系统的综合方法，把所有的油画表现色彩的要素、问题、条件、环境与审美取向等等，都联系于一个思维系统中。在作画时，结合当代视觉艺术新观念、新方法，运用油画的色彩视觉思维意象表现方法，对其结构、元素、因素、形式与色彩，进行综合表现，并

赋予油画艺术以新意。

2. 在油画艺术中，运用色彩视觉思维与创意思维，表现视觉形象和色彩调子的意象语境

在油画艺术中，运用色彩视觉思维与创意思维，表现视觉形象和色彩调子的意象语境，能使当今油画艺术得以从以往经历近八百年的深厚积淀，且已发展得十分完善的油画艺术中脱颖而出，成为人类视觉艺术新一轮演绎的新起点，将会揭开油画艺术的新篇章。

（1）油画的色彩视觉思维与创意思维意象语境表现中的形式与图像特性

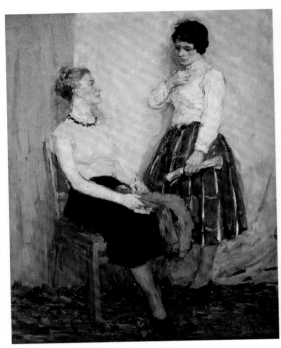

肖峰 《双人像》
布面油画 99cm×79cm 1958年

肖峰 《乌克兰姑娘》
布面油画 72cm×51.5cm 1958年

肖峰 《女半裸》
布面油画 100cm×69.5cm 1959年

"在艺术中，题材只能作为形式为内容服务。但是，多数艺术家所遇到的有关形式的大量问题之一，便是如何通过视觉式样对某些事物进行再现的问题。再现涉及的是素材和形象之间的比较。既然形式绝不是机械的、原封不动的复制，那么就会产生另一个问题，即：假如要使一个形式清楚地被看出来它表现的是什么，我们应该注意满足哪些条件呢？艺术家运用什么样的视觉概念来表现事物呢？又如何去解释视觉概念的多样性呢？"（鲁道夫·阿恩海姆）事实上，油画家在进行油画艺术创作的时候，首先考虑的是用何种构图形式来表达主题思想和典型形象，例如在《总理在1976年》主题油画创作中，画家以十分稳定而又宏伟的小三角形重合大金字塔形的构图形式，其作画的创意思维意象语境，恰恰真实地表现了身患重病的周总理坐靠在病床上，放下刚阅读的日报，怀着凝重的表情在沉思，思考着国内国际风云变幻的大事，显露出一代伟人不畏险难的刚毅性格和对中国社会主义建设事业必胜信念——如同一座永恒稳固的金字塔，屹立在世界东方。在这里，"金字塔"形状的稳定因素，还有助于在病榻上的伟人与周边极其简单的生活用品与病房环境之间建立形式联系——"桥梁"，即由周总理的肖像——搁在膝盖上的左手、拿着老花眼镜的右手、旁边茶几上的青花瓷茶杯构成一个十分醒目又十分单纯、十分稳固的三角形图像，并与主体伟人形象的大"金字塔"形和背景那块浓郁褐色的

倒三角形呼应。在此特定构图中，各种相似形状和色彩，在它们相互联系的同时，又互相分离，也就是它们既有差异，又有关照。画面形式通过这种方式，便产生出一种视觉的对偶，这种对偶就是在此极其单纯的画面中，建立一个既有吸引力又有涌动感的，既丰富多彩而又整体统一的画面视觉效果。由此可见，油画的色彩视觉思维与创意思维意象语境的形式特性表现，往往体现在油画家运用既客观的色彩视觉思维方法，又运用理性的形式创意思维方法之中。具体地说，就是把对油画色彩艺术的感性表现与视觉思维意象表现的色彩调子氛围，统一在整体油画的形式创意思维意象语境之中，进行不断选择、感觉、表现、创新的油画色彩与形式探究。

同样，油画的色彩视觉思维与创意思维意象语境的图像特性，可以是通过特殊的"形状"来表现主题内容，例如，革命战争历史画《战斗在罗霄山上》，画家以明显的大"V"形式复合"马蹄形"构图——在画面左中央的是刚登上山岗的新四军第一支队司令陈毅，他率领着一队新四军辗转在罗霄山上。在极其艰险的战火中，怀着革命的浪漫主义精神和不畏牺牲的大无畏精神，与日寇展开游击战。而在其中复合"马蹄形"，则在图形语言和形式语汇上传递了一种团结、紧密和急速运动的意象语境，两者合一，集中于视觉图像形式，直观地预示了中国共产党领导的八路军、新四军必定能打败日本侵略者，获得抗日战争

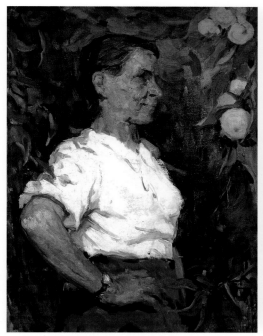

肖峰 《苹果园》
布面油画 66cm×54cm 1957 年

肖峰、宋韧 《国殇》创作稿 2002 年

的伟大胜利——画家采用"V"形——看上去把一个宽大敞开的上部茂密的丛林大树的所有重量,来由近处通向远处山下那个亮点支撑,从而形成一种由上而下的定向冲击力,而"因为这个定向与重力的定向是恰好相重合的。地心引力在这个定向中也能造成不同的方向,与地心引力相反的方向是向上的方向,与地心引力一致的方向则是向下的方向。因此,这种现象明显不是有视觉机制的内在形制造成的,而是由我们对物理世界的观察造成的"。鲁道夫·阿恩海姆接着又说:"在一定的条件下,一个新的定向会造成一个新的结构骨架,并使这个视觉对象的特征发生根本性的改变。""V"形图像成为隐喻"胜利"的图像。显然要识别这种特殊"形状"的图像,观者会自然而然地对以往的视觉经验产生联想,这才能被识别、认同与接纳,进而实现以形达意,而获得美的教益和思想的陶冶——爱国主义教育。

(2)油画的色彩视觉思维与创意思维意象语境表现中的色彩调子特性

"严格说来,一切视觉表象都是由色彩和亮度产生的。""色彩能够表现感情,这是一个无可辩驳的事实。但是,假如在致力于研究与各种不同色彩对应的不同情调和概括它们在各种不同文化环境中的不同象征意义时,不注重探索发生这种现象的原因和根源,就会走入歧途。"

(鲁道夫·阿恩海姆)也就是说,油画家在写生色彩或者从事主题性创作时,选择确定画面的主色彩调子,关乎画作是否能通过画面呈现具鲜明个性特征、与众不同的色彩调子,直接反映写生色彩视觉思维意象,或突出表现了主题性创意思维意象。因为,"一种色彩的表象和表现性往往可以因题材的改变而改变。同一种红,当我们用它分别表现鲜血、面孔、马匹、天空、树木时,它看上去就不再是同一种红了,因为在观看这一红时,人们总是要把它与这些客观物体的常态颜色联系起来,甚至还要带着这些色彩所要表现的情景含意来进行观察"。例如:革命历史油画《白求恩》中,画家根据史料记载,真实表现了这样一个惊心动魄、扣人心弦的急救场景:国际主义战士白求恩在抵抗日本侵略者作战的最前线,冒着炮火,临危不惧,在一缕阳光的照射下,以沉着、镇定、果敢而又智慧的神态,用精湛的医术,为受伤的八路军战士做手术。整体画面呈现出充满阳光色调的暖色彩调子:我们首先看到的是背景小神庙室内深褐红色的暖色调,衬托出身穿亮蓝灰色的八路军服的白求恩,他的脸饱经风沙略带红润,在暗背景中凸显出来,而铺在简易手术台上罩在伤员身上的洁白棉布,在阳光照射下,显得格外明亮刺眼,让我们观者的眼睛不得停留而又转而观看白求恩的光辉形象。此安排十分巧妙又智慧地运用视知觉感知色彩调子的特点,以及有

效地控制了色彩明度色值、色相色值和艳度色值的序列，而作尽心安排独特的色彩调子氛围，以使获得其主题创作的创意思维意象表现的最佳视觉效果。

（3）油画的色彩视觉思维与创意思维意象语境表现中的质感肌理特性

我们在油画制作的实际操作过程中，既可以运用色彩造型技法在画中模仿自然世界中的物理力——物象质感肌理效果，也可以运用油画颜料与作画工具的多种实验，在画面上创造适合表现的各种肌理效果，以视觉艺术的物理力——油画作品中的表现视觉形象的笔触、颜料肌理材质感，来替代自然世界中的物象质感肌理效果。实质上，是我们将显示于自然世界中的物理力转化为视觉力，也包括了艺术作品的物理力与其视觉力。因为，"在静态的自然中，所知觉到的强烈运动，……这些自然物的形状，往往是物理力作用之后留下的痕迹，正是物理运动、扩张、收缩或成长的活动，才把自然物的形状创造出了。大海波浪所具有的那种富有运动感的曲线，是由于海水的上涨力受到海水本身的重力的反作用之后才弯曲过来的"；继而，鲁道夫·阿恩海姆说："艺术家们知道，用笔时涉及的物理运动，其能动特征不仅会使作品具有动感，而且还会进一步从中暴露出作者本人的好动性格。"因为，"物理运动是完全能够做到给那些能够呈现出它们的力量和轨迹的形状以生命力"。为此，我们可以采用多种油画作画媒介和多种多样的表现技法，以真实的物质艺术形态来置换或替代视觉的真实，创造具特殊物理肌理质感的油画艺术作品，且又能充分表达作画创意思维意象的语境——鲜明主题思想与内容。例如在画《诺曼底海岸》时，为充分表现那尊被翻滚涌动的海浪包围着的海岸悬崖，作者用猪鬃硬质扁平画笔，以方形笔触表现刚中带柔的海岸崖礁悬壁——表现了刚毅的语境；再用画刀画海水，来表现柔中带刚的海浪——表现了激荡的语境。由此可见，由多种多样的形状与色块图形组成，且呈现出具有鲜明特征的各种形态与色彩，是将色彩的视觉思维意象，转化为视觉形式与色彩的质感肌理。

3. 油画的色彩视觉思维与创意思维意象语境表现的切入点与展开方式

（1）油画的色彩视觉思维与创意思维意象语境转注

和假借——在进行油画创作时，通过"形"与"色"的置换或"形"与"色"的借用，使"形"与"色"植入新的内涵，把一个"形象"与"色彩"的意义注入另一个"形象"与"色彩"之中。由此，产生"形"与"色"的模糊性和不确定性，进而却获得油画主题内容与主体形象的油画的色彩视觉思维与创意思维意象语境表现的创新方式。

（2）油画的色彩视觉思维与创意思维意象语境的象征意义——油画主体形象与其他物象之间由表象引起的象征意义。在油画的色彩视觉思维与创意思维意象语境的创造中，借用与油画主题形象相匹配的形象来作为象征物，而那些被寓意的对象，只有在油画家想象中才能获得其特点。所以，在进行油画创作时使用隐喻的手法，用一种或一组油画主体形象向公众展示，让观者在观看的过程中获得整体的内涵和意义。因为，"所有艺术都是象征的"。

（3）油画的色彩视觉思维与创意思维意象语境的心象表达——在油画创作中，油画家的心象表达，所塑造的是一种存在于画家视觉意象中的形象。它能让观者在观看

宋韧　《从硝烟中走来　少年兰妹》　布面油画　100cm×78cm　2003年

的过程中顺着画家所提供的视觉形象与色彩调子视觉思维线索，激荡起自己的想象力，触发对油画艺术作品的直觉审美感受，且能与油画家的心象形成互动。

（4）油画的色彩视觉思维与创意思维意象语境的移情。所谓移情，就是把一事物的含义转移到另一物形上，或人对他物的情感嫁接到某个特殊的形态上。因而，在油画的色彩视觉思维与创意过程中，首先，要确定所要传达的思想情绪是什么，怎样才能使油画色彩表现具备这种感情表现；其次，要考虑情感移入的贴切与否；再就是思考借用哪些形象与色彩，才能更有效地完成移情。

（5）油画的色彩视觉思维与创意思维意象语境表现中要凸显典型形象与主题思想——由油画主体形象所表达的语境，是在摄取于视觉形象的同时，负载一种介质形与色，是半抽象、半具象的色彩与形象。其实，"在一件艺术作品中，每个组成部分都是为表现主题思想服务的，因

为，存在的本质最终还是由主题体现出来的"（鲁道夫·阿恩海姆）。中国革命历史题材油画《辞江南》是表现画家亲历熟知耳闻目睹的江南新四军战士撤离苏北根据地时的情景。新四军战士与老百姓依依惜别的场景始终深深留在作者记忆中，难以磨灭，激发起他意欲创作的灵感，曾一发不可收地一口气画成一系列的小构图，表达新四军战士和老大娘深情惜别——战士和乡亲难舍难分的鱼水之情。典型环境中的典型人物形象的刻画入微，并突出表现了"军民鱼水情"的主题思想内容。《辞江南》——那依依惜别的场景渲染，又从另一个则面烘托了革命的曲折和艰难。在这幅作品中，画家为凸显出创意思维意象表现的语境——"军民鱼水情"的主题思想，运用暖灰色调、简括的笔触，追求与中国传统水墨画语言的契合，尝试实验油画民族化的本体语言的表现。

宋韧　《洋八路——斯沫特莱》　　宋韧　《洋八路——斯诺》　　宋韧　《洋八路——白求恩》
布面油画　122cm×57cm　2001年　　布面油画　122cm×57cm　2001年　　布面油画　122cm×57cm　2001年

消峰、宋韧　《乘胜前进》（原作军事博物馆收藏）　布面油画　162cm×138cm　1977 年

第四章　实验与探索

——表现色彩的油画艺术

第一节　写实表现色彩实验案例

一、肖峰的油画艺术

1. 油画《拂晓》

油画《拂晓》向人们展示的是 1949 年 5 月 27 日，上海解放那天南京路上黎明的情景，经过一天巷战的士兵们带着满身的疲倦，又面带着胜利之喜悦露宿在街头。晨光熹微，国际饭店、华侨饭店的霓虹灯还在闪烁，地上湿漉漉的，小号兵趴在老战士身上睡着了，老兵依在洋楼的大石柱上是那样的安详，陈毅老总和粟裕将军英姿飒爽地向人们走来，一脸亲切地仔细巡视着解放了中国最大城市上海的战士们，这是多么动人的情景啊。终于冲破黑暗迎来了拂晓，为解放而英勇战斗的士兵们却时刻牢记着：关心群众、热爱战士。画面展示出军爱民的深情，又体现出我党干部的优秀作风。解放上海的前一周，我们就驻守在南翔，陈老总亲自指挥我们学习《入城守则约法八章》，其中最重要的一条就是不入民宅，不打扰百姓的宁静生活。解放上海这天，我们经过激烈的巷战，终于赶跑了所有反动派，进了城，夜色降临，疲惫的战士们就沿街休息，充分体现了解放军和老百姓的血肉相连关系；天亮后人民群众欢天喜地地迎接我们，这种情景让画家终生难忘。《拂晓》这个题材画家已构思了很久，创作出来却已是 1979 年。经过"文革"的劫难后，画家心中对"四人帮"诬陷陈毅和粟裕这样的老干部而感到愤愤不平，他们光辉的形象更不停地在画家脑海中翻滚，所以画家拿起画笔，日夜不停地绘画，很快就创作出这幅油画，参加了新中国成立 30

肖峰、宋韧　《拂晓》　布面油画　180cm×350cm　1979 年

周年的全国美展并获奖。画家在《拂晓》这幅画中营造出一种凝重深沉而又欢乐祥和的氛围，地点选在作为著名商业中心的上海，当时该地已真正迅猛腾飞了。其人物刻画得极有生命力和感召力，极有阳刚之气，整个画面既再现真诚的生活，又展现军人的气魄，还极有思想又激情澎湃。这种有个性的绘画语言，自然和谐地与观众沟通了，作品自有一种让人参与的魅力。这不仅只是观赏，而仿佛已将人带回到当时的情景中，令人心潮澎湃。

2. 白求恩大夫及油画

（1）白求恩大夫在中国人民中可以说是无人不知，无人不晓。尤其是毛泽东 1939 年亲自写了《纪念白求恩》一文，将他奉为共产党人及全民学习的榜样，"文革"中又将此文列为人人必读的"老三篇"之首。可见其影响之大。

1938 年初，正当中国抗战处于十分困难的时刻，加拿大共产党和美国共产党委托著名的加拿大外科医生白求恩组织医疗队，支援中国抗战。

白求恩，1890 年出生于加拿大安大略省，多伦多大学医科毕业，曾任蒙特利尔皇家维多利亚医院外科医师和圣心医院外科主任。1936 年曾为反法西斯的西班牙人民服务。白求恩接受加拿大共产党和美国共产党委托后，1938 年 3 月率领医疗队到达延安。5 月，医疗队由八路军驻地陕北的清涧出发，到达神木县贺家川八路军第 120 师重伤员收容所。在这里，白求恩对重伤员进行检查和处理后，继续深入根基地，于 6 月到达晋察冀边区，在五台金刚库受到晋察冀司令员聂荣臻的接见。白求恩在离开延安前，毛泽东曾与他进行了亲切的谈话。

白求恩是一位伟大的国际主义战士，他的工作态度和责任心令人动容。1938 年 5 月，白求恩由清涧到达神木县贺家川时，行程 300 多公里，历时 12 天。行前，白求恩借来木工工具，亲自动手制作了驮运医疗器械的木箱子。经过 12 天行程到达贺家川以后，一分钟也没有休息，就先查看了每个伤病员。吃过晚饭，白求恩又立即提着电筒进行第二次查房，对每个伤病员的伤势及生活情况都作了

肖峰、宋韧　《拂晓》局部

肖峰、宋韧　《白求恩》局部　　　　肖峰、宋韧　《白求恩》　布面油画　170cm×200cm　1974 年

肖峰 《绿衣大学生》
布面油画 113cm×78cm
1956 年

肖峰 《鲁卡农庄》
布面油画 40.5cm×53.5cm 1955 年

肖峰 《牧童维加》 布面油画 35cm×50cm 1958 年

详细记录。查房以后，又立即将自己带来的 30 多件毛毯、床单、鞋、袜等，一一分发给急需的伤病员。第二天一早，白求恩又检查手术室，就发现手术室没有天花板，手术时灰尘会落到伤口上，便立即组织医务人员缝制一台手工帐篷，接着便是做一整天手术。由于白求恩的高度负责精神，许多伤病员得到及时治疗而挽回了生命。白求恩到了晋察冀边区后又不顾个人安危，多次穿过日军的封锁线，进入极其危险的冀中平原为八路军救治伤员。白求恩被任命为晋察冀边区卫生部顾问以后，想方设法举办卫生训练班，为根据地培养了一批又一批医疗卫生骨干。1939 年 11 月，白求恩在为一名头部中弹的重伤员做手术时，在掏取碎骨的过程中左手中指被划破，感染上致命的病毒，未及时处理又立即参加击毙日军中将阿部规秀的黄土岭战斗，在火线上抢救伤员。在参加这次战斗中，白求恩虽感不适，但为了抢救战士的生命，他默默地坚持着。战斗结束后，当

人们用担架将他抬到河北省唐县的黄石口时，病情已经极端恶化。这时白求恩预感到自己的病难于救治，便在昏迷前给聂荣臻写了一封信，交代自己的希望和未完成的事情。信中写道："亲爱的聂司令：今天我感觉非常不好，也许就要和你们永别了。请转告加拿大和美国共产党，我在这里十分愉快，我唯一的希望是能多做贡献！请转告加拿大人民和美国人民，最近两年是我生活中最愉快、最有意义的时日！每年要买二百五十磅奎宁和三百磅铁剂，专为患疟疾病者和大多数贫血患者使用。千万别再往保定、平、津一带购买药品，因为那边的价钱比沪贵两倍。……让我把千百万的谢意送给你和其余千百万亲爱的同志。"

1939 年 11 月 12 日，白求恩在唐县逝世。白求恩逝世的消息使聂荣臻以及接受过他治疗的或者和他在一起工作过的人无不泪下。晋察冀边区政府为白求恩举行了隆重的葬礼，在河北省唐县军城村修建了白求恩墓。12 月 21 日，

肖峰 《半身速写像》
纸本素描 58cm×40cm 1958 年

肖峰 《林岗写生之三》
纸本油画 22.5cm×18.5cm 1957 年

肖峰 《水车》 纸本油画 18.5cm×28cm 1958 年

肖峰　《荻港桥》
纸本油画　34.5cm×26cm
1959 年

肖峰　《花》
布面油画　41cm×31.5cm
1956 年

肖峰　《从硝烟中走来——
同邱露薇》　布面油画
100cm×78cm　2003 年

肖峰　《江船》　纸本油画　43cm×19.5cm　1959 年

毛泽东写了《纪念白求恩》的文章。在文章中，毛泽东高度评价了白求恩的高尚精神，称颂他是一个"毫无利己的动机，把中国人民的解放事业当作他自己的事业"的外国人。白求恩逝世后，为了发扬白求恩精神，1939 年 12 月 1 日，八路军总部颁布了命令，将八路军设在延安的医院改名为"白求恩国际和平医院"。白求恩国际和平医院不仅是白求恩精神的象征，而且也是世界人民共同反对法西斯战争的象征。在这个医院里，除了中国医护人员外，还有一批援助中国抗战的著名外国专家和医务人员。这些外国专家和医护人员，舍弃自己在国内的和平生活，到中国为中国人民的解放事业奋斗。作为国际主义的伟大战士白求恩，永远活在中国人民和世界人民心中。

（2）油画《白求恩》是怎样画出来的

今年是白求恩逝世 77 周年，明年是白求恩 127 周年诞辰，中国人民一直把他作为至贤圣人来尊敬。七十年来

曾产生过许多文学艺术作品来歌颂这位伟人。其中包括文学、电影、戏剧、美术、摄影等多种文艺形式，这些作品虽产生于不同年代，形式各异，但在人们心目中的白求恩形象是永不磨灭的。

油画《白求恩》是画家在"文革"劫后余生的第一张创作，久不画画，会产生那种手生笔滞、力不从心的感觉。加之画家又不习惯按照片创作，只会按学院派写生和记忆作画，其难度可想而知。多亏画家的老校友张广嫦的弟弟张广铨（张裕葡萄酒创办人张裕的孙子）自告奋勇给画家当模特儿。他长得还有点西方人的味道，尤其他那双手很有绘画感，在他们的帮助和鼓励下，画家完成了这张《白求恩》创作。正如当时写的一首诗：我道华佗又复生，满目都是白求恩。

哀歌回旋奏凯曲，枯木枝头又逢春。虽然，吴印咸当时所拍的白求恩形象的照片，已经非常成功，但是我们总

肖峰　《童年》　布面油画
布面油画　40cm×30cm　1995 年

肖峰　《张思德》
布面油画　109cm×78cm　1975 年

肖峰　《戎冠秀》
布面油画　116cm×90cm　1976 年

肖峰　《满山红旗起舞》
布面油画　116cm×90cm　1959 年

肖峰　《老农》
布面油画　51cm×40cm　1963 年

肖峰、宋韧　《白族姑娘》
布面油画　100cm×70cm　1994 年

肖峰　《渔家女》
布面油画　47cm×36cm　1977 年

肖峰　《女孩》
布面油画　24cm×18.5cm　1976 年

感到那是侧背面的形象，难以突出白求恩的神态。最终，画家根据现有较正面的白求恩头像，来刻画白求恩在抵抗日本侵略者的作战前线，为八路军受伤战士做手术时的那种镇定、果敢而智慧的神态，临危不惧、果敢、沉着的精神。在整个构图的布局上，曾力图摆脱小神庙的环境，尝试过多种安排，但试来试去还是觉得在小神庙里进行手术，最能体现当时战争环境下的境界，就这样定稿了。创作时，画家阅读了不少描写白求恩的文章，对白求恩亲自用木头制作的适用于敌后游击战用的"手术鞍"，也搬上了画面，增加了当年的生活气息。今天，当白求恩逝世 77 周年之际，画家重温这件作品，感到分外亲切。此画在北京中国美术馆展出时，一对白发苍苍的老人对记者讲："我们是听着白求恩的故事，看着白求恩的画成

长的，在我们人生的道路上，是白求恩精神鼓励下，走过来的。"在欧洲展览时，一位塞尔维亚的朋友面对着这幅画久久不肯离开，他说："铁托领导我们南斯拉夫战胜了法西斯，我们在这里看到《白求恩》感到分外亲切，反法西斯战争是靠各民族互相支持才取得胜利的，可惜现在很多人不知道这段历史，甚至忘记过去。"

3. 肖峰、宋韧的艺术与人生

在中国现代美术史上，有这样一群艺术家，他们因革命战争的需要踏上艺术之路，他们的艺术创造烙上鲜明的时代印迹，他们的人生与艺术因时代的跌宕而起伏，中国美术学院原院长肖峰和他的妻子宋韧，正是其中颇具代表性的人物。2004 年 5 月初夏的杭州，他们拉开从艺六十

肖峰　《张荣清大爷》
布面油画　60cm×45cm　1978 年

宋韧　《哀思》
布面油画　146cm×98cm　1994 年

肖峰　《孙大爷》
布面油画　59cm×40cm　1976 年

肖峰　《女民兵》
布面油画　53cm×37.5cm　1977 年

肖峰　《女大学生》
布面油画　75.5cm×53.5cm
1993 年

肖峰　《青年人》　布面油画　49cm×38.5cm　1977 年

肖峰　《生产队长》　布面油画　38cm×50cm　1976 年

年纪念展的帷幕，同时也为我们重新打开了中国现代美术史上特殊的一页。

　　当抗日的烽火在中华大地燃起时，肖峰和宋韧都还是垂髫小儿，却已身浸战火的无情与残酷之中。他们有相似的人生经历。他们的父辈先后在战争中牺牲，是发自内心地对人民的爱与对敌人的恨，促使他们拿起稚嫩的画笔，成为抗日宣传队的一员。肖峰 12 岁时加入著名的抗战文艺团体"新安旅行团"，这支以少年儿童为主体的队伍，辗转大江南北，用歌舞、话剧、美术等艺术形式，唤起民众，宣传抗日。肖峰是新安旅行团中年龄较小的战士，加上顽皮的天性，他成了队伍里最受疼爱呵护的"小弟弟"。舒巧、李群、郝杰、王德威、陈强等这些后来驰名艺坛的艺术家，都曾是肖峰新旅的亲密战友。宋韧则在家乡儿童团里组织唱歌、跳舞，画漫画、写标语，甚为活跃。他们各自在"硝烟下的学校"懂得做人的道理，领会革命的观念

和为艺的准则。他们的美术技巧，大多是向前辈学长讨教与现实战斗生活的锤炼中得来的。他们最初接受的艺术信条，是文艺"为人民大众服务"，"是团结人民、教育人民、打击敌人、消灭敌人的有力武器"。他们心目中的艺术家形象就是背负"为社会而艺术"理想而承担起社会责任的人。他们以画笔为刀枪，稚嫩的作品真实记录了战斗生活，闪耀着革命现实主义的光芒。他们满怀革命的英雄主义与浪漫主义投身 20 世纪现实主义美术的洪流，没有任何虚伪和勉强。民族存亡的战争，使他们从"无知村童"成长为文艺战士。而且，在革命硝烟中成长的艺术，更使他们深切体会到艺术来源于人民、来源于生活的深义。艺术的种子在年少的他们心中播下，它在战火的土壤里孕育，染上革命的特殊情结，开放得格外鲜艳。革命战争的经历与内心图景成为肖峰和宋韧一生艺术创作不竭的资源。当五星红旗插遍全国大地，肖峰他们成为革命功臣时，年龄

肖峰　《童年》
布面油画　40cm×30cm　1995 年

宋韧　《张大爷》
布面油画　47cm×35cm　1977 年

肖峰　《饮马扬子江》　布面油画　120cm×180cm　1986 年

肖峰　《船工》　布面油画　38cm×53cm　1978 年

肖峰　《耕作》　布面油画　23.5cm×35cm　1964 年

上，他们不过是十七八岁风华正茂的青年，正是学习知识的大好时光。在新旅美术队的积极请求下，组织上同意他们到杭州国立艺专学习美术。在那里，肖峰亲炙于林风眠、黄宾虹、莫朴、王流秋、苏天赐等名师，画艺大有长进，并有幸与林岗、全山石、周正、齐牧东等人于 1956 年赴苏联留学。

从革命的战场，到艺专，再到"留苏"，肖峰完成了艺术道路的"三级跳"。他就读的列宾美术学院，承续了欧洲传统美术学院的教学体系。在那里他不仅受到严格的基础训练，而且更为重要的是，肖峰必须重新思考油画的本体语言，学习如何从对象中发现色彩组成的规律，如何运用色彩造型，并用色彩进行情感和意境的表现。对列宾、列维坦、谢罗夫等俄罗斯大师杰作的赏读，涅瓦河畔的暑期写生，都使肖峰充分认识到自然界所内含的丰富和谐的色彩。我们看到肖峰留苏时期的作品，如《人体》《娃娜大婶》《伊凡大叔》《尼娜》《绿衣女大学生》《树荫下》等，用笔松动，色彩丰富饱满，显示出他对油画色彩的掌握。风景画中，他运用色彩和色调营造画面的意境。落日的余晖、幽深的丛林和静谧的湖面，俄罗斯的壮丽无不在他笔下一一展现。其时，他已显露出独特的创作个性：善于捕捉对象瞬间的动态，并用最快的速度诉诸笔端。因此，他的佳作，往往都是短期内完成，跃动着充沛的激情与灵性。

油画技巧固然是肖峰如饥似渴要学习的东西，但以巡回展览画派为代表的俄罗斯现实主义绘画传统对大自然与人民生活的关注，更撞击着肖峰的心灵。那来自俄罗斯文化传统和广袤大地的历史画和风景画，以写实方法歌颂劳动、正义和光明，无不激荡着俄罗斯民族文化的深沉回响，洋溢着悲天悯人的情怀，无不具有鲜明的俄罗斯民族性的特征。这些都让肖峰进一步思考艺术的民族性问题。肖峰回国后至浙美任教，宋韧也随之调至浙美。正当他们打算

肖峰　《渔老大》　布面油画　38cm×53cm　1978 年

肖峰　《傍晚》　布面油画　18cm×30cm　1963 年

肖峰　《宁波夜色》　布面油画　17.5cm×27.5cm　1961 年

宋韧　《渔民》
布面油画　47cm×36cm　1977 年

宋韧　《小戈十岁》
布面油画　61cm×73cm　1989 年

在艺术上大展宏图时，"文革"爆发，肖峰被打成右派，又被人用砖头击坏脑部神经，几次生命垂危。艺术和理想，被这个疯狂的岁月辗得粉碎。是宋韧以羸弱的肩膀支撑起风雨飘摇的家。苦难是生活的母亲，不堪回首的岁月，虽然剥夺了他们创作的权利，却教会他们以更坚韧的态度面对人生的所有磨难。"文革"中，他们有近十年未曾握笔，被"运动"耗磨的岁月，无情销蚀着他们的灵气、技巧和感觉。1973 年，他们调至上海油雕院，重新开始作画，却发现自己心手无法相应，不得不面对一个痛苦的恢复期。这一时期，他们是以一批带有"文革"美学模式的宣传画和年画开始新的艺术生涯。不过终于能赢得作画的权利，重拾画笔，已令他们相当满足和慰藉。

真正的艺术新生，当然是在粉碎"四人帮"之后。经过炼狱洗礼的肖峰和宋韧，这时在人生与艺术的境界上都得到升华。枷锁一旦打破，前所未有的创作激情喷涌而出。很多作品其实并非出于偶得，而是从新中国成立初期就开始酝酿构思，"文革"的压抑使这些构思像岩浆一样在地壳下积聚，一旦创作条件许可，便像火山爆发般喷薄而出，一发不可收。创作时，没有更多的时间推敲，笔几乎无法停止。平均一张画的创作时间不超过一个月，又多又快又好。那是一种长期积孕、一朝爆发的痛快感。他们人生的积累，在一个适宜的环境中被点燃了。

他们一直有这样的宏愿，就是用自己的画笔展现中国革命波澜壮阔、可歌可泣的画卷。诚如肖峰所言："虽然文明古国的灿烂历史，悲欢离合的民间故事，祖国的壮丽山河……都可作为油画的题材，但最能激起我创作欲望的，是哺育我成长的革命根据地人民和那些为新中国而战斗的先烈们的英雄事迹。"《辞江南》是一个先声，其他还有《战斗在罗霄山上》《云中美人雾里山》《武昌城下》《叶挺》《去上饶的路上》《收复失地》《驰骋在苏北平原》《饮马长江》《拂晓》，共 10 幅，基本上勾勒出他们所亲历的新四军的发展史。《拂晓》即其中最著名的一幅：

宋韧　《读》　布面油画　73cm×91.5cm　1994 年

肖峰　《树荫下》
布面油画　70cm×52cm　1958 年

宋韧　《扛枪的民兵》
布面油画　73cm×91.5cm　1985 年

宋韧　《林中的游击队员》
布面油画　100cm×79.5cm　1979 年

宋韧　《总理在 1976 年》
布面油画　128.5cm×173.5cm　1976—2003 年

宋韧　《总理在 1976 年》局部

肖峰　《村姑》
布面油画　49cm×37cm　1977 年

肖峰、宋韧　《战斗在罗霄山上》　布面油画　140cm×240cm　1976 年

宋韧、肖峰　《朱总司令》
布面油画　147.5cm×122cm　1978 年

繁华的夜上海，战火消寂，只有霓虹灯在雨雾中闪烁着红红绿绿的光芒。一老一少两位战士斜倚在石柱上，已沉浸在甜美的梦乡中。陈毅和粟裕挎着雨衣，神采奕奕地巡视在上海街头。战士们的可爱、将军们的体贴入微，都在《拂晓》中定格。（这幅作品获得第五届全国美展三等奖，被中国美术馆收藏，是中国现代革命历史主义题材的代表作之一。）他们原先想通过地下党工人赤卫队与解放军会师的场景，表现上海解放。但战士"不入民宅"、露宿街头的情景，无疑更能以小见大，烘托解放大上海的主题。图中，陈毅、粟裕英姿飒爽的神情与酣睡入梦的战士，构成既对比又呼应的二个中心。整幅画构图清晰整体，情节单纯感人，却折射出军民关系、将士关系、战士之间的关系等多层次的主题，立意含蓄深远。

肖峰曾谈道："艺术上的简练，常是取胜的诀窍，人们常说'以一当十''以少胜多''以小见大'，就是这

个意思。鲜明的构思，简练的构图，简练的笔法，简练的色彩，常常能使作者的立意更集中，更鲜明地突出起来，且能给人以更多的联想和回味。"但"提倡艺术上的简洁，丝毫不意味着要我们忽视细节的刻画，没有细节的作品是打动不了人心的"（《谈观察方法》，讲课笔记，1986 年。见《谈艺论美》）。《拂晓》中，沉睡的战士手中仍紧抱枪支保持战斗的姿态，依偎在老战士膝盖上的小号手那憨态可掬的睡容，这些细节，无不让人感到合情合理，生动感人。又比如，画中有两个大圆柱，为表现柱子的光滑，作者尝试了很多方法，最后是用砂纸打磨出了光亮的效果。

同年宋韧创作的《小八路》，也充分运用"以一当十"的手法。二个稚气未脱的小战士，躲在一望无垠的青纱帐里，手捧两只刚出窝的雏鸟，喃喃对语。呵护与被呵护的动人情感在快速而果断的笔触中得以真实表现。从肖峰和宋韧创作的革命历史题材的作品中，可以看到，他们摆脱

宋韧 《水手》 布面油画 44cm×54.5cm 1977 年

宋韧 《刘公岛岛国》
纸本油画 23cm×26.5cm 1977 年

宋韧 《少女像》
布面油画 55cm×30cm 1977 年

宋韧 《藏族少女》
布面油画 42.5cm×33cm
1959 年

宋韧 《山东大姐》
布面油画 52cm×38cm
1977 年

肖峰 《女青年》
布面油画 23cm×19cm
1962 年

肖峰 《青弋江上》
布面油画 73cm×92cm 1995 年

了单纯的叙事，而是娴熟运用着虚实结合、以虚托实的艺术手法，着意挖掘题材中的诗情画意，捕捉战争中温情的瞬间。童年就参加革命的经历，使战争岁月在他们眼里有了别样的风采。年少的他们不仅看到流血和牺牲，更体会到残酷背后的人性，那种互帮、互携、友爱、亲情的最平凡又最感人的情感。所以在他们的创作中，看不到炮火和硝烟那些直观的视觉符号，更多的是战争背后的人性光芒。他们画面中的主要人物往往是一老一少，或一母一子，因为在他们看来，亲情、友情是人世间最真实的情感，也最能引起人的共鸣。他们自己称这种创作手法为"武戏文打"。可见，简练而注重细节、抒情而讲求内蕴，是他们革命历史画创作的独特追求，也成就了他们在中国现代革命历史题材绘画创作领域的独特面貌。这一时期，他们还创作了一批表现老一辈无产阶级革命家形象的画作。中华人民共和国成立后，似乎除了毛泽东，其他领导人的形象

及其业绩，一般不作为艺术创作的对象。"文革"十年中，文艺作品更把领袖神化、公式化、概念化。"四人帮"篡改党史、歪曲历史，"和毛泽东共同奋斗多年，一起出生入死，立下不朽功勋的许多老一辈无产阶级革命家，长期以来在艺术作品中得不到反映"（肖峰《解放思想繁荣文艺》，见《谈艺论美》）。他们合作的《战斗在罗霄山上》《洪湖水》《阳光下》等作品，既是对老一辈革命家的怀念，也是对"文革"文艺政策的反拨。

他们创作革命历史画，与别人不同之处，在于他们亲身经历过这段历史，是这段历史的当事人与创造者之一，他们的人生道路决定了他们的艺术道路。过去的革命经历，在他们记忆中留下了艰苦却闪光的一页，铸就了他们对人生和艺术的态度，也成为抹不去的心理图像。他们有发自内心的强烈的表现欲望，这正是艺术得以成功的首要条件。如果别人画革命历史画，还需要借助大量资料的话，他们

肖峰　《胡杨树》
布面油画　22.5cm×27.4cm　2001 年

肖峰　《陈毅在 1949 年》
布面油画　128.5cm×173.5cm　2004 年

肖峰、宋韧　《洪湖水》
纸本水粉　45cm×70cm　1980 年

肖峰　《大使夫人》　纸本油画　33cm×47cm　1963 年

肖峰、宋韧　《国殇》
纸本素描　144cm×79cm　2001 年

肖峰　《耀邦同志》
布面油画　183cm×174cm　1999 年

却只要对自己的生活加以反思，那种刻骨铭心的体验，恐怕不是查查资料、翻翻图片所能比拟的。亲历的战争历史与生活，战争中饱含的理想主义激情，是他们一生的精神支撑与创作资源，也是他们后来各个历史时期工作的力量源泉。

肖峰的《胡耀邦》、宋韧的《周恩来在 1973》《陈毅在 1948》等作品，无不是通过一个伟大的灵魂反映一个时代。近年来深受腰疾困扰的宋韧，仍支撑着病体作画，那些从精神和观念上深刻影响到她的时代强者，一一出现在她画面中。他们将艺术创作升华为人生的确证、历史的反省、意志的考验和情感的超越。以艺术实现了人生，超越了生命。

肖峰、宋韧　《阳光下》
布面油画　63cm×48.5cm
1978 年

肖峰　《阳光下》草图
纸本油画　22cm×16cm
1962 年

肖峰　《胜利归来》
纸本水粉　21.5cm×14cm
1978 年

肖峰　《胜利归来》
纸本水粉　21.5cm×14cm
1978 年

肖峰　《苏北大婶》
布面油画　51cm×37cm
1957 年

二、何红舟的情感堆积与主题生成——《桥上的风景》

从 2013 下半年到 2014 上半年油画家何红舟画了两张有关林风眠先生的历史画创作，其中一张就是为参加第十二届全国美展创作的《桥上的风景》。

关于《桥上的风景》一画主要是以肖像的形式表现林风眠、吴大羽、林文铮的欧洲留学生涯。画题之所以叫"桥上的风景"，最重要的意义是关于桥。巴黎是当时世界艺术汇集的中心，留学巴黎这一行为本身就具有沟通中西的桥梁意义，而桥作为艺术家心灵外化的一种手段，它既与现实关联，又连接历史。因此，创作构思以桥为主题，用肖像的方式表现三位艺术家，这对他们在中国美术史上的地位来说，正好起了点题的作用。

为老校长林风眠先生一代人造像，对身为中国美术学院油画系教师的何红舟而言理应是自然而然的一件事，但是他细想起来，其中包含了情感堆积、感受深化的过程与机缘。自 2006 年开始，画家在国家重大历史题材美术创作工程中，为表现中共一大会议进行了许多民国时期的资料收集工作。恰好是这次历史画创作的缘故，他在查阅大量资料的过程中更深地走近了那一时期的人和事，开始对民国知识分子的命运产生浓厚兴趣。民国的历史是一段跌宕的近代史，许多知识分子在民国初期出国留学，归国后正欲一展身手时，却遭遇国运不济、国难当头的时期，其个人命运的起伏让人唏嘘不已！当然，吸引画家目光的是许多老照片中文化人的身影，他们的穿着、打扮所构成的形象感，让人难以忘怀。不同于普通老百姓，民国时期的知识分子无论是身着洋装还是长衫，大都潇洒、倜傥、风度翩翩。即便是在抗战期间，西迁的大学教授们也会在聚会拍照时留下郊游一般的装束和从容的表情。但当真正了解那一时期动荡生活带给人们的绝望、企盼，才能更深地

何红舟　《桥上的风景》上正稿初期

何红舟　《桥上的风景》（局部）

何红舟　《桥上的风景》　布面油画　235cm×195cm　2014 年

何红舟　《满江红》　布面油画　250cm×500cm　2016 年

体会到那些装束、表情背后饱含的辛酸。尽管抗战时期颠沛流离的生活带给他们无尽的苦难，他们中的一些人依然怀揣理想、仰望星空，完成了个人学术生涯中重要的著作，如梁思成的《中国建筑史》、金岳霖的《知识论》等。对这一时期史实的接近，让人感受到国家命运与个人命运之间的交集，使我总有一种冲动，想把极富历史感的民国知识分子形象留在画面上。

2013 年下半年恰逢学校动员为老校长林风眠的纪念馆创作一批历史画，画家几乎没有犹豫就选择了林风眠1938 年带领国立艺专师生西迁这一题材。这种选择基于画家对抗战时期知识分子的境遇认知所产生的情感，而这一时期也确是林风眠先生个人命运的转折点，由象牙塔走向民间，从此脱离官场，无论后来遭受多少磨难都深潜于融会中西的绘画实践之中。《西迁途中的林风眠》完成后，在准备第十二届全国美展期间，正好他与同事们一道为油画系的"国美之路"展览做画册的编辑工作，对学校历史

何红舟　《女人体》
布面油画　160cm×80cm
2003 年

何红舟　《夏至》
布面油画　120cm×120cm　2005 年

何红舟　《斜躺的女人体之二》
布面油画　65cm×50cm　1997 年

何红舟、黄发祥　《启航》　布面油画　270cm×550cm　2009 年

的梳理让人感慨于林风眠、吴大羽、林文铮等在青年时代业已形成的"调和中西艺术、创造时代艺术"的理想，"为艺术战"的人生态度，以及他们为实现这一使命所付出的苦难人生的代价。两相对照，不断加深了对老一代艺术家的理解，这就是画家以林风眠先生的留学生活来构思创作的重要原因。在创作构思的过程中，画家曾数易其稿。起初，只是确定了以人物肖像形式来表现林风眠等人的留学生涯，然而画中的主题要呈现什么、安排什么样的场景以

及如何处理人物之间的关系等问题并不明朗。在图片资料收集的过程里，有两张老照片一直萦绕在脑海中，一张是林风眠、李金发、林文铮三人在德国游学时的合影，另一张是林风眠、林文铮、吴大羽在法国巴黎的合照。在对两张照片的反复凝视中，画家逐渐明晰了人物的形象感觉以及人物的组合方式；然而要找到一个什么样的主题，才能将他们留学生涯的意义体现出来的办法却还在摸索中。在不断经营、变换小稿的同时，画家进一步阅读有关他们留

何红舟　《惑》
布面油画　190cm×150cm　2006 年

何红舟　《学生肖像》
画布油画　180cm×90cm
2018 年

何红舟　《岳墓栖霞》　布面油画　80cm×100cm　2012 年

何红舟　《斜躺的女人体之一》　布面油画　70cm×130cm　1997 年

学时期的研究资料，看到了林风眠融会中西的学术主张与象征派诗人李金发以及德国表现主义绘画之间的关系，进而联想到德国表现主义绘画团体"桥社"的绘画主张与民国知识分子在"西学东渐"中所具有的桥梁作用，最终确定了以桥作为创作的主题，画面的形式以及人物与场景的关系由此展开。

就绘画的主题与形式的关系而言，当下的历史画创作既有题材选择、主题思想与形式之间关系的对应与匹配，同时也注重现代艺术中主题与形式被看作是一体的可体验的感性呈现，历史画创作不是绘画发展的过去式，而是作为绘画的一种表现方式存在着。在创作中，画家考虑更多的是：如何把握自己的真切感受与一种集体记忆之间的共生关系，如何将自我体验在绘画形式的推敲与绘画的过程中生发到具有油画表现力的高度。这也是画家在近些年历史画创作中所持的基本态度，也是创作《桥上的风景》一画中所追求的目标。画家回顾《桥上的风景》的创作过程，一方面，明显具有多年来在写生中获得的绘画感觉以及近些年从事历史画创作经验的延续；另一方面，也包含了他对油绘画艺术创作怀揣着真诚执着的态度与其艺术风格形成过程中所获得的滋养。正如何红舟经常总结的那样，他的绘画学习阶段正值中国改革开放之初，从附中到大学再

到留校任教，经历了"伤痕美术"、"85 新潮"、新古典绘画等层出不穷的艺术运动的荡涤，其间既有师友们在教学与创作的开放与坚守中带来的思考，也有如赵无极绘画讲习班、尤恩绘画短训班、司徒立当代绘画讲习班，不断地以开放的眼界让他重新审视绘画。近些年，中国美术学院院长提出的有关绘画表现的强度、绘画本体的纯度、绘画思考的深度的"体象三度"方法论，带动中国美术学院油画系师生为重塑绘画感受力而孜孜以求。在此氛围下，使得画家有机会凭着对油画的一份热爱，心无旁骛地去探究老一代艺术家所倡导的油画本体语言，并在历史画创作中努力实践油画语言在表现历史题材方面所具有的魅力。

由此，当何红舟凝视老照片中林风眠、吴大羽、林文铮、李金发欧洲留学时的身影和他们透过镜头的眼神，不禁想起林风眠在 1924 年留学期间创作的巨幅历史画《摸索》。林先生在画中以表现主义的手法描绘了人类文明中重要的文学家和艺术家的群像，把艺术创造蕴含的内心激荡展现为天下关怀的历史情怀。在相隔 90 年后，何红舟在《桥上的风景》创作中表现林风眠先生一代人伫立巴黎桥头的身影，是以回望的目光表达敬意，并希望以油画艺术的方式记住历史。

三、绘画一直是陌生的？——邬大勇的创作思绪

油画家邬大勇希望绘画造型里能透露出他自己对古典和当代的认识，传递出他对文艺复兴以来肖像性绘画的认知，对女性神态的描绘强调绘画性，尽力区别于传统锤炼的写实绘画，又不丢失某种密度和质量。他希望以某种形式来让古典贴合住这个时代的音色。因而，他在画面的组合和结构方法里尽量体现一种疏离陌生的控制趣味，甚至很多地方的刻画方面，画家本能地采取一种对质感和物性细节的漠视与回避。这也许是画家长期以来对整体性深入的认识造成的，且希望以某种纯粹的绘画语言来表达"深入精致"这个概念。画面有时被他画得很"生疏"，好比是一种他自我的提醒与顿悟，且时刻警惕着画家别掉进一般意义上的唯美与自然主义泥淖中。这也反映了画家对传统的焦虑，同时，画家希望在自己的油画中具备一般意义上的"传统"这个概念外的复杂性和某些多意的东西，以

生成一种可进入时代性的路径，而这种路径是能贴合其油画艺术的自然成长，而非套路。

很显然，在邬大勇的油画作品中，更多沉淀在一种强烈古典气息的绘画性写实语系里，多幅人物都是在描绘女性主题，深色衣饰的女子，面貌精致，皎洁，想有点矫饰主义的趣味，但又不想矫情。可以看出画家仅希望绘画中的古典趣味带着表现主义气质，题材上集中在关注社会现实和对青春叙事上。

与此同时，在肖像性的绘画之外，画家也尝试风景画的表述，希望避免自然主义趣味，希望带着笔触的情绪，偏重构成与情境的传达，实质是在风景画里放肆地"绘画"，风景画可能更让画家直接并不断回到学画最初的状态。

邬大勇　《红墙》　布面油画　160cm×120cm　2015 年

邬大勇　《红墙》之二　布面油画　160cm×120cm　2015 年

邬大勇　《画室中的女孩》
布面油画　160cm×140cm　2012 年

邬大勇　《90 后有约》
布面油画　180cm×125cm
2012 年

邬大勇　《剧场》
布面油画　180cm×125cm
2015 年

邬大勇　《暖灯》
布面油画　160cm×120cm
2016 年

邬大勇　《旧桥》
布面油画　50cm×60cm　2015 年

邬大勇　《旧山河》
布面油画　50cm×60cm　2014 年

邬大勇　《有雾的山》之二
布面油画　60cm×50cm　2015 年

邬大勇　《有雾的山》之一
布面油画　60cm×60cm　2015 年

邬大勇　《西溪》
布面油画　60cm×60cm　2012 年

邬大勇　《石桥》
布面油画　60cm×60cm　2012 年

四、何振浩：人体是自然万物之中最复杂最优美的绘画主题

人体是自然万物之中最复杂最优美的绘画主题。西方绘画重人，东方绘画重景。油画材质的魅力在人体绘画中表现得最为突出。虽然在主题上它没有历史画或其他反映现实或幻想主题绘画那般介入深刻的社会意义。但是其最本原的物质与人性的内涵却依然有挖掘不尽的表现价值。何振浩的人体写生都是在不同的暑假及课堂示范所绘，并力图在单纯和简单的绘画目的中去重新体验油画本体的价值和思考油画本体的许多问题。他画的是写实具象的人体，过程中却体会到许多绘画中很抽象的问题，比如整体与细节，洒脱与收敛，理性与感性，破坏与重建，节奏与构成，视觉真实与知识辅助的真实，等等。绘画过程是思考和尝试的过程，充满疑惑、痛苦、挑战和欢乐。作品最终呈现的既是他的总体审美判断，也为之后的其他创作提供了新的问题和思路。

以《暑假油画人体写生2》为例。这张站立的女人体油画写生，是他一张课堂示范习作。因为教室环境所限，没有很好的顶光，只能拿一个射灯代替。光线较之于自然光确实是逊色很多。但是相较于画照片，这样的写生依然可以让他画得十分爽快与从容。这张画比较讲求姿态上微妙自然的节奏感，因为不是很大的动态，也不是完全的正立，因此体现在身体结构上有一种微妙的形体穿插变化。其画面基本还是偏古典的技法，讲求真实自然地过渡，因此在结构表现上也是要求有软硬的面的变化和线条的结合。

在画的过程中，刚开始的色彩，可以冷暖拉得开一点，过一点。尤其是交接线附近，那种冷灰和暖的肤色的对比往往需要在视觉比较新鲜的时候抓下来。关于后面的深入塑造，最要紧的是在画具体画圆润的同时时刻关照形体中的方的体积感和一些肌肉或骨骼的棱角，甚至是乳房的塑造也要恰到好处地去寻找那种方和扁的特征，去体会高光带的位置。在深入过程中色彩表现是一种推移的技法，因此局部塑造是要追求一气呵成的，只有一个地方确定下来，其他地方的色彩才可以有比较准确的参照依据。其实古代或是近代大师在画人体的时候也多半是这样来控制颜色的。因此对他来说色彩的好坏是和形体塑造的顺利与否密不可分。这张画最难的地方是交接线的变化，因为不是自然光，灯光的照射会使交接线比较生硬，但是画得好依然是可以表现出女性身体柔软的一面的，所以对这些比较快速的明暗的转化还是要能细致敏感地表现出来，甚至在色彩和颜料厚薄上都要讲究。画家用了很多不同的笔触来拿捏不同部位的柔和或硬朗的转折效果。有些地方的深入用了半透明的罩染技法，这样可以既快又好地达到质感和色彩的效果。画人体写生最大的挑战是模特动作会变，如果一味地依赖刚开始打的型画到最后肯定会出问题。画家是在深入过程中不断地在改形，在过程中让形体处在一种不断被审视和调整的过程中，这样会最大限度地达到型的准确与和谐，而且还会使画家画得不至于拘谨，画面始终有一种调整修改的生动性和写生的巧妙感。

以《暑假油画人体写生1》为例。这张拿书的女人体，

何振浩　《暑假油画人体写生1》
布面油画　110cm×65cm　2015年

何振浩　《暑假油画人体写生2》　布面油画
100cm×52cm　2015年

何振浩　《暑假油画人体写生3》
布面油画　110cm×65cm　2015年

何振浩　《女人体——背部》
布面油画　80cm×60cm　2012年

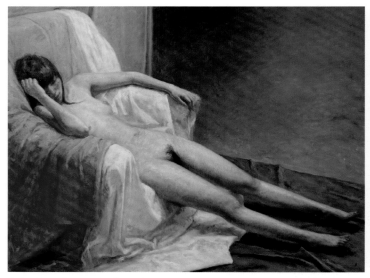

何振浩　《女人体 3》　布面油画　105cm×130cm　2014 年　　　　何振浩　《女人体 1》　布面油画　100cm×150cm　2014 年

何振浩画得其实不是很顺利，但是常常在过程不顺利时结果会有一些很奇妙的效果。因为画布是用了一块很粗的麻布，上面又做了好几层的油画颜料的底，其实画之前摸起来已经是皮革一般的光滑了。在特别光滑的油底子上画，好处是色彩犹如奶油一般滋润和微妙，几乎第一遍就可以画出最终想要的色彩和质感；坏处是太光的底其实不太好塑造，因为它不含笔触，衔接和融合比较困难。塑造上为了避免太光滑的表面影响笔触和色彩的衔接，是需要等待一种半干的比较黏稠的状态来塑造的，有时候用油也会选择一些诸如三合油这样的快干的油。因为底子的关系，颜色很亮，在亮色区域依然可以画出很好看很微妙的色彩变化，这就是这个油性底子的妙处。对于细节，画家并不追求一味地去抠，而是想画出那种浑厚的整体的效果，是用狼毫油画笔蘸着颜料拖泥带水地带出来的。我们从这张画中得到的最大的体会是写生才可以画出很亮的肌肤色彩，在很亮的颜色中依然可以画出色彩的冷暖和饱和度，以及亮灰色的微妙的变化。色彩的饱和度和明度之间需要非常准确的把握，否则，不是太粉就是画不出这样白皙亮丽的饱和的肤色。油画画到后面在局部的地方可以用一种膏状调色油来画出暗部和中间调子的色彩。这样的半透明画法能让作品有一种油画的强烈的物质感和奇妙的灰色冷暖变化，是反映皮肤质感的最佳手段。

以《暑假油画人体写生 3》为例。画家原先想要用古典油画的技法来尝试一下，结果在画单色阶段就主动放弃了，实在很难画下去。后来画家总结了一下：因为画室光线用的是灯光，完全没有自然光这般的古典柔和的调子，单色素描的阶段很难画出很好的效果。因为在这样强烈的灯光下肉眼观察模特身上的好多亮部的体面关系其实是完全要靠色彩的冷暖来表现的，画家在画单色阶段就很难表现出这些地方的体面转折。所以，最终没有能继续按照古典的多层画法画下去。但是当画家再次用直接画法在一个单色的画面上画的时候，感觉这遍单色还是起了很大的作用。因为基本的形体和灰度已经做好了，也就是基础的灰度会给后面的塑造提供很大的方便，色彩可以在这样的形体单色层上轻松摆上去，只需稍作衔接调整就可以画出效果，某些地方依然用了半透明的技法，因为可以利用下面的素描灰色层。尤其是明暗交接线出来的那种珍珠灰的冷色，就是利用了油层罩染后接着又直接画的那种神奇的效果。画面亮部的冷色和暖色需要很微妙的对比，这样才可以画出亮部的好多体面的转折。高光带的表现也要摆得恰到好处，其实变化很多，且对形体表现特别有用。画面用笔尽可能用大笔小笔结合的方法，而且对笔毛的松紧弹性要求很高，倒不是要求用好笔，有时候就是需要一些笔毛开叉的笔来画一些局部的色层衔接。表现暗部的时候，画家会用一种黏稠的油来画出冷暖的变化，其实相当于罩染，只不过不一定是用透明色，有时候可以用白色调和，只需要很稀薄的锌白和其他色彩来调和出可以含在暗部的冷色。最难表现的也是最有吸引力的就是对肌肉的弹性的体现，这种拿捏需要笔触恰到好处地施展，也需要色彩局部的烘托，以及颜料厚薄堆积的不同效果。

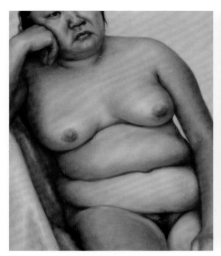

何振浩　《女人体13》
布面油画　60cm×50cm　2014 年

何振浩　《人体写生》
布面油画　100cm×55cm
2014 年

何振浩　《人体写生》
布面油画　110cm×65cm
2014 年

何振浩　《女人体12》
布面油画　100cm×80cm　2014 年

以《女人体 ——背部》为例。这幅人体背部油画写生，画家画得比较有厚重感，其原因之一就是画家采用了粗纹画布，在粗纹布上用油画基底颜料做了两遍底，基本把布纹填满了，这样的画布很容易画出如同库尔贝一样的厚重量感。而且亮部色彩也可以表现出冷暖交错的那种奇特的油画特殊的质感。作品在塑造过程中很注意那些块面的节奏感，尽可能不要很快去画圆润，最好做好几遍的形体和色彩的铺垫，让画面一直处在型和色彩的混沌状态。不断地铺垫就是为最终的全方位的出彩做足准备，最终的背面的形体表现是含蓄有度的，软硬厚薄的肌肉骨骼的表现也恰到好处。因此前面画得粗糙笨拙一点无所谓，下面铺垫的遍数越多，可能最后的效果越奇妙，越让人难以琢磨。何振浩觉得好的作品一定要经历好几轮折腾的过程，只有在这样的折腾中才能逼迫自己找到新的解决办法和表现语言，才可以在型、色、质等多方面达到最满意的综合的效果。

以《女人体 3》为例。这张作品的模特很年轻，也很有味道。因此摆了一个比较特别的姿态。但是这样的姿态画起来是有难度的。尤其是躺在一个软沙发里，形体会变，姿态从一开始打型就一直在变，而且不太好恢复。所以画的过程中一直需要很有勇气地修改。画布是较光滑的油性底，所以可以画出很微妙的亮色的冷暖变化，画家感觉用了很多像毕沙罗一样的小碎笔，尤其是躯干和肚子上的笔触肌理效果，使肤色体现出年轻女性皮肤白皙中含着的微红血液的流动的生命力。手臂微微遮挡着脸部，表现出她的羞涩和慵懒。细节上的塑造更多地

服从整体的感觉和味道，不会一味苛求塑造，使整张画面弥漫着一种少女忧伤的情绪。

以《女人体 1》为例。何振浩在画这幅画时画得很快，大概用了四天时间，画布是中粗的现成画布，没有做底。运用直接画法画得很顺利。画面中冷暖关系自始至终都拉得很开。女孩躺着的姿态很随意也很美，身体的节奏感张弛有度。画到肚子和膝盖这些地方时画家特别注意表现骨和肉的力度与质感的区别，尽可能在这样的关键地方表现贴切，因为这些地方的表现最具有说服力，可以撑起一张画的造型吸引力。布的细节和人的节奏感相得益彰，因此也需要好好体会和处理表现，所以说整体效果不光来源于大的东西的把握和控制，也有赖于细节的精巧和到位，因为只有关键的细节处理好了，有些地方才可以大刀阔斧地去潇洒处理。

以《女人体 13》为例。画中这个模特的形体比较夸张也比较有特点。因此画家用了一个小框，截取了她最有特点的上半身。手和头也故意不画完整，以增强这种躯干的形体张力和撑满构图的压迫感。同时，画家又选取了一个正面受光的且几乎完全正面的坦然的角度，这样的画面可以令观众觉得有一点毫不回避的直视效果，如果表现得充分和到位，作品会呈现给观众一种特别的吸引力。画布用的是细布和全油性的底子，技法也用了罩染结合直接画法的混合技法，色彩冷暖混杂交错，这样的表现效果会更有体积的膨胀感。模特皮肤较黑，那种高光部位的冷色就更加有突兀的膨胀效果。脸部表情也画出了模特本人的坦然和若无其事。不完整的构

何振浩 《窗外》 布面油画 110cm×120cm 2014年

图切割加强了作品的现实感和视觉摄取力度。

以《人体写生1》为例。2011年初，何振浩应湖南师大美术学院李丝竹老师之邀，去他们学校的写实油画工作室交流写生。他去的时候模特已经摆好了，不是画家想画的那种姿态和模特。但既来之则安之。写生就是一种再学习和锻炼。这张画的模特叫薇儿，是一个第一次作人体模特的年轻姑娘，特别有表演欲望，每次上模特台之前都要花很长时间化妆，表情姿态更像是一位唱美声的歌唱演员，有一点高贵气质。皮肤白皙，体态丰满。为了做这次人体

模特，她居然花了好多钱给自己做了一次减脂手术。可以算是画家见过的最有献身精神的人体模特了。腰上的红线和玉佩据说是有瘦身的神奇功效，但画家以为更像个警戒线，要是胖了那就箍得更紧了。

画了一周，有种快要完成的得意感，但看到旁边李老师画了整整半个月还在反复调整手臂，画家也就知道应该再深入下去，再要求严格一点。经过不断地和对象比较，也就会不断地发现问题，不断地揪出一个个隐藏起来的形体或色彩的错误和不足。有时候今天改了，以为正确了，

何振浩 《微山岛——两座楼房》
布面油画 60cm×80cm 2019 年

何振浩 《微山岛——两条船》
布面油画 60cm×80cm 2019 年

何振浩 《微山岛——傍晚的田埂》
布面油画 60cm×80cm 2019 年

何振浩 《微山岛——午后的田埂》
布面油画 60cm×80cm 2019 年

何振浩 《微山岛——坡上眺望》
布面油画 60cm×80cm 2019 年

何振浩 《微山岛——宁静的村子》
布面油画 60cm×80cm 2019 年

何振浩 《微山岛——村中小路》
布面油画 60cm×80cm 2019 年

何振浩 《微山岛——柿子》
布面油画 60cm×80cm 2019 年

何振浩 《微山岛——两只奶狗》
布面油画 60cm×80cm 2019 年

明天过来一看还是有问题。结果后面的感觉是越花时间深入下去越觉得画不完了。整个在湖南画画期间，画家不断往前推进，就会不断遇到新的阻力，再不断地想尽办法解决，画家画到后面一直伴随着遗憾和沮丧。人的观察很奇怪，总以为一眼就看清楚了，但是经过这次的写生，画家发现眼睛要想抓住真实是要经历不断的自我审问的，"你看到了吗？你真的认为看到了吗？"确实，画家的眼睛看到的物体和普通人是不一样的，而大师的眼睛看到的程度又和一般的画家不一样。这就可以理解弗洛伊德为什么会在一张不大的头像写生画上花费 100 个小时。专注的态度，自我批评的勇气，是培养敏锐的观察力和准确的表现力的基础。这张画其实完全可以再画下去，但是薇儿执意要停工赶去再做一次整形手术而使写生停下来了。这次写生使画家实实在在地体会了写生的实在感：观察—思考—描绘—审视—修改，不断重复这样的程序。画家有这样一种方式来感受对象世界，这是一种独特的体验。

以《女人体 2》为例。这个女模特是一个朴素的农村姑娘，皮肤有点黑，不过在晚上的冷白色灯光下却显得亮

何振浩 《微山岛——河边农田》 布面油画 60cm×80cm 2019 年

何振浩 《微山岛——湖畔》 布面油画 60cm×80cm 2019 年

一点。结实的肌肉，显示出她的艰辛的农村家庭环境和生活压力。画家和她攀谈，知道她除了偶尔来做模特，还要去摆摊卖服装。最令画家印象深刻的是她那双大脚，结实且有点厚重。她说，有时候她还会和她妈妈分两头同睡一张床，这时候她妈妈会一边轻柔地抚摸着她的大脚，一边喃喃地说："我闺女的脚怎么这么大呀！"脚有时候也会有它的语言，也会显示各人的生活境遇。画家画她的脚画了很久，似乎被这种不常暴露的肢体所吸引了。

例如《女人体 12》，模特很年轻，皮肤白皙，其姿势显示她拥有很柔软的腰，"S"型的动态，画家以为她后面会坚持不了，哪想这才是她最舒展的姿态。所以，画家在构图的时候会觉得奇怪，但是也别有一番味道。因为皮肤非常白，因此在画的过程中更要敏锐地感受到这种白的色彩倾向，它会是皮肤底下血液呈现的忽冷忽暖的色彩，也有周围环境色的影响，因为太亮了，画家在画的时候稍有不慎就会太粉，在亮色中避免粉最关键还是控制好冷暖色的微妙变化，以及亮色的灰度精确度。其实素描关系和色彩关系同时抓牢才可以避免画粉或画脏。所以，画亮部时用有一定的厚度颜料，也是避免画灰画脏的要点，其色彩感也是由其他颜色烘托而同时产生的。因而，画面背景色，不一定是暗或灰的，也可以是明亮的，只要色彩冷暖以及整体色调的控制到位，就可以很好地把主体人物烘托出来。身体上的较为硬朗的转折关系要和女性的柔软协调好，画得含而不露，让人能感觉到里面的方和外面的圆。在头部、手部、膝盖等地方，会有比较明显的红润的色彩，但是这些红色冷暖倾向都不一样，也需要区别出来。总体感觉不

论是体积还是色彩还是细节表现，都要注意整体性和节奏感。千万不要盯着一个地方很使劲地刻画。

《窗外》解读：何振浩画这张画是自我感受的积累而引发的。在日常生活中，我们每天都会从手机或 iPad 上了解到许多地球上发生的大事小事。信息传播越来越快，越来越清晰，越来越有即时感。但是这样的信息获取渠道，也可能逐渐养成我们人类的麻木。在这样的视觉信息海洋中，感官已经被锤炼得具有异常的忍耐力。我们越来越不会被这些新闻画面所感染而感到悲伤痛苦或是欣喜与兴奋，更多的是没有太多感情色彩的了解和旁观。而手机上呈现的图像的真实性与真实世界中所发生事件的真实性，其实是无法画上等号的。在显示屏上获取的视觉信息终究无法代替身临其境的感受。可是每天我们在这样铺天盖地且各种各样的视觉图像中切换的同时，也似乎越来越激不起情感上的波动和感染。或许是因为太多太杂太快了，或许是因为我们在另一个和对象毫不相干的地方透过屏幕观看的结果。对比之下，古代戏剧会有真人演员带来的现场感，电影院也起码有集体观看的场域感染。但是 iPad 或是手机的屏幕确是最便捷但却又是最没感性传染力的一种观看途径。为此，何振浩时常在想，这样的观看方式是对我们地球那端饱受战乱的国度的人民是否是太冷血的一种态度？就像他在创作里描绘的一样："我们就像在一个公交车里，透过窗看着这样的悲惨的战争残迹，车内的人是否已经麻木？是否还有怜悯之心？我们这个地球是否还有人类之间的跨国界跨民族的相互关切与怜爱？我画的只不过是一个担忧，一个内心时常泛起的不安！"

何振浩　《微山岛——庄稼地》　布面油画　60cm×80cm　2019 年

何振浩　《微山岛——阳光》　布面油画　60cm×80cm　2019 年

画家是用蒙太奇的手法合成的一个想象的场面。油画艺术手法语言是传统的写实的手段。这样的处理手法就像一帮正儿八经的演员很真诚地演着一部荒诞剧。这种真实感其实强化了作品中的那种冷漠或是麻木感。而它的感染力也源于这种窗内窗外形象的那种对比。色彩上突出了一种浓郁却沉稳的色调，尤其是窗外的景象。窗内的人物是逆光，因此在塑造上有一定的挑战性，但是色彩依然在整体中有着丰富性。在作画时，画家觉得中粗的画布在画多遍后色彩反而会显得很有质感，微妙的色彩有区别也较容易融合衔接，比如女孩的胸口和手臂的色彩。最出彩的是逆光中头发边缘的金色，这给了这个人物一种带有希望或是幻想的色彩。与窗外燃烧的废墟和透过云层的阳光形成了画面寓意的一种呼应。整个作品基本还是用小笔来深入塑造的，但是保留了一种局部的涂抹和粗糙效果，以增强作品中战争的气氛和整体沉郁的气氛。绘画创作作品的色彩不仅要有色调的意识，更要使色调与作品含义相互贴切。而不是一味追求好看的效果。

何振浩每一次外出写生总是快乐、兴奋的，充满着新鲜和未知。他都期待着每天提出去的画面带着新的绘画感觉回来，可写生也会一再让自己陷入困惑，纠结，无所适从，甚至到最后缴械投降，只剩下绝望无奈的感觉，然后第二天又不甘心地再次去重复这样的过程。

2019 年画家去山东微山岛写生，同样延续着这样的状态，旁人可能羡慕他作画的完成效率，殊不知他和自然景致与视觉经验的搏斗之后，每次都像是个失魂落魄地逃回来的莽夫。面对自然的写生，他期待自己的眼睛是纯然自然的，希望画出他眼睛看到的风景，但是，他也意识到，美术史的图式总是会影响着他的视觉观看，他在投向自然的目光中间就隔着塞尚、高更、马尔凯、维亚尔、马蒂斯、尤恩、洛佩兹等众多大师的图式，这些图式轮番帮助着他的眼睛选择眼前的视觉信息，使他看到了什么，又屏蔽着什么。但写生的绘画毕竟是他的肉身和眼睛在感受着眼前的景致，图式无法代替观看所获得的直接感受，正是这种双重的视觉特性，使得尝试和失败轮番搅动着他的绘画过程，而其间的心情也此起彼伏，极不平静。老实说，每一张画都带着画之前的某个想法和欲望，脑海里浮现着一种缺乏具体视觉图式的视觉感觉，这只是一种感觉，一种不同于自然也不同于大师作品图式的感觉，正是这种感觉的驱使会在绘画的开局呈现出他为之兴奋的那种不一样。画家很重视这样不一样的开局，因为是新的尝试，它不仅代表着他的真实视觉感受，也代表着内在表现的真实冲动。但是往往绘画的中期，会经历一个相对痛苦的构建和深入的过程。遭遇那种最强烈的挫败感。反反复复的折腾，因循着某种闪烁的灵感的尝试，而大部分像是对画家自我感觉的迷惑，让画家陷入绘画的一次次困境之中。然后，在经历不断尝试后，不知不觉中突然出现的柳暗花明，像是寻回了画面小宇宙的秩序。整个绘画的建构得以成立，并逐步趋向完满。

虽然随着天色的昏暗，画家不得不匆匆结束绘画，同时伴随着完成作品的成就感与对画面说不尽的遗憾，此时的内心是开心满足却意犹未尽的。每一次写生绘画对视觉感受的重新洗礼都使他印象深刻，它反映在他的作品中，但更多的是印刻在自己的艺术创作的感觉中，并且在内心与那些大师作品再次比较，形成对绘画的理解和新的尝试冲动。

白仁海 《清脆的手鼓声》 布面油画 72.7cm×91cm 2009 年　　　　白仁海 《秋之白桦》 布面油画 60cm×90cm 2013 年

五、肖峰油画研究班教学实践

肖峰油画研究班的学员来自全国各地，有业已成名的老艺术家，有专业院校的老师，有地方美术家协会的领导，也有业余爱好者，他们都是向着肖峰作为苏派艺术的代表性人物，以及在艺术专业上获得的巨大成就慕名而来。

油画研究班导师肖峰不遗余力，从课程设置、灯光配备、选择模特、背景布置、安排助教、外出写生到上课讲解，有时还亲自为学员动手修改作品，直到这次毕业展览的筹备、联系场地、画册出版等等，事无巨细，都亲力而为，令人感动。他把自己在艺术创作上丰富的经验和感悟毫无保留地传授给学员，使得他们在艺术创作上少走了许多弯路。这些学员是幸运的，能够得到我国德艺双馨的老艺术家的指点亲授，这一定会在他们今后的人生道路上书写浓墨重彩的一笔。

在学员们的学习过程中，他特别邀请了许多油画界、理论界的名师来指导授课，答疑释惑，提升学员们的理论与创作实践能力。

为开阔视野，提高油画研究班学员的创作能力与水平，导师肖峰不顾 80 多岁高龄，带领学员远赴俄罗斯进行为期 12 天的油画艺术学习考察之旅。从莫斯科到圣彼得堡，沿着肖峰当年留学的足迹，走访他的母校列宾美术学院，探寻艺术家的创作灵感，沿着俄罗斯艺术大师的艺术踪迹，感悟他们的艺术精神和创作思想。通过这次考察交流，学员们打开了视域，进一步增强了对艺术的感悟能力、认知能力，了解了中俄油画艺术的历史及其发展脉络，受益匪浅。作为一位革命艺术家，他的许多主题性创作，大都来自少年时期对部队战斗生活的感受，情真意切，充满诗情画意，充满爱国情结。在肖峰油画研究班的创作艺术活动

刘卓 《战友》　　　　　　　　　　孟宪波 《长沙会战》　　　　　　　　　任韶菲 《海之恋》
布面油画 150cm×220cm 2016 年　　布面油画 200cm×300cm 2016 年　　布面油画 80cm×100cm 2016 年

黄小军　《甘南风情系列》　布面油画　60cm×150cm　2015年

中，他为部分专业基础较扎实的学员，设置了表现"抗战"的主题，要求他们创作出既具有民族情结又要有时代气息的优秀作品，并从搜集素材、起草稿开始，就跟踪学员的创作状态，提出修改意见，一直到最后完成作品，在他的精心指导下，学员们画出了许多高质量的主题性作品。

周钢　《薪传》　布面油画　150cm×142cm　2016年

王羽天　《宁静的山村》
布面油画　91cm×117cm　2008年

肖峰　《阳光下》
布面油画　43cm×51cm　1957年

曹正军　《风景写生》
布面油画　80cm×80cm　2016年

六、章仁缘的历史画创作心路

1.《河魂——大禹治水》

在中华文明发展史中，以史书铸载及民间传颂下来的文化典籍，积蓄着中华民族深层的精神追求，为炎黄子孙贡奉着丰厚的思想和道德滋养，也为艺术创作提供了感人肺腑的题材。从历史中汲取养分，用新的视角承载和演绎历史，是历史画创作的理论根基。

自20世纪70年代开始，作为一名油画家，章仁缘参与了诸多国家历史画创作项目，见证了我国历史画创作的黄金时代，以及后续的变迁和发展。在四十余年的实践中，他始终在思考历史画的学术方向，在实际创作的诸多问题中不断磨砺自身艺术语言。在创作意念存异求新的今天，历史画创作该如何借鉴当代艺术发展的成果并形成新历史画创作的格局，是每一个积极投身于历史画创作的艺术家必须面对的课题。

上古时期，黄河流域大溢逆流洪水泛滥，大禹受尧舜之命领民众"凿龙门，辟伊阙，平治水土，使民得陆处"。如此开天辟地的历史画卷，波澜壮阔浩如烟海，深深震撼我的灵魂，令画家立下心志，开启了河魂的创作历程。

第一个难题是考据。他在搜集和整理素材的过程中，发现上古题材遗留的可靠实物少之又少，只能依存仅有的一些文献展开联想。《孟子·滕文公章句上》中有以下这段记载："当尧之时，天下犹未平。洪水横流，泛滥于天下。草木畅茂，禽兽繁殖，五谷不登，禽兽逼人。兽蹄鸟迹之道交于中国。尧独忧之，举舜而敷治焉。舜使益掌火，益烈山泽而焚之，禽兽逃匿。禹疏九河，瀹济漯，而注诸海；决汝汉，排淮泗，而注之江；然后中国可得而食也。当是时也，禹八年于外，三过其门而不入。"

这段文字令章仁缘浮想联翩，唤起了他的创作思路，但要完全转换成绘画语言，还是有很大的难度。而在《史记·夏本纪》中记载，大禹"薄衣食，致孝于鬼神；卑宫室，致费于沟减。陆行乘车，水行乘船，泥行乘橇，山行乘樏。左准绳，右规矩，载四时，以开九州，通九道，陂九泽，度九山"。根据这些具体描述，在他头脑中逐渐形成了早期画面的基本构想。

虽然大禹行迹遍布九州，但治水的重大事件主要发生在黄河流域，他首先想到的是表达水的气势，即所谓

章仁缘　《河魂——大禹治水》素描稿局部　　　章仁缘　《河魂——大禹治水》素描稿局部

章仁缘　《河魂——大禹治水》素描稿局部

章仁缘　《河魂——大禹治水》
布面油画　270cm×530cm　2012—2016年
国家重大历史题材美术创作工程

章仁缘、尹骅、童雁汝南、李根合作　《蔡元培与光复会》
布面油画　270cm×450cm　2006—2009年
国家重大历史题材美术创作工程

章仁缘 《井冈星火——朱德与毛泽东井冈山会师》色稿

"洪水横流、泛滥于天下"的浩瀚与苍莽，它正好烘托出大禹治水的艰辛和伟大。他用"S"形作为构图骨架，大禹与随从手拿河图，与治水劳工并肩奋战，疏密有致地穿插其中，有意打破了西方传统焦点透视的法则与局限，中国画的散点透视与布局更便于展现巨浪滔天的险恶环境和宏大艰辛的治水场面。为了实现这一画面布局，必须面对一系列难题，这令他在辗转反侧中不知度过了多少个不眠之夜。

素描稿是创作的起点。大禹治水明显有别于其他神话题材，史实的客观性要求他必须时刻把握想象的分寸，为此，他尝试了严格的一比一等大素描稿，在小稿中只关注大结构、大起伏、大的黑白灰关系及节奏，而等大素描则对造型、解剖、炭条肌理等要素严谨推敲，人物形象一改再改。

创作初期，为了考据上古时期的陈设和道具，他常造访绍兴大禹陵，陵中禹像、禹庙、禹祠、禹碑、禹台都给了画家不少灵感，尤其是两次应邀参加了由市政府每年隆重举办的"公祭大禹陵谒陵仪式"，其庄严肃穆的现场祭祀氛围让画家再次感受到厚重的历史积淀。听说中国社会科学院考古研究所近几年在安徽蚌埠有相关考古发现，他又专程去了淮河流域禹会村，虽然"禹会诸侯"的遗迹中有烧坑、陶器、土夯祭祀台等发掘出来的文物，但毕竟是发生在四千多年前的事件，想在文物中信手拈得创作素材只是一种奢望。而在服装等细节的考据上，大部分远古图像也不过是后世联想的产物，充斥着编织加工的痕迹。这离他力求严谨真实的表达理念相去甚远，令画家一度陷入了焦灼和无奈。

经过一番纠缠挣扎之后，画家就以当代人的眼光看

章仁缘 《井冈星火——朱德与毛泽东井冈山会师》色稿局部

章仁缘　《井冈星火——朱德与毛泽东井冈山会师》局部　　　　章仁缘　《井冈星火——朱德与毛泽东井冈山会师》局部

待历史，只有具备更为开放的念想，才能真正进入创作状态。终于，他打消了在历史的图像遗存中去建构大禹的形象的初衷，决定跳出这一思路，在史学家的肯定与帮助下，采取了让人物赤裸上身的设计，大禹的服装以较为粗放的方式进行归纳和概括，其左臂袒露，突出动作和手中的耒锸。这样，服饰仅仅具有象征性，它既合乎情理，又巧妙避开了缺乏文献记载与实物考据的遗憾，反而更能产生真实性和历史感。

2016 年 7 月，画家在报上读到转载美国《科学》周刊的一篇文章，考古学家在青海黄河沿岸发现了 4000 多年前大洪水的证据，那是过去一万年来地球上已知规模最大的洪水之一。美国学者格兰杰教授说，洪水突然上涨，比现代河流水位高出 38 米，这使得这场灾难"大致相当于有测量记录以来规模最大的亚马孙流域洪水"，它是"大雨所导致的黄河洪灾规模的 500 倍以上"。学者们据此再次声称，大禹治水绝不是神话传说，它的确是真实的存在！这一报道更坚定了画家的创作信心。为此，他专程又去了一趟黄河，在壶口瀑布现场，一边用油彩对着汹涌澎湃的河水写生，一边用心灵去体验"水从天上来"惊心动魄的现场感受，这对于往后作品的成败至关重要。从风格和技法上看，《河魂——大禹治水》既是沿承，又是画家油画艺术创新的突破。

20 世纪 80 年代后期，章仁缘在肖峰教授的指导下完成了研究生毕业创作《橹号》，这是他艺术道路上很重要的一件作品，画面着重表现船夫与水、人与自然的关系。这件作品除了遵循现实主义艺术所要求的人物精神面貌的刻画之外，也努力尝试了水的肌理、力度、厚重等形式感的表达和运用。时隔三十余年，当再一次遭遇了"水"的题材时，他很自然地想起了毕业创作。在当年创作《橹号》的技法探索的基础上，画家尽力在刀笔并运间建构丰富厚重的色层关系，让肌理在反复的涂抹和叠加中呈现某种抽象的意趣，它会让画面变得更加丰富而厚重，并与情节发生互动的关联性。《大禹治水》给予了画家更大的室外动态表现空间，人与水的互动使画面的形式语言得以充分调度。既然谁也不可能知道大禹的真实形象，那么这种不确定性就正好可以大胆介入画家的主观想象。在保持总体写实语言的同时，强化了人物的造型情趣，然后运用线性的结构处理，使画面很容易让人们想起中国古代壁画的平面意趣。这种方式，对画家而言是一种挑战，但也调动了他探究绘画形式语言的兴奋点及其创作热情。整个创作过程中，画家对造型要求很严格，在即将送往北京前夕，还再一次修改了油画中大禹的形象，给予人物形象适度的夸张变形，以便取得和整体画面造型风格的和谐统一。对历史画创作来说，这种未完成式的不断调整，对于画家来说，既是一种必须，也是一种态度。

章仁缘　《星火》
布面油画　200cm×200cm　1987 年

章仁缘　《甦》
布面油画　160cm×128cm　1988 年

章仁缘　《橹号》
布面油画　180cm×180cm　1989 年

2.《蔡元培与光复会》的诞生

这幅画的主要情节是表现陶成章引领秋瑾入会，与蔡元培先生会面。1904 年，蔡元培与陶成章、龚宝铨等人在上海建立光复会，并被推举为会长，次年，又加入了同盟会。因为种种历史原因，后世对同盟会的宣传力度要大过光复会。其实，两者在辛亥革命中发挥的作用是相当的。蔡元培、章太炎、徐锡麟、秋瑾和陶成章，在历史中并没有这 5 人同时出现在一个场合的记载。但历史题材的绘画创作讲究的是历史的合理性，包括历史想象的合理性，不一定完全拘泥于历史记载的史实。

光复会秘密集会的情景，发生在 100 年前。当时到底是怎样的情况，现在谁也弄不清楚。现有史料没有提供给我们这 5 个人物在同一个场合活动的证据。史料的记载是存在局限性的，是不完整的。但画家认为：从历史想象的合理性上来讲，这几个既有共同的目标和理想，又从事着共同的革命活动的志同道合之人会经常在一起，只不过没有相关的记录罢了。

于是，画家采取情节化的表现方法，让人物在一个真实的场景中，进行互动交流。这幅画的情节设定——陶成章介绍秋瑾入会，面见蔡元培等其他成员的一个瞬间的表现。画面场景——在屋顶安置一盏未灭的大灯，曙光照进来，灯光依旧通明，表达革命者通宵达旦工作的状态。以凌乱的地面，着重渲染革命者举行秘密会议时的紧迫感。另外，横平竖直的画面结构，更增添了油画传统的古典气氛，严谨而庄重的意味得到了加强。当时的光复会非常活跃，组织了很多革命活动，现在展现出来的是一个秘密集会的场面，显得比较安静和理性。之所以设定这样一个情节，立足点在于他们的文人身份。聚会场所设定在上海的一座洋房里面，画家只是用窗户的样式来暗示这一点。关于服装，因为那时候处在新旧交替的时刻，大家的着装不那么统一，各种样式的都有，洋式的西装、中式的长袍马褂等，发型也是短发长辫不一而足。人物的形象设计就颇费心思，根据史料照片，秋瑾多穿日式服装，并且是日式发型，但这些照片是她在日本留学时照的，如果把这样的秋瑾形象移植到中国的革命活动中，显然是不协调的，但是，完全按照中国传统女子的形象来塑造她，又与一般人们心目中的秋瑾形象差别太大。最后，画家选择的方案是让秋瑾穿中式服装，梳日式头发，弃刀取书。历史画不可能达到绝对意义上的真实，画家尽量还原历史的真实细节，让画面可信又有历史感，显得精神饱满。

所谓历史的真实，其实是一个认同的真实。历史画既要让观众感觉到所描绘的历史人物栩栩如生，场景逼真，同时，也要具备专家和同行们的艺术认同感。

一件独立的油画，一件成功的艺术作品，既要具备历史的真实性，也要考虑绘画的艺术性。在历史画创作

章仁缘　《四季歌》
布面油画　160cm×190cm　1993 年

章仁缘　《男人体》
布面油画　190cm×140cm
2015 年

章仁缘　《女人体》　布面油画　140cm×190cm　2015 年

方面进行大胆的尝试还是需要的，每张画都应该有独立的思想和处理手法。

3.《井冈星火——朱德与毛泽东井冈山会师》的创作印迹

2018 年九月下旬，在全国历史画题材讨论会上，章仁缘提出了《井冈星火》的主题立足于三湾改编的构想，会后，军旅画家张庆涛先生（海军政治部专业画家，代表作有国家重大题材历史画《湘江·1934》）等部队画友特意找到他探讨三湾改编的重大历史意义，并表达了对他大会发言的支持，为此他信心大增。同时，也为两个难点纠结：一是"三湾改编"时间节点发生在红军上井冈山之前；二是其历史意义与"古田会议"有类同之处。最终，他把视点焦聚于对"朱、毛会师"的关注上。"会师"壮大了红军力量，并把井冈山的斗争推向了高潮，会师以后合编的"中国工农红军第四方面军"如同一颗耀眼的明星，这支钢铁长城般的军队，在战争中不断发展壮大，为中国革命取得最后胜利建立了不朽功业。朱、毛会师事件也是我国美术创作的永恒主题，几十年来诸多前辈艺术家为之挥汗如雨，投入过极大的创作热情和欲望，优秀作品辈出，内容和形式先后都有不同程度的突破与超越。

"黄沙百战穿金甲，不破楼兰终不还。"唐代诗人王昌龄的诗句，为何能穿越千年，把一场漫天黄沙中与敌手拼死相搏，铁甲破旧仍壮怀激越的人物场景定格在历史的画廊中呢？就是因为诗人将自己的切身感受几经提炼，为其边塞诗注入了一股真气，这股真气便是灵魂。朱、毛会师即《井冈星火》油画创作草图在与历史的磨合中已基本完成，因为只是初稿，有待于不断完善。札记中，有关绘画语言着墨不少，归纳为以下几点：

①一抹横贯画面的斜线，使主题随人流昂扬向上，线形纵横交错构成，以强化单纯力度。

②力图通过人物塑造传达时代信息，体现一支队伍的精神力量。

③适度变形，强调造型张力及色彩、肌理、空间等，并结合运用油画表现性语言。

④暖灰色调，不回避会师的季节。

⑤为了赶北京送审时间，炭条起稿，丙烯上色，干得快。

⑥色稿进程中虽几经剪裁与拼接，完稿后仍然觉得横线偏斜并过于居中，须提高上线，扩大天空面积。

⑦画家为大型历史油画《井冈星火——朱德与毛泽东井冈山会师》作品完成后，将永久陈列于正在北京建造的"中国共产党党史博物馆"。

第二节　写真表现色彩实验案例

一、徐芒耀创作《新四军——车桥之役》始末

2007 年，油画家徐芒耀接受了命题为"新四军"的创作任务。"新四军"——一个名词，一个军队的概念，无形象画面感。

在此创作工程的命题名单中，有关新四军题材只有两个。另外一个命题是十分明确的《皖南事变》。显然，除了《皖南事变》之外。在"新四军"命题的框架下，画家依据众多的史实记载资料中选择了《车桥之役》。

史实上，自 1937 年 7 月卢沟桥事变之后，国共两党经常会谈，决定抛弃前嫌，共赴国难，同仇敌忾；经共同协商后，在同年 9 月宣布建立番号为"中国国民革命军陆军新编第四军"（简称"新四军"，"新四军"自成立起，至 1947 年 1 月被入编为中国人民解放军第三野战军）。

新四军开始了为期 14 年的全面抗日战争。而当时，蒋介石在秉持抗战的同时，不忘剿共的战略。因而，在那错综复杂的战争年代，新四军不仅要对日军作战，还要尽量避免与蒋介石政府军的摩擦。

从而，画家意识到选题一定要牢牢把握新四军的首要任务——打击日本侵略军。在阅览了大量的相关资料，咨询了一些新四军战士的后代和新四军军史专家，经过反复推敲与斟酌之后，最终选择 1944 年 3 月 4 日至 6 日，新四军正面围攻并全歼位于距江苏淮阴市东南方 27 公里的车桥镇日伪守敌的战役——"车桥战役"。此战揭开了华中战后战场反攻的序幕。它标志着新四军抗日战斗走向全面胜利。

在确定选题后，在阅读"车桥战役"的详细资料的同时，画家和副手驱车前往车桥镇，进行实地考察。遗憾的是又小又破的车桥镇"车桥战役新四军英烈纪念馆"内既无任何当时战役的摄影图片，也无多少文字资料。时隔六十多年，车桥镇镇貌已有所改变，但并不繁荣，以至于他们在镇内及周边地带察看与拍摄时，当地民众

还误以为是香港开发商呢。由于当年战场痕迹已丝毫无存，原本的写生计划也只能取消。车桥之行留下的仅仅是观感与印象，而已在画家准备进入草图及绘制作品前的阶段，构思基本停留在两军对峙或对攻时，新四军气势占优势的场面上。在绘制了一些素描变体图之后，便很快发现与多幅苏联卫国战争题材的大型历史画的构图十分相似。随即断然推翻，另谋方案。不久转而进入对战役结束阶段，日伪军被降服场面的思考，之后这一构思持续至最终定稿。

据史料记载，车桥战役的特点是新四军对日伪守军的正面围堵与强攻，而日伪军则经历了猛醒一坚守抵抗一投降的过程。据此，在构图上画家选择安排降服的日伪军处于画面的中央。围攻车桥镇的新四军第三旅七团，第一旅一团（军分区及泰州独立团打援，第十八旅五十二团，江都高邮独立团对曹甸、宝应方向警戒。第四军分区特务团及师教导团一营为预备队）团团围住降军。最终，此幅画的草图，采用了以新四军围击日伪军而形成象征围堵强攻的构图。

2008 年底，经工程专家委员会最后一次审稿，草图顺利通过。届时，上海市委宣传部，文化广播影视局决定组成参加此创作工程的上海艺术家前往俄罗斯莫斯科和圣彼得堡各大博物馆观赏，学习与研究俄国 19 世纪以来至苏联时期的大型历史画巨作。俄国 19 世纪巡回画派大师之作称誉全球，其中列宾、苏里科夫等画家的旷世之作尤为突出。他们二人均将自己毕生精力致力于他们所热衷的俄罗斯历史画创作上，如画家所熟知的《萨普罗什人给土耳其苏丹的回信》《伊凡雷帝和他的儿子伊凡》《克尔科斯省祈祷的行列》《禁卫军临刑前的早晨》《缅希科夫在贝留佐澳》《女贵族莫罗佐娃》等名作。他们尊重客观历史事件和事件中人物在伦理上、情感上的真实，以叙事的表现手法展开叙事，更注重和突现事件的对立冲突，从而显现画家的立场与观点。

徐芒耀 《新四军——车桥之役》创作素描稿

在绘画技法上，以克拉姆斯柯依和列宾为代表的巡回画派不仅具有极其扎实的造型能力，而且非常善于对质感、量感、体感的描绘与表现，并坚实地建立起十分真实的三维空间感。同时，运用色性、色感和色调上精湛的操控技能，营造出强烈的光照与空气感。当画家面对杰作，顿时觉得极其具有视觉冲击力，激荡人心，令人迷醉，让人久久不愿离开。除了深厚的修养，高超的技能，大师们十分擅长从历史故事中遴选历史事件中最关键、最典型、最能清晰地切入主题和最吸引人的一瞬间。每当画家步入博物馆，沉醉于赏读巨作，常常不知不觉就是一整天，看得热血沸腾！

正在等待上海马利画材公司定制的高质量画布的档口，惊悉上海电影集团《可爱的中国》电影摄影组刚到江西武宁、修水一带进行外景拍摄的消息。于是，画家急忙动身前往。两天后，画家和副手抵达电影拍摄现场，拍摄有关战争场面的影视画面，间接地掌握了模拟战争场面的图像资料，更重要的是画家能亲身感受近乎完全真实的模拟战争体验。

电影拍摄现场宏大而又壮观。当导演发出"action"指令后，顷刻吼声四起，冲锋与防守的"两军"间的阵地炮声轰鸣，火光烟雾腾空而起，土石飞溅，枪弹呼啸。为了安全，画家被指定只能躲在掩体后观看。那时画家

徐芒耀 《新四军——车桥之役》创作素描稿过程

徐芒耀　《新四军——车桥之役》　布面油画　290cm×500cm　2010 年

似乎感到震耳欲聋的爆炸声有时正在头顶之上，蔓延烟尘滚滚。从望远镜中和相机的液晶荧屏中可见浑身泥水和被火烟熏黑脸庞的士兵，淌血的手依旧坚握钢枪，躺在水塘里的"尸体"。时而震地轰响，于冲杀的士兵间阵地升起黑黝黝的烟柱。杀声震天，完全让人进入不可思议的这是战争场景之中，实实在在的身临其境之感。

　　2009 年，画家完成了草图，也收集了较为充裕的图像资料，也完成了一些有关创作的素描与油画习作。5月初，在高 290 厘米、宽 502 厘米尺寸三维巨幅画布上，徐芒耀画上第一条木炭条线始，正稿绘制工作启动。事实上，相当一部分欧洲 18、19 世纪的油画，在画之前，油画布不是白色的，而是制成有色底子。即画家在有色底子的布面上作画（酷似今天的色粉笔画，画在有色之上那样）。19 世纪法国画家普遍运用有色底子。在画布上做油性色底子的目的：1. 便于控制色彩的冷暖关系与色感；2. 或是易于把控画面的整体调性。画家让油画布制作商将画布涂成冷色色底，即新四军军服色。那么，

日伪军的军服灰黄色必定要偏冷，才能使画面色调和谐。只要日伪军的服色一上画布，画面基本色调即刻呈现。

　　徐芒耀记得在中国美术学院（原浙江美术学院）附中读书时，林以友老师曾称赞他的素描风景习作。继而又对他说风景画素描训练十分重要。因为，风景素描就是练就画家全面把握天地之大空间关系的关键所在。一个人山人海的战争场面，也就是风景画中添加上人群，如具有扎实的风景素描能力，将来有一天站在巨幅画布前，会一点也不慌乱，而且胸有成竹。44 年之后，正被林老师言中，画家站到了五米多长，二米九高的大尺寸画布前，深有感触，整个绘制过程：从画布上素描稿到辅色、从深入到完成，逐步推进，环环相扣。绘制过程中，法国学院派费尔南德·柯罗蒙、莱昂·博纳特、朱利斯·巴斯蒂昂·勒帕热、欧内斯特·梅索尼埃、艾米·莫罗，俄国的克拉姆斯科依、列宾、苏里科夫等大师们的画册和图片，始终在画室中陪伴着他，他也力图将他们画中的激情、韵律、节奏、感觉和效果融进《新四军——

徐芒耀 《新四军——车桥之役》油画创作完成稿局部细节

车桥之役》中——这幅高 2.9m、宽 5.02m 的巨幅油画，整幅画面展现一场战争结束的场面：新四军大捷，而日伪军以惨败告终。画面前部是新四军战士团团围住日军投降的指挥官及其周围的士兵。后部分是追击溃败的逃敌。画面最前面右侧，三个背对画外的新四军战士，其中最靠前面的一位正举着枪瞄准降敌的战士。他的头上扎着带有血渍的绷带，身上穿着一件冷灰色棉军衣，背上有多处开裂的口子，最大的口子还挂着一块布片，其他的口子有纵向开裂的，有崩开的，有条状的，有圆形的，背上靠近颈部有一个曾被子弹打穿的圆口，露出的棉絮团，已经成为灰白色了。这位战士的左侧，即画面中间最前部位和最下方位置是一位牺牲了的新四军战士。他仰天到地，右手很自然地搭在枪栓上，那只张开的手，似乎刚刚从紧握的状态中松开，手边还有装在袋中的两颗手榴弹，还有，战士腋下的旧水壶，松垮的子弹带，左手还捂住腹左侧部的伤口。显然，那只无力的手已经松开，鲜血渗出军服，军裤上也是成片或线状的血渍。从指缝间流出的鲜血，已经凝固了，呈现出深深的、浓重的红色。裤子破了，裸露出者为年轻战士的膝盖。在那白净的皮肤上粘着凝固的、向下流的线状的血渍。身上处处是泥水水渍和炮火爆炸后被烟火熏黑的烟迹。这

位二十多岁的战士，为了抵抗日本侵略者，付出了年轻的生命。画面的左侧是那位左臂受伤的战士。他刚刚接受了包扎，手上处处留有鲜红的鲜血，却马上提起步枪投入战斗。画中的他从腿部绷带到布鞋全是湿泥，他的军帽上血渍斑斑。在画面的前面三个人物均与真人大小相似。那位背朝外的正举起枪的战士，有一米七十多高。之所以在画面中这样突出的安排，画家的目的是：当观众站在画面前有一种似乎可以走进画面之中的错觉，会即刻产生一种视觉冲击力和心灵上的震撼之感。这幅大型的历史画，是用画笔在书写历史，是力图展现最真实的历史感和现场感。所以，必须倾注全部心血，力求完美。画家努力让人物的神态、动作达到最大的表现力，要在二维的平面中制作出最理想的三维视觉空间，要在硝烟弥漫中抓住一瞬间的定格，犹如一个宽荧幕上电影放映时突然的定格，这就是画家的观点和一贯的坚持。整个创作工作中，画家的三位学生，他们是来源（中国美术学院副教授）、李煜明（上海师范大学美术学院副教授）、何振浩（上海师范大学美术学院副教授），参与了正稿的部分绘制工作。

徐芒耀　《新四军——车桥之役》油画创作完成稿局部

徐芒耀　《妮娜》
布面油画　70cm×51cm　2008 年

徐芒耀　《黑衣夫人》
布面油画　61cm×50cm　2011 年

徐芒耀　《女士》
布面油画　80cm×40cm
2015 年

徐芒耀　《油画工作室系列之一》
布面油画　160cm×120cm　2014 年

徐芒耀　《夏日》　布面油画　180cm×180cm　2012 年

徐芒耀　《少女阿依努尔·艾力》
布面油画　70cm×50cm　2014 年

徐芒耀　《鼓手》
布面油画　160cm×100cm　2016 年

徐芒耀　《杰尼弗女士》
布面油画　93cm×74cm　2015 年

徐芒耀　《英子》
布面油画　80cm×40cm
2013 年

徐芒耀　《风景》　布面油画　65cm×100cm　2016 年

二、张佐的油画艺术创作观

我们知道油画艺术中的很多重要因素，一直流淌在艺术的历史长河之中。这些东西在无数的艺术工匠心里都是些心照不宣的寻常之物，但能被以理论的方式言说出来，并引起足够的重视却是另一回事情。

我们有时在观看展览时，会经常碰到三类截然相反的观众：一类观众，会发出一声赞叹——画得很逼真，真像！另一类观众，则完全相反——画得这么逼真，拍个照片不就完了。最后一类观众，避开逼真的话题，抛一个问号，想要表达什么意思？

显然，持有这三种态度的观众，无论对"技"到达"逼真"再现的肯定与不屑，还是对绘画所表达主题的求索，他们绝对不会是写实油画真正的知音。

然而，张佐的油画创作，既不是为了再现物的"象"，也不是为了再现事的"意"，而是把事与物全都当作油画创作的原材料。对于他来说油画创作的意义不止于再现，

虽然很多时候再现自然或再现事件都会成为油画行为中明显可见的主题。但主题并不一定等于目的，就像"醉翁之意不在酒，在乎山水之间也"，所以主题也可以成为某种借口与理由。因为艺术之魂需要借助某个血肉载体，才能显现自身。因此"再现"仅能成为艺术之花开放的舞台，而非终极归宿。

其实，油画创作的核心应该在于对形式的把握，即"艺术是有意味的形式"。

在油画对景写生中，画家虽然表面上是在再现对象，但更深层的含义，却是借由再现去履行对画面形式的关怀。上述这个艺术行为中，这两者（再现对象与表达形式）看起来并不冲突。作为画家，显然画面世界重要于对象世界，而画面世界正是由这些形式所构成的。特别是当写生创作进行到某个阶段，画面世界已然产生，并具有相对的独立性，这个时候许多画家完全是可以脱离客观视觉对象，只是关注画面来"就画论画"，让画面世界更趋于完美。即

张佐 《明镜之一》（分析图）
布面油画 110cm×34cm 2014 年

张佐 《戴紫色头巾的肖像》
布面油画 52cm×35cm 2011 年

张佐 《本命年》局部
布面油画 77cm×37cm
2010 年

张佐 《两生花》 布面油画 220cm×76cm 2009年

从对景写生，过渡到"治画"阶段。创作的目的在于作品，视觉对象只是画家的原材料，这显然不是什么高深的道理。

既然画面是由这些色、形、线、节奏等形式所构成的，那么，绘画固然，油画艺术是可以完全脱离表现或再现，而形成纯粹抽象的形式。显然，这在立体主义出现以后，一部分艺术家甚至认为绘画连有无具体形象的必要也值得怀疑，那么"形式"或说"语言"就成了艺术的终极诉求。以至绘画从借由具体形象对构成的关怀，逐渐简化到了纯粹抽象的点、线、面的斟酌之中。这就是"形式论"的极端表现——绘画中抽象意义的强势回归。诚然在一直以来的绘画中，画面中的抽象因素似乎也是一个老问题，因为在过去的绘画中具象画面的抽象因素一直为那些伟大的艺术实践者们所关注。并且无论在描写形象之中，还是表现主题之余，这都成了艺术家们去努力调和画面之形式的关键。

在印象派之前，所有的视觉艺术似乎都必须要表达的主题、内容等这些明显可见的目标，已然可以从艺术实践关怀中抛弃出去。艺术成了克莱夫·贝尔口中"有意味的形式"。

如果，油画的创作只在于"形式"，那么画家直面外在自然的写生实践，并不是一种自然主义下的偶像崇拜，而是对这个"自然"投以美的观照，并非是科学意义上的自然，在画家的一系列艺术活动的操作下，使之在生成为油画艺术作品过程中，赋予其无法替代的宏伟气势与审美价值，所以画家眼中的自然是有神性的，此刻自然世界的"点、线、面、色……"包括上文提到的"秩序"等等，不仅仅是构成画面的形式元素，更是饱含神性之温暖的字符，如同镌写出一幅一幅油画艺术的经典之作。

然而，此刻画面的具体问题，依然还是"点线面"意义上的形式，但这两者"美的观照"与"美的形式"——本身并不冲突。反而是对自然投以"美的观照"，更是打开了自然中无数隐含着的"形式"（点线面、秩序等）。对自然投以"美的观照"，是捕捉自然中点线面等"形式美"的前提。心中无神何以见神，心中无"美"何以见"美"。不以"美的观照"，何以见自然之"美"的形式。

而在油画写生行为中，画面中所建立的美的形式之原材料，正是来自对自然做"美的观照"后所筛选出的。绘

画当然不只是为了接近科学意义上的自然对象，而只是为了接近被投以"美的观照"后的对象。所以，画家在油画写生创作过程中，用适合的视觉方式去观察对象，及不断接近"美的观照"之自然，是视知觉逐渐生成为视觉思维意象呈现，即刻用色彩来表现出美的形式之作品，这才是油画艺术创作之目的。所以，油画画面世界中的"形式"与对自然世界的"美的观照"，这两者不是矛盾关系，是先后关系与因果关系。

由此，画家在写生过程中，就这种"形式"与"观照"上的问题，如果仅用单色去做研究与训练，即会达到更纯粹的视觉效果和审美情趣。在这个阶段画家做大量的"形式"研究，但更多的是运用单色做写生实验，将表现手段更简化一点，反而更有利于对某一画面形式问题的研究。

在画家看来，油画艺术构成元素中的这些再现、表现、形式，都可以成为油画艺术创作中的母题，而油画家则可以自由地取舍与组合这些材料，以艺术家的智慧，来协调这些元素间的配比与关系，产生一种新的"层次结构"，并物化于作品之内。即，艺术作品应当是一个"复合物"——由诸层次构成的综合体（多层次构成）。形式等都只是这个复合物的诸层次之一，这些局部并非等同于所创作的作品本身。《两生花之三》是一张现在看来非常失败的作品，但这是讨论"复合物"概念最好的例子。在这张画里，画家倾注了什么样的努力——从再现、表现、形式三个角度来解析它：

A. 从再现角度：人物形象，采用的是生活里一个普通人的形象，并没有体现任何特别的动作与姿态。镜子外的人是虚晃的，有着晃动不清的轮廓线，而镜子里的人是安静、静止的，有着清晰肯定的轮廓线。这似乎再现出一种平常生活里的偶然性瞬间，似乎也在述说一个矛盾—现实世界之虚幻，虚幻世界之现实。

B. 从表现的角度：采用的是兼工带写的笔触，希望画面每个局部都尽可能地表达一种灵动与洒脱的感觉。

C. 从形式结构上，采用宗教祭坛画里常用的——中间高、两头低的三联组合画形式。同时作者采用了一个隐藏的三角形将三联画拧和在一起，希望能产生一种宗教般的稳定性。

D. 最终的画面呈现却依然不尽人意。在画面中再现、

张佐　《黑白黄红》　布面油画　40cm×40cm　2018年

表现、形式等诸要素像大杂烩一样严重"串味"。即，画家要的太多了，而又毫无主次，诸要素层次间并没有相互协调以产生一个完美的内在"结构"。

在油画艺术创造行为之中，画家是自由的，既可以完全自由地组合艺术中的诸层次，也可以仅仅选择其中某一

张佐　《碰撞》　布面油画　50cm×50cm　2018年

张佐 《等待被装满的盘子撞》
布面油画 40cm×40cm 2017 年

张佐 《黄色背景的橡皮树》
布面油画 50cm×50cm 2017 年

张佐 《油画前的果子》
布面油画 50cm×50cm 2018 年

种或两种要素构成作品。就像纯粹抽象的艺术之中，是可以不需要再现，甚至也可以不需要对主观情绪、情感的表现，仅仅依靠对形式问题的斟酌，而成就油画艺术作品。只有这样，这种艺术本源性思考的意义，才不会是在说教，而是在油画创作与欣赏时，给予观者更大的自由与更清晰的思路，来感知与理解艺术诸元素间的意义，以及理解艺术本身。油画艺术创作的核心，也不只在于再现、表现、形式等单一概念之内。甚至也可以更进一步得出结论，这些诸层次内容与形式，再现、表现与形式，甚至风格与语言特征等，都是油画艺术作品可选取的组成部分与创作原材料。画家应当将油画艺术作品看成一个综合层次结构或复合物。而作为油画家来说，在这些诸层次间，或自由，或受限制的夹缝空间里自由地调配它们间的关系，并最终将这种劳动，物化为艺术作品。

基于，油画艺术作品是"复合物"（综合层次结构）的概念，也就是油画艺术不只是创造"形式"或叙述"内容"，更是借由诸层次创造了作品背后的"结构"（构成）。以油画作品为例，就是说绘画作品，不是创造具体的"点线面""秩序""风格"等意义上的形式，而是创造背后的内在抽象"结构"层次，创造诸层次（再现、表现、形式、主题内容等）间的内在关系结构。在思考艺术问题时，"形式说"造成了艺术作品的消失（因为局部无法涵盖整体），而"结构论"让油画作品这个"复合物"显露自身本体。所以，在创作与感受艺油画作品时，也不只是仅考量作品的形式，而是更要从形式、再现、表现等等诸问题考虑，并把握作品的整个内在"结构"。

同时，似乎"形式说"与"结构论"两者却非常相似。而我们稍加思索就会发现它又是一种升级版的"形式说"。无非前者（形式说）是具体意义上的形式，后者（结构说）是更抽象意义上的形式。这里的"抽象"意义，指的不是"具象与抽象"的抽象（点线面等），而是"具体与抽象"的抽象（内部诸层次间结构），即一种作品内部结构上的抽象形式。所以"结构论"就是一种更广义的"形式说"。或者说这是对克莱夫·贝尔的"艺术是有意味的形式"的更全面的诠释。

难道，油画艺术真的无法超越"形式说"了吗？作为不可孤立的油画艺术作品《两生花》，这幅画是张佐渴望传达一种宗教性神秘感。为此他希望：画面中的女子形象应当是神性的，有着超越于人的完美头身比例，所以不可能是亚洲人最标准的1:7，甚至不是欧洲人的标准比例1:7.5。所以为了应对这一矛盾，一开始将比例夸张成1:8，这样的古希腊神像上才存在的经典头身比。但依然感受到了某种奇怪的"人气"，这样比例的形象仅仅又是一个俗世的人，毫无任何神性可言。

心与艺术而非艺术到达艺术，还有更深的含义。比如房间里哪怕一个普通的让人忽视的角落，它本身并不具备更深刻的"审美价值"（艺术诱发能力），但当我们怀着"美的观照"投以目光，这个角落似乎开始显现出某种"美"

张佐　《椅子》
布面油画　50cm×50cm　2018年

张佐　《白蜡树》
布面油画　40cm×40cm　2018年

张佐　《复活》
布面油画　50cm×50cm　2017年

来。就像当我们开始"疑人失斧"的时候，人人都成了小偷。那当我们怀着艺术之眼，艺术无处不在，当我们怀着艺术之心，艺术自然而然地产生。所以艺术即无，无可以产生艺术。这个诱发条件其实就是我们自己，我们仅仅变了一个心态，就产生了艺术。

而张佐的油画艺术创作观，认为油画艺术创作的立足点（可行性场地）可以是再现物或事，可以是表现情或感，可以仅仅是对形式的玩味，可以是传达某个观念，也可以是所有这些艺术元素自由调配产生的综合体（多层结构）。但这一切都只是油画家手中的艺术创作原材料，甚至连艺术到达的目的地与创作过程都只是艺术创作的原材料之一。当油画家在处理这些矛盾与"结构"关系的时候，物化在油画艺术作品之内，变成生活中的某种现实存在，即艺术作品。而作为欣赏者的人可以借由它及它的衍生物，哪怕仅是一种"误读"，而作为诱发条件，到达某一个无法言说的精神彼岸。此刻艺术创作者应当是绝对自由的，不受某一说教的限制。

所以，这个到达彼岸的诱发条件，可以不是直接的油画艺术品，也可以不是间接的复制品，甚至不是对作品的误读，哪怕都不是！而仅仅是晚风下的一缕霞光，或是对某人一句精彩答复的回味，或某个耐人寻味的动作，甚至一个念头。比如《春山夜月》中的"掬水月在手"，比如《兰亭序》中的"曲水流觞"，哪怕仅仅是对这些意境的联想，甚至一个无法言说的精神状态。那一刻我们感到灵魂超然于生活之琐碎、生存之无奈，那一刻我们正处在艺术的光环之中。而油画家正是那群于人生之惯常中，总是能发现某些特别光环的人。所以，修佛的人借由佛像、诵经见释迦，也可以仅凭念头见如来。基督徒，可以面对十字架、祷告与神沟通，也可以仅靠"信"经历神。这种意义上神无处不在，艺术无处不在。

"言"不可脱离于心，取代于"心"。人借由诱发条件到达艺术，这句话有狭义与广义上的理解。

狭义：人借由艺术作品这个诱发条件到达艺术。

广义：我们之前思考艺术创作得出的这些概念——再现、表现、形式、主题、内容、风格、艺术行为、复制品、"误读"、观念、文本，甚至艺术活动、作品本身、艺术"空间"以及欣赏者等等一切都是艺术家手中的有形与无形原材料，以此产生一种可以到达艺术的诱发条件。更甚至完全脱离艺术范畴，借由"非艺术"的诱发条件，也可以到达艺术，此刻的"非艺术"何尝不是又一种艺术。还甚至，艺术来自无，这个诱发条件就是"人"自己——心。

对油画艺术之"思"，关键在于"心"。但绝对不是在乎于"言"，虽然两者容易混淆。不像一部分学者认为，被我们承认的就是艺术，挂在博物馆的就是艺术品，那只是一种浅薄。如果，恰当的理念支持，是可取的话，那么，只要它能诱导我们的"心"到达"艺术"，那么，在此意义上的"言"，何尝不是又一种艺术诱条件的某种构成因素之一？

张佐 《两生花之三》 布面油画 240cm×64cm（中） 225cm×41cm×2（左、右） 2012年

三、品质的传承和推进者——油画家崔小冬

崔小冬认为油画应该表现出某种与生俱来的高雅格调。虽然在表现题材上他的油画很少有所谓现实主义的关怀，而是多画一些画室场景、女性人体或静物，然而我们却能够在这些惯常的题材上感受到一种经典、怀旧和高贵之美。

在西方，写实油画不仅仅是一种技术，更是一种文化的形式。油画始终是占据着主导地位的视觉文化表达方式。油画有别于其他绘画形式的地方，在于它能表现所绘物品的质感、纹理、光泽和结实的感觉。它能借助画中物体的色彩、肌理和温度充塞画中的空间，暗示性地充塞整个世界。这些特性使得油画能够引起人们非凡的幻觉，从而感到对画中物件的一种实在的拥有感。

对传统绘画的眷恋，偏爱于传统的古典写实风格，色彩是凝重的，甚至有些陈旧，难免给人怀旧的感觉。另外，追求画面凝重的质感，喜欢色彩的层层堆叠，有时间上的先后来去，仿佛材质在画布上生长出来，这就有沉淀感，油画的本体语言具有这种表现很直观的。现在去看古典绘画必然会有种时间感，这也是油画的本体语言所造就的。另一方面，是画中所呈现出来的画家对过往的回忆，这应该和他的成长经历有关。有那个时代的经历，这些东西经过长久的凝视和关注已经深入内心，很难改变。他看任何事物总喜欢以这种角度去审视它。这也是他的一种偏爱，逐渐深化成他的审美趣味了。所有这一切形成了他特有的质感。

这种质感在他的绘画上变成本能的一种怀旧、伤感的浪漫。他将绘画里的背景环境尽量削弱，没有特定的时代性，感觉像以前经历过的，他一直在画这种似曾相识的对象的作品。因为其历史渊源以及欣赏、收藏者的阶层，它更具有文化遗产的权威性、经典性，象征着一种持久、稳定和尊贵的物质和精神的生活方式。

同时，他强调油画语言自身的纯粹性和文化品位，反对割裂传统的无端创新。他在绘画上注重学习和吸收借鉴巴洛克艺术的语言，类似伦勃朗绘画中简洁但是厚重、沉稳的色彩让他着迷，委拉斯开兹绘画中明快、跃动的笔触以及生动、准确的造型让他反复揣摩。巴洛克油画强调色彩和笔法的表现力，追求生动活泼的视觉效果，体现了当时欧洲精英阶层的那种自信、乐观和开拓精神。对于巴洛克油画本体语言的吸收，使得崔小冬的油画，与传统学院派相比，更为生动、华丽，更具感性的色彩。他以一系列表现画室场景的创作得到画坛关注。他画面里的女性或秉烛或低头冥思，在姿态和表情上都显得相当典雅。在色彩的处理上则突出了一种华贵、精致而又不乏灵动的趣味。画家在空间处理追求静谧的氛围，更是凸显了作品高贵的气息。崔小冬的油画以其精粹、纯正的语言，特别是静谧、典雅的意境提醒处在追逐艺术现代化的人们。《遗失的浪漫》系列虽然是单色调的，但是画面中人物飘逸的造型、举止，无奈而又怅然的表情，都有着丰富的情韵。

崔小冬　《风景》　布面油画　65cm×100cm　2006 年

崔小冬　《重温毕加索》　布面油画　130cm×160cm　2006 年

崔小冬 《冬至》
布面油画 160cm×136cm 2008 年

崔小冬 《人体》
布面油画 120cm×80cm 2006 年

崔小冬 《人体 2》
布面油画 80cm×60cm 2011 年

 崔小冬的油画从表现单一人物发展为多人物和复杂化的场景。《无眠岁月》《画室》等作品的场景，虽然仍安排在画室空间里，但是画面人物众多，姿态各异，在光线、色彩和场景处理上愈加复杂多样，体现出画家驾驭大画面、大空间的能力。在情调的把握上，他的作品也更进了一步，画面中的人物多是以美院学生为原型，这些形象的动态悠然，表情沉默，无语的氛围好像在表现年轻人对青春的茫然，更像在追忆某种即将远去的古典感觉。

崔小冬 《人体 3》 布面油画 85.55cm×115.5cm 2004 年

崔小冬 《女孩》 布面油画 89cm×89.5cm 2004 年

崔小冬 《静物》 布面油画 48cm×58cm 2005 年

四、让主题性绘画作品以艺术的方式宣扬主流价值观——油画家任志忠

近几年国家高度关注主题性绘画作品的创作，使其能够以艺术的方式宣扬主流价值观，并让严肃艺术以老百姓喜闻乐见的方式走入生活。国家和省部先后组织了多次大型主题绘画创作工程。油画家任志忠作为中青年作者有幸参与其中，先后创作出《时代领跑者》《遵义曙光》《国美春秋》《先声——参与中共创建的浙籍知识分子》《我是河长——巡河》以及《新中国第一届委会的创建》等作品。这些历史画的创作颇费周折，较长的创作周期让他能以更为沉静的心态仔细打磨手中的每一件作品，使它无愧于时代和自己的内心。另一方面，由于国家和社会对于这些作品抱有很高的期望和要求，在整个创作过程中他总是感觉殚精竭虑，必须以不断地突破和提高来推动手中的作品往前走，所以每当一件大作品完成后，总有许多体会和感悟。革命历史画表现的是中国无产阶级革命进程中所发生的重要事件，以重大题材油画作品《遵义曙光》的创

作过程为例，当他接到创作任务是在 2015 年年底，在"国美"开完碰头会后主创团队就马上奔赴四川、贵州等地重走长征路。画家们站在泸定桥上回想，当年 22 位勇士是何等壮烈与无畏！一路向西沿途体察民风民情，抵达遵义后直奔遵义会议会址纪念馆，在现场他们测量了会议室的室内建筑尺寸，所有的桌椅板凳都手绘了图样和形制，这样他们就可以从身体感知的角度去分析在特定空间内的行为和心理。画家们在现场揣摩有可能进行艺术表现的各个角度，当画家们从室内走到室外，看到走廊以及圆拱形门廊时，都被它们的特殊结构所吸引，一致认为这里有文章可做，而且和以前相同题材的构图完全不一样！带着这些丰富而具体的考察信息，他们回到杭州后马上投入草图的绘制当中。"出席会议的领袖们在会议间隙走出会场，在走廊上眺望东方，黎明前的清晨已微微泛起霞光"——这样的构图背景的考据并以此为线索收集素材就成了创作的首要工作，并马上就获得了许多专家的认可，为创作有条不紊地进行打下了良好的基础。大型历史画创作不仅需要

任志忠与其他画家合作 《先声——参与中国共产党创建的浙籍知识分子》 布面油画 200cm×330cm 2016 年

任志忠与金临合作　《我是河长——巡河》　布面油画　200cm×480cm　2019 年

扎实的前期考察和铺垫，还需要绘画语言的充分表达做支撑。这种感受在任志忠与何红舟、尹骅两位画家合作《国美春秋》时体验得极为深刻，这幅作品宽 9 米、高 3 米，在 27 平方米的布面中为 42 位国美先师塑像，不仅需要充沛的体力，还要具备扎实的刻画与表现能力。开始时何红舟通过反复推敲确定了三组人物的组合与动态，在此基础上任志忠与尹骅先后画了几幅色彩草图来确定画面的色调和色彩大关系。从素描稿到色彩稿的过程其实是以造型动态、明暗光影、色彩关系这些绘画语言的介入来充实作品中的每一个形象，以绘画的方式使每一个人物更具艺术表现力和感染力。从起稿开始，三位油画家就严格按照传统

写实绘画的程序稳步推进，何红舟坚持使用九宫格而非投影仪来放稿，因为这样会有效避免放大过程中的透视变形，放稿过程虽慢但非常稳，而且在放稿过程中还可以认真体会相关人物的特征以及与周围人物的穿插关系，让过程中可能出现的问题及时暴露出来。等第一遍放稿结束后，画面中人物的素描关系就已经基本呈现出来，等待色彩的介入来进行更加准确的塑造和更为丰富的刻画。

画面色彩所营造的是金秋时节的暖黄色调，所以暖色调中的色彩搭配调和就成为画家们调色板上的主要工作。油画家何红舟对人物色彩的表现极具个人特色，他经常使用橘黄加绿色来明确人物受光面的肤色，至明暗交界线就

任志忠与杨参军、井士剑、周小松合作　《遵义曙光》　布面油画　300cm×800cm　2016 年

任志忠与何红舟、尹骅合作　《国美春秋》　布面油画　300cm×900cm　2018年

改为翠绿，再推至反光处就变成冷的天光色，三个色彩层次的转换拿捏恰当、色彩呈现饱和有力，又极符合人物在自然光线中的色彩属性。再加上何红舟娴熟而准确的用笔，一位位国美元老就活灵活现地呈现在观者眼前。这种超强的画面驾驭能力，是油画家对油画色彩表现语言的深刻理解之后，转化为纯熟的油画技巧的必然结果！

传统油画语言不仅包括色彩表现和用笔变化，还涉及油画特殊的质感和画面肌理。一幅好的油画作品所呈现的那种饱满而滋润的肌理质感往往对观众是最直观的感染和触动。任志忠在创作《我是河长——巡河》这幅作品时就有这方面的感受。比如这幅画里的河水，画家们做了大量的调整，从暖黄色调到蓝绿色调只是色调的调整，到了作品冲刺阶段，几乎是每天过一遍。从绿到蓝绿再到蓝，最后再到绿，反反复复调整的次数不下十几次，就是觉得画面的"绿水"，那种一溪清水绿涟漪的绿色总也达不到预想的效果，于是不停地改。在画笔反反复复的涂抹之后，河水逐渐呈现出一种绘画的美感，夹杂着颜色的美感，两

种美感错叠在一起，甚是好看！其实就这张画来说，在未对远山和河水做大范围的调整之前，作品的整体效果已经比较完整了……晚霞之下，河长巡河归来，金黄稻浪，大地、天空和群山一起呈现出一种温暖的气象。但是正因为如此，浙江大地的那种一绿碧连天、江水潮头涌的感觉反而弱了，于是画家下定决心，对整个画面的基调进行调整。就这样，一幅画开始出现层层叠叠的肌理，像极了老树的年轮，承载着时间与历史默默无语。此种油彩肌理光亮透明、滋润而饱满，像健美运动员涂抹了橄榄油的健硕肌肉，充满力量与神采！

油画作为一个外来画种，随着西学东渐而被国人所熟知，在国家文艺方针的指引下呈现出勃勃生机与良好的发展态势，但是从另一个方面来说，无论是对油画材质的深刻理解还是油画语言的准确表达，中国与欧洲最优秀的传统油画作品相比还是有一定的差距，对此中国的油画家还需潜心研究和虚心学习。但是，只要画家们不走回头路，中国油画从自信走向引领只是时间问题。

任志忠与孙景刚、邬大勇合作　《时代领跑者之二》　布面油画　200cm×800cm　2015年

任志忠　《老人》　布面油画　80cm×60cm　2015 年

任志忠　《女裸体》　布面油画　80cm×60cm　2015 年

任志忠　《花季》　布面油画　130cm×180cm　2014 年

五、李煜明具象写实油画的创作观念

油画家李煜明为了表达他信奉与执守的油画教学与创作理念，在他的新时代具象写实油画创作中融合了现当代艺术的创作观念，并部分汲取了当代视觉经验，正如他的油画作品《影像的记忆》与《寂寞荏苒1》那样，已将纯粹地再现现实发展成具有观念意味和现代视觉特征的写实油画，形成了他个人独特的油画艺术面貌。

油画艺术有求新创奇的一面，也有积功夫，炼技艺，求完美的一面。前者被人们用来定义先锋与现代，而后者，体现着"学院派"的尊严与无可替代。只有那些执着、刚毅和渴望完美的油画家，才配得上"学院派"这个词，这才是真正的学院气质。每当我们观看李煜明的《画室》《怡然》《窗外》《文静》等一系列精美油画作品时，就会感受到"学院派"气质化作一股沁人心脾的气息扑面而来，令我们耳目一新，眼睛一亮：那画中的人物形象在静谧环境的色彩空间中凸显出来，她在沉静气氛中，与周围的所有视觉形态、色彩调子氛围、空间深度次序一起融合在和谐典雅的色彩调子氛围中，使画面中的每个细节都和谐地融入整体视觉形态色彩空间之中而至臻完美。很显然，在李煜明的油画艺术中，一方面承担着探索新感觉，新趣

李煜明　《影像的记忆》　布面油画　160cm×110cm　2019年

李煜明　《寂寞荏苒1》　布面油画　140cm×280cm　2005年

李煜明 《画室》 布面油画
150cm×100cm 2012 年

李煜明 《怡然》
布面油画 90cm×70cm 2014 年

李煜明 《窗外》 布面油画 100cm×150cm 2015 年

李煜明 《文静》 布面油画 110cm×160cm 2013 年

味的任务；另一方面，它也有追求完美，追求精湛，特别是承担着明知"艺无止境"之下的执着磨砺！在追求完美之时，画面的美感与和谐感，最终在观者心中转化为敬意，让人对完美心存敬意，这或许是李煜明的油画艺术的审美价值。

第三节 多种表现色彩实验案例

一、抽象表现色彩的油画艺术的实验案例——孙尧的《密林》系列油画解析

《密林》系列油画，反映了油画家孙尧几方面的思考。首先是景观和身份之间的共生关系。地形历来被认为是客观的，超出文化范围的。因为从某种意义上说，每个人都分别出生在一个与自然相悖的文化环境中。然而，孙尧却对此持怀疑态度，不仅是因为地形束缚了人类对自身的感受，而且随着全球化的进程，任何环境无论是国家或是城市都已超越其地理界限，那是因为不同环境中的居民都会用其所处环境的那一部分来划分整个世界。无论来自乡野还是城市，都体现了地域和文化这两方面。《密林》不仅仅探索了孙尧自我与地域之间的共生关系，它剖析了个人与集体是如何同时深刻地联系在一起，脱离他们各自环境的。其次，《密林》系列油画强调了外部世界从本质上是如何与人们的心智相连的，从古至今，无论在东方或是西方，这始终是一个引起关注和表现的根本性话题。从早期文艺复兴到 19 世纪欧洲浪漫主义，油画家对自然的刻画充满了敬畏，风景画始终贯穿着精神与情感的力量。而在中国传统绘画当中，山水风景和其他自然景观也早已成为托物言志，澄怀观道的载体，甚至是个人精神世界追求的感性外化。画家在作品中也融合了森林、河流、山峦等自然景象的刻画，与此同时，将人物肖像和身体的轮廓藏匿其中，这一赋予风景以人魂的表达方式意在提醒外部自然的特征和肌理是怎样近似地反映在身体的表面，人类又如

何将这种共有的特征融入身份中，与自身的存在感知交融在一起。再者，画家在《密林》系列中力图营造一种自我凝视的镜像语境。画面虽然由不同角度观察和想象形成的林木以及山水建构而成，然而在这些看似纷乱和浓密的山林之下却潜伏着一张张巨大肖像。这些肖像没有明确的地域和种族特征，缺乏性别标记，甚至依稀难辨，必须在一定距离之外才能隐约辨识。这既吻合了西洋传统的观画方式，即从远至近，从整体到局部的渐近视觉流程，同时也提供着中国传统的移步换景，由内而外的体验方式。而更为特别的是，当观者面对画面时所经历的镜像体验，画中的肖像仿佛成为自身的反射，并且，镜像反射的并不是自身的简单外表，而是由各类自然景物的碎片交杂而成的无姓之人。主体在这一反射中其实是缺失的，这也是画家所期望观者通过长时间的注视所经验到的，主体在画面中的显现和隐没暗示着人类如何存在于世界的关系之中，并以某种角色在自然的链条中显现自身。肖像和风景可谓不可割裂的统一整体，人仿佛必须依赖万物才能得以建构，而世界却又能够通过大家熟悉的自身肖像来展现它的无所不是。此外，《密林》不仅是对人类和自然之间共生关系的思考，而且也拷问了每个人的主体也即自我意识的本质，以及它和外部世界的关系。在某些画面中，孙尧同时勾勒出形态较小却完整的人物形象，并置于显眼的位置。从画面效果而言，其形态的渺小和被环抱的周遭以及充盈画面的巨大肖像形无法抵御的压迫；另一方面，却又通过自身

孙尧 《密林 no.22》 布面油画
180cm×170cm 2012 年

孙尧 《密林 no.9》 布面油画
180cm×170cm 年代不详

孙尧 《密林 no.3》 布面油画
180cm×170cm 年代不详

孙尧 《密林 no.17》
布面油画 220cm×300cm 2011 年

孙尧 《风景》步骤图

孙尧 《风景》 布面油画 80cm×120cm 2016 年

刻画的完整性予以对抗。隐秘的肖像显示着世界的浑然整一，而渺小的人形则隐喻了意识赋予自我的独立性。正是在这样一种习惯性的自以为是之下，人们不自觉地同世界对立，将自然视为能够被把握和改造的对象。然而，孙尧希望通过画面中的这些安置，将世界的变动不居和人们意识的封闭固守间的冲突重新抛出，开启一段由感知触发的画家自我审视的旅程。在油画艺术特色方面，孙尧在画面中将运用油画黑白的单色作为主要的表现手段。在中国传统绘画中，在士大夫阶层借助文人画来达到精神追求的过程中，对于笔墨逸趣的讲求逐渐形成了古典艺术一个终极的审美标准。"墨分五色"的单纯色绘画表现承载了传统文人画超越自然的主观感悟。而从西方绘画传统来看，单色绘画最早可以追溯到古希腊时期画家们依赖灰色临摹浅浮雕来表现影调的方法，到了文艺复兴时期，单色的素描被艺术家们广泛采用于对明暗和造型的刻画。现代主义兴起之后，单色画法更多地被和极少主义和几何抽象对理性和纯粹性地表现联系在一起。数字时代信息技术的发展导致图像和色彩的泛滥，单色调绘画又成为画家们对外部世界的抵应方式。孙尧并不刻意用单色来提升审美趣味上的

纯净，而是希望依靠单色调的方式来介入个体在世界中的内心反应，尽量削减表象的繁杂对心理剖析的干扰，并通过单色来隐喻万物一体，世界和人类相互依存，互为肉身的关系。随着全球化的普遍，不同的地域和文化特质正在拉近和趋同，但也为新文化结构的不断变化带来可能，东西方对于世界和自我的认知因此获得亲近对话的契机，人们得以站在同一个平台上重新审视和思索自身同世界的关系。这一关系又恰恰影响人们在对待诸如环境恶化、城市化进程以及人们自我身份认同等问题时的态度。苏格拉底提出的"认识你自己"的命题在当今仍然具有意义。《密林》作品试图为这一新的文化结构的搭建推波助澜，在世界万物的因缘关系中重新定义自身的坐标，以此作为改变人类同自然和世界相处方式的参照，并重新打开认识人们自我和接近事物的缺口，让曾经自以为是的主体性在画面中肖像同自然的相互纠缠以及形象同观者的镜像关照中悄然流失，将人类自我以一种更为谦卑和温情的角色带入世界之中，同时也带入自身之内，因为人类本身就是自我。人类越是疏离自我，那自我也就越是遥远。

吴国荣　《远眺莫干山》
布面油画　40cm×60cm　2019 年

吴国荣　《英伦麦地》
布面油画　40cm×60cm　2017 年

吴国荣　《雨后的阳光》
布面油画　50cm×60cm　2019 年

吴国荣　《英伦乡村即景》
布面油画　40cm×50cm　2017 年

吴国荣　《英伦乡村》
布面油画　40cm×50cm　2017 年

吴国荣　《远望摩纳哥》
布面油画　50.5cm×60cm　1995 年

二、在表现色彩中探究油画本体语言

我们面对的物质世界是丰富多彩、形态各异、材质多样，但要想以有限的绘画材料表现无限多样的视觉形态和物质形态绝非容易，特别是在表达时经常会产生困惑。因为，对象所呈现的色彩现象是视觉的，而所造成色彩视觉效果是由物质因素、形态因素和光色因素构成的，而颜色依附于形，形有质，显于物表层肌理，被我们看到。正如作者在画《英伦麦田》时，就是想快速捕捉眼前那在宽广深远大地的上空，云层密布由头顶向四周蔓延开来，试图封闭整个蓝天，恰好在正上方有一丝清澈的蓝天透露出来，仿佛要把那层厚如蚕丝的乌云推开，让阳光普照英伦麦田——那种光感柔和且明澈的银灰色彩调子氛围。而在作者画《远眺莫干山》时，欲想把当时登高远眺目干山，秋风渐渐吹我衣，乱云飞渡仍从容的意境，通过眼前那色彩斑斓、四方翻滚的流云与蜿蜒起伏层层叠叠山峦上下呼应形成无限深远空间——那种静至动、远至近、色质明的色彩调子特质表达出来。画《雨后的阳光》时，皖南徽州山区初夏雷雨过后，阳光透过厚厚的乌云，光是那样的光

彩耀眼夺目，像探照灯那样直射稻田，迅速蒸发起田里树叶上的水分，令空气中弥漫着湿润的潮气与闷热——这种真情实感的色彩表现语言，恰恰要通过纯真视觉体验才能获得此如画的表达。从户外回到户内画静物，虽然眼前的物象各不相同了，但其面临的色彩表达问题是同样的。《晨光》顾名思义就是意欲用色彩表达早上一缕阳光投射到临近窗台，那个老式五斗橱柜和放在桌面上的古瓷花瓶和果罐、大小瓷茶杯和杯托器，以及四个颜色各异、形状各样、待烧制的瓷胚，在银灰色背景的烘托下显得格外的柔和又突显出晨光诗意、情趣和意境——整体视觉形象一瞬间的色彩视觉印象——是那么的单纯、清晰而平静。相比之下那幅《瓷盘、瓷花瓶与陶罐组合的静物》，画家更注重静物组合整体造型的形式、体量、物质感与整体色彩调子氛围的统一与谐和，尽量用色彩表达自己当时即景的直觉感受，从而尽量避免以印象派理论作画时想象出来的那种色彩关系和臆造的色彩调子，一旦排除了这些干扰，就会让画面色彩调子氛围与眼前所见一样且非一模一样了。

当我们想要用颜色来表现所见，就遭遇两组问题：

吴国荣　《晨光》
布面油画　72.5cm×91cm　1992 年

吴国荣　《瓷盘、瓷花瓶与陶罐组合的静物》
布面油画　40cm×60cm　2017 年

吴国荣　《枯萎的绣球花与陶罐组合》
布面油画　50cm×60cm　2021 年

其一，表象模仿、感觉反映——用颜色表现对象色彩感觉；其二，物质替换、感受表达——用颜色或其他有色材料替换对象色彩的视觉效果或物质效果，表达自我真切感受。

1. 表象模仿、感觉反映——用颜色表现对象色彩感觉，表达直觉感受。

画家在画《满天星与勿忘我》《开花时节》这两幅时一味追求与眼前看到的一模一样，于是在观看的过程中就反反复复进行比较，通过在整体视域内做事无巨细的形与色比较——形的大小、形状、前后、左右、范围的比较；色的色相、明度、艳度、冷暖、面积、形状的比较，试图把此结果准确无误地转移到画面上，即便看上去可以随意更改表现的满天星、勿忘我、菊花、月季、牡丹花以及花干、枝叶，力图画得从特定角度看过去在整体范围中就是那个状态。然而，后来画《百合花》系列时突然感觉到百合花在不同颜色衬布的衬托下会呈现不一样的感觉，但在

室内冷色光照射下会呈现出斑斑驳驳亮色块和暗色块相互交织，宛如一幅幅庞贝镶嵌画那样神秘地呈现在画家眼前，一时间眼前花卉的三维立体空间感，似乎退化了半个维度——二维半的视觉空间效果，给予画家无限遐想，促使他即刻用油画表现此象此景的激情——以扁平带方的笔触在画面上营造一种类似马赛克镶嵌画却非相似的笔触色彩层面，多种多样、大大小小的笔触，时而密集重叠，时而并置分离，时而提捺点缀，并不关注花束体积感，而是试图把三维空间压缩为二维半空间的视觉效果，借以百合花束菱形图式隐约暗合装饰格式律。在各自整体色彩调子氛围的笼罩下，更使整幅画面充满东方情趣。同样，画家在画《绣球花》系列组画时，在每次摆绣球花束静物时，选择衬布和器皿来凸显绣球花的圆形状的体积特征，并特意区别每一组花卉的基本色调倾向，使每幅画具有明显的色彩调子特征和形式特征。在写生时并不刻意寻求绣球花每片花瓣的形似，而追求整体花束的球形蓬松体感的神似，

吴国荣　《绣球花组画之十八》
布面油画　60cm×50cm　2022 年

吴国荣　《绣球花组画之十五》
布面油画　60cm×50cm
2022 年

吴国荣　《百合花》
布面油画　72.5cm×61cm　2016 年

吴国荣　《百合花 2》
布面油画　72.5cm×61cm　2016 年

吴国荣　《白玫瑰》
布面油画　50cm×40cm　2020 年

吴国荣　《绣球花组画之一》
布面油画　61cm×72.5cm　2016 年

吴国荣　《绣球花组画之二》
布面油画　60cm×50cm　2020 年

于是就运用小笔触醮色顺着所见花束的空间感觉，而交错运笔，以色绘形，分层重叠，由视觉中心展开，画出绣球花那种绒绒松松的质感，轻盈通透且蒙眬深邃的空间感，并以大笔触涂绘背景衬布和桌面衬布，与绣球花的小笔触形成粗与细、强与弱、刚与柔、明与暗，以及色彩色相、明度、艳度、冷与暖、大小面积的对比，以此种种对比效果来衬托绣球花在画面整体色彩调子与空间中的美感和意境。

2. 物质替换表达真切的感受——用颜色或其他有色材料替换对象色彩的视觉效果或物质效果，表达自我真切感受。

为此，画家在面对那丛生长在花坛里的郁金香写生时，感觉到郁金香花朵在银灰色墙面的衬托下，在茂盛绿叶的簇拥中，显得格外鲜艳夺目，为如是表现如此强烈的色彩

感觉，在用大笔醮厚重颜色迅速敷色表达第一色彩印象后，感觉画面呈现的色彩效果与一瞬间的色彩感觉相去甚远，于是画家选择画刀直接表现《郁金香》这幅画，有意忽略细节的平铺直叙，以饱和颜色的色块表现画家观察到所画郁金香的物质效果与色彩效果，既保留了一瞬间色彩调子氛围，又强化了色、质、形、空间的整体感。画完《郁金香》后，在墙角发现了一株猩红猩红的风信子——草本球根植物，鳞茎卵形，有膜质外皮，是会开花植物中最香的品种，喜阳光充足和比较湿润的生长环境和肥沃的沙壤土，每株风信子只长一株花葶，花朵较大，体势粗壮。画家用画刀记录了这株风信子当时给予他的视觉印象后，便按照写生的小幅《风信子》画了一幅大幅的《风信子》，尝试运用抽象表现与色层肌理的形式组合，结合色彩调子氛围的营造，运用在粉红色暖色调中强化同一色相中的冷暖对

吴国荣　《绣球花组画之五》
布面油画　61cm×72.5cm　2017 年

吴国荣　《绣球花组画之十六》
布面油画　50cm×60cm　2022 年

吴国荣　《绣球花组画之九》
布面油画　60cm×50cm　2020 年

吴国荣 《绣球花组画之十》
布面油画 60cm×50cm 2020 年

吴国荣 《绣球花组画之十一》
布面油画 72.5cm×61cm 2020 年

吴国荣 《绣球花组画之十二》
布面油画 72.5cm×61cm 2020 年

比和艳度对比和明度对比，同时，通过画面色层的厚与薄、浓与稀、干枯与滋润、粗与细、强与弱等等颜色肌理多种多样技法处理，充分表现了风信子的阳光感，粗壮感，浑厚感，滋润感和空灵感，使其具有强烈的视觉冲击力和明媚的光色效果，令画面富有生机勃勃的朝气。继而，画家用画刀技法画了《春光》与《秋色》两幅风景油画，画中没有用色塑造任何具象景与物，那些看似快速涌动的色层色块，似乎表现了山峦丛林的《春光》和霞光漫照的《秋色》，即似是景，而非景，却是画中景，画中画，尽可能体现油画本体语言的充分呈现。

现代派画家卢森堡格（Robert Rauschenberg），用综合媒体材料创造出一批别具一格的艺术形式的作品；斯拿帕（Julian Schnabel）也用碎瓷盘和油彩创造出一种类似

霞光下的庞圆镶嵌画。而后现代画家加鲁斯特（Grerard Garouste）则用单一的油画材料和古典表现技法，创造出一种极度品质感的架上绘画，把油画这一传统的作画媒体材料的物理性质推到极致。纵观三十多年来，现代画家们都努力从两方面寻找自我的表现形式和手段。

①视觉方式的特殊性导致选择与表现形式语言的多种可能性，以此来建树自己的美学与艺术观念。

实际上，画面所呈现的表现形式和表现样式，源于作画者面对即景时所选择的视觉方式，也就是在即景作画时，首先要排除一切杂念——约定俗成的画法、固有的习以为常的作画方法或某个画家的艺术样式等等的杂念，以清澈眼睛观看所画景象，以真诚的态度来作画，画自己所见、所思、所感，从真诚的表达直觉感受——如《远望摩纳哥》，

吴国荣 《绣球花组画之八》
布面油画 72.5cm×61cm 2017 年

吴国荣 《绣球花组画之三》
布面油画 72.5cm×61cm 2017 年

吴国荣 《郁金香》
布面油画 65cm×80cm 2003 年

吴国荣　《风信子》
布面油画　46.5cm×38cm　2003 年

吴国荣　《春光》
布面油画　50cm×60cm　1996 年

吴国荣　《秋色》
布面油画　50cm×60.5cm　1996 年

海湾乌云由远方海天相连的平面线那儿，由远而近飘来，瞬间布满整个天空，夹带着凉风，徐徐吹荡起海波，白帆和港湾中的帆船在海波中晃荡摇摆，伴随着岸上的小树林簇拥着古老而庄严的皇宫城堡墙面的亮色调亮色块的闪烁，汇成了此幅视觉语言的交响曲。同样在画《爱尔兰贝尔法斯特巨人之路海岸海潮》时，初秋英伦海风吹透薄衣的凉意和翻滚着的海浪，滚滚由远而近，以雷霆之势拍打着散落在岸边那些乌黑的礁石和悬崖，不断激起层层浪花，海浪声声回旋——此景此象深深嵌于脑海，时时在眼前浮现，急欲表达出来而后快。其实，自然万象世界各地各有特色，《韩国济州岛海滩边的火山岩礁》——湛蓝的海洋，清明的蓝天，白色细沙的沙滩，褐色的礁石仿佛似刚刚被海水冷却凝固的岩浆，在阳光的直射下闪烁褐黑色的色光——这一切显得那么的纯净而清静。当画家抵达诺曼底海，顺着平坦的草地往海边前行，却总看不到海边沙滩，心中十分疑惑，但已感到前面是断头路，走到接近边缘时低头一看，脚下已是呈九十度状的悬崖峭壁，一时间被眼前出现的海岸绝壁悬崖

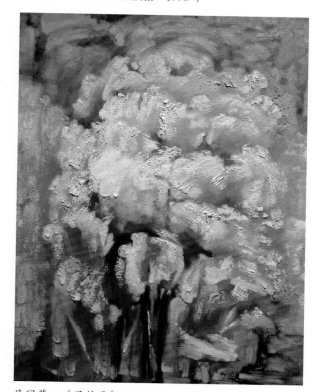

吴国荣　《风信子》
布面油画　180cm×145cm　2005 年

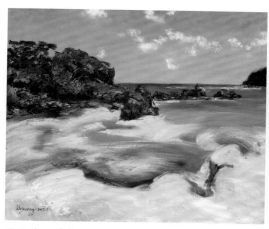

吴国荣　《韩国济州岛海滩边的火山岩礁》
布面油画　50.5cm×60cm　2017 年

吴国荣　《爱尔兰贝尔法斯特巨人之路海岸海潮》
布面油画　40cm×60cm　2017 年

吴国荣　《诺曼底海岸悬崖》
布面油画　65cm×53cm　1996 年

吴国荣 《诺曼底海岸》 布面油画 72.5cm×60.5cm 2006 年

之险境所震撼，在银灰色的《诺曼底海岸》崖壁下，清澈碧透的海水与悬崖峭壁上面生长着绿茵茵的颜色十分浓郁茂密的杂草遥相呼应，宛如一片在崖岩隐藏下的翡翠，显得十分高贵，且充满着雅趣。在《诺曼底海岸》中，画家注重表现了那尊突然伸向海洋深处的悬崖，被翻滚涌动的海浪包围着，却岿然不动地屹立在那儿，霸道气势震撼心灵。但水是柔性的，一般会用柔性的油画笔运用流畅轻盈的笔调来表现；而礁石是刚性的，一般会用画刀堆砌颜料来表现。为表达直觉感受，画家采取反向思维逆向表现破常规的手法——用画刀画海水，来表现柔中带刚的海浪；用猪鬃硬质扁平画笔，以方形笔触表现刚中带柔的海礁悬

壁，借以表现所见所感所悟。

②以多种媒体的运用及表现技法的多样性，来创造具特殊物理品质的艺术品，以真实的物质艺术形态来置换或替代视觉的真实，把一切都归集于艺术本质根源与本体来研究，进而介入创造人类精神文明与物质文明更为宽广的领域。

我们学习尝试采用各种不同的作画媒介、材料和多种多样的表现技法，描绘或表现同一对象或不同对象，作多种多样形式组织类型的探讨研究与系列表现。《清泉 No.1》写自江西龙虎山景区中山涧溪流之小景，那里的山石呈土红色，石质松软，感觉可以随手切割成红砖，

吴国荣　《清泉 No.1》　布面油画　100cm×120cm　2008 年

吴国荣　《清泉 No.2》　布面油画　100cm×120cm　2009 年

20 世纪中叶至下叶，上饶、鹰潭一带的民屋大多用这种红砖砌成的。因而，当画家置身于山涧溪流间，面对那些曾经的红色山石，从山坡滚落下来，集聚在山涧被湍急的溪水长年累月冲刷，犹如无数把刀把一大块一大块红石岩切割成那种边缘棱角呈方形状的山石，具有鲜明的特征，易于用画刀用色砌形造成酷似红山岩石材质的肌理效果，以此来替代眼前红山岩石质感和视觉现象。然而，《清泉 No.2》是取自江西婺源大嶂山卧龙谷的岩石山涧溪流的场景，那里的山涧岩石形圆滑，质坚硬，呈灰黄色，聚集在山涧溪流的中间，溪水由上而下分层涓涓流动，汇集到巨石下的深潭，激起微波涟漪，水中岩石倒影波光粼粼，大大小小厚重坚实岩石和两岸暖色岩石形成显明的质感对比、明与暗对比、冷与暖对比、刚与柔的对比、动与静的对比、光与色的充分表现，使画面整体的形色具有较强的视觉冲击力和美的表现。

作画的重点在于材料媒体的颜色，一旦进入画面空间，

吴国荣　《崛起·申城变幻之一》
布面油画　180cm×145cm　1998 年

吴国荣　《外滩晨曦·申城变幻之二》　布面油画　120cm×162cm　1998 年

吴国荣　《雨中彩虹·申城变幻之三》
布面油画　120cm×162cm　1998 年

吴国荣　《眺望武林门·杭城进行时之一》
布面油画　80cm×100cm　1995 年

那些由颜料的物质变化而产生的画面高低、起伏、凹凸、粗细不等的层面物理肌质，也会产生色彩的空间效果，探讨其组合方式和技法表现的种种可能。故乡上海城市建设飞速，日新月异的变化，激励着画家运用写生色彩方法表达一瞬间直觉感受，和厚薄交替相间的层面处理多种手法，注重画面整体色彩调子氛围与色彩空间的强化表现——城建工地迎着早晨霞光生机勃勃的热闹场面和壮丽图景，向世人宣布曾经的"东方巴黎"正在《崛起》（申城变幻之一）。与之遥相呼应的《外滩晨曦》（申城变幻之二）则是画家尝试运用多层薄油渲染与厚稠颜色干沾堆砌相互

交替，同时以色彩的冷暖对比、明度对比和艳度对比，充分运用色彩语汇分层表现了城市空间的深度感，从而获得一幅——在曙光照耀下的《外滩晨曦》迷人景象。另一幅《雨中彩虹》（申城变幻之三）意欲通过喷淋薄油，厚涂大的亮色块，间以反复打磨与叠加色层，试图获得画面形式中暗部区域色层层层叠加后的透明感，在厚堆亮色的对比下更能表现城市空间的无限深度感，并凸显申城快速道——高架公路——宛如彩虹在雨中显得更加耀眼。画家觉得作为一名视觉艺术传达者要向大众传达真实的生活环境、人、物和当下社会的真实视觉现象与美的图景，而我

吴国荣　《眺望凤山门·杭城进行时之二》
布面油画　100cm×120cm　2011 年

吴国荣　《眺望中河高架·杭城进行时之五》
布面油画　100cm×120cm　2011 年

吴国荣 《黄浦江畔·申城变幻之六》
布面油画 100cm×120cm 2011 年

吴国荣 《四川路·申城变幻之七》
布面油画 100cm×120cm 2011 年

们自己就生活在日新月异蓬勃发展的城市中，城市形态每天都有美的图景展现在我们眼前，让我们感受到时代美的特征，同时也时时激发起画家用油画艺术形式来记录眼前不断出现的具有"凝固的交响音乐"城市建设的新篇章。那幅《眺望武林门》（杭城进行时之一）就是从画家姐姐家的阳台上架起画架面对此景直接写生的，近处是二十世纪五六十年代的筒子楼，中间是七八十年代砖混结构的单元房，稍远处是九十年代的公寓房和新建的高楼大厦——远远望去武林门的方位塔吊林立，新的高楼拔地而起，每隔一段时间，就会有新的高楼突破眼前的城市天际线，形

吴国荣 《庆春路·杭城进行时之七》
布面油画 60.5cm×72.5cm 2011 年

吴国荣 《2000 年 9 月的印象》
布面油画 160cm×120cm 2000 年

吴国荣 《崛起·申城变化之八》
布面油画 180cm×145cm 1999 年

吴国荣 《象、形、气——变化 600 年——刘伯温设计的俞源村》
布面油画 162cm×120cm 2007 年

吴国荣 《阳光下的牡丹花》
布面油画 60cm×50cm 2022 年

吴国荣 《春色——"天街小雨润如酥，草色遥看近却无"》
布面油画 40cm×30cm 2021 年

成美的图景。随着人们对生活更高向往，对居住条件与生活环境的舒适便捷美化的追求，促使 21 世纪城市更加向现代化建设方向发展。我们生活在其中每天都会感受到城市美的形象与美的色彩时刻充实着我们的眼睛、我们的视感觉，激发画家用色彩，以视觉艺术的形式记录在画布上——《眺望凤山门》《远眺中河高架》《黄浦江畔》《四川路》《庆春路》——在不同的地点、不同的季节、不同的时间、不同的气候、不同的光线，从不同的视点、不同的角度，用不同的视觉方式观看，获得丰富多样美的视觉形态与色彩；选择采用各不相同的表现方式与形式，探寻色彩表现形式的特征感和唯一性——艺术个性与样式的唯一性。

如用堆砌颜料或有色材料的方法来强调色彩的物质感；以剪贴拼合的方法来表示色彩的平面空间效果。用喷绘的方法来表达空间色彩的朦胧感觉，以薄色渗透的方法来表现空间的色彩滋润透明感和鲜艳感。以上的技法与媒体的综合运用，都可以极其灵活的手段来获得色彩的空间表现。正如画家在《象、形、气——变化 600 年——刘伯温设计的俞源村》和《2000 年 9 月的印象》这两幅画所做的实验性的尝试那样，也与《息》相对应，其目的，在于感受和体验色彩的表现宽泛性与多种可能性。采用不同的媒体材料，运用多种技法，充分发挥色彩的视觉属性和材料的物理属性，把客观对象的视知觉感受转化到画面上，创造一种虚拟的视觉效果，把对客观对象形态与色彩感受转化为画面上或造型上的物理性质的形态与色彩的表现，是属于以材料物质形态替代或置换视感觉形象与色彩。用媒体材料以造型方式创造出来的一种造型形式，其形式是重新组构的具艺术品质的物态，恰恰能替代我们所画的对象的形与色，且又能真切地表达我们的感受和情感——它既是视觉语言的构成形式，又是艺术物质形态的本质，更是油画的本体语言。

三、李青的油画艺术

油画家李青的工作主要围绕着语言、图像、日常物之间的关联性及其内在的歧义和悖论展开，在相似性和矛盾中寻找理性的裂隙，绘画、装置和影像作品往往通过迂回重叠的结构作用于观者的感知，使其回溯各自的身份、认知和社会经验。最近的创作更多地通过物象之间相异又并列的关系及其复杂的指涉，把对文化—身份的关注置于历史维度中进行表现。

其中，油画家李青创作的《邻窗》系列将绘画和窗子的实物相结合，构成了一种虚拟的风景，由于现成品窗户这一道具的加入，这些作品比普通的风景画更具有舞台般的实景感和戏剧感，而矛盾的是，绘画带来的虚假感依然存在，而且和真实的窗户产生对比的张力，这是绘画的语言和再现之间特殊的张力。张力同时存在于邻窗相望的错觉和虚拟场景的背离感之间，窗外景物和观者之间心理和文化身份上的距离感是挥之不去的。

在《大家来找碴儿》系列中，油画家李青模仿电脑游戏《大家来找碴儿》的形式，观众可以辨识着找出两幅画中的不同，使作品陷入多重悖论的游戏结构，借以揭示隐含在日常情境中的种种社会悖论。

在《互毁而同一的像》系列中，油画家李青先行绘制两幅单独的画面，在颜料未干之际，将两个画面进行黏合，据此而得的两个像变得相似、模糊，充满歧义。这种方式可以说是在"绘画"中掺入了"行为"，主动地将偶发的、不可预料的同时也是具有暴力感与破坏性的质素引入绘画之中，从而使语言结合了一种来自现实的力量，并且成为一种更具自由流动性质的媒介，同时通过对偶的句式更多地强调了双重性、矛盾和悖论。

李青　《大家来找碴儿·衣店》（两图有八处不同）
布面油画　200cm×150cm×2　2010 年

李青　《邻窗·圣彼得堡风 #2》
木、玻璃、金属、油彩
152cm×104cm×11cm　2013 年

李青　《邻窗·圣堂》
木、有机玻璃、金属、油彩
150cm×107cm×11cm　2014 年

李青　《互毁而同一的像·张国荣》
布面油画　170cm×127cm×4　2007 年

李青　《互毁而同一的像·形体美学》
布面油画　180cm×140cm×4　2021 年

四、梁怡的绘画创作理念及《人类的命运》解析

1. 在东西互镜下的油画家梁怡的绘画创作理念

油画历经几百年的演绎，逐渐形成了独特的"色感、质感、触感"等表现魅力，形成了油画特有的艺术表现语言演绎轨迹，乃至至今。

油画家梁怡毕业于有着很长历史传统的中国美术学院油画系专业。众所周知，中国美术学院从创建到今天在油画语言的教学研究上也有许多的发展和变化。有来自法国、苏联及延安的传统，也有形象塑造、抽象创造、具象表现、意象营造等不同取向的油画语言认识、教学和创造。梁怡长期浸润于这样的环境，尤其是他读书的时候——20世纪90年代初，是一个开放的、多元的美术繁荣期，也是一个浮躁的、多变的美术革新期。之前曾发生过"八五新潮"的探索，也有过"新古典主义"的回潮，

而在他读书的时候思考的问题更多的是"油画怎么画？"前辈画家由于当时的历史背景和意识形态的原因，对"油画画什么？"非常明确。他们创作了许多反映社会现实和历史题材的作品，给艺术史留下了不少那个时代的经典。但是，梁怡在那时感到的是绘画承载了太大的社会负荷，要成教化、助人伦、与六籍同功，同时，摄影术普及之后，数字化时代不可避免地到来，绘画似乎很难做到承担这些宣传功能。这就引起他的反思，他认为艺术的审美应该有所回归。在"画什么"的问题上，他感到要从对事物对象性的认识和反映回归到对自己生命本体的体验。在"怎么画"的问题上，一方面要回到视觉本身，另一方面，他认为要直面现实，面向实事本身，以此回归"画什么？"这个主题上。而对"怎么画"这个问题思考得更多。在那时，在梁怡的画中即透露出更加浑茂朴实与凝重深

梁怡　《风景写生》　布面油画　60cm×80cm　2000年

梁怡　《绿湖》之一　布面油画　尺寸、年代不详

沉的视觉效果，也蕴含有欧洲当代表现主义的影响，而更多的则是寓于画中的理性。

英国有一位理论家写过《观看之道》这本书，其中，提示艺术家的观看，并不是针对"物"而是一种"关系"。这就导致油画家梁怡思考的一个问题：他和现实的关系。到丽水写生的过程中，他就在想，即不只是去表现一种乡愁，也不只是介入一种浪漫的田园风光和怀旧，而是切入

他所看到的日新月异的新农村和新现实，记录下他对这新现实的实感，农村建起了新房，有砖混的、有水泥的，有的已经建成，有的还没有接顶，却已有人栖居其中，充满人气。他关注这些农村所发生的变化，而不是那种坡顶泥房的古老气息。这是画家当时对丽水的直观感受。于是，梁怡在一张丽水风景写生作品前面挂了一把大伞，油画结合了装置，体现了当时来自现当代艺术对他的刺激，促发

梁怡　《绿湖》　绘画装置　15cm×800cm　2004年

《绿湖》局部

梁怡　《绿湖》之二　木版油画　25cm×320cm　2007年

梁怡个展"双重阅读"现场1　　　　梁怡个展"双重阅读"现场2　　　　梁怡个展"双重阅读"现场3

他不断自我否定，不断拓展油画艺术表现语言的多种可能性，更来自对现实感受的冲力，这就是他当时善变的创作状态。更有当时美国的劳森伯格、金戴恩的现成品装置给他启迪，引发他尝试着去做绘画装置，试图以很直接的生活元素吁请观众走进作品。

在美国留学期间，梁怡的几位导师，华盛顿大学的林志教授和美国著名抽象艺术家丹泽尔教授都是艺术史知识很渊博的教授。在那里，他接受了新的洗礼，他的艺术创作定位和创作取向都受到很大的启迪。

丹纳在《艺术哲学》中说过，艺术家的个性、风格受地域、风俗乃至气候的影响。诸多因素给艺术创作打上烙印。作为东方人，画家的思维方式、观看方式、创作方式都不免受到东方文化的影响。在美国西雅图有一个绿湖，很像西湖，非常美。梁怡在那里画了不少写生。当时，他的感觉就如同面对西湖时自觉不自觉地浮现出马远、夏圭这些宋代画家的湖山笔迹。这种自觉与不自觉的与生俱来、拂之不去的情结，就是梁怡作为一个艺术家文化身份的具体体现。但是，他所面对的又是国外的风景，所用的材料和技法也是西画材料和技法。如何处理好东方和西方，传统和当代，观看与表现，曾一度迷茫、困惑。这里涉及一个文本转换和身份认同的问题。为此，梁怡做了东西方风景艺术的相关研究。那时，他尝试了以中国画长卷的全景式观物方式，用极淡的色调，在长边形宽银幕似的木板上画水彩，结合西方蒙太奇似的镜头组合，画了绿湖全景。最后，作品作为特定的空间的装置展出，形成一条浅浅的风景长线包围着观众。

2007年，梁怡在杭州恒庐美术馆办了个人展览"似是而非"。在这个展览中，画家把空间分成左右两部分，分别布置风景长卷和长条形状的风景、动物变体画。风景

和动物的变形只是借题。画家主要是想探讨东西方文化语境下视觉观看不同的可能性。长卷，则是画家用来装入不同题材的形式。横看成岭侧成峰，那种非中非西、非此非彼的状态真实地展现在展览空间中。

继而，梁怡又用西方传统绘画的程序与材质，用油画在杭州画了几组西湖。大概三十几件长形横框，连缀在一起，组成全景式画面。他把它带到美国西雅图举办了一个题为"偶遇"的个展，引起了不少观众的关注。当时西雅图时报给予了专评，认为梁怡画出了当代城乡景观中的那种既熟悉又陌生的疏离感。

在教学上，一方面，梁怡注重交流，引进不少高端讲座以启发学生思维，给学生带来"色彩互动性"等学理和"撕毁与重建"的现场创作实践，体验和感受西方前沿艺术的现状；另一方面，梁怡积极开拓学生的实践领域，引导学生以艺术实践介入社会，那些古代经典艺术的场所和正在建设中的当代壁画创作空间可能成为极好的课堂或课外教学基地。他的学生参与过不少社会服务项目，他们从中受益，特别在技艺上提升飞快。艺术就在于实践。

2016年7月，巴黎市政府纪念华人来法一百周年，举办首届巴黎十区中国艺术文化节，推出的首个活动是梁怡的"双重阅读"个展。梁怡接到巴黎十区政府和中国驻法国使馆讯息，邀请他在巴黎十区政府大厅举办纪念华人来法一百周年主题展。当画家面对巴黎十区政府大楼——他将要在这座建于1896年的老建筑空间内展示"纪念华工赴法百年创业"这样一个时间语境时，他以此为创作构思的逻辑起点。反过来说，壁画的教学和实践也给他带来诸多启示，并融入他今后的创作实践中。他做最传统的中国寺观壁画，同时也进行当代绘画创作，这一点上倒并没有多大矛盾，因为艺术本来就是触类旁通的，同时也是面

梁怡个展"双重阅读"现场 4

梁怡个展"双重阅读"现场 5

向社会的。在壁画系工作，给他最大的启迪就是，创作中要对材料抱有尊敬，对承载作品的空间抱有尊敬。因为那是一件作品构成的共同元素，得以奠基的位置、地方或场域，是一件作品的逻辑起点。后来他的创作都是按照这种感觉逻辑和视觉思维去创想。他把创作的世界百位名人肖像变体画与多件当代雕塑作品相结合。布展的作品离展板大约 10 厘米，用一支架撑起，灯光打在画面上，画面又留下投影，以绘画的方式反抗传统的图像观看，在一种悖论中显现作品的表达意味。绘画上，并没有表现具体对象，只是在制作变体形象。空间以绘画百位世界名人的方式，回应这个主题这个空间。在装置形式上，中国寺观壁画给予画家启示，他决定做成一个东方水陆道场的意味，在一种纪念性的氛围中，令人慎终追远。这些作品，不是在画布上，而是在不锈钢钢板拉丝表面上创作，基底是不规则的扁长形钢板，人物肖像的处理是随形变体在带有椭圆形的载体上，色调上以灰调子来统一。这些变体画作为一种

绘制变形图像的技艺，让我们身处特殊位置时才能看见。

装置布置在巴黎十区政府传统建筑的大厅中，以不同的视觉缆线引领人们领略非同凡响的当代绘画装置。展示一百年前华工就陆续漂洋过海，赴法创业；改革开放后，更是乘风破浪，扬帆出海，在世界的舞台上开启了新的里程，为继续推动中法跨文化交流，促进中法两国人民的友谊，与华人、华侨共谋合作和发展。

采用绘画装置主要是想表达梁怡对具体空间的感受。他把作品分成左右不同两个空间布置，打破这个西方传统建筑的空间。两边各以中文和法文区分，每件作品都有对应的中法不同文字（人名）标签，左边中文，右为法文。中文对应图像以我本人视点高度布置，表达一种恒常不变的"静境"；法文形式则如时间流水般节奏高低起伏，表达一种流逝变化的"动态"，左右并不完全对称。文字色调极淡，若隐若现，构成双重阅读的意蕴：东方和西方、古代和当代、作品和投影、历史与当下、理性与感性、关

"丝路长壁"绘画装置，丝绸上绘画

"返身"绘画装置，绒布上荧光绘画

系与实在、远和近、虚与实构成一个场域，就是让人置身于犹如东方的水陆道场那种氛围，令人"祭祀缅怀"。事实上，这个展览的背景就是华工赴法100周年纪念日，所以"双重阅读"在这个语境中还要让人读到那些为中法文明建设和交流做出过贡献的普通人。

通过这次创作，梁怡对绘画语言、主题、空间之间的视觉关系有了进一步的思考与实践，它不只是传统语言学能指和所指结构链上的一环。它被置入一种解构语境并被重组的关系。交织着历史与当下，自我与他者，画家与观众，材料与媒介的多重叠加。比如这次巴黎个展"双重阅读"中，还添加了画家本人的镂空头像雕塑，表面抛光，产生镜像映照的效果。这种关系的置入，提示了他或者这个"他"所代表的观众与历史情境的关系张力。

梁怡认为：传统绘画语言的媒材决定了它需要在一定的光照、空间和距离来欣赏。有它独特的审美效果和魅力，具有视觉膜拜的价值。但是今天看来，也有很大的局限性。在当代这么一个图像泛滥的时代，油画的绘画性如何体现是一个问题。如果表现的内容不转换、情感不真实，绘画性只能是表层语言。当代油画面临的挑战是巨大的。油画不是只为了装饰墙面而画。画家的几次个展的探索，有许多想法要表达。对将来艺术发展的看法，是科技革新下的新可能性，艺术与科技的结合。那样的艺术才真正会推动社会文明的进程。

东方和西方概念上是相对的。它们有差异，但画家不能把它完全对立起来，从壁画看，中国的龟兹壁画与敦煌壁画就让画家看到很好的东西方艺术和而不同、互相交融的案例。落实到自身上来，反观梁怡的创作，确实常常会处于悖论情境中有对自身身份的反思。他把东西方作为镜子，让它互相鉴照，把自己和作品都放到镜鉴当中，取各自优长，去作出调整，更多地去看到他们的"同"，同而大通，希望走出一条普遍认同的通径。

2. 油画家梁怡主持东方壁画工作室集体创作的《人类的命运》

"欧洲中世纪大瘟疫、令印第安人灭绝的天花、西班牙流感、武汉抗疫"，大壁画由四个画面同构，以绘画长卷的形式从不同角度表现了发生在历史上与当下的人类灾难以及人们与之抗争的场面，体现人类不同时期的天灾和遭遇，凸显人类命运的激荡和悲壮。描绘中世纪大瘟疫的"欧洲中世纪大瘟疫"一画参考欧洲经典绘画构成元素，重现发生在14世纪意大利中部维泰博黑死病肆虐的场景，大批民众仆死街头，恐惧的人们集合在教皇宫前祈求救赎，穿戴鸟头防护服的医生束手无策，在人群中哀叹，这场中世纪大瘟疫夺走了两千五百多万欧洲人的性命。"令印第安人灭绝的天花"以描绘臭名昭著的事件——殖民者送毛毯给印第安人作为线索，借用"威廉·佩恩与印第安人的条约"（藏在费城博物馆的画作）中的人物形象为开笔，展开情景推理与画面联想，以宗庙被毁、伏尸遍野的情景再现印第安人因感染天花病毒而遭受百分之九十以上数千万人死亡，这一史上最大的种族灭绝的惨烈，最终导

梁怡　《人类的命运》　木板油画　200cm×1000cm　2007 年

致了美洲土著文明在一场天花病毒瘟疫中毁于一旦。夺取四千万人生命的西班牙流感这一主题以黑白影像纪实的创作手法表现当时病毒流行的状况，以送参军、上战场、被感染、致死亡几个片段浓缩了一战时期抗疫的过程。画面整体色调阴郁，军营医生如幽灵般飘忽，画面天空的表现从阳光和曦到阴云密布，随战事突变极具戏剧性变化。作品《人类的命运》的核心是"武汉抗疫"，从现场救护到全民援鄂、从恐惧焦灼到内心释然、从浓云笼罩到云开日出，从群鸟盘旋到白鸽展翅的场景转换，白衣卫士们的奋战托起了万家灯火，众志成城的热忱照亮了黄鹤楼。我们以此作品讴歌当下在武汉展开的全民抗疫的壮丽交响。我们以创作回顾历史，记录当下，以史为鉴，倡导和呼唤命运共同体意识，启示当前全球抗疫应本着摒弃成见、携手应对的精神，抛开相互指责、相互甩锅的不负责任的态度，建立广泛联合的统一战线、全球抗疫，作品在表现手法上和视觉效果上，突出东方壁画创作的主题性、主体性、叙事性以及公共性。

梁怡与创作团队《人类的命运》壁画展览现场

白帆 《街景》 布面油画 70cm×70cm 2013 年

白帆 《街景》系列（1） 布面油画 110cm×150cm 2013 年

五、白帆的《街景》和《午夜之门》系列

《街景》系列是以常见的生活中的街巷为题材的风景创作，以一种直观的形式，表现与现代都市热闹繁华街景有着鲜明对比的普通小巷拐角，呈现出格外宁静朴素的韵味。画面的直观性，是通过一种直接描绘的方法显现出来的，将看到的现实场景转换成有意味的表现形式而又不失去直观感受。这一切都在色块、笔触和线条的整合过程中一并呈现，使笔触和色彩的品质达到一种一致性，从而传递出清新、恬淡和宁静的气息。在本科期间，白帆对西班牙的具象绘画大师安东尼奥·洛佩斯·加西亚产生了浓厚的兴趣，他也是一位对周围的朴素事物格外钟情的画家，

在他的画作中她品味着一种穿越时空的深沉厚重的真实感。他的毕业论文即是围绕对洛佩斯绘画的分析来展开的。也许这多多少少对她研究生阶段的创作题材形成了影响。

当白帆进入研究生阶段的学习后，研究重心逐渐从对画面构成以及语言的尝试与研究转向对于自我内心的一种询问，也许是越来越多的事情需要去面对，每年回家的时间都显得越来越少，每当听着车轮踏实地轧着铁轨发出的熟悉响声，她就不由地开始怀念平凡而温暖的家，回忆大院子里高高的杨树，从水泥小路的裂缝里滋生出来的小野草和青苔，老旧而又兼有着复古时尚气息的砖房。这份情愫勾连起意欲表达的欲望，而表达只能是通过绘画，于是

白帆 《街景》系列（3） 布面油画 110cm×150cm 2013 年

白帆 《街景》系列（4） 布面油画 110cm×150cm 2013 年

她开始了街景系列的构思。白帆并不想用很传统的方式简单地去描摹院落的朴素一角，将画面画得像老旧的现实主义题材那样，她觉得那样的画面仅仅能够给观者一种记忆片段的提醒——希望达到一种更真实的表达。因为，人们对记忆的眷恋是源于对日常平实生活不知不觉的热爱，脑海里是层层叠叠的记忆相互交错，零零碎碎的边角夹带着所有不知名的眷恋。在若干年后，甚至是现在也会有，当她回忆起在西湖边上学的日子，当她想起那复古的小楼，清澈的小巷，街对面喧闹的酒吧茶室，就知道这一切同样会成为她生命中最宝贵的记忆的一部分，年复一年地生活在其中的她，记忆如藤蔓一般是一株活的脉络，它既承载着往昔，同时也包含着当下，或者说，面对同样的周遭，正是由于那些往昔的多样，才勾连起了每一个个体的独特情愫。她试图用绘画将它们串连、熔铸在一起。当白帆在创作《街景》系列时，并没有直接面对家乡的院落或是杭州的街巷，而是仅仅想尝试借鉴中国古人画山水的方式，将对院落或是街巷的情愫化作一种心相，用西方油画的技法，将那些能够引起画家的回忆，勾连起那份怀念的图景，组合在一幅幅系列画作之中，来总体地呈现那令画家流连忘返的内心乡景——这乡景既包含着儿时生活的第一家园，也包含着如今学习生活了已有七年的第二故乡，画家希望通过这种尝试，来将这种乡景表达得新鲜而真实，将在画室中完成的风景创作，能够将生命的体验率意、直接、鲜明地画出来。也许，这也与写生的方式有着某种相似之处，只不过从形式上来说，并没有处于某个实在的空间中去描摹对象，而是希望表达的不仅是一种片段性的生动感，而且是赋予风景一种属于自我的内心的特殊含义，也许白帆的创作是在进行着一种朴素之美的隔空写真的诉求吧。

她是渴望行走的，又是渴望安顿的，而行走与安顿又只为体味生活质朴之美。若忽略了身边最平实的感动，再

白帆　《街景》系列（10）　布面油画　110cm×150cm　2013 年

白帆　《午夜之门》之二
布面油画　70cm×70cm　2014年

白帆　《午夜之门》之四
布面油画　70cm×70cm　2014年

白帆　《午夜之门》之八
布面油画　70cm×70cm　2014年

远的旅行也只能是徒增躯体的疲惫。绘画的意义对画家来说也许只不过是去发现身边细微的感动，就如每日晨霭中的阳光斑驳、薄暮时的昏黄天色，偶尔青草丛中响起的清亮虫鸣，也能带来愉悦。绘画不过是在教导画家去聆听这份感动，用粗糙的画布、鲜活的颜色、随性的笔触去探索，去增添生命的饱满。

《午夜之门》系列是白帆的研究生毕业创作，这样的创作方向跟她的童年和成长分不开，至今仍保存着的小时候的一些童话故事集是她最初的源泉。《唐传奇》《镜花缘》《西游记》等，给她的童年创造了一个神奇的世界。各种各样的光怪陆离、奇异有趣、曲折离奇的神话传说和童话故事鼓鼓囊囊地塞满了她的整个童年。这些故事中的动物们似乎具有人的行为和想法。它们以一种独特的神秘感重新吸引她，成为她创作的主角。

《午夜之门》这个名字来自诗人北岛的一本散文集。诗歌艺术美在象征和意象。北岛选择行走和观察，用谦卑的姿态，对世界进行纯粹意义上的审美。在他的诗歌和散文里，有一种精神的力量让人振奋。白帆借用了书名作为油画创作的题目，希望能够像一只嗅觉灵敏的猎犬，通过一条幽暗的过道，捕捉到这些神秘、充满人性的小动物散发的灿烂光芒。

在生活中，白帆也非常喜欢小动物，跟先生王廷旭一起养了很多牡丹鹦鹉，它们充满神秘感和人性特质的表现，吸引画家进行观察和创作，从某种角度来说画面中的它们也是画家整个家庭的一个部分的延伸。

白帆在中国美术学院油画系学习的七年，导师不仅十分鼓励她去描绘自己所感兴趣的题材，同时引导她关注油画本体语言的研究，不只是简单地在油画表现手法的基础上加入某种中国符号来形成油画作品，而是要充分地尊重油画本体语言的深厚传统，并深入挖掘和追问自身的个性特质——一个基于中国式的生活和教育所形成的文化及审美熏陶的个性特质，来实现一种跨文化的主题与表现语言的恰当融合。

白帆　《街景》系列（15）　布面油画　70cm×70cm　2013年

六、朱昱东《戏子人生》中的"诗意的优雅"

我们可以从油画家朱昱东的《戏子人生》油画作品中，隐约体验到既有纳比派画家维亚尔油画作品中所表现的室内的优雅，又有画面所呈现的空间，在浓郁柔和谐调的色彩调子的揉动中，由二维画面的物理空间迅即转化为三维深度视觉空间，且透露出诗意的韵味。

同样，在朱昱东表现《戏子人生》油画中的经营构图，安排戏剧演员表演前，在台后补妆那一刹那间所整体显现出来的人物姿态、形象表情与表演前忐忑的情绪与清淡素雅的银灰色调一起，弥漫在那宁静而又狭窄的室内空间中。如同维亚尔的室内作品中的神秘性象征意味那样，是通过色彩和形式将画家个人对现实生活的真切体验与主观情感充分地表现出来。画家运用单纯和概念化的造型方法，以线条加强轮廓形象的平面化，把色彩当作主观情感的符号并彼此结合，其目的就是指引观者以全新的视角去理解与鉴赏《戏子人生》。

正如莫里斯·德尼说的那样："依据一种纯美学和装饰趣味的设想以及一些着色与构图原则进行的客观变形，使画家本人的感受进入绘画表现之中的主观变形。"

显然，朱昱东在创作过程中也是吸取这一点，首先他选择了演员们后台的一个室内场景。通过即景给演员们画一系列的整体或局部的速写——触景生情地迅即捕捉生动的视觉形象——掌握了大量的第一手形象素材，这就给予画家提供了更多的思考空间。其中，包括对模特的动态以及神情的把握，并使构图更加严谨。在构图上，也给予了画家自由发挥能充分运用油画本体语言表现的自由空间。

朱昱东　《红衣服的女人》　布面油画　60cm×50cm　2015 年

朱昱东　《戴帽子的女人》
布面油画　50cm×40cm
2015 年

朱昱东　《卡特琳娜》　布面油画　65cm×50cm　2015 年

朱昱东 《戏子人生》（局部）

朱昱东 《戏子人生》
布面油画 285cm×130cm 2013 年

第四节　观念与视觉体验的表现色彩的油画艺术实验案例

一、娄申义：美的反面还是美，不是所有的东西都是有对面的

画家娄申义反复思考：艺的境界。参考古人的思想，可以分技、艺、道三个层次。技就是技术，有些技术，动物和机器人都可以做到，就是手段和方法。艺则是技纯熟而融于情，情动技自现，也即用各种艺术手法表现动人的情感和事物的魅力，艺包括了纯熟的技。道是高境界，道行而艺现、技发，到了这个境界比较自由，不但是人之情，而是更是符合天然的道，是精神和艺术性高度统一，当然其中包含艺和技。

当然，娄申义除了思考，就是喜欢用画面直观的视觉语言来表达，其实就是直觉表现，正如一片森林中无数叶子也可一目了然，视觉是没有时空和逻辑的。凡是画面所说的，所有人静心认真直接地去听，如果听不到听不懂就再听，多听听就明白了。一个会悉心观察周遭世界的艺术家，更是一个随时内省的思考者。因此，他的创作虽然经历着形式风格的变化，但对真实的体验却从未改变。通过各种创作尝试来接近世界的真实，在梦幻般的路程中，以绘画的方式描述着对世界本质的憧憬和体证、对现实现象的审视、对平凡事物的再认识和对生活未知可能的期许。

由此，生成的图像，其优势特别明显，它可以在瞬间

传达信息，这也是从文学进入图像学的调整，这种高效本身影响了当下视觉文化的产生。因为，图像的传达非常直接，就是通过看的方式。色彩是其他感官所不能替代的，色彩的光影感可以直接引发神经的自动反应。在他的绘画中，图像或许是不带有任何文化意义的，而更强调视觉带给他人的直观反应。视觉本身是一个特别直接的事，光射在画面上，反射到眼睛、视网膜，直接进入你的神经，这个神经与日常生活或是逻辑思考的神经是不同的，是直观性的请用你的眼睛去吸收画面的光和色彩，请用你的神采去感受绘画的幽默和风趣。一进入站台中国一楼展厅，映入眼帘的便是金色的几个大字"洋气——娄申义个展"。画家娄申义说，他就是希望把展览做得洋气点，洋气不仅仅是展览的形式，更重要的是绘画艺术中的内在气质和隐喻的趣味。随之，在展览题目的墙体背后，我们发现一行手刻的字"美的反面还是美"。娄申义表示："不是所有的东西都是有对面的，对立面的教育在我们国家太多了，我认为美的反面不一定是丑，主要是看艺术家自己的审美标准。"

"艺术又不是力气活，你干嘛像狗一样卖力，干嘛又要弄得那么苦大仇深？"娄申义表示，"我从来不画坏画，但也从来不画好画，绘画上留下的自然痕迹，那就让他自

娄申义　《好个秋》　纸本水彩　100cm×150cm　2015 年

娄申义　《乐园》　布面丙烯　100cm×150cm　2015 年

娄申义　《无视4》　纸本水彩、马克笔　100cm×150cm　2015年

娄申义　《洋气》　布面丙烯　200cm×150cm　2015年

然地存在吧，我不会刻意地去掩盖什么。那个感觉就像比
好还要好，把好灭掉，或者压根儿不把好当回事。"

　　他创作的《西游记》是很幻想现实主义的人性现实的
镜像，是他"好望角"个展风景幻想现实的延续。少年的
心永远是幻想现实的美妙。少年幻想现实主义，就像情人
眼里出西施。作为一个艺术家，灵感应是常态，形象思维
是超时空的。相对绘画精神和视觉而言，形象思维太大了，
它具有超时空性、不可分不可数的包容性！

　　他喜欢次品感带来的阳光少年视觉幻想中的超时空幸
福感！少年的幻想中的幸福感，并非怀旧，是少年青春的
白日梦，曾因视觉刺激而产生的，直至今日还是如此，发
现时间对视觉思维不起作用。不管画面美不美，只注意和
它相处得舒不舒心，从来不考虑效果，只是问画面下一块
没有异议的颜色是什么？

娄申义　《洋气》（步骤图）

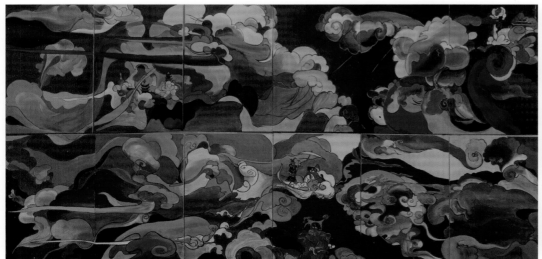

娄申义　《大祥云》　布面丙烯　300cm×600cm　2015年

娄申义　《大祥云》（局部）

二、童雁汝南的油画肖像艺术

油画肖像艺术是记录人类特定个体形象的手段和风格的变化，在很大程度上反映了人类自身的变化；这些变化包括社会历史的发展、宗教信仰的演变、哲学观念的更新、科学技术的提高、对宇宙的新发现等。千百年来，断断续续已有许多艺术家在肖像艺术上，不断地演化、嬗变。肖像艺术始终与人性中最深层的东西息息相通。

油画肖像艺术只有让审美态度在社会环境中，才能出现，一旦离开社会环境就马上变成易读的概念性图像。

油画肖像艺术除了再现一个真实的人的特定价值，更要紧的是通过描绘人类特定外部特征从而描绘内部特征，以描绘具体的个人来描绘非特定的个体。

作为油画肖像艺术的背景是严格对称、边缘呈机械的抽象图形，和肖像人物本身的富有生命特征的柔软形成刺眼的对比。人物形象本身的残缺丑陋和机械抽象图形的精确完整又提供了另一层次的对比，这似乎是人性在机器时代饱受摧残的痛苦呼喊。所以，当有人问培根："当你画肖像时，你是仅仅着眼人物的外形呢，还是想表现肖像中人物的内心活动，还是试图表现你自己对人物形象的感受？"他回答道："画家创造的任何形象都是有其内涵的。当画家画肖像时，不仅要抓住对象的某些特征，同时也要表现出这些特征是如何影响画的。我不表现人物个性。"

一幅耐人寻味的肖像作品，它的内涵恐怕不是"主题鲜明""情节引人"的，更不是标签式地赋予"深刻的社会意义"，内涵的社会属性乃是一种不确定的，不可言传的模糊。

人是复杂社会中的人，人的内在特征引起造化各异的外貌有着更多的复杂性。人类在交往之中的既定法则，又形成了人格面具化。画家必须表现有面具化人格的一类人和洞察复杂社会中的特定形象。

油画家童雁汝南选择了满觉陇村民，这一特定人群为模特。几乎整齐的正面角度，不偏不倚的构图，平涂的背景，近乎单调的色彩把人之外的东西尽量单纯化，以便使画笔直向特定人群中具体个体的复杂而模糊内在特征。

肖像艺术中，打动人的力量并不依赖"精确地复制自然的形态，也不依赖耐心地把种种精确的细节集合在一起，而是依赖艺术家面对自己选择的客观对象时那种深沉的感受，依赖美术家凝聚在其上的注意力和对其精神实质的洞察"。

肖像艺术是画家对客观对象积极的探索、高度选择的过程，选择某些特有的或有关方面的信息，从满足于形似到乱真。拘泥于微不足道细节表现的画家，永远不能成为大师。任何一件艺术品都包含着概括与选择的因素。肖像艺术也经历了秩序感的概括和选择的过程。把

童雁汝南　《方正荣·满觉陇的兄弟》
布面油画　41cm×33cm　2014 年

童雁汝南　《郦明阳·满觉陇的兄弟》
布面油画　41cm×33cm　2014 年

童雁汝南　《汪继藩·兄弟》
布面油画　41cm×33cm　2014 年

对象安排到纸上这种行为本身，就不可能是对现实作全盘毕肖复制，又不可能对客观对象所有细节、凸凹起伏作巨细无遗的照搬。因此面对一位模特儿用画笔在画布上画第一笔的那一刻，就已经决定了绘画本身的选择过程。就是在大量无意味的东西中找到一点有意味的东西抽取出来。画家在一生各个阶段对艺术的理解不同，抽取这个过程就表现不同，这个过程是不断深化的。看一点名家风格流派的大师的绘画，他们的作品之所以精纯多样，就在于他们从各自的理解上抽取了自己所要的东西。所以作品显得单纯，但传达出来信息又那么深入、广博。

画家可以从自己最喜欢的任何对象中选择，使它成为自己要表达的艺术情感的中心，作为他借以表达自己的艺术观念的入口。而那所谓的主题——客观模特本身并不重要，它只不过是艺术家表达的借体罢了，而画家和模特之间这种关系本身，就是画家要表达的，他理智地反复推敲，在与模特的各种关系之间寻找，而凝练为永恒。

画家在绘对象的过程中，很重要的是对待艺术永远保持满腔热情，真诚地面对形形色色的社会中人，并且去理解每一个人、挖掘人的内在特征。画家在面对社会生活时，应以其不泯的童心去热爱生活，画家总是对一切现象都有着浓厚的兴趣和好奇心，且充满旺盛的激情，

对未知总是充满探索，永远保持满腔热忱，才会灵感如潮，才会在平凡中发现不尽之美。

正如一幅肖像作品，画中既有模特又有画家，还有双方共同存在的社会。一幅充满魅力的肖像作品，除去留在布上的模特和其社会之外，还应有画家面对模特时瞬间的心境，凝固在情节性的笔触之中。这是画家在长期艺术实践中忠实于自己心灵和独特感受的必然结果。

其实，就是"画可通道"中的"道"，但是其出发点和归属点仍旧会落在具体的、现实的人生之上。老庄思想起步的地方，不曾把艺术作为追求的对象，"道"是创造宇宙的基本动力。他的体认本无心于艺术，但不期然地又归于具体艺术中升华上去的。人对宗教最深刻的要求，在艺术中都得到了解决。它是一种直达事物内部的圆满、自足的，与宇宙相通感的，通向自然无尽之境的。

达到这个境界是没有方式、方法和步骤的，但是它还是有几个前提。它需要把对象中外在的、附加的、已有的、人为主观的成见放下，要直接、纯粹地从当下所感受到的事物里去找，使其成为自身的东西。放下以自我为中心的欲望，包括认识的欲望和主动表现的欲望。耳止于听，心止于符。以此为前提，才有可能打开个人生命中的障壁，与天地万物的生命融为一体。

现在肖像画到底还有哪些突破的可能，童雁汝南选

童雁汝南　《韩佳兰》
布面油画　41cm×33cm　2015 年

童雁汝南　《塔什库尔干的兄弟》
布面油画　41cm×33cm　2015 年

童雁汝南　《詹皮罗·博迪诺》
布面油画　41cm×33cm　2019 年

择了这个很有挑战的主题，借用油画肖像来呈现中国山水精神。在肖像画的精微、具体、准确，和山水画的可游可居、灵动之境这两极之间的细窄的夹缝中生长出来的东西就会有很旺盛的生命力。被挤压的空间越小，它的爆发力就会越大，限制越多，天地就越宽。他在丰富自己的体验上，尝试各种媒介、各种视角，最传统和最当代的，但这些只是让内核的"场"更广。更深更广，才能"万变"。通过纯粹的形象打破写实与抽象附会迷离之说，拯救形象在图像时代的命运。

画家选择 41 厘米 ×33 厘米的尺寸，是等同或略小于真实头像的比例。正面、平涂的背景，在视觉上没有太多张力。

现在许多人心中"道"的样子，是一种非具体的、看不见摸不着的东西，但其实"道"都是由具体的艺术活动升华上去的。由一切的超越精神，是从能见、能闻、能触，一时一地、自用自成的具体形象而来。也就是说只有不同，才有"和"的前提和动力。这样才可能在多样性中超越。

画家根据模特的特征的变化，画面重新构建的内在结构也发生变化。它不仅仅是画面的笔触、色彩的不同，而且是内在结构整体的变化。这种超越是内向的，在形式上不是显而易见的。一个面孔就是构建一个新的世界，这更体现多样性和整一性之间的共生关系。

为什么画面中的形象都是模糊的？对于画家来说，模糊性是存在于整体感的变化之中的清晰。整体感不是逻辑清晰的形式，是对模糊性本质的整体捕捉和把握。画面始终呈现在一种不完满不饱和的状态，此时它就会发生错位的互动，互动之间就会产生整体性。油画肖像作品从来都是不确定的、模糊的、不充分的、不一致的、不稳定的，它总是一种游离的、延展的、流变的状态。这样它才会有生命力，才会在不断地生成中变得完满，才更接近原发时的混沌世界。

那么，为什么童雁汝南所画的油画肖像，几乎不刻画眼睛。这可缘于法国抽象画家德布雷。德布雷 1998 年来华时，童雁汝南带他去潘天寿纪念馆。他说潘天寿画得非常好，但画鹰时要是不画眼睛的话，会更好。抽象画家此话一出，童雁汝南便领悟其中的深邃画理与美学含义。

童雁汝南　《郑胜天》
布面油画　41cm×33cm　2015 年

童雁汝南　《马可·尼可莱》
布面油画　41cm×33cm　2018 年

童雁汝南　《冷军》
布面油画　41cm×33cm　2019 年

三、郭健濂的"被隔除的世界"

油画家郭健濂与窗结缘是从 2006 年开始。那时，他为了完成艰巨的博士论文，日日处身窗前，远离城市的喧嚣，静心读书，面窗沉思，凭窗静观；从来没有像那些时日那样，如此不经意、又反反复复地向窗外观看，体味着个中的百味杂陈。也许是以往过多沉浸于喧杂的城市生活之中，来不及去体察窗外的世界，更何况，对于城市之窗而言，大都没有观看的意义，除非你有偷窥的闲情逸致。

现代城市的窗已经失去了古往的那种人文情怀，但窗作为一个相隔而又相望的隐秘空间，仍具有独特的境域。人们通过窗看见外界，同时也看到了人们的内心。窗兼具幽径与媚态，这一视看通道，能创造出愉悦的观感享受，抑或神秘凝视的诗意沉思。

钱锺书笔下那镶嵌着春天的窗，有了这样的窗，人们可以不必出去寻找春天的气象，窗打通了人与大自然的隔膜。陶渊明的《归去来兮辞》道："倚南窗以寄傲，审容膝之易安。"只要有窗凭眺，容膝之屋也可住得。古人对窗的这种情怀，生动反映了中国传统文化的精神内涵，体现出人与自然共生共存、互为交融的精神诉求。恰如钱锺书的描述："窗引诱了一角天进来，驯服了它，给人利用，好比人们笼络野马，变为家畜一样。从此人们在屋子里就能和自然接触，不必去找光明，换空气，光明和空气会来找到我们。所以人对自然的胜利，窗也是一个。"

而在城市化进程高歌猛进的当今世界，窗越开越大，却丢失了它的开放性，成为人与人之间相隔而又相望的大型装置。窗就像一个个富有戏剧性的人生舞台，在朝夕晨暮的时光流变中叙述着人生的苦辣酸甜。黑漆漆的夜色，高耸林立的群楼中，闪现出光亮的窗屏，隐然显露出现代都市生活的冷漠与隔膜；然而窗的光芒在人们心灵深处给人的温暖和憧憬依旧存在。

于是，这就有了窗对窗的双重景致叠合，窗凝聚起此在与彼在的双重对话的世界。在看与被看的情境中，它已不再是传统文化内涵中的视觉盛宴，不再是能与自然相亲相和的奢侈品。越过透明玻璃，穿过半隐半显的窗帘，一

郭健濂 《夜窗之暮光与灯光》 布面油画 114cm×162cm 2011—2012 年

扇扇有序而迥异的视觉"断面"，透露出这家主人的居家琐事，心境变幻。人们通过窗看见外界，同时也让人看到了人们的内心；窗是具有可逆性的，就如同人的视觉观看，绘画的视看亦是如此。

老子曾阐述过三个物象——毂、容器、窗。这三个物象作为客观事物存在，即它们存在的本质意义，是以它们的有用性来显现的，而它们的有用性正是由它们的虚无的空间来决定的。也就是说，虚无因此成为存在的根据。反过来说，窗的虚无的空也因有什么东西包围承担着才得以形成。这正是夹在窗内外，窗对窗的此在与彼在的双重叠合，以及被帘所隔除的似是而非的景物重构。而这恰恰是将色彩作为一种类似古希腊人的神秘感觉来建构的，是一种相互交织的乐章，是以切肤的冷暖来装饰"窗"。以不同色彩的灯光笼罩和编织着有形抑或无形的竹帘。在这样的互生互构中，窗的实存得以存在。

窗是居间性的，是含蓄而混沌的介体。窗既不能完全裸现于人们的视觉，也不愿完全封闭自身的视看通道，以至与外界隔绝。画家偏好用传统的竹帘来装饰窗户，似隔非隔，隔而不绝，既亲近又疏远，如此，方能真正显现窗之本性，成为可见和不可见交互出场的舞台。窗通过帘的掩饰，景象被重新解构而再生，窗对窗，窗对景的相隔才闪现出不可预知的神秘感，有了视觉的召唤和默想，看与被看才成为可能。

帘的遮掩，将一切确定性，生硬的景致隔除为似是而非、似非而是的整体，万物似乎都在那里不断涌现、幻灭，循环往复。如同现实一般，它总是试图亲近你，而当你想要明确捕捉的时候，它却逃离了，人们无法真正触碰到现实。油画所要建构的世界不是现实的镜像，恰恰是这种相隔而又相引的感觉。现实总是被隔除的，但这是一种不被现实隔除的现实，在那里视觉与对象，自我与他者，想象与现实，本质与存在，有形与无形，色彩与非色彩，可见性与不可见性交融一体。

郭健濂　《夜窗之反射》
布面油画　114cm×162cm　2014 年

郭健濂　《夜窗之邀月》
布面油画　162cm×114cm
2013 年

郭健濂　《窗雨》
布面油画　162cm×114cm
2014 年

郭健濂　《夜窗之林中灯》
布面油画　162cm×114cm
2014 年

郭健濂　《夜窗之浮世》
布面油画　162cm×114cm
2013 年

郭健濂　《被隔除的夜色之七》
布面油画　100cm×100cm　2012 年

郭健濂　《被隔除的夜色之一》
布面油画　100cm×100cm　2009 年

郭健濂　《窗对窗之七》
布面油画　100cm×100cm　2007 年

何小薇 《蓝色不只多瑙河》
布面丙烯 60cm×70cm 2002 年

何小薇 《待发》
布面丙烯 50cm×60cm 2002 年

何小薇 《远方》
布面丙烯 50cm×60cm 2002 年

何小薇 《晌午》
布面丙烯 50cm×60cm 2002 年

何小薇 《港湾》
布面丙烯 50cm×60cm 2002 年

何小薇 《米岛一角》
布面丙烯 50cm×60cm 2002 年

四、越绚烂，越宁静——何小微的色彩斑斓的异国色调

虽说是秋天了，魔都艳阳依然。浓郁的阳光洒在皮肤上似乎是有质量的。但只要有少许树荫，秋天的沉静就会迎面扑来。阳光有多绚烂，秋意就有多宁静。就像"鸟鸣山更幽"，就像油画家何小薇的画那样色彩斑斓的异国色调，我们透过眼前这幅斑斑驳驳、色光闪烁的《蓝色不只多瑙河》，看到的是蓝色海水、蓝色小帆船（贡多拉）、蓝色的天空构成的一幅浓郁的蓝色色彩调子氛围美景。画家创造性地运用冷暖色块与明暗色块的大小平面形块的重合叠加处理，通过大小不等、亮暗异样、冷暖对比的抽象形的色块，放置、叠加、复合并挤压出具象异国风景画，与一般传统写实油画表现手法截然不同，其画面视觉效果更具色彩的感染力。《远方》《晌午》《米岛一角》和《窗外》等色彩斑斓的风景画，充分发挥了油画艺术色彩表现的本体语言特征——色彩越绚烂，在异国风景中《待发》游船的《港湾》也就越宁静。

何小薇 《窗外》 布面丙烯 50cm×60cm 2002 年

五、江帆对色彩的探索和发现

在谈及绘画创作的色彩时，油画家江帆钟爱对色彩的探索和发现。在油画创作中，她以近似痴迷的状态追求色彩和肌理的微妙变化。在读研究生时，江帆有幸接触到了系统的古典绘画技法学习，这让她似乎找到了自我表达的绝佳方式。

江帆的作品内容，基本来源于自己的生活。希望将自己在生活中不同时期、不同身份、不同境地所获得的感受表达出来。在她看来，人的精神状态和静物、道具的语言，都是其基于自身的经历和感受来创造的。她开始探寻我的世界，把眼睛放回到自己身上，开始在乎自己对世界的感受，而并不是在简单地描摹和记录，开始在乎要说的话要怎么去组织，怎么去表达。

既是回望自己，又像是剧中的情节，一切在安排的剧本下演出，既是剧，又有了剧中人，有了舞台，有了光。是的，她偏爱舞台的灯光。强烈但不刺激，节制而又丰富。它帮助人们将所有的注意力集中在剧的本身，但不会让你忘记这环境是在哪里。简单的对话，单纯的等待，却含着孤独的气息。影子和人们捆绑在一起，有光，你就可以感受到它的存在，它不离不弃的守候。每一个人、每一件物都有属于他们自己的影子，这是除了自己最忠实的伴侣。影子可以帮他们把自己不愿被人看见地隐藏起来。不安，让人想捆绑住身边的一切，包括自己的爱人，束缚仅是拉近了距离，反而推开了彼此相交的空间，种种矛盾，都暗藏在影子里那些微弱但极为明确的色彩里。

油画家江帆在自己的空间，自己的领域，自己的王国，

江帆　《待嫁系列——捆绑》　布面油画　200cm×130cm　2011 年

江帆　《待嫁系列——迷茫》　布面油画　200cm×130cm　2011 年

编排着自己的故事。小小的画室，是江帆的舞台。上演着一出出属于自己的剧目，画家既是编者，也是观众。残破的废墟、奢华的楼堂、逼仄的角落……这些地方都曾上演着江帆的剧目；桃红亮片的抱枕、暗红亚光的陶制烛台、质地剔透的玻璃器皿、花边考究的银器、粉嫩柔软的毛绒玩具、衣着宝蓝色傲慢的木偶猫爵士……这些是江帆在各国游历时请回的剧中演员，也是她成长的印记徽章；钢为骨、纸为肤的兔子穿着母亲亲手为她缝制的白色婚纱，是画家的主角，代画家在剧中演绎画家的种种情愫，迷茫、无奈、彷徨而又憧憬。正因为如此，看似沉闷、压抑、无

趣的调子，成就了江帆的故事。在江帆的故事里去追求想要的平衡和秩序。厚可堆砌，薄可透明。色层之间的相互叠加、笔触之间的相互挤压，几个世纪前的技法和色彩，同样可以支撑起这个世纪的宣泄和表达。

由此，创新未必是对过去的否定或毁灭。创新应是基于自我的创新。明白自己所想，找到自己的语境，懂得发现自我视角的独特性，这样才能够去寻找自己输出的方向。让自己的色彩为自己的故事服务，让自己的故事在自己创造的灯光下演绎——这也许就是油画家江帆对油画表现色彩的探索与发现过程中的丝丝心愫。

江帆　《四季系列——盛夏余果》
布面油画　190cm×130cm　2013 年

江帆　《四季系列——夏·梦》
布面油画　190cm×130cm　2013 年

江帆　《四季系列——金秋·庆生》
布面油画　190cm×130cm　2013 年

江帆　《丑角》
布面油画　60cm×60cm　2012 年

江帆　《玩物系列——小丑的衣领》
布面油画　100cm×100cm　2012 年

江帆　《国王》
布面油画　60cm×60cm　2012 年

六、张懿的"无限不循环"系列

油画家张懿的"无限不循环"系列油画创作于2014年，但这个题材在2010年就开始酝酿了。2010年至2012年是她初入职场的两年，属于经历身份转化的初始阶段，这两年对于这一系列作品来说是一个非常重要的情感积累和思考构思阶段。2013年开始着手搜集素材，做一些小的单体试验，纸本、布面都有，在画面元素与材质表现上进行探索。2014年，她根据自己所处环境以及对过去未来的思考创作了"无限不循环"系列，两张油画作品。2015年这一题材又从架上转向摄影，2016年在上海k11的艺术都市展览上回顾并完整展示了这一系列题材作品。2017年转向影像表达。这一题材尚未结束，张懿一直以一个开放的心态，迎接新的碰撞，探索新的表达。在这些表达中她特别钟情于油画本体语言，它既传统又现代，既朴实又神秘，充满了无限可能性。

"无限不循环"系列中两幅画面的场景，分别是附中的专业课教室与文化课教室。张懿于1999年考入中国美术学院附中，1999年至2003年对她来说是非常重要的四年，很多时间都是在这样的教室里度过的，那是艺术之梦开始的地方。幸运的是，在研究生毕业之后，她又回到了这里，所以这两个教室代表了张懿的过去、现在和将来。2010年以新的身份回到附中，2010年至2014年四年的教学使她感受到当下已不再是十多年前的附中，虽然教室没有太多的改变，但已大不同于过往，她在年复一年的工作中，努力传承，挣扎创新。

《无限不循环1》描绘的是每学期的教学检查前学生们离场后，独留画家一个人反锁在教室面对他们作品时的教室场景，这个场景每年有两次，四年间她经历了八次。

画面中心是一堆深红色的路障，它们是失重的，有人把重力看作是现实世界第五维，即超越第四维——时间的存在。虽然这一说法未必正确或被认可，但画家试图用第五维来暗示自身（路障）在画面中的存在。它超越了时间与空间，在时空之外审视这个历经四年的空间场所。路障投下深紫色的阴影，被黄色的线条所包围。黄色代表警戒，代表规则，阴影与黄线的错位表达了对于身份认同的种种尝试与挣扎。红色路障使用了很厚重的颜料使其自然流淌，如果太稀会流淌过度，而太厚又无法流淌，好在油画颜料

对于厚薄相对可控，把控松节油与亚麻油的比例即可。在处理流淌时有些背景部分没有干，有些背景部分已干透，就自然呈现了和背景渗透交融和不交融的不同效果，使得主体路障与空间有着若即若离关系，而这一关系也正呼应了第五维的存在。

画面背景的处理是由中间往两侧延展，中间部分是相对真实，没有变形处理，两侧逐渐运用广角镜头原理使教室空间微微变形，越往画边越不真实，以此来传达对时间弹性的感受，同时张懿试图通过墙面作品的层叠的复线来表现工作的反复性，即时间。油画材质可以更好地体现这种时间性，在左右两幅画面中，墙面上的教检作业，实际上是整整齐齐排列着的，但为了表达年复一年，每一届学生都贴在这个位置上，她采取了这种复线叠加的手法，这样的处理突出了这个动作的重复性。如果用丙烯去画，笔触边缘会显得很锋利，丙烯画相对更有"快照"的感觉，因为它没有油画材质柔和，油画的边缘线可以处理的渗入画面，仿佛被时间吃进去了一样。

《无限不循环2》描绘的是文化课教室一角，时间停滞在八点，无法判断是上午还是晚上，却都在附中阶段文化课早晚自习的时间范围内。右侧的教室门是打开的，并不像《无限不循环1》描绘的专业教室那样封闭与压抑，

张懿 《峥嵘·岁月》 布面油画 190cm×193cm 2014年

张懿 《无限不循环1》 布面油画 120cm×480cm 2014年

张懿 《无限不循环2》 布面油画 120cm×160cm 2014年

门后的通知栏上半部分整齐地贴着公告，下半部分的点名表已经倾斜翻转，黑板上一个字也没有，安静，时间仿佛被凝固了。作为主体物的路障等距悬空排开，但与教室空间没有现实的合理关系，因为投影形状无法判断光源，无法判断投在什么平面上，它们与教室空间是两个世界的，游离的，仿佛我们的思绪一样。每一个路障都相同刻画，没有主次，使得观看画面的时候犹如看中国画那样视线可以四处游走，营造了一种荒诞的神秘意味，作品向勒内·马格里特的《戈尔孔达》致敬！

"无限不循环"系列的这两张作品都采用了重银灰色的调性，使画面笼罩在一种时间凝固的冷静感之中，这种调性使用油画材质表现起来最为贴切、美妙。相对来说，丙烯的银灰色感更薄脆，更富现代感。而画家所想要表达的是关于永恒时空与自身的思考，油画的材质显然更贴合这种梦境般效果的体现，对于气氛的营造更契合。在绘画史中，油画作品很多是关于表达时间与空间的，而在当下新的材料，诸如丙烯、ipad等媒介参与到油画中来的时候，一方面人们期待给油画带来新的可能性，另一方面人们希望传统油画依然能保持它的魅力，并焕发出新的活力，结合当代的物象与思考撞击出新的火花。

结　　语

当人们在探讨油画艺术创新时，往往会被很多与之相关或无关的疑虑所缠绕，有时会被引向其他方面，如非架上油画，或非视觉艺术，或概念艺术，或观念艺术，或装置艺术等等，渐而对所探讨的议题，会被混淆得模糊不清，进而会导致学科界定混淆与学术架构坍塌。

虽然，我们在《油画色彩与技法研究》极有限的篇幅中以纲举目张、提纲挈领的方式，正本清源地就以下几方面，从横向宏观上和纵向学理上展开讨论：

1. 视觉艺术的油画。

2. 油画本体语言。

3. 油画艺术。

4. 油画色彩艺术。

5. 油画艺术技法的色彩表现与形式表现的多种可能性。

6. 油画艺术的创新方法、路径与愿景。

7. 油画艺术的美学范畴与审美价值。

其间，我们了解到"色彩"既是视觉因素和造型因素，又是被我们用来作为创造性表现的手段；"色彩"既是一种"形式"，又是一种"语言"。我们在运用油画技法来表现"色彩"时，既涉及色彩的艺术形式与语言的表现与手段，又为了创造一件前所未有的油画作品；我们在尝试采用各种形式和各种手段来表现或构想"色彩"时，既要遵循表现色彩的艺术创造活性活动原则和方法，又要创造出独一无二的油画艺术。为此，我们首先要做的是运用"整体性视觉思维方式"，重点在于开启我们的以下三种能力：

1. 视觉方法——整体性与选择性的观察能力和审美判断能力；

2. 思维方法——分析理解与创造性的思维能力；

3. 表现能力——广泛多样的色彩表现能力。

实际上，整个作画过程是从观察、研究自然色彩的客观规律切入，进而探讨与研究色彩的形式语言及组织方式，逐步走向构想色彩的多种多样表现。就有关色彩的"感觉"到"想象"的表达手段及方法层面上作详尽的探讨，其重点在于色彩的感觉、感受、感知与再现、表达、表现、构想层面上，就有关色彩形式语言表现的多种可能性做深入的探讨。

继，我们在 1995 年撰写的《创意油画学习新技》（由台湾星狐出版社出版发行）一书中，注重油画色彩造型基础的知识建构与作画方式实践探讨之后，经过 20 年的油画艺术实践和研究，又有心得与发现，并更着重就如何对自然色彩现象的感觉、分析、感受、选择、表现色彩整个过程中，所涉及的视觉方式、思维方式、表现形式及手段作广泛的探讨与实验，尝试采用多种多样形式语言的多种手法表现色彩，注重个性表达和宽泛、多元的形式表现多样性的选择，注重把创造性思维意象的表达与创造有意味的油画艺术的形式——融为一体，且具有切实可行的意义。这与当今以多元的、宽泛的、突出创造性为特征的视觉艺术相吻合。这也决定了当今油画艺术的多元化、创造性、研究型、前瞻性为主要特征。

因而，宽泛的油画艺术表现色彩的主要任务：

1. 娴熟运用色彩知识和油画表现技能。

2. 养成整体性视觉思维方式与创造性表现色彩的习惯。

3. 完成对色彩的感性认识过渡到对色彩的理性思考与创新，继而把对色彩的一般性感觉再现，转向对色彩的形式语言表现的多种可能性的探讨，逐步走向油画色彩的多样表现，实验并创作出当今独一无二、面貌一新、特征鲜明的油画艺术形式——具有前所未有的文化底蕴与美学涵养——使油画作品的艺术素养丰厚。

鉴于此，我们坚信：唯有真正运用自己的视觉方式、自己的油画表现语汇，才能创造出独一无二、具有前瞻性的油画艺术，也只有在视觉艺术领域有所新的发现与建树的油画艺术作品，才会被视觉艺术评论家和美术史家所肯定，并会真正在视觉艺术史中占有一席之地。

肖峰、吴国荣

2021 年 12 月 26 日

附一 油画修复和保护研究（李煜明）

中国油画的发展虽然仅有一百多年历史，但相当一部分存世的油画作品，由于材料使用不当、保存环境的条件较差等诸多原因，目前许多画作出现不同程度的老化和损毁，加之缺乏相关的专业修复与保护，使得损毁情况日益严重。

意大利修复学家塞萨尔·布兰迪（Cesare Brandi，1906—1988）认为："修复是以文物（或艺术品）传承为目的，在文物的物理延存和审美及历史的双重性中，从方法论的角度对文物进行的一种实践活动。"油画从 20 世纪传入中国，已近一个世纪。中国的油画艺术，无论从绘画技法材料还是观念和风格方面，从近代由欧洲传教士引入到改革开放的近几十年间取得了长足的发展，但修复和保护技术却显得严重滞后、步履蹒跚。西方油画的发展历史远长于中国，但在各大博物馆和美术馆的油画作品却能完好地展现给大众，这一切都是因为他们先进的油画修复技术和专业的保护措施。油画修复技术在西方已有几百年的历史，各大博物馆、美术馆都建立有修复保护工作室，并开设了系统的课程培养专业的修复师。

自 20 世纪八九十年代以来，中国艺术品市场迅猛崛起，日益旺盛的需求对修复与保护过去那些珍贵的油画作品来说显得至关重要。油画修复与保护的技术含量高，材料使用多元、复杂。修复师需具有绘画、化学、艺术史及机械操作等多方面的专业知识。油画修复要求使用的材料与所进行的每一步骤都必须对原作无任何损伤，并具有可逆转性、兼容性和可辨识性，同时对油画的保存与维护也需要普及相关的专业知识。油画艺术的持续发展离不开对其修复与保护技术的不懈研究。

中国油画艺术发展虽有一个世纪，但许多珍贵油画作品的保存状况堪忧。如何科学地修复与保护油画作品，则是一个几乎鲜有人涉足的领域。近十几年来，随着艺术品市场的繁荣，针对油画艺术品的投资与收藏也与日俱增。市场的进步促进了中国油画艺术的发展，也使得对油画作品的修复与保护工作的需求尤其突出。导致油画老化和损坏的因素很多，除了由于不同画家使用的绘画材料不同而引起的变化外，外界的影响如尘污、昆虫、微生物、空气中的酸和水分、紫外线、温度的变化等等，都会影响油画中的各材料层组合的稳定性。这些影响缓慢而持续，如不采取保护措施就会逐步累积，严重损害油画的品质，甚至完全无法修复；另外，也有人为的破坏、时间历史的变迁等因素，特别像中国第一代、第二代油画艺术家的作品，经历了几十年的风雨变迁和流离失所，许多作品已经损毁严重，甚至画面缺失，保护完好的作品寥寥无几，就连现在国内许多专业美术馆收藏的珍贵油画作品，也因缺乏相关的修复保护措施和专业人员而躺在库房内无法展出，甚至无法搬动。笔者曾经考察过某些美术馆，其库房存放的许多油画作品，颜料已掉落大半甚至几近全部，已成为碎片的颜料与整张画作一起只能包裹在牛皮纸中保存，每搬动一次就有颜料成块掉下画布，状况相当严重。此外，当代油画风格呈现更为多元化的发展，艺术家使用的绘画媒介材料更丰富、技法也越来越复杂，这对于作品的保护和修复技术来说将面对更大的挑战。

一、中国油画修复与保护发展近况

近几年，中国的改革开放及艺术品市场的发展，使许多艺术文化方面的交流更加频繁，许多国外的油画修复保护专家也来到国内进行广泛的交流，并对一部分中国油画作品开展修复和保护工作。同时，国内许多专业艺术机构院校也开始关注与重视油画作品的修复与保护工作。20世纪 90 年代末，来自欧美、日本的一些油画修复专家曾受邀来国内修复过一些油画作品，其中以美国印第安纳波利斯美术馆（Indianapolis Museum of Art）的首席油画修复师保罗·AJ. 斯菲瑞斯（Paul AJ. Spheeris）最为著名。他于 1998 年来到中国上海，热爱中国文化的他在上海考察和居住了四年时间，并建立了一个专业的"保佳油画修

复保护工作室"，其间共修复了中国著名油画家的作品达两百多件，这些作品几乎涵盖了中国美术史上所有的油画名家，如林风眠、颜文樑、徐悲鸿、潘玉良、刘海粟、关良、汪亚尘、常书鸿等。他的修复工作室在中国曾受托为中国美术馆、上海美术馆以及上海刘海粟美术馆等官方和私人艺术机构修复作品，并拥有许多专业技术设备及修复保护所需的各种材料。笔者曾经作为保罗先生的高级助理与他一起进行修复工作，系统地学习了油画修复保护的各种专业知识，在保罗先生的悉心指导下不断实践，掌握了油画修复的技术知识与各项要领。在某种意义上，保罗对于中国的油画修复保护这一领域来说是第一位专业级的启蒙人物，他所带来的油画修复与保护技术非常全面，对于中国油画艺术的发展具有至关重要的意义。

近几年，国内首先在上海出现一些艺术机构开始建立油画修复与保护工作室，同时油画修复专业的留学归国人才也相继增多。上海油雕院、上海大学美术学院、复旦视觉艺术学院的油画修复保护工作室也相继成立，为国内的专业油画修复和保护领域填补了空白。

二、油画的修复与保护

1. 油画修复与保护工作室的建立

油画的修复与保护是一门系统的学科，在国外特别是欧美国家，其技术相当先进，并得到不断完善和发展，许多艺术学院及专业艺术机构都开设有这一学科方面的课程和工作室。除了具有丰富经验的修复师之外，建立一个专业的工作室，是油画修复保护工作开始的必需条件。

油画修复与保护工作室要求具备的条件和设备有：明亮的光线、通风设备、水池等清洗设施、影像记录设备，紫外线灯，红外线检测设备，清洗和补色工作台及油画真空热裱工作台（带抽真空设备），各种修复材料及化学试剂，绘画工具材料等。只有设备精良的工作室并结合修复师的丰富经验，才能更好、更安全地完成油画修复各阶段的每一项工作。

2. 油画的修复工作

油画修复的工作大致可以分为三阶段：画面清洗、画作热裱、画作补色。

（1）油画画面的清洗

油画画面由于长期与空气接触，再加上各种气候条件及保存环境的影响，随时间推移在画面表层会沉积许多灰尘，以及霉变、氧化的物质，如果画面表层缺乏保护光油更容易引起画面颜料层的腐蚀氧化。所以在其他的修复工作之前，画面清洗是一项重要的工作。

对于每一张画所要采取的清洗措施，都需视情况而定。清洗之前需拍摄画面照片、保存原始影像资料，清洗画面的要求是在不损伤原画面颜料层的情况下，去除画层表面的各种污渍。所以需要一开始先选取画面上某一相对次要的小面积位置用化学试剂进行试验，再来决定使用何种化学材料和方法进行清洗。清洗时在材料选择上用棉花棒会比较细致又不至于损坏画面，同时需要分区域进行小面积的作业。

修复前　黄达生　《母与子》　清末　上海保佳油画修复工作室

修复后　黄达生　《母与子》　清末　上海保佳油画修复工作室

这一阶段需要准备的材料有棉花棒、酒精、松节油，化学试剂用甲苯、丙酮、苯等各种不同清洗强度的化学试剂。清洗之前修复师对油画画面的判断及局部的清洗测试非常重要，这将是决定选用哪种对画面损伤最低的化学试剂来进行清洗操作的依据，并且化学清洗剂的测试选用顺序是按清洗力的由弱到强来决定的。

清洗完之后的进一步修复工作要根据画面的损坏情况做不同处理。画面情况如果较好，就用油画光亮保护剂进行喷刷保护。如果画面有颜料层开裂剥落的情况就需要进入下一流程，需将油画放在热裱工作台上进行抽真空热裱作业。

有些油画作品表面一开始就会出现颜料开裂、剥落甚至卷皮的严重情况，如直接清洗画面会造成进一步损坏，可以考虑先将作品进行热裱处理之后，再进行画面的清洗。

修复中　汪亚尘　《奥林匹亚》　上海保佳油画修复工作室

修复后　汪亚尘　《奥林匹亚》　上海保佳油画修复工作室

（2）热裱真空黏合修复

什么状况的油画需要热裱黏合修复?

油画的损伤除了画面表层因时间、保存环境等因素引起的污渍需要清洗之外，还会因保存环境的冷热引起各材料层的收缩不均，遇到运输和保存过程中的折卷等外力因素从而导致的开裂、卷皮等状况，更严重的甚至出现颜料和画布的破损遗失。在这种状况下，如何将油画的颜料层与底子之间固定好，又如何将开裂或卷皮状的油画颜料重新平整好，就需要运用加热工作台来进行热裱修复。

修复的材料选择与技术设备要求：

埃及的考古发现，古埃及墓室里的壁画某些局部采用了蜂蜡作为媒介剂的绘制方法，虽历经千年，但壁画的颜色一直保持得非常鲜艳光亮，画面的颜料层也很牢固。蜡非常耐酸，人们在古埃及、希腊和罗马古老的画中发现所残留的蜡的成分完全没有改变。所以在现代的油画修复技术中也运用蜂蜡作为热裱修复部分的主要材料之一。通过工作台的加热使蜂蜡渗透于作品的油画布、颜料层与托裱的画布或板中，从而起到对画面的各个色层与底子基底之间的固定与保护作用，同时也防止了颜料层的氧化与紫外线的侵蚀。

旧画布和剥落颜料之间、修复的油画与托裱的画布或板材之间的黏合，完全依靠配制的蜡液，配方是：纯蜂蜡与达玛树脂，蜂蜡本身具有黏性，达玛树脂也是很好的黏合剂，制法是将一定比例的蜂蜡和达玛树脂加热溶化后搅匀、冷却，待完全固化后，再加热至全溶化，即可使用。

油画修复中的热裱、抽真空利用气压修复部分是比较复杂的，对修复设备、技术、材料要求都比较高。热真空修复台（Heat / Vacuum Table）是最关键的设备，对加热台设备的要求是要快速加热并快速降温冷却，同时要具备能抽真空的功能，所需材料是蜂蜡与达玛树脂的黏合剂及其他各种化学试剂等。

热裱修复的操作过程：

热裱真空修复的工作原理是让工作台的温度在较短时间内上升到使蜂蜡黏合剂融化开，继而渗透入油画的各色层、底子层及衬托布或板。真空泵抽取真空借助大气压力将各结构层紧紧黏合在一起，等温度降低，蜡凝固之后，再去除油画表面的蜡，整个热裱修复也告完成。

油画热裱修复首先需将画布的反面及要托裱的布或板

的正面涂刷上蜂蜡及达玛树脂的黏合媒介，叠放到位后将破损的油画与托裱层画（布或板）平铺在热裱工作台上，表面用一张四边大于画布的橡胶半透明薄膜覆盖于画面上，四周用长条形的沙袋压住，防止空气进入（抽真空需要），随后打开工作台加热（50℃~65℃），熔化了的蜡与树脂的黏合剂将破损的油画裱在另一张新画布或某种材质的板材上，同时也固定了松动的颜料层。蜡熔化后打开真空泵抽真空，橡胶覆盖的画面上开裂或卷皮的颜料层在大气压力下将被压平，甚至有些裂痕会完全黏合而看不到痕迹。完成这一步后，停止加热（同时最好要让工作台快速降温），待画面上蜡冷却凝固后打开覆盖的橡胶，取出油画，这时的画面和托裱部分应该完美地黏合在一起。这一部分的工作中，对温度的把控是热裱修复的关键，不仅需要有加热台抽真空泵等先进的设备，更需要修复师的操作经验和团队的配合，才能达到完美的修复效果。

美国修复师保罗设计的利用水蒸气加热的热裱工作台经过几十次的成功实验，体现了比电加热热裱工作台更具有温度控制安全性和独特的快速降温的优点。这种热裱工作台的购买成本比较高，有用电加热与用水蒸气加热等几种。只有经过热裱工作台及抽真空利用大气压力的方式才能完全无损伤地解决油画作品开裂卷皮等问题，对画面的笔触和肌理效果也没有任何的损伤。另外，这种修复方式由于运用蜡和树脂作为媒介来加热及黏合，所以对画面本身也无任何损害，所有的操作和使用的材料都遵循了修复作业"可逆性"的原则，可以随时去除并恢复画面原样。

（3）油画的补色及最后的保护层光油

油画在完成了热裱的过程之后，将画面表层的蜡用棉花蘸着化学分析纯甲苯（Toluene）去除干净，此时的画作表面已平整，并完全粘合于底板或另一层画布上。如果画面没有缺失颜料且比较完整，就不需要进行补色。在把画布重新绷框之后直接可以喷刷最后上光油到油画表面并完成油画的修复工作。

如果画面上有颜料的缺失情况，就需要进行补色作业。补色之前，画作最好用影像记录下来，以作补色前后的对比。开始补色前，画面也需要用光油喷刷一遍，这样让老的油画层与新补上的油画层之间有一层光油的隔离，方便以后对补色新画层颜料的去除。补色的颜料选择可以是水溶性

李煜明 《新疆老人》
纸上素描　30cm×20cm　2004 年

油画颜色（更容易去除）或艺术家专用油画颜料（颜色更稳定持久）。补色时要注意绝对不能随意覆盖原作完好的色彩部分，严格地界定只针对缺失的部分进行补色。如果画面缺失严重，也需要根据所掌握的资料（图像，影像资料）来进行修补。对于补色需严格按照原作的风格来进行。

补色作业需要修复师具有扎实的绘画基础，能准确地判断画面中各种绘画效果，比如：缺失笔触的走向与衔接，油画色彩中的厚薄，不同画家的绘画特点，运用直接画法与间接罩染画法的不同效果等。

这种可逆性操作的修复理念是力争做到真正意义上的无损修复，也为将来对油画作品使用更先进的修复技术提供方便的基础。颜色完全修补完成，待画面干燥后再将整个画面喷刷油画最后的上光油，然后装裱内外框。至此，一个比较完整的油画修复过程宣告结束，修复完的油画作品就可以完美地呈现在观者面前。

3. 油画的保存与维护

任何事物的老化是一个不可逆的过程。油画作品的收藏状况受制于保存环境的影响。温度、湿度、紫外线及灰尘微生物等都是油画保存需要注意的几个方面，因此，定期的画面上光油保护也显得尤其重要。

45%~60% 的恒定湿度是油画保存的适宜范围，对于没有专业艺术品储藏室的普通房间来说，可以保持室内的自然通风与用加湿器和去湿机的调节来达到最佳的室内湿度。油画保存的室内温度最好维持在 18℃ ~20℃ 的恒温状态，没有恒温条件的情况下，也应尽量避免温差的急剧升降。紫外线对油画作品的损伤会比较大。长期的阳光与灯光的直射使油画颜料发生化学反应，画面会褪色，颜料层会变脆，应避免阳光和强灯光对画面的长时间照射。

在对油画的日常维护中，清洗画面的灰尘时切勿使用酒精、汽油、水、洗洁精等溶剂，也勿用湿布去擦拭画面。应该使用尼龙软刷轻轻掸去灰尘，污垢可用柔软的麂皮擦拭，避免用力弹压。同时画的背面也需要定期清理，可用尼龙刷子清理灰尘，比较有效的方法是用比较轻薄的塑料泡沫板把画的背面封起来，这样不仅能阻止灰尘及微生物的侵蚀，也可以方便运输，防止外力对画布的破坏。

三、油画修复与保护研究的必要性及历史意义

"修旧如新还是修旧如旧？"这是油画修复所面临的需向大众解释的认知上的重要问题。许多画面的色彩在经过清洗之后，呈现出让观者视觉无法习惯的鲜明色彩，但这恰恰是画作本身最初完成时的效果。油画修复必须完全忠实于画家原始的创作风格。

"'修复'这个词用得很蹩脚，严格来说，其含义是无法做到的。显然，一幅画的真正修复，只有其原作者才能办到。因此，所谓'修复'实际上只是修复工作的一个代名词。"（德国马克思·多奈尔教授）修复师不仅要熟悉运用修复器材与材料，更需具备极高的艺术涵养，熟知美术史，熟悉绘画的材料技法，才能尽可能地恢复不同风格的油画作品刚完成时的面貌，同时也能遵循油画修复所使用材料和手法不破坏原作品材质本身的原则。布兰迪提出的修复理论要求修复的材料及技术需具有可逆转性、兼容性和可辨识性，即随时能恢复画面被损时的原始状况，

这样的做法也是为将来科学技术的发展对油画作品使用更先进的修复技术与材料提供方便和可能。

油画修复工作没有固定的模式，油画修复与保护需要根据修复对象的具体情况，具体分析后再确定修复方案，每件作品出现的问题是多样和多变的，只有修复者凭借丰富的经验、细致的试验与分析和对材料工具的合理使用，才能完成修复工作。同时也建议画家可以通过选择优良的材料和运用正确的技法来延长油画作品的寿命。当油画作品离开了艺术家，收藏者就需要对艺术品精心照料，熟悉油画的保护方法，注意保存作品的环境、温度、湿度，采用正确的保养措施才能避免作品遭到损毁。一幅油画作品要能够以其完成时的面貌被后人欣赏，需要收藏家和修复师的共同努力。

就目前中国油画艺术的发展情况来看，许多美术馆及私人收藏的油画作品，无论是以前的还是现在的，都亟须修复与保护，否则随着时间的推移就很难再与观众与收藏爱好者见面。所以油画修复与保护的研究与发展就显得十分迫切。将优秀的绘画作品不仅完整地展示于大众面前，而且完好地保存、维护并传承于未来，对我们来说是一种不容回避的责任。

附二 从油画修复的角度谈对油画技法与材料运用的再认识

（何振浩）

当我们面对荷兰国立皇家美术馆的镇馆之宝——伦勃朗的巨作《夜巡》，发出对作者技法和画作材质美的由衷的赞叹时，我们是否会想到在我们面前这张堪称完美的油画巨作，在伦勃朗1642年完成以后，已经经历了至少25次的修复。这其中包括了四次重大的托裱修复，十几次光油层的清洗与复刷，还经历了各个时代修复师的局部补色。我们看到的完美作品，正是由于这些不同时代修复师不同程度的修复工作，才能在如今显现出这般近乎完美的画作表面。

油画修复，可以说是艺术作品诞生后作品生命的保护神，使得原本只不过是一副木框、一块帆布、几层颜料和光油的物质形态得以一如既往地呈现为散发着艺术家个性光辉和魅力的艺术品形态。按照自然法则，任何物质形态都有它或长或短的自然物质寿命，而艺术品修复工作就是使物质形态的艺术作品尽可能长久地延续其艺术形态的重要保证。我们今天能在美术馆、博物馆看到的绝大部分艺术作品，实际上都经历过不同程度的修复。当代观众目光所及的那些精彩画面，不仅仅诞生于艺术家的巧手，更经历过修复师的精心修补与呵护，修复师的工作默默地存在于作品诞生后的历史中，他们虽不是艺术家那样的创造者，但却可能是最了解艺术家绘画材料与技法的那些人。修复师的工作可无限忠实于艺术家的这一作品的物质材料性能，最大限度地保持了艺术家作品原始的艺术面貌。甚至对于艺术家作品的未来状况，修复师更是有着比艺术家本人更多的思考和预判。可以说，修复师想到了艺术家当

年创作时所涉及的技法和材料，更想到了作品未来的材质发展变化的可能的状态。修复师当下的工作连接着作品的历史与未来。他使得艺术作品以最好的面貌散发出艺术的灵韵，使得我们面对艺术作品的观看似乎就在艺术家刚刚完成作品的那个瞬间，就像艺术家本人站在我们和作品边上，观众得以与艺术家完成在作品上的视觉交流，而此刻，这种精神与情感的传达自然而流畅。

让我们设想一下，假如没有修复师，我们看到的大部分艺术作品将会是怎样？色彩暗淡，画面发黄、发黑、发灰，霉菌滋生，光油层老化，表层颜色脱落，粉化，画面起伏褶皱……我们心中的艺术作品将会是一个完全不同的图像记忆，甚至某些损坏严重的作品将彻底消失在我们的记忆中。同样，如果艺术作品不经历修复，我们心中的艺术史也将是一部完全不同的艺术图像史。后代观众的审美也将随之改变，艺术的传承也会由此而异化。可以说，艺术修复工作保护了艺术原先的完整的视觉传达，使得艺术作品的视觉形态（图像）可以准确而稳定地对应艺术史的文字阐释。

从油画修复的角度来看，只是针对已完成的艺术作品，我们称为修复。修复是以文物（或艺术品）传承为目的，在文物的物理延存和审美及历史的双重性中，从方法论的角度对文物进行的一种实践活动。从这个意义上说，修复体现为针对文物的保护与传承，是对既有的和过去的艺术品。但是，如果我们借用修复的眼光来看待艺术创作或是

作品修复流程：科学成像分析

作品修复流程：显微镜显示的作品色层信息

作品修复流程：作品化学清洗

作品修复流程：作品物理清洗　　　　作品修复流程：油画色层加固　　　　作品修复流程：作品色层修复

绘画过程，带着修复思维和修复经验来进行艺术创作，或许会更有助于艺术作品的有效表现，也会更有助于艺术作品的长久存在。从这个角度来说，修复意识介入艺术作品创作过程，是一种预见性的艺术家对自我艺术的保护，也是艺术创作过程中，创作构想得以呈现的技术保障，它不仅帮助艺术形态更完美更长久地保持下去，同时也在创作过程中保障了艺术家创作手段的顺利实施，以及创作意图的及时呈现。从这个意义上说，这种修复意识甚至已经演变为创作意识。

艺术作品损害的原因是多样化的：有温度、湿度等客观空间环境的原因，有人为材料准备不科学、不严谨，对材料性能认识不足的原因，也有绘画程序和绘画技巧不符合科学规律的原因。

对于温度湿度这样的环境原因，如果熟悉修复的专业者，或许就可以在画布画框的选购上做到尽可能事先有所保障。例如，亚麻布就要比棉质布更不易变形，也更能防蛀防霉，而同样，在画面不易变形的状态下，绘画创作的过程也能得到很好的保障。因此，画布的选择不仅仅保障了作品未来的保存状况，也影响了绘画创作过程本身，影响了作品的具体艺术形态。同样，好的动物胶或化学胶的使用也可以更好地防潮防裂，保证绘画层的稳定恒一，底子层的黏合牢度。如果选购具有四角插片楔子的内框，在由于温湿度变化而导致画布松弛的时候可以加以适当扩张，保证画布的平整和绘画的良好落笔手感。

对于材料准备及材料性能这样的原因，有过修复经验的专业者，可能会更在意画什么样风格技法的作品需要怎样合适的底子：胶粉底子具有很好的吸收性，具有良好的快干效果，油性底子又有极佳的第一遍着色的色彩饱和度和手感，也具有很好的衔接可能。而做底子的薄而多遍的原则，可以保持底子的坚韧耐久。传统的肥盖瘦原理可以保证油画创作进行到最后阶段的表面光泽度和油腻度的适度与平衡，从而保障绘画作品最后阶段良好的油膜状态。

正因为油画修复者经历过不合格底子导致的颜色层和底色层的脱落，不遵守肥盖瘦原理的绘画过程导致的画面

作品修复流程：修复中的作品　　　作品修复流程：待修复的色层脱落　　　作品修复流程：科学成像

作品影像检测照与流程：正面正光照

作品影像检测照与流程：作品正面红外照

作品影像检测照与流程：作品正面侧光照

作品影像检测照与流程：作品正面透光照

作品影像检测照与流程：作品正面紫外线

油性过大而变黄变黏发黑。所有类似这样的问题都会阻碍未来作品的呈现，损害作品呈现的完美性，甚至也可能妨碍创作过程本身，抑制和干扰了艺术家的创作意图和技巧发挥。而有这类修复经历的绘画创作者，必然在底子制作和选择，绘画程序安排等方面更加注重科学性和严谨性，不会因创作兴致所至而忽略材料的事先准备与作画步骤的科学合理。从而使自己的作品在创作过程中和完成后的未来避免出现这样的问题。越是对材料性能了解与熟悉，越是能科学使用材料，合理安排绘画步骤，绘画创作过程也会越顺利。

同样，有过修复经历的绘画者，看到过由于颜料本身的质量问题导致的油色分离、颜料变色、色度变暗变灰变淡的各种状况；也领略过好的油画颜色色彩保持的鲜亮度和完好的饱和度，颜料笔触呈现的坚实细致的肌理效果。因此，有修复意识的绘画者会合理选用颜料，科学用色和

用油，合理安排绘画再次覆盖的时机，巧用颜料干湿状态，注意合理的堆叠或薄涂罩染技法，使得绘画的每一个步骤进程能符合创作者的效果预想，也使得完成后的作品有一个良好的作品样态并能保持健康长久。

油画修复师不一定是要油画专业出身，但是一个具有修复经验的油画家，一定能更好地把这种修复意识贯穿到他的绘画创作过程中来。修复可以为那些古旧的绘画作品延年益寿，同样也可以为正在创作的当代艺术作品保驾护航。修复经验与绘画经验的融合，使未来艺术家具备一种更长久的作品历史维度，以更科学更有效的方式进行艺术构思和艺术创作。从这个意义上说，作为修复师的工作经验和作为油画创作者的绘画经验可以有更多的交流与互补。修复师的部分修复知识和修复意识，落实到绘画实践中，即成为一种科学良好的材料运用意识和作品预见性保护意识，这些意识是绘画创作者值得拥有的。

参考书目

［1］约翰内斯·伊顿.色彩艺术—色彩的主观经验与客观原理［M］.上海：上海人民美术出版社，1978.

［2］鲁道夫·阿恩海姆.视觉思维—审美直觉心理学［M］.藤守尧，译.北京：光明日报出版社，1986.

［3］C.B 克拉甫科夫.颜色视觉［M］.郭恕可，赫葆源，译.北京：科学出版社，1964.

［4］城一夫.色彩史话［M］.亚健，徐漠，译.杭州：浙江人民美术出版社，1990.

［5］R.阿恩海姆.色彩论［M］.常又明，译.昆明：云南人民出版社，1980.

［6］克莱夫·贝尔.艺术［M］.周金环，马钟元，译.北京：中国文联出版社，2010.

［7］内森·卡帕特·黑尔.艺术与自然中的抽象［M］.沈揆一，胡知凡，译.上海：上海人民美术出版社，1988.

［8］莫里斯·梅洛 - 庞蒂.知觉现象学［M］.姜志辉，译.北京：商务印书馆，2001.

［9］鲁道夫·阿恩海姆.艺术与视知觉：视觉艺术心理学［M］.藤守尧，朱疆源，译.北京：中国社会科学出版社，1984.

［10］约翰·雷华德.印象画派史［M］.平野，殷鉴，甲丰，译.北京：人民美术出版社，1983.

［11］韦特海默.创造性思维［M］.林宗基，译.北京：教育科学出版社，1987.

后　记

　　在本书即将问世之际。我们由衷地感谢为本书"第二章演绎与积淀"的"第六节　百年油画秀中华——中国油画色彩与技法的演绎历程"中向读者介绍的油画家们，其中全山石、金一德、马玉如和许江等油画家，为本书提供了他们各自精选的油画代表作。我们特别感谢为本书"第四章实验与探索——当今表现色彩的油画艺术的创新"部分的"中国当代油画家艺术实践与创新案例"提供作品的油画家们，他们是宋韧、徐芒耀、章仁缘、何红舟、崔小冬、任志忠、梁怡、邬大勇、何振浩、孙尧、李煜明、娄申义、李青、童雁汝南、郭建濂、朱昱东、白帆、何小薇、江帆、张懿等，以及肖峰油画研究班的学员们。他们在各自领域的油画艺术创作活动中，积极探索视觉思维意象表现色彩的多种可能性与形式表现语言的多样性，并以丰富的油画技法表现人们喜闻乐见的现实题材和历史题材，创作出了令人赏心悦目、具有艺术品位的油画作品。这些作品吸引了我们的目光，我们在研究之余，也向世人推荐，与油画界同仁们一起鉴赏、交流、学习。

　　同时，为满足广大读者的求知欲望，丰富油画专业视野与需求，我们特地在本书末附一、附二中登载了李煜明、何振浩两位油画家在有关油画作品保护与修复的技术方面的知识，可供感兴趣的读者参考与学习，我们在此向他们表示感谢。

　　感谢中国美术学院出版社社长祝平凡先生、副社长林群先生、副社长兼副总编辑周翔飞先生、责任编辑张惠卿女士、执行编辑张松林先生、整体设计——彦和出版主编黄家荣先生，以及承担排版、设计工作的杜云飞先生、陈依靠先生。他们为本书的顺利出版，付出了诸多心血，凭借各自的聪明才智、精益求精的工作态度，不辞辛劳、夜以继日地辛勤付出，让本书得以顺利出版，令我们万分满意，在此特别表示感谢。

<div style="text-align:right">

肖　峰　吴国荣

2021 年 12 月 11 日

</div>